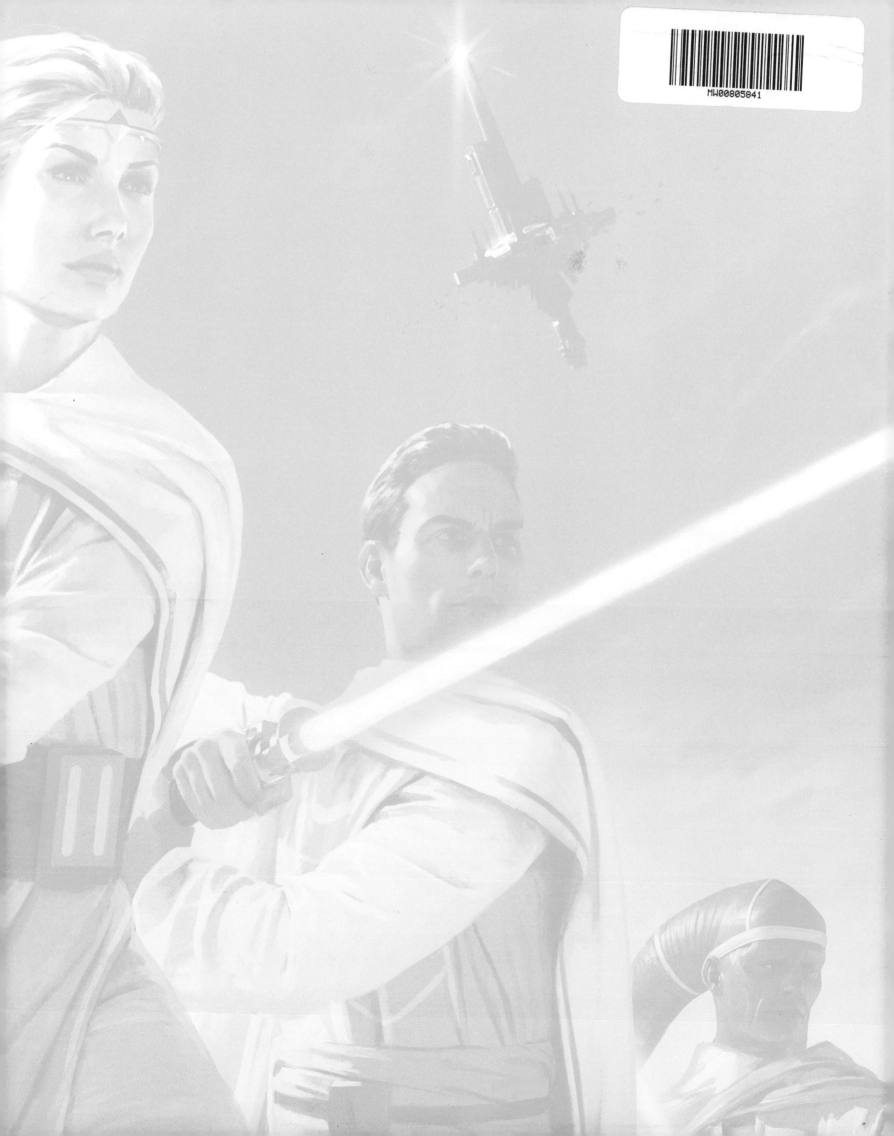

STAR WARS

LA CRONOLOGÍA DEFINITIVA

STAR WARS™

LA CRONOLOGÍA DEFINITIVA

KRISTIN BAVER, JASON FRY,
COLE HORTON, AMY RICHAU
Y CLAYTON SANDELL

Contenido

Introducción

Aquellos de nosotros que tuvimos la suerte de estar en el mundo del cine en mayo de 1977 contemplamos una galaxia llena de historias y maravillas. En solo dos horas supimos que los caballeros Jedi habían sido los guardianes de la Antigua República durante más de mil generaciones; que el Imperio había sustituido a la República y que Ben Kenobi había luchado en las Guerras Clon. Por no decir nada de la historia sugerida por droides con carbono incrustado, cargueros mellados y ruinas de gastada piedra.

Habían sucedido muchas cosas hace mucho tiempo, en una galaxia muy muy lejana, y queríamos saberlo todo de ello. Más de cuarenta años después, hemos visto muchas y vastas expansiones de esa epopeya, y no solo en películas, sino también en series de televisión, webisodios, libros, cómics, radionovelas y videojuegos, así como en parques temáticos y experiencias inmersivas. Y no importa cómo entraste en contacto con esa galaxia muy muy lejana ni qué edad tenías cuando diste el primer paso hacia ese mundo sin límites: pronto supiste que había incontables historias más que contar y aventuras por vivir.

Star Wars: cronologías abarca la vastedad de los crecientes arcos narrativos de la galaxia, y se divide en siete eras:

1. Historia antigua (*c.* 26 000–501 ABY)
Comenzamos con lo que sabemos hasta ahora del alba de la civilización galáctica y de los orígenes de los Jedi, y exploramos los años gloriosos de la Antigua República.

2. La Alta República (*c.* 500–100 ABY)
Los Jedi protegen una República vibrante y en expansión, pero terribles enemigos acechan.

3. La caída de los Jedi (*c.* 100–19 ABY)
Un complot de los Sith contra la República culmina en tragedia, con las Guerras Clon, la purga de los Jedi y el alzamiento del Imperio.

4. El auge del Imperio (18–1 ABY)
En triunfante Imperio se convierte en una máquina de guerra, con unos pocos Jedi exiliados y una naciente Rebelión ofreciendo destellos de luz en las tinieblas.

5. La era de la Rebelión (0–5 DBY)
La Alianza Rebelde lucha por restaurar la libertad en la galaxia, mientras un nuevo aprendiz intenta interiorizar el camino de los Jedi.

6. La Nueva República (6–27 DBY)
Tras la derrota del Imperio, una renacida República intenta unir a una galaxia exhausta, mientras un solitario maestro Jedi se debate respecto al legado de la Orden Jedi.

7. El surgimiento de la Primera Orden (28–35 DBY)
Una nueva generación intenta regresar a la gloria del Imperio; estremecimientos en la fuerza presagian una lucha final entre democracia y tiranía.

Si ya hace tiempo que eres fan de *Star Wars*, espero que disfrutes viendo cómo se entrelazan las historias que adoras y descubriendo conexiones a través de eras y generaciones. Si hace poco que has llegado al universo *Star Wars*, dobla las esquinas de las páginas en que se habla de hechos en los que quieras profundizar (en serio, no pasa nada), y ¡zambúllete! Sea como sea, deja que *Star Wars: cronologías* te lleve a adentrarte en nuevas historias y a regresar a las clásicas..., y también a esperar con ganas las venideras.

Jason Fry

Cómo usar este libro

Star Wars: cronologías fluye en orden cronológico. Verás fechas específicas y otras aproximadas, así como nacimientos y fallecimientos destacados y citas que reflejan el espíritu de cada momento.

La línea cronológica del libro solo se interrumpe en páginas dedicadas a algunas de las cosas que hacen tan profunda y rica la historia de *Star Wars*. Además de biografías de héroes y villanos, descubrirás crónicas de civilizaciones y familias, así como historias de naves y artefactos.

Sistema de fechado
Los acontecimientos se fechan en años ABY y DBY.

ABY: antes de la batalla de Yavin
DBY: después de la batalla de Yavin

Año o gama de años cubiertos

Cada barra de color representa un capítulo/era

Este encabezado muestra el capítulo/era actual

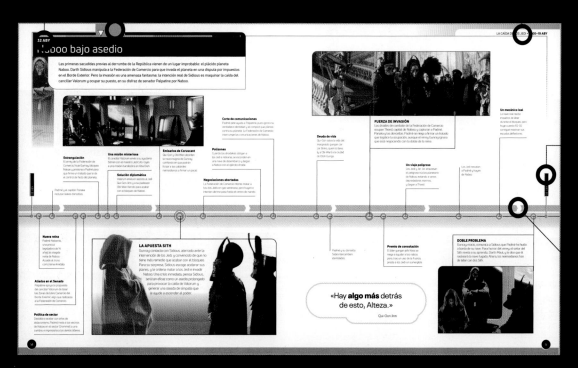

Marcador de año

Las flechas indican el flujo temporal

Recuadros de nacimientos y muertes

Los senderos ramificados indican acontecimientos simultáneos

Lee cada rama de izquierda a derecha antes de pasar a la siguiente rama

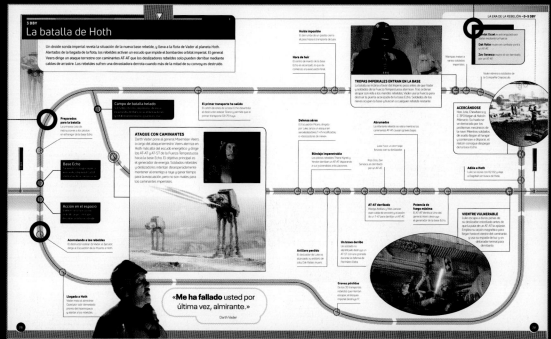

Historia antigua

C. 26 000–501 ABY

Las estrellas son tan antiguas como el tiempo; y entre cada sol y cada planeta, entre cada roca y cada árbol de esos planetas, una energía, la Fuerza, une a todos los seres vivos. Hace mucho tiempo se fundó la **Orden Jedi**. Sus miembros eran sensibles a la Fuerza, y se unieron para emplear este don en beneficio de todos.

En su búsqueda de otros como ellos en la galaxia conocida, los Jedi dieron inicio a un legado como guardianes de la paz que duró miles de años. No obstante, a su dominio se enfrentaron los **Sith**, una escisión que empleaba el poder de la Fuerza para objetivos perversos. Y así, mientras los lados luminoso y oscuro luchaban, se formaba una alianza de planetas para crear la columna vertebral de la República original.

Historia antigua

Los cimientos de la galaxia se ponen lentamente, a lo largo de un tumultuoso periodo de más de 25 000 años. Se crea la Orden Jedi, cuyo posterior cisma da lugar a la facción Sith. Se coloca la piedra angular de la República Galáctica con la conexión de los viajes por el hiperespacio. Pero varias guerras se extienden durante milenios por las estrellas, hasta que los Sith parecen derrotados; la República renace, y los Jedi se establecen como guardianes de la paz y la justicia.

C. 2500 ABY

La drengir atrapada

La primera de los drengir, la Gran Progenitora, queda encerrada en estasis a bordo de una estación amaxine, traicionada por los Sith. Los demás drengir caen en un sopor debido a la mente de colmena de la especie.

C. 1000 ABY

Las ruinas massassi

Se extingue el pueblo massassi, dejando tras de sí evidencias de una civilización inteligente que construyó enormes templos en la luna de Yavin 4.

C. 1022 ABY

La desaparición de los amaxine

Los guerreros amaxine desertan del gobierno organizado y desaparecen de la galaxia conocida. Dejan tras de sí una cultura de innovadora tecnología y una gran reputación como guerreros.

C. 1000 ABY

Las runas Sith, proscritas

El Senado de la Antigua República decreta que ningún droide debe traducir el lenguaje rúnico de los Sith.

C. 1000 ABY

Expulsión del maestro Oo'ob

El maestro Jedi renegado Oo'ob es expulsado por la Orden como respuesta a su uso de la Farkiller, espada de luz capaz de eliminar objetivos a distancia.

C. 25 025 ABY

NACIMIENTO DE LOS JEDI

Se funda la Orden Jedi. Entre sus primeras localizaciones conocidas (probablemente, la primera) está el templo del planeta Ahch-To. Posteriormente, el templo albergará los textos Jedi más preciados y los escritos más antiguos de la Orden. Durante eones, estos nobles protectores permanecen unidos por su capacidad para canalizar el poder de la Fuerza para promover el bien.

C. 25 025 ABY: NACIMIENTO DE LOS JEDI

C. 25 020 ABY

Reacción del profesor Huyang

El droide arquitecto Huyang comienza a formar a jovencitos Jedi en el delicado arte de la fabricación de espadas de luz.

C. 20 000 ABY

Ataque a Garn

Un ataque de los Jedi a la fortaleza de Garn propicia la retirada de los Ordu Aspectu, una escisión de la Orden Jedi.

C. 2500 ABY

Semillas de disturbios

Las criaturas vegetales conscientes conocidas como los drengir arraigan y se alían con los Sith en busca de mayores beneficios. La lealtad al lado oscuro de la especie las convierte en poderosos enemigos de los sensibles a la Fuerza.

C. 5000 ABY

La oscuridad acechante

Una secta del lado oscuro se escinde de los Jedi y propicia la fundación de los Sith. Este cisma supone la génesis de una rivalidad milenaria.

C. 20 000 ABY

El amanecer de la República

Se funda la República gracias a una alianza que comprende Coruscant, Corellia y Alderaan, propiciada por el alba de los viajes por el hiperespacio.

C. 1300 ABY

Fundación del refugio B'ankor

El refugio B'ankor, un santuario creado por el canciller supremo Chasen Piian en el hemisferio occidental de Coruscant, alberga a los supervivientes de una colisión catastrófica.

C. 1100–1000 ABY

Momin, encarcelado

Momin, un joven y perturbado usuario de la Fuerza, es encarcelado tras crear una serie de aterradoras esculturas con seres vivos, incluido un gato rada.

C. 1100–1000 ABY

Aprendiz de Lady Shaa

La dama del Sith Shaa libera a Momin y lo convierte en su aprendiz, pero Momin no tarda en asesinar a su maestra.

C. 1100–1000 ABY

La obra maestra de Momin

Momin crea un arma del lado oscuro capaz de reducir una ciudad a cenizas. Los Jedi ponen fin a su reinado de terror.

1032 ABY: El final de la guerra

La guerra entre los Jedi y los Sith acaba tras muchos años de destructiva duración. Se da a los Sith por derrotados.

C. 1032 ABY

Erección del Gran Templo en Coruscant

Se construye el Gran Templo Jedi en Coruscant, en el mismo emplazamiento de un antiguo altar Sith.

C. 1050 ABY

Un Jedi mandaloriano

Tarre Vizsla se convierte en el primer guerrero mandaloriano en formar parte de la Orden Jedi. La distintiva espada de luz que construye, la espada oscura, será robada posteriormente para ser usada como símbolo de unificación del planeta.

C. 972 ABY

Reglas para la guerra

El Acuerdo Galáctico de Sistemas establece unas reglas de enfrentamiento para el caso de que estalle una nueva guerra.

896 ABY
Nace el futuro maestro Jedi Yoda

867 ABY: Naboo se adhiere a la República

El planeta Naboo se une a la República Galáctica oficialmente. El acontecimiento se conmemora anualmente con el Festival de la Luz.

796 ABY: Discípulos de Yoda

El maestro Yoda comienza a formar aprendices Jedi de forma regular, y enseñará a los más jóvenes de la Orden durante unos 800 años.

600 ABY

Jabba Desilijic Tiure —el futuro señor del crimen hutt— nace en Nal Hutta.

1000 ABY: Reforma de la República

Se reforma la primera encarnación de la alianza democrática de planetas, la República Galáctica.

C. 873 ABY

Maz se establece en Takodana

La pirata Maz Kanata se establece en el planeta Takodana. Crea un refugio para forajidos en un viejo castillo.

832 ABY: Construcción de Theed

Se construye Theed, capital de Naboo. La ciudad flotante a orillas del río Solleu se convierte en la joya de la metrópolis.

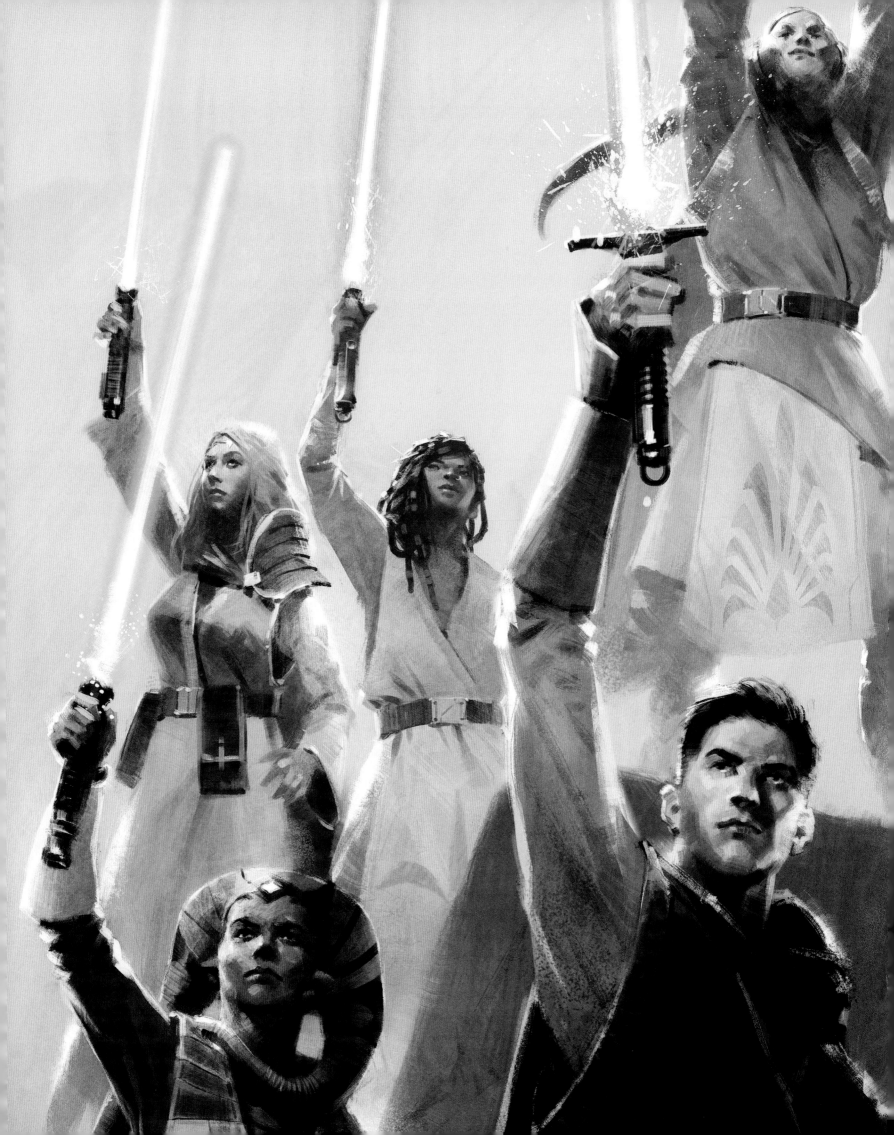

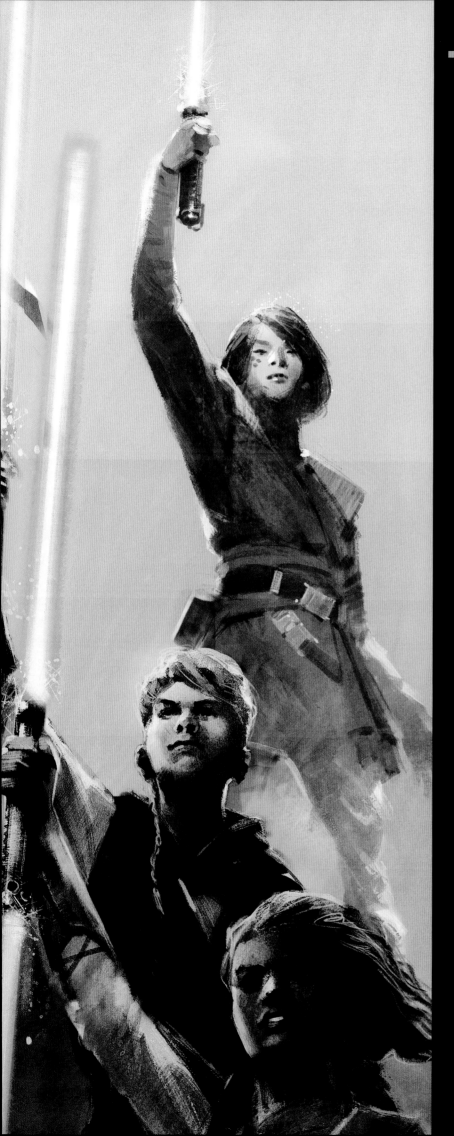

La Alta República

C. 500–100 ABY

La Orden Jedi y la República experimentan una edad dorada del progreso. Los Jedi comienzan a volver su atención al exterior bajo el liderazgo del Gran Consejo y de maestros como **Yoda**. Este periodo de relativa paz permite a los Jedi adentrarse más allá de las fronteras remotas en busca de una conexión más profunda con la Fuerza y la galaxia.

Los cancilleres **Kyong Greylark** y **Orlen Mollo** expanden la República más allá de sus fronteras, allanando el camino para que la visionaria canciller **Lina Soh**, más de un siglo más tarde, se embarque en sus Grandes Obras en pos de la unidad galáctica. No obstante, el crecimiento de la República la lleva a conflictos, ya sea con la **Senda de la Mano Abierta** o, un siglo y medio después, con los implacables incursores **Nihil** o los carnívoros **drengir**. La maestra **Avar Kriss** lidera a los Jedi en su intento de restaurar la paz, pero el Ojo de los Nihil, **Marchion Ro**, busca desmantelar la Orden al completo.

La Alta República

En esta edad dorada de la República, los Jedi se hallan en la cúspide de su poder y trabajan junto a los líderes de la República para llevar luz a los rincones más remotos de la galaxia. Amplían su conocimiento de la Fuerza y ayudan a los necesitados desde una serie de avanzadillas en expansión en el Borde Exterior. Incluso enfrentándose a grandes tragedias, los Jedi y la República esperan que su misión de paz y prosperidad supere a las fuerzas del mal que amenazan el progreso de la galaxia.

C. 234 ABY

OBJETIVOS AMBICIOSOS

Una senadora de Daghee, Lina Soh, es escogida canciller de la República. Esta visionaria líder con la aspiración de unificar la galaxia como nunca antes, comienza una serie de proyectos para aumentar la influencia de la República en el Borde Exterior. Las llamadas Grandes Obras incluyen una espectacular estación espacial llamada Faro Starlight, diseñada para dar esperanzas a los rincones más distantes de la frontera.

232 ABY Fragmentos del *Legacy Run* amenazan al sistema Hetzal. En Hetzal Prime, el ministro Zeffren Ecka ordena una evacuación del sistema.

232 ABY Un carguero, el *Legacy Run*, es destruido mientras viaja a hipervelocidad. Fragmentos de la nave emergen del hiperespacio y amenazan todo a su paso, dando lugar al Gran Desastre.

232 ABY Una anomalía hiperespacial golpea Ab Dalis. Se trata de la primera de muchas Emergencias a causa del Gran Desastre Hiperespacial.

232 ABY: SECUELAS DEL GRAN DESASTRE

Los Jedi llegan al sistema Hetzal para rescatar a los supervivientes. La maestra Avar Kriss une a los Jedi mediante la Canción de la Fuerza para desviar residuos hiperespaciales que amenazan con destruir el sistema.

231 ABY Los Jedi capturan a Lourna Dee y la confinan en una nave prisión de la República. Durante su cautiverio, Pan Eyta intenta vengarse por su traición en Cyclor, pero ella evade su furioso ataque y se hace con el control de la nave.

231 ABY Marchion Ro libera una misteriosa arma viva en la batalla de Grizal, que convierte en polvo a Loden Greatstorm.

231 ABY Emerick Caphtor comienza a investigar la misteriosa arma empleada por los Nihil.

231 ABY Como parte de la Operación Contraataque, que busca llevar a los restantes Nihil ante la justicia, Keeve Trennis se infiltra en una célula Nihil para recapturar a Lourna Dee.

231 ABY La infiltración de Keeve se descubre en Xais, y cae ante la misma misteriosa criatura que atacó en Grizal. Apenas consigue huir con vida de allí.

230 ABY Los Nihil causan un cataclismo en Dalna. La República responde al desastre haciendo que el crucero estelar *Halcyon* remolque el Faro Starlight para ayudar en el rescate masivo.

C. 392 ABY
Equipos de exploradores y Jedi comienzan a explorar el Borde Exterior, ampliando el conocimiento de los Jedi y la influencia de la República.

387 ABY Una violenta disputa interplanetaria, que los habitantes de Eiram y E'ronoh llaman la Guerra Eterna, se libra durante cinco años.

C. 383 ABY
Exploradores hiperespaciales prueban suerte buscando nuevos caminos por el Borde Exterior durante la Fiebre del Hiperespacio.

382 ABY Estalla la batalla de Jedha cuando agitadores de la Senda de la Mano Abierta interfieren la firma de un crucial tratado de paz.

382 ABY Lamentables acontecimientos en Dalna llevan a la Noche de Tristeza.

C.234 ABY: OBJETIVOS AMBICIOSOS

C. 233–232 ABY
La padawan Ady Sun'Zee supera la corrupción de una antigua piedra rúnica Sith y la muerte de su maestro en el templo Jedi en Batuu.

242 ABY Marchion Ro propina el golpe final que acaba con la vida de su padre. Asume el cargo de Ujo de los Nihil.

C. 250 ABY
Pan Eyta recluta a la joven twi'lek Lourna Dee para los Nihil. Lourna alcanzará el rango de corredora de Tempestad.

252 ABY Asgar Ro lleva conocimiento de «rutas» hiperespaciales desconocidas a una banda conocida como los Nihil, y adopta el título de «Ojo».

257 ABY Se da la crisis de rehenes Eiram-E'ronoh.

C. 350–330 ABY
Mari San Tekka, hija de una importante familia de exploradores, es secuestrada por su especial poder de detectar caminos en el hiperespacio.

232 ABY Los Jedi descubren la antigua estación espacial amaxine. Cuando sienten una oscuridad que irradia de misteriosas estatuas, los Jedi intentan retirarlas.

232 ABY La bitácora de vuelo del *Legacy Run* revela que los Nihil son los responsables del desastre.

232 ABY Los Jedi responden a un secuestro de los Nihil en Elphrona, en el que el maestro Loden Greatstorm es capturado por Lourna Dee.

232 ABY Una flota de la República y los Jedi derrota una Tempestad Nihil en la batalla de Kur. Creen que la amenaza Nihil es irrelevante.

232 ABY Al realizar un ritual de limpieza en el Gran Templo, los Jedi se dan cuenta de que retirar los misteriosos ídolos fue un error. Liberan accidentalmente a los drengir (una raza de plantas carnívoras) de su cautiverio en la estación amaxine.

232 ABY Los Nihil sabotean la nave *Ala Firme*. La Jedi Vernestra Rwoh lidera a los jóvenes supervivientes contra los incursores Nihil en Wevo.

231 ABY En la segunda batalla de Cyclor, Pan Eyta ataca los astilleros de la República, pero es traicionado por el Nihil Marchion Ro y por Lourna Dee, que advierten del ataque a la República.

231 ABY Los Jedi trabajan con el Cártel Hutt en una incómoda alianza para derrotar a la mente colmena drengir en Mulita.

232 ABY Avar Kriss es nombrada mariscal del Faro Starlight.

232 ABY Los drengir surgen a lo largo de toda la frontera.

232 ABY Dignatarios y Jedi se reúnen en el Faro Starlight para la ceremonia de bautismo oficial.

231 ABY: LA FERIA DE LA REPÚBLICA
La siguiente Gran Obra de la canciller Lina Soh es una magnífica feria en Valo. Aunque se busca celebrar la República y sus muchos logros, el acontecimiento se convierte en tragedia. Los Nihil lanzan un ataque contra los asistentes, destruyen el evento y casi matan a la canciller. Los Jedi montan una valiente defensa, pero se ven abrumados.

230 ABY La tripulación del Faro Starlight ayuda en misión humanitaria en Eiram.

230 ABY Los Nihil infiltran saboteadores en el Faro Starlight.

230 ABY: LA CAÍDA DE STARLIGHT
Los Sin Nombre avasallan a los Jedi, que luchan valientemente en los momentos finales de Starlight. El maestro Estala Maru sacrifica su vida para retrasar el ingreso de la mitad superior de la estación en la atmósfera de Eiram. Debajo, el maestro Stellan Gios se queda atrás para asegurarse de que la porción inferior no impacte contra una poblada ciudad del planeta.

230 ABY Los Jedi responden a un plan Nihil que amenaza al mundo astillero de Corellia.

230 ABY Los Jedi del Faro Starlight tienen una visión de miedo, sin saber que los Nihil han introducido criaturas innombrables a bordo.

230 ABY Una explosión causada por saboteadores Nihil sacude el Faro Starlight, separando las mitades superior e inferior de la estación. Los Jedi se lanzan a rescatar a los supervivientes tras darse cuenta de que el Faro no tardará en caer a la atmósfera de Eiram.

230 ABY Los Jedi convocan a sus miembros a Coruscant.

230 ABY Marchion Ro se revela ante la galaxia y hace patentes sus intenciones. Reclama toda una porción de la frontera y amenaza de muerte a quien intente entrar en espacio Nihil. Esta sección de la galaxia no tarda en conocerse como la Zona de Oclusión.

La Era de la Exploración

Tras siglos gobernando en regiones cercanas al Núcleo, la República se lanza a explorar el Borde Exterior. Este periodo de exploraciones fronterizas ofrece muchas aventuras y oportunidades para la República y para la Orden Jedi, pero el crecimiento los lleva también a descubrir nuevos misterios y peligros. Pronto la conexión misma de la Orden Jedi con la Fuerza se pondrá a prueba.

C. 500 ABY

ÉXODO DE EVERON

Siglos después de que un desastre natural golpee el planeta natal de los evereni y desate una larga guerra civil, las alteraciones ecológicas y culturales obligan a los últimos supervivientes a abandonar su planeta, tras haberse vuelto despiadados y egoístas. Entre los descendientes de estos supervivientes está la familia Ro, que liderará a los Nihil.

C. 400 ABY

Paraíso fronterizo

Hay rumores persistentes acerca de un paraíso místico en un planeta de la frontera. Se lo conoce solamente como «Planeta X».

C. 329 ABY

RASTREADORES

La República y los Jedi fundan equipos de exploradores para investigar nuevas rutas hiperespaciales en los confines distantes de la galaxia. Una unidad de Rastreadores suele incluir dos Jedi (un maestro y su aprendiz) que trabajan con aliados de la República para descubrir nuevos caminos a través de lugares peligrosos e inexplorados. Trabajan con equipos de comunicaciones que sientan las bases de la infraestructura necesaria para el crecimiento de la República. A cambio de sus esfuerzos, la Orden Jedi espera alcanzar una nueva comprensión de la galaxia, de nuevas culturas y de la Fuerza.

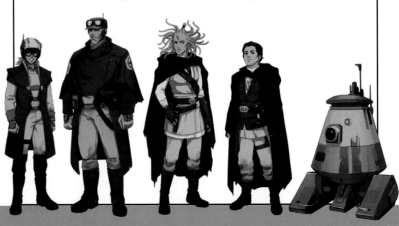

387 ABY: Conflicto fronterizo

Estalla la guerra entre dos planetas fronterizos vecinos, Eiram y E'ronoh.

382 ABY: La guerra se expande
La guerra entre Eiram y E'ronoh contagia a los sistemas vecinos. Se da escasez de alimentos y combustible.

382 ABY: La Hoja
Las hazañas en combate del Jedi Porter Engle le granjean fama y le hacen ganar el apodo de «la Hoja de Bardotta».

382 ABY: La búsqueda
El caballero Jedi Barnabus Vim se lanza en pos de un mítico artefacto místico.

C. 382 ABY

Llegada a Banchii
El caballero Jedi wookiee Arkoff encuentra el planeta Banchii.

385 ABY: La Madre
Elecia Zeveron asciende al liderazgo de una secta en Dalna, conocida como la Senda de la Mano Abierta. Se le da el título de «Madre».

382 ABY: Aliados improbables
La padawan Sav Malagán se une, en una misión de infiltración, a la famosa pirata Maz Kanata y al explorador hiperespacial Dex Jettster.

382 ABY: Batalla de Jedha
La Senda de la Mano Abierta instiga una batalla en la luna sagrada de Jedha.

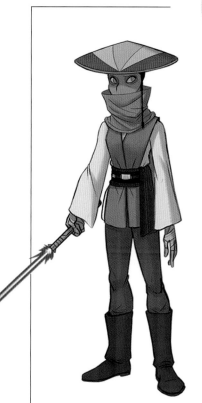

382 ABY: Tragedia en Dalna
Los Jedi se enfrentan a inenarrables terrores en Dalna y cometen errores. La tragedia se conoce como «Noche de Tristeza».

330 ABY

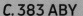

C. 383 ABY

LA FIEBRE DEL HIPERESPACIO
Exploradores independientes se lanzan a descubrir nuevas rutas por el hiperespacio. Con tal de hallar rutas más cortas y seguras, estos exploradores arriesgan la vida en rincones peligrosos e inexplorados del Borde Exterior. Familias como los Graf y los San Tekka obtienen fama y fortuna vendiendo su conocimiento de estas nuevas hiperrutas.

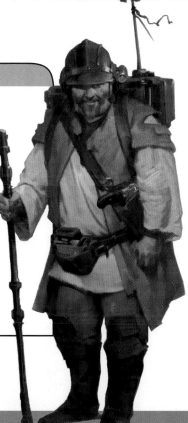

382 ABY: Guardianes de la paz
Junto con los cancilleres Kyong Greylark y Orlen Mollo, los Jedi negocian la paz entre Eiram y E'ronoh, y consiguen el Tratado de Paz de Jedha.

C. 350–330 ABY

Secuestrada
Mari San Tekka, una niña con una misteriosa habilidad para ver rutas a través del hiperespacio, otorga grandes ganancias a su familia. No obstante, un evereni de apellido Ro la secuestra y el clan San Tekka ya nunca vuelve a verla.

«Un poco de **matemáticas** y **navegación** y un montón de **buena suerte**.»

Xylan Graf, heredero de rastreadores

17

Antes del Gran Desastre

Durante décadas, la República y los Jedi han disfrutado de un periodo de gran prosperidad que plantará las semillas de los triunfos y tragedias que vendrán. La elección de Lina Soh como canciller de la República propicia la creación de las Grandes Obras, proyectos pensados para unir la galaxia como nunca. Pero, en la frontera, una banda de merodeadores, los Nihil, se están reformando gracias a un nuevo y siniestro líder.

C. 255 ABY

Orígenes de Lourna Dee
La twi'lek Lourna Dee, de la nobleza de Aaloth, es rescatada de esclavistas zygerrianos por el Jedi Oppo Rancisis, y se alista en la academia militar de Carida.

252 ABY: El ojo de la tormenta
Asgar Ro revela su conocimiento de «rutas» hiperespaciales desconocidas y toma el título de Ojo de los Nihil; bajo su liderazgo, la salvaje banda de incursores se refuerza.

241 ABY: El *Halcyon*
La Compañía de Chárters de Chandrila celebra el viaje inaugural de su crucero de lujo, el *Halcyon*.

238 ABY El maestro Jedi Sskeer y su padawan, Keeve Trennis, entrenan en Kirima.

257 ABY Los miembros de la realeza Thandeka y Cassel son secuestrados: estalla la crisis de los rehenes de Eiram y E'ronoh.

242 ABY: Complot Nihil
Los corredores de Tempestad conspiran para asesinar a Asgar Ro, creyendo que su hijo, Marchion, será más fácil de controlar como Ojo.

241 ABY: La caída de la padawan
La padawan Tylera Yorrick explora un templo prohibido de la Hermandad Yallow junto a otro aprendiz. Cuando sucede el desastre, comienza a cuestionarse la vida como Jedi.

257 ABY

C. 250 ABY

La caída de Lourna
Pan Eyta, un líder Nihil, recluta a Lourna Dee, que ha tenido problemas con la autoridad durante años.

C. 247 ABY

Una nueva Tempestad
Lourna Dee es ascendida a corredora de Tempestad, líder de un grupo de Nihil, tras salvar a Asgar Ro de un intento de asesinato.

242 ABY: MARCHION, OJO DE LOS NIHIL

Marchion Ro descubre que su padre Asgar ha sido atacado por sus propios Nihil. En lugar de acudir en su ayuda, decide propinar el golpe final y acabar con la vida de su padre. Marchion Ro toma el título de Ojo y sorprende a sus corredores de Tempestad con su ambición. Con un control cada vez mayor sobre las Tempestades Nihil y sus secretas rutas hiperespaciales, Ro conspira para tomar venganza contra la galaxia.

242 ABY: Asgar Ro es traicionado por sus Corredores de Tempestad y su hijo Marchion.

C. **233-232 ABY: Sylwin,** maestra Jedi, es asesinada por la antigua piedra rúnica Sith en Batuu.

C. 232 ABY

SOLSTICIO EN CORUSCANT

El caballero Jedi Stellan Gios renuncia a pasar la Marea del Solsticio con los demás en el Gran Refectorio. Pasea por las festivas avenidas de Coruscant antes de pasar tiempo con una familia gotal en los niveles inferiores.

235 ABY: Gremio espacial
La huérfana Affie Hollow empieza a servir en tripulaciones comerciales del Gremio Byne con 14 años de edad.

C. 233–232 ABY

Tragedia en Batuu
Una antigua piedra rúnica Sith corrompe a todo el mundo en el templo Jedi de Batuu. El maestro Yoda llega y, junto a la única superviviente, la padawan Ady Sun'Zee, sella la reliquia.

C. 234 ABY

Incursores del Borde Exterior
Las incursiones de los Nihil son cada vez más frecuentes en la frontera, pero se desconocen aún en los Mundos del Núcleo.

C. 232 ABY

Comienza la construcción del templo Jedi en Banchii.

232 ABY La maestra Jedi Jora Malli acepta convertirse en mariscal del Faro Starlight.

232 ABY

C. 234 ABY

NUEVA LÍDER

Lina Soh, de Daghee, es elegida canciller supremo de la República. Ambiciona unir la galaxia animando a más planetas a unirse a la República mediante una serie de Grandes Obras, programas pensados para ayudar e inspirar. El mayor de estos proyectos es una estación espacial llamada Faro Starlight, que será el primero de muchos núcleos planeados desde los que la República y los Jedi extenderán la prosperidad a los límites más alejados de la galaxia.

C. 232 ABY

Encuentro con los banchiianos
La caballera Jedi Lily Tora-Asi y los jovencitos del templo de Banchii ven por primera vez a los banchiianos, similares a aves.

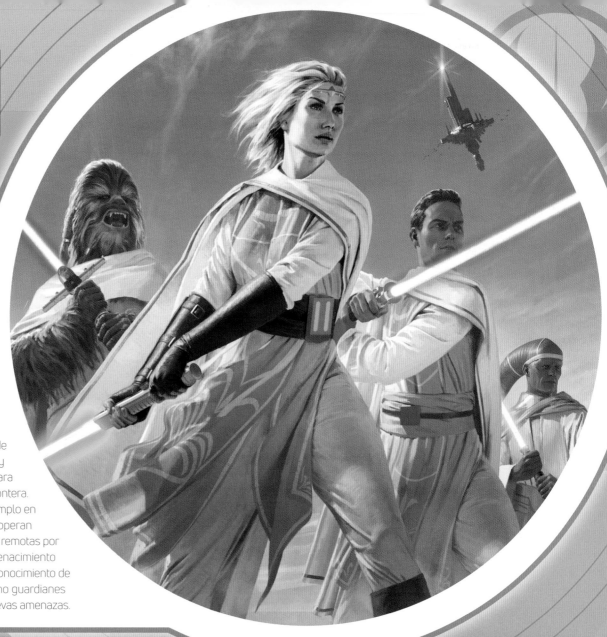

C. 25 025 ABY

El amanecer

Los primeros miembros de la Orden Jedi establecen su primer templo en el remoto planeta oceánico Ahch-To.

C. 5000–1032 ABY

Antiguos conflictos

Los Jedi y los Sith libran una serie de guerras a lo largo de su historia, tan destructivas que ambos bandos llegan en algún momento al borde de su extinción.

232 ABY: LA ALTA REPÚBLICA

Después de que una era de exploración extienda el viaje y las comunicaciones por el Borde Exterior de la galaxia, los Jedi y la República trabajan unidos para ampliar su crecimiento en la frontera. Los Jedi mantienen su Gran Templo en el Núcleo, en Coruscant, pero operan desde templos en avanzadillas remotas por toda la galaxia. Durante este renacimiento galáctico, los Jedi amplían su conocimiento de la Fuerza mientras actúan como guardianes de la paz contra antiguas y nuevas amenazas.

c. 25 025 ABY **35 ABY**

Historia de la Orden Jedi

Los Jedi son los guardianes de la vida y de la luz. Emplean la Fuerza, un campo de energía místico que atraviesa todas las cosas, para realizar hazañas aparentemente imposibles. En su mayor parte, la historia temprana de la Orden está envuelta en leyenda, pero, en su historia reciente, los Jedi han mostrado su mejor y su peor momento. Viviesen en la edad dorada de la Alta República o en los oscuros tiempos que la siguieron, los Jedi siempre desean llevar esperanza a la galaxia.

22–19 ABY: Las Guerras Clon

Una crisis política lleva a la Orden Jedi a una guerra a escala galáctica contra los separatistas, manipulados por los Sith.

19 ABY: ORDEN 66

Debilitada y distraída por las Guerras Clon, la Orden es casi totalmente extinguida por los Sith. La mayoría de los Jedi mueren en repentinos ataques cuando la Orden 66 de Darth Sidious vuelve a los soldados clon de la República contra sus generales.

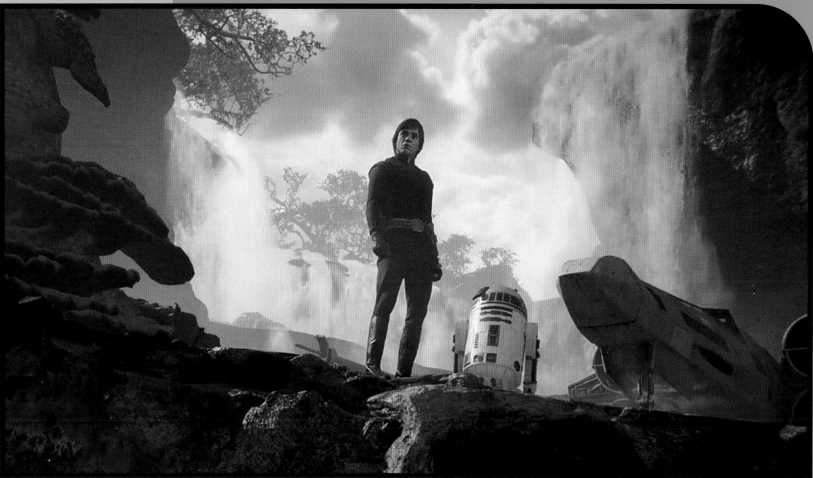

C. 3–28 DBY

RECONSTRUIR LA LUZ

Luke se embarca en un viaje de redescubrimiento de las enseñanzas Jedi, explorando templos perdidos, estudiando antiguos textos y descubriendo reliquias Jedi. Construye un templo que albergue su creciente nueva Orden de aprendices sensibles a la Fuerza.

28 DBY:
La Orden caída
Ben Solo cae en el lado oscuro y destruye el templo de Luke. El maestro se exilia en Ahch-To, creyéndose el último de los Jedi.

0–4 DBY: Una nueva esperanza
Se transmiten enseñanzas Jedi a Luke Skywalker, quien promete enseñar cuanto ha aprendido.

34 DBY: Hallar a Skywalker
Rey encuentra a Luke, que se esconde en Ahch-To, y halla una colección de antiguos textos Jedi. Comienza su viaje para aprender la senda de los Jedi.

19 ABY: Tiempos oscuros
Los Jedi supervivientes se esconden; los últimos de la Orden son cazados por Darth Vader y la Inquisición.

35 DBY: EL VIAJE DE REY
Rey estudia bajo la tutela de Luke y, posteriormente, de su hermana, Leia Organa, y aprende acerca de la Fuerza. Cuando ambos fallecen y pasan a ser uno con la Fuerza, Rey se embarca en su propio viaje para llevar el legado de los Jedi. Toma el apellido Skywalker para honrar el recuerdo de sus maestros.

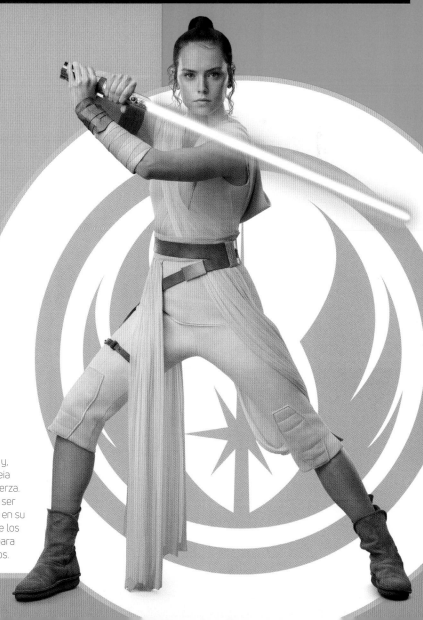

El Gran Desastre

Aunque las colisiones en el hiperespacio son tan raras que hay quien las cree imposibles, el *Legacy Ru* es destruido mientras viaja a hipervelocidad. Residuos de la malograda nave emergen del hiperespacio en Hetzal y amenazan con destruir el sistema entero en cuestión de horas. La llegada de los Jedi, que se lanzan a la acción guiados por la Fuerza, impide que esto suceda.

La directora

Avar Kriss coordina el rescate en el sistema Hetzal desde el crucero de la República *Tercer Horizonte*.

DESASTRE PARA EL *LEGACY RUN*

Un veterano carguero se encuentra con un obstáculo en su camino mientras viaja por el hiperespacio. La experimentada capitana intenta una acción evasiva, pero la tensión estructural generada en la maniobra parte la nave. Fragmentos del carguero continúan por el hiperespacio.

Unidos

En medio del caos, Avar Kriss usa la Fuerza para conectar y coordinar a los Jedi que operan en todo el sistema.

Legacy Run

Capitaneado por Hedda Casset, el *Legacy Run*, un carguero del Gremio Byne, transporta a miles de pasajeros con destino a una nueva vida en el Borde Exterior.

Los pilotos Jedi se ponen en acción

Numerosos Vectores Jedi (pequeños cazas con uno o dos pilotos Jedi) se despliegan por todo el sistema.

Héroes de la República

En órbita en torno a Hetzal, capitanes de cruceros clase Longbeam de la República ayudan en el rescate.

Una nave de transporte, la *Nave*, parte hacia el Faro Starlight con cuatro pasajeros Jedi.

Turbulencias hiperespaciales varan la *Nave*.

Anomalías en Hetzal

Fragmentos del *Legacy Run* amenazan al pobladísimo sistema Hetzal, del que el ministro Ecka ordena la evacuación.

Por poco

Los civiles Joss y Pikka Adren evitan un desastre de ingeniería que amenaza el Faro Starlight.

Los Jedi se quedan varados en el Faro Starlight.

Los Jedi llegan a Hetzal.

Fuerzas de tierra

El Jedi Loden Greatstorm y su padawan Bell Zettifar llegan a la superficie de Hetzal Prime para ayudar en la frenética evacuación.

Tierras fértiles

Algunos de los Jedi se dirigen a Hetzal Prime y a sus muchas y prósperas granjas.

«La ayuda está **en camino.**»

Avar Kriss

Un final inminente

Avar Kriss descubre un tanque de gas tibanna superenfriado cayendo hacia uno de los tres soles del sistema. El impacto sería catastrófico.

El primero de los restos impacta en Hetzal Prime.

SE SIENTE UNA PRESENCIA

Los pilotos Jedi vuelan sus cazas Vector para destruir fragmentos, creyendo que solo se trata de trozos de la estructura y del cargamento de la *Legacy Run*. Entre los pilotos están la maestra Nib Assek y su padawan wookiee, Burryaga. Gracias a los poderes empáticos del padawan, los Jedi descubren que algunos restos de la *Legacy Run* transportan supervivientes, y han de idear rápidamente una nueva táctica.

Voluntarios al rescate

Un crucero Longbeam de la República pilotado por Joss y Pikka Adren se une a los cazas Jedi para rescatar un compartimento habitado procedente del *Legacy Run*.

Trabajo en equipo sobre la luna Fructífera

Los Jedi y los Adren consiguen atrapar el compartimento de pasajeros en su caída hacia la luna Fructífera de Hetzal.

LA CANCIÓN DE LA FUERZA

Sabiendo que quienes permanecen en el sistema Hetzal morirán si ellos fracasan, Avar Kriss forja una profunda conexión entre los Jedi, experimentando la Fuerza como una canción. Aunque la concentración exigida es tan extenuante que algunos caballeros mueren por ello, al final consiguen desviar el tanque de gas tibanna, evitando el impacto con el sol y salvando miles de millones de vidas.

232 ABY

Rescate republicano

El capitán de la República Finial Bright y el *Aurora IX* empiezan un rescate en la matriz Solar 22-X.

Bright y su tripulación buscan supervivientes.

El capitán Bright se sacrifica para salvar a los supervivientes.

Los supervivientes se dirigen al Faro Starlight.

Rescate de ancianos

Los maestros Torban Buck y Kantam Sy forjan una fuerte amistad durante el rescate de ancianos Jedi atrapados en el crucero de meditación *Amanecer del Viajero*.

Incursores

En el caos subsiguiente, los Jedi Greatstorm y Zettifar defienden a los evacuados de los incursores.

La heroicidad de Greatstorm y Zettifar inspira a los locales a ayudar a sus vecinos.

La galaxia celebra

Holotransmisiones transmiten las hazañas de la Orden Jedi por toda la galaxia, haciendo de Kriss y de los demás Jedi héroes.

MUERTES

La tripulación del *Legacy Run*, incluida la capitana Hedda Casset, perece en un inesperado desastre en el hiperespacio.

23

Las Emergencias

Aunque las hazañas de los Jedi han salvado Hetzal, fragmentos del *Legacy Run* siguen amenazando la frontera. El terror se adueña del Borde Exterior cuando restos ardientes de la nave aparecen inesperadamente del hiperespacio. Mientras la República busca respuestas a estas Emergencias, un grupo de Jedi atrapados en un olvidado rincón del espacio causa, sin saberlo, la aparición de una amenaza más antigua y siniestra: los drengir.

Comienzan las Emergencias hiperespaciales
Fragmentos del *Legacy Run* viajan por el hiperespacio y ponen en peligro el Borde Exterior. La primera Emergencia tras el Gran Desastre Hiperespacial sucede en Ab Dallis y acaba con 20 millones de seres.

Dez desaparece
Durante una búsqueda rutinaria, el Jedi Dez Rydan queda atrapado en los anillos helicoidales de alta tensión de la estación amaxine, y se lo da por muerto.

Atados por la Fuerza
Los Jedi realizan un nudo en la Fuerza para que las estatuas se puedan transportar a Coruscant con el fin de estudiarlas.

Oportunistas
Los Nihil tienden una emboscada a un convoy que abandona Ab Dalis gracias a los poderes predictivos de Emergencias de Mari San Tekka.

Avance técnico
Con la República necesitada de respuestas, Keven Tarr lanza una hipótesis para predecir Emergencias y hallar el cuaderno de bitácora del *Legacy Run*.

Una Emergencia tiene lugar en el sistema Ringlite.

Hay una Emergencia en el sistema Dantooine.

Bloqueo hiperespacial
Para evitar más víctimas, la canciller Soh ordena que se cierren las rutas hiperespaciales en torno al sistema Hetzal, en el Borde Exterior.

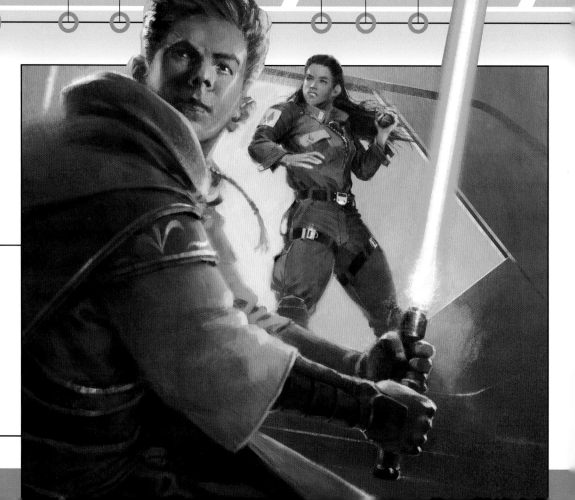

DESCUBRIMIENTO OSCURO
Al responder a otras naves atrapadas, los Jedi y la tripulación de la Nave descubren una antigua estación espacial construida por los guerreros amaxine. Una vez dentro, hallan que la estación está llena de una densa vegetación. Una sensación de miedo y oscuridad sorprende a los Jedi al explorar sus viejos pasadizos. Creen que la fuente de la oscuridad son cuatro estatuas cubiertas por la hiedra, aunque no consiguen determinar su origen.

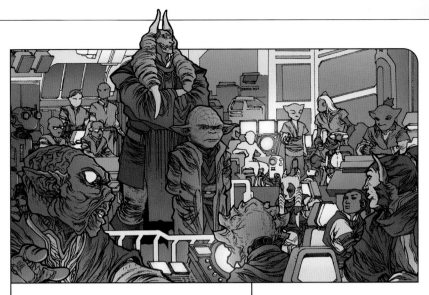

LA 40.ª EMERGENCIA

La República y los Nihil corren hacia la Emergencia, en busca del cuaderno de bitácora de la *Legacy Run*. El noble sacrificio de la caballera Jedi Te'Ami permite a la República recuperar el dispositivo, clave para comprender el Gran Desastre.

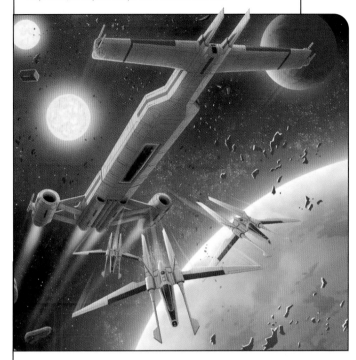

EMERGENCIAS EN EL SISTEMA TRYMANT

El gran maestro Yoda, el maestro Torban Buck y los padawans a bordo del crucero escuela *Star Hopper* rescatan a ciudadanos de Trymant IV. Marchion Ro llega en busca de información que le ayude en su búsqueda.

Prueba empírica

Tras ensamblar miles de droides de navegación, la República consigue predecir futuras Emergencias mediante el dispositivo de droides astrogadores de Keven Tarr.

El error de cálculo de Kassav

Sabedor de una próxima Emergencia, el corredor de Tempestad Kassav Milliko intenta extorsionar al planeta fronterizo Eriadu, creando poderosos enemigos de los Nihil.

Planes de lucro y saqueo

Gracias a la capacidad de Mari San Tekka de predecir Emergencias, los oportunistas Nihil planean sus próximos ataques.

La verdad, revelada

Con el cuaderno de bitácora de la *Legacy Run* en su poder, la República descubre que los Nihil están tras la anomalía.

Incursión

Los Nihil atacan Elphrona, con intención de cobrar un rescate a los ricos granjeros y capturar un Jedi para las malvadas maquinaciones de Marchion Ro.

232 ABY

El bloqueo hiperespacial provoca disturbios en Utapau.

La 39.ª Emergencia de un compartimento de pasajeros se da en el Espacio Profundo.

Respuesta de la República

La República reúne su flota conjunta en preparación de su represalia contra los Nihil.

El Consejo Jedi vota unirse a la República contra los Nihil.

La caza de la reliquia

Mari San Tekka predice una Emergencia en Trymant IV, acelerando los planes de Ro de visitar el lugar en busca de una reliquia que, espera, le ayudará a derrotar a los Jedi.

MUERTES

Te'Ami, la caballera Jedi duros, se sacrifica para vencer a los Nihil.

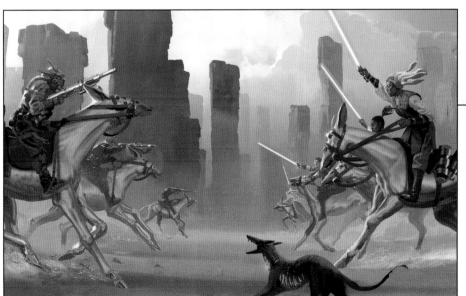

RESCATE EN ELPHRONA

Los Jedi acuden al rescate de la familia Blythe, ignorantes de que se trata de una trampa Nihil. Cuando Porter Engle regresa al servicio activo y la Jedi Indeera Stokes emplea la Fuerza para pilotar dos cazas Vector a la vez, se da una persecución tanto por tierra como en el cielo.

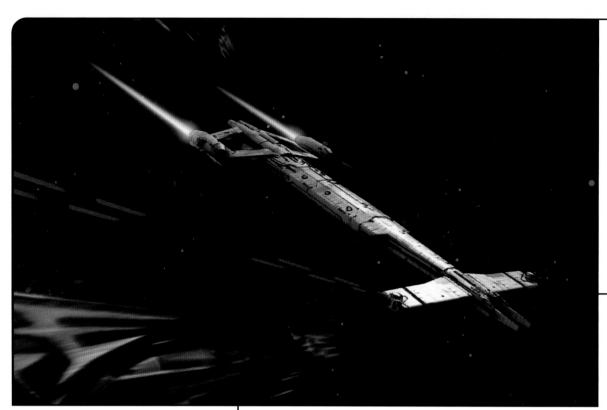

LA BATALLA DE KUR

Abrumados por las naves de la República, Kassav y su Tempestad usan tácticas ilegales, como envenenar el campo de batalla con residuos tóxicos, para igualar las probabilidades. Mientras supervisa a distancia la batalla, Marchion Ro revela sus «rutas de combate», microsaltos hiperespaciales que permiten a las naves Nihil sorprender y desorientar a las fuerzas de la República. Los Jedi montan en sus Vectores y se suman a la batalla para recuperar la primacía.

232 ABY

El plan de Lourna
Lourna Dee y su Tempestad llegan a Elphrona, con la intención secreta de capturar un Jedi.

La captura de Greatstorm
Loden Greatstorm es capturado por Lourna Dee mientras intenta liberar a los últimos de la familia Blythe.

Tormenta salvaje
Controlando remotamente la Tempestad en Kur, Marchion Ro comienza a sacrificar a sus propios seguidores, lanzando sus naves hacia las fuerzas republicanas en saltos al hiperespacio ofensivos.

La venganza de Eriadu
La flota de Eriadu desactiva la nave insignia de Kassav. La rencorosa gobernadora de Eriadu, Mural Veen, aborda personalmente la nave y mata a Kassav antes de que este pueda revelar secretos de los Nihil.

La prueba de Bell
El maestro Greatstorm dice a su padawan Bell Zettifar que está preparado para su elevación a caballero mientras se acercan a los secuestradores.

Enfrentarse a la ira
La flota de la República se enfrenta a la Tempestad de Kassav en la nebulosa Kur. Naves de la flota Eriadu refuerzan a la República.

> «No **acabamos** con la oscuridad, **la liberamos.**»
>
> Orla Jareni

MUERTES

Jora Malli, miembro del Consejo Jedi, perece en combate en Kur.

Kassav Milliko, corredor de Tempestad, es traicionado y derrotado en Kur.

Informe al Consejo
Los Jedi informan al Consejo sobre su estancia en la estación amaxine.

La revelación de Affie
Affie Hollow, de la tripulación de la *Nave*, descubre la verdad sobre la muerte de sus padres y el amplio uso de esclavitud impuesta a las tripulaciones del Gremio Byne.

Ritual en Coruscant
Mientras realizan un ritual de limpieza en el Gran Templo de Coruscant, los Jedi se dan cuenta de que retirar los ídolos de la estación amaxine fue un error.

Regreso a la estación amaxine
Los Jedi y la Nave regresan a la estación amaxine, de la que Reath Silas descubre que es un eslabón conectado al mundo natal de los drengir. Allí descubre a Dez, cautivo.

Lucha por la supervivencia
Mientras los drengir y los Nihil se enfrentan, Reath abre la estación al vacío estelar.

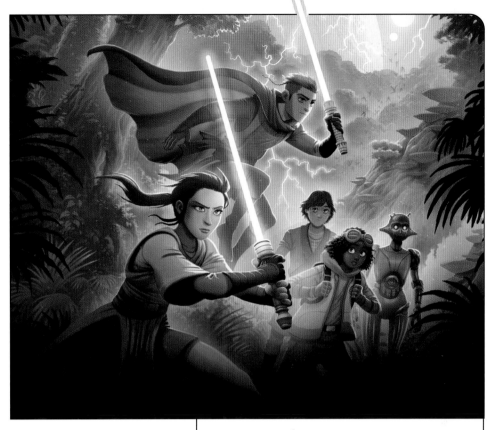

LA DESTRUCCIÓN DEL *ALA FIRME*
Los Nihil sabotean el *Ala Firme* mientras se dirige hacia el Faro Starlight. La caballera Jedi Vernestra Rwoh lidera a los jóvenes supervivientes mientras luchan contra los Nihil y los elementos, atrapados en la selvática luna de Wevo.

232 ABY

LOS DRENGIR LIBERADOS
Tras haber retirado los ídolos que sujetaban a los drengir, los Jedi luchan contra las criaturas carnívoras que han desatado. El Jedi Reath Silas rescata a Dez Rydan del mundo de los drengir y regresa a la estación amaxine, pero el peligro aumenta cuando los Nihil se unen al combate.

El Jedi Dez Rydan toma el voto Barash.

La canciller Soh levanta el bloqueo hiperespacial.

Marchion Ro anuncia la expansión de los Nihil.

El final del Gremio
Se disuelve el Gremio Byne cuando Affie Hollow informa de su uso de esclavos a las autoridades de la República.

Un faro de esperanza

Dejando atrás el Gran Desastre, la República y los Jedi vuelven a centrarse en la inauguración del Faro Starlight. Esta colosal estación espacial situada en el Borde Exterior es una de las Grandes Obras de la canciller Lina Soh, y ha de ser un símbolo de paz en un oscuro rincón de la galaxia. Este brillante ejemplo de la unidad y del progreso de la República servirá de crucial base para los continuos conflictos con los Nihil y los drengir.

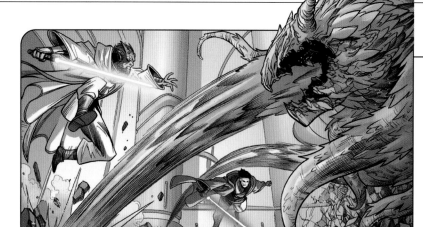

232 ABY: Batalla de Quantxi

Yoda y los padawans del *Star Hopper* se enfrentan a los Nihil en la luna desguace de Ord Mantell. El maestro Yoda, conmovido por los recientes acontecimientos, parte sin explicación.

232 ABY: LOS DRENGIR EMERGEN

Unificados por una mente de colmena, los drengir esperan a este momento para resurgir en toda la frontera, tras dormir durante siglos. Su ataque por sorpresa es terrible en el Faro Starlight, donde colocan a los Jedi en una posición defensiva.

232 ABY: La pieza que falta

Marchion Ro viaja a las ruinas de Kharvashark, en Vrant Tarnum, en busca de la segunda mitad del antiguo artefacto que necesita para combatir contra los Jedi.

232 ABY: El plan de Ceeril

El embajador Ceeril de Rion escenifica un atentado contra su vida a bordo del Faro Starlight a fin de acusar a sus enemigos, los hassarianos.

232 ABY: Secretos de los muertos

Los Jedi llevan el cadáver de un hutt al Faro Starlight para una autopsia, desconocedores de que está infestado de esporas de drengir.

232 ABY: Misterio en Sedri Minor

Los Jedi Avar Kriss y Sskeer están entre los caballeros que investigan la actividad hutt en Sedri Minor, donde descubren a los drengir.

232 ABY

Keeve Trennis es nombrada caballera tras sus pruebas en Shuraden.

232 ABY

Los Jedi impulsan el tratado de comercio Ayelina-Ludmere.

232 ABY

Avar Kriss, nombrada mariscal del Faro Starlight.

232 ABY

Los Jedi descubren una nave hutt a la deriva.

232 ABY: Cazar a los Nihil

Aunque carece de ejército oficial, la República forma una fuerza especial para dar caza a los Nihil, con Joss y Pikka Adren entre los primeros voluntarios.

232 ABY

Avar Kriss, nombrada mariscal del Faro Starlight.

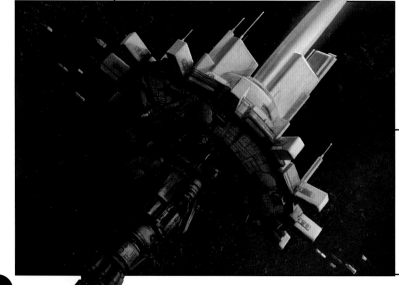

> «Siempre que te sientas **solo**…, cuando la oscuridad **se cierna**…, escucha nuestra señal y recuerda **la Fuerza está contigo**.»
>
> Avar Kriss

232 ABY: UN FARO DE ESPERANZA

El Faro Starlight, una de las Grandes Obras de la canciller Lina Soh, comienza a funcionar tras una ceremonia inaugural a la que acuden emisarios de la República y eminentes miembros de la Orden Jedi. La estación debería ser tan solo una de muchos faros, que han de conectar, inspirar y servir al crecimiento de la República en sus fronteras. Los Jedi mantienen una presencia permanente en la estación bajo el liderazgo de la mariscal Kriss y el ojo vigilante del exigente maestro Jedi Estala Maru.

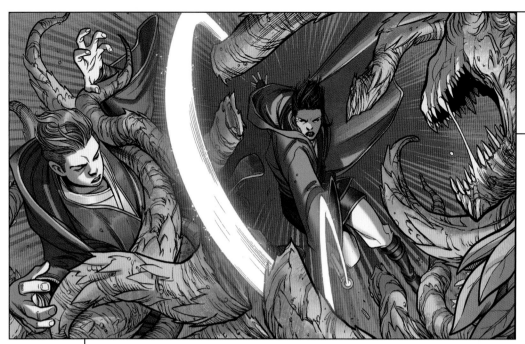

232 ABY: EL CRECIMIENTO DE LOS DRENGIR

Los drengir arraigan por amplias franjas de la frontera. Su hambre de seres vivos, a los que consideran «carne», los lleva a atacar cientos de mundos. Los indefensos colonos y los Jedi apenas pueden repeler a estas horribles criaturas.

231 ABY: Las Grandes Obras

La canciller Soh parte hacia la Feria de la República, y acoge a la periodista Rhil Dairo para que documente el acontecimiento.

231 ABY: Defensa de Banchii

La caballera Jedi Lily Tora-Asi protege a los colonos de un ataque de una inusual variante drengir que parece convertir a sus víctimas en madera.

231 ABY: Ciencia salvaje

La conferencia de la Alianza Agrícola Galáctica en Faro Starlight se vuelve violenta cuando un experimento con un híbrido planta-drengir sale mal.

231 ABY: La defensa del *Halcyon*

Los Jedi Nib Assek y Burryaga repelen un ataque Nihil contra el crucero estelar *Halcyon*. Posteriormente, el capitán instalará un módulo de entrenamiento con espada de luz para celebrar su valentía.

231 ABY: El altar

Marchion Ro viaja a Rystan en busca del Gran Nivelador, una antigua arma viviente congelada bajo el hielo.

231 ABY: Engaño en Nal Hutta

Jabba el Hutt sabotea las negociaciones de paz entre la República Galáctica y el cártel Hutt para debilitar a su rival, Skarabda.

231 ABY: Daivak, arrasado

La mariscal Kriss pide a todos los Jedi del Faro Starlight que acuda como refuerzo contra los drengir en Daivak.

231 ABY

Ty Yorrick caza por dinero en Loreth.

231 ABY

Yorrick lucha contra los drengir en Safrifa.

231 ABY

Los Jedi repelen a los Nihil en Chortose.

232 ABY: El enemigo de mi enemigo

Las luchas contra los drengir llevan a los Jedi a forjar una incómoda alianza con el cártel Hutt y la despiadada Myarga la Benevolente.

231 ABY: Primera batalla de Cyclor

Los Jedi defienden los astilleros de Cyclor de un ataque Nihil, y salvan una nave de última generación, el *Innovador*.

232 ABY: Sskeer, infectado

El maestro Jedi Sskeer permite que los drengir lo infecten para aprender acerca de su naturaleza.

231 ABY: El descubrimiento de la mente raíz

La Jedi Keeve Trennis descubre la situación del mundo natal de los drengir y la localización de la mente colmena, conocida como Gran Progenitora. Los Jedi y los hutt se preparan para atacar.

La Feria de la República

La Feria de la República es la siguiente de las Grandes Obras de la canciller Lina Soh; busca unir la galaxia gracias a la cooperación y la prosperidad. La exposición debe subrayar las maravillas de la República, pero, en lugar de ello, se convierte en una muestra de la barbarie Nihil. La feria de Valo acaba convirtiéndose en uno de los días más mortíferos de la lucha entre la República y los incursores Nihil, mientras los Jedi defienden a los asistentes de los peligros.

La misión de OrbaLin
El archivista Jedi OrbaLin y la periodista Rhil Dairo viajan al pabellón Starlight para restaurar las comunicaciones.

Pieza de museo
OrbaLin y Dairo llegan al pabellón Starlight en busca de un antiguo transmisor de espacio profundo, en exhibición, para pedir refuerzos al exterior.

Elzar Mann ataca a las fuerzas de tierra de los Nihil.

Llegada explosiva
La flora Nihil salta del hiperespacio a la atmósfera, sobre la feria, y pilla a la República desprevenida.

Sabotaje de los Nihil
El padawan Ram Jomaram descubre a los Nihil saboteando las comunicaciones en Torre Crashpoint, pero no consigue advertir a tiempo a los Jedi.

Formar un ala
Los pilotos Jedi Indeera Stokes, Porter Engle, Mikkel Sutmani, Nib Assek y Burryaga vuelan en formación a enfrentarse a los Nihil.

A los cielos
Indeera Stokes pilota su Vector para defender los cielos de Valo; los Nihil atacan los pabellones flotantes de los mundos.

Proteger a los dignatarios
Stellan Gios escolta a la canciller Soh y a la cazadora suprema Yovet a una cercana avanzadilla Jedi.

Refugio acorazado
Cuando los Nihil lanzan cabezas de guerra sobre los asistentes, Stellan divisa un caminante blindado experimental en exhibición.

Ceremonia de apertura
La canciller Soh marca la apertura de la Feria de la República. La cazadora suprema togruta Elarec Yovet es una invitada de honor.

Caos en la feria
El pánico se extiende y los visitantes huyen. El ataque de los Nihil libera a prisioneros y criaturas de sus encierros.

El anulador
El expadawan y ahora mercenario Ty Yorrick es detenido cuando un trabajo de guardaespaldas sale mal. El Jedi Elzar Mann descubre que el jefe de Ty posee una substancia altamente ilegal, recainium, en la Feria de la República. Lo emplea para un dispositivo anulador cuatro-siete.

El cazador escapa
Ty Yorrick huye de su celda.

Búsqueda de la espada
Ty Yorrick se mueve por las caóticas calles de Valo buscando a Elzar Mann para pedirle su espada de luz confiscada.

ELZAR Y LA OSCURIDAD
Elzar Mann toca el lado oscuro de la Fuerza para recabar la fuerza necesaria para arrojar una colosal plataforma flotante contra la flota Nihil. Salva muchas vidas en la superficie, junto con el ala de ataque.

Pedir ayuda
Usando un antiguo transmisor, Dairo envía un mensaje pidiendo auxilio mientras OrbaLin lucha contra los Nihil.

MUERTES

Mikkel Sutmani muere pilotando su Vector.

Archivista en acción
OrbaLin descubre una banda de saqueadores Nihil y los ataca.

El ala rescata a civiles que caen de las plataformas.

Unir el ala
Porter Engle salta de su dañado Vector al ala del caza de Stokes. El ala de Vectores une sus mentes y vuela como uno solo con la Fuerza.

El caballero Jedi Sutmani muere a manos de un Nihil.

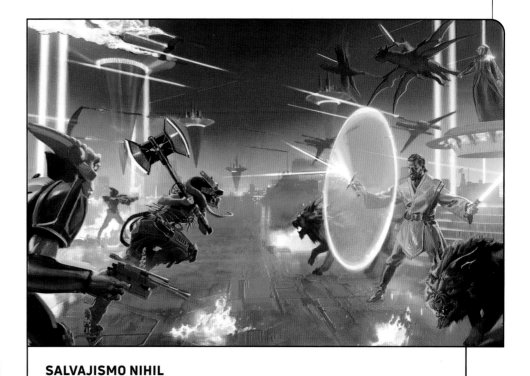

SALVAJISMO NIHIL
Pan Eyta arroja cargas mortales en las ardientes ruinas de la feria, sin importarle los Nihil que aún luchan en la superficie. Entre esos Nihil está Lourna Dee, que intenta asesinar a la canciller. Conforme Dee lucha contra Stellan Gios, el último Jedi en su camino, una bomba hace impacto directo en el caminante que protege a la canciller. Dee emplea el caos resultante para huir con vida, aunque no consigue matar a Lina Soh.

231 ABY

Gios en guardia
Stellan Gios combate a los Nihil y ayuda a los dignatarios a abordar al caminante.

Los Nihil alcanzan a Stellan y a los dignatarios.

Torre Crashpoint, infestada
Ram descubre a los drengir y convence a las plantas carnívoras de atacar a los Nihil, lo que le permite restablecer comunicaciones planetarias.

Padawan al rescate
Tras regresar a Ciudad Lonisa en busca de supervivientes, Ram salva a Ty Yorrick y a su sanval de unos droides chatarreros.

Despejar la nube
Concentrándose en grupo mediante la Fuerza, los Jedi trabajan en unísono para despejar la nube de gas Nihil.

Victoria asegurada
Los Nihil huyen a las rutas con la llegada de la Real Flota Togruta.

Ayuda de los sanval
Entregan la madre sanval a Ram y a sus padawans para ayudarles en su misión de restaurar la Torre Crashpoint.

La imagen de la desesperación
En un holovídeo se ve a Stellan Gios acogiendo entre sus brazos a la canciller herida, mientras imágenes de la destrucción se emiten por toda la galaxia.

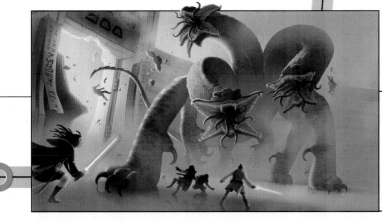

DEPREDADORES EN LIBERTAD
Entre las muestras de la Feria de la República hay un zoológico con algunas de las criaturas más increíbles de la República. Cuando la destrucción que causan los Nihil libera algunos de las criaturas más peligrosas de la galaxia, Ty Yorrick se interpone para salvar a Elzar de las fauces de una monstruosa hragsdaña. Forjan una conexión con los sanval para tranquilizar y montar a las criaturas, similares a dragones.

Lucha por la frontera

Los Jedi recorren la frontera en busca de justicia por el ataque a la feria en Valo. Con la amenaza drengir aparentemente bajo control, se centran en las dispersas fuerzas de los Nihil. Los Jedi creen que están adquiriendo ventaja, pero desconocen quién dirige a los incursores y cuál es su fin último. Los corredores de Tempestad Nihil soportan el grueso de los combates, mientras el Ojo, Marchion Ro, prepara una nueva arma para vencer a los Jedi.

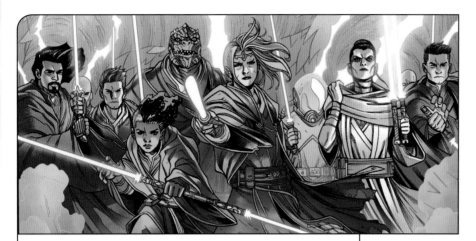

Greatstorm, liberado
Reforzado por su conexión con Bell Zettifar, Loden Greatstorm huye del cautiverio de los Nihil tras meses de tortura.

Infiltración en Grizal
Un prisionero de los Nihil fugado guía a los Jedi a la base Nihil en Grizal; los Jedi Indeera Stokes y Bell Zettifar van como polizones.

En Coruscant, la canciller Soh se recupera de las heridas sufridas en la feria.

LOS DRENGIR DERROTADOS
Liderados por la mariscal Kriss, los Jedi usan generadores de campo estático en Mulita para interrumpir el vínculo telepático de los drengir. Los hutt, deseosos de acabar con la mente colmena, y los Jedi, que se niegan a matar innecesariamente, ponen fin a su alianza tras derrotar la amenaza drengir.

Traición en Cyclor
El corredor de Tempestad Pan Eyta llega a Cyclor y descubre una flota de naves de la República y Jedi. Ha sido traicionado por Marchion Ro y Lourna Dee, que han alertado a la República antes de que él llegue.

C. 231 ABY

Misterio en el Día de la Vida
Nib Assek y Burryaga investigan un ataque drengir en Kashyyyk que amenaza con interrumpir el Día de la Vida.

En Grizal, los Nihil celebran su victoria en Valo.

Se forma la Alianza República-Togruta.

Retirada de un corredor de Tempestad
Pan Eyta huye en una cápsula de salvamento equipada con rutas mientras su Tempestad y su nave arden.

En manos enemigas
Ty Yorrick descubre que los Nihil han robado los planos de un anulador, un dispositivo que deja inoperativas las armas energéticas.

La República contraataca
Para contrarrestar sus pérdidas en Valo, la República tiende una trampa a los Nihil y los atrae a Cyclor.

La señal de ataque
Elzar Mann y Ty Yorrick llegan a Grizal y dan la señal de ataque a los demás Jedi.

«Golpeamos **ahora** y golpeamos **rápido**.»

Pan Eyta

HORROR EN GRIZAL

Los Jedi pillan desprevenidos a los Nihil de Marchion Ro, pero el Ojo guarda un as en la manga: una criatura que llama el Gran Nivelador. Tres de los Jedi de Grizal quedan heridos por el misterioso ataque del Nivelador. Bell Zettifar queda incapacitado por una sensación de parálisis por terror; el Vector de Elzar Mann cae del cielo al verse afectado por el Nivelador, y Loden Greatstorm acaba convertido en polvo. Ro llama a la criatura y huye, sin dejar atrás huella alguna que indique que es el auténtico líder de los Nihil.

Reunión en Grizal
Bell Zettifar se reúne brevemente con su maestro, Loden Greatstorm.

Guerra civil genetiana
Los Jedi recuperan artefactos culturales y documentos para salvaguardarlos temporalmente mientras Genetia se precipita hacia la guerra civil.

231 ABY

El Gran Nivelador, desatado
Combinando dos antiguos artefactos, Ro consigue controlar al Gran Nivelador, descongelado y liberado de su jaula para atacar a sus órdenes.

SHRII KA RAI KA RAI
El Jedi Emerick Caphtor comienza a investigar la misteriosa muerte de Loden Greatstorm en Grizal. Algo convirtió al gran maestro en polvo..., y una antigua nana Jedi ofrece pistas allá donde los archivos Jedi se quedan cortos.

Victoria de la República
La República obtiene la victoria en Grizal, obligando a los Nihil a huir usando las rutas.

MUERTES
Loden Greatstorm es convertido en polvo por el Gran Nivelador en Grizal.

Lucha por la frontera (continuación)

231 ABY: Descifrando el cubo

Después de que los padawans Reath Silas e Imri Cantaros sean capturados, la matriarca Catriona Graf ayuda a descifrar el misterioso cubo de Vernestra, que apunta al sector Berenge, donde es probable que estén cautivos.

231 ABY: Engaño en Everbloom

Xylan Graf lleva a los Jedi a una estación espacial propiedad de su familia, Everbloom, donde son atacados por los Nihil. Xylan ha traicionado a los Jedi y los padawans son secuestrados.

231 ABY: La estación Corazón de la Gravedad

Lourna Dee supervisa la construcción de una estación espacial experimental capaz de extraer naves del hiperespacio. Para acelerar su construcción requiere de la ayuda de Mari San Tekka.

231 ABY

231 ABY: COMBATE EN EL CORAZÓN DE LA GRAVEDAD

Vernestra llega a Berenge para rescatar a los padawans, y usa una cápsula de salvamento para un aterrizaje forzoso en la estación Corazón de la Gravedad. Allí descubre a Mari San Tekka, quien le regala una ruta hacia un remoto y peligroso lugar más allá del borde de la galaxia antes de morir. Gracias al liderazgo de Vernestra, los Jedi y la República destruyen la estación antes de que pueda causar daños en más viajeros incautos.

231 ABY: Héroe desenmascarado

El padawan Qort recurre a todo su valor para quitarse el yelmo típico de su especie y defender a sus compañeros cuando los Nihil de Kamerat regresan a Takodana.

231 ABY

Los Jedi dan inicio a la Operación Contraataque contra los Nihil.

231 ABY

Los Nihil intentan en vano infiltrarse en el Faro Starlight.

231 ABY: Disturbios en el sector Berenge

Unas naves informan de repentinas e inexplicables perturbaciones cuando viajan por esta remota sección fronteriza del hiperespacio.

231 ABY: Desentrañar un misterio

La senadora Starros envía una misión Jedi para descubrir qué sucede en el sector Berenge, una remota área de la frontera que interesa a Xylan Graf por negocios familiares.

231 ABY: Susurros en Tiikae

La Jedi Vernestra Rwoh responde a una llamada de auxilio de un templo local. Una misteriosa voz habla a Vernestra a través de la Fuerza, urgiéndola a descubrir un cubo cubierto de símbolos.

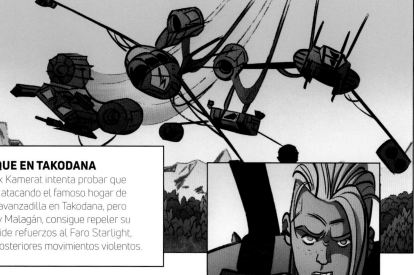

231 ABY: ATAQUE EN TAKODANA

El joven Nihil Krix Kamerat intenta probar que es un líder capaz atacando el famoso hogar de Maz Kanata y la avanzadilla en Takodana, pero una sola Jedi, Sav Malagán, consigue repeler su ataque. La Jedi pide refuerzos al Faro Starlight, en previsión de posteriores movimientos violentos.

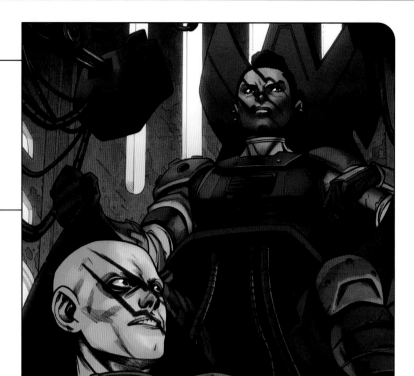

231 ABY: Defensa de la *Restitución*

Lourna Dee organiza a los demás prisioneros cuando Pan Eyta aborda la *Restitución*. Mata a Eyta en la posterior lucha.

231 ABY: INFILTRARSE EN LOS NIHIL

Se encarga a los Jedi llevar a los dispersos y debilitados Nihil ante la justicia. A fin de hallar a su líder, Keeve Trennis se infiltra como capitana Nihil. Con ella irá el Jedi Terec gemelo vinculado mentalmente con su hermano Ceret. Esta conexión única permite a los Jedi permanecer en contacto con los operativos infiltrados en el espacio Nihil.

231 ABY: La venganza de Eyta

Forzada a trabajar reconstruyendo un asentamiento destruido por los Nihil, Lourna Dee escapa a duras penas a un ataque de Pan Eyta, sediento de venganza.

231 ABY: La hutt, prisionera

La hutt Myarga, exiliada de los Jedi y despiadada guerrera, es capturada por los Nihil.

231 ABY: La nueva Tempestad de Dee

Lourna Dee y sus recién huidos compañeros forman una nueva Tempestad. Dee renombra la nave *Restitución* como *Lourna Dee*.

231 ABY: Batalla de Galov

Al recibir una llamada de auxilio del sistema Galov, Halcones Celestiales de la República y los Jedi acuden al rescate.

230 ABY: Todos somos la República

Cuando un terrible ciclón amenaza el planeta Eiram, la República remolca el Faro Starlight al sistema para proporcionar ayuda.

231 ABY

La República sale victoriosa en Aris, Puerto Refugio y Golrath.

230 ABY

Los Nihil atacan Puerto Haileap.

230 ABY

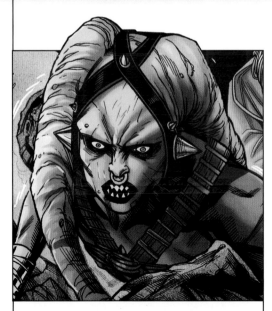

231 ABY: LA CAPTURA DE LOURNA DEE

Ignorante de a quién ha capturado en Galov, la República envía a la corredora de Tempestad al Faro Starlight para su proceso. Es sentenciada a diez años en una nave prisión de la República, la *Restitución*.

231 ABY: Lourna escapa a los Jedi

Lourna Dee, erróneamente tomada por la líder de los Nihil, desata al Gran Nivelador asesino de Jedi sobre Keeve y Terec. Son rescatados, pero la Nihil consigue huir.

230 ABY: Gran Carrera de Obstáculos Jedi

El maestro Torban Buck organiza una jovial carrera en el Faro Starlight, una necesaria distracción para los jóvenes padawans.

230 ABY: Destrucción de Dalna

Una búsqueda de niños secuestrados lleva a los Jedi a Dalna, donde los Nihil usan tecnología de cristales para desencadenar un cataclismo volcánico. El crucero *Halcyon* arrastra el Faro Starlight hasta Dalna para ayudar con la evacuación.

230 ABY: Violación de seguridad

La jefa de seguridad del Faro Starlight, Ghal Tarpfen, descubre espías Nihil en altas posiciones del Senado. Es secuestrada y asesinada por los Nihil antes de que pueda advertir del todo a la República.

MUERTES

231 ABY: Mari San Tekka muere debido a su avanzada edad.

231 ABY: Pan Eyta es asesinado por la corredora de Tempestad rival Lourna Dee.

La caída de Starlight

El Faro Starlight es más que una mera estación espacial: es un símbolo de la prosperidad de la República. Durante más de un año sirve como centro de la actividad Jedi en el Borde Exterior en su intento de llevar a los Nihil ante la justicia. Una victoria tras otra llevan a los Jedi a creer que los piratas están casi derrotados, hasta que una sensación de miedo cae sobre el propio Faro Starlight. Armados con extraños objetos, los Nihil conspiran para apagar la luz de los Jedi y de su símbolo de esperanza.

Devoradores de Fuerza
Avar y sus compañeros Jedi abordan el Faro, donde encuentran un Sin Nombre. Con su conexión a la Fuerza dañada, Sskeer no se inmuta y escoge permanecer detrás para contener a la criatura.

Misterio corelliano
Con los Jedi del templo de Corellia enzarzados en una acalorada discusión sindical en Gus Talon (una de las lunas del planeta), los Jedi Kantam Sy y Cohmac Vitus se dirigen a Corellia a investigar informes de actividad Nihil.

Los Nihil atentan contra el templo Jedi de Chespea.

Rastro de sombras
La investigación del Jedi Emerick Caphtor lo lleva a un convoy de los Nihil que transporta un Sin Nombre. Perturbado y debilitado por el encuentro, lo transportan al Faro Starlight.

Una tarea arriesgada
Avar Kriss, Sskeer, Keeve Trennis y los demás Jedi a bordo del *Ataraxia* arriesgan la vida por salvar a los pasajeros de la estación espacial en llamas.

Distracción Nihil
Los Nihil atacan los planetas aparentemente aleatorios Aleen, Yeksom, Tais Brabbo y Japeal. Mientras el Faro Starlight acepta refugiados, saboteadores Nihil se infiltran en la estación con un cargamento de criaturas, los Sin Nombre.

Faro inferior
Aquí, los Jedi, liderados por Stellan Gios, trabajan desde un improvisado centro de mando en la oficina del contramaestre.

El Jedi Elzar Mann se reasienta en Ledalau.

El regreso de Avar
Avar Kriss regresa a Eiram en el *Ataraxia* con cautivos Nihil, entre ellos, Lourna Dee.

Unos padawans capturan a Krix Kamerat, agente de los Nihil.

Pesadilla sin nombre
En el Faro Starlight, Jedi Regald Coll es convertido en una cáscara, e Indeera Stokes queda gravemente incapacitada en un encuentro con los Sin Nombre, sueltos en la estación.

La apuesta de Avar
Avar Kriss emplea un hiperimpulsor Nihil (un motor de ruta) para descubrir la fortaleza del grupo en el No Espacio, donde captura a Lourna Dee.

Misterio en Ciudad Coronet
En Corellia, los Jedi Kantam Sy, Cohmac Vitus, Reath Silas y Ram Jomaram colaboran con la fuerza local de seguridad para descubrir actividad Nihil.

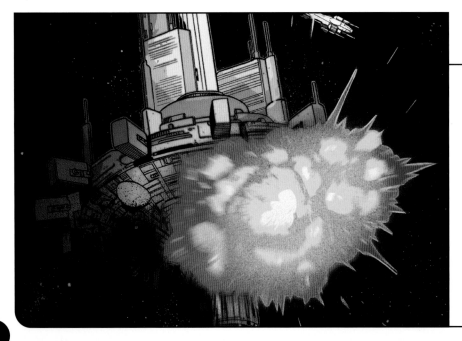

SABOTAJE NIHIL
Los Nihil se infiltran en el Faro Starlight con un equipo de saboteadores bien entrenados. Ponen en peligro todos los sistemas vitales y causan una detonación crítica en el núcleo de la estación. La sección media de la estación queda contaminada con radiación, y se interrumpe el tráfico y la comunicación entre las secciones superior e inferior del Faro. Los Jedi corren en auxilio del Faro, pero la presencia de las criaturas Sin Nombre nubla su conexión con la Fuerza.

Padawans infiltrados
Los padawans Reath Silas y Ram Jomaram se disfrazan para infiltrarse en una gala en Corellia, y descubren una conspiración Nihil.

Lourna huye

Lourna Dee lidera prisioneros Nihil huidos para hacerse con el *Ataraxia* y huir del Faro Starlight.

Canción desesperada

Avar usa su Canción de la Fuerza para unir a los Jedi, ayudando al maestro Estala Maru a sujetar una estación en desintegración. Keeve rescata a los Jedi Ceret y Terec.

El sacrificio de Maru

Estala Maru emplea su poder para mantener unido el Faro Starlight, lo que permite a Keeve y Avar huir de la estación antes de que se desintegre en la atmósfera de Eiram.

Maestros caídos

Los padawans Zettifar y Burryaga descubren que los maestros Nib Assek y Orla Jareni han sido convertidos en cascarones. Los Jedi reclutan no sensibles a la Fuerza para colaborar en la evacuación, pues los Jedi resultan vulnerables.

Caída terminal

Los Jedi perciben que la estación cae hacia Eiram, atrapada por la gravedad del planeta.

Faro quebrado

El Faro Starlight se rompe en dos segmentos. La sección inferior cae con trayectoria hacia una de las ciudades más pobladas de Eiram.

Stellan cae

Stellan Gios permanece en el Faro Starlight a los controles de las toberas posicionales de la estación en sus momentos finales, asegurándose de que no impacta contra la ciudad. Gios pierde la vida, y decenas de Jedi han desaparecido cuando la estación cae.

La tripulación de la *Nave* emite una petición de ayuda desde el Faro Starlight.

Stellan Gios a duras penas sobrevive a su encuentro con un Sin Nombre.

La bravura de Bell

El padawan Bell Zettifar pone en marcha un plan para separar la torre médica del Faro y rescatar así a los pacientes.

Llamada Jedi

El maestro Yoda ordena a todos los Jedi regresar al Gran Templo de Coruscant. Los Sin Nombre, con su capacidad para atacar usuarios de la Fuerza, causan una retirada de los Jedi.

La caída de la buscadora de caminos

Orla Jareni investiga las alteraciones que perturban a los Jedi. Se encuentra con los Sin Nombre, que le causan alucinaciones y la acaban convirtiendo en polvo.

Huida de los rathtar

Burryaga y Elzar Mann intentan evacuar pasajeros a través de la plataforma de carga, pero letales rathtar han quedado libres. Burryaga protege a Elzar de los monstruos, pero parece desaparecer en la lucha.

MUERTES

Muchos Jedi murieron en los ataques de los Nihil o durante la caída del Faro Starlight. Entre los caídos están los siguientes:

Keerin Fionn, padawan engañado por los Nihil en Banchii;

Orla Jareni, buscadora de caminos Jedi asesinada por los Sin Nombre;

Nib Assek, maestra Jedi asesinada por los Sin Nombre;

Estala Maru, que murió manteniendo unido el Faro Starlight;

Stellan Gios, que se sacrifica durante la destrucción del Faro.

La llegada de Emerick

El investigador Jedi Emerick Caphtor corre hacia el Faro Starlight con su descubrimiento de los Sin Nombre.

Rescate tardío

Caphtor llega al Faro en sus momentos finales. Aborda la estación en llamas en busca de más pistas y sobrevive a un enfrentamiento con los Sin Nombre gracias a la ayuda de otra investigadora, la detective Sian Holt.

Las hazañas de Torban

Tras un enfrentamiento con los Nihil, Caphtor rescata a los jovencitos bajo supervisión del maestro Torban Buck. Este, con su túnica cubierta de sangre de Sin Nombre, los entrega a Caphtor como prueba y parte a luchar, permitiendo escapar al Jedi y a Holt.

230 ABY

C. 230 ABY

Caída de Banchii

Jedi y colonos evacuan cuando los Nihil arrasan el templo de Banchii. La Jedi Lily Tora-Asi permanece detrás para proteger a los habitantes.

DESCUBRIMIENTO EN EL ASTILLERO

Los maestros Kantam Sy y Cohmac Vitus descubren a qué han ido los Nihil a Corellia. Los incursores pretenden robar una flota de naves de la República, incluidos los cruceros estelares MPO-1400 clase Purrgil, recién construidos. Su intención es pilotar las naves hasta el Faro Starlight y sembrar el caos en los intentos de rescate.

Lucha por los astilleros

Al verse superados en número, y temerosos de que las naves caigan en manos de los Nihil, Kantam Sy ordena su destrucción e intenta una retirada táctica.

La caída del Faro Starlight se siente en Corellia.

Yoda regresa

Sin casi esperanzas y rodeados por los Nihil, los Jedi se salvan gracias a la llegada del maestro Yoda. El gran maestro lidera a los defensores corellianos en un ataque contra los Nihil.

Crucero estelar robado

Los padawans Silas y Jomaram impiden que un crucero MPO controlado por los Nihil abandone Corellia.

La pérdida de Cohmac

Tras conceder el grado de caballero a su padawan Reath, el maestro Cohmac anuncia que abandona la Orden.

El ocaso de la Alta República

Incluso enfrentados a grandes adversidades, los Jedi de la Alta República continuaron sirviendo a la Fuerza, a la República y a seres de toda la galaxia. Entre las pruebas más difíciles que enfrentan están el triunfante Marchion Ro, el astuto líder de los Nihil, quien se jacta de sus victorias en Valo y en el Faro Starlight. Décadas más tarde, el padawan Sean se embarca en una misión para liberar un sistema estelar de la opresión de una perversa corporación.

230 ABY: Contraataque
La República ultima una flota de Coalición Defensiva para atacar el espacio Nihil. Los Jedi, preocupados por no poder combatir a los Sin Nombre, permanecen en Coruscant.

230 ABY: Zona de oclusión
La flota de la República es destruida cuando intenta penetrar en territorio Nihil. Marchion Ro emplea una red de satélites *stormseed* (semilla de tormenta) para destruir toda nave que atraviese esta región por hiperespacio sin su permiso.

230 ABY
Los Nihil celebran su victoria en su Gran Salón.

230 ABY: Obratuk es polvo
Ro tortura y asesina al maestro Jedi Obratuk Glii, a quien ha tenido cautivo desde la caída del Faro Starlight.

230 ABY

230 ABY: LA DECLARACIÓN DE MARCHION
El auténtico Ojo de los Nihil, Marchion Ro, se revela a la galaxia mediante una amenazadora emisión. Asume la total autoría del Gran Desastre Hiperespacial, de la destrucción de la Feria de la República y de la caída del Faro Starlight. Ro amenaza con tomar cuanto desee, creyendo que los Jedi y la República son incapaces de detenerlo. Acaba su emisión con una lúgubre advertencia, declarando: «La galaxia es mía».

> «Nuestro **verdadero** enemigo tiene nombre: **Marchion Ro**.»
>
> Canciller Soh

200 ABY: Misión en Aakaash
El Consejo Jedi envía a Sean y Mostima al sistema Aakaash para investigar la muerte de Nan Holi, prominente aliado de la República. El sistema estelar está controlado por una poderosa megaentidad, la Corporación Cielo y Tierra, que se resiste a obedecer las leyes.

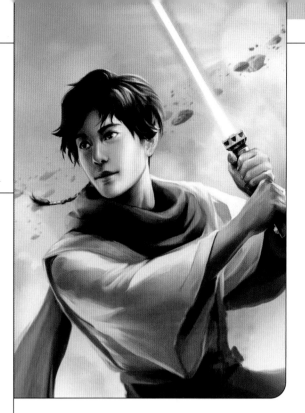

NACIMIENTOS

c. 200 ABY: **Chewbacca,** héroe y copiloto wookiee, nace en Kashyyyk.

102 ABY: **Dooku,** Jedi caído y conde de Serenno.

102 ABY: **Sifo-Dyas,** Jedi acosado por visiones.

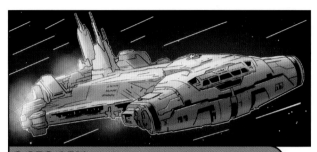

C. 230 ABY

CONOZCA LA GALAXIA
La Compañía de Chárteres de Chandrila añade más cruceros MPO-1400 clase Purrgil a su flota de naves de lujo. Construidas en los Astilleros Santhe de Ciudad Coronet, en Corellia, estas naves poseen lo último en tecnología de navegación estelar, incluidos poderosos hiperimpulsores y 13 motores. Sus camarotes albergan a miles de viajeros a lo largo de los siglos. Una de estas naves, el *Halcyon*, es famoso por sus itinerarios a remotos mundos del Borde Exterior.

200 ABY: Acusados de asesinato
La muerte de Nan Holi parece ser un asesinato, y tanto Sean como Mostima se ven inculpados. Sean huye y se une a una banda de mercenarios llamados Caballeros Plateados.

200 ABY: Sangre amarilla
El padawan Sean descubre que la Corporación Tierra y Cielo trafica con los fluidos vitales de los dracónidos loongren, una especie consciente del sistema, cuya sangre amarilla se supone que posee poderosas propiedades.

200 ABY: La visión de Sean
Cuando los Jedi Sean y Mostima llegan al sistema Aakaash, Sean tiene la visión de un cielo brillante y plateado.

229 ABY: Guerra en Corellia
Tras la infiltración Nihil, el planeta Corellia se ve abocado a la guerra civil.

102 ABY

C. 220 ABY
Lecciones de campo
Ady Sun'Zee y su padawan, Nooa, entrenan en el Jardín Sagrado.

C. 230–19 ABY
Mitos y leyendas
Las criaturas conocidas como los Sin Nombre se hacen famosas en fábulas e historias de terror durante años.

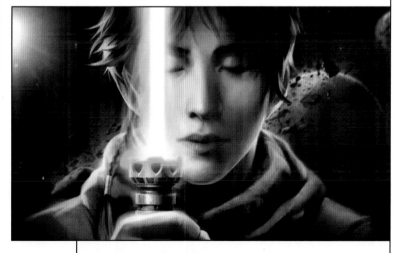

C. 146 ABY
¡Cocina!
Cookie Tuggs, chef del castillo de Maz Kanata, alberga una competición culinaria en su cocina para descubrir quién lo ha acusado de asesinato.

C. 102 ABY
Expósito en Serenno
La familia de Dooku lo abandona, de niño, tras descubrir sus habilidades con la Fuerza. Los Jedi lo llevan a Coruscant para que se una a la Orden.

200 ABY: LUZ PLATEADA
Sean conoce una leyenda local sobre una luz plateada que la estrella de Aakaash emite una vez cada mil generaciones, anunciando grandes cambios. Con nuevos conocimientos sobre las actividades de la Corporación Tierra y Cielo, Sean jura exponer públicamente a la empresa, liberar a los loongren y restaurar el equilibrio en el sistema.

200 ABY: Misión a Begamor
El padawan Sean y la maestra Jedi Mostima defienden con éxito a la población del planeta Begamor del corrupto político Jamie Brasson.

La caída
de los Jedi

C. 100–19 ABY

La República parece en paz,
defendida por los caballeros Jedi.
Pero un señor del Sith oculto, **Darth
Sidious**, está acumulando poder
y conspirando contra los Jedi.
Liderados por **Yoda**, los Jedi se han
distanciado de aquellos a quienes
sirven, ignorantes de las crecientes
corrupciones e injusticias... y ciegos
al complot contra su orden.

Pero la era de los héroes no ha
finalizado. Jedi como **Qui-Gon Jinn**
y **Obi-Wan Kenobi** siguen siendo
servidores de la República, como
lo son idealistas políticos, como
Padmé Amidala. Y la Fuerza está
en ebullición. Se cree que **Anakin
Skywalker** es El Elegido, el que
llevará el equilibrio a la Fuerza,
pero su descenso a la oscuridad
contribuirá a la extinción de la
República y de los Jedi, y traerá
un nuevo orden galáctico.

La caída de los Jedi

Los Jedi creen que los Sith se han extinguido, pero Darth Sidious planea su venganza en secreto. Maquina las Guerras Clon y lidera ambos bandos del conflicto, acumulando poder como el canciller supremo Palpatine y dirigiendo a los separatistas como Sidious. Los Jedi abandonan su tradicional papel de guardianes de la paz para convertirse en generales en la guerra, liderando un ejército clon de misteriosos orígenes cuya lealtad final es para los Sith. Las Guerras Clon acaban con la República y con los Jedi, y el triunfo es de los Sith.

22 ABY Anakin y Padmé Amidala se desposan en secreto en Naboo, desafiando el Código Jedi que prohíbe vínculos emocionales por llevar al lado oscuro.

22 ABY Las Guerras Clon comienzan en Geonosis.

22 ABY Poggle el Menor ofrece los planos de la Estrella de la Muerte a Dooku.

22 ABY Yoda asigna Ahsoka Tano a Anakin como su padawan, con la esperanza de enseñar a Skywalker cómo abandonar sus vínculos emocionales.

19 ABY: EL TRIUNFO DEL SITH

Palpatine convoca al Senado en Coruscant y declara que la República se reorganiza como el primer Imperio Galáctico, y se proclama emperador. Afirma que los Jedi son traidores y jura cazar a los supervivientes de la Orden. Para horror de algunos senadores, el discurso del emperador es recibido con un aplauso ensordecedor. La República ha caído, destruida por un complot cuidadosamente desarrollado a lo largo de décadas, y propiciando una era de gobierno de los Sith.

21 ABY La República invade Geonosis por segunda vez para destruir una peligrosa nueva forja droide construida por Poggle el Menor.

22 ABY El crucero de batalla *Malevolencia* aterroriza los sistemas interiores de la galaxia antes de ser rastreado y destruido en la luna muerta de Antar.

19 ABY Anakin jura lealtad a Sidious con la esperanza de obtener poder para salvar a Padmé, y le dan el nombre de Darth Vader.

19 ABY Sidious emite la Orden 66. Por toda la galaxia, los soldados clon obedecen a sus chips de control y atacan a los Jedi, diezmando la Orden.

19 ABY Maul, Ahsoka y Rex escapan de la Orden 66.

19 ABY Anakin entra en el Templo Jedi de Coruscant con soldados clon, masacrando a muchos de quienes están dentro..., incluidos jovencitos.

19 ABY: EL TRIUNFO DEL SITH

52 ABY Palpatine es elegido senador por Naboo.

C. 40 ABY

Maul se convierte en aprendiz de Sidious.

32 ABY La Federación de Comercio invade Naboo.

32 ABY: UN EQUILIBRIO PROFETIZADO

Qui-Gon Jinn conoce a Anakin en Tatooine y acaba creyendo que el niño esclavo es El Elegido de la profecía que ha de llevar el equilibrio a la Fuerza. Lleva a Anakin a Coruscant para que se forme como Jedi.

41 ABY Nace Anakin Skywalker.

32 ABY Los Sith adoptan el proyecto de Sifo-Dyas de crear un ejército clon y ordenan la implantación de chips de control en los clones para asegurar su lealtad.

22 ABY Los Jedi descubren el ejército clon ya preparado en Kamino. Yoda asume el mando de los clones en nombre de la República.

33 ABY Sifo-Dyas encarga la creación, en Kamino, de un ejército clon secreto.

32 ABY El conde Dooku jura lealtad al Sith, reemplazando a Maul como aprendiz de Sidious y adoptando el nombre de Darth Tyranus.

C. 24 ABY

Dooku funda la Confederación de Sistemas Independientes, atrayendo planetas que desean separarse de la República e iniciando el movimiento Separatista.

32 ABY Obi-Wan toma a Anakin como padawan.

32 ABY Palpatine es elegido canciller supremo.

32 ABY Darth Maul mata a Qui-Gon y muere, aparentemente, a manos de Obi-Wan Kenobi, pero sobrevive y huye al Borde Exterior.

20 ABY Anakin experimenta una perturbadora visión de su futuro en el reino de la Fuerza conocido como Mortis, y ha de tomar una desgarradora decisión.

20 ABY Las fuerzas de la República sufren grandes pérdidas atacando Umbara, fortaleza de los separatistas y mundo estratégicamente situado con una avanzada tecnología.

19 ABY Maul funda el Colectivo Sombra, uniendo a varios de los grupos criminales de la galaxia bajo un único mando y un único liderazgo: el suyo.

21 ABY El general Grievous y Asajj Ventress lideran una invasión separatista en Kamino, con los clones de la República defendiendo fieramente su mundo natal.

20 ABY La República defiende Mon Cala durante una guerra civil entre los mon calamari y los quarren instigada por los separatistas.

20 ABY Maul regresa del exilio, decidido a tomar venganza contra la larga lista de aquellos que cree que lo han perjudicado.

19 ABY Satine Kryze, duquesa de Mandalore, es derrocada por la Guardia de la Muerte de Pre Vizsla, cuyo gobierno no tarda en ser derrocado por Maul.

19 ABY Palpatine revela a Anakin que es Sidious, y le ofrece enseñarle cómo evitar que sus seres amados mueran.

19 ABY Grievous secuestra a Palpatine en Coruscant.

19 ABY Los Jedi descubren que los Sith han actuado en la creación del ejército clon, pero no comparten esta perturbadora revelación con la República.

19 ABY Ahsoka abandona la Orden Jedi.

19 ABY Anakin revela el secreto de Palpatine, y los Jedi intentan arrestar al canciller. Sidious mata a los Jedi, y Anakin le ayuda a derrotar a Mace Windu.

19 ABY Obi-Wan mata a Grievous en Utapau.

19 ABY Maul es derrotado en Mandalore.

19 ABY Anakin y Obi-Wan rescatan a Palpatine sobre Coruscant. Anakin mata a Dooku, y Sidious conspira para convertir al Jedi en su nuevo aprendiz.

19 ABY Yoda aprende a mantener la consciencia tras la muerte y prevé que las Guerras Clon acabarán con la victoria de los Sith.

19 ABY Anakin obedece la orden de Sidious y mata a los líderes separatistas en Mustafar, desactivando su ejército droide y acabando con las Guerras Clon.

19 ABY Anakin queda malherido y abrasado tras su duelo contra Obi-Wan en Mustafar. Obi-Wan toma la espada de luz de Anakin y lo deja morir.

19 ABY Anakin sobrevive, y después es dotado de una armadura negra con soporte vital. Como Darth Vader, es objeto de rumores como sirviente y ejecutor del emperador.

19 ABY Vader aprende a blandir el poder del lado oscuro y asume el mando de los inquisidores, liderando la caza de Jedi fugitivos.

19 ABY El Imperio acumula fuerzas y comienza a alistar y entrenar soldados de asalto como sustitución de los soldados clon de la República.

19 ABY Padmé llega a Mustafar, transportando, sin saberlo, a Obi-Wan como polizón. Anakin usa la Fuerza para estrangularla.

19 ABY: LOS HIJOS DEL JEDI

Con el corazón roto, Padmé da a luz a los mellizos Luke y Leia, y luego muere en la solitaria avanzadilla de Polis Massa. En su último aliento, ella insiste ante Obi-Wan en que aún hay bien en Anakin.

19 ABY Obi-Wan lleva a Luke a la granja de los Lars, en Tatooine, y los Organa crían a Leia en Alderaan. Yoda se exilia en Dagobah.

19 ABY El Imperio bombardea Kamino: destruye toda traza del programa de clonación que jugó un papel crucial en las Guerras Clon.

La República se derrumba

La Orden Jedi ha defendido la República durante siglos, pero ambas se tambalean, con los Jedi cada vez más alejados de la realidad y con la República frenada por la burocracia y la corrupción. Bajo una superficie engañosamente plácida se dan remolinos peligrosos: el aprendiz de Sith Palpatine acumula poder político; un Dooku desencantado abandona la Orden Jedi y las visiones de Sifo-Dyas lo llevan a contribuir a hacer realidad la terrible guerra que desea evitar.

90 ABY

C. 60 ABY

Falso profeta
La maestra Jedi Cyslin Myr y su padawan, Mace Windu, arrestan a un falso profeta Jedi, Drooz, que ha estado engañando al pueblo de Mathas.

88 ABY:
Conocimiento prohibido
Atrapan a Dooku y su amigo Sifo-Dyas en la Colección Bogan, un archivo prohibido de conocimiento del lado oscuro de los Archivos Jedi.

86 ABY
Dooku se convierte en padawan de Yoda.

68 ABY
Qui-Gon Jinn se convierte en padawan de Dooku.

60 ABY
Qui-Gon tiene una relación romántica en Felucia.

54 ABY
Obi-Wan Kenobi inicia su formación Jedi.

50 ABY
Las Hermanas de la Noche venden a Asajj Ventress al pirata Hal'Sted.

66 ABY
Unos piratas esclavizan a la familia de Shmi Skywalker.

90 ABY:
Vínculos familiares
Tras visitar Serenno, Dooku empieza en secreto a comunicarse con Jenza, la hermana de la que lo separaron de niño.

67 ABY
Averross enseña a Qui-Gon las profecías de los Jedi.

C. 58 ABY

Silla en el Consejo
Después de alcanzar el rango de maestro Jedi, se le ofrece a Dooku un puesto en el Consejo Jedi.

Ascenso
Qui-Gon como nuevo caballero Jedi.

86 ABY
Sifo-Dyas se convierte en padawan de Lene Kostana.

C. 80 ABY y C. 70 ABY

El nuevo estudiante
Rael Averross se convierte en padawan de Dooku.

Caballero
Averross se convierte en caballero e insta a Dooku a tomar otro padawan.

85 ABY: Futuros posibles
Sifo-Dyas tiene una visión de Protobranch ardiendo. Más visiones le afligirán en el futuro, incluida una de la Orden 66.

52 ABY: UN PODER EN ASCENSO
Palpatine se convierte en senador por Naboo, gracias a la influencia de Darth Plagueis. Comienza a buscar protegidos y poder político, creando discretamente una formidable red política mientras parece ser uno de tantos modestos senadores de un sector galáctico relativamente poco importante.

82 ABY: El hijo pródigo
Permiten a Dooku regresar a Serenno para el funeral de su madre y tiene una agria confrontación con su padre, el conde Gora.

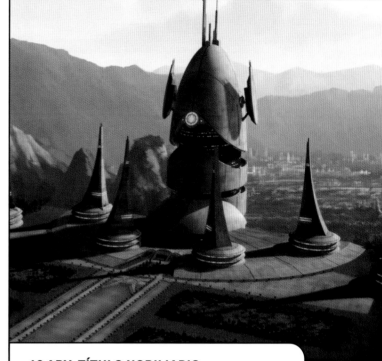

> «Tal vez todo está ya escrito y **no tenemos libre albedrío**.»
>
> Asajj Ventress

44 ABY: Un nuevo comienzo
Varado en el remoto planeta Rattatak, el caballero Jedi Ky Narec descubre a Asajj Ventress y la entrena como su padawan.

48 ABY: El dolor de un maestro
Cuando Pianna muere en una misión fallida, Averross, dolido, es enviado a Pijal como regente.

42 ABY: Problemas en casa
Ramil, hermano de Dooku, conspira para entregar Serenno a una fuerza de ocupación mercenaria. Dooku interviene matándolo a él y a una antigua criatura legendaria de Serenno, la Tirra'Taka.

42 ABY
Averross presenta a Dooku a Palpatine.

42 ABY: TÍTULO NOBILIARIO
El incidente en Serenno tiene gran influencia en Dooku, frustrado por la creciente corrupción en la República y por una Orden Jedi a la que percibe cada vez más desconectada de los ciudadanos de la galaxia a los que ha jurado proteger. Decidido a hallar un nuevo camino, Dooku regresa a Serenno. Abandona la Orden Jedi, convertido en uno de «los Perdidos», y reclama su título familiar.

42 ABY

49 ABY
Nim Pianna se convierte en padawan de Averross.

44 ABY: CONTRASTE DE ESTILOS
Obi-Wan se convierte en padawan de Qui-Gon: es una extraña pareja, la de un aprendiz tranquilo y disciplinado y un Jedi alocado, más interesado en obedecer la voluntad de la Fuerza que en ascender de rango. Pese a la fricción causada por sus diferentes filosofías, se hacen íntimos amigos.

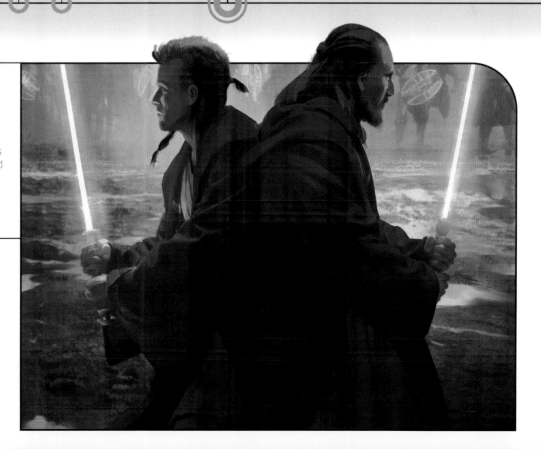

NACIMIENTOS

84 ABY: Sheev Palpatine nace en Naboo.

57 ABY: Obi-Wan Kenobi nace en Stewjon, un planeta del Núcleo Profundo.

46 ABY: Padmé Naberrie nace en Naboo, hija de Ruwee y Jobal Naberrie.

La República se derrumba (continuación)

C. 42 ABY

GUERRA EN EL CLAN
Una guerra civil envuelve Mandalore, un planeta con un orgulloso código de honor y una historia guerrera. Sus clanes forman facciones, y el conflicto enfrenta a los tradicionalistas contra los Nuevos Mandalorianos, que ven el pasado belicoso.

Amor perdido
Qui-Gon y Obi-Wan protegen a la Satine Kryze durante la Guerra Civil Mandaloriana. Obi-Wan y Satine se enamoran, y él propone abandonar la Orden Jedi para estar juntos. Deciden que sus deberes no les permiten obedecer a sus sentimientos.

Un nuevo camino
La Guerra Civil acaba con la victoria de los Nuevos Mandalorianos de Satine, aunque los tradicionalistas (incluida Bo-Katan, hermana de Satine) organizan la resistencia.

40 ABY: Misión diplomática
Qui-Gon y Obi-Wan visitan Pijal, estratégicamente situado, para supervisar la firma de un tratado entre su monarquía y la Corporación Czerka.

41 ABY: Alzamiento en Ontotho
Eno Cordova y su padawan, Cere Junda, viajan a Ontotho, donde se ven mezclados entre las facciones de una guerra civil.

41 ABY: Un secreto distante
Un antiguo conocimiento Jedi lleva a Obi-Wan al planeta de la fuerza Lenahra, donde forja una conexión más profunda con la Fuerza Viva.

40 ABY
Se ofrece a Qui-Gon un puesto en el Consejo Jedi.

40 ABY: Un Jedi independiente
Qui-Gon decide no aceptar el puesto en el Consejo Jedi.

> «Cada uno de nosotros debe interpretar el Código por sí mismo, o dejará de ser un pacto vivo **para convertirse en una celda**.»
>
> Qui-Gon Jinn

39 ABY: Refugiados de la República
Ruwee Naberrie, su hija Padmé y el senador rodiano Onaconda Farr ayudan a reasentar refugiados del malogrado sistema estelar Shadda-Bi-Boran.

C. 41 ABY

Festividad interrumpida
Mientras visitan Kashyyyk, Qui-Gon y Obi-Wan frustran una incursión trandoshana para tomar prisioneros wookiees durante el Día de la Vida.

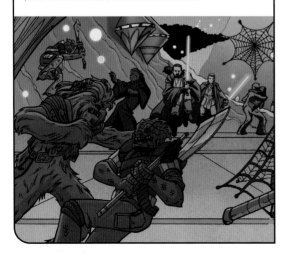

C. 40 ABY

Justicia Jedi
Yoda rescata al niño sensible a la Fuerza Lo de los Traficantes de la Carne de Botor, y lo envía al Templo Jedi para su entrenamiento.

37 ABY
Qui-Gon y Obi-Wan median en un conflicto en Bri'n.

36 ABY
Orson Krennic y Galen Erso se conocen.

C. 40 ABY

Nueva habilidad de la Fuerza
Yoda conoce la piedra de energía en Vagadarr Prime.

C. 39 ABY

Visiones en la Fuerza
Sifo-Dyas, viejo amigo de Dooku y Jedi famoso por su don (o maldición) de visiones proféticas, se une al Consejo Jedi.

C. 40 ABY

Sith en formación
Sidious acepta a Maul como aprendiz.

C. 38 ABY

La apuesta de la hutt
Shmi y Anakin Skywalker llegan a Tatooine. Su ama, Gardulla la Hutt, los pierde como esclavos en una apuesta con Watto.

34 ABY
Mace Windu
ayuda a derrocar
al señor de la
guerra Guattako.

34 ABY
Dan por muerto
a Trench en los
estrechos de Malastare.

33 ABY: PROYECTO SECRETO

Acosado por visiones de un terrible conflicto
galáctico y frustrado por la negativa del Consejo
Jedi a hacer caso de sus advertencias, Sifo-Dyas
contacta con los kaminoanos y contrata la
creación en secreto de un ejército clon, que,
según asegura, está autorizado por los Jedi
para uso de la República. Los kaminoanos
se encargan de este caro y ambicioso
proyecto en la siguiente década,
y sigue financiándolo incluso
tras del misterioso corte de
comunicaciones con Sifo-Dyas.

34 ABY: Ayuda doméstica
Anakin, un hábil mecánico, comienza a
reunir piezas para construir el droide
de protocolo C-3PO, para que ayude
a Shmi con las tareas domésticas.

33 ABY: Primera sangre
Ansioso por poner a prueba
sus habilidades contra la
Orden Jedi, Darth Maul mata
a la padawan twi'lek Eldra
Kaitis en la luna de Drazkel.

34 ABY
Sidious pone a prueba
a Maul en Malachor.

33 ABY

33 ABY: Vocación Jedi
Plo Koon descubre a una
niña togruta sensible a la
Fuerza llamada Ahsoka Tano.
Lleva a la «pequeña Soka» a
Coruscant para entrenarla.

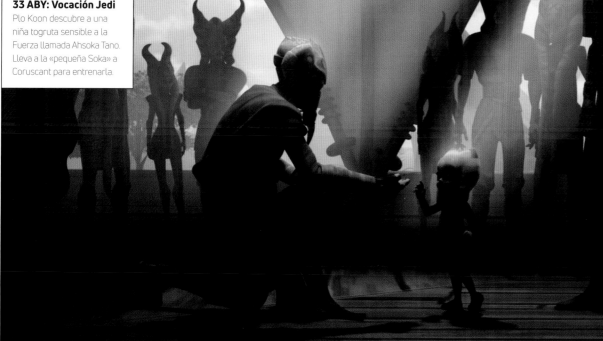

NACIMIENTOS

41 ABY: Anakin Skywalker
nace misteriosamente de Shmi
Skywalker, sin padre.

36 ABY: Ahsoka Tano nace en Shili,
planeta natal de los togrutas.

33 ABY: Caleb Dume nace, y se
lo conocerá como Kanan Jarrus.

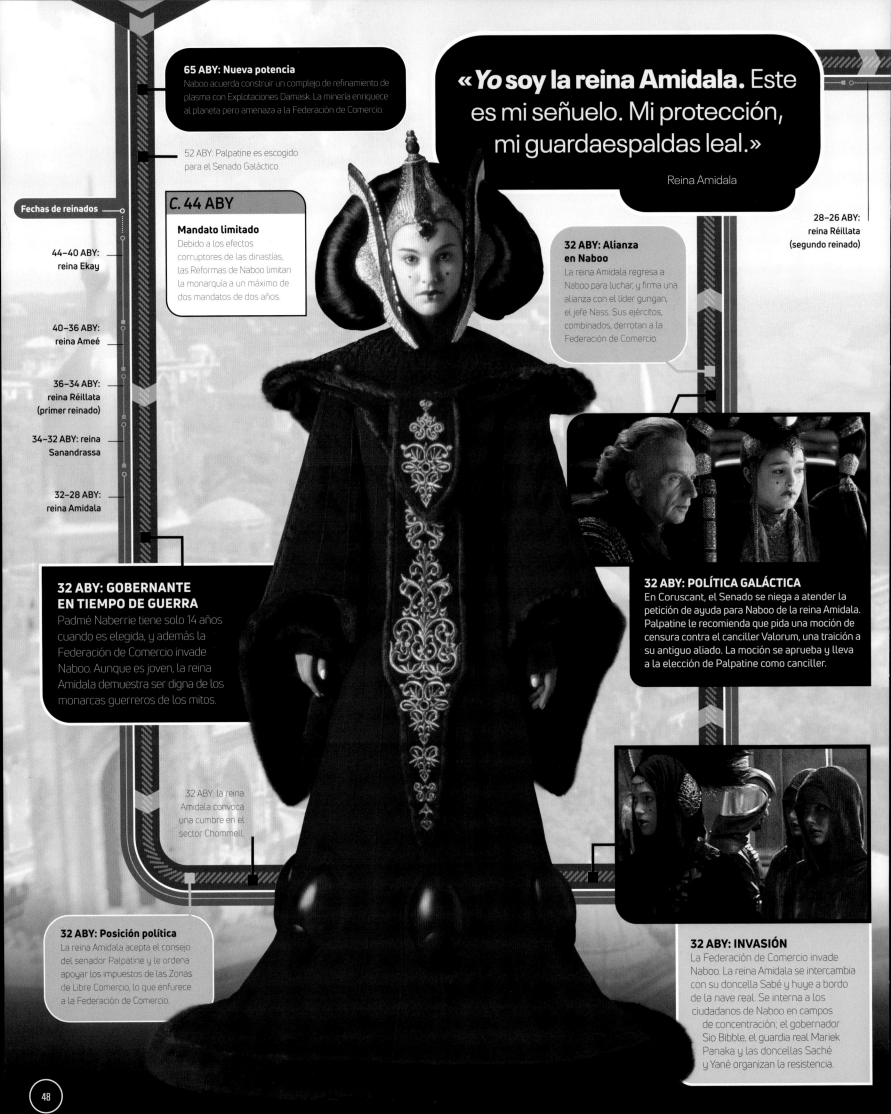

65 ABY: Nueva potencia
Naboo acuerda construir un complejo de refinamiento de plasma con Explotaciones Damask. La minería enriquece al planeta pero amenaza a la Federación de Comercio.

52 ABY: Palpatine es escogido para el Senado Galáctico.

C. 44 ABY

Mandato limitado
Debido a los efectos corruptores de las dinastías, las Reformas de Naboo limitan la monarquía a un máximo de dos mandatos de dos años.

«*Yo soy la reina Amidala.* Este es mi señuelo. Mi protección, mi guardaespaldas leal.»

Reina Amidala

Fechas de reinados

44–40 ABY: reina Ekay

40–36 ABY: reina Ameé

36–34 ABY: reina Réillata (primer reinado)

34–32 ABY: reina Sanandrassa

32–28 ABY: reina Amidala

28–26 ABY: reina Réillata (segundo reinado)

32 ABY: Alianza en Naboo
La reina Amidala regresa a Naboo para luchar, y firma una alianza con el líder gungan, el jefe Nass. Sus ejércitos, combinados, derrotan a la Federación de Comercio.

32 ABY: GOBERNANTE EN TIEMPO DE GUERRA
Padmé Naberrie tiene solo 14 años cuando es elegida, y además la Federación de Comercio invade Naboo. Aunque es joven, la reina Amidala demuestra ser digna de los monarcas guerreros de los mitos.

32 ABY: POLÍTICA GALÁCTICA
En Coruscant, el Senado se niega a atender la petición de ayuda para Naboo de la reina Amidala. Palpatine le recomienda que pida una moción de censura contra el canciller Valorum, una traición a su antiguo aliado. La moción se aprueba y lleva a la elección de Palpatine como canciller.

32 ABY: la reina Amidala convoca una cumbre en el sector Chommell.

32 ABY: Posición política
La reina Amidala acepta el consejo del senador Palpatine y le ordena apoyar los impuestos de las Zonas de Libre Comercio, lo que enfurece a la Federación de Comercio.

32 ABY: INVASIÓN
La Federación de Comercio invade Naboo. La reina Amidala se intercambia con su doncella Sabé y huye a bordo de la nave real. Se interna a los ciudadanos de Naboo en campos de concentración; el gobernador Sio Bibble, el guardia real Mariek Panaka y las doncellas Saché y Yané organizan la resistencia.

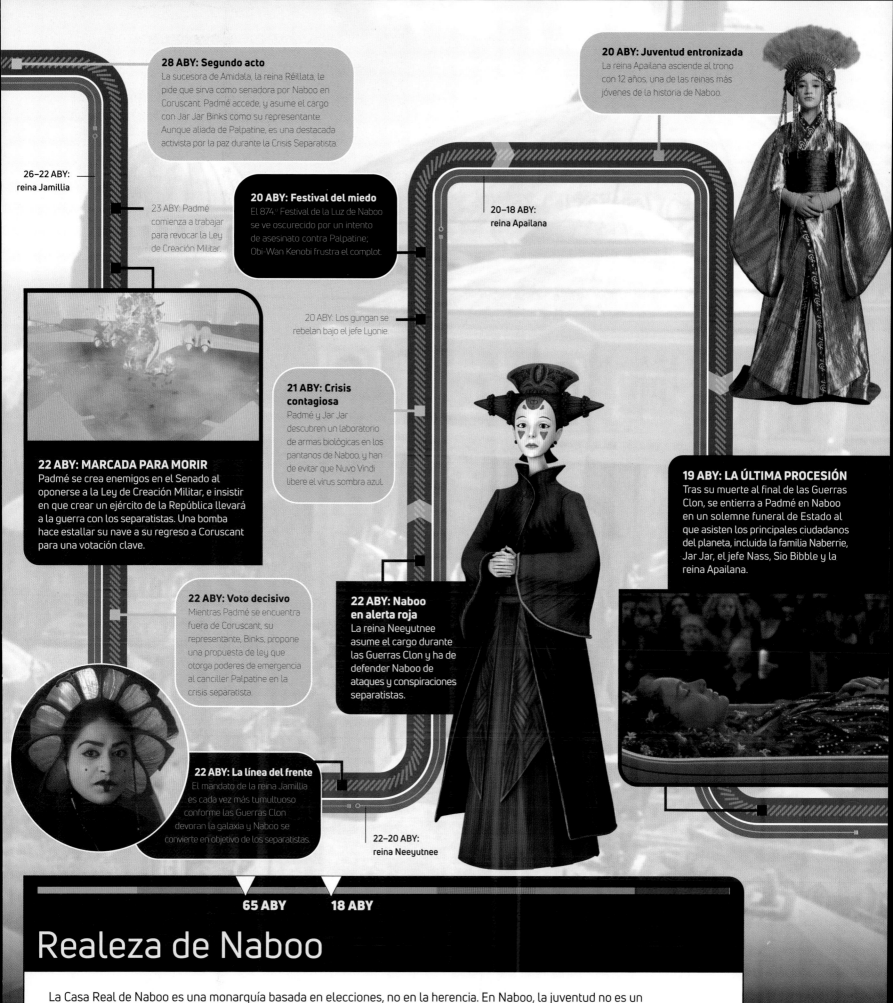

28 ABY: Segundo acto
La sucesora de Amidala, la reina Réillata, le pide que sirva como senadora por Naboo en Coruscant. Padmé accede, y asume el cargo con Jar Jar Binks como su representante. Aunque aliada de Palpatine, es una destacada activista por la paz durante la Crisis Separatista.

20 ABY: Juventud entronizada
La reina Apailana asciende al trono con 12 años, una de las reinas más jóvenes de la historia de Naboo.

26–22 ABY:
reina Jamillia

23 ABY: Padmé comienza a trabajar para revocar la Ley de Creación Militar.

20 ABY: Festival del miedo
El 874.º Festival de la Luz de Naboo se ve oscurecido por un intento de asesinato contra Palpatine; Obi-Wan Kenobi frustra el complot.

20–18 ABY:
reina Apailana

20 ABY: Los gungan se rebelan bajo el jefe Lyonie.

21 ABY: Crisis contagiosa
Padmé y Jar Jar descubren un laboratorio de armas biológicas en los pantanos de Naboo, y han de evitar que Nuvo Vindi libere el virus sombra azul.

22 ABY: MARCADA PARA MORIR
Padmé se crea enemigos en el Senado al oponerse a la Ley de Creación Militar, e insistir en que crear un ejército de la República llevará a la guerra con los separatistas. Una bomba hace estallar su nave a su regreso a Coruscant para una votación clave.

19 ABY: LA ÚLTIMA PROCESIÓN
Tras su muerte al final de las Guerras Clon, se entierra a Padmé en Naboo en un solemne funeral de Estado al que asisten los principales ciudadanos del planeta, incluida la familia Naberrie, Jar Jar, el jefe Nass, Sio Bibble y la reina Apailana.

22 ABY: Voto decisivo
Mientras Padmé se encuentra fuera de Coruscant, su representante, Binks, propone una propuesta de ley que otorga poderes de emergencia al canciller Palpatine en la crisis separatista.

22 ABY: Naboo en alerta roja
La reina Neeyutnee asume el cargo durante las Guerras Clon y ha de defender Naboo de ataques y conspiraciones separatistas.

22 ABY: La línea del frente
El mandato de la reina Jamillia es cada vez más tumultuoso conforme las Guerras Clon devoran la galaxia y Naboo se convierte en objetivo de los separatistas.

22–20 ABY:
reina Neeyutnee

65 ABY 18 ABY

Realeza de Naboo

La Casa Real de Naboo es una monarquía basada en elecciones, no en la herencia. En Naboo, la juventud no es un obstáculo para el funcionariado, y algunas de las mejores monarcas del planeta son adolescentes en su elección. A los naboo les encantan los dobles y los señuelos, una tradición que el capitán Panaka y Amidala recogieron. Las doncellas de Amidala no solo la defienden, sino que pueden también intercambiarse con ella para confundir a sus enemigos.

Naboo bajo asedio

Las primeras sacudidas previas al derrumbe de la República vienen de un lugar improbable: el plácido planeta Naboo. Darth Sidious manipula a la Federación de Comercio para que invada el planeta en una disputa por impuestos en el Borde Exterior. Pero la invasión es una amenaza fantasma: la intención real de Sidious es maquinar la caída del canciller Valorum y ocupar su puesto, en su disfraz de senador Palpatine por Naboo.

Corte de comunicaciones
Padmé pide ayuda a Palpatine, pues ignora su verdadera identidad y el complot que planea contra su planeta. La Federación de Comercio interrumpe las comunicaciones de Naboo.

Estrangulación
El virrey de la Federación de Comercio, Nute Gunray, bloquea Naboo y presiona a Padmé para que firme un tratado que le da el control de facto del planeta.

Una misión misteriosa
El canciller Valorum envía a su ayudante Silman con el maestro Jedi Sifo-Dyas a una misión clandestina en Oba Diah.

Emisarios de Coruscant
Qui-Gon y Obi-Wan abordan la nave insignia de Gunray, confiando en que podrán forzar a los cobardes neimoidianos a firmar un pacto.

Polizones
Cuando los droidekas obligan a los Jedi a retirarse, se esconden en una nave de desembarco y llegan a Naboo con el ejército droide.

Solución diplomática
Valorum envía en secreto al Jedi Qui-Gon Jinn y a su padawan Obi-Wan Kenobi para acabar con el bloqueo de Naboo.

Negociaciones abortadas
La Federación de Comercio intenta matar a los dos Jedi con gas venenoso, pero huyen e intentan abrirse paso hasta el centro de mando.

Padmé y el capitán Panaka reclutan leales doncellas.

Nueva reina
Padmé Naberrie, una precoz legisladora de 14 años, es elegida reina de Naboo. Accede al trono como reina Amidala.

Aliados en el Senado
Palpatine apoya la propuesta del canciller Valorum de tasar las Zonas de Libre Comercio del Borde Exterior, algo que radicaliza a la Federación de Comercio.

Política de sector
Decidida a acabar con años de aislacionismo, Padmé invita a los vecinos de Naboo en el sector Chommell a una cumbre, e impresiona a los demás líderes.

LA APUESTA SITH
Gunray contacta con Sidious, aterrado ante la intervención de los Jedi, y convencido de que no tiene más remedio que acabar con el bloqueo. Para su sorpresa, Sidious escoge acelerar sus planes, y le ordena matar a los Jedi e invadir Naboo. Una crisis inmediata, piensa Sidious, será tan eficaz como un asedio prolongado para provocar la caída de Valorum y generar una oleada de simpatía que le ayude a ascender al poder.

Un mecánico leal

La nave real recibe impactos de láser durante el bloqueo, pero huye cuando R2-D2 consigue reactivar sus escudos deflectores.

FUERZA DE INVASIÓN

Los droides de combate de la Federación de Comercio ocupan Theed, capital de Naboo, y capturan a Padmé, Panaka y las doncellas. Padmé se niega a firmar un tratado que legalice la ocupación, aunque el virrey Gunray ignora que está negociando con la doble de la reina.

Deuda de vida

Qui-Gon salva la vida del marginado gungan Jar Jar Binks, quien lo lleva (y a Obi-Wan) a la ciudad de Otoh Gunga.

Un viaje peligroso

Los Jedi y Jar Jar atraviesan el peligroso núcleo planetario de Naboo, evitando a varios depredadores marinos, y llegan a Theed.

Los Jedi rescatan a Padmé y huyen de Naboo.

32 ABY

Padmé y su doncella Sabé intercambian identidades.

Premio de consolación

El líder gungan jefe Nass se niega a ayudar a los naboo; pero, tras un uso de la Fuerza, presta a los Jedi un sumergible.

DOBLE PROBLEMA

Gunray, reacio, comunica a Sidious que Padmé ha huido a bordo de su nave. Para horror del virrey, el señor del Sith revela a su aprendiz, Darth Maul, y le dice que él rastreará la nave fugada. Ahora, los neimoidianos han de lidiar con dos Sith.

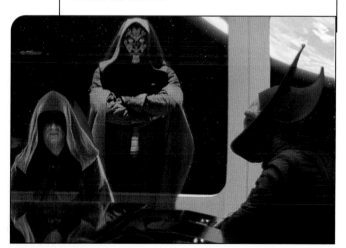

«Hay **algo más** detrás de esto, Alteza.»

Qui-Gon Jinn

Naboo bajo asedio (continuación)

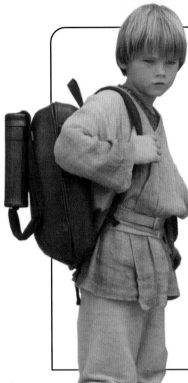

ECOS DE PROFECÍA

Qui-Gon nota que la Fuerza es inusualmente fuerte en Anakin, y mide el nivel de midiclorianos del niño, que resulta superior al de cualquier Jedi conocido. Esto lleva a Shmi a confesar que Anakin nació misteriosamente, sin intervención de ningún padre. Qui-Gon sospecha que Anakin es El Elegido del que hablan las profecías Jedi que le fascinaron siendo padawan, y jura entrenar al niño como Jedi.

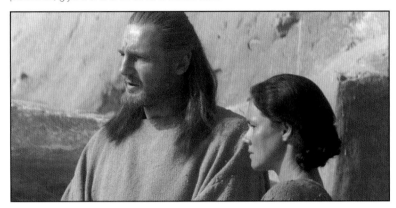

Cambio de planes

Con la nave de Padmé incapaz de llegar a Coruscant, Qui-Gon decide aterrizar en Tatooine con la esperanza de comprar un generador de reemplazo.

La resistencia naboo

En el campo de concentración, el gobernador Sio Bibble conspira con las doncellas Saché y Yané contra los ocupantes de la Federación de Comercio.

Humilde vivienda

Qui-Gon, Jar Jar, Padmé y R2-D2 visitan el hogar de los Skywalker; conocen a Shmi, la madre de Anakin, y a C-3PO, un droide de protocolo construido con piezas de recambio. Anakin les muestra la vaina de carreras que ha construido y ocultado a su amo Watto.

Los Jedi descubren que el hiperimpulsor de la nave real está dañado.

Viaje de incógnito

En Tatooine, Qui-Gon, Jar Jar, R2-D2 y Padmé (disfrazada de doncella) visitan Mos Espa en busca de las piezas necesarias.

Sueños en el desierto

En la chatarrería de Watto, Qui-Gon y Padmé conocen a Anakin Skywalker, un joven esclavo humano con sueños de convertirse en piloto.

Sin trato

Watto tiene el generador que Qui-Gon necesita, pero el terco toydariano no acepta créditos de la República como modo de pago.

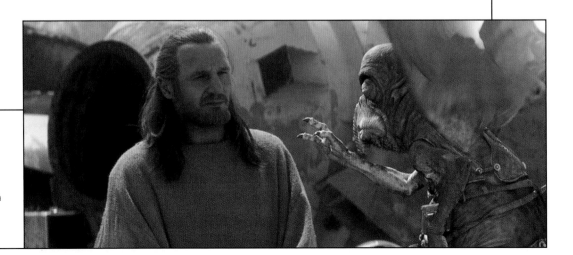

LA APUESTA DEL JEDI

Qui-Gon convence a Watto en su apuesta: si Anakin gana la carrera de vainas Clásica de Boonta Eve, venciendo al favorito Sebulba, Watto dará a Qui-Gon las partes que necesita y liberará al niño. Pero Watto se niega a incluir a Shmi en el trato.

CRISIS EN CORUSCANT

Padmé interpela al Senado, que cede a la insistencia del senador Lott Dod, de la Federación de Comercio, para que una comisión investigue sus acusaciones de lo que ha sucedido en Naboo. Frustrada, pide una moción de censura, lo que lleva a una nueva elección para canciller supremo.

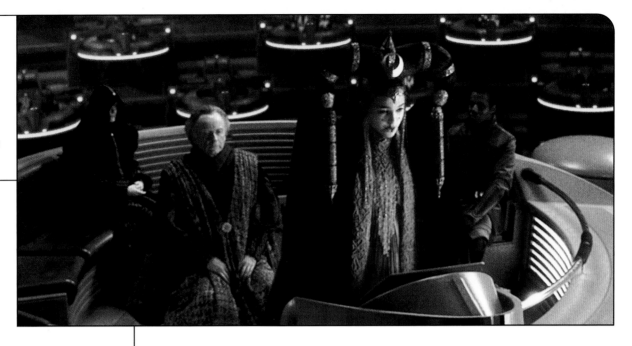

Un encuentro decisivo

Maul intercepta a Qui-Gon y Anakin en el desierto. Huyen en la nave real, y Qui-Gon presenta Anakin a Obi-Wan.

Sugerencia del senador

Padmé se reúne con Palpatine, quien le explica que podría romper el bloqueo del Senado si pide una moción de censura contra el canciller Valorum.

Un destino descarrilado

El Consejo Jedi rechaza entrenar a Anakin, considerando que es muy mayor y ha desarrollado peligrosos vínculos emocionales.

32 ABY

Una familia separada

Anakin se despide entre lágrimas de su madre. Shmi, que desea una vida mejor para Anakin, le pide que no mire atrás.

Palpatine se convierte en candidato a canciller supremo.

Padmé decide regresar a Naboo.

Guardianes de la Fuerza

Los Jedi envían a Qui-Gon y Obi-Wan con Padmé con la esperanza de atraer a su atacante; prohíben a Qui-Gon entrenar a Anakin.

El ruego de la reina

Jar Jar lleva a Padmé al refugio del jefe Nass, donde la reina suplica a Nass la ayuda de los gungan. Sellan una alianza.

Anakin vence a Sebulba y gana la carrera de vainas.

UNA RECEPCIÓN FRÍA

Qui-Gon cuenta al Consejo Jedi que sospecha que ha sido atacado por un guerrero Sith, y presiona para que Anakin sea entrenado como Jedi. Pero el Consejo cree que los Sith están extintos, y duda de que Anakin sea El Elegido.

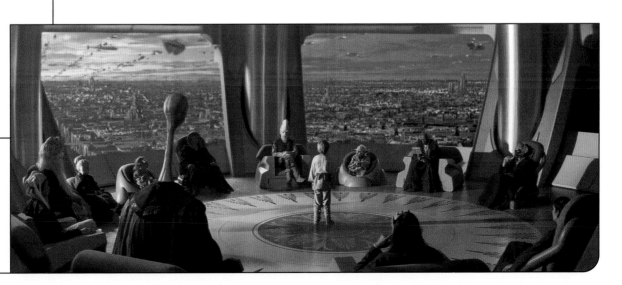

La batalla de Naboo

La batalla de Naboo se desarrolla en cuatro frentes. En las Grandes Llanuras Verdes, el ejército gungan atrae a los droides de la Federación de Comercio. En el palacio de Theed, Padmé lidera una incursión para capturar al virrey Gunray. En el espacio, pilotos de Naboo atacan la nave de control de droides de la Federación de Comercio. Con los ojos de la galaxia en Naboo, Sidious confía en que cualquier resultado será útil para su plan de controlar la República.

Batallones de droides de combate avanzan hacia el escudo gungan.

Los AAT droides disparan a los escudos gungan.

Droides de combate de la Federación de Comercio se concentran en el campo de batalla.

Enemigo desatado
Los tanques de la Federación de Comercio dejan de disparar, y los MTT liberan y activan la infantería droide.

Intervención perfecta
R2-D2 desactiva el piloto automático y otorga a Anakin control del caza. El jovencísimo piloto nato aprovecha y acaba con droides buitre.

Batalla en las Llanuras Verdes
El Ejército gungan se reúne en las Grandes Llanuras Verdes y activa un escudo defensivo, alejando a los droides de combate de Theed.

Ataque accidental
El piloto automático del caza de Anakin se activa, sacándolo de Naboo y poniéndolo en medio de la batalla orbital.

Lucha en el palacio
Padmé y sus doncellas lideran una infiltración en Theed, lanzan cazas de combate y capturan a Nute Gunray.

Un obstáculo desafortunado
Puertas láser separan a Obi-Wan de Qui-Gon y Maul.

Droides buitre se lanzan en enjambre.

Diversión móvil
El capitán Panaka ordena distraer a las fuerzas enemigas que quedan en palacio, lo que permite que el grupo de Padmé entre.

Batalla espacial
Los pilotos naboo, liberados, pilotan sus cazas y atacan la nave de control de droides, pero sus defensas son formidables.

Duelo de los Destinos
Qui-Gon y Obi-Wan libran un duelo contra Maul. El guerrero Sith lleva al maestro y al aprendiz hacia el generador de potencia.

Planes de batalla
Padmé, el jefe Nass y líderes de la resistencia de Naboo plantean tácticas y deciden que es crucial sacar al ejército droide de Theed.

NUEVOS ALIADOS
Los guerreros de Padmé penetran en el hangar y liberan a los pilotos cautivos. Anakin Skywalker se refugia en un caza N-1, y R2-D2 se une a él.

Darth Maul llega al hangar.

Prácticas de tiro
Droidekas ruedan hasta el hangar del palacio, pero Anakin dispara los cañones de su N-1 y convierte a los letales droides en chatarra.

MUERTES

Qui-Gon Jinn, maestro Jedi, muere a manos de Darth Maul.

Droides de combate rodean a los gungan capturados.

Corte de potencia
Con la nave de control de droides destruida, los droides de combate se apagan, salvando a los gungan en las Grandes Llanuras Verdes.

ATAQUE EN EL NÚCLEO
R2-D2 reinicia el caza de Anakin mientras droides de combate lo rodean. Anakin dispara dos torpedos de protones que alcanzan el reactor principal de la nave e inician una reacción en cadena. Anakin escapa de la nave mientras esta explota. Los pilotos de caza supervivientes felicitan al improbable salvador de Naboo y regresan victoriosos al planeta.

Todo atrás
El generador de escudos es alcanzado y las defensas gungan caen en el caos. Cuando los droides intensifican su ataque, el capitán Tarpals ordena la retirada.

Territorio enemigo
Tras recibir un impacto, el caza de Anakin aterriza en el hangar de la nave de control de droides y se apaga.

32 ABY

Golpe fatal
Qui-Gon y Maul reanudan su duelo, con Obi-Wan bloqueado por las puertas láser. Obi-Wan mira horrorizado cómo Qui-Gon es mortalmente herido.

Combate renovado
Las puertas láser se desactivan, y Obi-Wan se lanza al ataque contra Maul, ansioso por vengar a su maestro.

Obi-Wan corta la espada de luz de Maul en dos.

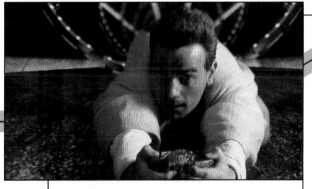

Ultima petición
Un Qui-Gon moribundo pide a Obi-Wan que entrene a Anakin, insistiendo en que es El Elegido, cuya llegada había sido profetizada.

ATAQUE CON LA FUERZA
Obi-Wan cae en el foso del generador, pero emplea la Fuerza para salir de él de un salto. Toma la espada de luz de Qui-Gon y corta por la mitad a Maul. El guerrero Sith cae por el foso y se pierde en la oscuridad.

Reacios a rendirse
Padmé y sus guerreros son capturados por droides de combate y obligados a rendir sus armas..

Los guerreros de Padmé se dirigen a la sala del trono.

Ascenso improvisado
Padmé y sus guerreros emplean pistolas de ascensión para escalar un lateral del palacio y evitar a los droides de combate.

Llevan a Padmé ante Gunray.

Inversión real
Gunray divisa al grupo de Sabé y concluye que es la verdadera reina, y que Padmé es un cebo. Padmé extrae un bláster oculto y lo captura.

La tormenta inminente

Palpatine se convierte en canciller supremo de una República erosionada por la corrupción y la burocracia. Pronto se enfrenta a la nueva amenaza del conde Dooku, el carismático líder político de los planetas separatistas que buscan su independencia. Las relaciones entre quienes desean preservar la República y quienes desean abandonarla se vuelven venenosas, sin que nadie sospeche que todo forma parte de una conspiración puesta en marcha por los Sith.

32 ABY: Acto de lealtad

Sidious ordena al conde Dooku el asesinato de su viejo amigo Sifo-Dyas. Los Pyke derriban la lanzadera de Sifo-Dyas en una luna de Oba Diah, matándolo y haciendo prisionero a Silman, ayudante de Valorum.

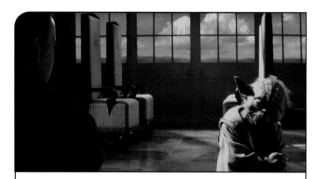

32 ABY: FUTURO INCIERTO

Yoda le dice a Obi-Wan que el Consejo Jedi le ha otorgado el rango de caballero Jedi y acordado que tome a Anakin como padawan, como Qui-Gon deseaba. No obstante, el gran maestro Jedi advierte a Obi-Wan de que presiente un gran peligro futuro.

> «Seguiremos tu carrera con **gran interés**.»
>
> Canciller supremo Palpatine a Anakin Skywalker

32 ABY: Rápido reemplazo

El conde Dooku jura lealtad a los Sith, sustituyendo a Maul como aprendiz de Sidious y adoptando el nombre de Darth Tyranus.

32 ABY: Vencedores de Naboo

Palpatine, escogido canciller, felicita a Padmé por su victoria mientras Gunray se prepara para afrontar un juicio.

32 ABY: Una pregunta lúgubre

En el funeral de Qui-Gon, Yoda y Mace Windu señalan que siempre hay dos Sith, un maestro y un aprendiz. ¿Cuál ha sido el derrotado?

32 ABY

NACIMIENTOS

32 ABY: Han Solo nace en una pobre chabola en Corellia.

32 ABY: Boba Fett, o Alfa, como nombre original, es clonado en Kamino a partir de Jango Fett.

29 ABY: Hera Syndulla nace en Ryloth, hija de Cham y Eleni Syndulla.

MUERTES

32 ABY: Sifo-Dyas es asesinado por los Pyke en una luna de Oba Diah.

32 ABY: TENAZ SUPERVIVIENTE

Maul, que se mantiene con vida gracias a su indomable voluntad, huye de Naboo en un cargamento de residuos y acaba en Lotho Menor. Atrapado en el mundo desguace, se alimenta de carroñeros y comienza a perder la cordura.

32 ABY: EJEMPLAR PERFECTO

Con Sifo-Dyas muerto, Dooku asume el proyecto de los clones, alterándolo para los fines de los Sith. En su identidad de Tyranus, Dooku recluta al cazarrecompensas Jango Fett como modelo genético para el ejército de clones de los kaminoanos. Luego, ordena a los kaminoanos que implanten en secreto chips de control en los cerebros de los clones para asegurarse de su obediencia. Los clones lucharán por la República, pero los Sith serán sus auténticos amos.

31 ABY: Equipados para la guerra
Los Astilleros de Propulsores Kuat reciben el encargo de cantidades gigantescas de naves y armas por parte de un comprador secreto.

C. 29 ABY

Un hito Jedi
Anakin busca su primer cristal kyber en Ilum y crea una espada de luz, un importante paso en su formación como padawan.

29 ABY: Modelo de conducta
Anakin viaja a los niveles inferiores de Coruscant con un canciller Palpatine disfrazado, al que comienza a ver como un mentor.

29 ABY

30 ABY: TRAMAR EL FUTURO

Seguidores de Sidious comienzan a construir un enorme observatorio en Jakku, el primero de varios construidos como parte del proyecto Contingencia del señor del Sith. Como Palpatine, Sidious ordena el establecimiento secreto de bases, astilleros y colonias en las Regiones Desconocidas.

29 ABY: Planes de partida
Influido por Palpatine, Anakin dice a Obi-Wan que desea suspender su formación Jedi y le entrega la espada de luz.

29 ABY: Intervención de la República
Obi-Wan consigue reparar un transmisor y contactar con la República. Envía una flota a Carnelion, que pone fin a la guerra entre abiertos y cerrados.

29 ABY
Anakin decide permanecer como padawan de Obi-Wan.

29 ABY: Llamada de auxilio
Con el destino de Anakin incierto, Yoda lo envía, a él y a Obi-Wan, a Carnelion IV a investigar una llamada de auxilio.

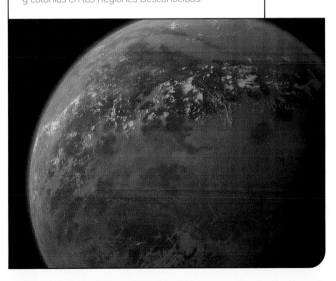

29 ABY: EQUIDISTANCIA

Obi-Wan y Anakin tienen un aterrizaje forzoso en el aislado Carnelion, y se ven arrastrados a la prolongada guerra entre los cerrados y los abiertos, dos facciones de casi humanos que sobrevivieron a un antiguo cataclismo y ahora luchan por dominar el planeta.

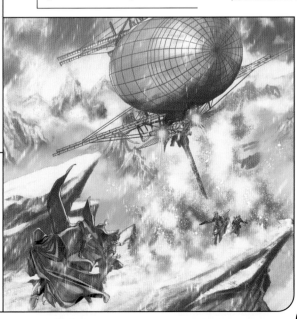

La tormenta inminente (continuación)

C. 24 ABY

¡A las armas!
Dooku pronuncia un discurso incendiario en Raxus, acusando a la República de fallida debido a su corrupción y favoritismo hacia los antiguos y ricos planetas del Núcleo. Conspiradores ocupan una estación de comunicaciones republicana para asegurarse de que el Discurso de Raxus se oiga en toda la galaxia. Como parte de su discurso, Dooku anuncia la fundación de la Confederación de Sistemas Independientes, que inspira a los planetas descontentos a abandonar la República y comenzar el movimiento separatista.

C. 28 ABY

Un premio valioso
Envían a Obi-Wan y Anakin a recuperar un holocrón de Dallenor, lo que lleva a un enfrentamiento con los piratas Jinetes Krypder.

28 ABY: Proyecto personal
Recordando su experiencia tras huir de Naboo, Padmé envía a Sabé en una misión para investigar cómo acabar con la esclavitud en Tatooine.

28 ABY: Compañeros senadores
Padmé traba amistad con dos jóvenes senadores, Rush Clovis, de Scipio, y Mina Bonteri, de Raxus.

C. 27 ABY

Libertad en Tatooine
Cliegg Lars compra a Watto la libertad de Shmi Skywalker. Se casan y viven en la granja de humedad de Cliegg.

25 ABY
Lyra y Galen Erso se casan en Coruscant.

26 ABY: Prueba Jedi
Obi-Wan y Anakin rescatan a Yoda de incursores en Glee Anselm, pero descubren que el incidente era en realidad una prueba preparada por el Consejo Jedi.

28 ABY: Cambio de cargo
El reinado de Padmé finaliza, y ella accede a convertirse en senadora por Naboo, con Jar Jar Binks como su representante.

28 ABY: Progreso político
Padmé presenta la Moción de Cooperación del Borde Medio y trabaja con Clovis y otros senadores para reparar los acueductos de Bromlarch.

26 ABY: Asuntos escabrosos
En una misión en Sullust, Dooku mata al caballero Jedi Jak'zin y obliga al Sindicato Kaldana a servir a los intereses de Sidious.

«He luchado contra el mal, y resultó fácil: le disparé.
Es la apatía lo que no puedo soportar.»

Padmé Amidala

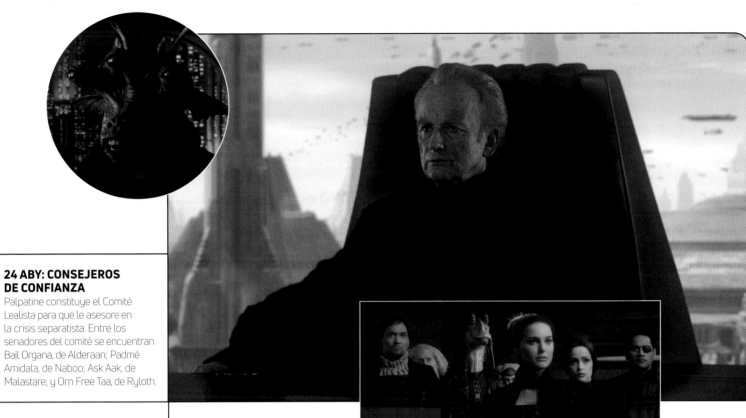

24 ABY: CONSEJEROS DE CONFIANZA

Palpatine constituye el Comité Lealista para que le asesore en la crisis separatista. Entre los senadores del comité se encuentran Bail Organa, de Alderaan; Padmé Amidala, de Naboo; Ask Aak, de Malastare; y Orn Free Taa, de Ryloth.

24 ABY: Juego de poder

El Senado aprueba la Ley de Poderes de Emergencia, que permite a Palpatine permanecer en el cargo mientras dure la crisis separatista.

24 ABY: Pandilla callejera

Tras la muerte de su padre, Han Solo se une a los Gusanos Blancos como uno de sus niños soldados, los llamados cazarratas.

23 ABY: Tiempo con la familia

Jango y Boba Fett se unen a una banda de cazarrecompensas para atrapar a un twi'lek a la fuga en Ord Mantell.

23 ABY

NACIMIENTOS

27 ABY: Enric Pryde nace en Alsakan, un planeta del Núcleo.

26 ABY: Cassian Andor nace en Fest, un paupérrimo planeta del Borde Exterior.

24 ABY: Chelli Aphra nace, hija de Korin y Lona Aphra.

23 ABY: La furia de la padawan

A la deriva tras la muerte de Ky Narec, una Asajj Ventress devastada abraza el lado oscuro y se convierte en señora de la guerra en Rattatak.

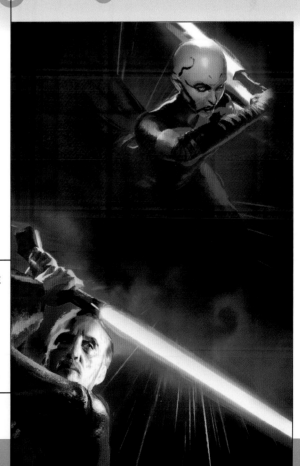

24 ABY: Una humilde propuesta

El Senado comienza a debatir la Ley de Creación Militar, que permitiría a la República crear fuerzas militares para su defensa.

23 ABY: LA AMBICIÓN DEL CONDE

Osika Kirske encierra a Ventress en Rattatak, obligándola a luchar como gladiadora. Dooku la libera y le ofrece convertirla en su aprendiz, con la esperanza de suplantar a Sidious algún día. Ventress accede a servir al conde como espía y asesina.

Una galaxia dividida

El canciller supremo Palpatine y sus aliados en el Senado juran que la galaxia no caerá, pero no encuentran el modo de frustrar las ambiciones separatistas. Las poderosas corporaciones que han financiado a los separatistas recurren a ejércitos droides para defender sus intereses, provocando el miedo en algunos senadores y exigiendo un ejército propio. Pero otros en el Senado advierten de que crear un ejército republicano hará imposible una solución pacífica.

Partidaria de la paz
Padmé habla ante el Senado y advierte de que la Ley de Creación Militar equivaldrá a una declaración de guerra contra los separatistas.

Advertencia estratégica
Mace Windu advierte a Palpatine de que no hay Jedi suficientes para defender la República en caso de guerra.

Obi-Wan y Anakin ayudan a desactivar una crisis en Ansion.

Las sospechas de la senadora
Padmé sugiere que el conde Dooku está tras el intento de asesinato sobre su persona, pero Mace duda de que un antiguo Jedi pueda hacer algo así.

Asignan a Anakin y Obi-Wan a proteger a Padmé.

Armas vivientes
El cazarrecompensas Jango Fett se encuentra con su colega Zam Wesell y le entrega unos venenosos kouhuns para emplear en un segundo intento de asesinato contra Padmé.

Protector Jedi
Zam usa un droide para colar los kouhuns en el cuarto de Padmé, pero Anakin destruye a los insectos con su espada de luz.

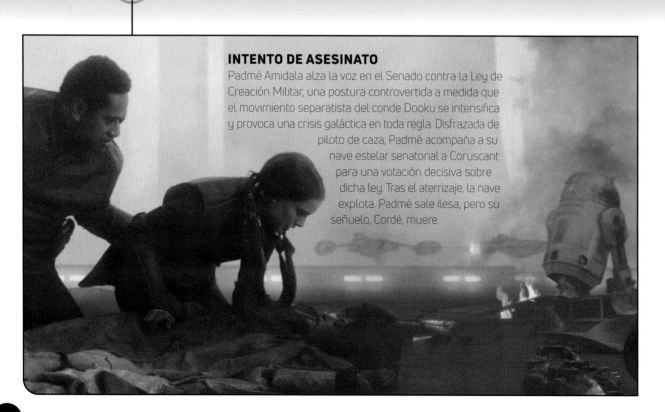

INTENTO DE ASESINATO
Padmé Amidala alza la voz en el Senado contra la Ley de Creación Militar, una postura controvertida a medida que el movimiento separatista del conde Dooku se intensifica y provoca una crisis galáctica en toda regla. Disfrazada de piloto de caza, Padmé acompaña a su nave estelar senatorial a Coruscant para una votación decisiva sobre dicha ley. Tras el aterrizaje, la nave explota. Padmé sale ilesa, pero su señuelo, Cordé, muere.

Placaje volador
Para evitar la huida del droide, Obi-Wan salta por la ventana y se aferra a él, solo para salir volando por las calles de la ciudad.

Persecución mareante
En un aerodeslizador robado, Obi-Wan y Anakin persiguen el deslizador de Zam por las atestadas aerovías de Coruscant.

ASESINA OCULTA

Obi-Wan y Anakin sacan a Zam del club Outlander para interrogarla. Pero Jango, oculto, la hiere mortalmente con un dardo tóxico para que no revele quién la contrató. Después se aleja volando.

Con destino a casa

Encargan a Anakin proteger a Padmé de asesinos. Ella opta por regresar a Naboo, dejando a Jar Jar Binks a cargo de sus tareas de senadora.

MUERTES

Zam Wesell es asesinada con un dardo envenenado en Coruscant.

Escapada rural

Padmé y Anakin visitan a los Naberrie en Naboo antes de dirigirse a un aislado retiro en el bello País de los Lagos.

Una pista crucial

Un viejo amigo de Obi-Wan, Dexter Jettster, identifica el proyectil que mató a Zam como un dardo sable de Kamino.

Ordenan a Obi-Wan hallar al asesino.

22 ABY

Los Jedi atrapan a Zam en el club Outlander.

Un mentor influyente

Palpatine se reúne con Anakin y le dice que prevé que se convertirá en el más grande de todos los Jedi.

Huida

Disfrazados de refugiados, Anakin, Padmé y R2-D2 viajan de incógnito de Coruscant a Naboo en un carguero civil.

«**Os lo advierto**: si creáis este ejército, habrá guerra.»

Padmé Amidala

EL PLANETA DESAPARECIDO

Los Archivos Jedi no tienen información de Kamino, y la bibliotecaria Jocasta Nu insiste en que el planeta no existe. Pero Obi-Wan se da cuenta —con ayuda de una clase de jovencitos— de que, en realidad, alguien ha borrado Kamino de los registros.

EL SECRETO DE KAMINO

Obi-Wan llega a Kamino y descubre que se ha creado y se está entrenando un ejército de clones para la República. El primer ministro Lama Su dice que el maestro Jedi Sifo-Dyas encargó las tropas. Pero ese Jedi murió hace tiempo.

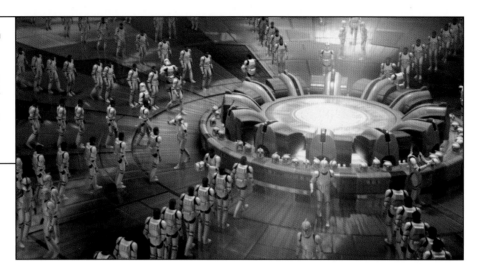

Cautiva en la frontera

Anakin, Padmé y R2 visitan la granja de los Lars y conocen a Cliegg, su hijo Owen y la novia de este, Beru Whitesun, así como a C-3PO. Cliegg le dice que incursores tusken raptaron a Shmi y que seguramente ha muerto.

El misterio de los clones

El Consejo Jedi dice a Obi-Wan que nunca autorizó la creación de un ejército, y le ordena capturar a Jango y llevarlo consigo a Coruscant.

Reunión en el desierto

Anakin visita a Watto y se entera de que un granjero de humedad, Cliegg Lars, liberó a su madre y se casó con ella.

Por poco

Obi-Wan sigue a Jango hasta Geonosis, tras escapar a duras penas de una emboscada del astuto Jango en el anillo de asteroides del planeta.

Una cara familiar

Obi-Wan conoce al modelo para los clones, Jango, y lo reconoce como el asesino que busca. Fett dice que lo reclutó un hombre llamado Tyranus.

Sueños oscuros

Anakin se ve invadido por sueños de su madre Shmi en peligro. Padmé accede a acompañarlos, a él y R2, a Tatooine, para que no desobedezca órdenes.

La huida del cazador

Jango lucha contra Obi-Wan, y huye con su «hijo» Boba, un clon no alterado. Obi-Wan coloca una baliza rastreadora en la nave de Jango.

CONCILIO DE GUERRA

Obi-Wan se cuela en una colmena geonosiana y espía la reunión de Dooku con corporaciones cuyo apoyo busca para el movimiento separatista. La Alianza Corporativa, el Gremio del Comercio, el Clan Bancario, la TecnoUnión y la Federación de Comercio acuerdan ayudarle.

ROMANCE EN NABOO

Anakin confiesa su amor a Padmé, pero ella lucha contra sus sentimientos por él, y responde que la relación es imposible debido a sus respectivos deberes.

UNA PROMESA OMINOSA

Anakin devuelve el cuerpo de Shmi a la granja de los Lars, donde la entierra en una sencilla ceremonia a la que asisten Padmé, Cliegg, Owen, Beru y los droides. Jura volverse tan poderoso como para evitar que mueran aquellos a quienes ama..., un voto nacido del dolor y del amor de un hijo, pero que lo llevará por un sendero oscuro, con trágicos resultados para la galaxia.

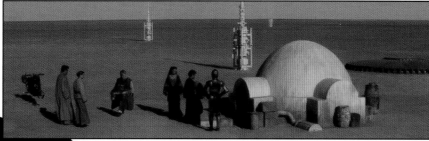

Los Jedi viajan

Mace Windu se dirige a Geonosis a salvar a Obi-Wan, mientras que Yoda parte hacia Kamino a inspeccionar el ejército.

Llamada de emergencia

Obi-Wan envía un mensaje a Anakin advirtiéndole de los planes de Dooku, para que lo reenvíe a Coruscant. Luego es capturado por droides destructores.

Una alianza rechazada

Dooku pide a Obi-Wan que se una a él para destruir a los Sith, y le advierte de que Darth Sidious controla el Senado. Un Obi-Wan incrédulo se niega.

Máquinas infernales

Anakin y Padmé entran en la colmena geonosiana, evitando por poco morir en la línea de ensamblaje de droides, pero Jango los captura.

> «¡Me convertiré en el Jedi más poderoso **que haya existido**!»
>
> Anakin Skywalker

22 ABY

MUERTES

Shmi Skywalker muere, cautiva de incursores tusken en Tatooine.

Abandonar Tatooine

El Consejo Jedi dice a Anakin que siga protegiendo a Padmé, pero ella insiste en rescatar a Obi-Wan. Anakin y los droides se unen a ella.

NUEVA AUTORIDAD

Con los senadores de la República pidiendo protección contra Dooku, Jar Jar presenta una propuesta para otorgar a Palpatine poderes de emergencia. Palpatine jura que devolverá su autoridad en cuanto la crisis haya pasado, y ordena la creación de un ejército para enfrentarse a los separatistas.

Un final trágico

Anakin encuentra a Shmi poco antes de que ella muera en una aldea tusken. Después masacra a los tusken, lo que crea una perturbación en la Fuerza.

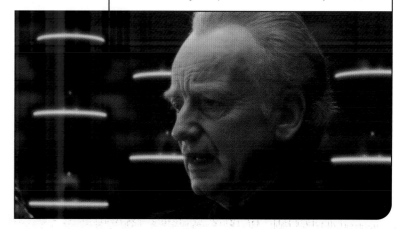

Primera batalla de Geonosis

La crisis separatista llega a su punto álgido cuando Obi-Wan presencia una reunión de guerra en Geonosis entre Dooku y poderosas corporaciones, una alianza que alarma a la República y otorga poderes de emergencia a Palpatine. La primera acción de Palpatine es autorizar la creación de un ejército republicano..., y hay uno disponible, creado bajo misteriosas circunstancias en el lejano Kamino. Su misión de rescate en Geonosis se convierte en la primera batalla de las Guerras Clon.

Desafío Jedi
Dooku pide a Windu que se rinda, pero este se niega, alegando que los Jedi no serán rehenes para un intercambio.

Equipo de choque
Decenas de Jedi que han acompañado a Windu a Geonosis encienden sus espadas de luz y se posicionan en la arena.

Un último gesto
La brutal cantidad de droides separatistas abruma a los Jedi y los sitúa en el centro de la arena.

Amistad forzada
Anakin se libera y usa la Fuerza para domar al reek y convencerlo de que le deje emplearlo como montura.

Fuego pesado
Llegan superdroides de combate, y la potencia de fuego de los colosos mecánicos obliga a Windu a retirarse a la arena.

Soldado accidental
C-3PO sufre un accidente cuando su cabeza y su cuerpo se ven unidos a distintas partes de droides de combate. R2-D2 realiza apresuradas reparaciones durante la batalla.

Escape de la ejecución
Mientras los geonosianos se lanzan a interceptarlos, Anakin, Padmé y Obi-Wan cabalgan por la arena sobre el reek.

Los Jedi entregan a Anakin y Obi-Wan espadas de luz de reemplazo.

Droidekas se enfrentan a los tres fugitivos.

Bestias hostiles
Poggle ordena que las ejecuciones comiencen. Un reek, un acklay y un nexu son conducidos a la arena.

Los espectadores geonosianos huyen.

Mercenario
Coleman Trebor está a punto de acabar con el conde Dooku, pero Jango mata al Jedi antes de que pueda golpear.

Condenados
Padmé confiesa a Anakin que lo ama antes de que los lleven a la arena de ejecución y los encadenen junto a Obi-Wan.

El final del cazador
Mientras Boba Fett mira, horrorizado, Windu se enfrenta a Jango y lo decapita con un golpe de su espada de luz.

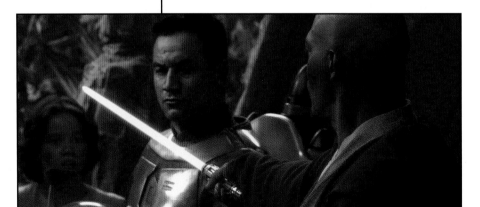

RESCATE JEDI
Mace Windu llega e interrumpe las ejecuciones, poniendo su espada de luz en el cuello de Jango Fett. El cordial recibimiento del conde Dooku solo obtiene una fría mirada: ambos antiguos colegas saben que la galaxia está a punto de cambiar para siempre.

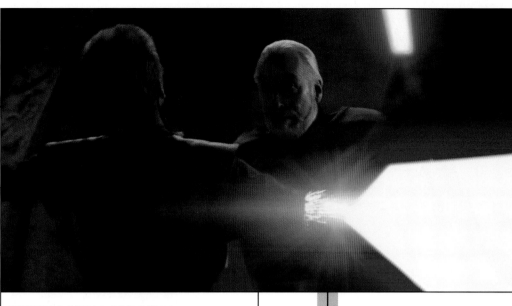

Caída inesperada
Padmé cae de la cañonera. Tras una breve discusión, Anakin y Obi-Wan continúan persiguiendo a Dooku, que huye.

UN DUELO CON LA OSCURIDAD
Anakin y Obi-Wan luchan contra Dooku, pero no son rivales para la habilidad de combate y el lado oscuro de la Fuerza del ex-Jedi. Dooku hiere a Obi-Wan y secciona el brazo derecho de Anakin, dejando a ambos Jedi indefensos.

Cielos atestados
La cañonera que transporta a Obi-Wan, Anakin y Padmé persigue el deslizador de Dooku por las dunas geonosianas.

A tiempo
Sintiendo peligro, Yoda corre al hangar de Dooku, y llega a tiempo para evitar que su antiguo aprendiz mate a Anakin y Obi-Wan.

Objetivo a la vista
Desde una cañonera de la República, Obi-Wan detecta a Dooku huyendo. Los Jedi tienen una oportunidad para interceptar al líder separatista.

Yoda sigue hasta el centro de mando avanzado.

22 ABY

El ejército se concentra
Con el combate trasladándose hacia el exterior, Windu y Yoda vuelan a la zona de reunión para dirigir a las tropas clon.

Windu se hace cargo de las unidades especiales.

La huida del Sith
Dooku usa la Fuerza para derribar una columna del hangar, y huye mientras Yoda evita que Anakin y Obi-Wan sean aplastados.

INTERVENCIÓN ARMADA
Los Jedi parecen al borde de la derrota a manos del ejército droide de Dooku. Pero unas cañoneras descienden del cielo, cargadas de soldados clon de Kamino liderados por Yoda, quien ha asumido el mando del misterioso ejército de la República. Las cañoneras acaban rápidamente con los droides, y los soldados clon dan vuelta al resultado en el combate de la arena, que pronto se extiende a los terrenos adyacentes.

Duelo en la Fuerza
Yoda lucha contra Dooku, canalizando la Fuerza para contrarrestar los ataques del señor del Sith con una exhibición acrobática de poder.

ATAQUE AÉREO
Yoda supervisa el ataque de la República contra las naves núcleo de la Federación de Comercio con potentes cañones denominados SPHA-T. El fuego concentrado derriba catorce de ellas, pero la mayoría huye con el resto de la fuerza separatista.

La espada de luz de Skywalker

Tras la batalla de Geonosis, Anakin Skywalker construye una nueva espada de luz que pasará de mano en mano durante una época tumultuosa. Anakin blande su espada como el héroe más grande de las Guerras Clon antes de caer en la oscuridad y usarla para cometer terribles crímenes. Luke hereda el arma, y la pierde justo antes de enterarse del oscuro secreto de su linaje. Más tarde, Rey y Ben Solo la usan contra el emperador antes de que Rey la entierre.

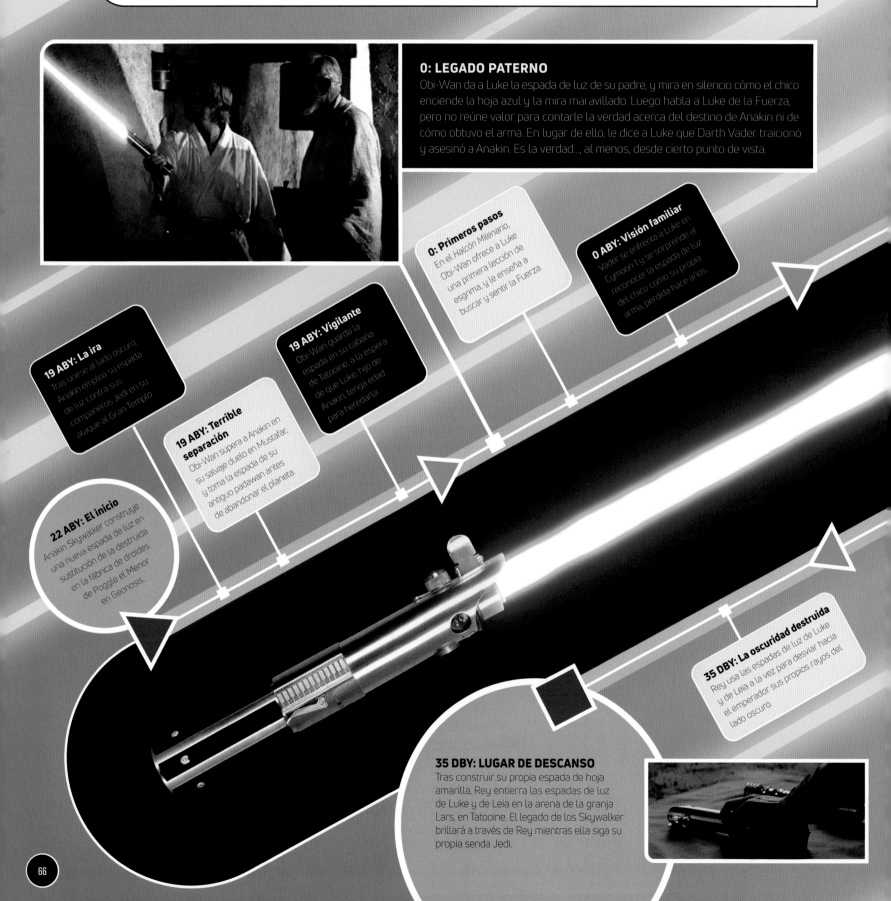

0: LEGADO PATERNO
Obi-Wan da a Luke la espada de luz de su padre, y mira en silencio cómo el chico enciende la hoja azul y la mira maravillado. Luego habla a Luke de la Fuerza, pero no reúne valor para contarle la verdad acerca del destino de Anakin ni de cómo obtuvo el arma. En lugar de ello, le dice a Luke que Darth Vader traicionó y asesinó a Anakin. Es la verdad..., al menos, desde cierto punto de vista.

0: Primeros pasos
En el Halcón Milenario, Obi-Wan ofrece a Luke una primera lección de esgrima, y le enseña a buscar y sentir la Fuerza.

0 ABY: Visión familiar
Vader se enfrenta a Luke en Cymoon 1 y se sorprende al reconocer la espada de luz del chico como su propia arma, perdida hace años.

19 ABY: La ira
Tras unirse al lado oscuro, Anakin emplea su espada de luz contra sus compañeros Jedi en su ataque al Gran Templo.

19 ABY: Vigilante
Obi-Wan guarda la espada en su cabaña de Tatooine, a la espera de que Luke, hijo de Anakin, tenga edad para heredarla.

19 ABY: Terrible separación
Obi-Wan supera a Anakin en su salvaje duelo en Mustafar, y toma la espada de su antiguo padawan antes de abandonar el planeta.

22 ABY: El inicio
Anakin Skywalker construye una nueva espada de luz en sustitución de la destruida en la fábrica de droides de Poggle el Menor en Geonosis.

35 DBY: La oscuridad destruida
Rey usa las espadas de luz de Luke y de Leia a la vez para desviar hacia el emperador sus propios rayos del lado oscuro.

35 DBY: LUGAR DE DESCANSO
Tras construir su propia espada de hoja amarilla, Rey entierra las espadas de luz de Luke y de Leia en la arena de la granja Lars, en Tatooine. El legado de los Skywalker brillará a través de Rey mientras ella siga su propia senda Jedi.

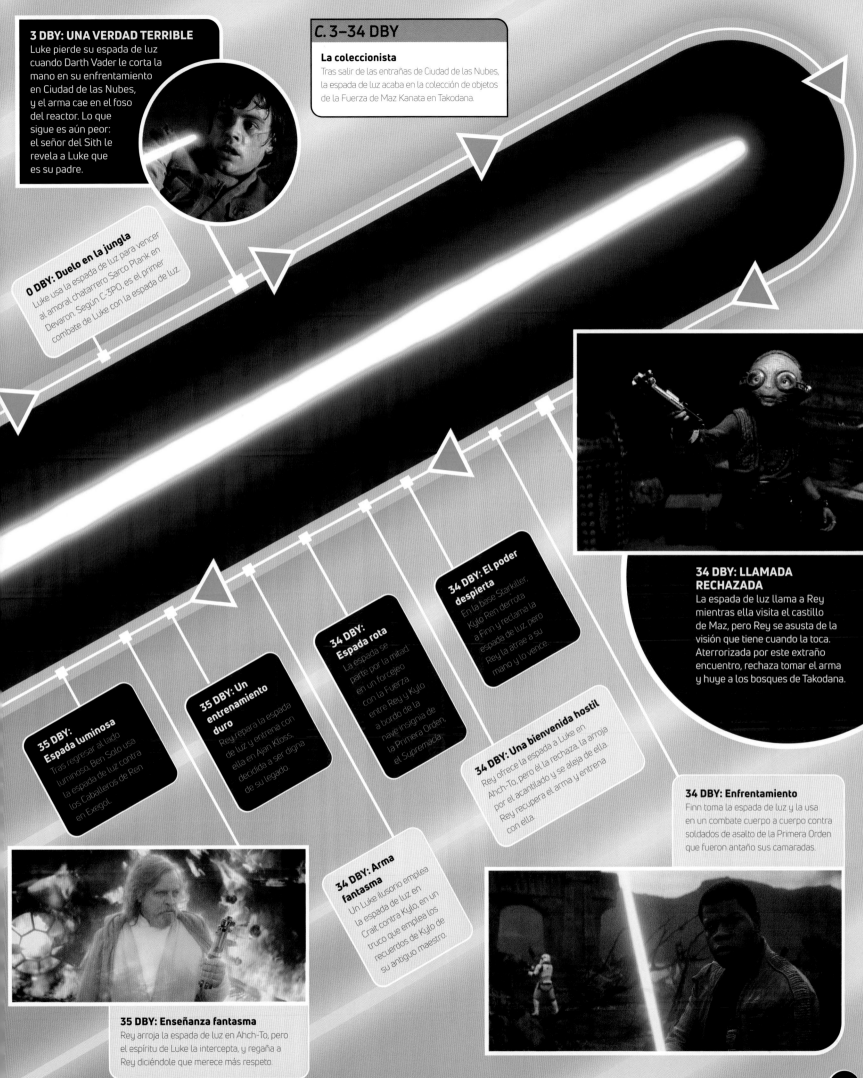

3 DBY: UNA VERDAD TERRIBLE

Luke pierde su espada de luz cuando Darth Vader le corta la mano en su enfrentamiento en Ciudad de las Nubes, y el arma cae en el foso del reactor. Lo que sigue es aún peor: el señor del Sith le revela a Luke que es su padre.

C. 3–34 DBY

La coleccionista

Tras salir de las entrañas de Ciudad de las Nubes, la espada de luz acaba en la colección de objetos de la Fuerza de Maz Kanata en Takodana.

0 DBY: Duelo en la jungla

Luke usa la espada de luz para vencer al amoral chatarrero Sarco Plank en Devaron. Según C-3PO, es el primer combate de Luke con la espada de luz.

34 DBY: LLAMADA RECHAZADA

La espada de luz llama a Rey mientras ella visita el castillo de Maz, pero Rey se asusta de la visión que tiene cuando la toca. Aterrorizada por este extraño encuentro, rechaza tomar el arma y huye a los bosques de Takodana.

34 DBY: El poder despierta

En la base Starkiller, Kylo Ren derrota a Finn y reclama la espada de luz, pero Rey la atrae a su mano y lo vence.

34 DBY: Espada rota

La espada se parte por la mitad en un forcejeo con la Fuerza entre Rey y Kylo a bordo de la nave insignia de la Primera Orden, el Supremacia.

35 DBY: Un entrenamiento duro

Rey repara la espada de luz y entrena con ella en Ajan Kloss, decidida a ser digna de su legado.

35 DBY: Espada luminosa

Tras regresar al lado luminoso, Ben Solo usa la espada de luz contra los Caballeros de Ren en Exegol.

34 DBY: Una bienvenida hostil

Rey ofrece la espada a Luke en Ahch-To, pero él la rechaza, la arroja por el acantilado y se aleja de ella. Rey recupera el arma y entrena con ella.

34 DBY: Enfrentamiento

Finn toma la espada de luz y la usa en un combate cuerpo a cuerpo contra soldados de asalto de la Primera Orden que fueron antaño sus camaradas.

34 DBY: Arma fantasma

Un Luke ilusorio emplea la espada de luz en Crait contra Kylo, en un truco que emplea los recuerdos de Kylo de su antiguo maestro.

35 DBY: Enseñanza fantasma

Rey arroja la espada de luz en Ahch-To, pero el espíritu de Luke la intercepta, y regaña a Rey diciéndole que merece más respeto.

Ataques iniciales

Las Guerras Clon no tardan en extenderse, y los soldados clon se enfrentan a los droides de combate en incontables mundos, poniendo a prueba una mejor formación contra unas cantidades abrumadoras. La guerra se convierte en una crisis para los Jedi, que han abandonado su antiguo papel de guardianes de la paz para convertirse en generales. Este intercambio de guerra, aceptado con renuencia, pronto erosiona la Orden, a medida que más y más Jedi temen haber perdido el norte.

Matemáticas de guerra
Wat Tambor, de la TecnoUnión, destruye el puesto de avanzada comercial Nexus, sobre Quarmendy, para evitar que las tropas de Plo Koon lo ocupen.

Una oferta misteriosa
El empresario neimoidiano Oje N'deeb pide ayuda a Padmé en su campaña por destituir a los líderes proseparatistas de la Federación de Comercio.

Trauma vegetal
Los soldados de Anakin se enfrentan a la flora hostil mientras buscan fuerzas separatistas en Benglor.

El frente de combate
Palpatine y senadores, incluido Bail Organa, miran cómo batallones clon embarcan hacia los campos de batalla de toda la galaxia.

AMOR PROHIBIDO
Anakin y Padmé se casan en secreto en el País de los Lagos de Naboo, una violación del antiguo Código Jedi que prohíbe vínculos emocionales. C-3PO y R2-D2 son sus testigos.

Anakin se convierte en caballero Jedi.

Una visión velada
Obi-Wan, Windu y Yoda sopesan la advertencia de Dooku y acuerdan vigilar el Senado. Yoda lamenta que el velo del lado oscuro haya caído.

Mace Windu lidera una misión Jedi a Hissrich.

Consejo de guerra
Dibs es juzgado culpable de traición y confinado a los Archivos Jedi con la esperanza de que halle su camino de regreso a la luz.

Obi-Wan se convierte en maestro Jedi y obtiene un puesto en el Consejo Jedi.

Anakin se enfrenta a Ventress en Cato Neimoidia.

La conspiración avanza
Dooku viaja a Coruscant y se reúne con su maestro, Darth Sidious. A este le complace que la guerra haya empezado según sus planes.

El soldado clon Cut deserta del ejército de la República.

Diplomacia activa
Padmé y el capitán Typho ayudan al escuadrón de soldados clon de Sticks a liberar a rehenes de los separatistas en el planeta Hebekrr Minor.

MANO OCULTA
Obi-Wan investiga un atentado con bomba en Cato Neimoidia, y descubre que el ataque muestra indicios de ser tanto una operación republicana como separatista. Traslada a Coruscant su perturbadora sospecha de que alguien manipula ambos bandos de la guerra.

Disensión en los Jedi
Como miembro del equipo de Windu, el Jedi Prosset Dibs acusa a la Orden de querer Hissrich para la República. Lucha contra Windu, y es derrotado.

Mundo ocupado
Grievous contrata a un despiadado mercenario droide, AD-W4, para que ocupe el planeta Hissrich y coseche su energía para los separatistas.

AMISTAD EN TIEMPOS DE GUERRA
A Anakin Skywalker le asignan al capitán Rex, formalmente designado CT-7567; Anakin salva la vida de Rex en la batalla de Arantara. Pronto surge un respeto mutuo entre el joven y temerario general Jedi y el recio y formal oficial clon.

«**Dejar ir** a su alumna, un desafío **mayor** será.»

Yoda

NUEVA PADAWAN

Yoda envía a Ahsoka Tano al devastado Christophsis, donde es asignada como padawan a Anakin. El gran maestro Jedi espera que tomar una padawan enseñará a Anakin a soltar sus vínculos emocionales, que resultan peligrosos en combinación con sus poderosas habilidades en la Fuerza. Anakin acepta, reacio, pero comienza a valorar a Ahsoka cuando ella le ayuda a desactivar un escudo energético separatista, lo que permite a las fuerzas de la República lograr la victoria.

Segunda oportunidad
Un escuadrón de antiguos desertores clon liderado por Heater destruye un arsenal separatista en Melagawni.

Las tropas de Obi-Wan vencen en Caliban.

Misión en solitario
Anakin lidera una revuelta en Kudo III, ocupado por separatistas, frustrando un plan para empujar a este planeta neutral contra la República.

Senador en problemas
Las fuerzas separatistas del almirante Trench invaden Christophsis, repeliendo el comando de Anakin y atrapando una misión humanitaria del senador Bail Organa.

Una lección dura
Anakin usa la nave sigilosa para atacar, superando la estrategia de Trench. El almirante separatista queda malherido, y el bloqueo, roto.

Ataque vertical
Anakin, Ahsoka y Rex viajan a Teth para rescatar a Rotta, y emplean AT-TE en un peligroso avance por los acantilados del planeta.

Plan separatista
Ventress manipula holovídeos del rescate de Rotta por Anakin y Ahsoka para que parezca que los Jedi estaban tras el secuestro.

22 ABY

Vínculo de hermanos
Las tropas de Obi-Wan liberan clones cautivos en una prisión secreta en Krystar con ayuda de Padmé.

Represalia política
Anakin, Obi-Wan y Plo Koon dirigen soldados clon para rescatar el parlamento de Hisseen tras una invasión y ocupación separatista.

Navegando en silencio
Obi-Wan envía una fragata sigilosa experimental de la República, protegida por un dispositivo de camuflaje, con la esperanza de que atraviese el bloqueo.

El peón hutt
Asajj Ventress secuestra a Rotta el Hutt, hijo de Jabba, en Tatooine, como parte del plan de Dooku de manipular a los hutt para que favorezcan a los separatistas.

Conexión en la capital
En Coruscant, Padmé descubre que el secuestro de Rotta fue idea de Dooku y del tío de Jabba, Ziro el Hutt.

Cruzar espadas
Obi-Wan dirige una misión para ayudar a los acosados defensores clon de Teth. Derrota a Ventress en un duelo, pero ella escapa.

CRIADO PARA LA GUERRA

El capitán Rex y el comandante Cody detienen al sargento Slick, un clon traidor que ha estado revelando las estrategias de la República en Christophsis a los separatistas. Slick acusa a la República de haber creado y esclavizado a los clones para su guerra.

CADETES CLON
El Escuadrón Dominó (los cadetes clon Eco, Cincos, Hevy, Cutup y Droidbait) sufre para completar su entrenamiento en Kamino. Con ayuda del clon 99, aprenden a trabajar juntos como escuadrón, y se los envía al frente de combate.

Oferta rechazada
Katuunko escoge la República, y Dooku ordena a Ventress que lo mate. Pero Yoda interviene, salvando a Katuunko y obligando a Ventress a huir.

Resistencia twi'lek
Las fuerzas separatistas de Wat Tambor asedian Ryloth, enfrentándose a las fuerzas de la República del general Ima-Gun Di y a los insurgentes twi'lek de Cham Syndulla.

Regreso renuente
Anakin y Ahsoka devuelven Rotta a Tatooine a bordo de un desvencijado carguero, el *Crepúsculo*, pero son derribados y han de atravesar a pie el desierto.

Escoger bando
Yoda viaja a Rugosa para negociar una alianza con Katuunko, pero su nave es derribada sobre la luna de coral.

Ayuda a Ryloth
Bail Organa y Jar Jar Binks superan a Lott Dod y convencen al rey de la neutral Toydaria, Katuunko, de ayudar en secreto a Ryloth.

Yoda tiene una visión del papel de Jek en la Orden 66.

22 ABY

Confesión en Coruscant
Ziro es capturado por la Guardia de Coruscant y revela la verdad sobre el secuestro a Jabba, frustrando el plan separatista.

El alba de la insurgencia
Ima-Gun Di muere cuando droides de combate arrasan las posiciones de la República, pero los suministros de Toydaria permiten a los guerrilleros de Syndulla crear la resistencia.

Duelos paralelos
Anakin combate contra Dooku mientras Ahsoka combate contra magnaguardias que intentan evitar que ella devuelva a Rotta a Jabba el Hutt.

MUERTES
Hevy (CT-782) muere defendiendo la luna de Rishi.

Ima-Gun Di, maestro Jedi, muere defendiendo Ryloth.

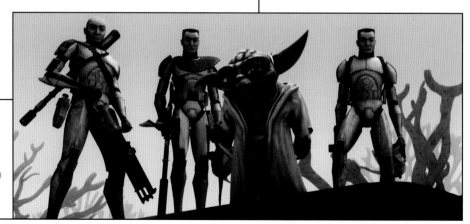

RETO ACEPTADO
Yoda y tres soldados clon (Thire, Jek y Rys) aceptan el reto de la emisaria de Dooku, Ventress, de demostrar qué bando merece la lealtad de Katuunko. Con el dominio de la Fuerza de Yoda y el trabajo de equipo de los clones, derrotan a un batallón de droides de combate.

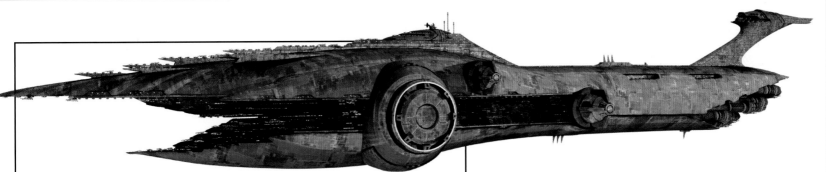

MÁQUINA DE GUERRA

El crucero de combate separatista *Malevolencia*, comandado por el general Grievous, destruye decenas de naves de la República durante una campaña por los Mundos del Núcleo que culmina con la devastación de la 4.ª Flota de Plo Koon en Abregado. La colosal nave resulta una eficaz y aterradora arma que amenaza con alterar el curso de la guerra, y demuestra que ningún mundo de la República está a salvo de ser atacado; esto obliga a la República a desviar sus grupos de combate para proteger a los planetas, presas del pánico.

Primera sangre

Los novatos del Escuadrón Dominó ayudan a Rex a defender una base en la luna de Rishi contra droides comando, frustrando los planes separatistas de invasión de Kamino.

Defensa improvisada

Grievous dirige una flota contra la República en Bothawui. Anakin defiende el sistema con Alas-Y y AT-TE ocultos en el campo de asteroides.

Compañero perdido

Cuando R2-D2 desaparece en una colisión de naves, el chatarrero trandoshano Gha Nachkt encuentra al droide astromecánico y lo entrega a Grievous.

Objetivos indefensos

El *Malevolencia* pone su mira en el Centro Médico de la Nebulosa Kaliida, en el que clones heridos se recuperan al cuidado de la científica kaminoana Nala Se.

Bombas fuera

El ataque del Escuadrón Sombra daña el *Malevolencia* y salva al centro médico. La nave de combate separatista se retira a velocidad sublumínica.

Eco y Cincos son asignados a la 501.ª Legión.

Traición de un amigo

El senador rodiano Onaconda Farr acepta ayuda separatista para su pueblo a cambio de traicionar a Padmé y entregarla a Nute Gunray.

Rex y Jar Jar combaten en Mimban.

22 ABY

Proteger al grupo

Anakin y Ahsoka eluden al *Malevolencia* y rescatan a Plo Koon y a su Wolfpack de una cápsula de salvamento en el sistema Abregado.

Nave destruida

Anakin reprograma el hiperimpulsor del *Malevolencia* y lo envía directamente a la luna muerta de Antar. Grievous pierde su nave insignia, pero escapa.

Senadora atrapada

Padmé y C-3PO son atraídos al *Malevolencia* y atrapados en su interior. Anakin, Obi-Wan y R2-D2 lanzan una misión de rescate.

C. 22 ABY

Ataque clon

La República ataca el planeta Aargonar, en manos de separatistas.

Astromecánico hallado

Anakin y Ahsoka rescatan a R2-D2 de Grievous. R2 combate contra su sustituto R3-S6, un espía separatista.

TRÁFICO ESPACIAL

Desesperados por deshacerse del *Malevolencia*, Anakin y Ahsoka lideran los bombarderos Ala-Y del Escuadrón Sombra por la nebulosa Kaliida, un peligroso atajo que los obliga a evitar un cardumen de enormes neebrays en migración.

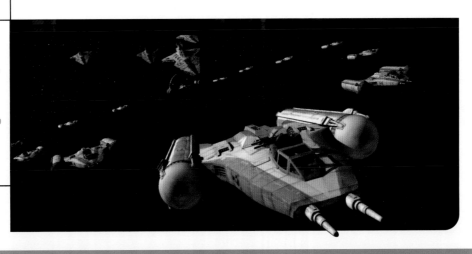

Cambio de papeles

Gunray es arrestado cuando Jar Jar frustra sus planes al despertar a un monstruo pantanoso rodiano, lo que hace que Farr cambie de bando.

Una galaxia en equilibrio

Republicanos y separatistas luchan por toda la galaxia, intentando apropiarse de hiperrutas y de recursos estratégicos. Cuando los separatistas intentan dar un gran golpe con sus ejércitos droides, el Senado aprueba más financiación y menos burocracia que restrinja el esfuerzo bélico, así como más poderes de emergencia para el canciller Palpatine. En medio del caos de la guerra, piratas, cazarrecompensas y criminales hallan nuevas oportunidades para conspirar.

UN OSCURO ENCUENTRO

Ahsoka y Luminara Unduli escoltan a Gunray a Coruscant a bordo de un crucero Jedi, pero Asajj Ventress aborda la nave, y un comando senatorial traicionero, Faro Argyus, ayuda a liberar a Gunray. Ventress combate contra Luminara, y Ahsoka y consigue huir.

En busca de paz
En Orto Plutonia, Obi-Wan y Anakin aconsejan a la pantorana Riyo Chuchi que halle el modo de firmar la paz con los talz de Thi-Sen.

Terrible descubrimiento
Padmé y Jar Jar descubren que el científico separatista Nuvo Vindi ha resucitado al letal virus sombra azul en un laboratorio secreto de Naboo.

Ruptura del bloqueo
Confiando en Ahsoka, Anakin supera al comandante separatista Mar Tuuk, rompiendo el bloqueo a Ryloth y allanando el camino a una invasión de la República.

Un Sith huye
Con la disparatada ayuda de Jar Jar Binks, los soldados clon derrotan a los piratas de Hondo y cortan la energía en la base, pero Dooku huye.

Los piratas derriban la lanzadera que transporta el rescate.

Infección en Naboo
Anakin y Obi-Wan impiden que Vindi libere el virus sombra azul, pero Padmé y Ahsoka se ven expuestas e infectadas.

Trampa contra Jedi
Kit Fisto rastrea a Gunray hasta Vassek 3, pero ya ha huido. Grievous mata al expadawan de Fisto, Nahdar Vebb, antes de que Fisto se retire.

Un cautivo valioso
La República accede a pagar el rescate, y envía a Anakin y Obi-Wan a verificar que Dooku es realmente prisionero de Hondo. Pero los piratas drogan a los Jedi y los encierran.

Rescate clon
En una misión en Escander, Aayla Secura es capturada e interrogada por Ventress, pero soldados clon la rescatan.

Prueba del arma
El científico separatista Lok Durd prueba su arma exfoliadora en Maridun. Los Jedi y los clones lo detienen con la ayuda de algunos de los lurmen más jóvenes.

Una dura lección
Anakin dirige una flota contra el bloqueo separatista de Ryloth, pero Ahsoka desobedece órdenes y pierde gran parte de su escuadrón.

Hermanos de trincheras
La República despeja una zona de aterrizaje en Ryloth gracias a los soldados Boil y Waxer, que traban amistad con una huérfana twi'lek llamada Numa.

DÍA DE SUERTE
Cuando Dooku, Anakin y Obi-Wan se estrellan en Vanqor, Dooku deja encerrados a los Jedi en una cueva llena de salvajes gundark. Skywalker y Kenobi son rescatados por Ahsoka y soldados clon, mientras Palpatine, Yoda y otros se enteran de que Dooku ha sido capturado por la banda de Hondo Ohnaka, que espera un jugoso rescate por el cautivo Sith.

Un Jedi estrellado
Anakin queda malherido en Quell. Un crucero Jedi que lo transporta a él, Ahsoka y Aayla Secura se estrella en Maridun, hogar de los pacifistas lurmen.

Ejército fantasma
Mace Windu frustra un plan de Dooku de convertir a las fantasmales criaturas de Ridlay en un ejército separatista.

Misión a lego
Anakin y Obi-Wan viajan a lego en busca de un antídoto. Desmantelan un sistema de seguridad separatista y regresan a tiempo para salvar a sus amigos.

PUNTO DE RUPTURA: RYLOTH

Tras superar las sospechas de Cham Syndulla sobre las intenciones de la República, Windu y sus tropas clon se unen a los guerrilleros del líder de la insurgencia de Ryloth para invadir la capital de Ryloth, Lessu. Wat Tambor lanza un salvaje bombardeo de represalia, que le da tiempo para saquear más tesoros de Ryloth. Pero el jefe de la TecnoUnión se queda demasiado tiempo, y Windu lo captura antes de que pueda huir con las riquezas robadas. ¡Ryloth es libre!

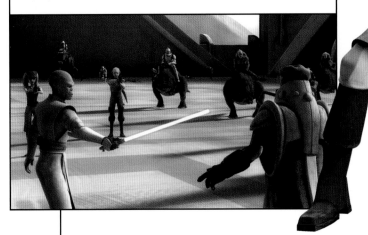

MUERTES

Bolla Ropal es torturado hasta la muerte por Cad Bane en Devaron.

El precio de la traición
Dod envenena a Padmé, pero Clovis obtiene el antídoto al amenazar al emisario de la Federación de Comercio. Anakin usa el antídoto para salvar a Padmé, pero deja a Clovis atrás, para que se enfrente a los aliados que ha traicionado.

Sueño interrumpido
La República detiene el avance separatista en Malastare, rico en combustible, detonando una bomba de electroprotones, pero la explosión despierta a una ancestral bestia Zillo.

Planos robados
Padmé descubre que Clovis, Lott Dod y Poggle el Menor están construyendo una fábrica de droides en Geonosis y roba sus planos.

Salvar a los niños
Anakin y Ahsoka rescatan niños sensibles a la Fuerza secuestrados por Bane y llevados a Mustafar para su conversión en espías para Darth Sidious.

Palpatine ordena que la bestia Zillo sea llevada a Coruscant.

Los secretos del templo
Darth Sidious contrata al cazarrecompensas duros Cad Bane para robar un holocrón de la cripta de los Archivos Jedi.

21 ABY

Mace Windu negocia una tregua entre Orn Free Taa y Cham Syndulla.

Padawan en peligro
Anakin y Ahsoka abordan la fragata de Bane, pero este captura a Ahsoka. Para salvar su vida, Anakin abre el holocrón. Bane huye.

Aliados improbables
Anakin, Ahsoka y Obi-Wan unen fuerzas con los cazarrecompensas de Sugi para defender una aldea de Felucia de los piratas de Hondo Ohnaka.

El desastre
La bestia Zillo se libera y se encamina al edificio del Senado. Cuando las fuerzas de la República acaban con su embestida, Palpatine ordena que la clonen.

Espía senatorial
Padmé accede a espiar a su viejo amigo, el senador Rush Clovis, de quien la República sospecha que es partidario de los separatistas. Ella lo acompaña a Cato Neimoidia, con Anakin haciéndose pasar por su piloto.

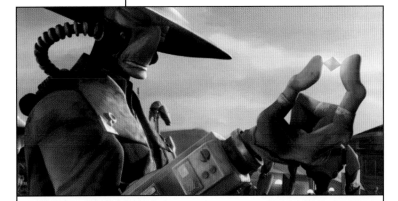

PROTEGER EL FUTURO
Bane captura al maestro Jedi Bolla Ropal y obtiene una memoria de cristal kyber con una lista de los niños sensibles a la Fuerza de la galaxia. Tan solo puede leerse con un holocrón abierto. Bane mata a Ropal cuando este se niega a abrir el holocrón.

Una galaxia en equilibrio (continuación)

ENFRENTAMIENTO EN CONCORDIA

Obi-Wan lucha contra Vizsla, que posee la espada oscura, una antigua espada de luz mandaloriana robada del templo Jedi hace siglos, y que simboliza el derecho a gobernar el planeta. Obi-Wan derrota a Vizsla, pero el líder de la Guardia de la Muerte huye. Valiente, Satine decide viajar a Coruscant y dirigirse al Senado, con la esperanza de obtener nuevos aliados y hallar una solución pacífica a la crisis de la galaxia.

El progreso de la padawan

Barriss Offee explora un templo en ruinas como parte de su formación con su maestra, Luminara Unduli.

Invasores cerebrales

Gusanos cerebrales quedan libres en una nave de suministros con Ahsoka y Barriss; infectan un escuadrón clon y poseen a Barriss. Ahsoka salva a su compañera padawan cuando se entera de que el frío neutraliza a los gusanos.

Anakin y Luminara rescatan a sus padawans.

Grievous captura a Eeth Koth en Saleucami.

Misión de rescate

Sobre Saleucami, Obi-Wan lucha contra Grievous mientras Anakin y Adi Gallia rescatan a Koth. Sin su cautivo, Grievous huye descendiendo al planeta.

Fantasmas de Mandalore

Obi-Wan y Satine descubren que un grupo terrorista, la Guardia de la Muerte, intenta derrocarla y restaurar el pasado guerrero de Mandalore.

La República inicia una segunda invasión de Geonosis.

Alumnos atrapados

En Geonosis, Ahsoka y Barriss vuelan la nueva fábrica de droides de Poggle y sus temibles supertanques, pero quedan enterradas en las ruinas.

MATRIARCA OCULTA

Los Jedi rastrean a Poggle hasta el templo Progate, donde descubren la guarida de una reina geonosiana desconocida, Karina la Grande, que emplea gusanos cerebrales para reanimar geonosianos muertos. Los Jedi destruyen el templo, y Karina queda enterrada en las ruinas.

El traidor revelado

Obi-Wan y Satine descubren que el gobernador de Concordia, Pre Vizsla, es el líder oculto de la Guardia de la Muerte y ha estado conspirando contra ella.

Misión diplomática

Obi-Wan viaja a Mandalore a investigar los rumores de que el Consejo de Sistemas Neutrales de la duquesa Satine favorece a los separatistas.

Elecciones

Rex es herido en la persecución de Grievous, en Saleucami, y se recupera en la granja del clon desertor Cut Lawquane. Obi-Wan se enfrenta nuevamente a Grievous, pero el guerrero separatista escapa.

NACIMIENTOS

Jyn Erso nace en Vallt, un planeta helado del Borde Exterior.

Sabine Wren nace en Mandalore, pero es criada en el vecino Krownest.

> «Recuerdo una época en que los Jedi no eran generales, sino **pacificadores**.»
>
> Duquesa Satine Kryze

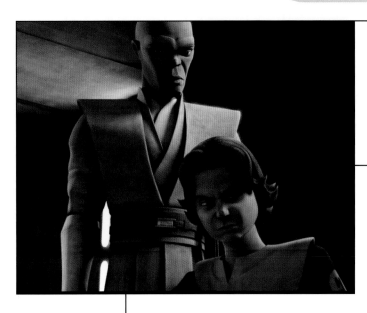

LA VENGANZA DE UN HIJO
Con ayuda de los cazarrecompensas Bossk y Aurra Sing, Boba Fett se hace pasar por cadete clon para asesinar a Mace Windu y vengar la muerte de su padre en Geonosis. Su intento fracasa, pero deja el crucero Jedi *Resistencia* muy dañado.

Manipular a los mandalorianos
Vizsla y Dooku planean provocar una invasión de Mandalore por la República que hará que los mandalorianos vean a la Guardia de la Muerte como liberadores.

Otra traición
Los Jedi frustran el complot del senador Tal Merrik para asesinar a Satine. Luego luchan contra droides de combate que abordan su nave.

Obi-Wan y Anakin acompañan a Satine como protectores.

La República cancela sus planes de invasión.

R2-D2 convoca a los Jedi para que rescaten a Anakin y Windu.

Boba es capturado en Florrum.

21 ABY

DUQUESA EN PELIGRO
Palpatine muestra al Senado un holomensaje del viceministro de Mandalore, Jerec, advirtiendo del riesgo de guerra civil. La República se prepara para iniciar acciones militares, pero Satine sobrevive a varios intentos de asesinato y demuestra que la grabación era falsa.

Jedi atrapados
El *Resistencia* se estrella en Vanqor, y Windu y Anakin activan una trampa explosiva de Boba, que los deja atrapados en las ruinas.

Tácticas despiadadas
Boba y Aurra Sing toman rehenes republicanos para obligar a Windu a enfrentarse a Boba. Ahsoka y Plo Koon rastrean a los cazarrecompensas hasta la base de Hondo en Florrum.

Una galaxia en equilibrio (continuación)

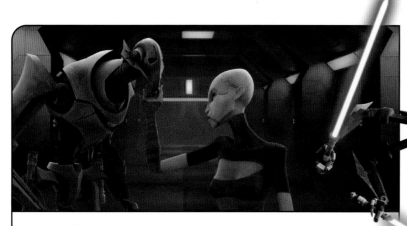

INVASIÓN DE KAMINO

Ventress y Grievous dirigen una invasión a Kamino, con Grievous intentando detener la producción de nuevos clones y Ventress robando la muestra original de clonación donada por Jango Fett. Anakin, Obi-Wan y los veteranos soldados clon Cincos y Eco lideran la defensa de Ciudad Tipoca. Los clones luchan con fiereza por defender el planeta que consideran su hogar, y a su esfuerzo se unen soldados ARC, cadetes clon y clones de mantenimiento, como 99.

La muerte del criminal
Sy Snootles saca a Ziro de la prisión pero lo asesina en Teth..., y devuelve su diario y sus secretos a Jabba el Hutt.

Anakin dirige una legión clon en la guerra civil de Balith.

Cincos y Eco son ascendidos a soldados ARC.

Conspiración en Pantora
Ahsoka y Riyo Chuchi ayudan a rescatar a las hijas secuestradas del barón Papanoida. Descubren que la Federación de Comercio está tras el complot.

Escenario separatista
Anakin y Padmé descubren que la actriz frenk Risha Synata se ha convertido en una agente separatista y evitan que envenene a senadores de la República.

La Federación de Comercio bloquea Pantora en un intento de obligar al planeta a unirse a los separatistas.

Cad Bane secuestra a C-3PO y R2-D2 para obtener los planos del edificio del senado.

Oportunidad perdida
Aayla Secura y QT-KT obtienen planos de un proyecto geonosiano secreto, pero Asajj Ventress se los quita.

Asegurarse el silencio
Obi-Wan y Quinlan Vos se enteran de que Ziro es prisionero de las cinco familias hutt, que temen que revele sus secretos.

El golpe del hutt
Ahsoka frustra el intento de Aurra Sing de asesinar a Padmé en una conferencia en Alderaan, un plan financiado por Ziro el Hutt.

ATAQUE AL SENADO
Bane y un equipo de cazarrecompensas invaden el Senado y toman rehenes, que Palpatine acuerda intercambiar por Ziro el Hutt. Hecho prisionero en el ataque, Anakin consigue salvar a los rehenes de una mortal trampa puesta por Bane.

COMBATIR LA CORRUPCIÓN
Ahsoka se infiltra para ayudar a Satine a investigar la corrupción en el gobierno mandaloriano. Con ayuda de idealistas cadetes mandalorianos, Ahsoka descubre un mercado ilegal, obra del aliado de Satine, el primer ministro Almec. La crisis acaba con el arresto de Almec.

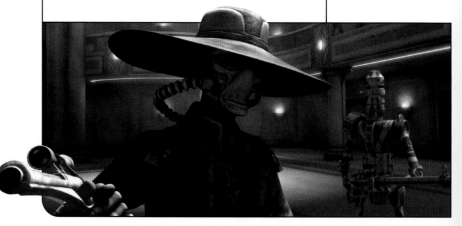

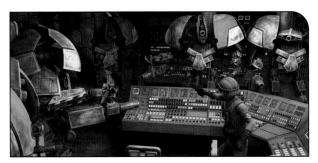

Falsa bandera
Los droides espía de Dooku causan un gigantesco apagón en Coruscant. El Senado rechaza la propuesta de paz separatista y acaba con la supervisión del Clan Bancario.

Esperanzas destruidas
Dooku se dirige al Senado para anunciar que un ataque de la República ha matado a Bonteri, y que retira su propuesta de paz.

C. 21 ABY

Nuevo estilo
Yoda enseña a Ahsoka a combatir con dos espadas de luz, un exigente estilo que permite a un Jedi entrenado defenderse de varios oponentes a la vez.

Esfuerzos pacifistas
Padmé y Ahsoka viajan a Raxus a reunirse con la senadora separatista Mina Bonteri, vieja amiga de Padmé y partidaria de la paz.

ASESINATO EN CORUSCANT
Cuando Farr es asesinado envenenado, la sospecha recae sobre rivales políticos favorables a ampliar la guerra, como la senadora kaminoana Halle Burtoni. Pero Padmé descubre que la asesina es la representante rodiana Lolo Purs, que culpa a Farr de llevar la guerra a su planeta.

Encuentro accidental
Anakin, Padmé y Ahsoka topan con un pelotón separatista y luchan por escapar de las naves enemigas.

El Senado aprueba financiar más soldados clon.

21 ABY

El Senado debate el fin de la supervisión del Clan Bancario.

C. 21 ABY

Sin invitación
Anakin, Padmé y el droide astromecánico C1-1KR interrumpen el ataque de una banda en una lujosa gala artística de Naboo.

Oferta separatista
Por petición de Bonteri, el Parlamento Separatista apoya lanzar conversaciones de paz con la República, un mensaje que Padmé lleva al Senado de la República.

Senadora impertérrita
Cuando unos matones atacan a Onaconda Farr, Padmé y Bail Organa en Coruscant, Padmé se dirige al Senado y lo convence de no financiar más soldados clon.

MUERTES

Ziro el Hutt muere por los disparos de Sy Snootles en Teth.

Mina Bonteri muere en un supuesto ataque republicano.

Onaconda Farr, senador rodiano, muere tras ingerir veneno en Coruscant.

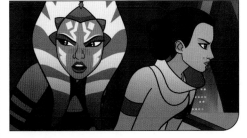

En equipo
Ahsoka y Padmé frustran el intento de la cazarrecompensas Cato Parasitti de bombardear una recepción diplomática.

«Ha de haber **espacio** suficiente en la galaxia para que los republicanos y confederados **coexistan**.»

Senadora Mina Bonteri

Una República cambiada

El aumento de financiación militar y un esfuerzo bélico más centralizado permiten que la República avance en múltiples frentes, tomando a los separatistas planetas clave como Umbara. Pero con este cambio de fortuna surge la intranquilidad con respecto a cuánto poder se ha cedido al canciller supremo. Hay extraños ecos en la Fuerza: en Dathomir, las misteriosas Hermanas de la Noche surgen para desafiar a los Sith y dar forma al destino de la galaxia.

Savage ataca
Savage ataca el templo Jedi de Devaron, y mata a sus defensores. La noticia de la masacre alarma a la Orden Jedi.

El regreso
Ventress sobrevive al ataque de Dooku y consigue llegar a Dathomir, donde las Hermanas de la Noche la acogen.

Visión perturbadora
El maestro Jedi Pong Krell tiene una visión de la Orden 66 y decide aliarse con el Sith, traicionando a la Orden Jedi.

Duelo oscuro
Fuerzas dirigidas por Asajj Ventress chocan con naves de la República en Sullust. Ventress lucha contra Obi-Wan Kenobi y Anakin Skywalker a bordo de la nave insignia separatista.

Ventress y dos hermanas de la noche intentan matar a Dooku en Serenno.

NACIMIENTOS

Caluan Emat, guerrero de la Alianza Rebelde y de la Resistencia, nace en Champat, un mundo industrial del Núcleo.

Zare Leonis, desertor imperial, nace en Uquine, antiguo planeta en las Colonias.

La rebelión del sirviente
Ventress exige a Savage ayuda para atacar a Dooku. Sin embargo, Savage se rebela y ataca tanto a Ventress como a Dooku.

Hermano perdido
Talzin envía a Savage al Borde Exterior. Su nueva misión es traer a su hermano Maul del exilio.

La voz de su amo
Darth Sidious ordena al conde Dooku que mate a Ventress. Renuente, Dooku obedece, y ordena al resto de la flota separatista que dispare a su nave.

La República es derrotada en Sarrish.

Misión incompleta
Dooku envía a Savage a Toydaria a capturar al rey Katuunko, pero el zabrak mata accidentalmente a su presa.

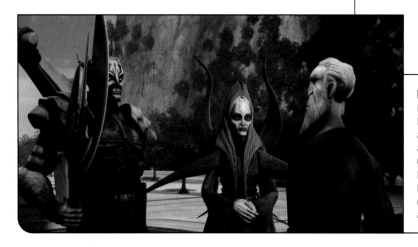

EL REGALO DE DATHOMIR
La Madre Talzin, de las Hermanas de la Noche, ofrece a Dooku un guerrero zabrak aumentado con magia, Savage Opress, como nuevo aprendiz. El plan es una trampa contra Dooku, pues Savage ha sido condicionado para ser leal a Ventress.

Misterio en la Fuerza
Obi-Wan, Anakin y Ahsoka Tano son atraídos a Mortis, un reino de la Fuerza, que alberga a tres poderosos usuarios: el Padre, la Hija y el Hijo.

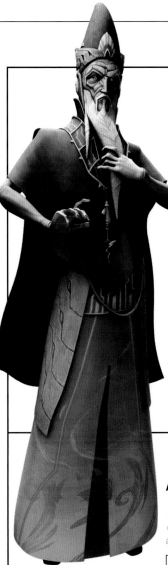

LA ELECCIÓN DE ANAKIN

El Padre pone a prueba a Anakin, quien usa la Fuerza para subyugar al Hijo y a la Hija. Convencido de que Anakin es, en efecto, El Elegido predicho por la profecía, el Padre le pide que tome su lugar en Mortis para equilibrar los poderes luminoso y oscuro de sus hijos. Para su disgusto, Anakin rehúsa. El Padre advierte de que esta decisión puede tener terribles consecuencias para la galaxia.

> «¡Conócete! ¡Conoce en qué **te convertirás**!»
>
> El Hijo

MUERTES

El rey Katuunko es asesinado por Savage Opress en su palacio.

Even Piell es herido de muerte por anoobas en Lola Sayu.

Equilibrio restaurado
Anakin mata al Hijo y restaura el equilibrio de la Fuerza en Mortis, según la profecía..., aunque de un modo trágico y brutal.

Sin salida
Atrapados, los Jedi y los clones supervivientes piden extracción al Templo Jedi mientras las fuerzas separatistas se acercan.

Arma mística
Cuando el Hijo secuestra a Ahsoka, la Hija da a Obi-Wan la daga de Mortis, capaz de destruir a un usuario de la Fuerza.

Un futuro oscuro
El Hijo convence a Anakin de que se una a él, dándole una visión de su futuro y prometiéndole evitar ese destino.

Eco parece morir combatiendo en la Ciudadela.

20 ABY

Golpe mortal
El Hijo intenta matar al Padre con la daga, pero la Hija se interpone y queda mortalmente herida.

Intervención paterna
El Padre borra el recuerdo de la visión de Anakin, y se suicida con la daga para atrapar al hijo en Mortis.

Información clasificada
Piell resulta mortalmente herido por un anooba, y pide a Ahsoka que memorice su mitad de las coordenadas secretas.

C. 20 ABY

Previsión
Palpatine habla con Gallius Rax de sus planes sobre la Contingencia.

MISIÓN EN LA CIUDADELA
Ahsoka desobedece órdenes de unirse a Obi-Wan, Anakin y una pequeña fuerza republicana en una misión para liberar al maestro Jedi Even Piell y al capitán Wilhuff Tarkin de la prisión separatista llamada la Ciudadela. Piell y Tarkin han memorizado cada uno la mitad de las coordenadas de una crucial hiperruta secreta.

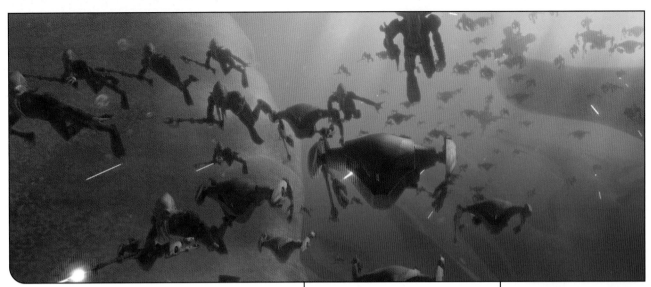

Presa padawan

Mientras lucha contra fuerzas separatistas en Felucia, Ahsoka es capturada por cazadores trandoshanos y depositada en Wasskah como presa para su deporte.

Tumba oceánica

El rey de los mon calamari, Kolina, es asesinado, y deja a los habitantes quarren y mon calamari del planeta al borde de la guerra civil.

GUERRA ACUÁTICA

Los quarren atacan, apoyados por Riff Tamson y sus fuerzas separatistas. Tropas clon lideradas por Jedi auxilian a los mon calamari comandados por el joven príncipe Lee-Char. Los quarren hacinan a los mon calamari en campos de concentración.

El príncipe desaparecido

Llevan a Anakin, Padmé, Kit Fisto y Jar Jar ante Tamson, quien los interroga acerca del paradero de Lee-Char.

Asumiendo el mando

Ahsoka lidera un grupo de jovencitos Jedi fugitivos, y dirige un ataque conjunto contra los cazadores.

De cazadores a presas

Los Jedi fugitivos atacan la nave base de los trandoshanos, derrotándolos con ayuda de guerreros wookiees que responden a la llamada de Chewbacca.

Los gungan envían guerreros en auxilio de Mon Cala.

Cambio de bando

Tamson ordena la ejecución de Lee-Char, pero el líder quarren Nossor Ri cambia de opinión: rompe la alianza con los separatistas y salva al príncipe.

Un futuro brillante

Lee-Char mata a Tamson mientras fuerzas de la República atacan a los separatistas. Tras coronarse rey, jura serlo tanto de los quarren como de los mon calamari.

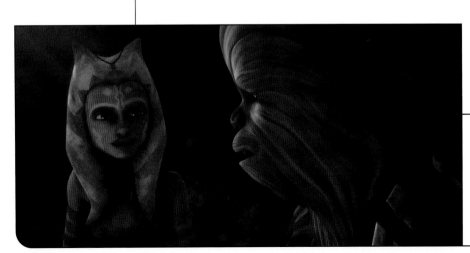

PETICIÓN DE AYUDA

Ahsoka y los jovencitos encuentran a otro fugitivo, Chewbacca, e idean un plan para volver las tornas respecto a sus torturadores. El wookiee, un prodigio de la mecánica, crea un transmisor con piezas sueltas y envía una llamada de auxilio a Kashyyyk.

Huida frustrada

Anakin y Padmé viajan de incógnito en el *Halcyon* para evitar que el senador de Lannik se pase al bando separatista.

UN OBJETIVO DURO

La República ataca la fortaleza de Umbara, situada en una crucial hiperruta, portal a numerosos mundos industriales separatistas. La lucha promete ser uno de los combates más duros de la guerra: los umbaranos son astutos guerreros con armamento avanzado, y las tétricas condiciones del planeta y su peligroso ecosistema dejan a los soldados clon de la República en desventaja. Las fuerzas de la República atraviesan el bloqueo separatista y comienzan a desembarcar tropas.

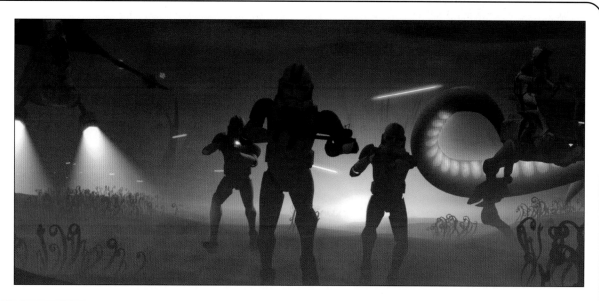

Mala influencia

Cuando el jefe gungan Lyonie amenaza a los naboo, Anakin y Padmé descubren que ha sido embrujado por Rish Loo, un ministro aliado de la causa separatista.

Padmé acepta la oferta de Dooku de un intercambio de prisioneros.

Orden de regreso

Convocan a Anakin a Coruscant, y deja su 501.ª Legión al mando del general Jedi Pong Krell.

Cíborg cautivo

El plan logra capturar a Grievous, pero Tarpals muere luchando contra el general separatista. Dooku abruma a Anakin y lo captura.

Misión humanitaria

C-3PO y R2-D2 ayudan al Wolfpack de Plo Koon a entregar suministros al planeta Aleen, devastado por terremotos.

Recuento de cadáveres

El descontento se extiende entre las filas de Krell cuando deja a los clones de Rex expuestos a salva tras salva de fuego enemigo.

20 ABY

Azares de la guerra

Grievous captura a Adi Gallia a bordo de su crucero Jedi, pero es rescatada por su compañero Jedi Plo Koon.

MUERTES

Roos Tarpals, veterano guerrero gungan, muere a manos de Grievous en Naboo.

Un jefe brutal

Krell lanza un ataque frontal contra la capital umbarana, sin importarle las vidas que cuesta su estrategia torpe y carente de imaginación.

Identidad falsa

Jar Jar simula ser Lyonie y trama un engaño con su viejo amigo, el general Tarpals, para capturar al general Grievous.

EL FINAL DEL TRAIDOR

Perturbado por la traición de su comandante, Rex ordena a sus clones liberar a Cincos y Jesse y detener a Krell. Los clones capturan a Krell, quien admite su traición, y después huye. Los clones vuelven a capturarlo atrayéndolo al alcance de los tentáculos de un vixus umbarano. Dogma, un soldado que apoyó a Krell, mata a disparos al traicionero Jedi. Llegan noticias de que la República ha alcanzado la victoria y de que la invasión de Umbara ha acabado.

Gambito clon

Cincos y Hardcase se ponen a los mandos de cazas umbaranos y dan a sus hermanos de armas el apoyo aéreo que tan desesperadamente necesitan.

El sacrificio final

Hardcase se sacrifica para que Cincos y Jesse puedan escapar. Krell ordena que los clones supervivientes sean juzgados y ejecutados por insubordinación.

Los clones se niegan a ejecutar a Cincos y Jesse.

C. 20 ABY
Aliado improbable

Durante la batalla de Horain, Obi-Wan y Rex consiguen una victoria clave gracias a un droide de combate defectuoso apodado Bats.

Mundo robado

Anakin, Obi-Wan y Ahsoka descubren que colonos togrutas de Kiros han sido secuestrados por esclavistas zygerrianos, y juran encontrarlos.

Grievous destruye el templo Jedi de Ledeve.

Sin salida

Cincos desobedece las órdenes de Krell, y se une a Jesse y Hardcase para atacar una nave de suministros separatista, pero quedan atrapados en sus escudos.

Fuego amigo

Krell asegura que hay umbaranos disfrazados de clones y ordena un ataque preventivo, pero Rex descubre que Krell ha enviado a la 501.ª a luchar contra hermanos clones.

C. 20 ABY
Informe de campo

Yoda y Anakin investigan informes acerca de extraños acontecimientos en Retta, e informan al Consejo Jedi de que no han visto nada.

LA PRUEBA DE LA REINA

Anakin, Obi-Wan, Ahsoka y Rex se hacen pasar por esclavistas para hallar a los colonos secuestrados en Zygerria. La reina Miraj pone a prueba a Anakin ordenándole que azote a Obi-Wan. Anakin se niega y ataca a los zygerrianos, pero pronto él y sus compañeros son capturados.

MUERTES

Pong Krell, el traidor general Jedi, muere a tiros en Umbara.

20 ABY

UN ENEMIGO COMPARTIDO

Ahsoka libera a Lux del cautiverio separatista, pero él la hace prisionera y la lleva a Carlac, donde ha unido fuerzas con Pre Vizsla. Vizsla también desea venganza contra Dooku, que retiró su apoyo al plan de la Guardia de la Muerte para reconquistar Mandalore.

> «¿Cuántas más **mentiras** me ha contado el Consejo?»
>
> Anakin Skywalker

Favor real

Obi-Wan y Rex son conducidos a un centro de reprocesado para prisioneros en Kadavo. Miraj ofrece a Anakin liberarlo si se une a ella.

Dooku estrangula con la Fuerza a Miraj cuando ella se niega a matar a Anakin.

Un conde furioso

Dooku ordena que Lux Bonteri sea ejecutado por traición tras interrumpir una conferencia de paz en Mandalore para acusar a Dooku de asesinar a su madre, Mina Bonteri.

Falsa identidad

Obi-Wan simula su muerte a fin de frustrar un complot separatista para secuestrar a Palpatine: se disfraza de su supuesto asesino Rako Hardeen.

La huida

Con la identidad de Hardeen, Obi-Wan es enviado a una prisión de Coruscant. No tarda en unirse a Moralo Eval y Cad Bane en una huida.

Final del engaño

Tras el éxito del plan de Dooku, Obi-Wan revela su auténtica identidad, y supera a Bane y a Eval, tomándolos prisioneros.

20 ABY

Rescate de la República

Obi-Wan y Rex lideran una revuelta en Kadavo mientras Plo Koon y el Wolfpack llegan con fuerzas republicanas para rescatar a los colonos.

ALIADOS PELIGROSOS

Cuando la Guardia de la Muerte incendia una aldea de los Ming Po, Lux se da cuenta de que ha elegido mal aliado. Él y Ahsoka huyen con R2-D2, pero Lux prefiere ir por su cuenta en lugar de regresar a Coruscant.

La atracción de la oscuridad

Dooku tiende una trampa a Palpatine y Anakin a fin de atraer a este último al lado oscuro. Cuando Obi-Wan interviene, Dooku se ve obligado a retirarse.

LA CAJA

Obi-Wan, Eval y Bane toman parte en una competición en Serenno. Se les exige que eviten una serie de letales trampas y completen varias pruebas para demostrar su valía como asesinos para obtener un puesto en un equipo montado por Dooku para secuestrar a Palpatine en Naboo.

LA MASACRE DE DATHOMIR

Dooku ordena a Grievous acabar con las Hermanas de la Noche. El ejército separatista ataca Dathomir; las Hermanas de la Noche contraatacan reanimando a los muertos. Pero acaban siendo superadas. Frente a la derrota, Talzin se desvanece en la Fuerza, y Ventress huye, nuevamente sola.

Último recurso

Cuando Dooku masacra refugiados mahran, el Consejo Jedi decide, renuente, asesinar al conde; asigna el trabajo a Quinlan Vos.

Extraña alianza

Los hermanos capturan a Obi-Wan tras una brutal lucha en Raydonia, pero Ventress lo salva y ambos huyen.

Una conspiración enmarañada

Vos rastrea a Ventress hasta Pantora. Oculta su identidad de Jedi y se convierte en su socio cazarrecompensas.

Los rebeldes de Onderon eligen a Steela como líder, lo que enfurece a Saw.

Agente libre

Ventress se une al grupo de cazarrecompensas de Boba Fett, pero, tras una misión en Quarzite, prefiere seguir en solitario.

Una señal cruel

Maul y Savage masacran una aldea de inocentes raydonianos para llamar la atención. Retan a Obi-Wan a enfrentarse a ellos en combate.

Objetivo simbólico

Los rebeldes destruyen el generador principal de Iziz, capital de Onderon, y se ganan el apoyo de los ciudadanos a su causa.

Malas decisiones

Saw intenta liberar al encarcelado rey de Onderon, Dendup, pero su atolondrada acción acaba con su captura por el general Tandin.

Savage localiza a Maul en Lotho Menor.

Lazos de sororidad

Sola y abandonada, Ventress regresa a Dathomir, donde se somete a los ritos para ingresar en las Hermanas de la Noche.

Inicios de la Rebelión

Ahsoka asume un papel clave en el entrenamiento de los rebeldes de Onderon, entre los que están Steela Gerrera, su hermano Saw y Lux Bonteri.

Anakin contrata a Hondo para que entregue armas a los rebeldes de Onderon.

EXILIO Y VENGANZA

Savage lleva a Maul a las ruinas de la fortaleza de las Hermanas de la Noche en Dathomir. Talzin se materializa para devolver la cordura a Maul y entregarle nuevas piernas cibernéticas. Pero ¿qué hará Maul ahora, tras perder su puesto como aprendiz de Sidious y perder años en un solitario y demencial exilio? Cuando Savage entrega a Maul una espada de luz, su hermano decide su camino: se vengará de todos los que le han perjudicado, comenzando por Obi-Wan Kenobi.

Lealtades

Tandin rompe con el rey títere separatista Rash cuando los rebeldes de Steela son capturados; los libera y evita la ejecución de Dendup.

LÍDER PERDIDO

El cargamento de armas cambia el equilibrio en Onderon; Dooku se ve obligado a retirar sus fuerzas y ejecuta al rey Rash por su fracaso. Lamentablemente, Steela muere en el combate.

MUERTES

Steela Gerrera, luchadora por la libertad, muere combatiendo a las fuerzas separatistas.

Discípulo oscuro

Vos revela su identidad real a Ventress. En Dathomir, ella lo entrena en las sendas del lado oscuro para que pueda enfrentarse a Dooku.

¡Al abordaje!

Al acabar la Asamblea, los piratas de Hondo atacan la nave de Ahsoka. Los jovencitos escapan, pero Ahsoka es hecha prisionera por los piratas.

Armas secretas

El coronel Meebur Gascon reúne al Escuadrón D, un equipo de droides liderado por R2-D2, para robar un módulo de encriptación de una nave separatista.

Héroe astromecánico

R2-D2 detona prematuramente el rhydonium y salva así del desastre a la flota de la República. Queda muy dañado, pero Anakin lo encuentra y lo repara.

Soldado perdido

Tras un aterrizaje forzoso en Abafar, el Escuadrón D descubre a Gregor, un comando clon amnésico, que recuerda su entrenamiento y les ayuda a huir del planeta.

20 ABY

Los jovencitos se hacen pasar por una *troupe* circense para rescatar a Ahsoka.

Cuenta saldada

Grievous ataca Florrum para vengar la anterior captura de Dooku. Los Jedi y los piratas de Hondo unen fuerzas para huir de la masacre separatista.

Prueba de Fuerza

Ahsoka acompaña a jovencitos a Ilum para la Asamblea, un rito de paso en el que los padawans hallan cristales kyber y construyen sus espadas de luz.

Cautivo Sith

Vos y Ventress luchan contra Dooku en Raxus. Dooku encierra a Vos y lo tortura para que caiga en el lado oscuro.

TRAMA SEPARATISTA

El Escuadrón D llega a un crucero Jedi sobre Abafar, pero descubre que la nave ha sido tomada por droides separatistas, que la han llenado de rhydonium y puesto en rumbo de colisión con una estación espacial en torno a Carida, en la que se da una conferencia de la República.

Boba Fett

El nombre de Boba Fett es legendario. El hijo clonado de Jango Fett deja que una devastadora pérdida en su infancia impulse sus aspiraciones, y se convierte en un temible cazarrecompensas por derecho propio. Pero, tras escapar de una muerte segura en el interior de un sarlacc, Boba renace con una perspectiva diferente, avivada por su época entre los incursores tusken. Con una comprensión más profunda del pueblo nativo del abrasador planeta desértico, Boba reclama su propia herencia e intenta impulsar el cambio en Tatooine.

32 ABY: NACIMIENTO DE UN CLON
Boba es creado en un laboratorio de clonación de Kamino a partir de material genético del cazarrecompensas Jango Fett. Como parte del pago a Jango, Boba no es alterado, a diferencia de sus hermanos, destinados al Gran Ejército de la República.

23 ABY: Misión en Ord Mantell
Boba y Jango acuden como cazarrecompensas a Ord Mantell para poner a prueba al niño. Son engañados, pero Boba mata a dos rivales.

22 ABY: Huyendo de Obi-Wan
El Jedi Obi-Wan Kenobi descubre el ejército clon y persigue a los Fett desde su hogar en Kamino hasta el mundo de Geonosis.

22 ABY: CAÍDO EN COMBATE
El joven Boba presencia cómo el Jedi Mace Windu mata a su padre. La brutal decapitación de Jango en el campo de batalla marcará al joven durante años, y le dará un impulso inquebrantable para buscar venganza por su padre caído.

21 ABY: Entrenar habilidades
Para su entrenamiento de cazarrecompensas, Boba se une a Aurra Sing y Bossk. Boba desea convertirse en un asesino de Jedi.

21 ABY: Tras las líneas enemigas
Gracias a su facilidad para hacerse pasar por otro clon, Boba se infiltra como cadete de la República con el plan de asesinar a Windu.

20 ABY: Traicionado otra vez
Boba y su grupo, que incluye a Asajj Ventress, transportan un cofre a Otua Blank. No obstante, la asesina Sith traiciona a Boba.

19 ABY: Boba y Ventress se reúnen para rescatar a Quinlan Vos.

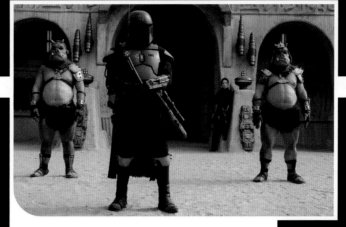

9 DBY: Fett contra los Pyke

Boba y sus aliados libran un combate abierto contra los Pyke. Grandes partes de Mos Espa son destruidas, pero Boba obtiene la victoria.

9 DBY: Reuniendo amigos

Boba comienza a reunir aliados cuando los hutt, en primer lugar, y las distintas familias criminales que florecieron bajo Bib Fortuna muestran signos de rebelarse.

9 DBY: DAIMIO FETT

Boba y Fennec regresan a Tatooine, donde matan a Bib Fortuna y se sientan en el antiguo trono de Jabba. Como nuevo daimio de Tatooine, Boba tiene la intención de cambiar el mundo criminal. En lugar de viajar en camilla, camina por las calles para demostrar que es un hombre del pueblo.

9 DBY: Una fuerza del bien

Boba y Fennec unen fuerzas con Din para recuperar a su expósito secuestrado, Grogu.

9 DBY: Armadura reclamada

Boba llega a Tython en su nave para recuperar la armadura que una vez perteneció a Jango. Su último poseedor, el mandaloriano Din Djarin, accede finalmente a devolvérsela.

9 DBY: Fett y Fennec

Mientras vaga por el desierto de Tatooine, Boba halla herida a Fennec Shand, a quien han dado por muerta. Se gana su lealtad tras ayudarla a sobrevivir.

C. 5 DBY

Familia perdida

Boba anima a los tusken a resistirse a los Pyke que cruzan por su territorio. La tribu es masacrada en represalia.

C. 4 DBY

Búsqueda espiritual

Tras salvar a un niño tusken de un ataque, Boba es aceptado en la tribu y crea su propio bastón gaffi.

C. 4 DBY

Armadura en pago

Los jawa venden su armadura a Cobb Vanth, *sheriff* de Mos Pelgo. Emplea las placas de beskar para defender su ciudad.

C. 4 DBY

Boba vive

Tras escapar del vientre de la bestia, chatarreros jawa roban su equipo a Boba, y una tribu de incursores tusken lo encierra.

0 DBY: Padres e hijos

Darth Vader contrata a Boba para descubrir la identidad del piloto rebelde que ha destruido la Estrella de la Muerte. Boba revela a Vader que el nombre del piloto es Skywalker.

3 DBY: Vader contrata a Boba para rastrear el *Halcón Milenario*.

3 DBY: Solo, perdido

Boba pierde su presa congelada, pero en la posterior guerra entre cazarrecompensas consigue recuperar su premio.

3 DBY: Recompensa

En Bespin, Boba adquiere un trofeo para Jabba el Hutt: Han Solo, congelado en carbonita.

4 DBY: PRESUNTA MUERTE

Durante una escaramuza en la barcaza de Jabba, en Tatooine, su mochila propulsora es dañada y se precipita a las fauces de un sarlacc. Según una leyenda local, acabar en el estómago de la colosal bestia produce una muerte lenta y dolorosa, siendo digerido durante muchos siglos. Por lo tanto, se da a Boba por muerto.

Conflicto en el Borde Exterior

Las sombras se extienden durante el tercer año de las Guerras Clon, cuando los Jedi descubren que Dooku estuvo implicado en la creación del ejército clon y se esfuerzan por comprender la conspiración Sith. Palpatine sigue acumulando poder, y la violencia y el crimen prosperan en incontables mundos. En medio de la oscuridad, hay razones para la esperanza: las fuerzas de la República asedian a los ejércitos droides separatistas en el Borde Exterior, y la victoria parece por fin al alcance.

Enfrentamiento en Florrum
Obi-Wan y Adi Gallia rastrean a Maul y Savage hasta Florrum y se enfrentan a ellos. Savage mata a Gallia antes de huir con su hermano.

GOBERNANTE RECHAZADO
Vizsla encierra a Maul y Savage, pero ellos huyen, y Maul reta a Vizsla a un duelo por el liderazgo de la Guardia de la Muerte. Mata a Vizsla y se alza con la espada oscura. Bo-Katan y sus Búhos Nocturnos se niegan a reconocer a Maul como líder, y huyen.

Nuevos reclutas
Pre Vizsla halla a Maul y Savage en una cápsula de salvamento y los recluta para su intento de reclamar Mandalore y matar a Obi-Wan.

Golpe en el desierto
Jabba el Hutt se une, reacio, al Colectivo Sombra, cuando Vizsla y Maul realizan un ataque contra su palacio de Tatooine.

Maul y Savage lideran una revuelta pirata contra Hondo.

Alzamiento criminal
Vizsla y Maul forman el Colectivo Sombra, un grupo criminal que se gana la lealtad del Sol Negro y del sindicato Pyke.

Maul diezma a la familia criminal Moruba.

Maul restaura a Almec como primer ministro de Mandalore.

El fin de una era
Matones del Colectivo Sombra atacan Mandalore; la Guardia de la Muerte los detiene. Considerado un héroe, Vizsla encierra a la duquesa Satine.

Petición de ayuda
Obi-Wan acude a Mandalore en el *Crepúsculo* y rescata a Satine. Las tropas de Maul no tardan en capturarlos y en destruir el carguero.

Alianza temporal
Vizsla asegura a Bo-Katan que acabarán con Maul y Savage cuando la Guardia de la Muerte haya derrocado a la duquesa Satine Kryze y conquistado Mandalore.

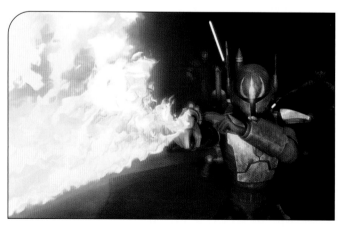

Desprevenidos
El Colectivo Sombra ataca Nal Hutta, donde Bo-Katan Kryze y sus Búhos Nocturnos combaten contra matones a sueldo del Gran Consejo Hutt.

AMARGA VENGANZA

Maul ha manipulado los acontecimientos para llevar a Obi-Wan a Mandalore, y tiene al odiado Jedi en su poder. Ataca a Satine en la sala del trono. La duquesa, mortalmente herida, dice a Obi-Wan que siempre lo ha amado, y muere en sus brazos. Luego, Maul encierra a Obi-Wan dejándolo a solas con su dolor. Pero hay otras fuerzas en juego: Bo-Katan libera a Obi-Wan y revela que es la hermana, largo tiempo desaparecida, de Satine.

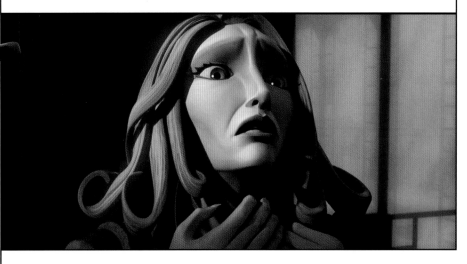

Una nueva insurgencia

Bo-Katan ayuda a Obi-Wan a huir de Mandalore, y le pide que explique a la República el golpe de Estado de Maul. Después regresa a la lucha.

Golpe en el corazón

Anakin y Ahsoka regresan de Cato Neimoidia para investigar un atentado con bomba en el Templo Jedi, entre rumores de que hubo un Jedi implicado.

Bomba viviente

Anakin y Ahsoka descubren que la explosión fue causada por nanodroides en el torrente sanguíneo de un trabajador, e interrogan a su pareja, Letta Turmond.

19 ABY

MUERTES

Adi Gallia muere luchando contra el guerrero zabrak Savage Opress en Florrum.

Pre Vizsla es decapitado por Maul en un duelo en Mandalore.

Duquesa Satine Kryze es asesinada por Maul en su palacio real de Mandalore.

Savage Opress es asesinado por Sidious en Mandalore.

> «¡Te has convertido en **un rival**!»
>
> Darth Sidious

MUESTRA DE PODER

En respuesta a una perturbación en la Fuerza, Darth Sidious llega a Mandalore. Maul jura lealtad a su antiguo maestro, pero Sidious lo rechaza. Mata a Savage, ataca a Maul con relámpagos, y hace prisionero a su antiguo aprendiz.

Conflicto en el Borde Exterior (continuación)

ÚLTIMAS PALABRAS

Letta Turmond pide a Ahsoka que la visite en la cárcel, y le dice que un Jedi puso la bomba como protesta por abandonar su papel de pacificadores. Letta es estrangulada por un misterioso usuario de la Fuerza. Ahsoka es acusada y encerrada por este asesinato.

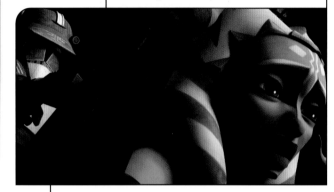

JUICIO

Ahsoka es expulsada de la Orden Jedi, que la cree culpable del atentado con bomba del templo. Es arrestada por la República y acusada por el almirante Tarkin ante un tribunal militar, con Palpatine como juez y Padmé como defensora.

Avería mortal

Durante la batalla de Ringo Vinda, el soldado clon Tup dispara y mata a la general Jedi Tiplar, obligando a una retirada de la República.

Padawan prisionera

Un asaltante ataca a Ventress, tomando su casco y espadas, y lucha contra Ahsoka en el almacén. Ahsoka es capturada por el Wolfpack.

Una decisión profunda

Ofrecen a Ahsoka volver a la Orden, pero lo rechaza y abandona el Templo Jedi, decidida a encontrar un nuevo camino.

Ventress dice a Anakin que Ahsoka y Barriss estaban en contacto.

Ahsoka escapa a los niveles inferiores de Coruscant.

Cincos acompaña a Tup a Kamino para su tratamiento.

Propiedad valiosa

Alarmado por la acción de Tup, Sidious ordena a Dooku que secuestre al clon para evitar que la República sepa de la existencia de los chips de control. El intento fracasa.

Buscando pistas

Ahsoka contacta con su amiga Barriss Offee, quien la dirige a un almacén en el que se originaron los nanodroides y donde podría haber pruebas.

Aliados renuentes

Ventress, ahora una cazarrecompensas, se enfrenta a Ahsoka y llegan a un pacto: Ventress ayudará a Ahsoka a demostrar su inocencia a cambio de una amnistía.

ADVERTENCIA DEL JEDI

Anakin descubre que Barriss tiene las espadas de Ventress. Tras derrotarla en combate, la lleva ante el tribunal, donde confiesa estar tras el atentado con bomba. Advierte a los Jedi de que han perdido el norte y de que la República está flaqueando.

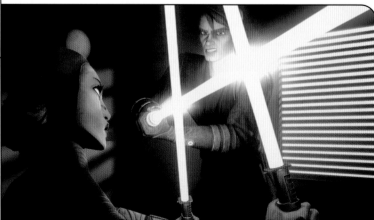

«Es **más grande** que cualquiera de nosotros... que nada que pudiera **imaginar**.»

Cincos

Cincos (ARC-5555) muere a manos de sus soldados en Coruscant.

Teckla Minnau, doncella de Amidala, es asesinada por un francotirador en Scipio.

Tiplar es asesinada por el soldado clon CT-5385, conocido como Tup.

TEORÍA DE LA CONSPIRACIÓN

Kix consigue concertar una reunión entre Cincos, Anakin y Rex. Cincos les cuenta acerca de los chips de control y del complot contra los Jedi, pero su historia suena a conspiración paranoide, y no tarda en mostrarse agitado. Llegan el comandante Fox y soldados clon enviados por Palpatine, e intentan detener a Cincos. Cuando Cincos se resiste, Fox lo mata a tiros. Se explica la acción de Tup por una infección parasitaria, y entregan los chips de control a Dooku.

Extraño descubrimiento

Cincos descubre que el tumor de Tup es en realidad un chip de control, y se alarma al saber que todos los clones tienen uno implantado.

Cincos ordena a AZI-3 que le extraiga el suyo.

Directiva Jedi

Shaak Ti ordena que Cincos y los recién descubiertos chips de control se envíen a Coruscant para presentarlos al canciller supremo Palpatine.

Buscado

Acusan a Cincos de intentar asesinar a Palpatine, y huye a los niveles inferiores de Coruscant, buscado por los Jedi y los clones.

El golpe

Clovis dice a Padmé que el Clan Bancario está al borde del colapso. Deciden acceder a sus cámaras acorazadas para demostrar esta acusación.

19 ABY

DISCUSIÓN MÉDICA

Cincos y AZI-3 descubren un tumor en el cerebro de Tup, que muere tras la extirpación. Palpatine y Nala Se insisten en que el tumor se envíe a una instalación médica de la República, pero Shaak Ti decide enviarla antes al Templo Jedi.

Superviviente en Scipio

Padmé viaja a Scipio para facilitar un préstamo del Clan Bancario a la República, y descubre que Rush Clovis está sirviendo como su representante.

Contabilidad a cero

Padmé determina que, en efecto, las cámaras acorazadas están vacías, y es arrestada por espionaje. Anakin consigue su liberación y huye de Scipio con ella y Clovis.

SECRETOS SITH

Nala Se descubre que la Orden 66 se activó prematuramente en Tup. Ella y Lama Su contactan con Darth Tyranus, quien les ordena exterminar a Tup para evitar que los Jedi investiguen los clones y se enteren de su verdadero propósito.

Conflicto en el Borde Exterior (continuación)

Oferta tentadora

Dooku contacta con Clovis, y le ofrece salvar el Clan Bancario pagando los préstamos de los separatistas y convirtiendo a Clovis en su jefe. República y separatistas acuerdan votar por Clovis como nuevo líder del Clan Bancario.

Aumentar el envite

Los separatistas invaden Scipio. La República responde enviando fuerzas bajo el mando de Anakin para contrarrestar la invasión enemiga.

La extraña pareja

Mace Windu y Jar Jar investigan secuestros en Bardotta y frustran un plan de la Madre Talzin para hacerse con amplios poderes de la Fuerza.

Se disuelve el Clan Bancario, y Palpatine se hace con sus empresas.

IDENTIDAD REVELADA

En Oba Diah, el traficante de especia Lom Pyke le dice a Anakin y Obi-Wan que Tyranus pagó a los Pyke por matar a Sifo-Dyas. Dooku llega y lo identifican como Tyranus. Mata al líder Pyke y combate contra Anakin, pero huye.

MUERTES

Rush Clovis, líder del Clan Bancario, muere en un combate en Scipio.

Lom Pyke es asesinado por el conde Dooku en Oba Diah.

Búsqueda Jedi

Yoda obedece la voz de Qui-Gon y viaja a Dagobah, donde el espíritu de Qui-Gon le dice que ha de aprender a mantener su identidad tras la muerte.

Peones del conde

Clovis toma a Padmé como rehén, e insiste en que han sido todos engañados por Dooku. Anakin libera a Padmé, y Clovis muere en un ataque separatista.

Sombra del pasado

Plo Koon descubre la nave estrellada de Sifo-Dyas, e insta al Consejo a investigar la desaparición del Jedi.

Socios de saqueo

Ventress y la pirata pantorana Lassa Rhayme se asocian para atacar la base de Hondo Ohnaka en Florrum y recuperar cargamento robado.

Se ciernen sombras

Los Jedi se preocupan al saber que Dooku es responsable de la creación del ejército droide, pero deciden mantener en secreto esta revelación.

APUESTA POR LA INDEPENDENCIA

Clovis dice a Dooku que el Clan Bancario ha de ser neutral, lo que enfurece al conde. Dooku se echa atrás en su trato y se niega a pagar los préstamos separatistas a menos que los bancos suban el interés a los créditos de la República para su esfuerzo bélico.

PRUEBAS MÍSTICAS

Yoda viaja a un reino poderoso en la Fuerza, donde pasa las pruebas místicas que le proponen cinco misteriosas sacerdotisas. Le dice que lo han escogido porque deberá entrenar a alguien de importancia galáctica. Lo ponen a prueba y aprende a admitir la parte oscura de su naturaleza, negándole así poder sobre él. Experimenta visiones, y parte tras haber adquirido una nueva comprensión de la Fuerza.

Dos aprendices

Los Jedi atacan a las fuerzas de Maul. Cuando Grievous huye, Maul y Dooku se alían contra los Jedi y consiguen llevar a cabo una retirada.

Misión fronteriza

Cuando su doncella desaparece en Batuu, Padmé descubre una fábrica separatista en Mokivj que está creando armaduras clon resistentes a espadas de luz.

Buenas relaciones

Yoda ayuda a los wookiees de Kashyyyk en la defensa de su planeta contra atacantes separatistas, y obtiene el título de Defensor del Árbol Hogar.

Atracción de la Fuerza

Comandos mandalorianos liberan a Maul de Stygeon Prime. Sidious y Dooku le permiten huir con la esperanza de que haga aparecer a Madre Talzin.

19 ABY

Visión Sith

La misión de Yoda lo lleva al mundo Sith de Moraband, donde tiene visiones de que las Guerras Clon se perderán..., pero de que hay un camino a la victoria que desconocen los Sith.

Ataque cíborg

Grievous lidera un ataque separatista contra el Colectivo Sombra en Zanbar, y obliga a las tropas de Maul a retirarse.

Primer encuentro

Anakin se asocia con un misterioso oficial chiss, Thrawn, para localizar a Padmé y destruir una mina de cortosis.

EL PLAN DE LA MATRIARCA

Maul atrae a Grievous y Dooku a un enfrentamiento en Ord Mantell y los toma prisioneros; es una peligrosa apuesta de Talzin, que quiere atraer a su viejo enemigo Sidious al combate.

Conflicto en el Borde Exterior (continuación)

La venganza de las Hermanas de la Noche

Maul lleva a Dooku a Dathomir, donde Madre Talzin comienza a absorber su fuerza vital para adquirir nuevamente forma física.

Una rival eliminada

Grievous y Sidious acuden a Dathomir en ayuda de Dooku. Grievous mata a la Madre Talzin, y los mandalorianos escoltan a Maul a un lugar seguro.

Petición de ayuda

Ventress pide a los Jedi que la ayuden a sacar a Vos de su servicio a Dooku, con la esperanza de salvarlo.

El juramento de Quinlan

Vos dice a Ventress que abandonará la Orden Jedi para vivir juntos tras destruir a Dooku.

Un regreso incierto

Vos regresa con los Jedi, asegurando que su viaje al lado oscuro fue una estratagema. Su lealtad, en realidad, no está clara.

Unir fuerzas

Vos derrota a Dooku en Christophsis, pero accede a unirse a él para derrotar a Sidious. Su ambición secreta es matar a ambos señores del Sith.

APUNTADA

Ahsoka descubre que los Pyke trabajan para Maul, que se encuentra en Mandalore. Usa la Fuerza para huir con las hermanas Martez, y los Pyke concluyen que han sido víctimas de los Jedi. Ahsoka regresa a Coruscant, donde Bo-Katan Kryze la recluta para su lucha contra Maul.

Último don

Ventress se enfrenta a Vos y Dooku, y salva a Quinlan antes de que Dooku la ataque con una devastadora andanada de relámpagos. El conde escapa.

Una nueva vida

Tras abandonar la Orden Jedi, Ahsoka conoce a Trace Martez, una mecánica de los niveles inferiores de Coruscant, y a su hermana Rafa.

Vos y Obi-Wan devuelven a Ventress a las aguas de Dathomir.

Encargo peligroso

Ahsoka acompaña a las hermanas Martez a Kessel, donde recogen especia para los Pyke y son encerradas por no entregarla.

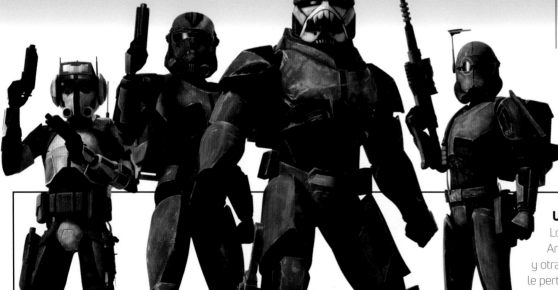

UNIDADES POCO ORTODOXAS

Los separatistas del almirante Trench invaden Anaxes, fortaleza de la República, y derrotan una y otra vez los contraataques de los clones. A Rex le perturba que los separatistas parecen adaptarse rápidamente a sus estrategias, y sospecha que Trench usa algún tipo de algoritmo de combate. Propone atacar el centro cibernético separatista para descubrir su secreto. La misión tiene éxito gracias a la ayuda de una unidad de clones genéticamente alterados conocida como la «Remesa Mala».

RESCATE CLON

Anakin se une a los clones de Rex y a la Remesa Mala para atacar la instalación de la TecnoUnión en Skako Menor, contra las legiones de droides de Wat Tambor. Descubren que Eco está confinado en una cámara de animación suspendida y conectado a ordenadores separatistas.

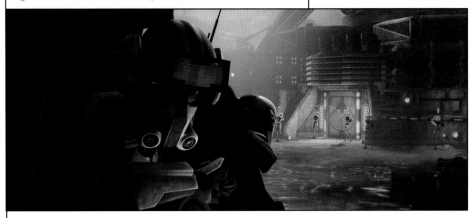

MUERTES

Asajj Ventress sacrifica su vida por salvar a Quinlan Vos en Christophsis.

El almirante Trench muere a manos de Anakin Skywalker en su nave insignia sobre Anaxes.

Combate en Skako

Anakin, Rex y la Remesa Mala ayudan a aldeanos poletecs a combatir contra las fuerzas de la TecnoUnión y regresan a Anaxes.

Fuerza de invasión

La República invade Mandalore. Los comandos de Bo-Katan avanzan codo con codo con soldados clon y se enfrentan a mandalorianos leales a Maul, liderados por Gar Saxon.

Desenchufado

Eco, Tech y Anakin se infiltran en la nave insignia de Trench, el *Invulnerable*, y envían una señal que apaga los droides separatistas que luchan en Anaxes.

Fuerzas separatistas asedian Onderon.

Obi-Wan y Anakin atacan las fuerzas separatistas en Yerbana.

19 ABY

Una situación explosiva

Eco ayuda a Windu y Obi-Wan a desarmar una bomba separatista en la planta de ensamblaje de Anaxes, pero Trench sobrecarga sus sistemas y lo deja inconsciente.

Horas desesperadas

Grievous lanza una contraofensiva separatista. La República envía a Aayla Secura a Felucia y a Plo Koon a Cato Neimoidia para resistirla.

OBJETIVO: MANDALORE

Ahsoka y Bo-Katan proponen a los Jedi una misión conjunta para capturar a Maul y liberar Mandalore de su grupo criminal. Los Jedi acceden y dividen en dos la 501.ª, con Rex liderando las tropas bajo mando de Ahsoka.

Un eco distante

La Remesa Mala y Rex atacan el centro cibernético y descubren que el algoritmo separatista es obra de Eco, que está vivo y en Skako Menor.

Justicia expeditiva

Anakin se enfrenta a Trench para obtener el resto de la secuencia de desarmado de la bomba, y salva Anaxes. Después mata al almirante.

NACIMIENTOS

Ciena Ree, oficial imperial, nace en el planeta Jelucan, en el Borde Exterior.

Thane Kyrell, piloto rebelde, nace en el seno de una aristocrática familia de colonos de Jelucan.

Eco se une a la Remesa Mala.

41 ABY: Un padawan frustrado

Incómodo bajo el tutelaje de Qui-Gon, Obi-Wan se embarca en una misión en solitario, no autorizada, a Jolenra, donde descubre un grupo de niños que parecen poseer poderes de la Fuerza.

40 ABY: Aprendiendo de su maestro

Obi-Wan acompaña a Qui-Gon en misiones a Teth y Pijal.

32 ABY: Juramento

Obi-Wan promete entrenar a Anakin como Jedi tras la muerte de Qui-Gon por Darth Maul en Naboo.

22 ABY: Los secretos de Kamino

Obi-Wan investiga un misterioso ejército clon que se está organizando en Kamino.

22 ABY: Combate en el estadio

Obi-Wan, Anakin y Padmé Amidala se ven obligados a luchar contra monstruos en un estadio al estallar la primera batalla de Geonosis. Obi-Wan combate contra el conde Dooku, pero es desarmado y herido.

22–19 ABY: LAS GUERRAS CLON

Como general del Gran Ejército de la República, Obi-Wan lucha contra los separatistas por toda la galaxia. Además de batallas en Christophsis, Felucia y Ryloth, Obi-Wan acude en auxilio de la duquesa Satine Kryze, de Mandalore, con quien desarrolló un vínculo íntimo años atrás.

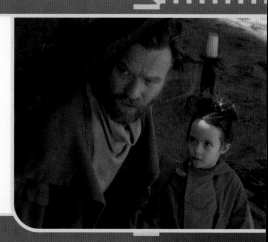

9 ABY: ENFRENTARSE AL PASADO

Obi-Wan lleva una vida de aislamiento en Tatooine, y vigila de cerca a Luke. No obstante, cuando Leia Organa es arrancada a su familia adoptiva en Alderaan, lo arriesga todo para devolverla, una terrible misión que llega a lo más profundo de su ser cuando se enfrenta cara a cara con Anakin, ahora como el señor del Sith Darth Vader.

19 ABY: Un cargamento precioso

Obi-Wan entrega a Luke a Owen y Beru Lars, en Tatooine, y permanece en el planeta para vigilar al niño.

19 ABY: LA PÉRDIDA DE UN HERMANO

Obi-Wan envía un mensaje a todos los Jedi tras la activación de la Orden 66, aconsejándoles alejarse del templo Jedi de Coruscant. Luego combate a Anakin, ahora plenamente en el lado oscuro, en Mustafar. Tras un épico combate con espadas de luz, en el que Anakin queda terriblemente malherido, Obi-Wan presencia el nacimiento de Luke y Leia y la muerte de su madre, Padmé.

19 ABY: Muerte de la amada

Maul mata a Satine en Mandalore frente a Obi-Wan, en un cruel acto de venganza.

19 ABY: Muerte de Grievous

Obi-Wan mata al general Grievous con un bláster tras una prolongada persecución y combate en Utapau.

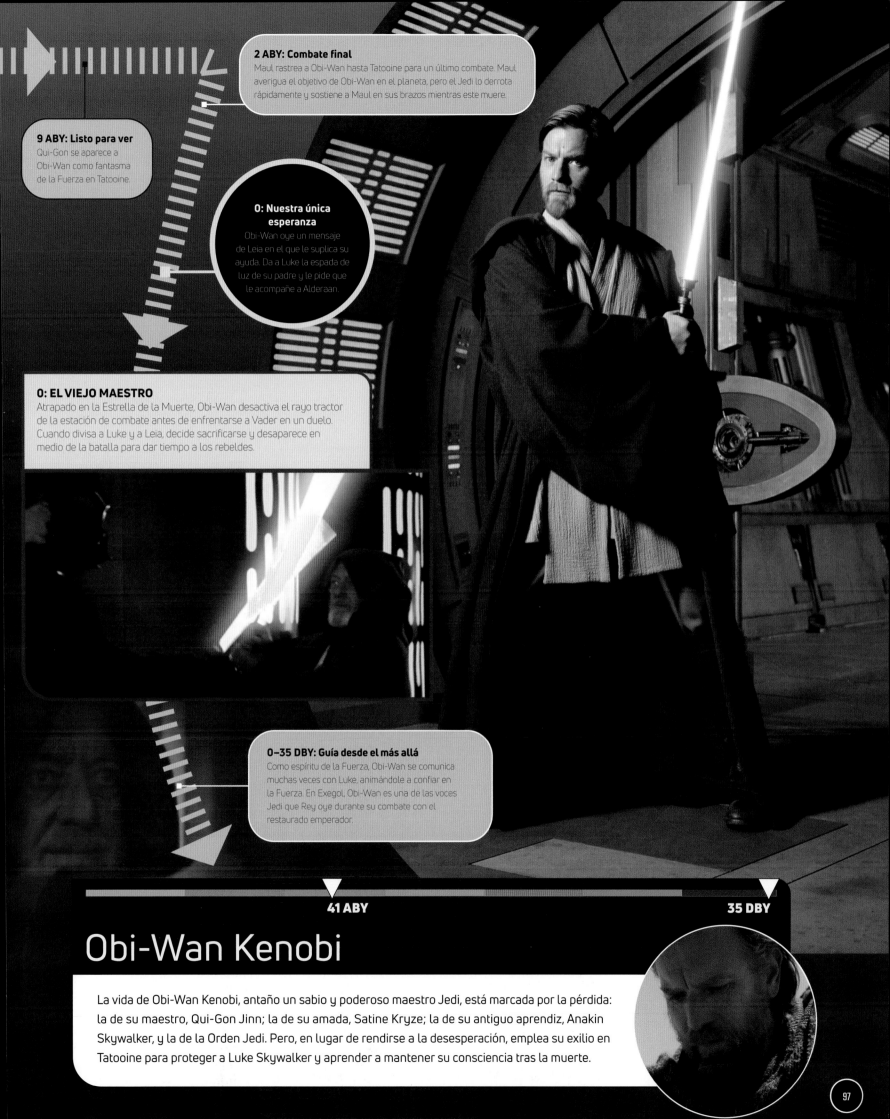

2 ABY: Combate final
Maul rastrea a Obi-Wan hasta Tatooine para un último combate. Maul averigua el objetivo de Obi-Wan en el planeta, pero el Jedi lo derrota rápidamente y sostiene a Maul en sus brazos mientras este muere.

9 ABY: Listo para ver
Qui-Gon se aparece a Obi-Wan como fantasma de la Fuerza en Tatooine.

0: Nuestra única esperanza
Obi-Wan oye un mensaje de Leia en el que le suplica su ayuda. Da a Luke la espada de luz de su padre y le pide que le acompañe a Alderaan.

0: EL VIEJO MAESTRO
Atrapado en la Estrella de la Muerte, Obi-Wan desactiva el rayo tractor de la estación de combate antes de enfrentarse a Vader en un duelo. Cuando divisa a Luke y a Leia, decide sacrificarse y desaparece en medio de la batalla para dar tiempo a los rebeldes.

0–35 DBY: Guía desde el más allá
Como espíritu de la Fuerza, Obi-Wan se comunica muchas veces con Luke, animándole a confiar en la Fuerza. En Exegol, Obi-Wan es una de las voces Jedi que Rey oye durante su combate con el restaurado emperador.

41 ABY

35 DBY

Obi-Wan Kenobi

La vida de Obi-Wan Kenobi, antaño un sabio y poderoso maestro Jedi, está marcada por la pérdida: la de su maestro, Qui-Gon Jinn; la de su amada, Satine Kryze; la de su antiguo aprendiz, Anakin Skywalker, y la de la Orden Jedi. Pero, en lugar de rendirse a la desesperación, emplea su exilio en Tatooine para proteger a Luke Skywalker y aprender a mantener su consciencia tras la muerte.

La batalla de Coruscant

Con los separatistas a punto de ser derrotados, Grievous intenta dar vuelta a la situación con un ataque sorpresa contra Coruscant, atacando la capital e intentando secuestrar a Palpatine. Pero, antes de que Grievous pueda huir, Anakin y Obi-Wan llegan y lanzan una atrevida misión de rescate mientras una ansiosa República mira. Nadie sospecha el auténtico objetivo de la batalla de Coruscant: eliminar a un aprendiz de Sith y allanar el camino para un sustituto más joven y poderoso.

Droides defensores
Droides buitre del *Mano Invisible* responden a la llegada de refuerzos lanzándose al combate desde sus posiciones en el casco de la nave insignia.

Lecciones de vuelo
Anakin y Obi-Wan exhiben su trabajo en equipo y la maniobrabilidad de sus cazas, empleando sorprendentes maniobras contra los tri-cazas separatistas.

No hay salida
La Flota de Defensa Local de Coruscant sitúa sus naves cortando la salida al hiperespacio, y atrapando a los separatistas en Coruscant.

Tareas de escolta
El Escuadrón de Vuelo Clon Siete, dirigido por el veterano Oddball, lanza cazas ARC-170 desde el *Ro-Ti-Mundi* para escoltar a Obi-Wan y a Anakin.

Cazas V-19 Torrent los siguen, destruyendo tri-cazas.

Los ARC-170 cubren la retaguardia de los pilotos Jedi.

Pequeños saboteadores
Un misil teledirigido estalla cerca del caza de Obi-Wan, liberando droides zumbadores diseñados para atravesar cascos y destruir sistemas de vuelo.

Invasores espaciales
Unidades especiales clon con mochilas propulsoras revientan los cascos de las naves separatistas, causando estragos y confusión en una batalla de por sí caótica.

Objetivo complicado
Con ayuda de R2-D2, Anakin elude un grupo de misiles dirigidos lanzados por droides buitre separatistas.

Combate entre droides
R2-D2 desactiva un droide zumbador que se aferra al caza de Anakin, impidiendo que lo dañe.

Anakin dispara contra los droides, dañando el caza de Obi-Wan.

Los droides zumbadores destruyen el droide astromecánico de Obi-Wan, R4-P17.

Grievous lleva a Palpatine al *Mano Invisible*.

La Flota del Círculo Abierto llega desde Yerbana.

Premio político
Grievous tiende una trampa a Palpatine en el Distrito Federal, asesinando a Roron Corobb, dejando inconsciente a Shaak Ti y secuestrando al canciller.

Un ataque sorprendente
Una flota separatista lanza un ataque sorpresa contra Coruscant, desarbolando las naves republicanas de la Flota de Defensa Local de Coruscant.

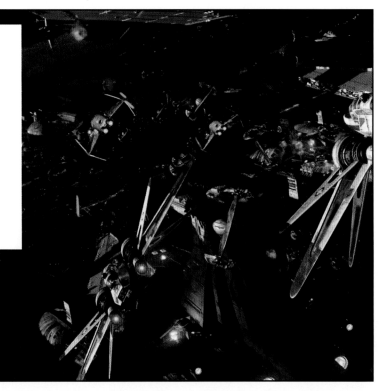

YUNQUE Y MARTILLO
Anakin y Obi-Wan atraviesan la titánica batalla espacial, evitando los intercambios de fuego láser entre naves insignia de la República y separatistas, en un intento de abordar el *Mano Invisible*, donde se encuentra Palpatine. Con los separatistas incapaces de huir al hiperespacio, la batalla degenera en un brutal tiroteo, con naves ardiendo en órbita y restos cayendo del espacio sobre Coruscant.

Última parada

Anakin y Obi-Wan completan su ronda de bombardeo, y Anakin destruye el campo de contención atmosférico de la nave.

> «Canciller Palpatine, los señores Sith son nuestra **especialidad**.»

Obi-Wan Kenobi

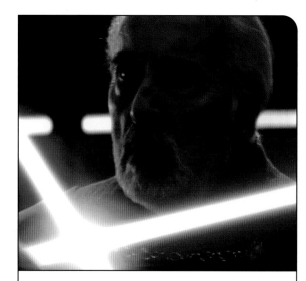

MUERTES

El conde Dooku es asesinado por Anakin tras un duelo a bordo del *Mano Invisible*.

Un acto de distracción de R2-D2 permite que los Jedi se liberen.

Huida apresurada

Con su presa perdida, Grievous dirige los dos tercios de su flota aún funcionales en una huida al hiperespacio.

El *Profusión* recupera la cápsula de salvamento de Grievous.

TRAICIÓN SITH

Anakin y Obi-Wan combaten contra Dooku, y el conde deja a Obi-Wan inconsciente. Pero Anakin no tarda en aventajarse al eterno enemigo de los Jedi, cortándole las manos. Animado por Palpatine, Anakin acaba con la vida del señor del Sith de un solo golpe.

Rabo entre las piernas

Tras un breve enfrentamiento con Anakin y Obi-Wan, Grievous abandona su nave insignia huyendo en una cápsula de salvamento.

19 ABY

Fuego de castigo

El crucero Jedi *Guarlara* arrasa el *Mano Invisible*, causando un fallo general que deja la nave insignia separatista fuera de control.

Pérdida de integridad

El *Mano Invisible* se hunde en la atmósfera de Coruscant; primero se le desprende parte del casco, y, más tarde, toda la mitad trasera.

Equipo de limpieza

Tras la batalla, pilotos clon sobrevuelan los restos que flotan sobre Coruscant, eliminando droides buitre, tri-cazas y bombarderos clase Hiena supervivientes.

Los Jedi localizan a Palpatine, custodiado por Dooku.

Viaje de ida

El *Mano Invisible* cae rápidamente antes de estabilizarse en una órbita más baja, atrapado por el campo gravitatorio de Coruscant.

Rayos y centellas

Grievous atrapa a los Jedi y a Palpatine en un campo de energía y ordena que lleven a sus prisioneros al puente.

Desde dentro

R2-D2 lidia con superdroides de combate y ayuda a los Jedi a llegar hasta Palpatine hackeando el ordenador del *Mano Invisible*.

HÉROE DEL DÍA

Confiando en la Fuerza y en sus increíbles habilidades como piloto, Anakin consigue un aterrizaje forzoso con lo que queda del *Mano Invisible*, y salva al canciller. Gracias a él y a Obi-Wan, la incursión separatista que sorprendió a la galaxia ha fracasado.

Bienvenida a bordo

Los Jedi realizan un aterrizaje forzoso en el hangar del *Mano Invisible*, y saltan de sus cazas para abatir a los malintencionados droides de combate de guardia.

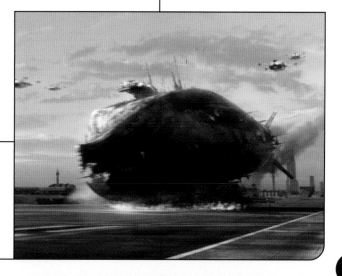

Un Jedi ante el precipicio

Anakin Skywalker se ve dividido entre su lealtad a la Orden Jedi y la ira ante sus maquinaciones contra Palpatine. Cuando sueña que Padmé muere dando a luz, se obsesiona con obtener poder suficiente para salvarla... y se ve seducido por las promesas de Palpatine. Cuando el canciller le revela que es Darth Sidious, Anakin toma una fatal decisión, jurando lealtad al lado oscuro con la esperanza de salvar la vida de su mujer.

NOTICIAS SORPRENDENTES
Cuando Anakin regresa a Coruscant, Padmé le revela que está embarazada. Anakin no puede ocultar su preocupación por que su relación —en contra del Código Jedi— sea descubierta, pero insiste en que el niño es una bendición.

Semillas de rebelión
Bail Organa tiene una reunión secreta con Padmé, Mon Mothma y otros senadores decididos a resistir contra Palpatine si este no devuelve los poderes de emergencia.

Jedi equivocado
Ahsoka se enfrenta a Maul en la ciudad subterránea. Él se decepciona al verla; con su trampa esperaba atraer a Obi-Wan.

Lealtades divididas
El Consejo otorga una silla a Anakin, pero no le concede el grado de maestro Jedi, y lo enfurecen aún más pidiéndole que espíe a Palpatine.

Yoda se dirige a Kashyyyk para encabezar su defensa.

Los comandos de Bo-Katan capturan a Almec.

Maul ordena a sus subordinados que se escondan.

Código de silencio
Por orden de Maul, Saxon mata a Almec antes de que Ahsoka acabe de interrogarlo, y luego huye.

Traslado
Grievous se retira a Utapau, donde se oculta el Consejo Separatista. Sidious le ordena trasladar a los líderes separatistas a Mustafar.

Anakin sueña que Padmé muere dando a luz.

Retirada
En Mandalore, las fuerzas de la República toman los muelles de la capital, Sundari. El primer ministro Almec ordena a Gar Saxon que se retire a la ciudad subterránea.

Peón político
Palpatine nombra a Anakin como representante personal en el Consejo Jedi, lo que alarma a Yoda y a Mace Windu.

LA TENTACIÓN DE UN JEDI
En la Casa de la Ópera de las Galaxias, en Coruscant, Palpatine usa la ira de Anakin y sus dudas con respecto a su integridad, y adivina que le han encargado espiarlo. Cuenta a Anakin la historia de Darth Plagueis, un señor del Sith que podía salvar a la gente de la muerte. Anakin, temeroso de que sus pesadillas sean una premonición del destino de Padmé, se interesa, especialmente por ser un poder que no se puede aprender de los Jedi.

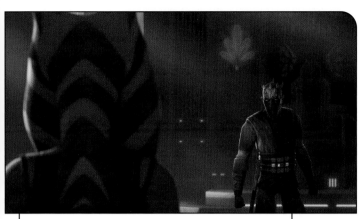

PLANES FRACASADOS

Ahsoka se enfrenta nuevamente a Maul, quien le dice que Sidious está detrás de todo, y que Anakin es la clave para destruir a los Sith. Maul revela que había esperado atraer a Obi-Wan y Anakin a Mandalore para matar a Anakin, a fin de que Sidious no pudiera tomar al Jedi como su nuevo aprendiz.

Orden de arresto

Conocedores de la identidad de Palpatine, Windu ordena a Anakin que espere en el Templo Jedi mientras arresta a Sidious con Kit Fisto, Agen Kolar y Saesee Tiin.

LA PRUEBA DEL APRENDIZ

Anakin jura lealtad a Sidious, quien le otorga el nombre Darth Vader. Ordena a Anakin acudir al Templo Jedi y matar a todo el mundo..., lo que le hará suficientemente poderoso en el lado oscuro para salvar a Padmé.

Claros y oscuros

Ahsoka y Maul combaten. Maul es capturado por los clones de Rex; también Saxon es arrestado.

Pensamientos peligrosos

Los Jedi debaten sobre la conveniencia de deponer a Palpatine si se niega a devolver los poderes de emergencia una vez Grievous haya muerto.

Muerte de un guerrero

Anakin toma una decisión fatídica: detiene el ataque de Windu cortándole la mano. Sidious dispara un relámpago a Windu y lo arroja por una ventana rota.

Obi-Wan viaja a Utapau en busca de Grievous.

Sala a prueba de fugas

Encarcelado en un dispositivo que le impide usar la Fuerza, Maul es transportado en un crucero Jedi a Coruscant, escoltado por Ahsoka.

19 ABY

¡Qué poco civilizado!

Obi-Wan acorrala a Grievous en un hangar en Utapau y mata al monstruo mecánico con un disparo de bláster.

Ahsoka y Maul notan una fuerte perturbación en la Fuerza.

Pelea callejera

Soldados clon, los comandos de Bo-Katan y los guerreros de Saxon combaten en las calles de Sundari, y las fuerzas de la República avanzan.

Cíborg acorralado

En Utapau, Obi-Wan se enfrenta a Grievous. Combate contra el guerrero separatista y lo persigue por los retorcidos túneles y madrigueras de la ciudad.

Secretos compartidos

Palpatine revela su identidad real a Anakin y le ruega que use su conocimiento para salvar a Padmé. Anakin jura entregarlo a los Jedi.

> **«¿Has oído hablar de la tragedia de Darth Plagueis el Sabio?»**
>
> Palpatine

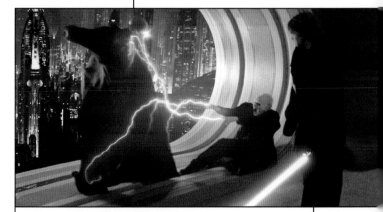

EL MOMENTO DE LA ELECCIÓN

Sidious mata a Tiin, Fisto y Kolar y combate contra Mace Windu, a quien ataca con relámpagos, que el maestro Jedi redirige contra Sidious. Anakin llega y ruega que permitan a Sidious ser juzgado, pero Windu responde que es demasiado peligroso para perdonarle la vida.

Orden 66

La Orden 66 es directa: ejecutar a todos los Jedi como traidores a la República. Su emisión por Darth Sidious es la culminación de la conspiración que comenzó con la creación del ejército clon y la implantación de chips de control en sus cerebros para asegurarse su obediencia. Pocos clones consiguen resistirse a la orden de Sidious. Disparan sus armas contra los generales Jedi a los que han servido; en poco tiempo, los Jedi se han extinguido.

OBEDECIENDO ÓRDENES

A bordo del crucero Jedi *Tribunal*, Rex consigue decirle a Ahsoka que «busque a Cincos» antes de intentar matarla. Ella consigue huir de los disparos de Rex y de sus soldados.

Jedi fugitivo

El comandante Cody apunta a Obi-Wan Kenobi en Utapau. El Jedi sobrevive al ataque, escapa del planeta y es rescatado por el senador Organa.

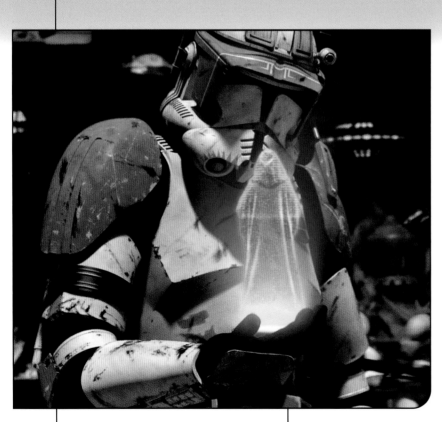

Ataque por la espalda

El comandante Grey y su batallón ejecutan a Depa Billaba en Kaller.

Aliados wookiees

Yoda evita la muerte matando al comandante Gree y al capitán Jek, y huye de Kashyyyk con ayuda de Chewbacca y Tarfful.

Hundirse con la nave

En un crucero Jedi sobre Bracca, Jaro Tapal es abatido por clones del 13.º Batallón, pero sabotea la nave antes de morir.

Triste regreso a casa

El Jedi rodiano Huulik queda malherido durante la purga. Huye a Rodia, pero acaba muriendo por culpa de sus heridas.

Disparo certero

El capitán Jag derriba el caza estelar de Plo Koon durante una patrulla en el disputado Cato Neimoidia.

OBEDIENCIA CIEGA

Sidious emite la Orden 66. Por toda la galaxia, los soldados clon se ven impelidos a obedecer y disparar contra sus generales Jedi debido a los chips de control que llevan implantados. En pocos minutos, la Orden Jedi queda diezmada, y la conspiración de los Sith, cumplida.

Una defensa inútil

Ki-Adi-Mundi es asesinado por los marines galácticos del comandante Bacara durante maniobras de infantería en Mygeeto.

Equipo astromecánico

Mientras Maul causa el caos a bordo del *Tribunal*, Ahsoka activa un trío de droides astromecánicos que la ayuden a huir de los soldados.

Huida

Ahsoka impide que otros clones maten a Maul, prisionero. Lo libera para crear una distracción.

Complot revelado

Ahsoka localiza los registros de Cincos; se da cuenta de lo que le sucedió y de que Rex sospechaba que los chips de control tenían un motivo oculto.

CURSO DE COLISIÓN

Maul acaba con el hiperimpulsor del *Tribunal* y envía al crucero Jedi a estrellarse contra la superficie de una remota luna.

Ahsoka somete a Rex y le retira su chip de control.

Intercepción

Soldados clon liderados por Jesse interceptan a Ahsoka y Rex antes de que lleguen al hangar del crucero Jedi.

Maul roba una lanzadera y huye al hiperespacio.

Retirada apurada

Bail Organa llega al templo Jedi para investigar el alzamiento, y los soldados clon salen a su encuentro. Se retira bajo los disparos.

Velocidad de escape

Ahsoka y Rex huyen de Jesse y los clones, y se alejan en un Ala-Y antes de que el *Tribunal* se estrelle en la superficie de la luna.

19 ABY

A los bosques

Con su maestro muerto, Caleb Dume huye a los bosques de Kaller, perseguido por los soldados clon junto a los que una vez combatió.

Destino terrible

Luminara Unduli es capturada en Kashyyyk. Tras su ejecución, los inquisidores extienden el rumor de que sigue viva con el fin de atraer a otros Jedi fugitivos.

Buscar el anonimato

El padawan de Jaro Tapal, Cal Kestis, huye del crucero Jedi en una cápsula de salvamento y aterriza en Bracca.

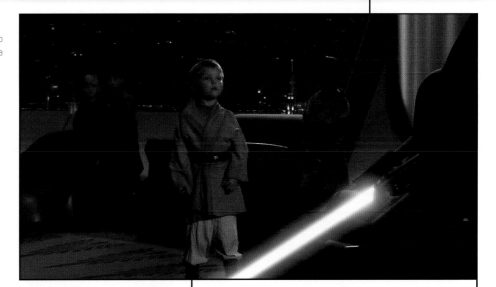

Punto ciego

El comandante Neyo dispara a Stass Allie mientras montan en deslizadores BARC en una operación en Saleucami.

Sin aviso

El comandante Bly da la orden de disparar a Aayla Secura entre los coloridos hongos de Felucia.

HAZAÑAS MONSTRUOSAS

Anakin, ahora conocido como Darth Vader y apoyado por la 501.ª Legión, marcha sobre el templo Jedi y masacra a sus defensores. No muestra piedad, convencido de que el lado oscuro es la única senda hacia los poderes antinaturales que debe dominar para salvar a Padmé. Mientras su rabia y su sed de poder aumentan, ni siquiera los jovencitos de las salas del Consejo Jedi quedan a salvo de su espada de luz. En algún lugar, el joven Grogu sobrevive al ataque de un soldado clon, pero queda traumatizado por el acontecimiento.

El final de la República

Las Guerras Clon acaban cuando Anakin asesina a los líderes separatistas y la República cae, transformada en el Imperio por Palpatine. En Mustafar aguarda una batalla más personal. Convencido de que Padmé lo ha traicionado, Anakin la estrangula con la Fuerza y lucha contra Obi-Wan. Su lucha acaba con Anakin malherido y abrasado, completa ya su transformación física en Darth Vader. Padmé muere, y los mellizos son separados y ocultados, a la espera de que la esperanza regrese a la galaxia.

Jedi perdido
Las cámaras de seguridad del templo revelan la caída de Anakin en el lado oscuro. Yoda envía a Obi-Wan a enfrentarse a Anakin mientras él lucha contra Sidious.

¡Alejaos!
Obi-Wan y Yoda se abren camino hasta el templo Jedi y recalibran una señal que advierte a los Jedi supervivientes de que no acudan.

Sin refugio
Anakin masacra a los líderes separatistas y envía la señal de apagado de los droides de combate a toda la galaxia. Las Guerras Clon han acabado.

Un polizón
Padmé se niega a decirle a Obi-Wan dónde está Anakin. Abandona Coruscant en su nave, sin saber que Obi-Wan se esconde a bordo.

Hermanos enfrentados
Mientras C-3PO y R2-D2 atienden a Padmé, Anakin y Obi-Wan libran un duelo sobre los flujos de lava del complejo minero de Mustafar.

Nuevas ambiciones
En Mustafar, Anakin aterra a Padmé sugiriéndole que gobiernen juntos la galaxia. Furioso por la presencia de Obi-Wan, la estrangula con la Fuerza.

HERMANA GENÉTICA
En Kamino, la Remesa Mala conoce a Omega, una clon femenina no estándar creada con el molde de Jango Fett pero sin modificaciones conductuales ni chip de control. Es la hermana melliza de Boba Fett, cuyo nombre en clave era Alfa.

Misión en Mustafar
Anakin asegura que los Jedi dieron un golpe de Estado, y dice a Padmé que va a Mustafar a acabar la guerra.

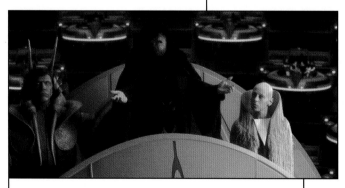

EL NUEVO ORDEN
El Senado se reúne en sesión especial, en la que Palpatine, lleno de cicatrices de su combate con Mace, detalla el complot Jedi para matarlo y tomar el control del Senado. Proclama que la República se reorganiza como el primer Imperio Galáctico.

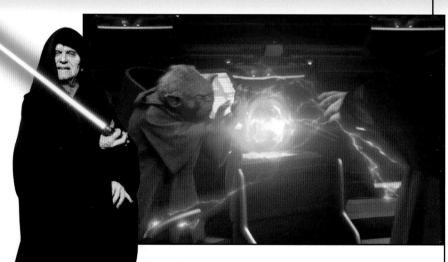

EL ASCENSO DE LA OSCURIDAD
En Coruscant, Yoda se enfrenta a Sidious; combaten en la Sala del Senado, y Sidious arroja vainas senatoriales a su enemigo Jedi. Lleno de poder del lado oscuro, Sidious demuestra ser un enemigo terrible para Yoda, quien acaba huyendo, evadiendo a los soldados clon enviados contra él y siendo evacuado por Bail Organa en un aerodeslizador. Sidious siente que su nuevo aprendiz está en peligro y vuela hacia Mustafar.

La lucha más dura

Anakin y Obi-Wan continúan su duelo sobre la superficie de Mustafar, pero finalmente Obi-Wan obtiene la ventaja de la altitud.

Un golpe amargo

Anakin lanza un ataque furioso pero imprudente, y resulta malherido; su cuerpo mutilado empieza a arder. Desgarrado de dolor, Obi-Wan toma la espada de luz de Anakin y lo deja morir.

> «Y es así como **muere la libertad,** con un estruendoso aplauso.»
>
> Padmé Amidala

NACIMIENTOS

Ezra Bridger nace en Lothal el mismo día en que se declara el Imperio Galáctico.

Luke Skywalker nace en Polis Massa y es criado en Tatooine.

Leia Organa nace en Polis Massa y se cría en Alderaan.

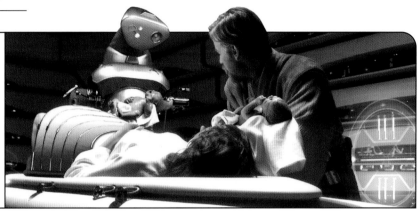

LA PROMESA DE PADMÉ

Obi-Wan lleva a Padmé a Polis Massa, donde los droides médicos anuncian que espera mellizos. Da a luz a Luke y a Leia, y luego muere. Con sus últimas palabras insiste en que aún hay bien en Anakin.

El alba de un nuevo mal

Vader y Palpatine inspeccionan la construcción de la Estrella de la Muerte en Geonosis, un proyecto supervisado por Wilhuff Tarkin.

Princesa adoptada

Bail Organa lleva a Leia a su hogar, el Palacio Real de Alderaan, y ofrece el bebé a su esposa, Breha.

El perverso Sidious le dice a Vader que mató a Padmé.

Separados

Obi-Wan, Yoda y Organa acuerdan enterrar a Padmé en Naboo. Obi-Wan llevará a Luke con la familia Lars, en Tatooine; los Organa adoptarán a Leia y la criarán en Alderaan; Yoda se exiliará en Dagobah.

19 ABY

UN DESTINO OSCURO

Sidious halla a Anakin y regresa con él a Coruscant, donde reparan el cuerpo mutilado de su aprendiz con extremidades cibernéticas y pulmones artificiales y lo envuelven en una coraza oscura. La galaxia conocerá a esta aterradora figura como Darth Vader, y creerá muerto a Anakin Skywalker.

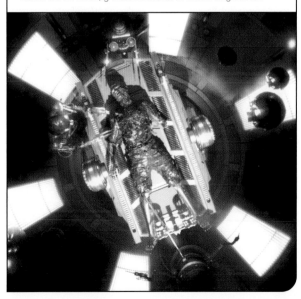

Deberes de droide

Organa asigna a C-3PO y R2-D2 a la reserva real de droides de Alderaan, y ordena al capitán Antilles que borre la memoria de C-3PO.

Una nueva esperanza

Obi-Wan entrega a Luke a Owen y Beru Lars, y se dirige al desierto, desde donde vigilará al niño.

Adiós en Naboo

Padmé, aún aparentemente embarazada, es enterrada en una solemne procesión funeraria en Naboo.

Contrato rescindido

Tarkin dice a Lama Su que los contratos con los kaminoanos quedan rescindidos y que la necesidad de futuros clones se está discutiendo.

Bail y Breha Organa celebran la ceremonia del Día del Nombre de Leia en Alderaan.

In memoriam

Ahsoka y Rex entierran a los clones junto a las ruinas del *Tribunal*. Ella deja su espada de luz allí para hallar un nuevo camino.

MUERTES

Nute Gunray, líder neimoidiano, es asesinado por Anakin Skywalker en Mustafar.

Wat Tambor, jefe de la TecnoUnión, muere a manos de Anakin en Mustafar.

Padmé Amidala muere en Polis Massa tras dar a luz a Luke y Leia.

La galaxia en tinieblas

La República ha desaparecido, y el Imperio se alza en su lugar: un régimen secretamente controlado por los Sith, cuyo dominio se apoya en ambiciosos oficiales imperiales y obedientes legiones de clones. Un nuevo sendero espera a Vader, quien ha de derrotar a Jedi fugitivos y sobrevivir a las pruebas de su maestro. Entre tanto, los clones genéticamente alterados de la Remesa Mala se niegan a obedecer al Imperio y buscan un nuevo propósito en una galaxia transformada.

Triunfo imperial
Mas Amedda preside un desfile imperial frente al Templo Jedi de Coruscant para celebrar la derrota de la Orden.

DISTRACCIÓN LETAL
En su revancha, Vader usa la preocupación de Infil'a por los demás en su contra, y mata a los ciudadanos de Al'doleem y amenaza con una inundación. Cuando Infil'a baja la guardia para ayudar a inocentes en peligro, Vader lo mata y se hace con su espada de luz.

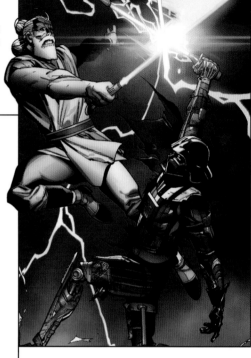

Prueba de decisión
Sidious abandona a Vader en el desierto planeta Gattering con la orden de hacerse con una espada de luz Jedi y construir la suya propia.

Voluntad del guerrero
Vader se enfrenta a Kirak Infil'a en la luna del río de Al'doleem, pero es derrotado por el Jedi y casi muere.

Vader mata a los esclavistas que robaron su nave.

La caza del Sith
Vader destruye a los defensores clon de Hogar Brillante y accede a los registros de la avanzada Jedi para localizar supervivientes que cazar.

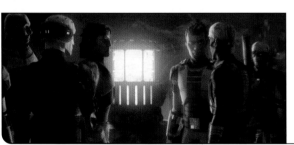

Orden rechazada
En Onderon, la Remesa Mala desobedece la orden de Tarkin de eliminar a los insurgentes de Saw Gerrera cuando los objetivos resultan ser civiles.

Fuga clónica
La Remesa Mala es encerrada en Kamino por desobedecer órdenes, pero escapa y se lleva a Omega, dejando a Crosshair detrás.

«Puede que las Guerras Clon hayan acabado, pero **una guerra civil está a punto de empezar**.»

Saw Gerrera

PUREZA HUMILLADA
Vader viaja a un foco del lado oscuro en Mustafar y doblega el cristal kyber de Infil'a, haciéndolo sangrar rojo. Al obligar a la Fuerza a servir a sus propósitos, Vader da un paso crucial en su periplo como Sith.

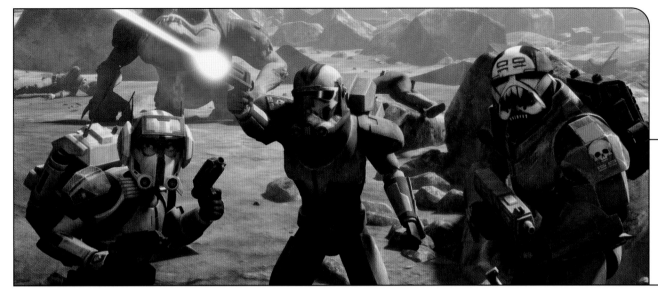

MERCENARIOS

En Ord Mantell, la Remesa Mala comienza a trabajar para la corredora de información trandoshana Cid. Su primer trabajo es rescatar a un joven rancor llamado Muchi, robado por esclavistas zygerrianos, y entregarlo a Bib Fortuna.

Poder en ascenso

A medida que establece su control, el Imperio comienza a requisar naves civiles, a exigir códigos de cadena para viajar y a cambiar moneda republicana por créditos imperiales.

Viejo amigo

La Remesa Mala falsifica códigos de cadena para sacar al clon desertor Cut Lawquane y a su familia de Saleucami.

Regreso a Onderon

Crosshair y su escuadrón ejecutan a aliados civiles de Gerrera en Onderon, pero no capturan al insurgente.

Sirvientes oscuros

Sidious envía a Vader al Templo Jedi y organiza un duelo entre él y el gran inquisidor para ponerlos a ambos a prueba.

Lealtad recompensada

El vicealmirante Rampart nombra a Crosshair líder de un escuadrón de élite de soldados de asalto reclutados en Kamino.

Objetivo clon

Nala Se contrata a la cazarrecompensas Fennec Shand para recuperar a Omega. Shand está a punto de capturarla en Pantora, pero Hunter la rescata.

19 ABY

ESCUADRÓN DE EJECUCIÓN

Sidious pone a Vader a cargo de los inquisidores, usuarios de la Fuerza que antaño sirvieron a la luz pero fueron seducidos u obligados a seguir el lado luminoso y ahora dan caza y matan a los Jedi fugitivos de la galaxia. Vader demuestra ser un jefe implacable, abusando de sus subordinados en las sesiones de combate de entrenamiento y eliminando a quienes no están a la altura de los estándares exigidos por él y por el emperador.

La galaxia en tinieblas (continuación)

Reliquia de guerra
Cid envía a la Remesa Mala a recuperar un droide táctico separatista marcado para su destrucción en un desguace de Corellia.

El futuro de la Fuerza
Nu entra en el Templo Jedi y recupera un cristal de memoria kyber con las identidades de niños sensibles a la Fuerza.

Trampa en el templo
Sidious ordena a Vader atraer a la fugitiva Jocasta Nu, archivista Jedi, al templo de Coruscant, para capturarla.

EL JUEGO DEL SITH
Nu explica a Vader lo que él no ha entendido: que Sidious quiere el cristal de memoria y la lista para hallar un potencial sustituto para su aprendiz. Vader mata a Nu, dice a Sidious que murió intentando huir y hace añicos el cristal.

Nu borra los datos de los Archivos Jedi.

Nu descubre que Vader fue antaño Anakin Skywalker.

MUERTES
Fox (CC-1010) es ejecutado por Darth Vader durante una misión en Coruscant.

Jocasta Nu es asesinada por Darth Vader tras infiltrarse en el Templo Jedi de Coruscant.

Información vital
Las hermanas Martez llevan la información del droide táctico a Rex, y le informan de que puede hallar a la Remesa Mala en Ord Mantell.

Otros planes
El gran inquisidor derrota a Nu en un combate con espada de luz, pero Vader interviene y evita que la mate.

Víctima clon
Un Vader enfurecido mata al comandante Fox cuando soldados clon bajo su mando disparan al señor del Sith en el Templo Jedi.

Competidores en Corellia
La Remesa Mala descubre que las hermanas Martez también quieren el droide táctico. Unen fuerzas para luchar contra los droides policía.

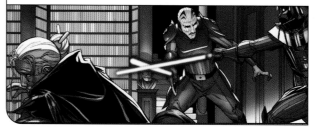

Silencio asegurado
Cuando Nu informa a las tropas de Fox de la identidad original del señor del Sith, Vader mata a los clones para mantener el secreto.

> «Estar muerto a ojos del Imperio **tiene sus ventajas**.»
>
> Rex

ANTWORT.

MENTES PELIGROSAS

Siguiendo la pista de las hermanas Martez, Rex busca a la Remesa Mala en Ord Mantell y se entera de que Wrecker está sufriendo dolores de cabeza. Le alarma descubrir que ninguno de los clones alterados ha extraído su chip de control, y los ve como bombas de relojería. Los convence de encontrarse con él en Bracca para extraerles el chip de control en la sala médica de un crucero Jedi desguazado.

Complot imperial
En Cabarria, Vader descubre que un oficial de alto rango ha puesto precio a su cabeza, y jura que hallará a los conspiradores.

Mercenarios de Cid
La Remesa Mala sigue trabajando para Cid, aceptando trabajos que incluyen recuperar un valioso lagarto al que Omega llama Ruby.

Cadena de mando
Palpatine ordena a su cuerpo de oficiales obedecer a Vader, quien acaba con el complot asesinando a cinco oficiales al azar.

Vader construye una nueva espada de luz.

Independientes
Rex pide a la Remesa Mala que defienda a los leales a la República, pero Hunter se niega, alegando que Omega los necesita.

La Remesa Mala recupera munición de un crucero Jedi.

19 ABY

Cicatrices
El chip de Wrecker se activa e intenta matar a sus amigos. Los demás lo subyugan y le extraen el chip; luego, ellos se extraen los suyos.

Reunión hostil
El escuadrón de Crosshair combate contra la Remesa Mala en el crucero Jedi. Él es herido, y la Remesa Mala huye de la trampa.

Un negocio cruel
Lama Su envía a Taun We a pagar a Bane, y ordena a Nala Se que elimine a Omega en cuanto haya extraído su material genético.

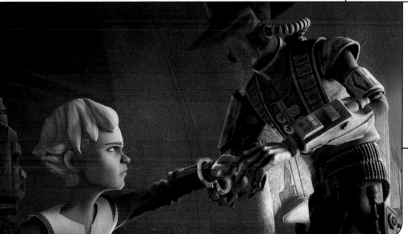

LA PRESA DE BANE

Cad Bane, que ha sido contratado por los kaminoanos para recuperar a Omega, se enfrenta a ella y a Hunter en Bracca. Hiere a Hunter en un tiroteo, aturde a Omega y la lleva a bordo de su nave, el *Justificador*. Hunter jura que hallará a Omega.

109

La galaxia en tinieblas (continuación)

Fuerza futura

El soldado clon Gregor es capturado tras huir de una base imperial en Daro, donde entrena a soldados TK como parte del Proyecto Manto de Guerra.

Hacia el nido

Los Pyke capturan a Durand y a Omega, tomándola como rehén, y obligan a la Remesa Mala a recuperar la especia de la colmena.

BOTÍN PERDIDO

Bane lleva a Omega a Bora Vio para entregarla a los kaminoanos. Fennec Shand, que trabaja en secreto para Nala Se, mata a Taun We y tiende una trampa a Bane. Mientras los cazarrecompensas luchan, Omega huye y es rescatada por la Remesa Mala.

La especia robada se pierde en una colmena de irlings.

Batalla criminal

Cuando Roland Durand arrebata el negocio a Cid, la Remesa Mala accede a ayudarla robando la especia que Roland guarda para los Pyke.

Rescate separatista

Cid contrata a la Remesa Mala para sacar a Singh de la prisión. Lo hacen empleando un AT-TE robado.

Los Syndulla comienzan a organizar la insurgencia contra el Imperio.

El Imperio arresta a Avi Singh, antiguo senador por Raxus.

Algo más elevado

La Remesa Mala libera a los Syndulla con ayuda del capitán clon Howzer, quien lidera un breve motín de clones contra el Imperio.

TRATO CERRADO

El Imperio cancela su contrato con los kaminoanos y transporta a los clones restantes a un lugar apartado. Nala Se confía en que hallarán nuevos clientes, pero Lama Su le advierte de que el Imperio destruirá su negocio y de que deben irse si desean sobrevivir.

Nueva generación

La Remesa Mala entrega armas a Ryloth, donde los esperan Gobi Glie y Hera Syndulla, hija del antiguo jefe guerrillero Cham Syndulla.

Súplica de una hija

Hera escapa de los imperiales y contacta con Omega, quien convence a la Remesa Mala de regresar a Ryloth y rescatar a los Syndulla.

Tiro franco

Crosshair dispara contra Taa a distancia, hiriéndolo. Rampart arresta a Cham y sus insurgentes, acusándolos del intento de asesinato de Taa.

Rivales en Ryloth

Crosshair obliga a aterrizar el carguero de Glie. Al ver a Hera, el senador Orn Free Taa asegura que su padre está conspirando contra el Imperio.

Rescate twi'lek

Cham y Eleni Syndulla rescatan a Hera, Serin y Glie de un juggernaut imperial que los lleva a la cárcel de Ryloth.

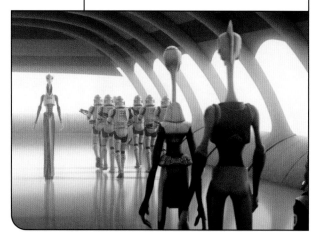

PELEA DE HERMANOS

Crosshair captura a la Remesa Mala y les insta a servir al Imperio, pero los clones se niegan. Omega activa los droides de entrenamiento para salvar a sus amigos. Cuando los soldados de Crosshair lo abandonan, une fuerzas con sus viejos camaradas y derrota a los droides.

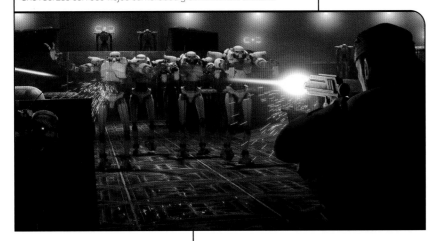

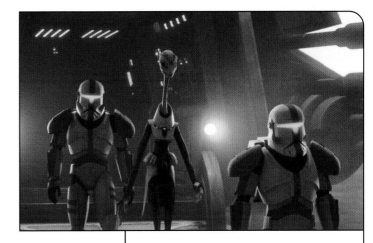

GRANDES PLANES

El Imperio entrega a Nala Se a una base construida en una ladera de Wayland, emplazamiento de su propio programa de clonación. Un oficial médico dice a la científica kaminoana que el Imperio tiene grandes planes para ella.

Derribado

La Remesa Mala libera a Gregor de Daro, pero Hunter es capturado por el Imperio y llevado a Kamino.

Rampart arresta a Lama Su por traición.

«Así es **como soy**.»

Crosshair

Pelea familiar

La Remesa Mala, Omega y Crosshair escapan del naufragio de Ciudad Tipoca. Crosshair se queda atrás mientras sus excompañeros marchan.

19 ABY

Misión sigilosa

Omega regresa a Kamino con la Remesa Mala, y los dirige a una plataforma secreta que conduce al laboratorio privado de Nala Se.

Sorpresa quirúrgica

Hunter insta a Crosshair a que permita a los clones extraerle el chip de control, pero él revela que lo hizo tiempo atrás.

MUERTE DESDE EL CIELO

En órbita sobre Kamino, Rampart informa a Tarkin de que el personal esencial del planeta ha sido evacuado y que tiene en su poder a Nala Se y la tecnología de clonación de los kaminoanos. Tarkin le ordena disparar cuando esté listo. El Imperio arrasa las ciudades del planeta con un bombardeo orbital. La Remesa Mala no consigue escapar y retrocede a la metrópolis justo antes de que Ciudad Tipoca se hunda en el océano.

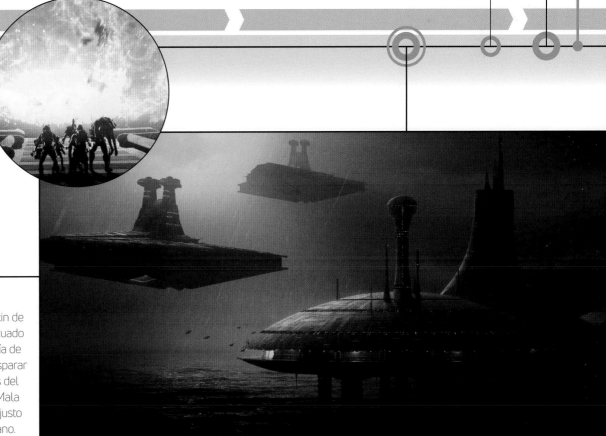

Evolución del destructor estelar

c. 200 ABY — **35 DBY**

La era del destructor estelar comienza con las Guerras Clon y el destructor clase Venator, más conocido como «crucero Jedi». Construido por Astilleros de Propulsores Kuat, es la columna vertebral de la Armada de la República antes de aparecer su sucesor, el destructor estelar imperial, símbolo del régimen de Palpatine. Cuando surge la Primera Orden, se construyen nuevas clases de destructores estelares para reflejar ecos de poder imperial y provocar terror en sus enemigos.

¡Destructores estelares! ¡Se acercan dos!

Han Solo

C. 200–19 ABY

Margen comercial
Mientras la República se sume en el caos, Astilleros de Propulsores Kuat (APK) se lucra construyendo naves de guerra para mundos del Núcleo ricos y fuerzas de autodefensa de sectores.

31 ABY: Presupuestos secretos
APK aprovecha esos diseños para un contrato secreto con la República para construir destructores estelares, enormes cruceros de batalla y más naves de desembarco.

30 ABY: Programa secreto
Palpatine ordena construir astilleros y bases secretas en las Regiones Desconocidas como parte de La Contingencia para asegurarse el poder.

22 ABY: ESPINA VERTEBRAL
El destructor estelar clase Venator, apodado «crucero Jedi», se convierte en la espina vertebral de la Armada de la República en las Guerras Clon. Los Venator combinan velocidad y potencia de fuego; poseen dos puentes; uno dirige las operaciones de cazas estelares; el otro es la sala del timón.

19 ABY: APK convierte la clase Imperator en clase Imperial.

19 ABY: Acumulación
El Imperio firma un contrato en exclusiva con APK como proveedor de destructores estelares para la Armada Imperial.

19 ABY: Batalla en la capital
La batalla de Coruscant, uno de los enfrentamientos más grandes, confronta destructores estelares de la República contra naves insignia separatistas.

19 ABY: La siguiente generación
APK parte del Venator para crear el destructor estelar clase Imperator, que se usa en cantidades limitadas en las Guerras Clon.

19 ABY: Nave insignia
El Imperio se lanza a un enorme crecimiento militar; el destructor estelar imperial es el símbolo más reconocido del poder del nuevo régimen.

C. 19–3 ABY

Titanes del espacio
El Imperio experimenta con cruceros de batalla más grandes, como el *Afirmador* y el *Bellator*, pero se construyen pocos de estos gigantes.

C. 19–3 ABY

Capital de la construcción
APK supervisa una red de astilleros, y Corellia obtiene renombre por crear los destructores estelares más rápidos de la Armada Imperial.

C. 5 ABY

Toma dos
APK presenta el destructor estelar clase Imperial II.

4 ABY: Interdicción
El Imperio prueba un prototipo de destructor estelar clase Interdictor, capaz de inmovilizar naves en el espacio real, imposibilitando el salto al hiperespacio.

2 ABY: Thrawn despliega destructores estelares en Atollon.

1 ABY: Ariete
Los rebeldes ganan en Scarif tras embestir al destructor estelar *Perseguidor* y hacerlo colisionar contra el *Intimidador*, destruyendo ambas naves y la puerta del escudo.

35 DBY: Orden Final
Un resucitado emperador Palpatine ultima su flota Sith en Exegol. Cada destructor estelar clase Xyston va armado con un superláser capaz de destruir planetas.

34 DBY: Medidas desesperadas
La vicealmirante Holdo salva a la Resistencia atravesando el *Supremacia* y varias de sus naves escolta con una «maniobra Holdo» a hipervelocidad.

34 DBY: Récord absoluto
El líder supremo Snoke persigue a la Resistencia desde su nave insignia y capital móvil, un destructor estelar de clase Mega llamado *Supremacia*.

34 DBY: TECNOLOGÍA PUNTA
Kylo Ren dirige el *Finalizador* mientras busca a Lor San Tekka en Jakku. Su nave insignia es el primero de los destructores estelares clase Resurgente, el último avance de la Primera Orden en la veterana línea de estas naves.

C. 28 DBY

Nuevo régimen
La Primera Orden aprovecha los activos de la Contingencia para construir nuevos destructores estelares, que ignoran tratados firmados por la Nueva República y el Imperio.

35 DBY: El destructor estelar Sith *Derriphan* destruye Kijimi.

35 DBY: El fin del mal
Los destructores estelares Sith son destruidos en Exegol por una Flota de los Ciudadanos, que provoca una revuelta contra la Primera Orden.

5 DBY: Estrellas caídas
La batalla de Jakku finaliza con las fuerzas imperiales supervivientes huyendo a las Regiones Desconocidas, y con destructores estelares estrellados.

C. 4–5 DBY

Recambios
Algunos destructores estelares pasan a manos de la Nueva República, aunque la desmilitarización envía muchos a los desguaces.

4 DBY: Escondrijos
Como parte de la Contingencia, Gallius Rax oculta dos flotas imperiales –con numerosos destructores estelares y acorazados– en cinco nebulosas.

3 DBY: EVACUACIÓN DE HOTH
El Escuadrón de la Muerte lidera el ataque a Hoth; los rebeldes defienden con disparos de cañón de iones y Alas-X como escolta de sus transportes más lentos. La batalla acaba en victoria imperial, pero miembros clave de los rebeldes consiguen atravesar el bloqueo imperial, entre ellos, Han Solo y Leia Organa, que dejan atrás tres destructores estelares a bordo del *Halcón Milenario* gracias al cinturón de asteroides de Hoth. El Escuadrón de la Muerte atraviesa el campo de rocas en su persecución.

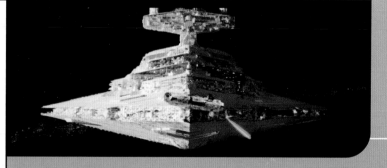

4 DBY: El Imperio fragmentado
El Imperio se descompone: en un año, tres cuartas partes de sus destructores estelares han sido capturados, destruidos o perdidos.

4 DBY: Destrucción del *Ejecutor* en Endor.

C. 0–3 DBY

Sorpresa Sith
En Exegol, más allá del límite de la galaxia, los sectarios del Sith Eterno comienzan a construir una flota de destructores estelares para el emperador. Esta flota quedará oculta a la galaxia durante una generación tras la Guerra Civil Galáctica.

3 DBY: Partida de caza
El Escuadrón de la Muerte de Darth Vader, liderado por su superdestructor estelar *Ejecutor*, busca la base de la Alianza Rebelde en el Borde Exterior.

0: Sin salida
El destructor estelar de Darth Vader, el *Devastador*, persigue a la *Tantive IV* de la princesa Leia hasta Tatooine, donde la acaba capturando.

0 DBY: Cambio de rumbo
Tras la destrucción de la Estrella de la Muerte, el Imperio se centra en su armada y en la creación de acorazados clase Ejecutor.

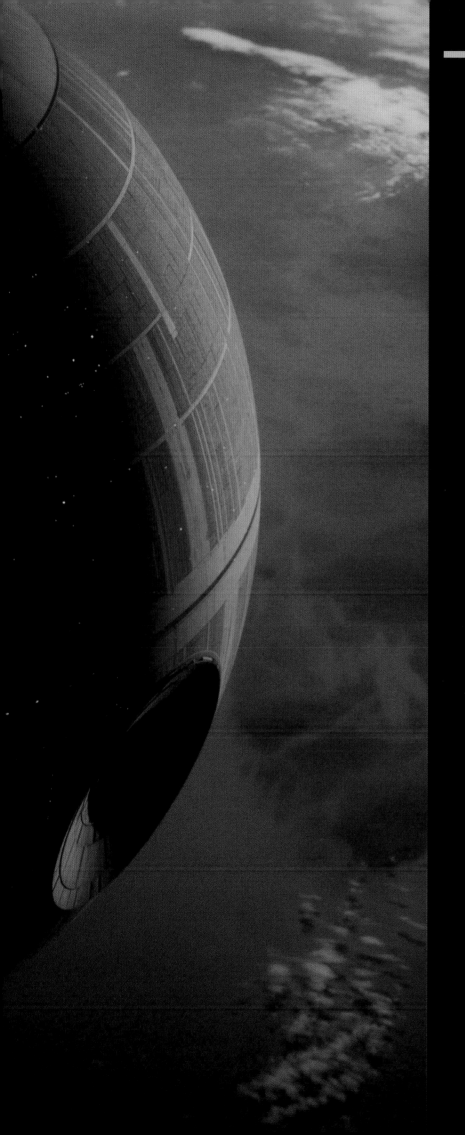

El triunfo del Imperio

18–1 ABY

El plan de **Palpatine** de destruir la Orden Jedi y tomar el poder en la galaxia ha tenido éxito. Ahora a la cabeza de un Imperio Galáctico, Palpatine sigue intentando convertir a **Darth Vader** en su leal y digno aprendiz. Los Jedi que han sobrevivido a la Orden 66 se ocultan, están a la fuga o han caído en el lado oscuro como inquisidores y cazadores de Jedi.

Mientras los grupos criminales se hacen más poderosos, individuos como **Saw Gerrera**, **Enfys Nest** y **Hera Syndulla** dirigen grupos dispuestos a arriesgarlo todo por la libertad de la gente. A medida que Palpatine estrecha su dominio de la galaxia, rebeldes como **Jyn Erso**, **Ezra Bridger**, **Mon Mothma** y **Ahsoka Tano** toman posiciones contra el Imperio, negándose a entregar lo único que los mantiene vivos: la esperanza.

El triunfo del Imperio

Tras hacerse con el poder, Palpatine se concentra en aplastar toda resistencia a su Imperio Galáctico. Entre tanto, su aprendiz, Darth Vader, caza Jedi supervivientes y busca modos de traer de vuelta a su amor perdido, Padmé Amidala. A medida que oficiales imperiales apoyan proyectos armamentísticos y saquean los recursos de muchos planetas, la influencia de los grupos criminales crece. Aun con todo en contra, ciudadanos de sistemas ocupados contraatacan como células rebeldes, que se forman por toda la galaxia.

9 ABY Obi-Wan se enfrenta a Vader en combate. Leia es devuelta a Alderaan, y Reva decide no vengarse de Anakin matando a Luke Skywalker.

9 ABY La inquisidora Reva dispone el secuestro de Leia Organa en un intento de obligar a Obi-Wan Kenobi a salir de su escondite.

C. 9 ABY

El Imperio mueve la Estrella de la Muerte de Geonosis a Scarif, tras eliminar a casi toda la población geonosiana.

5 ABY Saw Gerrera abandona a Jyn Erso tras una misión en Tamsye Prime, en un intento por ocultar su paradero al Imperio.

5 ABY Ezra Bridger se une a la tripulación del Espíritu en Lothal. Ezra comienza su formación Jedi con Kanan.

4 ABY Se revela que Ahsoka Tano es Fulcrum, un agente de la inteligencia rebelde, minutos antes de que se reúna con el comandante clon Rex.

2 ABY Thrawn y Vader se enfrentan a los grysk.

2 ABY Thrawn rastrea a los rebeldes hasta su base en Atollon. Los rebeldes consiguen escapar con ayuda de Bendu, una entidad sensible a la Fuerza.

1 ABY Sabine entrega la espada oscura a Bo-Katan Kryze tras destruir juntas un arma especializada contra armaduras mandalorianas.

1 ABY La tripulación del *Espíritu* regresa a Lothal en un intento de destruir la fábrica de cazas TIE de Thrawn.

1 ABY: LA BATALLA DE SCARIF

Autodenominándose como «Rogue One» tras desafiar a los líderes rebeldes que consideraban que su misión era demasiado arriesgada, este grupo de rebeldes liderados por Jyn Erso sorprende a los imperiales en Scarif en un intento de robar los planos de la Estrella de la Muerte. Jyn y Cassian Andor encuentran y transmiten los planos al almirante Raddus. Mientras la Estrella de la Muerte arrasa Scarif, soldados rebeldes consiguen huir de Vader y entregar los planos a Leia Organa.

1 ABY Tras rescatar a Hera en Ciudad Capital, Kanan se sacrifica para salvar las vidas de los del *Espíritu*.

1 ABY Ezra descubre un mundo entre mundos cuando atraviesa un portal en el templo Jedi de Lothal.

18 ABY Caleb Dume cambia su nombre; ahora se llama Kanan Jarrus.

18 ABY Galen Erso comienza a trabajar en el Proyecto Poder Celestial.

14 ABY Wilhuff Tarkin es ascendido a gran moff. Obtiene el control de los territorios del Borde Exterior.

14 ABY Cal Kestis y Cere Junda hallan un holocrón Jedi con los nombres de niños sensibles a la Fuerza. Lo destruyen para proteger a los niños de los inquisidores, cazadores de Jedi.

13 ABY Han Solo se une a la Armada Imperial tras huir de los Gusanos Blancos y quedar separado de Qi'ra.

18 ABY Vader y Wilhuff Tarkin atacan Mon Cala como exhibición de poder imperial y para dar caza a los Jedi.

18 ABY Ahsoka Tano se reúne con el senador Bail Organa para hablar de compartir inteligencia rebelde.

14 ABY Los imperiales descubren a un chiss llamado Mitth'raw'nuruodo (abreviado, Thrawn) en el Espacio Salvaje. Llega a un trato con el emperador Palpatine.

13 ABY Jyn Erso se oculta cuando Orson Krennic halla a su familia en Lah'mu y obliga a su padre a reanudar su trabajo en la Estrella de la Muerte.

12 ABY El espíritu de Darth Momin ayuda a Vader a construir un castillo en Mustafar que, espera, le ayudará a resucitar a Padmé.

10 ABY Han conoce a Chewbacca en Mimban. Se reunirá con Qi'ra para un robo de coaxium que le ayude a pagar una deuda con Crimson Dawn.

12 ABY Mira y Ephraim Bridger son arrestados por emitir mensajes contra el Imperio en Lothal.

10 ABY Qi'ra adquiere un papel más importante en el Crimson Dawn.

10 ABY Enfys Nest y los Jinetes de las Nubes se hacen con el coaxium, en Savareen, para su lucha contra los grupos criminales.

11 ABY Tarkin nombra a Arihnda Pryce gobernadora de Lothal.

11 ABY Hera Syndulla comienza a trabajar con el ex-Jedi Kanan Jarrus.

10 ABY Han gana el *Halcón Milenario* a Lando Calrissian en una partida de sabacc.

2 ABY Thrawn obtiene el mando de la 7.ª Flota y persigue a la tripulación del *Espíritu*.

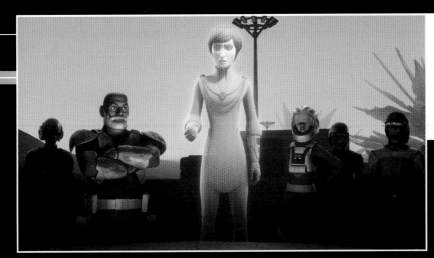

3 ABY: MISIÓN EN MALACHOR
Kanan, Ahsoka y Ezra viajan a Malachor y hallan un templo Sith en el que se enfrentan a inquisidores y a Maul, quien quiere convertir el lugar en una estación de combate. Darth Vader llega, y Ahsoka se enfrenta en combate a su antiguo maestro.

3 ABY Leia descubre que sus padres trabajan en secreto contra el Imperio Galáctico. Ansía unirse a ellos.

2 ABY Sabine Wren se hace con la espada oscura y se reúne con su familia mandaloriana.

2 ABY: LA UNIÓN HACE LA FUERZA
Tras años de células rebeldes independientes, Mon Mothma abandona el Senado y pide públicamente el fin del Imperio Galáctico. El mensaje que emite a toda la galaxia da como resultado la formación de una Alianza Rebelde.

2 ABY Obi-Wan se enfrenta a Maul por última vez en Tatooine, donde protege al joven Luke.

1 ABY La tripulación del *Espíritu* y un grupo de rebeldes liberan Lothal de la ocupación imperial. Ezra y Thrawn desaparecen en el hiperespacio.

1 ABY Jyn Erso ve un mensaje de su padre Galen en el que le revela un defecto que ha instalado en los planos de la Estrella de la Muerte.

1 ABY Tarkin prueba la Estrella de la Muerte destruyendo la Ciudad Sagrada de Jedha.

1 ABY: BATALLA DE SCARIF

Primeros años del Imperio

Tras los acontecimientos de la Orden 66, todo Jedi superviviente intenta ocultarse. Darth Vader, Wilhuff Tarkin y Orson Krennic buscan su lugar en el Imperio Galáctico, mientras Palpatine aplasta todo sistema que muestre signos de resistencia. Galen Erso comienza a trabajar en el Proyecto Poder Celestial, del Imperio, sin saber que se trata de una superarma. Pero no todo está perdido: los mensajes de resistencia en Lothal se abren camino por la galaxia.

C. 18 ABY

En Onderon

La unidad imperial de Alexsandr Kallus es masacrada por un lasat y otros partisanos aliados con Saw Gerrera.

C. 18 ABY

Sacrificio familiar

Palpatine ordena al experto en cibernética Doctor Cylo que mejore y adoctrine a Aiolin y Morit Astarte para servirle..., y tal vez para sustituir a Darth Vader como sus aprendices.

C. 18 ABY

Poder droide

Droides de combate, abandonados tras las Guerras Clon, se reprograman y forman Droides Gotra, una letal facción centrada en los derechos de los droides.

Desaparecido

Caleb Dume regresa a Kaller a ocultarse. Janus Kasmir le obliga a cambiar la espada de luz por un bláster para pasar desapercibido.

Los soldados clon Styles y Grey buscan a Caleb Dume.

KANAN JARRUS

Tras dar esquinazo a Styles y Grey, Caleb decide romper lazos con Kasmir y abandona Kaller en el *Huida*, llevándose consigo su espada de luz y el holocrón de su maestra Billaba. Al llegar a Moraga, se presenta como Kanan Jarrus.

La Atrocidad de Antar

Tarkin lleva a cabo una serie de ejecuciones y arrestos en Antar 4.

Exhibición de fuerza

Palpatine envía a Vader a Mon Cala para exhibir músculo militar imperial y para cazar a los Jedi supervivientes.

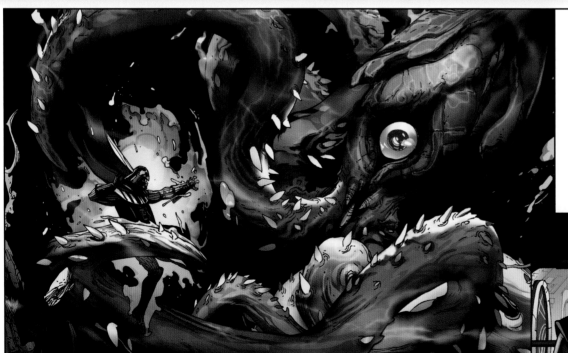

BATALLA EN MON CALA

Mientras Vader y sus inquisidores llegan, la lanzadera del embajador imperial explota, lo que lleva a Tarkin a iniciar un ataque aéreo. Un Jedi oculto llamado Barr reconoce a Vader como Anakin Skywalker. Los mon calamari inundan sus ciudades, obligando a Vader a luchar contra un monstruo marino mientras Raddus y Ackbar lideran la defensa. Barr huye ejecutando la Orden 66, volviendo a los soldados clon contra los inquisidores, todos antiguos Jedi.

ESTRELLITA SE RALENTIZA
Tarkin acude a Scarif, donde halla a Darth Vader examinando los planos de la Estrella de la Muerte. Palpatine regaña a Vader por estar allí y le ordena acudir a Geonosis a investigar qué está ralentizando el Proyecto Estrellita.

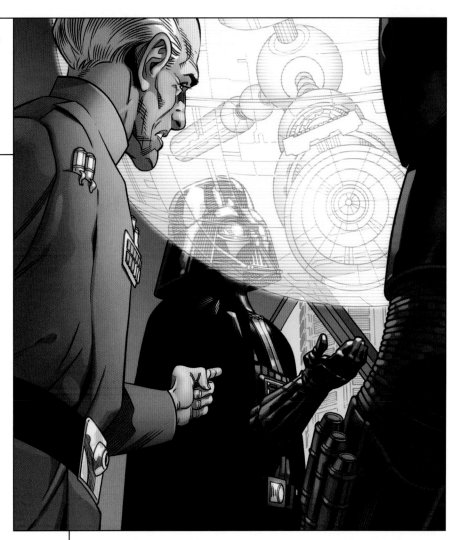

El Proyecto Poder Celestial
Los Erso se mudan a Coruscant, donde Krennic prepara el Proyecto Poder Celestial. Le dice a Galen que el proyecto proporcionará energía sostenible a mundos depauperados.

Preocupación celestial
La amiga de Lyra Erso, Reeva, dice que también ella trabaja en el Proyecto Poder Celestial en Hypori. A Reeva le preocupa que no consigue contactar con un colega de Malpaz.

Una nueva arma
Tarkin y Krennic debaten potenciales yacimientos mineros y emplazamientos de investigación en las Fronteras Occidentales para una nueva estación de combate.

Minería de cristal
El Imperio comienza a excavar en Ilum en busca de cristales kyber.

Una prueba para usar cristales kyber como armas mata a 10 000 inocentes en Malpaz.

Estrellita, revelado
Vader dice a Tarkin que sabe que Estrellita es un arma destructora de planetas.

C. 18 ABY

Mensajes rebeldes
Mira y Ephraim Bridger comienzan a transmitir mensajes contra el imperio desde Lothal.

Victoria imperial
Vader mata a Barr mientras Raddus evacua cruceros de Mon Cala, ahora bajo control Imperial.

Separación
Preocupado por su influencia sobre Galen, Krennic envía a Lyra Erso a Alpinn con su hija Jyn.

Reproducción ilegal
En Geonosis, Vader descubre y destruye una colmena geonosiana secreta que intentaba sabotear el Proyecto Estrellita.

Traición Jedi
Barr admite haber instigado el conflicto en Mon cala, lo que lleva al rey Lee-Char a pedir un alto el fuego. Tarkin se niega.

18 ABY

«Por vuestra **traición** contra el Imperio... debéis **pagar** el precio.»

Darth Vader

C. 17 ABY

Los descubrimientos de Vader

En una luna nevada, Darth Vader halla los restos de una nave de la República, cascos de soldados clon y la espada de luz de Ahsoka.

17 ABY: Grave advertencia

Un droide visita a Lyra en Alpinn y le advierte de que el trabajo de su marido sirve, en realidad, para crear una peligrosa arma.

C. 17–15 ABY

Experimentos

Tras ser secuestrado por la banda Estrella Errante, Fyzen Gor experimenta uniendo partes humanas y alienígenas a droides, creando la «Docena original». Cli Pastayra, de la Estrella Errante, halla a Gor y lo obliga a trabajar para él.

18 ABY: Ocultándose

Ahsoka Tano emplea el nombre Ashla cuando se oculta del Imperio en una remota luna agrícola del Borde Exterior.

18 ABY: ALIADOS

Milo y Lina rastrean una emisión antiimperial hasta Lothal y conocen a Mira y Ephraim Bridger. Poco después, Milo y Lina son capturados por una cazarrecompensas llamada la Sombra, enviada por Korda. Un lasat llamado Davin, enviado por los Bridger, les ayuda a escapar.

18 ABY: Un encuentro decisivo

Ahsoka y Bail se conocen y debaten trabajar conjuntamente compartiendo información.

18 ABY

Un inquisidor intenta ponerle un cebo a Ahsoka matando a sus amigos.

18 ABY: Contraataque

Ahsoka anima a los granjeros locales a resistir ante la ocupación imperial. Bail Organa oye acerca de actividad Jedi.

18 ABY: Reunión familiar

Milo y Lina rescatan a sus padres en Agaris. Todos acuerdan regresar a Lothal y ayudar a los rebeldes.

18 ABY: Arrestados

Auric y Rhyssa, los padres de Milo y Lina Graf, son arrestados por el capitán imperial Korda por negarse a entregar sus mapas del Espacio Salvaje.

18 ABY: Una maniobra arriesgada

Thrawn accede a un plan en el que es públicamente degradado de su rango chiss y enviado a un falso ostracismo a fin de infiltrarse en el Imperio.

17 ABY

Tarkin combate contra los insurgentes de Saw Gerrera en el sistema Salient.

17 ABY: Disparo de prueba

Galen logra un avance en su investigación. Krennic realiza una prueba de ignición con éxito contra un par de agujeros negros.

C. 18 ABY

Los Aphra, divididos

Lona Aphra abandona a su marido, Korin, porque cree que su obsesión por investigar a los Jedi es peligrosa. Se lleva a su hija, Chelli, a Arbiflux.

C. 18 ABY

Los neimoidianos buscan ayuda

Thrawn conoce a un grupo de neimoidianos en el Espacio Salvaje. Preguntan al chiss si puede ayudarles a derrotar al Imperio.

17 ABY: ABANDONAR CORUSCANT

Lyra y Galen comparten en privado sus preocupaciones por lo que Krennic está haciendo con la investigación. Tras confirmar la destrucción de Malpaz y de Hypori, Galen comprende que su investigación sobre cristales kyber se ha militarizado. Los Erso toman la atrevida decisión de huir de su departamento de Coruscant. Saw Gerrera se presenta ante los Erso como un amigo capaz de ayudarlos a huir de Coruscant, de Krennic y del Imperio.

NACIMIENTOS

16 ABY: Unkar Plutt, el futuro jefe chatarrero de Jakku, nace en Crul.

15 ABY: Wyl Lark, piloto de Ala-A, nace en Polyneus.

C. 16 ABY

Ascenso en el rango

Gallius Rax es asignado a la Agencia de Inteligencia Naval Imperial como comandante. Su superior directo es Wullf Yularen.

17 ABY: Nuevo hogar

Saw dice a los Erso que ha hallado el lugar perfecto para ayudarlos a ocultarse del Imperio: el planeta Lah'mu.

C. 16 ABY

Historia familiar

Breha habla a Leia acerca de su madre, Padmé Amidala.

16 ABY: Incendio

Devuelven a Chelli Aphra a su padre cuando su madre es asesinada. Ella incendia su hogar de infancia.

15 ABY

17 ABY

Tarkin llega a su nuevo destino, Base Centinela.

17 ABY

Orson Krennic es degradado tras la fuga de los Erso.

C. 15 ABY

Vader fracasa

Vader mata al rey de los benathy, pero no consigue acabar con la bestia Zillo, una criatura considerada divina por los benathy.

17 ABY: ACCIONES IMPLACABLES

Krennic amenaza a Lyra poco después de que ella y Jyn regresen a Coruscant. Más tarde, en Hypori, el equipo de ingenieros de Krennic expresa su preocupación por el tamaño del arma que está creando. Ordena a sus soldados de asalto que los dispersen permanentemente.

Los planos de la Estrella de la Muerte

Los geonosianos idearon la estación de combate Estrella de la Muerte, pero muchos individuos contribuyeron a su diseño a lo largo de los años. A Darth Sidious le fascinó el potencial de la Estrella de la Muerte, por lo que mantuvo sus planos en el máximo secreto. Cuando la Alianza Rebelde se entera de la existencia de la estación, sus agentes hacen todo lo posible por hacerse con los planos para poder destruirla. La Estrella de la Muerte es una formidable superarma, y da fe de las décadas que se tardó en crearla.

22 ABY: DISEÑOS SECRETOS

El conde Dooku recibe los diseños iniciales de la Estrella de la Muerte de manos de Poggle el Menor en la batalla de Geonosis. Aunque los planos estaban muy avanzados, el sistema con el que alimentar su superláser no se había solucionado.

22 ABY: Planes siniestros

Dooku pasa los planos secretos a su maestro Sith, Darth Sidious. Se reúnen en Coruscant, en una torre del desierto barrio de los Talleres.

C. 22 ABY

Primeros pasos

En su identidad de canciller supremo Palpatine, Sidious pasa los planos a la Célula de Asesoría Estratégica de la República.

Un arma definitiva

El doctor Gubacher presenta los planos de la Estrella de la Muerte en la cumbre del Centro de Operaciones Militares de la República.

18 ABY: Acceso no autorizado

Vader viaja a Scarif para examinar los planos de la Estrella de la Muerte sin autorización de Tarkin ni del emperador.

1 ABY: Transferencia de datos

Los planos son descargados a una memoria física desde la nave insignia de la Alianza, el *Profundidad*. Darth Vader y sus fuerzas abordan la nave.

C. 2 ABY

Sabotaje

Galen Erso es obligado a reanudar su trabajo en la Estrella de la Muerte. Se reúne con el director de ingeniería Shaith Vodran, y sugiere añadir aberturas de escape a su sistema radiador como parte de su plan de sabotaje de la estación de combate.

1 ABY: ESCALADA DESESPERADA

Jyn Erso, agente rebelde e hija de Galen, se infiltra en la Ciudadela imperial de Scarif. Se hace con los planos del Proyecto Estrellita, guardados en la cripta, y los transmite a la flota de la Alianza, en órbita. Poco después, la Estrella de la Muerte destruye la Ciudadela.

1 ABY: Proteger los planos

Un tripulante del *Profundidad* se asegura de que la memoria acabe en manos de un soldado de a bordo de la *Tantive IV*, a punto de zarpar.

1 ABY: Esperanza

Pasan los planos al capitán de la nave, quien los entrega a la princesa Leia Organa. La *Tantive IV* desatraca del *Profundidad* y salta al hiperespacio.

0: LLEGADA A YAVIN

Con Alderaan destruido, Leia dirige el *Halcón* a la base de la Alianza, en Yavin 4. Los técnicos analizan los planos y confirman el defecto en la estación de combate. El general Dodonna instruye a los pilotos en el plan de ataque.

0: Una huida apurada

La Estrella de la Muerte captura al *Halcón*. Cuando Luke, Han y Chewie rescatan a Leia, Obi-Wan se sacrifica para asegurarse de que escapen con los planos.

0: Entrega de los planos

Después de que R2-D2 entregue el mensaje de Leia, Obi-Wan y Luke contratan al contrabandista Han Solo y a su copiloto Chewbacca para llevarlos a ellos y a los droides a Alderaan a bordo del *Halcón Milenario*.

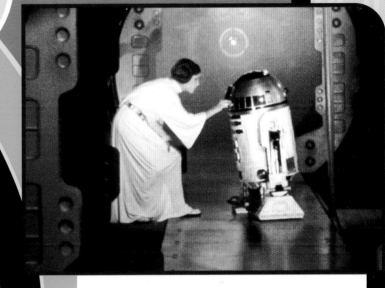

0: MISIÓN VITAL

La *Tantive IV* llega a Tatooine, pero es perseguida y capturada por el destructor estelar de Vader, el *Devastador*. La princesa Leia coloca los planos, junto con un mensaje, en R2-D2. Le ordena abandonar la nave en una cápsula de salvamento y entregar el mensaje a Obi-Wan Kenobi, en Tatooine. Leia y el resto de la tripulación son capturados o muertos.

«**Ayúdame**, Obi-Wan Kenobi. Eres mi única esperanza.»

Princesa Leia Organa

La caza del holocrón

Darth Vader continúa su caza de los Jedi supervivientes y proclama como suyo el mundo volcánico de Mustafar. Thrawn contacta con imperiales en el Espacio Salvaje. Tras llegar a un acuerdo con el emperador Palpatine, Thrawn comienza su carrera como oficial imperial. Los Jedi ocultos Cal Kestis y Cere Junda buscan un holocrón que contiene los nombres de niños sensibles a la Fuerza, en un intento de reconstruir la Orden Jedi.

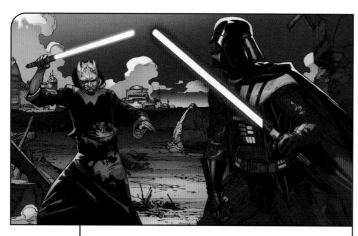

MUERTES

Eeth Koth es asesinado por Darth Vader en su hogar.

Prauf es asesinado por la Segunda Hermana inquisidora en Bracca.

Misión en Ryloth
Vader, Palpatine y Orn Free Taa viajan a Ryloth para intentar descubrir a un espía imperial.

Intento de asesinato
Cham Syndulla y sus insurgentes de Ryloth Libre intentan matar a Vader y Palpatine en Ryloth, pero ambos señores del Sith consiguen escapar con vida.

Ascenso
Tarkin es ascendido a gran moff y puesto a cargo del Borde Exterior, lo que incluye la supervisión del Proyecto Estrella de la Muerte de Krennic.

CAZANDO A LOS JEDI
Darth Vader localiza a Eeth Koth después de que su mujer dé a luz. Koth le dice a Vader que ya no es un Jedi, sino un sacerdote, pero Vader lo mata. La inquisidora Iskat entrega la hija de Koth a Vader, quien lleva el bebé a Coruscant.

C. 14 ABY
Misión humanitaria
Hera ayuda a entregar suministros a un asentamiento twi'lek en Ryloth.

Ataque imperial
La Base Centinela es atacada. Palpatine ordena a Tarkin y Vader investigar accesos que pueden haber comprometido la HoloRed imperial.

Reto a Tarkin
Vader pide a Tarkin que le dé caza en un planeta desértico tras enterarse de su juventud en Eriadu.

Lista de Jedi
En Coruscant, Darth Vader y el gran inquisidor examinan una lista de Jedi supervivientes.

C. 14 ABY
Traidor imperial
Darth Vader y el cadete imperial Rae Sloane ponen fin a un complot del comandante Pell Baylo para destruir el *Desafío*. Palpatine rebautiza la nave como *Obediencia* cuando Vader mata a Baylo sin que él se lo haya ordenado.

Nave robada
Cuando la nave de Tarkin, la *Punta Carroña*, es robada, Tarkin y Vader sospechan que un traidor puede ser responsable de los accesos y del robo.

El intento de venganza de Teller contra Tarkin en Eriadu fracasa.

Fortaleza de la Inquisición
Palpatine le dice a Vader que traslada a los inquisidores a una nueva base, alejada de Coruscant.

Traidor revelado
Se descubre que el oficial imperial Rancit es el traidor. Tarkin interroga y ejecuta a muchos de los insurgentes, pero su líder Berch Teller logra escapar.

MUSTAFAR
Palpatine envía la máscara de un señor del Sith fallecido, Momin, a Mustafar, con Vader. El espíritu de Momin posee el cuerpo de un oficial imperial, permitiéndole diseñar la fortaleza de Vader. Momin le dice a Vader que el castillo es crucial para abrir un portal al lado oscuro, en el que Padmé le espera.

Recuerdos de Padmé
Para acentuar el descenso de Vader al lado oscuro, Palpatine le entrega la nave de Padmé Amidala. Vader le pide a Palpatine tener su propio planeta: Mustafar.

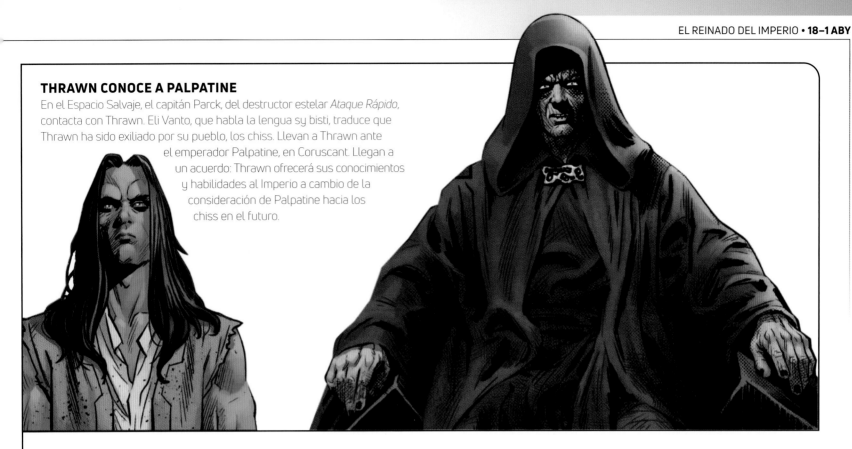

THRAWN CONOCE A PALPATINE

En el Espacio Salvaje, el capitán Parck, del destructor estelar *Ataque Rápido*, contacta con Thrawn. Eli Vanto, que habla la lengua sy bisti, traduce que Thrawn ha sido exiliado por su pueblo, los chiss. Llevan a Thrawn ante el emperador Palpatine, en Coruscant. Llegan a un acuerdo: Thrawn ofrecerá sus conocimientos y habilidades al Imperio a cambio de la consideración de Palpatine hacia los chiss en el futuro.

Holocrón oculto
En Bogano, Cal conoce al droide BD-1 y escucha el mensaje del Jedi Eno Cordova acerca de un holocrón que contiene una lista de niños sensibles a la Fuerza.

Misterios de los zeffo
Cal habla a Cere acerca de una antigua civilización, los zeffo, que construyó la cripta de Bogano que contiene el holocrón.

El pasado de la inquisidora
La Segunda Hermana revela a Cal que es la antigua padawan de Cere, Trilla Suduri, y que Cere la entregó al Imperio.

Segunda Hermana
Dos inquisidores llegan a Bracca. Cuando Prauf planta cara a la Segunda Hermana, Cal se revela como el Jedi al que buscan.

Pista en Kashyyyk
En Zeffo, Cal halla un mensaje que lo lleva a Kashyyyk, en busca del jefe wookiee Tarfful.

El pasado de Cere
Cere revela que se desconectó de la Fuerza tras ser torturada por inquisidores y perder a su padawan.

14 ABY

Nuevo reto
Thrawn se une a Eli Vanto durante los últimos tres meses de este último en la Academia Imperial.

Minería Pryce
La familia de Arihnda Pryce es obligada a vender su mina familiar de Lothal al Imperio después de que su madre sea acusada de desfalco.

Primer destino
Tras sufrir ataques de otros cadetes, Thrawn es nombrado oficial de armas en el *Cuervo de Sangre*, y Vanto es destinado como su ayudante.

Jedi oculto
En Bracca, Cal Kestis, que se oculta desde la Orden 66, usa la Fuerza para salvar a su amigo Prauf de una caída.

LA TRIPULACIÓN DE LA *STINGER MANTIS*
La Segunda Hermana acorrala a Cal. Cere Junda empuja a Cal a la *Stinger Mantis* y revela que está intentando reconstruir la Orden Jedi. El capitán de la *Mantis*, Greez, pone rumbo a Bogano. Cere cuenta a Cal que fue antaño una Jedi. Cal revela que su conexión con la Fuerza está dañada.

Cal y Saw Gerrera liberan wookiees esclavizados en Kashyyyk.

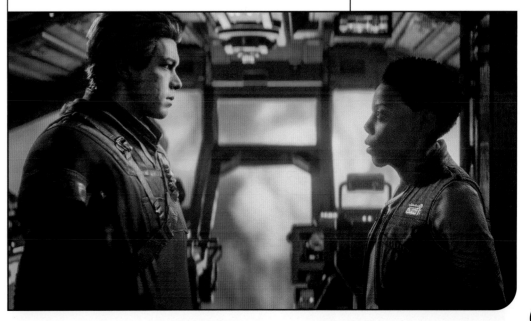

La caza del holocrón (continuación)

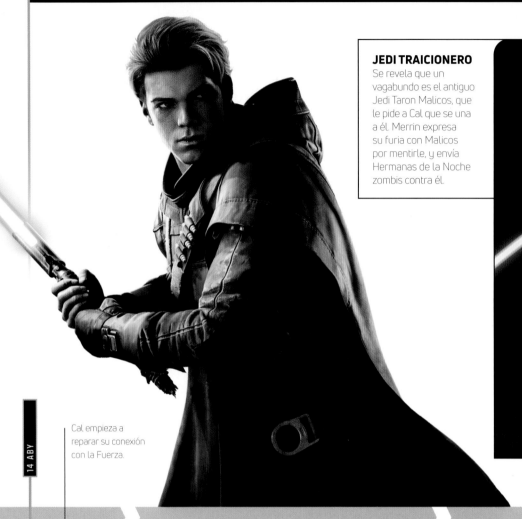

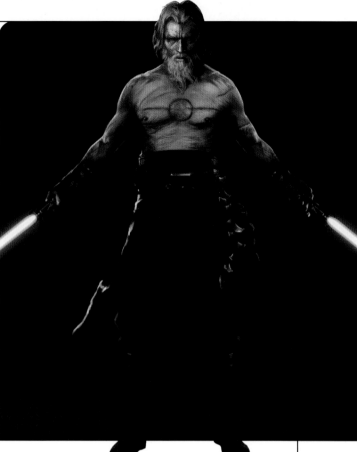

JEDI TRAICIONERO
Se revela que un vagabundo es el antiguo Jedi Taron Malicos, que le pide a Cal que se una a él. Merrin expresa su furia con Malicos por mentirle, y envía Hermanas de la Noche zombis contra él.

Cal empieza a reparar su conexión con la Fuerza.

Otro mensaje de Cordova informa a Cal de que busque un astrium, que puede abrir la bóveda de Bogano.

Capturado
Cal es secuestrado por el grupo criminal Vástagos de Haxion y obligado a luchar como gladiador hasta que la tripulación de la *Mantis* llega.

Árbol de Origen
En Kashyyyk, Tarfful envía a Cal al Árbol de Origen, en el que, gracias a una grabación, Cal descubre que el astrium que necesita está en la tumba de Kujet, en Dathomir.

Cal lucha contra la Novena Hermana y arroja a la inquisidora por un acantilado.

Hermanas de la Noche
En Dathomir, Cal conoce a la Hermana de la Noche Merrin. Ella le ordena irse y envía zombis de sus hermanas a por él.

Cal lucha contra el quirodáctilo Gorgara.

Orden 66
Cal recuerda la pérdida de su maestro Jedi, Jaro Tapal, durante la Orden 66. Tras una visión de Tapal en Dathomir, la espada de luz de Cal queda dañada.

Dolor por el pasado
Cal y Cere comparten su culpabilidad por sus pasados. Cere cuenta a Cal que se desconectó de la Fuerza tras usar el lado oscuro cuando vio que su antigua aprendiz, Trilla, era una inquisidora.

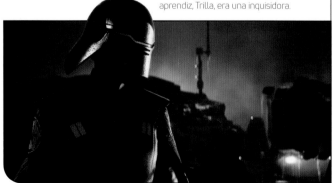

FORTALEZA DE LA INQUISICIÓN

Cere y Cal penetran en la fortaleza de la luna Nur. Cal recupera el holocrón tras combatir contra Trilla. Cere le pide perdón a Trilla, justo cuando aparece Darth Vader. Este le dice a Trilla que le ha fallado y la mata. Su última frase a Cere es «vénganos». Cere acude en auxilio de Cal cuando este queda herido tras enfrentarse a Vader. Tras vencer la tentación de usar el lado oscuro, Cere distrae a Vader, dando tiempo a Cal a romper una ventana.

C. 14 ABY

Guardián de Jedha
Chirrut Îmwe permite a Dok-Ondar y Hondo Ohnaka tomar una reliquia (un cristal kyber) de Jedha.

14 ABY

Cal escapa de imperiales que extraen cristales kyber en Ilum.

Nuevamente enfrentado a una visión de Tapal, se niega a luchar contra él.

Extraño equipo
En Dathomir, Merrin ayuda a Cal a derrotar a Malicos y obtener el astrium. Después se une a Cal en la *Mantis*.

La lucha por el holocrón
En la bóveda de Bogano, Cal tiene una visión de sí mismo como inquisidor. Después combate contra Trilla, que se lleva el holocrón.

Buscando a Cal y Cere
La Segunda Hermana, Trilla Suduri, halla la tableta de datos de Eno Cordova en un templo Jedi en el planeta boscoso de Ontotho.

Caballero Jedi
Cere realiza una ceremonia por la que recibe a Cal como caballero Jedi.

Merrin protege la *Mantis* con un hechizo cuando se acerca a la Fortaleza de la Inquisición.

Escape in extremis
Cere y Cal escapan a través de la ventana y nadan hacia lugar seguro. Merrin les ayuda a regresar a la *Mantis*.

Unidos
Greez le dice a Cere que desea permanecer con ella y Cal, y que los llevará donde necesiten ir.

NUEVO CAMINO

En Ilum, un mensaje de Cordova revela que la memoria de BD-1 había sido borrada, solo para restaurarse cuando halló a alguien digno de confianza. Cal halla un cristal kyber y construye una nueva espada de luz.

MUERTES

Trilla Suduri es ejecutada por Vader en la Fortaleza de la Inquisición de Nur.

Confía solo en la Fuerza
Cal decide destruir el holocrón para que no ponga en peligro las vidas de niños sensibles a la Fuerza.

Momentos desesperados

La familia Erso es incapaz de permanecer oculta de Orson Krennic y del Imperio. Qi'ra y Han, obligados a trabajar para la banda de los Gusanos Blancos de Lady Próxima, sueñan con su libertad. Thrawn y Arihnda Pryce buscan acumular influencia en el Imperio, mientras Vader lucha contra su pasado en Mustafar. Hera Syndulla conoce a Kanan Jarrus en el planeta Gorse, objetivo de los imperiales debido a los metales que el Imperio necesita.

Nuevo plan
Han y Qi'ra vuelan en lanzadera hasta el yate de lujo de la Ingeniera, el *Nimbo Rojo*. Allí, Qi'ra le sugiere que Lady Próxima puede hallar un nuevo comprador para el cubo de datos.

La elección de Qi'ra
Qi'ra rechaza una oferta de la Ingeniera para quedarse con Han y su amigo Tsuulo en Corellia.

Regreso a Corellia
Próxima asciende a Qi'ra. Ella y Han planean huir juntos de los Gusanos Blancos.

Castigo
En castigo por regresar con menos comida de la que había pedido, Próxima arroja a Han y Qi'ra a los pozos durante una semana.

Caos en las pujas
En la subasta, la puja de Qi'ra es insultantemente baja. Tras un tiroteo, el premio, un cubo de datos, acaba en manos de Han.

Trágica pérdida
El sindicato Kaldana compra el cubo de datos. Tsuulo es asesinado, pero Han y Qi'ra escapan en una cápsula de salvamento.

C. 13 ABY

Seguir su sueño
Beilert Valance abandona su planeta natal, Chorin, y se une al Imperio.

Cazarrata escurridizo
Han regresa con Qi'ra en la madriguera de Lady Próxima con un vial de coaxium que se ha guardado. Moloch, ejecutor de los Gusanos Blancos, lleva a Han ante Próxima.

La Ingeniera llega a un trato con Han y Qi'ra.

La Ingeniera destruye una nave de los Kaldana para impedir que se queden con el cubo.

Secretos imperiales
Han y Qi'ra descubren que el cubo de datos contiene planos de un escudo deflector portátil, e intentan contactar con su propietario original: una mujer conocida como «la Ingeniera».

Promesas de Próxima
Lady Próxima, matriarca de los Gusanos Blancos, promete tanto a Han como a Qi'ra una posición de liderazgo si completan diferentes tareas relativas a una subasta.

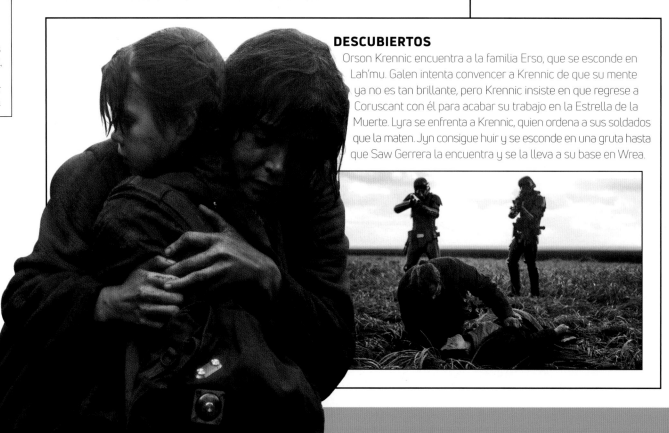

DESCUBIERTOS

Orson Krennic encuentra a la familia Erso, que se esconde en Lah'mu. Galen intenta convencer a Krennic de que su mente ya no es tan brillante, pero Krennic insiste en que regrese a Coruscant con él para acabar su trabajo en la Estrella de la Muerte. Lyra se enfrenta a Krennic, quien ordena a sus soldados que la maten. Jyn consigue huir y se esconde en una gruta hasta que Saw Gerrera la encuentra y se la lleva a su base en Wrea.

SEPARACIÓN REPENTINA
Solo Han consigue atravesar seguridad tras sobornar a una oficial imperial con el coaxium, y se ve forzado a dejar a Qi'ra atrás. Han se alista en la Armada Imperial, donde le dan el apellido Solo.

Atajo
Han roba pases diarios en un crucero de placer para sus compañeros cadetes.

Superiores enfurecidos
Thrawn supera a unos piratas espaciales, pero el nuevo capitán del *Cuervo de Sangre* lo suspende debido a sus inusuales tácticas.

Ayudar a una amiga
Han ayuda a una compañera, Kanina, a falsificar su muerte para que pueda regresar a su hogar y ayudar a su pueblo.

Aprovechar el momento
Han huye de Próxima y de sus Gusanos Blancos rompiendo un ventanal tras ella, y dejando que la luz queme la piel de Próxima.

C. 13 ABY

Esclava
Los Gusanos Blancos venden a Qi'ra al esclavista Sarkin Enneb, quien a su vez la vende a Dryden Vos, portavoz público del grupo criminal Crimson Dawn.

Han entrega a Qi'ra sus dados de la suerte.

Han acaba en el calabozo tras robar un caza TIE.

13 ABY

Rebajar las expectativas
Tras el alistamiento le dicen a Han que no se acercará a un caza TIE hasta que complete la instrucción básica.

Calabozo otra vez
Han vuelve al calabozo por insubordinación.

DESAFIANDO ÓRDENES
En una misión en Qhulosk, el cadete Beilert Valance, del Escuadrón Carida, se ve obligado a eyectarse. Con la misión completada, Han ignora órdenes de sus superiores de dejarlo atrás y organiza una misión de rescate.

La escapada
Moloch persigue a Han y Qi'ra por las calles de Corellia hasta el espaciopuerto de Ciudad Coronet.

Momentos desesperados (continuación)

12 ABY: Ira en Mustafar
El contraataque de los mustafarianos ante el intento de Vader de abrir un portal en su castillo para resucitar a Padmé causa erupciones de lava.

*C.*12 ABY: **Archex**, capitán de la Primera Orden, nace en Jakku.

C. 12 ABY

Nuevo sirviente
Vader obliga al oficial imperial Vaneé a convertirse en su sirviente en el castillo de Mustafar.

12 ABY: El momento de Momin
Mientras Vader está distraído con los mustafarianos, Momin abre un nexo de la Fuerza para resucitar.

12 ABY: Ascenso
Tras soportar acusaciones de corrupción, Thrawn es ascendido a capitán y primer oficial del *Avispa Trueno*.

12 ABY: Nuevo hogar
Kanan se establece en Gorse, donde halla trabajo como piloto de carguero.

C. 12 ABY

Misión Sith
Palpatine encarga a una joven twi'lek hallar la Gema del Luminoso.

12 ABY: Batalla en la fortaleza de Vader
Los mustafarianos intensifican sus ataques. Vader cae en un pozo de lava pero consigue salir y se retira a su castillo.

12 ABY: Encuentro crucial
Thrawn y Pryce se conocen en un baile de celebración del Día del Imperio en Coruscant.

12 ABY: Arresto en Lothal
Mira y Ephraim Bridger son arrestados y encerrados por transmitir mensajes contra el Imperio.

C. 12 ABY

Ataque contra Vader
Una sacerdotisa mustafariana intenta matar a Vader con un virus de control mental.

C. 12 ABY

Abandonar el hogar
Hera abandona Ryloth para trabajar contra el Imperio.

12 ABY: Prueba de lealtad
Dryden Vos obliga a Qi'ra a matar a un prisionero para demostrar su lealtad.

12 ABY: La ira de Vader
Los mustafarianos buscan venganza contra Vader en su castillo. Vader los derrota.

12 ABY
Vader se enfrenta a Momin y lo mata.

12 ABY
Palpatine se muestra complacido cuando Vader anuncia que regresa a Coruscant.

12 ABY: VISIONES DEL PASADO

Vader entra en el nexo de Fuerza del castillo. En él ve visiones alteradas de su madre, Shmi, con Palpatine, mientras estaba embarazada de Anakin, y también ve su infancia en Tatooine y a varios Jedi, incluidos Ahsoka, Yoda y Obi-Wan. Cuando una perturbadora visión de Padmé precipitándose al vacío lo hace lamentar otra vez su muerte, regresa a su castillo, enfurecido, y cierra el nexo.

C. **11 ABY:** la madre de Enfys Nest muere.

11 ABY: MISIÓN EN UMBARA

Thrawn y Vanto se preguntan qué debe estar haciendo el Imperio con cantidades ingentes de doonium. En Umbara, Cisne Nocturno libera cientos de droides buitre, lo que lleva al Imperio a ocupar el planeta y asumir el control de las minas.

C. 11 ABY

Clon droide

L3-37 construye una droide a su imagen y semejanza, programada con un código antivirus para combatir el virus de Fyzen Gor en el transistor Phylanx Redux.

11 ABY: Merodeadores

La líder de los Jinetes de las Nubes, Enfys Nest, intenta que Beckett y su tripulación roben chips identificadores imperiales en blanco para ella.

11 ABY: Capitana del conde

El conde Vidian, experto en eficacia imperial, le pide que Rae Sloane sea nombrada capitana interina del Ultimátum.

11 ABY: El regreso a casa

Rin convence a Lando de devolver el orbe a su legítimo hogar, Livno III.

11 ABY

11 ABY

Chelli Aphra estudia arqueología en la Universidad de Bar'leth.

11 ABY

El moff Ghadi chantajea a Pryce.

11 ABY: Nuevo aliado

Pryce le pide consejo a Thrawn. Ella le ofrece ayudarle con la política.

C. 11 ABY

Ventaja

Qi'ra engaña a IG-88 y Hondo Ohnaka, y los captura cuando ellos querían capturarla a ella para obtener un botín.

11 ABY: Sueños de Academia

Thane Kyrell y Ciena Ree deciden asistir a la Academia Imperial tras conocer a Tarkin en Jelucan.

11 ABY: LA MISIÓN DE LANDO

Cuando Lando es arrestado por contrabando en Hynestia, la reina Forsythia ordena que Lando y L3-37 entreguen un orbe al Imperio como compensación. No obstante, Rin, la hija de la reina, se cuela en el *Halcón*, desesperada por mantener el orbe lejos del alcance del Imperio.

Momentos desesperados (continuación)

EL ENVITE DE SLOANE

Sloane arresta a Vidian por presentar falso testimonio ante el emperador e intentar destruir bienes de valor estratégico. Después dispara contra la *Recolectora*, la nave con la que Vidian recoge thorilidio..., con Kanan y Hera a bordo. Kanan usa la Fuerza para salvar a Hera de la destrucción, y le pide que no comparta lo que ha visto mientras escapan juntos en una cápsula de salvamento. Skelly detona una bomba que mata a Vidian y a él.

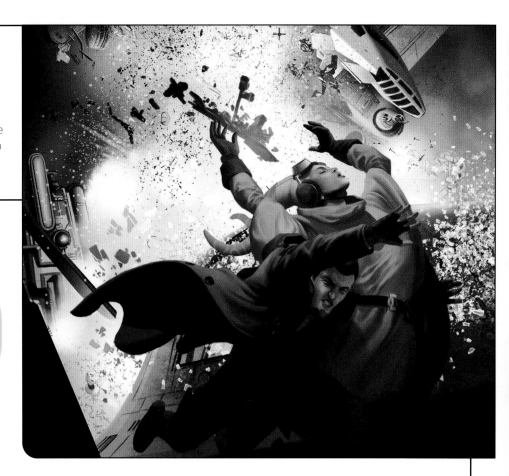

> «Lo **peor** es **ver** y no **sentir** nada.»
>
> Hera Syndulla

Primera visión
Hera ve cómo Kanan acude en auxilio de su jefe, Okadiah, cuando Vidian lo acosa.

Crueldad
Vidian mata al jefe del Gremio Minero de Gorse por resistirse a sus cambios orientados a mejorar la eficiencia.

Rastrear a Vidian
Hera Syndulla rastrea al experto imperial en eficiencia, el conde Vidian, hasta Gorse y su luna cercana, Cynda.

Contacto secreto
El contacto de Hera en Gorse es arrestado, pero su amiga Zaluna consigue pasarle valiosa información sobre la red de vigilancia imperial.

Incremento cruel
Desde Coruscant comunican a Vidian que sus cuotas semanales han subido un 50 %.

Advertencia explosiva
Skelly, un experto en explosivos, causa una detonación en un desesperado intento de advertir a Vidian de que sus planes para Cynda destruirán la luna.

Skelly detona una serie de bombas en un intento de matar a Vidian.

Agente del emperador
Kanan le dice a Sloane que es un agente del emperador y que Vidian ha mentido al emperador acerca de sus operaciones en Cynda.

Informes falsificados
Hera y Kanan descubren que Vidian usó su identidad previa, Lemuel Tharsa, para falsificar un informe «independiente».

Salvar Cynda
Tras una explosión de prueba de Vidian en Cynda, Hera, Kanan, Skelly y la experta en espionaje Zaluna se dirigen a un depósito imperial para evitar que Vidian destruya la luna.

Un plan catastrófico
Rae Sloane se sorprende ante el plan de Vidian de destruir Cynda a fin de extraer directamente y procesar el thorilidio.

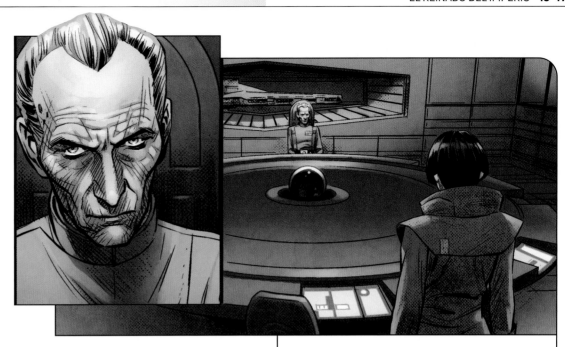

11 ABY

NACIMIENTOS

Temmin Wexley, piloto de la Resistencia, nace en Akiva.

Nueva sociedad

Kanan y Hera deciden seguir trabajando juntos. Hera muestra a Kanan su nave, el *Espíritu*.

El siguiente

Everi Chalis, protegida del conde Vidian, lo sucede como experta en logística imperial tras la muerte de su maestro.

Marcando límites

En Tatooine, Owen Lars se niega a permitir que Obi-Wan Kenobi entrene a Luke.

NUEVA GOBERNADORA DE LOTHAL

Arihnda Pryce dispone una reunión con Tarkin. Le ofrece información acerca de sus enemigos, incluido el moff Ghadi, si Tarkin la nombra gobernadora de Lothal. Dado que el gobernador previo, Ryder Azadi, ha sido arrestado y encarcelado recientemente por traición, Tarkin accede.

Quimera

Thrawn y Vanto son asignados al destructor estelar imperial *Quimera*.

Sloane es nombrada capitana permanente del destructor *Ultimátum*.

SEQUÍA EN TATOOINE

Obi-Wan impide que matones de Jabba el Hutt roben agua del hogar de los Lars durante una sequía. Cuando Luke les echa en cara el agua que han robado a otros, Obi-Wan interviene para llevarlo sano y salvo a casa.

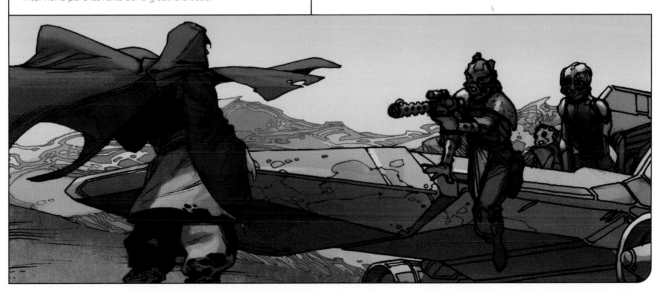

Crimson Dawn y los Jinetes de las Nubes

Los grupos criminales mantienen un férreo control de la galaxia. Quienes no sirven a estas organizaciones se arriesgan a una vida de esclavitud o a la muerte. Beckett encabeza una banda a sueldo de Dryden Vos, representante de Crimson Dawn. Enfys Nest lidera un notorio grupo llamado Jinetes de las Nubes, que parecen ser rivales criminales de la banda de Beckett pero tienen motivaciones más profundas. Han conoce a su futuro copiloto y mejor amigo en la galaxia.

Combate en Mimban
Han, ahora soldado del barro, conoce a Beckett y su banda durante una batalla en Mimban.

Encarcelado
Chewbacca es arrestado y enviado a una celda de una cárcel imperial en Mimban.

Nuevo trabajo
Lando y L3-37 aceptan el encargo de liberar esclavos petrusianos de una fábrica imperial de droides en una avanzadilla de Kullgroon.

Lando anima a los petrusianos a rebelarse.

Degradado
Han Solo es expulsado de la escuela de vuelo y enviado a infantería.

ENCUENTRO EMBARRADO
Han le pide a Beckett que se una a su tripulación, pero Beckett lo rechaza y lo denuncia por desertor. Arrojan a Han a la misma celda que Chewbacca. Su limitada capacidad para hablar shyriiwook les ayuda a liberarse juntos de la cenagosa celda.

Huida a tiempo
Han y Chewbacca abandonan Mimban en el transporte blindado Y-45 que ha robado Beckett.

Una deuda peligrosa
Cuando Han pierde el coaxium, Beckett le cuenta que estaban contratados por Crimson Dawn, y ahora sus vidas corren riesgo.

Regreso trágico
Valance obtiene la baja del Imperio y regresa a casa tras sufrir terribles heridas en combate en el Borde Medio.

La caza del *Halcón*
Los imperiales capturan el *Halcón*. Lando y L3-37 rastrean la nave hasta Vandor, donde trazan un plan para recuperarla.

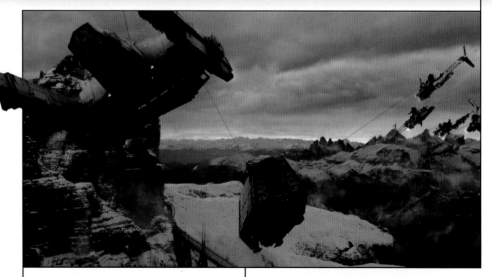

C. 10 ABY

Fuga
Val saca a Beckett de una cárcel gestionada por la banda Vientos de Ruina.

C. 10 ABY

Cazarrecompensas
Beilert Valance intenta impedir que Boba Fett mate a su antigua mentora, Nakano Lash.

EL ROBO DE COAXIUM
Beckett y su tripulación, ahora con Han y Chewbacca, intentan robar un cargamento de coaxium en Vandor. Su esfuerzo se ve frustrado por Enfys Nest y sus Jinetes de las Nubes. Dos miembros de la banda de Beckett, Val y Rio, mueren en el frustrado intento.

MUERTES

Rio muere a tiros en el fallido golpe en Vandor.

Val muere en una explosión sobre el puente en el golpe en Vandor.

REUNIÓN SORPRESA

Beckett, Han y Chewbacca abordan el *Primera Luz*, el yate de Dryden Vos, cabeza visible de Crimson Dawn. Han se reúne con Qi'ra, que revela que ahora trabaja para Vos. Dryden accede a que Beckett y Han intenten un nuevo golpe: obtener coaxium sin refinar en las minas de especia de Kessel del sindicato Pyke, a fin de pagar su deuda..., siempre que lleven a Qi'ra con ellos.

Comienza la misión

Tras aterrizar en Kessel, Qi'ra le ofrece al pyke director de la mina darle a Han y Chewie como esclavos a cambio de especia.

Un vuelo exasperante

Para escapar al bloqueo imperial, Han toma un atajo por el Corredor de Kessel, en el Maelstrom.

Apuesta arriesgada

Han no consigue ganar la nave de Lando Calrissian, el *Halcón Milenario*, en una partida de sabacc, pero Lando accede a ser su piloto hasta Kessel.

Ayuda wookiee

Chewbacca ayuda a Han a liberar a un grupo de wookiees, mientras Han carga contenedores de coaxium en una carretilla.

Primer vuelo

Han pilota el *Halcón* por primera vez.

10 ABY

Beckett advierte a Han de que nunca se fíe de nadie.

Discretamente, Qi'ra le devuelve a Han sus dados de la suerte.

Rebelión inesperada

L3-37 retira el perno de sujeción de un droide de seguridad, lo que pone en marcha una rebelión droide en la que los esclavos de la mina son liberados.

La grabación de las *Crónicas de Calrissian*, de Lando, se ve interrumpida por el caos en la mina.

Buscar una nave

Qi'ra le dice a Han que conoce a un hombre con una nave suficientemente rápida para llevar el coaxium sin refinar a Savareen antes de que explote.

Libertad

Han y Chewbacca se liberan mientras Qi'ra acaba con el director de la mina con una forma de lucha llamada *terás käsi*.

UNA SALIDA TUMULTUOSA

L3-37 es despedazada en el tiroteo frente a las minas de Kessel, pero Lando la lleva a bordo del *Halcón*. Tras liberar a los wookiees, Chewbacca decide quedarse con Han, y Qi'ra arroja detonadores para dar cobertura al grupo y permitir que el *Halcón* despegue.

Pasado oscuro

Qi'ra y Han se besan en el vestidor de Lando, pero ella le dice a Han que no sentiría lo mismo por ella si supiera de su pasado desde que abandonó Corellia.

Crimson Dawn y los Jinetes de las Nubes (continuación)

Despedida
Beckett le dice a Han que no le interesa su plan de engañar a Dryden Vos.

HUIR DE LAS FAUCES
El *Halcón* tiene un encontronazo con el summa-verminoth, una criatura colosal, cerca de las Fauces, un grupo de agujeros negros. Han atrae a la criatura al pozo gravitatorio. El *Halcón* salta a hipervelocidad en cuanto Beckett inyecta coaxium en su combustible, permitiéndoles huir.

Chewbacca ocupa el puesto de copiloto del *Halcón*.

Qi'ra le dice a Han que no puede dejar a Dryden Vos.

Lando abandona Savareen en el *Halcón*.

> «No somos **maleantes**. Somos **aliados**. Y la guerra ha **empezado**.»
>
> Enfys Nest

Fusión con el *Halcón*
Lando fusiona el cerebro de L3-37 con el ordenador de navegación del *Halcón*.

Por poco
El *Halcón* hace un aterrizaje forzoso en Savareen, en el Borde Exterior. Allí comienza el proceso de refinado del coaxium.

Enfrentamiento
Enfys Nest y los Jinetes de las Nubes aparecen en el depósito de combustible.

CONTRAATAQUE
Enfys Nest se quita el casco y revela su identidad. Ella explica que su problema es con Crimson Dawn y los demás grupos criminales que se aprovechan de los inocentes. Quiere el coaxium para financiar la lucha contra ellos.

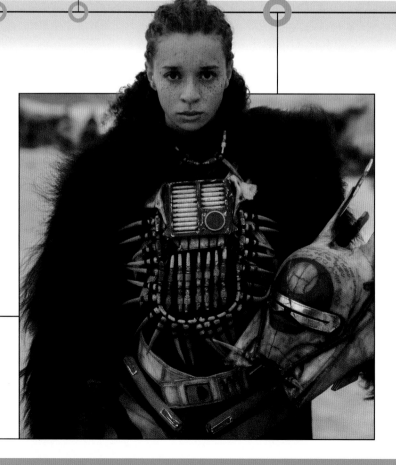

ACUDE CONMIGO A DATHOMIR

Desde el *Primera Luz*, Qi'ra llama a Maul, líder de Crimson Dawn; le dice que Dryden está muerto y que Beckett se ha llevado el coaxium. Maul exige a Qi'ra que acuda con él a Dathomir, donde trabajarán juntos mejor.

Owen se resiste

Obi-Wan Kenobi y Owen Lars se enfrentan cuando Obi-Wan intenta dar secretamente piezas a Luke para su saltador.

Kenobi, botín

Jabba el Hutt contrata al cazarrecompensas Krrsantan para que mate al hombre que detuvo su impuesto al agua en Tatooine. No sabe que el hombre es, en realidad, Obi-Wan Kenobi.

Luchar contra el mismo enemigo

Enfys Nest conoce a Jyn Erso cuando entrega coaxium sin refinar a Saw Gerrera.

Combate en el acantilado

Krrsantan atrae a Obi-Wan atacando a Owen. Krrsantan y Obi-Wan luchan mientras Owen cae por un risco.

No te fíes de nadie

Han dispara a Beckett antes de que este tenga oportunidad de dispararle.

UN NUEVO INICIO

Han y Chewbacca llevan todo el coaxium a Enfys Nest. Enfys le pide a Han que se una a la causa, pero él rechaza la oferta. Ella deja a Han y Chewbacca con un vial de coaxium.

C. 10 ABY

Lucha por la vida

Cazadores trandoshanos capturan a Krrsantan para los hermanos Xonti. El wookiee accede a luchar como gladiador para huir de Kashyyyk, y le proporcionan una mejora exoesquelética endodérmica.

MUERTES

Dryden Vos es asesinado por Qi'ra en el *Primera Luz*.

Beckett muere a manos de Han Solo en Savareen.

10 ABY

Beso de despedida

Qi'ra le pide a Han que recupere el coaxium y que se reunirá con él en breve.

Qi'ra deja a Han atrás en Savareen.

Revancha

Han se reúne con Lando para una partida de sabacc, y gana el *Halcón*.

Chewbacca y Han se dirigen a Tatooine hacia un prometedor nuevo trabajo.

El pirata espacial Hondo Ohnaka se esconde a bordo del *Halcón Milenario*.

Luke salva a Owen en su saltador celestial.

A la fuga

Leia se fuga de casa cuando teme que sus padres están a punto de casarla con un príncipe.

DOBLE ENGAÑO

Dryden acusa a Qi'ra, Han y Chewbacca de llevarle falso coaxium, y revela que su fuente es Beckett. Sin embargo, Han ha engañado a Beckett, lo que permite a los Jinetes de las Nubes acabar con los ejecutores de Vos. Beckett se fuga con el coaxium y obliga a Chewie a ir con él. Han y Dryden luchan. Qi'ra engaña a Vos haciéndole creer que está de su parte, pero lo mata durante el combate.

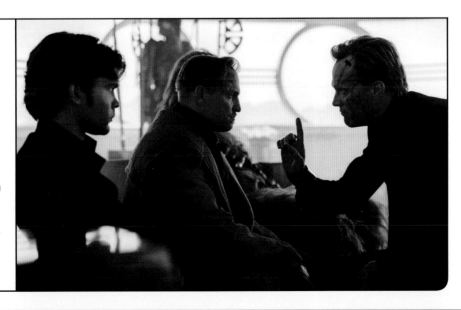

C. 10 ABY

Evadiendo al Imperio

Han y Chewie eluden al agente Kallus y a IG-88 en el Borde Exterior.

C. 10 ABY

Enseñanza del lado oscuro

Maul enseña a Qi'ra los peligros del Sith.

El *Halcón Milenario*

El *Halcón Milenario*, carguero ligero corelliano YT-1300f, es una porquería, pero es el pedazo de chatarra más rápido de la galaxia. Ha estado presente en algunos de los acontecimientos más memorables y ha intervenido en duras batallas por toda la galaxia. Pilotado por Lando Calrissian, Han Solo, Chewbacca y Rey, es una nave creada para la velocidad. El *Halcón* completó el traicionero Corredor de Kessel en un tiempo récord cuando el ordenador de la nave se fusionó con el cerebro de L3-37.

C. 56 ABY

Nace una leyenda
Se construye el *Halcón Milenario*.

C. 12 ABY

Mejoras
Lando añade una cápsula de salvamento y un bar al *Halcón*.

10 ABY: Una nave rápida
Qi'ra y Han contratan a Lando para que los lleve a Kessel en un robo de coaxium.

4 DBY: Disparo perfecto
Lando dispara al reactor principal de la Estrella de la Muerte, lo que causa una explosión que destruye la estación de combate.

4 DBY: Liberar a Solo
Después de que Luke, Leia, Chewie, Lando y los droides rescaten a Han del palacio de Jabba en Tatooine, los rebeldes lidian con una tormenta de arena para llegar al *Halcón* y salir del planeta.

10 ABY: EL FAMOSO CORREDOR DE KESSEL
Después de que L3-37 sea despedazada frente a las minas de Kessel, su cerebro se fusiona en el sistema de navegación del *Halcón*, lo que permite a la nave recorrer el Corredor de Kessel, a través del peligroso Maelstrom, en menos de 12 pársecs. Desprender la cápsula de salvamento para distraer a summa-verminoth devuelve el *Halcón* a su configuración original.

10 ABY: Nuevo propietario
Han gana el *Halcón* a Lando en una partida de sabacc en Numidian Prime.

3 DBY: Problemas de hiperimpulsor
En Ciudad de las Nubes, R2-D2 arregla el hiperimpulsor del *Halcón Milenario* tras haber sido desactivado por los imperiales, lo que permite a los rebeldes huir.

0: Escape in extremis
El *Halcón Milenario* huye de Mos Eisley cuando Han y Chewbacca aceptan el encargo de llevar a Obi-Wan Kenobi y Luke Skywalker a Alderaan.

0: CON LA REBELIÓN
Cuando el *Halcón* es capturado por el rayo tractor de la Estrella de la Muerte, tripulación y pasajes se ocultan en sus compartimentos de contrabando. Tras rescatar a la princesa Leia, Han pilota el *Halcón* hasta la base rebelde de Yavin 4. Chewie y él se van con la recompensa, pero vuelven en el último momento a la batalla de Yavin para allanar el camino a Luke y su disparo de «uno entre un millón», que destruye la Estrella de la Muerte.

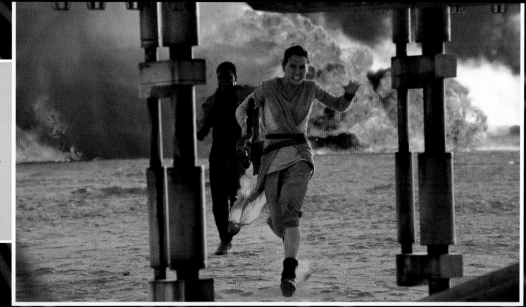

C. 15–34 DBY

El *Halcón*, robado

Gannis Ducain traiciona a Han y le roba el *Halcón Milenario* en Christophsis. Después de que los hermanos Irving le roban la nave a Ducain, esta acaba en manos del jefe chatarrero de Jakku, Unkar Plutt.

34 DBY: CHEWIE, ESTAMOS EN CASA

En Jakku, Rey y Finn escapan de la Primera Orden volando en el *Halcón*. Chewbacca y Han usan un rayo tractor desde el *Eravana* para capturar el *Halcón*, y acceden a llevar a Rey, Finn y BB-8 a Takodana.

34 DBY: Buscando a Skywalker

Rey y Chewbacca llevan el *Halcón* a Ahch-To en busca de Luke.

34 DBY: «Ese pedazo de chatarra…, ¡que desaparezca!»

Chewbacca y Rey pilotan el *Halcón* hasta Crait, donde evacuan a los supervivientes de la Resistencia de un ataque de la Primera Orden.

35 DBY: Maniobras arriesgadas

Poe Dameron emplea hipersaltos rápidos con el *Halcón* para dejar atrás a la Primera Orden.

34 DBY: Aventuras con Hondo

Hondo Ohnaka y Chewbacca firman un acuerdo en Batuu que permite a Hondo usar el *Halcón* para algunos trabajos.

35 DBY: Atrapados

La Primera Orden captura a Chewbacca y el *Halcón* en Pasaana.

35 DBY: «NOSOTROS SOMOS MÁS»

Lando y Chewbacca recorren la galaxia en el *Halcón Milenario* para recabar ayuda de partidarios de la Resistencia. Consiguen que cientos de naves lleguen para participar en la batalla de Exegol contra la Orden Final.

35 DBY: Regreso a Tatooine

Rey y BB-8 van en el *Halcón Milenario* a Tatooine, a enterrar las espadas de luz de Luke y Leia junto a la granja de los Lars.

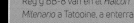

Proteger a los mellizos

Diez años después de grabar un mensaje para todos los Jedi, tras la Orden 66, Obi-Wan Kenobi permanece oculto en Tatooine. Adopta el nombre de Ben y mantiene un perfil discreto mientras vigila al joven Luke en la granja de humedad de los Lars, al mismo tiempo que los inquisidores cazan Jedi por toda la galaxia. El secuestro de Leia le obliga a salir a la luz, poniendo en peligro su vida y la de quienes forman parte de una red secreta dedicada a salvar Jedi y sensibles a la Fuerza.

Intimidación
El Quinto Hermano y Reva piden información acerca de Jedi a la gente de Anchorhead. Reva amenaza a Owen y a su familia, pero él no le revela nada.

Marcando límites
Owen Lars devuelve a Obi-Wan un juguete que este había dejado para Luke, y advierte al Jedi de que se mantenga lejos de su familia.

«**Ni** te **imaginas** el **riesgo que corro**, princesa.»

Obi-Wan Kenobi

Obi-Wan rescata a Leia, pero a ella le cuesta un poco confiar en él.

Buscando a Obi-Wan
En Daiyu, Reva lanza una alerta acerca de Obi-Wan para los cazarrecompensas locales, desafiando la orden de no intervenir del gran inquisidor.

Salida
Haja proporciona información a Obi-Wan sobre un transporte que parte hacia Mapuzo y coordina a gente que, asegura, le ayudará allí.

C. 9 ABY

Una salida cruel
El Imperio extermina a la mayoría de geonosianos tras trasladar la Estrella de la Muerte a Scarif.

Inteligencia local
En Daiyu, un falso Jedi, Haja Estree, ayuda a Obi-Wan a hallar el edificio donde Leia se encuentra cautiva.

Los inquisidores llegan a Tatooine en busca de Jedi.

Hazaña reveladora
Mientras huyen de los inquisidores, Obi-Wan usa la Fuerza para salvar a Leia cuando ella cae de un edificio, convenciéndola de que es un Jedi.

Verdades
Durante una ceremonia política en Alderaan, la joven princesa Leia Organa le cuenta a su primo algunas verdades desagradables cuando él le dice que no es una Organa.

Obsesión con los Jedi
Después de que un Jedi desconocido consiga escapar, el gran inquisidor advierte a la Tercera Hermana, Reva, que abandone su obsesión con Obi-Wan Kenobi.

En el exilio
Obi-Wan, que vigila en secreto a Luke Skywalker en Tatooine, intenta contactar con el espíritu de Qui-Gon Jinn, pero no recibe respuesta.

PETICIÓN DE AYUDA
Leia es secuestrada en un complot de Reva para sacar a Obi-Wan a descubierto. Bail y Breha Organa piden a Obi-Wan, por holograma, que la devuelva a casa. Al principio, Obi-Wan se niega, alegando que no es el hombre que era antes, pero una visita de Bail lo convence de sacar su espada de luz de la arena del desierto y dirigirse a Daiyu en busca de Leia.

Advertencia de un Jedi
Un Jedi huido llamado Nari busca a Kenobi. Obi-Wan recomienda al joven que entierre su espada de luz y se oculte.

DESCUBRIMIENTO DEVASTADOR

Reva acorrala a Obi-Wan en Daiyu y lo deja en *shock* al revelarle que Anakin Skywalker está vivo y que ahora es Darth Vader. Reva se jacta de que llevará a Obi-Wan ante Vader, pero el gran inquisidor aparece y le exige que se haga a un lado. Reva atraviesa al inquisidor con su espada de luz, aparentemente matándolo, lo que les da tiempo a Obi-Wan y Leia para huir en el transporte a Mapuzo.

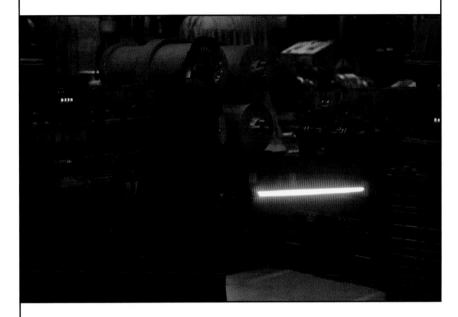

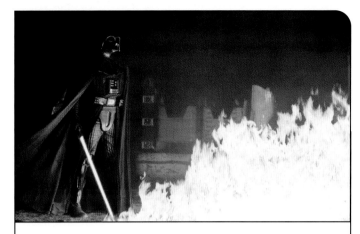

BUSCANDO VENGANZA

Vader llega a Mapuzo y mata a varios aldeanos. Tala y Leia corren hacia un transporte que Durith ha dispuesto mientras Obi-Wan intenta en vano evadir a Vader. El señor del Sith supera fácilmente a Obi-Wan y lo arrastra por el fuego para torturarlo. Vader asegura a Obi-Wan que debería haberlo matado cuando tuvo la oportunidad.

Leia resiste
Reva interroga a Leia acerca de Obi-Wan y de la Senda, pero no consigue sonsacarle ninguna información.

Un descubrimiento tétrico
Obi-Wan halla un mausoleo Jedi en la fortaleza, que incluye los restos del maestro Tera Sinube.

Arreglando a un amigo
Obi-Wan arregla el droide de Leia, LO-LA59, averiado durante su cautiverio.

Maestro Vos
Obi-Wan lee una nota del maestro Jedi Quinlan Vos en la pared de la casa segura. Tala le dice a Obi-Wan que Vos ayudaba a salvar jovencitos Jedi.

Profundidades
Gracias a su autorización imperial, Tala abre una escotilla subacuática de la Fortaleza para Obi-Wan.

Reva le dice a Vader que dejó marchar a Obi-Wan tras poner una baliza rastreadora en su nave.

9 ABY

Desafío de Vader
Desde su castillo de Mustafar, Darth Vader le dice a Reva, por holograma, que si le lleva ante Obi-Wan le dará el cargo de gran inquisidora.

Leia, capturada
Tala regresa para ayudar a Obi-Wan a huir de Vader, mientras que Reva halla y captura a Leia.

Ofrecer ayuda
En Jabiim, Kawlan Roken, líder de la Senda Oculta, le dice a Obi-Wan que su grupo le ayudará a rescatar a Leia de la Fortaleza de la Inquisición. Tala se ofrece para acompañar a Obi-Wan en esta misión.

Lucha interna
El Quinto Hermano, reacio, envía sondas imperiales de la Fortaleza de la Inquisición a sistemas mineros cercanos cuando Reva le comunica que Vader le ha encargado la caza de Obi-Wan.

Huyendo de la Fortaleza de la Inquisición
Mientras Tala distrae a Reva, Obi-Wan libera a Leia. Tala, Leia y Obi-Wan consiguen huir de la fortaleza en uno de dos aerodeslizadores T-47 que acuden en su ayuda. Los imperiales derriban el otro T-47.

Un viaje arriesgado
En Mapuzo, Freck, un transportista simpatizante del Imperio, se ofrece a llevar a Obi-Wan y a Leia a un espaciopuerto.

Escape difícil
En un control de inspección imperial, un droide sonda identifica a Obi-Wan. El Jedi elimina a varios soldados de asalto, y luego recibe ayuda de Tala Durith, una luchadora de la resistencia que trabaja de incógnito como oficial imperial.

LA SENDA OCULTA

Tala lleva a Obi-Wan y Leia a una casa segura y les presenta a un droide estibador, NED-B. Tala le explica que la casa segura forma parte de una red clandestina llamada la Senda Oculta, que ayuda a Jedi y sensibles a la Fuerza, niños incluidos, a adoptar nuevas identidades y a ocultarse del Imperio. La red ofrece a Kenobi y Leia un pasaje seguro a Jabiim.

MUERTES

Nari, un Jedi, es asesinado por inquisidores en Tatooine.

Proteger a los mellizos (continuación)

Refugiados
Obi-Wan y Leia llegan a Jabiim, donde se reúnen con Haja, ahora un fugitivo del Imperio.

Gran ascenso
Reva rastrea a Obi-Wan hasta Jabiim; por lo que Vader la nombra gran inquisidora.

«NO NECESITO TU AYUDA»
A fin de ganar tiempo, Obi-Wan pide hablar con Reva. Se da cuenta de que el único modo de que sepa que Vader fue Anakin Skywalker es que haya sido una jovencita durante la Orden 66. Reva recuerda el trauma de ser traicionada por Anakin y que, para sobrevivir, tuvo que hacerse la muerta, entre otros jovencitos, la única familia que tuvo. Reva admite que trabaja contra Vader, y no para él, pero se niega a ayudar a Kenobi, furiosa con él por no haber detenido a Anakin cuando tuvo la oportunidad.

Engañar a Vader
Tras aterrizar en Jabiim, Vader inmoviliza un falso transporte y lo destroza..., permitiendo así que un vehículo que va detrás huya con Obi-Wan, Leia, los refugiados y el equipo de Roken a bordo.

Demora droide
LO-LA59, que ha sido hackeada por Reva, cierra la puerta del hangar, atrapando a los refugiados y al equipo de Roken.

Retirada
Reva abre por la fuerza la puerta que la separa de Obi-Wan. Sus soldados comienzan a disparar, haciendo retroceder a Kenobi, Tala y los refugiados.

Pequeña victoria
Leia extrae el perno de sujeción de LO-LA59; juntas abren la puerta del hangar.

Reva y una legión de soldados de asalto disparan contra la instalación.

Su parte
Leia trepa por un acceso de ventilación para llegar al panel de control que abre la puerta del hangar.

Rendición estratégica
Obi-Wan se rinde a Reva, sabiendo que a Vader le interesa más él que los refugiados. Reva se niega de nuevo a unirse a él, pero una vez ella se aleja, él consigue liberarse de sus guardias.

ATAQUE DEL SEÑOR OSCURO
Reva intenta matar a Vader, pero él la supera fácilmente y revela que siempre ha sabido que ella era una jovencita en busca de venganza. Cuando Vader la atraviesa con la espada, aparece el gran inquisidor (sano y salvo) y regresa a su antigua posición junto a Vader.

Sacrificio
Con Tala herida, NED-B la protege lo suficiente como para que ella active un detonador termal a fin de demorar la persecución imperial.

Proteger la Senda
Roken le dice a Obi-Wan que le ayudará a llevar a Leia a Alderaan después de llevar a los refugiados de Jabiim a un lugar seguro.

Preparados para luchar
Vader ordena a Reva lanzar un ataque contra las instalaciones de Jabiim. Obi-Wan le pide a los refugiados que cierren todos los accesos para demorar al Imperio.

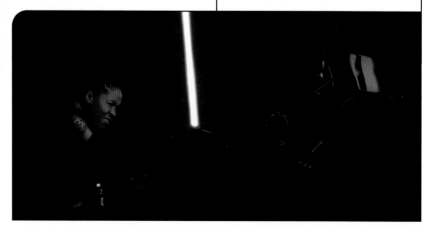

«SOLO QUEDO YO»

Vader entierra a Obi-Wan bajo pilas de rocas y cree que ha triunfado, pero el Jedi usa la Fuerza para liberarse y volver a enfrentarse a su exalumno, bombardeando a Vader con columnas de piedra. Luego, con un poderoso golpe de espada, Kenobi abre el casco del Sith, revelando su cara llena de cicatrices. Cuando Vader afirma que Anakin Skywalker ha muerto, un devastado Obi-Wan pide perdón por todo lo que ha pasado, pero su enemigo replica que él, Darth Vader, y no Kenobi, mató a Anakin. Reconociendo que su amigo ha muerto, Obi-Wan deja al Sith respirando con dificultad y gritando, furioso, su nombre.

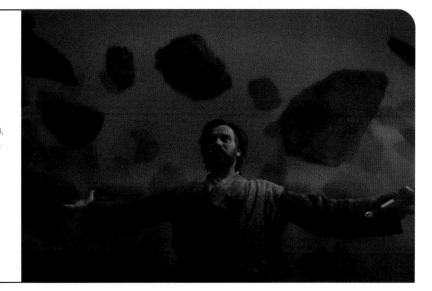

Nueva amenaza
Obi-Wan presiente que algo va mal cuando una Reva herida halla su holoproyector y reproduce un mensaje de Bail acerca de Owen y del chico que protege en Tatooine.

Una revancha rocosa
Tras seguir a Obi-Wan a una árida luna, Vader aterriza e inicia un épico combate contra su antiguo maestro en medio de un paisaje rocoso y desolado.

Vader ordena a sus oficiales que sigan la nave de Obi-Wan.

Lealtad renovada
Con un holograma, desde su fortaleza de Mustafar, Vader asegura a Palpatine que solo sirve al emperador, y que Obi-Wan no significa nada para él.

En alerta
En Tatooine, Owen y Beru se preparan para defender su hogar y proteger a Luke tras recibir la advertencia de que un inquisidor busca a un joven granjero.

Proteger a los suyos
Reva penetra en la granja de los Lars. Owen y Beru resisten los ataques el tiempo suficiente como para que Luke huya al desierto.

Reunión en Alderaan
Obi-Wan devuelve LO-LA59 a Leia, en Alderaan, y le asegura que ha heredado valiosos rasgos de sus dos padres biológicos.

«¿Qué tal?»
Obi-Wan le dice a Owen que él y Beru son la única protección que Luke necesita. Owen presenta a Obi-Wan a Luke.

9 ABY

TRAZANDO SU PROPIO CAMINO
De pie sobre Luke, Reva está a punto de asestar el golpe mortal, pero la detienen recuerdos de su terrible experiencia durante la Orden 66. Devuelve a Luke a su hogar al mismo tiempo que Obi-Wan llega a la granja de los Lars. Reva siente que ha fallado a sus compañeros al no matar a Luke, pero Obi-Wan le asegura que haber mostrado piedad les ha dado paz y los ha honrado. Reva deja su espada de luz de inquisidora en la arena y Obi-Wan le dice que ambos son ahora libres.

Listo para ver
Mientras Obi-Wan se traslada a un nuevo hogar en Tatooine, el espíritu de la Fuerza de Qui-Gon Jinn le dice que siempre ha estado allí, y le pide a Obi-Wan que le siga.

Separación
Obi-Wan abandona el transporte en una nave de desembarco para atraer a Vader y dar tiempo a Roken a reparar el hiperimpulsor.

Luke, en peligro
Reva caza a Luke en el desierto. Obi-Wan siente que algo va mal cuando Luke cae por un risco y queda inconsciente.

Prepararse para lo peor
Owen le dice a Luke que los tusken están atacando granjas y que, de ser necesario, huya a esconderse en el desierto.

El Imperio, imperturbable

El emperador Palpatine gobierna la galaxia con mano de hierro mientras Thrawn prosigue su ascenso en las filas imperiales. En estos duros años, cada uno sobrevive como buenamente puede. Han Solo y Chewbacca se hacen una reputación como contrabandistas, mientras Jyn Erso cuestiona los métodos de los partisanos de Saw Gerrera. Mandalore tiene un nuevo gobernante, mientras Sabine Wren deserta de la Academia Imperial y se convierte en una marginada en su clan.

C. 9–5 ABY

CAZATESOROS

Han y Chewbacca buscan el mapa de un tesoro perteneciente a la reina pirata Rane Mahal. Tras seguir las coordenadas del mapa, Han descubre que el único tesoro es la propia reina pirata, que, con su tripulación, intenta robar una nave para huir del planeta.

9 ABY: Éxito político
Pryce consigue que Lothal albergue una nueva instalación de la Armada Imperial.

9 ABY
Thrawn resuelve con éxito un conflicto en Botajef.

9 ABY: Almirante Thrawn
Thrawn es ascendido a almirante con mando de la 96.ª Fuerza Operativa. Eli Vanto es ascendido a comandante.

9 ABY

9 ABY: Un plan arriesgado
Han se deja capturar por el gand Zuckuss y 4-LOM a fin de rescatar otro prisionero del carguero del gand, el *Cazador de Niebla*.

C. 8 ABY

Acción
Han y Chewbacca liberan rehenes de una gánster quarren llamada Lallani en un misterioso planeta rojo.

9 ABY: DROIDES ASESINOS
Han, Chewbacca, Zuckuss y 4-LOM se estrellan en un planeta con un inmovilizador que impide el funcionamiento de toda tecnología. Cuando desactivan el aparato, droides con forma insectoide despiertan para acabar con toda forma de vida. Han y Chewbacca huyen del planeta, dejando atrás a los cazarrecompensas.

C. 8–2 ABY

Regreso a Corellia
Jabba el Hutt contrata a Han, Chewie y Greedo para robar una urna en Corellia, la cual contiene las cenizas de uno de sus antiguos rivales. En una cantina corelliana, Han conoce a un hombre que asegura ser su padre.

6 ABY: BRUTALIDADES DE LA GUERRA

En Inusagi, Jyn ve cómo Saw y sus partisanos masacran a un grupo de imperiales y civiles en un banquete, durante una misión para eliminar a un amigo del emperador Palpatine, el gobernador Cor Tophervin. Jyn se enfrenta a Saw, quien le replica que así es la guerra.

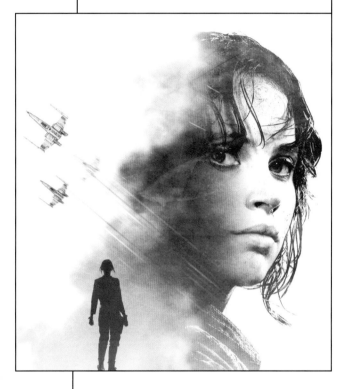

C. 6 ABY

Días de malestar
Las Insurrecciones Malkhani, en Crucival, duran 47 días.

C. 5 ABY–0

Manipulador
El criminal gamorreano Crob Vel contrata a Boba Fett para que demore a Han Solo y Chewbacca, en un intento de extorsionarlos.

6 ABY: Nueva amistad

Zare Leonis conoce a Merei Spanjaf en la Academia Juvenil de Ciencias Aplicadas tras mudarse a Lothal.

C. 5 ABY–0

Travesuras de hoojib
Han y Chewie ayudan a un grupo de hoojib, en Arbra, mientras ayudan a Jabba a descubrir una red de espionaje.

6 ABY: Descubrimiento agrícola

Zare, Merei y su amigo Beck Ollet ven, furiosos, cómo el Imperio emplea cada vez más tierra de cultivo para extracciones mineras.

C. 5 ABY–0

Echar una mano
En Lessa-7, Chewbacca y Han rescatan a un grupo de wookiees cuando Chewbacca descubre un orbe del Día de la Vida.

6 ABY: Sueños de Academia

Thane y Ciena practican vuelo conjunto en Jelucan.

5 ABY

C. 7 ABY

Asedio de Lasan
Los imperiales, incluido Kallus, están a punto de extinguir totalmente a los lasat en el Asedio de Lasan. Garazeb Orrelios es uno de los pocos supervivientes.

7 ABY: Una más

Jyn realiza su primera misión en solitario para Saw y sus partisanos.

C. 6 ABY

Nuevo líder en Mandalore
Gar Saxon es nombrado gobernador de Mandalore y puesto a cargo de los supercomandos imperiales.

INVENTO PELIGROSO

Sabine Wren huye de la Academia Imperial de Mandalore tras sabotear un arma, diseñada por ella, que detecta y destruye a quien vista armadura mandaloriana. Tras su deserción, el Imperio la señala como fugitiva. Su padre, Alrich Wren, pasa a ser un rehén «libre» en Mandalore para mantener a raya a su clan, mientras que su hermano, Tristan, se une a los supercomandos imperiales para demostrar la lealtad de la familia al Imperio.

Cazarrecompensas
Sabine y Ketsu Onyo, que desertó de la Academia Imperial junto a ella, trabajan juntas como cazarrecompensas. Posteriormente se separan, y Onyo se une a la organización criminal Sol Negro.

La tripulación del *Espíritu*

Tras más de una década de gobierno del Imperio Galáctico, cada vez más planetas y poblaciones sienten el brutal impacto de la ocupación imperial. A petición de Palpatine, Vader y sus inquisidores siguen buscando Jedi supervivientes y otros sensibles a la Fuerza. Aunque aún no se ha formado una Alianza Rebelde, muchos han elegido la resistencia, incluida una célula rebelde llamada Espectros, que llaman hogar a su nave, el *Espíritu*.

Cañonera wookiee
La tripulación del *Espíritu* —Hera, Kanan, Sabine, Zeb y Chopper— descubre una cañonera wookiee abandonada, cuyos propietarios han sido capturados.

Recuerdo imperial
Ezra roba el casco del piloto del TIE cuando este hace un aterrizaje forzoso en Lothal.

Muestra de fuerza
Alexsandr Kallus, oficial de la Oficina de Seguridad Imperial, llega a Lothal y ordena a su destructor estelar sobrevolar la ciudad capital.

TRAICIÓN
Uno de los partisanos de Saw, que conoce la identidad de Jyn, los traiciona a ambos en una misión en Tamsye Prime. Saw queda malherido y le pide a Jyn que se oculte y le espere. Saw, sin embargo, nunca regresa.

Destrucción artística
Sabine destruye un caza TIE como distracción para que los Espectros puedan escapar de Lothal.

Refugio
Jyn es adoptada por la familia Ponta y viaja con ella al planeta Skuhl.

Bossk conoce a Ezra
Tras llegar a Lothal, el cazarrecompensas Bossk contrata al joven ladrón Ezra Bridger.

Bossk expone al corrupto oficial imperial teniente Jenkes.

MISIÓN OSCURA
El emperador ha previsto una nueva amenaza alzándose contra él. Por ello, Vader llama a consulta al gran inquisidor para asegurarse de que redobla esfuerzos en su misión de erradicar a los Jedi y eliminar a los niños sensibles a la Fuerza que se nieguen a pasar al lado oscuro.

Noticias perturbadoras
Le dicen a Zare (y a su familia) que su hermana Dhara desertó de la Academia Imperial, pero a Zare la noticia le parece poco fiable.

Plan secreto
Zare acepta una oferta para entrar en la Academia Imperial, para descubrir la verdad acerca de la desaparición de su hermana.

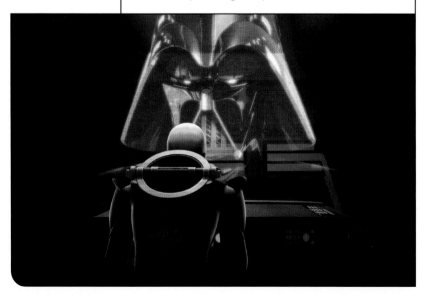

UN ENCUENTRO DECISIVO

En una misión sobre Ciudad Capital, en Lothal, la tripulación del *Espíritu* conoce a Ezra cuando intentan robar suministros del Imperio. Ezra, que no les causa una gran primera impresión, roba el holocrón de Kanan, y Hera sufre hasta convencerlo de que vale la pena luchar por otras personas. No obstante, cuando Ezra es capturado por Kallus, la tripulación del *Espíritu* decide rescatarlo.

Mensaje del pasado

Mientras se encuentra cautivo por el Imperio, Ezra reproduce el mensaje del holocrón de Kanan, en el que Obi-Wan advierte a los Jedi que no acudan a Coruscant tras la Orden 66.

C. 5 ABY

Devolver un favor

Valance acepta un encargo de asesinato, pero, cuando ve que el objetivo es Han Solo, se asegura de que sobreviva.

Enemistad

Zeb y Kallus se enfrentan a causa de un fusil-bo que Kallus ha tomado de un guardia lasat derrotado, mientras los demás destruyen los disruptores.

5 ABY

La tripulación del *Espíritu* libera a Ezra.

Nuevos comienzos

Ezra muestra interés en ser entrenado como Jedi por Kanan.

Fin del ocultamiento

Kallus informa al gran inquisidor sobre una célula rebelde en la que hay dos Jedi.

Kanan devuelve a C-3PO y R2-D2 a Bail Organa.

Encuentro con droides

La tripulación del *Espíritu* conoce a C-3PO y R2-D2 mientras roba un cargamento de fusiles disruptores de iones T-7 para el señor del crimen Cikatro Vizago.

RESCATE WOOKIEE

En una misión para liberar a wookiees, Kanan Jarrus revela al agente Kallus que es un Jedi al emplear su espada de luz en un combate. Kallus advierte que también Ezra es sensible a la Fuerza, lo que le sugiere que ha descubierto tanto a un maestro como a un aprendiz.

La tripulación del *Espíritu* (continuación)

TRAMPA PARA JEDI

La tripulación del *Espíritu* viaja a Stygeon para rescatar a la maestra Unduli de una prisión imperial, solo para descubrir que es una trampa. Kanan y Ezra luchan contra el gran inquisidor, que intenta atraer a Ezra al lado oscuro. Tras huir con ayuda de Zeb, Sabine, Hera y algunas criaturas locales, Kanan se reafirma en su papel de maestro Jedi de Ezra.

Hera compite
con Galus Vez por
piezas de repuesto
para la estación
espacial Osisis.

Un comienzo duro
Kanan y Ezra se debaten
con sus nuevos papeles
de maestro y aprendiz.

Buscando a Dhara
En Lothal, Zare, ahora en la Academia Imperial, y su novia,
Merei Spanjaf, ahora en la Escuela Vocacional de Seguridad
Institucional, siguen investigando la desaparición de Dhara.

Resistencia en Lothal
Zeb y Ezra rescatan a la
familia del granjero de
Lothal Morad Sumar de ser
arrestados por imperiales.

Esperanza de supervivencia
El senador Gall Trayvis emite
un mensaje por la HoloRed: la
maestra Jedi Luminara Unduli está
viva, prisionera de los imperiales.

C. 5 ABY

Contrabandistas de sarlacc
En la Reserva Natural de l'vorcia Prime, Han
y Chewbacca trabajan para el coleccionista
Dok-Ondar. Este les encarga robar un bebé
de sarlacc. Tras una escaramuza, escapan
con un único ejemplar.

Aprender paciencia
Un carguero imperial dispara contra
el *Espíritu*. Ezra es capaz de usar la
Fuerza para reparar la nave tras
obligar a su mente a tranquilizarse.

Misión secreta
Ezra se infiltra como «Dev Morgan» en la Academia Imperial
de Lothal, donde entrena en «el foso» con otros cadetes.

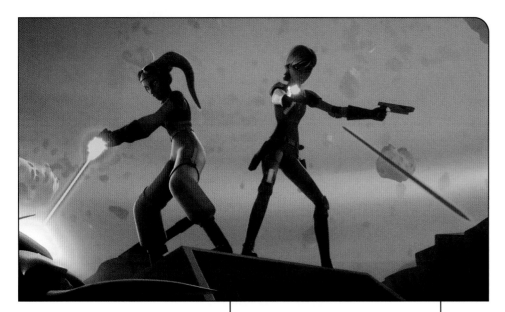

> «Necesitamos **todos** los aliados
> que podamos **conseguir**.»
>
> Hera Syndulla

Rescatar a un viejo amigo
Kanan y Ezra encuentran a
la vicealmirante Rae Sloane
mientras rescatan al rebelde
Morfizo, retenido por los
imperiales en Lahn.

Encuentro con criaturas
Una fuga de combustible en el *Fantasma*
deja a Hera y Sabine varadas en una base
abandonada llena de criaturas fyrnock.
Consiguen mantener a raya a las criaturas
hasta que la tripulación del *Espíritu* las recoge.

Regreso a Kaller
Kanan regresa a Kaller en
una misión con la tripulación
del *Espíritu* para recoger
suministros para Ciudad
Tarkin, en Lothal.

Huida de la Academia
Ezra ayuda a Kell, sensible a la
Fuerza, a huir de la Academia, pero
Zare se queda atrás para hallar a
su hermana desaparecida, Dhara.

Fuente ultrasecreta
Sabine expresa a Hera su
frustración con respecto
a su fuente rebelde
secreta, Fulcrum.

Un partisano es
enviado por Saw
para comprobar
cómo va Jyn, y la
divisa en Skuhl.

C. 5 ABY

Pequeños actos de resistencia
Hera y Chopper ayudan a
civiles de Fekunda a expulsar
a un grupo de imperiales.

5 ABY

Noticias siniestras
Ezra oye que él y otro
cadete, Jai Kell, cumplen
los «criterios especiales»
del gran inquisidor, el
cual viene a evaluarlos.

Kallus arresta a su
excompañero de
academia Jovan
por desfalco.

El gran inquisidor le pide a
Sloane que revele todo lo
que sepa sobre Kanan.

Un final desafortunado
Kanan descubre a Yeleb el Protector,
un falso Jedi, en Vyndal. El gran
inquisidor mata a Yeleb cuando
este intenta ayudar a Kanan en
un duelo con espadas de luz.

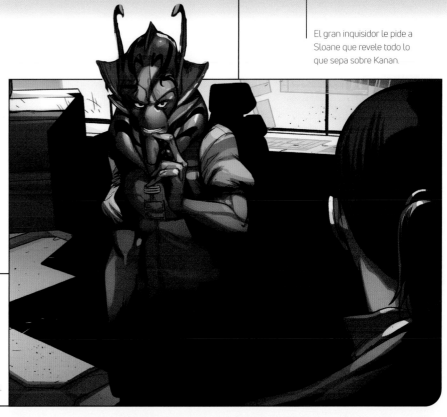

Un aliado sorprendente
Mientras está infiltrado, Ezra se
entera de que uno de los otros
cadetes, Zare Leonis, trabaja
también contra el Imperio.

CARAS FAMILIARES
En Kaller, la tripulación del *Espíritu*
acude a Ciudad Meseta, donde Kanan
teme que lo reconozcan como Caleb
Dume. Kanan lucha contra su antiguo
enemigo, Tápusk, antes de que el
gobernador de Kaller, Gamut Key,
revele que desea ayudar a los rebeldes.

Células rebeldes

Desde el momento en que Palpatine se hace con el poder y forma el Imperio Galáctico, ciertos individuos hallan el valor para oponerse a su tiranía. Pronto se forman pequeñas bolsas de resistencia en mundos que el Imperio designa para ser ocupados, como Kashyyyk, Mon Cala, Lothal y Ryloth. Con los años, cada vez más políticos e imperiales se vuelven contra el Imperio, buscando un movimiento unificado que devuelva la democracia a la galaxia.

19 ABY: Delegación de los 2000
Senadores entre los que se encuentran Bail Organa, Mon Mothma y Padmé Amidala se reúnen para hablar de su preocupación por el fin de la República.

19 ABY: Amidalanos
En el apartamento de Padmé, una de sus antiguas doncellas, Sabé, forma el grupo de los Amidalanos —que incluye al capitán Tonra y a Gregar Typho—, que jura buscar venganza contra los responsables de la muerte de Padmé.

19 ABY: Se acerca la guerra
Saw Gerrera comunica a la Fuerza Clon 99 —enviada por Wilhuff Tarkin a Onderon para detenerlo— que una guerra civil está a punto de empezar.

19 ABY: Compartir información
Rex envía a las hermanas Martez a Corellia a extraer datos de un droide táctico. El líder de la Fuerza Clon 99, Hunter, comparte los datos con ellas, conocedor de que todos trabajan contra el Imperio.

18 ABY: Conexiones
Bail Organa y Ahsoka Tano se reúnen para discutir cómo trabajar juntos para enviar información sensible a otras células de la resistencia.

19 ABY: La Remesa Mala
En Ryloth, la Fuerza Clon 99 rescata de la custodia imperial a Cham y Eleni Syndulla, así como al soldado clon Gregor.

19 ABY: Proteger a los Jedi
Tras la Orden 66 se forma una red secreta, llamada la Senda Oculta. Su objetivo es poner a salvo a seres sensibles a la Fuerza.

18 ABY: Resistencia en Mon Cala
Tras la batalla de Mon Cala, Raddus y Ackbar abandonan el planeta para unirse a células antiimperiales.

18 ABY: Voces valientes
Mira y Ephraim Bridger comienzan a emitir mensajes antiimperiales en Lothal.

14 ABY: Ryloth Libre
Cham Syndulla y el Movimiento Ryloth Libre fracasan en su intento de asesinar a Vader y al emperador Palpatine.

14 ABY: Buscar venganza
Berch Teller, agente de espionaje de la República, lidera un grupo de resistencia, furioso con Tarkin por su implicación en la Atrocidad de Antar.

14 ABY: Rescate de wookiees
Cal Kestis y Saw Gerrera colaboran para liberar a wookiees prisioneros en Kashyyyk.

2 ABY: UNA ALIANZA UNIFICADA

Tras años de células rebeldes trabajando de modo independiente contra el Imperio, se lanza una llamada a la unión. El Escuadrón Oro y la tripulación del *Espíritu* trabajan conjuntamente para llevar a Mon Mothma a Dantooine tras su denuncia pública al emperador. La petición de unificación es oída, y células de toda la galaxia responden, incluidos Bail Organa, Jan Dodonna (líder de la célula Grupo Massassi en Yavin 4) y Ryder Azadi (líder de la resistencia de Lothal). Se forma una Alianza Rebelde unificada.

3 ABY: Acto de desafío
Cham Syndulla destruye un crucero imperial en Ryloth.

3 ABY: Apoyo clandestino
Leia ayuda a la tripulación del *Espíritu* a robar naves para la rebelión.

2 ABY: Nuevos aliados
El Escuadrón de Hierro se une a la tripulación del *Espíritu* y al Escuadrón Fénix.

3 ABY: Asesinato en Naboo
Los partisanos de Saw Gerrera matan al moff Panaka en Naboo.

3 ABY: NEGOCIO FAMILIAR

Leia Organa descubre que sus padres, Bail y Breha Organa, organizan y apoyan clandestinamente células rebeldes por toda la galaxia. Leia está decidida a unirse a la lucha.

4 ABY: Ascendiendo
El comandante de la Célula Fénix, Jun Sato, asciende a Hera Syndulla a líder del Escuadrón Fénix tras una misión en Ibaar.

> «Al final, todos **escogemos bando**.»
>
> Rafa Martez

5 ABY: SE FORMA LA TRIPULACIÓN DEL *ESPÍRITU*

Una piloto del desgarrado Ryloth, un Jedi, una mandaloriana, un guerrero lasat y un droide astromecánico forman una célula rebelde: los Espectros. En Lothal, un huérfano sensible a la Fuerza se une a su nave, el *Espíritu*.

4 ABY: Fulcrum
Se revela que el espía rebelde Fulcrum es Ahsoka Tano. Varios espías rebeldes emplearán el alias Fulcrum, entre ellos Alexsandr Kallus y Cassian Andor.

10 ABY: Contraataque
Enfys Nest y los Jinetes de las Nubes llevan el coaxium obtenido de Han Solo en Savareen, ya refinado, a Saw Gerrera y sus partisanos.

9 ABY: Sigue la senda
Tala Durith, una oficial imperial convertida en espía rebelde, usa la Senda Oculta para poner a salvo a Obi-Wan Kenobi y Leia Organa.

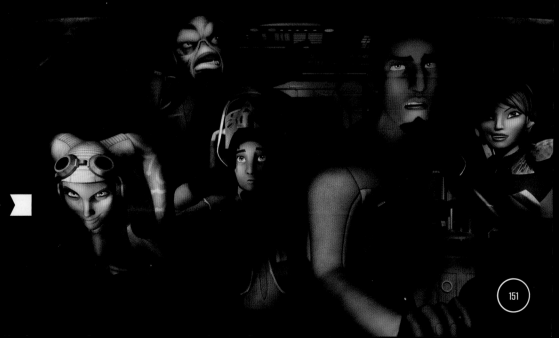

Una Rebelión creciente

Darth Vader y el gran inquisidor continúan su despiadada caza contra Kanan y Ezra mientras la tripulación del *Espíritu* colabora con otras células rebeldes. Ezra fabrica su primera espada de luz y conoce al pirata Hondo Ohnaka. Ahsoka Tano se revela como la agente rebelde «Fulcrum» y se reúne con el capitán Rex. Leia Organa se entera de la implicación de sus padres en la rebelión y decide proseguir su peligroso trabajo.

DÍA DEL IMPERIO
La gobernadora Pryce encarga un desfile en Lothal que celebre el caza estelar TIE Avanzado de Sistemas de Flota Sienar. La tripulación del *Espíritu* detona el caza TIE durante la celebración. La ministra y ayudante de Pryce, Maketh Tua, busca a un rodiano desaparecido llamado Tseebo, junto a Kallus y al gran inquisidor.

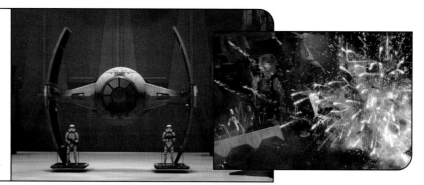

Trabajo desesperado
Zeb penetra en una instalación imperial en busca de un antídoto. Quiere salvar a una joven envenenada por una fruta robada al Imperio.

Un amigo del pasado
Ezra lleva a la tripulación del *Espíritu* a su hogar de Lothal, donde halla al viejo amigo de la familia, Tseebo.

El lado oscuro
Ezra usa el lado oscuro para convocar criaturas fyrnock y salvar a Kanan del gran inquisidor en Fuerte Anaxes.

Ezra construye su espada de luz.

¡Resistid!
El Día del Imperio, el exiliado senador Gall Trayvis emite un mensaje a los ciudadanos animándolos a resistir contra la ocupación imperial.

Planes imperiales
Sabine descubre un plan imperial de cinco años gracias al casco cibernético de Tseebo.

C. 4 ABY

Los padres de Poe se conocen
Kes Dameron se presenta a Shara Bey tras apostar por su victoria en una carrera en Galator III.

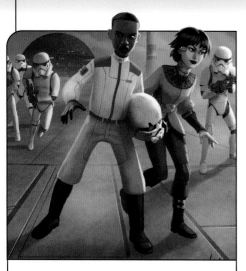

Hera Syndulla entrega Tseebo a Fulcrum.

Misión arriesgada
Sabine permite que la capturen para desmantelar una organización esclavista en Oon.

Ezra confiesa
Ezra cuenta a Kanan que ha vivido solo desde que el Imperio arrestó a sus padres, cuando él tenía siete años.

VISIONES EN LA FUERZA
Kanan lleva a Ezra a un templo Jedi en Lothal para saber con certeza si debería convertirse en Jedi. En el templo, la voz de Yoda guía a Ezra a un cristal kyber y aconseja a Kanan con respecto a sus preocupaciones por tomar un aprendiz.

PROYECTO SEGADOR
La *hacker* Merei Spanjaf se entera de que la hermana de Zare, Dhara, ha sido incluida en el Proyecto Segador, una operación imperial clandestina en el planeta Arkanis para llevar a cadetes sensibles a la Fuerza al lado oscuro.

Transferencia
Informan a Zare de su traslado a la Academia de Arkanis como recompensa por su lealtad al Imperio.

Espía imperial
Trayvis admite ante Ezra que no es un senador en el exilio a favor de la causa rebelde, sino un espía imperial que intenta destapar simpatizantes rebeldes.

Pruebas secretas
Merei Spanjaf se entera de que Zare ha sido transferido a Arkanis para comprobar su sensibilidad a la Fuerza.

Muestra de fuerza
El gran moff Tarkin ejecuta imperiales en Lothal por sus fracasos.

MENSAJE REBELDE
La tripulación del *Espíritu* interviene una torre de comunicaciones imperial en Lothal. Pese al miedo a represalias y a perder su nueva familia, Ezra transmite un mensaje de esperanza y resistencia, animando a toda la galaxia a oponerse al Imperio.

Cazando al *Espíritu*
Fulcrum insta a Hera a ocultar al grupo en lugar de buscar a Kanan, pues los imperiales siguen buscando el *Espíritu*.

Planes siniestros
Mientras el gran inquisidor tortura a Kanan, la tripulación del *Espíritu* se entera de que Tarkin planea llevar a Kanan a Mustafar.

Reunión fraternal
Merei Spanjaf y un grupo que incluye a Ezra, Zeb y Sabine viajan a Arkanis a liberar a Zare y a su querida hermana Dhara, con la que se ha reunido.

La llegada del señor del Sith
Darth Vader llega a Ciudad Capital, en Lothal, con órdenes del emperador de dar caza a los Jedi.

Muerte de un inquisidor
El gran inquisidor acepta su destino tras ser derrotado en un duelo contra Kanan.

4 ABY

Mala apuesta
Cuando Zeb pierde el droide Chopper por una apuesta a sabacc con Lando Calrissian, la tripulación del *Espíritu* debe ayudar a Lando en una misión para recuperarlo.

El gran inquisidor captura a Kanan.

Rescate en Mustafar
La tripulación del *Espíritu* libera a Kanan empleando un caza TIE que Zeb y Ezra robaron en una misión previa.

MUERTES
El gran inquisidor se precipita al vacío tras perder un combate con Kanan Jarrus en el sistema Mustafar.

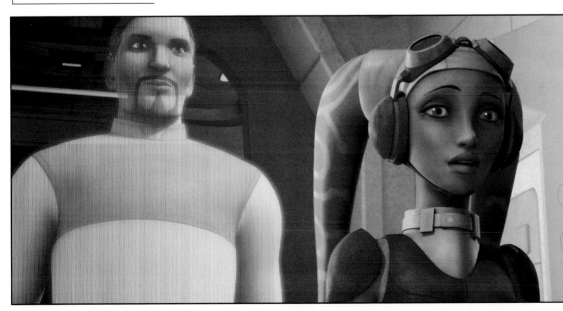

UN NUEVO DÍA
Chopper lleva a parte de la flota rebelde para ayudar a la tripulación del *Espíritu* a escapar de sus perseguidores. Consiguen saltar al hiperespacio y reunirse con Kanan. Bail Organa explica a la tripulación del *Espíritu*, mediante un holograma, la existencia de una red de células rebeldes. Ahsoka Tano, de la que Hera revela que es Fulcrum, se presenta ante el grupo y sugiere que este es un nuevo comienzo para la rebelión.

153

Una Rebelión creciente (continuación)

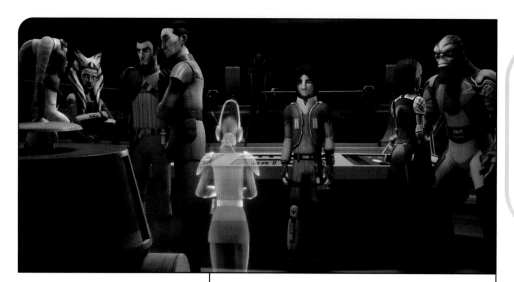

«**No sabes** apostar, Hera. Si me ofreces dos, significa que tienes al menos seis, y voy a creer que tres es **probablemente** justo.»

Lando Calrissian

RUEGO DESESPERADO
La ministra Tua envía un mensaje a la tripulación del *Espíritu*, que se reúne con Jun Sato y Ahsoka Tano. Tua les pide a los líderes rebeldes un salvoconducto a cambio de información imperial secreta: una lista de simpatizantes rebeldes.

Una nueva perspectiva
Hera rescata a un senador que cree que los rebeldes son criminales..., hasta que el Imperio intenta ejecutar a la tripulación del *Espíritu*.

Ayuda de Lando
Lando accede a un trato para transportar de incógnito a la tripulación del *Espíritu* más allá del bloqueo imperial de Lothal, pero Vader rastrea la lanzadera.

Deserción fallida
La ministra Tua muere en la explosión de una lanzadera mientras intenta huir de Lothal.

Fallos imperdonables
Vader reprende a Maketh Tua por no haber hallado la célula rebelde de Lothal.

FRENTE A VADER
Se culpa a la tripulación del *Espíritu* de la muerte de Tua, en un intento de poner a la gente de Lothal en contra de los rebeldes. Mientras los demás escapan, Vader se enfrenta a Kanan y Ezra. Explosiones provocadas por Sabine y Zeb les permiten huir.

Vader ordena a Kallus abrasar Ciudad Tarkin.

Antiguo maestro
Ahsoka y Vader se sienten mutuamente durante un ataque. Vader informa al emperador de su presencia.

MUERTES

Maketh Tua es asesinada en una explosión en Lothal mientras intenta desertar del Imperio.

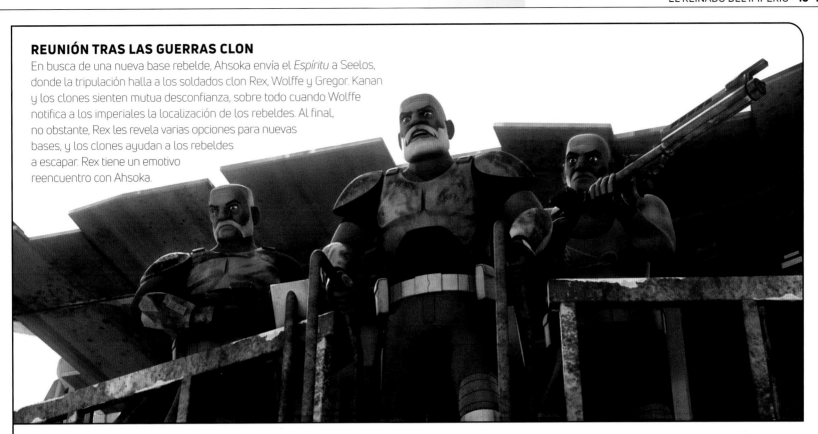

REUNIÓN TRAS LAS GUERRAS CLON

En busca de una nueva base rebelde, Ahsoka envía el *Espíritu* a Seelos, donde la tripulación halla a los soldados clon Rex, Wolffe y Gregor. Kanan y los clones sienten mutua desconfianza, sobre todo cuando Wolffe notifica a los imperiales la localización de los rebeldes. Al final, no obstante, Rex les revela varias opciones para nuevas bases, y los clones ayudan a los rebeldes a escapar. Rex tiene un emotivo reencuentro con Ahsoka.

Suministros

Ezra, Sabine y Zeb se cruzan con la Séptima Hermana y el Quinto Hermano mientras intentan recuperar suministros médicos de una base abandonada.

Ascenso

Los rebeldes encargan más Alas-B, y Jun Sato asciende a Hera a Líder Fénix.

Ezra conoce al pirata espacial Hondo Ohnaka.

Antiguas amigas

Sabine se reúne con su antigua compañera de la Academia Imperial, Ketsu Onyo, ahora una cazarrecompensas para el Sol Negro.

El poder de la clase Interdictor

Sato y Ezra son capturados cuando su nave es arrancada del hiperespacio por una nueva nave imperial equipada con un proyector de campo gravitatorio.

4 ABY

Amenaza a la Jedi

La Séptima Hermana le dice a Ezra que el emperador sabe que Ahsoka está viva.

Hera ataca

Mientras los rebeldes intentan romper el bloqueo de Ibaar por segunda vez, Hera llega en la nueva Ala-B y abre un camino para que los rebeldes entreguen suministros.

Chopper al rescate

Kanan y Rex dirigen una misión de rescate. Chopper sabotea el reactor antes de que los rebeldes huyan de la nave imperial.

C. 4 ABY

Identidad oculta

Jyn Erso usa los seudónimos Tanith Ponta y, posteriormente, Liana Hallik.

C. 4 ABY

Gato confiscado

Jyn devuelve un gato tooka, requisado por soldados de asalto, a una niña de Ciudad Garel.

EL *ALA CUCHILLA*

El Escuadrón Fénix no logra romper un bloqueo imperial para entregar suministros al planeta Ibaar. Hera, Sabine y Zeb viajan a Shantipole para reunirse con un ingeniero mon calamari llamado Quarrie que ha desarrollado el prototipo de un caza estelar Ala-B, el *Ala Cuchilla*.

Una Rebelión creciente (continuación)

> **«¡El secreto no la está mantenicido a salvo!»**
>
> Breha Organa

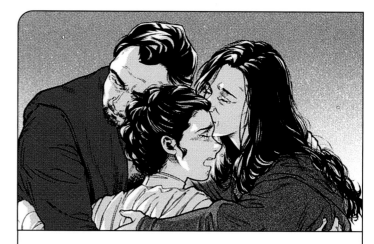

Plan de los inquisidores
Ahsoka y Kanan se enteran de que los inquisidores están robando niños sensibles a la Fuerza para evitar que se conviertan en Jedi.

Un error caro
El droide de la Séptima Hermana graba a Ezra diciendo que los rebeldes están en Garel.

El Día de la Exigencia
Leia anuncia los tres retos a los que se enfrentará en su Día de la Exigencia, una tradicional ceremonia en la que los herederos reales deben demostrar su valía para ocupar al trono de Alderaan.

Buenas intenciones
Leia rescata refugiados en Wobani; sin ella saberlo, arruina parte de los planes humanitarios de sus padres para el planeta.

Liderazgo
Leia conoce a Amilyn Holdo en su primera clase de rastreo. Ayudan a un estudiante herido a descender del Pico de Appenza.

ENTERARSE DE LA VERDAD
Leia acude a Crait en una misión de descubrimiento. Poco después de llegar, es capturada y llevada ante el líder de los disidentes..., su padre, Bail Organa. Bail, y más tarde su madre Breha, explican a Leia su implicación en el movimiento rebelde.

Primer beso
Leia y Kier Domadi se besan en Felucia cuando Leia emplea involuntariamente la Fuerza para rescatarlo.

Un visitante desagradable
Tarkin visita Alderaan por sorpresa para asistir a un banquete de Breha Organa.

Descubrimiento doloroso
Kier muere en la explosión de una nave, y Leia se entera de que estaba recabando información sobre actividades rebeldes para el Imperio.

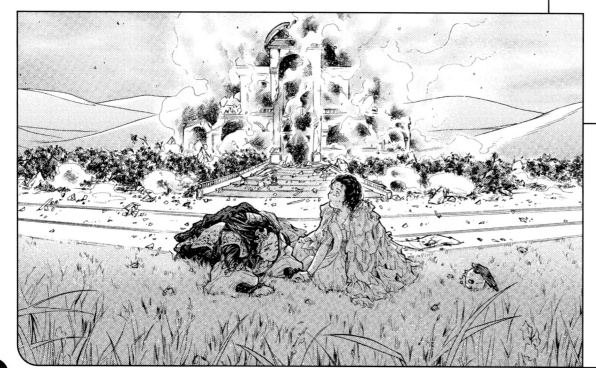

ECOS DE PADMÉ
Leia acude en misión humanitaria a Onoam, una de las lunas de Naboo. Allí conoce a la reina Dalné y al moff Quarsh Panaka. Al ver a Leia, Panaka le hace varias preguntas acerca de sus padres biológicos, aparentemente conocedor de la conexión de Leia con Padmé Amidala. Poco después de la visita de Leia, Panaka muere en un atentado con bomba, organizado por los partisanos de Saw Gerrera.

EL PRECIO DE LA LIBERTAD
Ezra Bridger se entera por el exgobernador de Lothal, Ryder Azadi, que sus padres murieron fugándose de la cárcel, animados tras oír el mensaje de resistencia de Ezra.

Estudiantes estrella
Ciena Ree y Thane Kyrell son aceptados en la Real Academia Imperial.

Captura secreta
Kanan Jarrus y Sabine Wren capturan a Fenn Rau, líder de los Protectores. Rau les pide a los Protectores que mantengan su cautiverio en secreto al Imperio.

Rescatando cadetes
La tripulación del *Espíritu* rescata a un grupo de cadetes imperiales.

Los imperiales acuden a Garel a aplastar la actividad rebelde.

Futura reina
Tras completar con éxito los desafíos de Mente, Cuerpo y Corazón, Leia es investida como princesa heredera al trono de Alderaan.

Sana Starros ayuda a Chelli Aphra a obtener un doctorado.

El mundo de los lasat
Los Espectros rescatan a dos lasat. Zeb les ayuda a encontrar Lira San, mundo originario del pueblo lasat.

Falso secuestro
Sabine simula secuestrar a Leia en una misión para recuperar una cinta de datos, a fin de que los imperiales no sepan que es una rebelde.

3 ABY

MUERTES

Quarsh Panaka muere en una explosión en Naboo.

Kier Domadi muere en una explosión espacial cerca de Paucris Major.

Mira y Ezra Bridger mueren en un intento de fuga.

Rechazo a los rebeldes
Hera Syndulla es herida cuando los Protectores mandalorianos, aliados con el Imperio, niegan un pasaje seguro a los rebeldes en una ruta cercana a Concord Dawn.

Ballenas espaciales
Ezra conecta con una manada de purrgil en una misión para recuperar combustible para el *Espíritu*.

Sabotaje en la Academia
La relación entre Thane y Ciena se tensa cuando el proyecto de Thane es saboteado y culpan a Ciena.

La misión de Leia
Leia y Ryder Azadi ayudan a la tripulación del *Espíritu* a robar tres cruceros para la rebelión en Lothal.

TENSA REUNIÓN
Hera y su padre, Cham Syndulla, chocan cuando la tripulación del *Espíritu* quiere robar un crucero imperial sobre Ryloth, pero la célula rebelde de Cham quiere volarlo.

Misión a Malachor

Los Espectros hallan señales de un proyecto imperial abandonado en Geonosis. Cuando los rebeldes se trasladan a una nueva base en Atollon, Kanan teme que su presencia alerte a Vader y a los inquisidores. Mientras busca respuestas en un templo Sith de Malachor, Kanan queda ciego por un ataque de Maul, Ahsoka se enfrenta a su antiguo maestro Jedi, y Ezra inicia un turbio camino que lo podría llevar al lado oscuro.

C. 3 ABY

Subasta mortal
El gánster pau'ano Cli Pastayra muere asesinado por uno de los droides de Fyzen Gor mientras subasta el transmisor Phylanx Redux en Canto Bight.

Mercancía caliente
Sana Starros convence a Han y Chewbacca de que la ayuden a hallar el transmisor Phylanx Redux. Cuando otras partes interesadas abordan el *Halcón*, Han lo arroja por la borda.

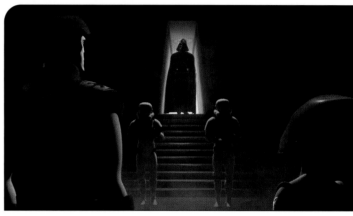

Secretos de Geonosis
En una misión a Geonosis, la tripulación del *Espíritu* descubre el planeta carente de vida. Parece haber albergado un gran proyecto imperial que ha sido trasladado.

Varados
Zeb y Kallus descubren que tienen cosas en común mientras se encuentran varados en una luna geonosiana.

Caballero Jedi
El guardia del templo, que, según se revela, será en el futuro el gran inquisidor, otorga el grado de caballero Jedi a Kanan.

Vader se acerca
Vader llega al templo Jedi de Lothal poco después de que los rebeldes lo abandonen. Le dice a sus inquisidores que Palpatine estará complacido con el descubrimiento del templo.

A Ahsoka la atormenta la culpa por haber abandonado a Anakin.

Yoda le pide a Ezra que busque Malachor.

Chopper traba amistad con el droide de inventario imperial AP-5.

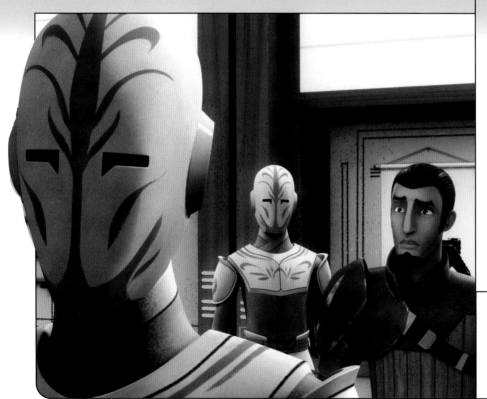

> **«¿Sabes ya en qué me he convertido?»**
>
> Anakin Skywalker, en la visión de Ahsoka Tano

VISIONES EN EL TEMPLO

Kanan, Ezra y Ahsoka viajan al templo Jedi de Lothal en busca de consejo acerca de cómo derrotar a Vader y a los inquisidores. Allí, un guarda del templo advierte a Kanan de que Ezra caerá en el lado oscuro.

NO SOY UNA JEDI

Vader aparece y exige a Ezra que le diga cómo abrir el templo. Ahsoka aparece para proteger a Ezra de Vader. Ella lucha contra Vader que, ahora sabe, fue su antiguo maestro, Anakin Skywalker, y le dice que esta vez no lo abandonará. Ahsoka pone a salvo a Ezra, dándole a él y a Kanan la oportunidad de abandonar Malachor mientras ella continúa su duelo con Vader.

MUERTES

Séptima Hermana y Quinto Hermano mueren en combate contra Maul en Malachor.

Octavo Hermano muere tras precipitarse al vacío en Malachor.

3 ABY

Amenaza arácnida

Los rebeldes comienzan a trasladarse a una nueva base en Atollon, pero no tardan en enfrentarse a las terribles arañas locales, las krykna.

Valioso hallazgo

Ezra extrae un holocrón Sith de una sala del templo.

La Presencia

Ezra, deseoso de obtener conocimiento sobre el Sith para destruirlo, lleva el holocrón a un obelisco. Esto desencadena una conversación con una antigua Sith llamada la Presencia. Ella le dice que el poder para destruir la vida está a su disposición.

Tras la desaparición de Ahsoka, Vader abandona el planeta.

Ezra abre el holocrón Sith.

LA IRA DE MAUL

Maul mata a la Séptima Hermana y al Quinto Hermano. El Octavo Hermano se precipita a su muerte. Maul ciega a Kanan y le dice a Ahsoka que planea usar el templo Sith como estación de combate para vengarse de sus enemigos.

Templo Sith

Ahsoka, Kanan y Ezra llegan a Malachor y descubren un templo Sith. Allí hallan al inquisidor Octavo Hermano.

Juegos

Maul, disfrazado de anciano, le pide a Ezra que le ayude a entrar en el templo, a fin de descubrir el secreto para acabar con los Sith.

Mundo entre mundos

Ahsoka se ve transportada de repente al «mundo entre mundos», un lugar místico que existe entre el tiempo y el espacio, acabando su duelo contra Vader.

Separación

Ahsoka le dice a Ezra que no puede regresar a Lothal con él. Le promete buscarlo cuando regrese.

Ahsoka regresa a Malachor.

C. 3–2 ABY

La elección de Ketsu

Ketsu decide unirse a la Rebelión tras ayudar a Sabine en una misión para robar alimento a los imperiales.

C. 3–2 ABY

Encuentro aleatorio

Tras eludir soldados de asalto, Jyn Erso devuelve un holomapa a Sabine en Garel.

Thrawn se acerca

Tras la destrucción de la insurgencia de Batonn, el gran moff Tarkin y el emperador Palpatine elogian a Thrawn y Pryce. Estos vuelven su atención a la escurridiza célula rebelde Espectros, que poco a poco va ganando tracción. Ezra lucha con las tentaciones del lado oscuro mientras Maul intenta dominar los poderes de los holocrones Jedi y Sith y convertir al joven Jedi en su aprendiz oscuro.

C. 2 ABY

Conspiración droide
IG-88 pone en marcha un plan para acabar con el grupo criminal Gillanium.

C. 2 ABY

Juegos mentales
Palpatine pone a prueba a Vader al ordenarle obedecer las órdenes del gobernador Ahr.

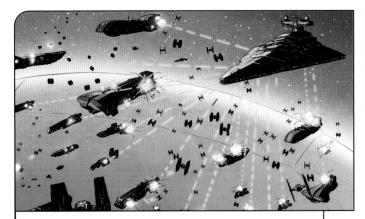

NACIMIENTOS

Ransolm Casterfo, senador de la Nueva República, nace en Riosa.

Bazine Netal, mercenaria, nace en Chaaktil.

EL FIN DE LA INSURGENCIA
Pryce detona bombas que matan a muchos de los insurgentes de Batonn, incluido su líder, Cisne Nocturno. Su acción no es sino un intento de encubrir el asesinato de un agente imperial que le impedía evacuar a sus padres de Batonn.

Tentaciones del lado oscuro
Kanan le quita el holocrón a Ezra cuando este admite haberlo usado para aumentar sus habilidades en la Fuerza.

La tripulación del *Espíritu* rescata una amenazada ave argora.

La tripulación del *Espíritu* saca a Hondo Ohnaka de la cárcel de Naraka.

Tarkin le asigna la 7.ª Flota a Pryce.

Pryce le otorga el mando de la 7.ª Flota a Thrawn.

Cisne Nocturno
Pryce y Thrawn se enteran de que Cisne Nocturno y sus insurgentes han tomado una instalación imperial en Isla Scrim, en el sistema Batonn.

La propuesta de Thrawn
Thrawn se reúne con Cisne Nocturno. Thrawn revela que su exilio de los chiss fue una treta, y le sugiere a Cisne Nocturno que asuma un puesto en la Ascendencia Chiss.

> «Felicidades, gran almirante. Un **día excelente** para usted. Un día excelente para mi Imperio.»
>
> Emperador Palpatine

Gran ascenso
El emperador Palpatine asciende a Thrawn a gran almirante tras su éxito en Batonn.

EN MEDIO
Bendu, una misteriosa entidad sensible a la Fuerza, ni luminosa ni oscura, atrae a Kanan en Atollon. Le enseña a ver de un nuevo modo, mediante la Fuerza. Luego, Kanan deja el holocrón Sith en manos de Bendu para que lo custodie.

PODER CON UN PRECIO

El Bendu advierte a Kanan y Ezra de las consecuencias potencialmente peligrosas de unir holocrones, pero no les impide extraer el holocrón Sith de una cueva cercana. Cuando Maul halla el holocrón Jedi, Kanan consigue impedir que él y Ezra unan con éxito ambos holocrones, pero no antes de que Maul tenga una visión de su némesis, Obi-Wan Kenobi.

La traición de Maul

Maul mantiene como rehenes a parte de la tripulación del *Espíritu*, y exige a Kanan y Ezra ambos holocrones.

Sabine se infiltra en la Academia Skystrike.

Herencia familiar

Cham Syndulla le cuenta a Hera que los imperiales han ocupado su casa familiar de Ryloth.

La guerra interminable

El capitán Rex y la tripulación del *Espíritu* son capturados en Agamar por droides de combate que creen que las Guerras Clon no han acabado. Ezra convence a los droides de colaborar con los rebeldes contra atacantes imperiales.

2 ABY

Misión complicada

Thrawn complica la misión de Ezra de recuperar cazas Ala-Y de un desguace en Estación Reklam. El *Fantasma* se pierde, y Hera retira el mando a Ezra.

Deserción de cadetes

Sabine ayuda a desertar a los cadetes imperiales Wedge Antilles y Derek «Hobbie» Klivian. Lo hace con ayuda de Kallus, que paga así una deuda con Zeb.

C. 2 ABY–4 DBY

Rastrear a un rastreador

Boba Fett acepta el encargo de encontrar a Zingo Gabnit, un rastreador que ha roto el código de los cazarrecompensas al matar a miembros del gremio que perseguían rebeldes.

C. 2 ABY

Aterrizaje rudo

Wedge estrella su Ala-A cerca de un volcán y se rompe una pierna.

ENCUENTRO CON THRAWN

Hera intenta poner a salvo su kalikori, una importante herencia familiar. Al hacerlo, se encuentra cara a cara con Thrawn, quien reconoce el objeto... y quién es realmente Hera. Hera consigue huir, pero Thrawn se queda el kalikori.

Los chiss

Los chiss proceden de Csilla, en las profundidades de las Regiones Desconocidas. Son los amos de la Ascendencia Chiss, una antigua y poderosa nación gobernada por las Familias Regentes. Los chiss son aislacionistas; prefieren mantenerse ocultos y atacar solo para defender sus intereses, pero las leyendas de sus proezas militares se conocen en toda la galaxia. El chiss más famoso es Thrawn, un maestro de la estrategia que ostenta el cargo de gran almirante imperial.

C. 5100 ABY

Orden en el caos
Se forma la Ascendencia Chiss, que une a las Grandes Familias bajo el liderazgo de los Stybla. A lo largo de los siglos surgen y caen familias chiss; algunas de las Familias Regentes se unen a los Stybla en la cima jerárquica y luego la desplazan.

5019 ABY: Los chiss comienzan a explorar las Regiones Desconocidas, que denominan el Caos.

C. 5000 ABY

Lúgubre descubrimiento
Los chiss se hacen con la superarma alienígena Destello Estelar.

C. 4300 ABY

La última resistencia
Una terrible guerra culmina en la pérdida de todos los mundos de los chiss excepto Csilla, donde la Ascendencia resiste.

Una victoria cara
Los chiss se salvan al usar Destello Estelar para aniquilar la flota enemiga, pero el sol de Csilla queda dañado y comienza a apagarse.

C. 4360 ABY

Secreto absoluto
Los chiss inician un éxodo secreto desde Csilla hacia sus colonias. El planeta sigue siendo su capital y un mundo aparentemente bullicioso, pero la mayoría de sus habitantes habita bajo tierra.

C. 3650 ABY

Enfrentamientos
Los chiss se ven arrastrados a guerras de la antigua República.

C. 3450 ABY

Orden en el caos
Los chiss se retiran de la galaxia.

C. 27 ABY

Choque de civilizaciones
Los chiss derrotan a los piratas vagaari y capturan un proyector de campo gravitatorio, aunque Thrawn es amonestado por un ataque preventivo no autorizado y por no aprovechar tecnología de una nave del Espacio Menor.

C. 35 ABY

Palancas de poder
Thrawn maquina la derrota de los piratas.

C. 36 ABY

Nace una sociedad
Thrawn y Ziara (la posterior almirante Ar'alani) mantienen una escaramuza con corsarios lioaoin en Kinoss, e inician una campaña chiss contra los piratas.

C. 39 ABY y C. 40 ABY

Comienzos auspiciosos
Thrawn se convierte en cadete del ejército chiss.

Poder militar
Los chiss fundan la Flota de Defensa Expansionaria, encargada de velar por los intereses de la Ascendencia más allá de sus fronteras y de evaluar amenazas a los chiss por parte de naciones del Caos y del Espacio Menor. Aunque es militarmente poderosa, la flota opera bajo estrictas reglas de combate, y los ataques preventivos están prohibidos. A lo largo de su ascenso, Thrawn viola estas reglas cuando lo cree necesario para salvaguardar a la Ascendencia.

C. 59 ABY

Hijo pródigo
Nace Kivu'raw'nuru en Rentor, en la familia Kivu, de oscuros orígenes. No obstante, irá ascendiendo, siendo hijo adoptivo por méritos y, posteriormente, un «nacido en las pruebas» de la familia Mitth, adoptando el nombre Mitth'raw'nuruodo, o Thrawn.

C. 285 ABY

Adquisición clandestina
Los Stybla adquieren un segundo Destello Estelar. Oculto en Sposia, su existencia es un secreto reservado a algunos chiss muy selectos.

19 ABY: Distracción enemiga
Los nikardun obligan a los derrotados paataatus a atacar Csilla para distraer a los chiss de una masacre de refugiados de Rapacc.

19 ABY: Los chiss atacan a los paataatus en represalia.

19 ABY: Estudio estratégico
Thrawn percibe que los nikardun intentan rodear a la Ascendencia Chiss e intenta comprender su cultura para derrotarlos.

19 ABY: ENCUENTRO EN LA FRONTERA
Thrawn viaja a Batuu, en la frontera del Espacio Menor, y conoce al caballero Jedi Anakin Skywalker. Thrawn obtiene tecnología avanzada de escudos deflectores de una instalación separatista de Mokivj y regresa a la Ascendencia Chiss con su premio.

2 ABY: Gran almirante
Thrawn juega un papel crucial en la derrota de los insurgentes de Cisne Nocturno en Batonn, y Palpatine lo asciende a gran almirante.

2 ABY: Nuevas conexiones
Thrawn envía al comandante Eli Vanto, su ayudante personal, a contactar con la almirante Ar'alani, convirtiéndolo en el emisario imperial ante los chiss.

2 ABY: Escapar a la realidad
La campaña militar de Thrawn para acabar con la rebelión de Lothal culmina en la batalla de Atollon, en la que rebeldes clave huyen con ayuda de la entidad de la Fuerza Bendu.

1 ABY: Nueva dirección
La almirante Ar'alani nota que los grysk han centrado su atención en el Espacio Menor, colonizando regiones fronterizas y atacando naves imperiales.

11 ABY: En ascenso
Thrawn asciende de rango rápidamente, obteniendo los rangos de comodoro y, posteriormente, de capitán del destructor estelar imperial *Quimera*.

14 ABY: Thrawn se convierte en cadete imperial.

1 ABY: Viejo enemigo
Thrawn y Darth Vader usan defensores TIE para ayudar a Ar'alani a expulsar una incursión grysk en el Borde Exterior.

1 ABY: Objetivo: Lothal
Encargan a Thrawn retomar Lothal. Bombardea el planeta, obligando a Ezra Bridger a rendirse para salvar su mundo natal.

14 ABY: NUEVO MAESTRO
Thrawn permite que fuerzas imperiales lo tomen prisionero. Lo llevan a Coruscant y accede a servir al emperador, sediento de conocimiento acerca de las Regiones Desconocidas.

1 ABY: Un almirante desaparecido
Una manada de purrgil arrasa la flota de Thrawn y arrastra al *Quimera* al hiperespacio, con Bridger y Thrawn.

18 ABY: Misión encubierta
Thrawn y los líderes chiss acuerdan un plan por el que se lo degradará públicamente de su rango militar y embarcará en secreto en una misión al Espacio Menor para investigar el recién creado Imperio Galáctico.

18 ABY: Los chiss destruyen una flota grysk sobre Amanecer.

18 ABY: Thrawn detiene un complot grysk para causar una guerra civil chiss.

> **«Un hecho ha permanecido constante: hay que acercarse a los chiss desde una posición de fuerza y respeto.»**
>
> Thrawn

9 DBY: La caza de la Jedi
Diez años después de la desaparición de Thrawn, Ahsoka Tano busca pistas de la localización y el destino del legendario gran almirante.

19 ABY: Enemigo derrotado
Thrawn captura al general Yiv, líder del Destino Nikardún, en Primea. Con Yiv en cautiverio, el régimen de los nikardun se desmorona.

Formación de la Alianza Rebelde

El almirante Thrawn sospecha que hay un traidor en su círculo íntimo, mientras los rebeldes reclutan aliados. Sabine regresa a Mandalore a enfrentarse con su familia, tras hacerse con la espada oscura. Maul rastrea a Obi-Wan hasta Tatooine para una última batalla. Mon Mothma impulsa la formación de una Alianza Rebelde formal, un punto de inflexión en la lucha contra el Imperio; los rebeldes afrontan una gran prueba cuando Thrawn descubre su base en Atollon.

PREOCUPACIONES
Kanan y Ezra hallan pruebas de la existencia de una nueva arma imperial cuando se infiltran en una fábrica en Lothal. Mientras Thrawn busca saboteadores en la fábrica, Kallus ayuda a escapar a Kanan y Ezra, revelando que es Fulcrum. Los rebeldes se enteran de que los nuevos cazas TIE tienen escudos, a diferencia de sus predecesores, lo que significa una notable amenaza para la flota rebelde.

La tripulación del *Espíritu* se dirige a Geonosis a ver a Saw.

C. 2 ABY

Una piedra en el zapato imperial
Galen Erso propone conductos de ventilación como parte de su plan de sabotaje a la Estrella de la Muerte.

Engaño mandaloriano
Sabine y el también mandaloriano Fenn Rau descubren que Gar Saxon y otros mandalorianos imperiales han destruido la base del Protector.

El Escuadrón de Hierro se une a la tripulación del *Espíritu*.

Thrawn sospecha que hay un espía rebelde en su nave.

La revelación del Jedi
Al acabar el ritual, Ezra le dice a Kanan que Obi-Wan tiene las respuestas para derrotar a los Sith, y que está en un planeta con soles gemelos.

Consecuencias de la deserción
Saxon captura brevemente a Sabine y le revela que su familia juró lealtad al Imperio. Rau accede a unirse a la Rebelión.

Cambio de parecer
Mart Mattin considera abandonar el Escuadrón de Hierro, pero Wedge Antilles le hace cambiar de idea.

Ezra se desmaya tras una visión de Maul.

Sabine toma la espada oscura en Dathomir.

PELIGRO EN DATHOMIR
Cuando Maul amenaza con revelar la situación de la base rebelde, Ezra viaja con él a Dathomir para completar el ritual del holocrón. Espíritus de hermanas de la noche atacan a Kanan y Sabine, pero Ezra los salva y rechaza la oferta de ser el nuevo aprendiz de Maul.

Infiltración
En una misión con el pirata Hondo Ohnaka, la tripulación del *Espíritu* busca bombas de protones en una nave imperial abandonada, mientras Hondo busca un botín.

REUNION FAMILIAR

Sabine se reúne en Krownest con su hermano Tristan y su madre Ursa. A cambio de la libertad de su hija, Ursa advierte a Saxon de la presencia de Kanan y Ezra. Sabine vence a Saxon en combate, y cuando él intenta matarla por la espalda, Ursa lo elimina. Ursa acaba aceptando que su hija se ha convertido en una líder.

Prueba de atrocidades

Bail le dice a la tripulación del *Espíritu* que las imágenes de los contenedores de gas podrían no demostrar al Senado que el Imperio ha acabado con los geonosianos, pero que con seguridad ayudarán a que más sistemas se unan a la Rebelión.

«Me fui para salvar a todo el mundo»

Sabine revela el dolor que sintió cuando su familia se alineó con el Imperio tras su deserción de la Academia para salvar a otros mandalorianos.

Seguridad

Zeb, Chopper y AP-5 intentan impedir que un droide sonda imperial alerte a Thrawn de su localización.

El camino mandaloriano

Sabine y Rau se quedan en Mandalore para ayudar a su pueblo mientras la tripulación del *Espíritu* regresa a Atollon.

La masacre de Ghorman

Soldados imperiales masacran a manifestantes pacíficos en el planeta Ghorman.

Cada vez más cerca

Kallus cree que ha conseguido inculpar a otro oficial, pero Thrawn revela a Yularen que sabe que Kallus es Fulcrum.

2 ABY

Sabine se decide

Pese a sus reservas con respecto a usar la espada oscura, Hera convence a Sabine de la importancia de reclutar guerreros mandalorianos para la causa rebelde.

Aprender a confiar

Hera regaña a Kanan por no confiar a Sabine la espada oscura para su entrenamiento.

Acto de rebelión

Sabine y Tristan retiran el andamiaje imperial que tapaba la estatua de Tarre Vizsla, el primer Jedi mandaloriano.

C. 2 ABY

Una alianza inesperada

Eli Vanto contacta con la almirante Ar'alani, de la Flota de Defensa Expansionaria, y le explica que Thrawn le ha enviado a ayudar a los chiss.

La preocupación Kallus

Ezra intenta convencer a Kallus de desertar cuando los rebeldes comienzan a sospechar que el Imperio sabe que es Fulcrum.

DESTINO TRÁGICO

La tripulación del *Espíritu* halla a Saw, único superviviente de su equipo. Saw interroga con dureza a Klik-Klak, un geonosiano que protege un huevo, acerca de la presencia del Imperio en Geonosis y de la masacre de la población. Los rebeldes permiten que Klik-Klak, y el huevo que protege, permanezcan en Geonosis. Antes de irse, graban la presencia de contenedores de gas venenoso imperiales como prueba del genocidio cometido.

MUERTES

Gar Saxon muere a manos de Ursa Wren en Krownest, tras perder un combate con Sabine.

Formación de la Alianza Rebelde (continuación)

2 ABY: Toma de posición
La senadora Mon Mothma denuncia públicamente al emperador y pasa a la clandestinidad.

2 ABY: «ESTA ES NUESTRA REBELIÓN»
Tras eludir a los imperiales en la nebulosa Archeon, Hera salta al hiperespacio hacia un punto de encuentro en el sistema Dantooine. Desde allí, Mon Mothma transmite un mensaje a toda la galaxia en el que notifica al Senado su renuncia. Exige el fin del Imperio y la restauración de la República. Su petición de ayuda en el frente hace que varias naves rebeldes lleguen a Dantooine para unirse a ella.

2 ABY: Huida desesperada
Los rebeldes sufren graves pérdidas cuando Thrawn descubre la situación de Mon Mothma y ataca.

C. 2 ABY

Nuevos reclutas
Garven Dreis y Antoc Merrick se unen a la Rebelión.

2 ABY: Invasión en Atollon
Thrawn se entera de que los rebeldes están en Atollon y envía sus naves a atacar, bloqueando la huida de los rebeldes.

C. 2 ABY

Refuerzos bienvenidos
Cruceros mon calamari se unen a la flota de la Rebelión.

2 ABY Ezra viaja a Tatooine en busca de Obi-Wan.

2 ABY Obi-Wan vigila al joven Luke Skywalker desde la distancia.

2 ABY Bendu se niega a tomar partido y ayudar a Kanan y los rebeldes.

2 ABY: Agente imperial Chopper
Durante una infiltración con Wedge Antilles y AP-5, técnicos imperiales hackean a distancia a Chopper. Le ordenan atrapar a la tripulación a bordo del *Espíritu*, pero AP-5 arriesga su vida por salvar a sus aliados. Una furiosa Hera destruye la nave de los técnicos, liberando al droide.

2 ABY: Kallus, desenmascarado
Thrawn captura al espía rebelde infiltrado Kallus mientras este intenta advertir a los rebeldes de que Thrawn conoce sus planes de atacar Lothal.

2 ABY Mon Mothma le dice a Ezra que no posee refuerzos que enviar a Atollon.

C. 2–1 ABY

Muerte de un monstruo
Darth Vader hace un aterrizaje forzoso en Cianap y mata a la bestia Ender.

2 ABY: TOTALMENTE SUPERADOS
El comandante del Escuadrón Fénix, Jun Sato, sacrifica su vida cuando embiste con su nave contra un crucero clase Interdictor para dar a Ezra una oportunidad de librarse del bloqueo y hallar refuerzos.

2 ABY: EL DUELO FINAL
La larga búsqueda de venganza de Maul contra Obi-Wan acaba cuando deduce que Kenobi no solo se oculta en Tatooine, sino que protege a alguien. Obi-Wan no tarda en vencer a Maul en combate y sostiene a su enemigo derrotado en sus brazos. Maul muere sabiendo que Luke es El Elegido, antes de pronunciar sus últimas palabras a Kenobi: «Él nos vengará».

2 ABY: BATALLA DE ATOLLON

Thrawn lidera un grupo de asalto mientras Ezra y los mandalorianos se enfrentan a naves imperiales. Thrawn captura a los líderes rebeldes, pero Bendu usa relámpagos tanto contra Thrawn como contra los rebeldes. Muchos rebeldes consiguen escapar, mientras Ezra y Sabine acaban con el último crucero clase Interdictor.

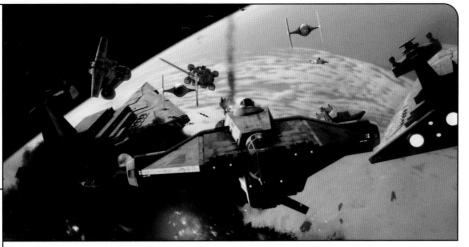

MUERTES

2 ABY: Maul muere en Tatooine en un duelo con Obi-Wan Kenobi.

2 ABY: Jun Sato se sacrifica estrellando el *Nido Fénix* contra un crucero clase Interdictor en la batalla de Atollon.

2 ABY: Una visión profética

Thrawn intenta, sin éxito, matar a Bendu cuando la entidad profetiza su destino.

2 ABY: Pasado secreto

Thrawn advierte a Vader de la amenaza que representan los grysk para los chiss y para el Imperio, y Vader se da cuenta de que Thrawn sabe que fue Anakin Skywalker.

2 ABY: Petición de auxilio

Ezra convence a Sabine y a los mandalorianos del clan Wren de ayudarles contra el ataque de Thrawn.

2 ABY

Kallus escapa en una cápsula y se une a los rebeldes.

2 ABY: Perturbación en la Fuerza

El emperador envía a Thrawn y a Vader a Batuu con la misión de investigar una perturbación en la Fuerza.

C. 2 ABY–4 DBY

Tomar el mando

Amilyn Holdo asume el mando del *Candor* cuando su capitán muere durante un ataque de un destructor estelar. Su innovador plan permite que la nave eluda su captura.

1 ABY

C. 1 ABY

Aprendiz imperial

Tarkin tiene una nueva protegida, Ellian Zahra.

2 ABY El Escuadrón Fénix comienza su viaje hacia Yavin 4.

2 ABY: A cubierto

Hera y los rebeldes se refugian bajo un escudo cuando Thrawn comienza el bombardeo.

2 ABY: Navegantes chiss

Vader y Thrawn liberan a varios jóvenes navegantes chiss sensibles a la Fuerza que los grysk querían usar contra los chiss.

1 ABY: Artefacto en Ushruu

Chewbacca, la bibliotecaria y cazarrecompensas Mayvlin Trillick y un K-2SO infiltrado viajan a Ushruu para robar un artefacto y salvar a Han Solo.

2 ABY: Amenaza alienígena

Thrawn y Vader buscan a los grysk —una especie inteligente y belicosa de las Regiones Desconocidas— tras ser atacados en el Puesto de Avanzada de la Aguja Negra.

1 ABY: Entrega automática

K-2SO entrega el artefacto, un antiguo libro del lado oscuro, al oficial de espionaje rebelde Cassian Andor.

Tomar partido

Tras la creación de una Alianza Rebelde oficial, cada vez más grupos e individuos de la galaxia se ven obligados a tomar partido. Bo-Katan y Sabine trabajan juntas para ofrecer un futuro más fuerte y unido a los mandalorianos; mientras que Saw se encuentra cada vez más frustrado por el liderazgo de Mon Mothma. Los antiguos Guardianes de los Whills, Chirrut Îmwe y Baze Malbus, luchan por proteger a los más vulnerables en la Ciudad Sagrada de Jedha.

Pilotos TIE dan el paso
Nath Tensent, con su escuadrón entero de cazas TIE, deserta del Imperio y se une a la Rebelión.

La superarma «Duquesa»
El Imperio mata a varios miembros del clan Wren con un arma especial contra la armadura mandaloriana, pero Ursa y Tristan Wren sobreviven.

Ayuda rebelde
Vader captura al líder de la Mano Oculta y lo envía ante el emperador. Valance ayuda a los rebeldes a quienes intentaba armar la Mano Oculta.

Mano oculta
Beilert Valance se une a un grupo de cazarrecompensas contratados por la Mano Oculta para matar a Darth Vader.

Atrapados en Mustafar
La tripulación del *Windfall*, el capitán y el droide ZO-E3 son arrancados del hiperespacio y hechos prisioneros en Mustafar.

Ingenio de los Eones
Una misteriosa figura le dice a Vader que el Ingenio de los Eones puede darle dominio sobre la muerte misma.

Estrella Brillante
El capitán del *Windfall* destruye la Estrella Brillante cuando Vader intenta usarla para resucitar a Padmé, lo que permite que Mustafar empiece a sanar.

C. 1 ABY

Rescate pirata
Hondo y Maz Kanata rescatan a Chewbacca y Han de mercenarios.

Tras hallar una antigua espada de luz, el espía rebelde Athex muere a manos de Darth Vader.

Misión secreta
Cassian Andor infiltra un grupo de rebeldes en Mustafar en busca de un artefacto secreto.

C. 1 ABY

Ciudad Sagrada
El Imperio excava en Jedha en busca de cristales kyber.

La Voz del Imperio
Apodan a la periodista Calliope Drouth «la Voz del Imperio» en las noticias de la HoloRed, pero usa palabras clave para advertir a los rebeldes del interés imperial en Jedha.

Compra de espada
Dok-Ondar adquiere la espada de luz de Ki-Adi-Mundi en el palacio de Jabba el Hutt.

Engañar a la muerte
Una sacerdotisa mustafariana cuenta la trágica historia del planeta al capitán del *Windfall*. El planeta fue una vez verde y lleno de vida, nutrido por el cristal Estrella Brillante, hasta que la Dama Corvax lo robó y creó el Ingenio de los Eones para intentar resucitar a su marido. No obstante, el Ingenio lo dejó atrapado entre dos mundos y convirtió Mustafar en un desolado planeta volcánico.

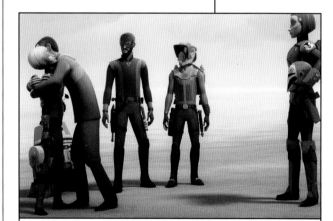

RESCATE EN EL CLAN WREN

Sabine, el clan Wren y la tripulación del *Espíritu* acuden a Mandalore a rescatar al padre de Sabine. Les ayudan Bo-Katan y el clan Kryze, con Bo-Katan explicándoles cómo, al acabar las Guerras Clon, fue traicionada por el clan Saxon.

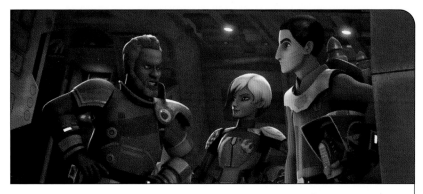

La tripulación del *Espíritu* se reúne en Yavin 4.

Hackear comunicaciones
Los rebeldes abordan los problemas que les causa un sistema de retransmisión imperial en Jalindi. Planean hackear el repetidor y espiar las comunicaciones imperiales.

Cargamento secreto
Saw le pide a Sabine y Ezra que le ayuden a examinar el cargamento de un carguero civil que cree vinculado a actividades imperiales en Geonosis.

Partisanos frustrados
Saw emite un mensaje a Yavin 4, burlándose de Mon Mothma y de su liderazgo.

Palabras de precaución
Mon Mothma le dice a Ezra que los rebeldes no están preparados para una guerra abierta.

Acciones impulsivas
Saw Gerrera llega y vuela el complejo de retransmisiones. Contra los deseos de Hera, Saw salta al hiperespacio con Ezra y Sabine cuando llegan refuerzos imperiales.

CIUDAD SAGRADA
La Ciudad de Jedha cayó bajo ocupación imperial cuando el Imperio comenzó a extraer cristales kyber. Los antiguos Guardianes de los Whills Chirrut Îmwe y Baze Malbus se unen a los partisanos de Saw siempre que se proporcione suministros a un orfanato local.

Prioridades diferentes
Ezra y Sabine se separan de Saw para ayudar a los prisioneros, mientras que Saw desestabiliza intencionadamente el cristal.

1 ABY

Aterrizaje forzoso
Ezra, Sabine y Chopper aterrizan en el sistema de retransmisión imperial, pero son descubiertos.

Los prisioneros rescatados se alistan en la Rebelión.

LIDERANDO MANDALORE
Sabine y Bo-Katan colaboran en un plan para destruir la superarma «Duquesa» de una vez por todas. Tiber Saxon intenta obligar a Sabine a programar el arma a toda potencia, pero Sabine la programa, en secreto, para que su objetivo sean armaduras imperiales. Después de que Sabine y Bo-Katan destruyan la «Duquesa», Sabine ofrece la espada oscura a Bo-Katan, convirtiéndola en la nueva líder de Mandalore.

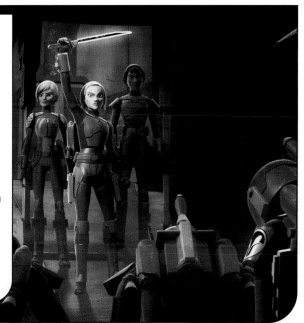

UN CRISTAL PODEROSO
En el carguero, Saw, Ezra y Sabine descubren científicos obligados a trabajar en un proyecto imperial y un cristal kyber gigante. Saw deja inconscientes a Sabine y Ezra para que no interrumpan el viaje del carguero a su destino final, poniendo su sed de conocimientos por encima de las vidas ajenas.

Regreso a Lothal

La tripulación del *Espíritu* regresa a Lothal y es testigo de las trágicas consecuencias de su continuada ocupación imperial. Thrawn recluta a un peligroso asesino, Rukh, para proteger su programa Defensor TIE, un proyecto amenazado por un incremento de actividad rebelde y por su rival en el Imperio, Orson Krennic, quien impulsa su propio proyecto de arma imperial, Estrellita. Ezra encuentra lobos con una profunda conexión con la Fuerza en Lothal.

Siguiendo el gato blanco
Después de que Sabine retire el hiperimpulsor y la bitácora de vuelo, un gato de Lothal blanco guía a Ezra hasta un refugio seguro.

Dume
Aparece un lobo de Lothal que duerme profundamente a Sabine. Lleva a ambos a un lugar seguro y se despide de Ezra con una sola palabra: «Dume».

Hacia casa
Decididos a regresar a casa, Ezra y la tripulación del *Espíritu* atraviesan el bloqueo imperial a Lothal con ayuda del criminal Cikatro Vizago.

A LA FUGA
Jai Kell ayuda a Ezra y Sabine a huir de la taberna, pero los imperiales no tardan en perseguirlos por Ciudad Capital. Chopper ayuda a guiarlos hacia los túneles de las cloacas para encontrarse con Ryder, quien los lleva a su campamento.

Desarrollo peligroso
Ryder Azadi contacta con Mon Mothma para advertir a los rebeldes de la fabricación de un mejorado Defensor TIE en Ciudad Capital.

Vigilancia
Ryder y los Espectros vigilan la fábrica de Defensores TIE. Sabine y Ezra deciden robar una bitácora de vuelo de un TIE para saber más de la nave.

Ezra, Sabine y Chopper visitan la cantina del viejo Jho, ahora propiedad del Imperio.

Thrawn y Pryce aterrizan en la fábrica para una inspección a la élite de los Defensores TIE.

HUIDA EN TIE
Para huir de Thrawn, Sabine y Ezra roban un Defensor TIE, y abren fuego contra la fábrica. Sabine nota que la nave tiene ordenador de navegación e hiperimpulsor antes de que Thrawn active la autodestrucción y estrelle el caza.

LOBOS DE LOTHAL

Bajo ataques de Pryce y de Rukh, lobos de Lothal dirigen a los rebeldes a una cueva, y luego a un misterioso túnel. Los rebeldes despiertan en el extremo opuesto del planeta. Kanan cuenta a Ezra que su nombre fue antaño Caleb Dume, y que los lobos de Lothal poseen una poderosa conexión con la Fuerza. Kanan presiente que el Imperio tiene siniestros planes para Lothal.

C. 1 ABY

Rojo Cuatro

La piloto rebelde Rojo Cuatro sacrifica su vida estrellándose contra el TIE de Vader para matarlo, pero este sobrevive.

C. 1 ABY

Buscando pistas

Saw y sus partisanos roban códigos de una refinería en busca de pistas sobre la nueva arma secreta imperial.

1 ABY

Nuevo enemigo

Rukh, el asesino de Thrawn, llega a Lothal y comienza a cazar a los rebeldes.

Hera besa a Kanan.

Entrega importante

Hera entrega la bitácora de vuelo del TIE a Mon Mothma en Yavin 4.

AMENAZA REVELADA

Cuando un informe técnico confirma que el Defensor TIE posee mejor velocidad, armamento y escudos que ninguna otra nave rebelde, Hera convence a los líderes rebeldes de que deben atacar la fábrica de Lothal si quieren poder seguir luchando contra el Imperio.

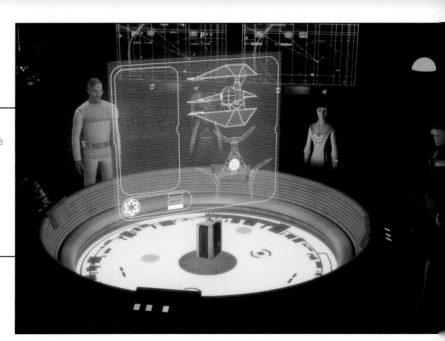

«Este es el **momento** de **golpear**.»

Hera Syndulla

La caída de un caballero

El Escuadrón Fénix actúa en Lothal, instigando un arriesgado ataque que acaba con la captura de Hera. Mientras los imperiales la interrogan, el emperador convoca a Thrawn para que le convenza de que su Proyecto Defensor TIE es tan importante para el futuro del Imperio como el Proyecto Estrellita de Krennic. Los Espectros se niegan a abandonar a Hera, y ponen en marcha un intento de rescate de devastadoras consecuencias.

Hallar a Hera
Kanan intenta hallar a Hera, pero lobos de Lothal se lo impiden y le entregan un mensaje.

Rukh captura a Hera y Pryce la encierra.

Hera y Chopper se estrellan en Ciudad Capital.

Kanan le pide a Ezra que dirija la misión para salvar a Hera.

SACRIFICIO JEDI
Tras llegar ambos al depósito de combustible, Hera le dice a Kanan que lo ama. Sabine y Ezra aterrizan en un Defensor TIE para recogerlos. Los imperiales aparecen y Pryce ordena disparar a los tanques de combustible, lo cual causa una gigantesca explosión. Para salvar a su familia, Kanan retiene el fuego de la explosión y empuja a los Espectros a zona segura antes de perecer devorado por las llamas.

Kanan rescata a Hera y le devuelve el kalikori.

Kanan, Ezra y Sabine usan planeadores para entrar en Ciudad Capital.

El juego de Thrawn
Thrawn accede a investigar una infestación de grallocs devoradores de cables, que ralentizan el Proyecto Estrellita de Krennic, para restaurar la financiación del Proyecto Defensor TIE.

Transformación
Kanan se quita el visor, se corta la coleta y se afeita mientras los Espectros construyen planeadores.

Financiación del Defensor TIE
Tarkin advierte a Thrawn de que debe reunirse con el emperador para convencerlo de seguir financiando el programa Defensor TIE.

Tortura imperial
Pryce tortura a Hera. Thrawn la interroga con respecto al kalikori.

UN COSTOSO ATAQUE
Los rebeldes atacan Lothal. Hera y el Escuadrón Verde atraviesan el bloqueo imperial, pero una segunda oleada de cazas TIE destruye casi por completo la fuerza de bombardeo del Escuadrón Verde.

MUERTES

Kanan Jarrus muere en una explosión en Lothal mientras salva a la tripulación del *Espíritu*.

> «No fracasamos, Hera.
> Kanan **se aseguró** de ello.»
>
> Sabine Wren

LOBOS SABIOS

Lobos de Lothal dirigen a Ezra a una piedra del templo Jedi. Un enorme lobo de Lothal le dice a Ezra que él es Dume. Le dice que dentro del templo hay secretos, conocimientos y destrucción, y que debe restaurar el pasado para redimir el futuro. Entre tanto, Zeb y Sabine luchan salvajemente contra Rukh, antes de devolverlo al Imperio, inconsciente.

Misión humanitaria

Las condiciones de vida en la Ciudad Sagrada de Jedha empeoran, lo que lleva a Chirrut y Baze a robar una nave imperial, junto con los Partisanos, para poner a salvo huérfanos.

Promesas rotas

Oficiales imperiales convencen a Jyn Erso, bajo el nombre de Liana Hallik, de infiltrarse en una célula rebelde e informar de su posición. El trabajo de Jyn lleva a la captura de la célula rebelde, pero, en lugar de liberarla, el Imperio la encierra en Wobani por falsificar códigos imperiales.

Traición

Los Partisanos traicionan a Baze y Chirrut saboteando el robo de la nave. No tienen éxito, pero hace que los Guardianes rompan con los Partisanos.

1 ABY

HONRAR LA FAMILIA

Hera añade una pieza al kalikori de Syndulla en honor a Kanan, para que se lo recuerde siempre como parte de la familia. Sabine le dice a Hera que, tras la explosión que mató a Kanan, las fábricas de Defensores TIE se cerraron. Ezra regresa con la piedra, que tiene la clave para entrar en el templo Jedi de Lothal.

Celebración prematura

Pryce celebra la derrota de los rebeldes, pero, Thrawn (por holograma) la reprende por sacrificar el depósito de combustible, lo que detiene la producción de la fábrica.

Problemas con Estrellita

Thrawn descubre que naves con suministros para Estrellita desaparecen.

1 ABY

Mundo entre mundos

Cuestiones de tiempo y espacio, de vida y muerte, pasan a ser la prioridad de imperiales y rebeldes. Palpatine siente una perturbación en la Fuerza tras la muerte de Kanan Jarrus. La tripulación del *Espíritu* busca el templo Jedi de Lothal y halla a imperiales buscando el templo y su misterioso mural. Ezra descubre un portal al mundo entre mundos que lo lleva a reunirse con un viejo aliado... y a enfrentar una dolorosa elección.

Fuerza cósmica

Ahsoka se reencuentra con Morai. Al saber de la muerte de Kanan, Ahsoka explica a Ezra que Kanan es ahora parte de la Fuerza cósmica.

EL TEMPLO JEDI DE LOTHAL

Palpatine explica al ministro Hydan que deben descubrir los secretos del templo y hacerse con los poderes que contiene, pues es un canal entre los vivos y los muertos. Hydan cree que los dioses de Mortis son la clave para activar el templo.

El ministro Hydan arresta a Sabine y cierra el perímetro en torno al templo.

Mundo entre mundos

Ezra atraviesa el portal. En el mundo entre mundos oye las voces de varios maestros Jedi.

EL REGRESO DE AHSOKA

Ezra busca la fuente de las voces Jedi y encuentra a Morai, el convor de Ahsoka. Por otra ventana del portal, Ezra ve a Ahsoka y a Vader combatiendo en Malachor. En el momento en el que la espada de luz de Vader está a punto de matar a Ahsoka, Ezra la agarra desde el portal y la lleva consigo al mundo entre mundos.

Ezra y Sabine se infiltran para ver el templo más de cerca.

Activar el mural

Ezra usa la Fuerza para cambiar las posiciones de las manos de los dioses en el mural, lo que hace que partes del mismo comiencen a moverse. Se abre un portal.

Corriendo con lobos

Ezra le pide a lobos de Lothal que lleven a la tripulación del *Espíritu* al templo Jedi de Lothal.

Los dioses de Mortis

Sabine se da cuenta de que los símbolos grabados en la piedra recientemente entregados a Ezra por los lobos están vinculados al mural de los dioses de Mortis del templo.

Interrogatorio

El ministro Hydan interroga a Sabine, explicándole que el portal del templo es una ruta entre todo el tiempo y el espacio.

Secretos del mural

El ministro Hydan le pide ayuda a Sabine para comprender cómo ha cambiado el mural de los dioses de Mortis.

El juego de Thrawn (continuación)

Reunión

Thrawn, Eli Vanto y la almirante Ar'alani se reúnen tras abordar una nave grysk y descubrir prisionera a una joven chiss.

DEJAR IR

Ezra corre hacia la voz de Kanan y le dice a Ahsoka que quiere cambiar el destino de Kanan tal y como hizo con ella. Ahsoka convence a Ezra de que, si arranca a Kanan de ese momento, todos morirán. Ezra debe dejarlo ir. Él se aleja del portal.

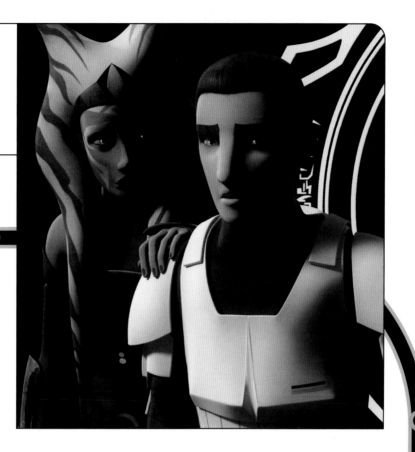

Una interrupción no deseada

Ahsoka le dice a Ezra que no puede ir con él, y en ese momento aparece Palpatine de repente en un portal, disparando rayos a ambos.

Separación

Ahsoka saca a Ezra del alcance de Palpatine. Ezra le pide a Ahsoka que lo busque cuando ella abandone el mundo entre mundos.

Dume

Ahsoka sugiere que Kanan puede estar hablando a través de Dume, el lobo de Lothal.

Regreso a Malachor

Ahsoka atraviesa un portal que la devuelve a Malachor.

Sellar el portal

Sabine ayuda a Ezra a cerrar el portal. El templo Jedi comienza a derrumbarse.

Regreso al templo

Ezra atraviesa la puerta por la que había entrado.

1 ABY

Hera y Zeb crean una distracción para rescatar a Sabine.

LA ÚLTIMA LECCIÓN

Ezra y la tripulación del *Espíritu* regresan al emplazamiento del templo Jedi de Lothal, solo para hallar que ha desaparecido. Ezra le dice a Hera que sabe lo que tiene que hacer, y se despide de Kanan.

1 ABY

Desvelando al traidor

Thrawn busca la base de los grysk y descubre que el gran almirante Savit está tras muchos de los problemas que afectan al Proyecto Estrellita.

Batalla contra los grysk

Doce defensores TIE de Thrawn ayudan al *Imperturbable* de Ar'alani a derrotar un grupo de cazas grysk.

La batalla de Lothal

Todas las miradas convergen en Lothal. El emperador busca el poder del templo Jedi y planea hacer volver a Ezra al lado oscuro. La tripulación del *Espíritu* pide la ayuda de los rebeldes para los intentos de Ezra de liberar su mundo natal de las garras de la ocupación imperial. Thrawn y Pryce planean la destrucción de los rebeldes, pero no están preparados para las inesperadas criaturas del espacio a las que pronto se enfrentarán.

EL ATAQUE DE LOS LOBOS

El *Espíritu* llega para enfrentarse a los imperiales. Chopper corta las transmisiones imperiales cuando los rebeldes se retiran a una cueva. Pryce se rinde cuando lobos de Lothal surgen de la cueva y acaban con muchos de los imperiales que aún quedan.

Misión especial

Tras despertar, Mattin le dice a Wolffe que Ezra le dio instrucciones especiales en caso de que Thrawn regresara a Lothal antes de que el plan estuviera completo. Ha de llevar al *Espíritu* a órbita superior en torno a Lothal y transmitir una señal por la frecuencia cero.

Pryce ataca la base rebelde con cazas TIE.

Informe imperial

Rukh informa a Thrawn del plan rebelde de lanzar al espacio el domo. Thrawn ordena a Rukh que desactive el generador de escudos.

EZRA SE RINDE

Thrawn llega y emplea el *Quimera* para impedir que el domo despegue. Los rebeldes no consiguen activar el generador de escudo, y Thrawn abre fuego sin piedad contra civiles de Ciudad Capital. Un horrorizado Ezra suplica por su gente y accede a rendirse.

Ataque a la base en los acantilados

Ryder y Ezra planean engañar a Pryce. Ryder contacta con Pryce y le da información del emplazamiento rebelde para salvarse.

El engaño, revelado

Los imperiales se hacen con la base en los acantilados. Ryder revela a Pryce que atraerla a la base de los rebeldes formaba parte de su plan.

El asesino de Thrawn

Rukh ataca a Mart Mattin, Wolffe y Vizago en su nave y los deja inconscientes antes de huir en un defensor TIE.

Reclutar tropas

Hera, Kallus y Rex viajan en el *Espíritu* a la base Joopa. Se reúnen con Hondo, Ketsu, Gregor y Wolffe para hablar de la liberación de Lothal.

La lucha por Ciudad Capital

Ezra obliga a Pryce a transmitir el código imperial de victoria: los rebeldes entran en Ciudad Capital como sus supuestos prisioneros.

Protocolo 13

Kallus y Ryder se hacen pasar por oficiales imperiales y ordenan un Protocolo 13, la orden de reagruparse de inmediato en el domo.

Hondo ayuda a Hera y a los rebeldes del *Espíritu* a atravesar el bloqueo imperial de Lothal.

Los rebeldes entran en el domo del Complejo Imperial de Ciudad Capital.

Plan oscuro

Palpatine ordena a Thrawn construir una cámara especial en su destructor estelar, el *Quimera*, y convencer a Ezra de que entre en ella.

La misión de Ar'alani

Ar'alani explica a Vanto que debe estudiar a la navegante Vah'nya y buscar patrones que ayuden a predecir dónde pueden surgir futuros navegantes.

Supervisor en Estrellita

Thrawn convence a Tarkin de que encargue a Vader supervisar el Proyecto Estrellita.

El juego de Thrawn (continuación)

La Ascendencia Chiss

Thrawn convence al coronel Ronan de viajar con Ar'alani a la Ascendencia Chiss, y recomienda que se ascienda a Faro al mando de la 11.ª Flota.

ESCUDOS ACTIVADOS

Los rebeldes activan el generador de escudos momentos antes de que Thrawn comience a disparar. Rukh muere electrocutado.

Celebración en Lothal

Los ciudadanos de Lothal festejan mientras se enfrentan a los soldados imperiales restantes.

Mensaje de Ezra

La tripulación del *Espíritu* escucha un mensaje de Ezra en el que se despide y les asegura que está impaciente por regresar a casa.

El plan de Sabine

Sabine tiene una idea para reactivar el generador de los escudos. Sugiere que los rebeldes se dividan en dos equipos de camino a él.

Orden mortal

Thrawn ordena al *Quimera* que se prepare para un bombardeo a gran escala de la ciudad.

REGRESO DE LAS BALLENAS ESPACIALES

Dirigidas por Mart Mattin desde el *Espíritu*, una manada de purrgil aparecen del hiperespacio y destruyen el bloqueo imperial. Después atacan la flota enemiga sobre Ciudad Capital.

Detonación

Mientras el domo asciende con Arihnda Pryce a bordo, Sabine lo hace explotar.

Los equipos rebeldes llegan a la sala del generador y buscan el acceso de servicio.

Zeb ataca

Cuando disparan a Melch, Zeb ataca a Rukh para dar a los demás la oportunidad de cruzar un puente para reactivar los escudos.

Gregor recibe un disparo.

Vida y muerte

Hondo se alegra de saber que Melch ha sobrevivido a sus heridas mientras Gregor se despide de Rex.

El domo de Lothal

Chopper despega el domo mientras los rebeldes abandonan el lugar.

1 ABY

El camino de Ezra

Thrawn ordena a Ezra que acuda solo al *Quimera*. Hera le pide que no se rinda y que encuentre otro modo, pero Chopper y Sabine le ayudan a abandonar la base en secreto.

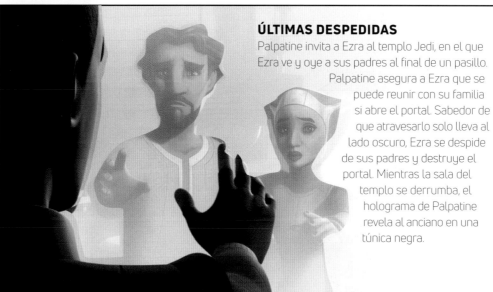

ÚLTIMAS DESPEDIDAS

Palpatine invita a Ezra al templo Jedi, en el que Ezra ve y oye a sus padres al final de un pasillo. Palpatine asegura a Ezra que se puede reunir con su familia si abre el portal. Sabedor de que atravesarlo solo lleva al lado oscuro, Ezra se despide de sus padres y destruye el portal. Mientras la sala del templo se derrumba, el holograma de Palpatine revela al anciano en una túnica negra.

La sala misteriosa

Thrawn lleva a Ezra a la sala que ha construido con los restos del templo Jedi de Lothal. Allí, un holograma de un joven Palpatine recibe a Ezra.

Guardias del emperador

Palpatine ordena a su Guardia Real matar a Ezra, pero este consigue escapar.

Ezra se abre camino hasta el puente de mando del *Quimera*.

La elección de Ezra

Los tentáculos de un purrgil atraviesan el ventanal y agarran a Thrawn, en el puente del *Quimera*. Ezra escoge quedarse con Thrawn cuando el purrgil los hace saltar al hiperespacio.

La evolución del caza TIE

Los cazas monoplaza TIE eran la columna vertebral de la flota Imperial. Diseñados para la máxima velocidad y maniobrabilidad en combate cerrado, los cazas TIE estándar carecían de escudo e hiperimpulsor. A lo largo de muchos años se desarrollaron numerosas variantes para propósitos específicos, como el bombardero TIE o la lanzadera de mando TIE. Décadas más tarde, la Primera Orden y el Sith Eterno crearon sus propios cazas TIE actualizados para luchar contra la Resistencia.

18 ABY: Diseño novedoso
Cazas TIE recién construidos sobrevuelan una celebración en Lessu (Ryloth).

14 ABY: Primitivo interceptor
La inquisidora Segunda Hermana pilota un prototipo de interceptor TIE en su búsqueda de los Jedi supervivientes en Bracca.

10 ABY: Primeras especializaciones
Cazas TIE con blindaje pesados, apodados «bestias TIE», están entre las naves imperiales que Han Solo ha de eludir en su vuelo por el Corredor de Kessel.

3 ABY: Flotas privadas
Los TIE del Gremio Minero están pintados de amarillo para distinguirlos de los imperiales, y se emplean para proteger metales y gases imperiales.

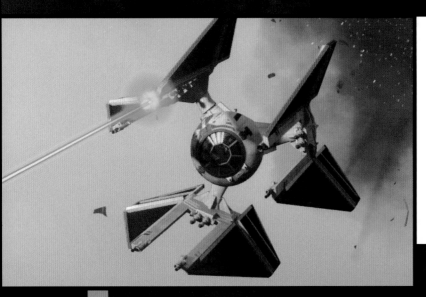

2 ABY: EL PROYECTO DE THRAWN

Mientras Krennic impulsa la superarma Estrellita, Thrawn se centra en otro Proyecto imperial secreto: el defensor TIE. Construido en la fábrica imperial de Lothal, el defensor TIE está fuertemente armado, tiene mejores escudos e incluye hiperimpulsor. La tripulación del *Espíritu* percibe la amenaza que supone una flota de defensores TIE para la Rebelión, especialmente el defensor TIE de élite, y convencen a una recién unificada Alianza Rebelde de lanzar un ataque contra la fábrica.

0 ABY: Desertores TIE
El capitán Lindon Javes, al mando del Escuadrón Hélice, desierta del Imperio en una misión de intercepción de un convoy de refugiados de Alderaan.

1 ABY: Combate atmosférico
Cazabombarderos TIE, diseñados para combate planetario, defienden la base imperial de Scarif.

0: BATALLA DE YAVIN
Vader pilota un prototipo de TIE Avanzado x1 durante la batalla de Yavin, masacrando pilotos rebeldes hasta que los disparos del *Halcón Milenario* lo arrojan al espacio. El TIE de Vader se diseñó siguiendo sus especificaciones en cuando a armamento, escudos e hiperimpulsor.

C. 1 ABY–9 DBY

La Noche de las Mil Lágrimas
Bombarderos TIE destruyen las ciudades mandalorianas durante la Gran Purga.

4 DBY: Bombas fuera
Bombarderos TIE arrasan Nacronis durante la Operación Ceniza.

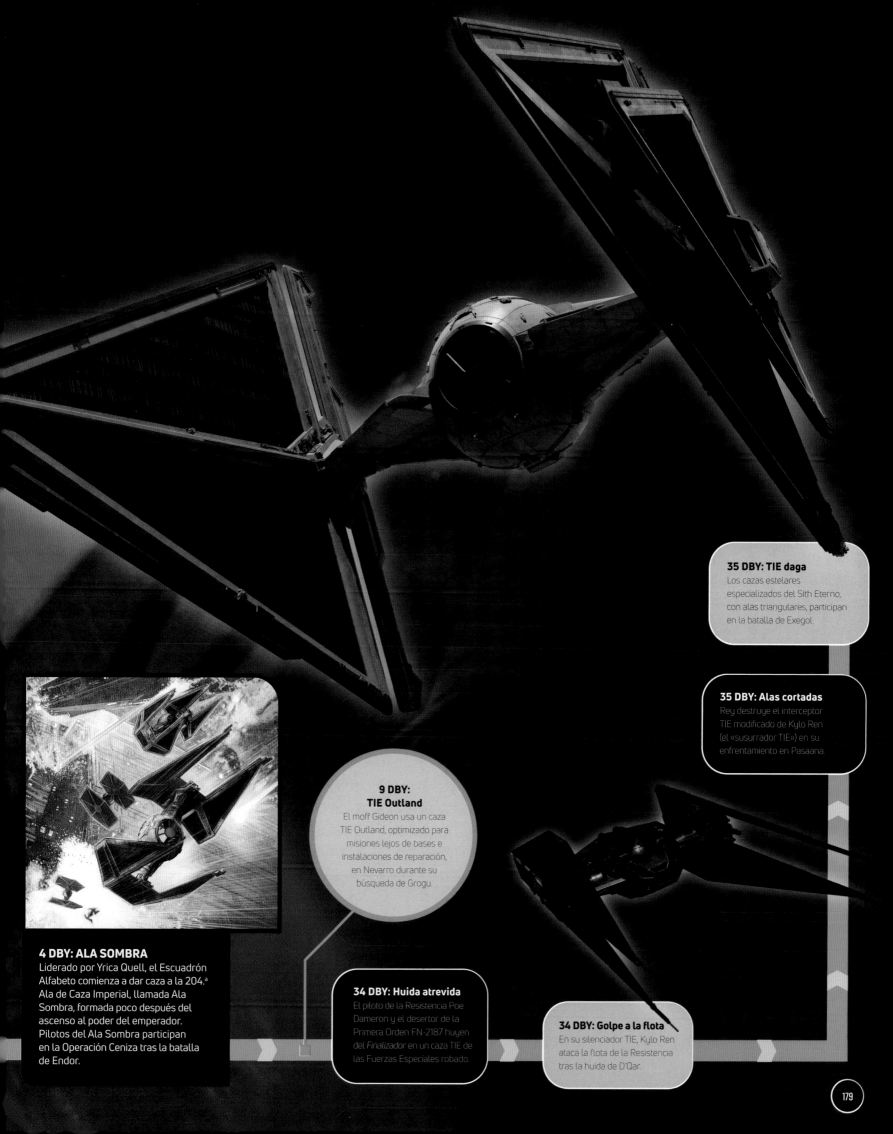

35 DBY: TIE daga
Los cazas estelares especializados del Sith Eterno, con alas triangulares, participan en la batalla de Exegol.

35 DBY: Alas cortadas
Rey destruye el interceptor TIE modificado de Kylo Ren (el «susurrador TIE») en su enfrentamiento en Pasaana.

9 DBY: TIE Outland
El moff Gideon usa un caza TIE Outland, optimizado para misiones lejos de bases e instalaciones de reparación, en Nevarro durante su búsqueda de Grogu.

4 DBY: ALA SOMBRA
Liderado por Yrica Quell, el Escuadrón Alfabeto comienza a dar caza a la 204.ª Ala de Caza Imperial, llamada Ala Sombra, formada poco después del ascenso al poder del emperador. Pilotos del Ala Sombra participan en la Operación Ceniza tras la batalla de Endor.

34 DBY: Huida atrevida
El piloto de la Resistencia Poe Dameron y el desertor de la Primera Orden FN-2187 huyen del *Finalizador* en un caza TIE de las Fuerzas Especiales robado.

34 DBY: Golpe a la flota
En su silenciador TIE, Kylo Ren ataca la flota de la Resistencia tras la huida de D'Qar.

Rogue One

Tras años trabajando para el Imperio contra su voluntad, el científico Galen Erso decide revelar que ha introducido un punto débil en el diseño de la Estrella de la Muerte. Líderes rebeldes encargan a Cassian Andor la misión de reunir a Jyn, hija de Galen, con el resistente Saw Gerrera. A Cassian y Jyn se unen un desertor imperial y dos antiguos Guardianes de los Whills, todos dispuestos a enfrentarse al Imperio.

C. 1 ABY

Nuevo destino
Iden Versio es asignada al Escuadrón Sigma de la Estrella de la Muerte.

C. 1 ABY

Súplica desesperada
Galen Erso graba un mensaje para Jyn acerca del error deliberado en el diseño de la Estrella de la Muerte.

El gorax
Los ewoks Chirpa, Logray y Ra-Lee salvan crías de ewok de un gorax y de Makrit, el chamán ewok, quien estaba dispuesto a sacrificarlos a la bestia.

Graduación
Tras graduarse en la Academia Imperial, Ciena es destinada al Devastador, y Thane es destinado a una estación de combate secreta.

Superarma imperial
En el Anillo de Kafrene, el espía rebelde Tivik le habla a Cassian Andor acerca de un arma devastadora de mundos.

Cassian mata a Tivik para salvaguardar esta información de los soldados que se acercan.

Benthic Dos Tubos accede a llevar a Bodhi ante Saw, en Jedha.

Codeándose con la realeza
Ciena y Thane asisten a un baile en el Palacio Imperial, donde Thane baila con la princesa Leia Organa.

Bodhi deserta
Galen convence al piloto imperial de cargueros Bodhi Rook de desertar del Imperio y entregar su mensaje para Jyn a Saw Gerrera, en Jedha.

Rescate en Wobani
Cassian y K-2SO liberan a Jyn Erso de un campo de prisioneros imperial en Wobani.

UNA NUEVA OPORTUNIDAD
Llevan a Jyn a Yavin 4, donde los líderes rebeldes le dicen que saben que es la hija de Galen Erso. Le ofrecen un trato: su libertad a cambio de acompañar a Cassian a un encuentro con Saw Gerrera.

NACIMIENTOS

Jacen Syndulla, hijo de Hera Syndulla y Kanan Jarrus, nace en Lothal.

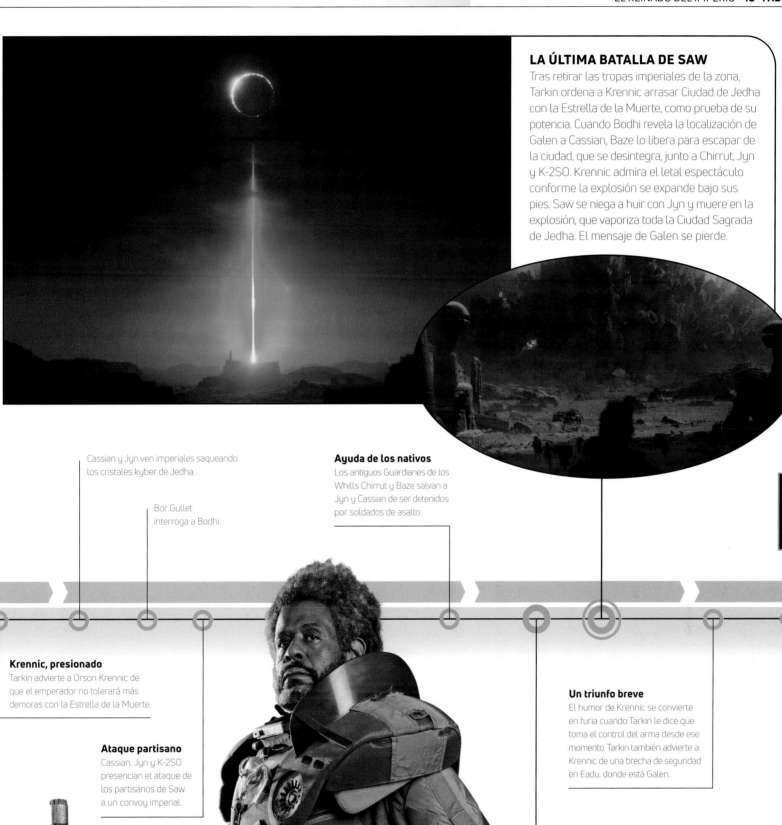

LA ÚLTIMA BATALLA DE SAW

Tras retirar las tropas imperiales de la zona, Tarkin ordena a Krennic arrasar Ciudad de Jedha con la Estrella de la Muerte, como prueba de su potencia. Cuando Bodhi revela la localización de Galen a Cassian, Baze lo libera para escapar de la ciudad, que se desintegra, junto a Chirrut, Jyn y K-2SO. Krennic admira el letal espectáculo conforme la explosión se expande bajo sus pies. Saw se niega a huir con Jyn y muere en la explosión, que vaporiza toda la Ciudad Sagrada de Jedha. El mensaje de Galen se pierde.

Cassian y Jyn ven imperiales saqueando los cristales kyber de Jedha.

Bor Gullet interroga a Bodhi.

Ayuda de los nativos
Los antiguos Guardianes de los Whills Chirrut y Baze salvan a Jyn y Cassian de ser detenidos por soldados de asalto.

1 ABY

Krennic, presionado
Tarkin advierte a Orson Krennic de que el emperador no tolerará más demoras con la Estrella de la Muerte.

Ataque partisano
Cassian, Jyn y K-2SO presencian el ataque de los partisanos de Saw a un convoy imperial.

Un triunfo breve
El humor de Krennic se convierte en furia cuando Tarkin le dice que toma el control del arma desde ese momento. Tarkin también advierte a Krennic de una brecha de seguridad en Eadu, donde está Galen.

REUNIÓN EMOTIVA

Jyn se reúne con Saw mientras Cassian, Chirrut y Baze son encerrados en una celda. Saw muestra a Jyn el mensaje de su padre, que describe el punto débil introducido en la Estrella de la Muerte y le revela que los planos están en Scarif.

MUERTES

Saw Gerrera muere en la explosión causada por el disparo de la Estrella de la Muerte en Ciudad de Jedha.

Rogue One (continuación)

ATAQUE SOBRE EADU
Naves rebeldes de Yavin 4 llegan a Eadu y comienzan su ataque. Jyn intenta desesperadamente llegar hasta su padre, pero una explosión causada por un Ala-Y los sacude y hiere mortalmente a Galen. Krennic, ileso, abandona Eadu a bordo de su lanzadera.

Sentir la oscuridad
Al llegar a Eadu, Cassian y Bodhi salen de la nave. Chirrut le dice a Jyn que presiente que Cassian va a matar a alguien.

Palabra de Jyn
Cassian advierte a Jyn de que los líderes rebeldes no creerán sus advertencias sobre la Estrella de la Muerte sin el mensaje de Galen.

Krennic parte hacia Eadu.

Galen confiesa
Krennic amenaza con matar a todos los científicos de la base imperial, obligando a Galen a admitir que ha traicionado al Imperio.

Krennic mata a todos los científicos compañeros de Galen, pese a la confesión de este.

Problemas de comunicación
Cuando los rebeldes de Yavin 4 no consiguen hablar con Cassian, ordenan un bombardeo sobre Eadu.

Naves rebeldes parten de Yavin 4 hacia Eadu.

Aguantar el fuego
Cassian escoge no matar a Galen cuando tiene ocasión de hacerlo.

ORDEN DE MATAR
Cassian envía al general Draven y a los rebeldes de Yavin 4 el mensaje en código de que Ciudad de Jedha ha sido destruida y de que el objetivo, Galen Erso, está en Eadu. Draven responde ordenando a Cassian matar a Erso a la menor oportunidad.

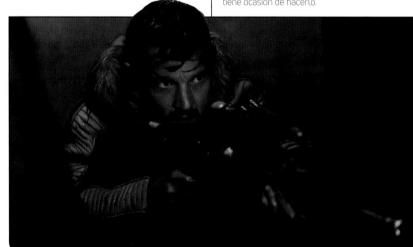

LAS REBELIONES SE BASAN EN LA ESPERANZA

Cassian le dice a Jyn que los líderes rebeldes nunca iban a creerla ni a apoyar su misión de robar los planos de la Estrella de la Muerte. Cassian, junto a Bodhi, Chirrut, Baze, K-2SO y un grupo de rebeldes voluntarios de Yavin 4, acuerdan acompañar a Jyn a Scarif. En secreto, abordan una lanzadera imperial incautada. Bodhi responde al mando rebelde que su indicativo de vuelo es «Rogue One» mientras despegan hacia Scarif.

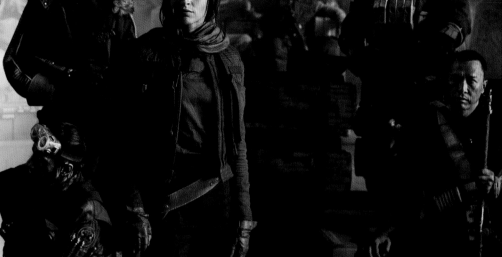

Breve reunión

Jyn se reúne con su padre el tiempo suficiente para explicarle que ha visto su mensaje. Él muere poco después.

Jyn y los demás rebeldes evacuan Eadu.

Jyn y Cassian se enfrentan

Jyn se enfrenta a Cassian por su plan de matarlo en Eadu.

Hay que luchar ahora

Jyn intenta convencer a los líderes rebeldes de Yavin 4 de luchar contra el Imperio y enviar tropas a Scarif para robar los planos de la Estrella de la Muerte.

1 ABY

Precaución rebelde

Mon Mothma le dice a Jyn que sin el respaldo total del consejo de la Alianza los riesgos son demasiado grandes para atacar.

EL CASTILLO DE VADER

Krennic se reúne con Darth Vader en Mustafar, donde el Sith advierte al director que debe asegurarse de que Galen no ha comprometido la Estrella de la Muerte. Cuando le pide al Sith que interceda por él ante el emperador y le asegure su estatus de mando, Vader usa la Fuerza para estrangularlo y le recomienda que no «se le atraganten» sus aspiraciones.

UN VIEJO AMIGO

Bail Organa y Mon Mothma hablan de la inevitabilidad de la guerra y de su necesidad de obtener alguna ventaja. Mon Mothma menciona al viejo amigo Jedi de Bail, y el senador acuerda llamarlo. Para esa misión, Bail contacta con la persona en la que más confía en el mundo: su hija Leia.

MUERTES

Galen Erso muere durante un ataque a la instalación de investigación imperial de Eadu.

La batalla de Scarif

Si el pequeño grupo de voluntarios de Jyn Erso no consigue los planos de la nueva arma devastadora del Imperio, toda esperanza estará perdida para la rebelión. Aunque superados en número de modo abrumador, cuentan con una ventaja crucial: la sorpresa. La guarnición imperial de Scarif no sabe que están allí. Bajo el nombre clave Rogue One, Jyn y su equipo inspiran a los demás miembros de la Alianza a viajar a Scarif y luchar por la libertad.

Problemas
K-2SO cierra la cripta donde están Jyn y Cassian para protegerlos, e intenta mantener a raya a los soldados de asalto.

Jyn le entrega un bláster a K-2SO para su autodefensa.

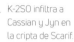

Encerrados
Krennic ordena cerrar el perímetro de la base y la puerta del escudo por encima de Scarif.

K-2SO infiltra a Cassian y Jyn en la cripta de Scarif.

Krennic llega a Scarif.

La misión de Bodhi
Cassian le pide a Bodhi que encuentre el modo de apagar el escudo para transmitir los planos de la Estrella de la Muerte a Raddus.

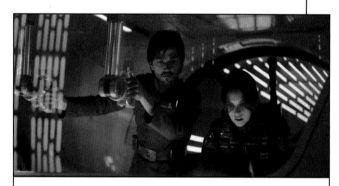

Hacia los planos
Cassian, Jyn y K-2SO se infiltran como imperiales para comenzar a buscar los planos de la Estrella de la Muerte en la cripta imperial.

Refuerzos terrestres
Chirrut y Baze atraen soldados imperiales de la base. Bodhi usa la radio para engañar a los imperiales.

ERA COMO ÉL ME LLAMABA
Jyn localiza un proyecto con el nombre clave «Estrellita» —el apodo que le daba su padre—, y sabe que ha hallado los planos de la Estrella de la Muerte. Antes de morir a manos de los soldados de asalto, K-2SO les dice a Jyn y Cassian que deberán escalar la torre para transmitir los datos.

Primer golpe
Krennic despliega las fuerzas de tierra de la guarnición después de que los rebeldes detonen explosivos por toda la base de Scarif.

Cazas del Escuadrón Azul destruyen un AT-ACT en la playa.

Activador principal
Bodhi y su grupo piden a las demás fuerzas de tierra que hallen el activador principal de comunicaciones para hablar con Raddus.

Fuerzas de tierra
Bodhi, Chirrut y Baze dirigen el intento rebelde de alejar a los imperiales que custodian el complejo de Jyn y Cassian.

REFUERZOS REBELDES
Decenas de naves rebeldes, dirigidas por el almirante Raddus desde el *Profundidad*, llegan a Scarif. Entre los pilotos de caza están Jefe Azul (Antoc Merrick), Jefe Oro (Jon Vander) y Jefe Rojo (Garven Dreis).

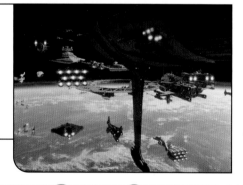

Batalla en el espacio
Tarkin ordena que la Estrella de la Muerte salte al hiperespacio hasta Scarif.

Atravesar la puerta
Rogue One emplea códigos imperiales y consigue atravesar la puerta del escudo para aterrizar en Scarif.

C-3PO y R2-D2 acompañan a Leia a bordo del *Tantive IV*.

Cazas TIE derriban a Rojo Cinco sobre la puerta del escudo de Scarif.

Unirse a la flota
Los rebeldes de Yavin 4 interceptan una transmisión de Rogue One desde Scarif. Raddus y otros de la flota rebelde se preparan para ayudarles.

Una entrada atrevida
Unos cuantos miembros del Escuadrón Azul consiguen atravesar la puerta del escudo antes de que se cierre.

Probando el escudo
Raddus centra su ataque en los destructores estelares mientras pone a prueba la puerta del escudo.

LA VENGANZA DE ERSO

Jyn asciende a la cima de la torre pero no puede transmitir los planos hasta realinear la antena. Tras un enfrentamiento con Krennic, en el que revela que es la hija de Galen, Cassian dispara a Krennic y permite a Jyn enviar los planos.

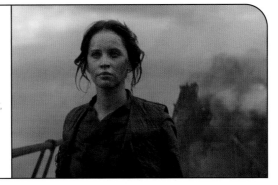

Una escalada peligrosa

Jyn y Cassian escalan la torre desde la cripta mientras Krennic les dispara desde arriba.

La llamada de Bodhi

Bodhi contacta con Raddus y le pide que derribe el escudo para que Jyn y Cassian puedan transmitir los planos al *Profundidad*. Momentos después muere debido a una granada.

UNO CON LA FUERZA

Armado solo con su bastón, Chirrut camina hasta una consola bajo fuego constante para activar el interruptor maestro. A su regreso, una explosión impacta contra él, y acaba muriendo en brazos de Baze.

El último combate de Baze

Baze elimina muchos soldados imperiales antes de verse abrumado por el enemigo.

Momentos finales

Jyn y Cassian se abrazan en la playa mientras la explosión del disparo de la Estrella de la Muerte los engulle.

Líder Azul derribado

Antoc Merrick es derribado mientras soldados de la muerte aterrizan en la playa.

Alas-U refuerzan a las tropas de tierra rebeldes.

Rápida transmisión

Raddus recibe los planos de la Estrella de la Muerte.

Un plan atrevido

La corbeta rebelde *Hacedor de Luz* embiste al *Perseguidor* empujándolo contra el *Intimidador*. Los destructores, en llamas, se estrellan contra la puerta del escudo y la destruyen.

Disparo devastador

La Estrella de la Muerte llega desde el hiperespacio y dispara a la base de Scarif.

ESPERANZA

Vader aborda el *Profundidad* mientras soldados rebeldes reciben los planos de la Estrella de la Muerte y corren con ellos hacia el *Tantive IV*. La corbeta consigue escapar justo a tiempo para dejar a Vader a bordo del *Profundidad* y con las manos vacías. La princesa Leia recibe los planos. Cuando le preguntan qué le han enviado los rebeldes de Scarif, Leia responde: «Esperanza».

Una pequeña victoria

Alas-Y desarbolan un destructor estelar, el *Perseguidor*.

Señor oscuro

La nave de Darth Vader, el *Devastador*, llega junto a Scarif mientras muchas naves rebeldes intentan huir.

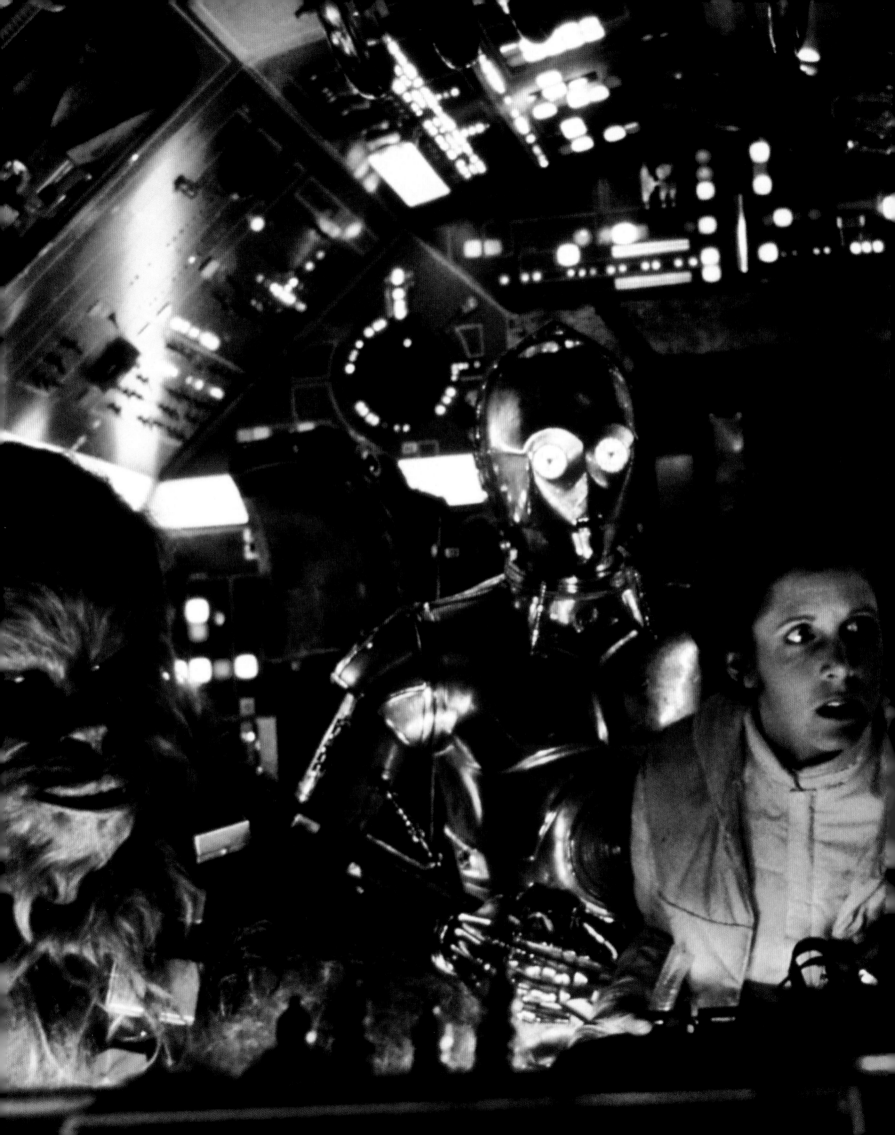

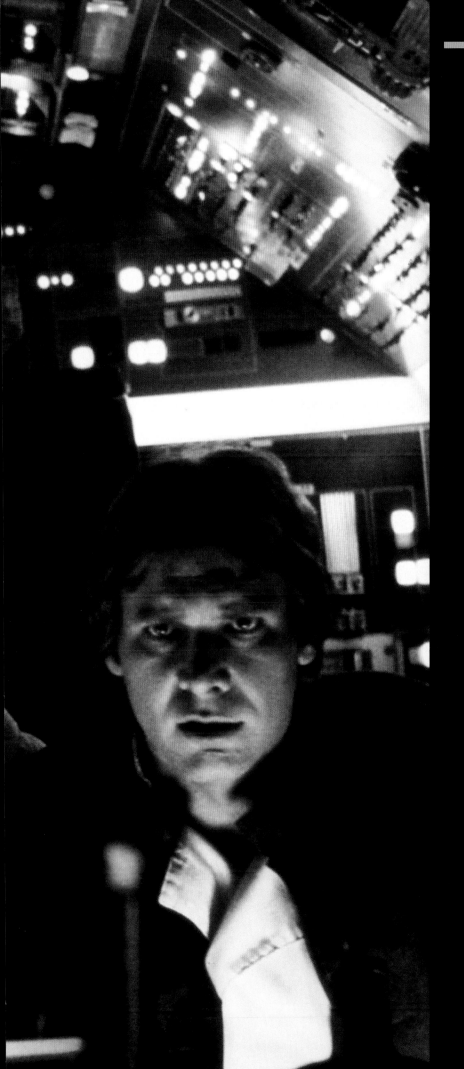

La Era de la Rebelión

0–5 DBY

Es una época de renovada esperanza. **Luke Skywalker**, un joven granjero de Tatooine ansioso de aventuras, ayuda a la naciente Alianza Rebelde a destruir la Estrella de la Muerte y obtener una decisiva victoria contra el malvado Imperio Galáctico. La victoria, empero, es fugaz. **Palpatine** y su aprendiz, **Darth Vader**, no se detendrán ante nada para aplastar la Alianza, y envían unidades de élite, contratan criminales y despachan droides sonda por toda la galaxia.

A la fuga, **Leia Organa**, **Han Solo** y el resto de la Alianza se embarca en misiones para sabotear la maquinaria bélica imperial y reclutar aliados para la Rebelión. La búsqueda personal de Luke para convertirse en caballero Jedi lo lleva a un enfrentamiento final con Vader y a la redención de su padre, **Anakin Skywalker**. Pero la paz sigue siendo escurridiza: la aparente muerte de Palpatine dispara la Operación Ceniza, que acaba llevando a las flotas del Imperio y de la Nueva República a un último y devastador enfrentamiento en Jakku.

La Era de la Rebelión

Tras la hazaña en Scarif, la marea parece decantarse a favor de la Alianza Rebelde cuando propina un gigantesco golpe al Imperio en la batalla de Yavin con ayuda de un joven héroe, Luke Skywalker. Sin embargo, la Alianza no tarda en verse a la fuga en busca de una nueva base. Estallan conflictos en numerosos sistemas, enfrentando a la Rebelión con cazarrecompensas, grupos criminales y otras nefastas entidades. Todo culmina en la decisiva batalla de Jakku, en la que los rebeldes consiguen finalmente acabar con el Imperio.

1 DBY: UNIR FUERZAS
Leia tiene un plan para rescatar al rey mon calamari Lee-Char de su cautiverio en Strokill Prime. Logran localizarlo, pero está muy enfermo. Con su último aliento, Lee-Char insta a la flota de Mon Cala a unirse a la Rebelión.

C. 2 DBY
En un combate contra Leia, la reina Trios queda herida de muerte. Suplica a Leia que salve su planeta, Shu-Torun, antes de que sea destruido.

C. 2 DBY
La doctora Aphra roba el letal fusil Farkiller.

3 DBY: SECRETO REVELADO
Al sentir que Han y Leia corren peligro, Luke decide abandonar su entrenamiento para ayudarlos, pese a las advertencias de Yoda y Obi-Wan de que no está listo para enfrentarse a Darth Vader. En una fiera batalla en Ciudad de las Nubes, Luke pierde su mano derecha y su espada de luz antes de enterarse de una verdad terrible: el señor oscuro es su padre.

1 DBY Puesto en alerta por la reina Trios, Vader desata un ataque contra la flota rebelde. Mueren muchos líderes de la Alianza.

2 DBY La Ofensiva del Borde Medio fracasa.

4 DBY Leia se entera de que Luke es su hermano mellizo.

4 DBY Los ewoks usan trampas y armas para derrotar a los imperiales durante la batalla de Endor.

4 DBY Han dirige un equipo de Rastreadores a Endor para destruir el generador de escudos que protege la segunda Estrella de la Muerte.

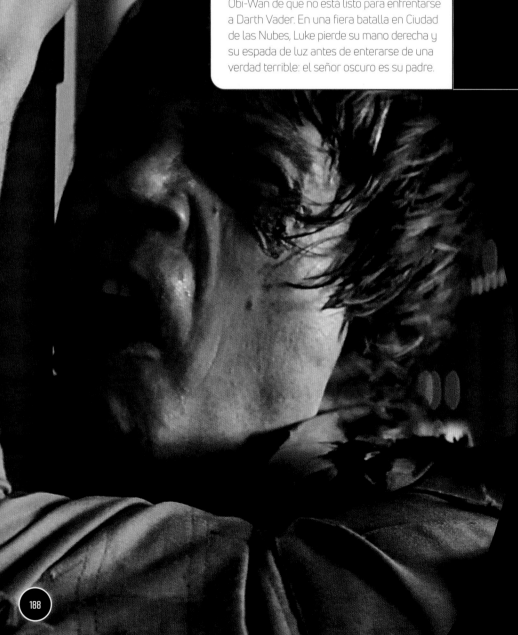

4 DBY: DE LAS TINIEBLAS A LA LUZ
En la segunda Estrella de la Muerte, Luke lucha contra Vader, pero se niega a matar a su padre. El emperador está a punto de matar a Luke, pero se salva cuando Vader intercede. Anakin Skywalker se redime y se hace uno con la Fuerza.

0 Luke Skywalker accede a viajar con Obi-Wan a Alderaan a entregar los planos de la Estrella de la Muerte a Bail Organa.

0 Obi-Wan contrata a Han Solo para volar a Alderaan.

0: LA DESTRUCCIÓN DE ALDERAAN
Tarkin intenta que Leia confiese la localización de la base rebelde al amenazar su planeta natal. Leia da a Tarkin una localización, pero Tarkin no se fía de ella y ordena a los artilleros que destruyan Alderaan.

0 Obi-Wan se convierte en uno con la Fuerza en un duelo con Darth Vader mientras Han, Luke y Leia huyen de la Estrella de la Muerte hacia Yavin 4.

0 Con los planos robados de la Estrella de la Muerte, los rebeldes atacan la estación espacial devastadora de planetas del Imperio. Comienza la batalla de Yavin.

0: UNO ENTRE UN MILLÓN
Luke comienza su ataque por la trinchera, con Obi-Wan guiándolo a través de la Fuerza. Cuando Vader se acerca para dispararle, Han y Chewbacca acuden al rescate, lo que le permita a Luke destruir la estación espacial.

1 DBY El Imperio regresa a Jedha a extraer los cristales kyber que quedan. A fin de detenerlo, los rebeldes se alían con lo que queda de los partisanos de Saw Gerrera.

0 DBY Luke, Leia, Han y Chewbacca se infiltran y destruyen una fábrica imperial de armas en Cymoon 1.

0 DBY Han y Chewbacca aceptan competir en la Carrera del Vacío del Dragón para salvar a informadores rebeldes.

0 DBY El Imperio crea el Escuadrón Infernal.

C. 0 DBY
La doctora Aphra y su padre despiertan a una malvada entidad que asegura ser Rur el Inmortal.

0 DBY Vader recluta a la doctora Aphra y emplea una fábrica de droides abandonada de Geonosis para crear una unidad de droides comando.

0 DBY En una misión a Denon, Luke usa la Fuerza para mover un objeto por vez primera.

C. 0 DBY
Lando Calrissian y Lobot acceden a robar un yate de lujo imperial, y descubren que pertenece al emperador.

0 DBY Con su planeta natal destruido por el Imperio, la princesa Leia Organa comienza una búsqueda de alderanianos supervivientes al ataque.

0 DBY Los rebeldes evacuan la base de Yavin 4.

3 DBY Batalla de Hoth.

3 DBY Luke y R2-D2 viajan a Dagobah en busca del maestro Jedi Yoda.

3 DBY En Ciudad de las Nubes, Vader tiende una trampa a Luke, con Han, Leia y Chewbacca como cebo.

3 DBY Utilizan a Han para probar la cámara de congelación. Una vez congelado en un bloque de carbonita, lo entregan al cazarrecompensas Boba Fett.

4 DBY En Tatooine, Luke rescata a sus amigos capturados por Jabba el Hutt. En el enfrentamiento muere Jabba y se da a Boba por muerto.

3 DBY La líder del grupo criminal Crimson Dawn, Qi'ra, anuncia una subasta e invita a líderes del mundo criminal a pujar por Han.

3 DBY: SECRETO REVELADO

4 DBY Líderes rebeldes se enteran de que el Imperio construye una nueva Estrella de la Muerte.

3 DBY Roban a Han, aún en carbonita, a Boba. Cazarrecompensas de toda la galaxia compiten por encontrarlo.

3 DBY Vader comienza a buscar a quien quiera que, en su pasado, le ocultara la existencia de su hijo.

4 DBY Lando, Nien Nunb y Wedge Antilles destruyen la segunda Estrella de la Muerte.

4 DBY La Alianza para Restaurar la República se convierte en la Nueva República.

4 DBY Se forma el Escuadrón Alfabeto para rastrear y eliminar el ala de élite imperial conocida como Ala Sombra.

5 DBY Gallius Rax ejecuta el plan definitivo del emperador para acabar con el Imperio y con la Nueva República.

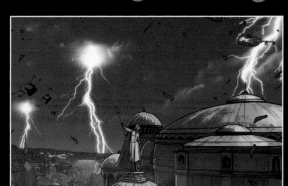

4 DBY Leia comienza su entrenamiento Jedi con Luke, pero lo interrumpe por miedo al futuro de su hijo Ben, aún por nacer.

5 DBY Atentado durante el Día de la Liberación en Chandrila.

5 DBY Batalla de Jakku.

4 DBY Con el emperador muerto, los imperiales siguen sus presuntas órdenes póstumas y dan inicio a la Operación Ceniza para destruir el fallido Imperio y a sus enemigos, arrasando decenas de planetas.

5 DBY Se firma el Concordato Galáctico.

5 DBY Nace Ben Solo.

Una nueva esperanza

Los planos de la Estrella de la Muerte están en poder de la senadora Leia Organa, pero Darth Vader y sus soldados de asalto le pisan los talones. La imaginación de Leia evita que Vader obtenga los planos. Estos caen en manos de un joven granjero de humedad ansioso por abandonar el remoto planeta desértico de Tatooine y explorar la galaxia... y de un maestro Jedi en el exilio que lo ha estado protegiendo en secreto desde lejos.

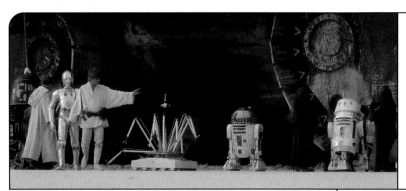

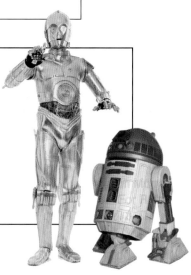

NUEVOS AMOS
Los jawas llegan a la granja de los Lars para vender sus droides. Luke Skywalker y su tío Owen compran a C-3PO y al droide astromecánico R5-D4. Cuando el impulsor de R5-D4 se estropea, C-3PO sugiere que se queden con R2-D2.

Arenas desérticas
Tras aterrizar en Tatooine, R2-D2 y C-3PO se separan temporalmente. Vuelven a reunirse al ser ambos capturados por los jawas.

Demasiado parecido a su padre
Owen le dice a Luke que lo necesita en Tatooine una temporada más, lo que aplaza un año el deseo de su sobrino de inscribirse en la Academia Imperial.

Darth Vader y sus soldados de asalto abordan el *Tantive IV*.

Soldados de asalto buscan a los droides en Tatooine.

Persecución
Los imperiales rastrean el *Tantive IV* hasta el sector Arkanis. El *Devastador* persigue la nave hasta la órbita de Tatooine.

Cuando le retiran el perno de sujeción, R2-D2 reanuda su misión de buscar a Obi-Wan.

Luke y C-3PO buscan a R2-D2.

Obi-Wan «Ben» Kenobi rescata a Luke cuando unos incursores tusken lo atacan.

Mensaje oculto
Mientras limpia los droides, Luke activa parte de un mensaje en R2-D2, destinado a Obi-Wan Kenobi.

Proteger los planos
Leia Organa coloca los planos de la Estrella de la Muerte, junto con un mensaje para el maestro Jedi Obi-Wan Kenobi, en el droide astromecánico R2-D2 antes de caer prisionera.

Cápsula de salvamento
R2-D2 y C-3PO abordan una cápsula de salvamento. Al no mostrar signos de vida orgánica, los imperiales no la derriban.

LA ESPADA DE LUZ DE SKYWALKER
Obi-Wan le da a Luke la espada de luz de su padre y le cuenta que Vader lo mató. R2-D2 emite el mensaje de Leia en el que le pide a Kenobi que entregue los planos de la Estrella de la Muerte en Alderaan. Kenobi le pide a Luke que le acompañe, pero Luke rehúsa.

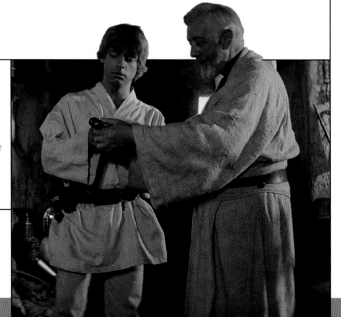

Acercándose a los planos
Tras interrogar a Leia, Vader se entera de que una cápsula de salvamento sin formas de vida a bordo se eyectó durante el combate. El señor del Sith supone que Leia escondió los planos en el vehículo y ordena enviar un destacamento al planeta para recuperarlos.

Beru y Owen Lars son asesinados por soldados de asalto en Tatooine.

Greedo es tiroteado por Han Solo en la cantina de Mos Eisley, en Tatooine.

Bail y Breha Organa mueren cuando la Estrella de la Muerte destruye Alderaan.

LA CATÁSTROFE DE ALDERAAN

Cuando Vader no consigue que Leia revele la localización de la base rebelde, Tarkin lleva la Estrella de la Muerte a Alderaan y firma su orden de ejecución. A fin de salvar su planeta natal, Leia le dice a Tarkin que la base está en Dantooine, pero Tarkin abre fuego contra Alderaan. El disparo de la estación de combate destruye el planeta, y Obi-Wan siente una perturbación en la Fuerza.

Nuevo orden
Tarkin informa a los oficiales de que el emperador Palpatine ha disuelto el Senado Imperial.

Una pérdida trágica
Luke regresa a casa y descubre que soldados imperiales, que habían rastreado los droides hasta la granja, han asesinado a sus tíos.

Nuevo comienzo
Tras hallar a su familia muerta, Luke le dice a Obi-Wan que desea aprender los caminos de la Fuerza y convertirse en un Jedi como su padre.

Disparar primero
El cazarrecompensas Greedo muere al enfrentarse a Han Solo en la cantina de Mos Eisley.

Huida de Tatooine
Han, Chewbacca, Obi-Wan y Luke despegan en el *Halcón* bajo fuego de soldados de asalto imperiales.

Tarkin castiga a los artilleros de la Estrella de la Muerte que dudaron en destruir Alderaan arrojándolos al espacio.

Luke comienza su entrenamiento con la espada de luz.

CANTINA Y CRIATURAS
En la cantina de Mos Eisley, Obi-Wan ha de ayudar a Luke cuando este entra en conflicto con Ponda Baba y el Dr. Evazan. Obi-Wan y Luke contratan a los contrabandistas Han Solo y Chewbacca para que los lleven a Alderaan en el *Halcón Milenario*.

Jabba el Hutt exige a Han que pague su deuda, si no quiere que ponga un elevado precio a su cabeza.

Interrogatorio
Vader emplea un droide torturador para interrogar a Leia en una celda de la Estrella de la Muerte.

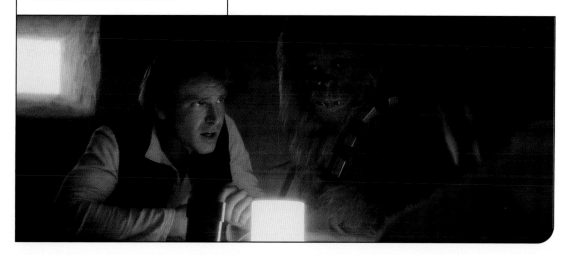

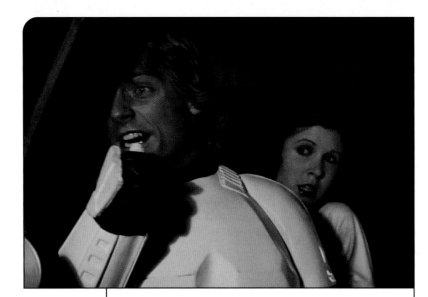

Orden terminante
Informan a Tarkin de que Leia mintió sobre la localización de la base rebelde, y este ordena su ejecución inmediata.

Por el vertedero
Acorralada por soldados de asalto en el corredor de detención, con Luke, Han y Chewbacca, Leia abre un agujero en la pared que les permite escapar hacia el compactador de residuos.

Base abandonada
Thane Kyrell y su escuadrón de cazas TIE exploran Dantooine en busca de la base rebelde, y la encuentran abandonada.

RESCATE DE LAS CELDAS
El plan de rescate se convierte en un tiroteo cuando los imperiales indagan sobre el falso transporte de prisioneros. Luke encuentra a Leia y le comunica que está allí con Obi-Wan Kenobi para rescatarla.

Misión peligrosa
Obi-Wan se separa del grupo para apagar el rayo tractor y que el *Halcón* pueda abandonar la Estrella de la Muerte.

Descubrimiento del droide
R2-D2 se entera de que Leia está cautiva en la Estrella de la Muerte.

El viejo maestro
Vader le dice a Tarkin que siente una presencia que no había sentido en mucho tiempo.

Los tripulantes del *Halcón* se esconden de los soldados en compartimentos para contrabando.

Incrédulo5
Han le dice a Luke y a Obi-Wan que no cree en la Fuerza, llamándola «leyendas y tonterías».

El *Halcón* se ve atraído a la Estrella de la Muerte por un rayo tractor.

POR POCO
Un dianoga sumerge a Luke bajo el agua, pero de repente lo libera. Las paredes del compactador comienzan a unirse. Luke contacta con C-3PO y R2-D2 justo a tiempo para que les ayuden a escapar.

Planeta desaparecido
El *Halcón Milenario* sale del hiperespacio a un campo de asteroides allá donde antes estaba Alderaan.

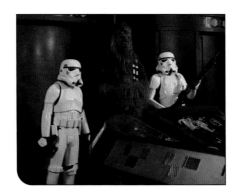

Infiltrados
Luke y Han se hacen pasar por soldados de asalto. Usan como falso prisionero a Chewbacca, al que llevan al bloque de detención con la intención de rescatar a Leia.

DUELO FINAL

Obi-Wan y Vader se enfrentan por última vez en un duelo con espadas de luz. Vader asegura a Obi-Wan que ahora ya no es el aprendiz, sino el maestro. Obi-Wan le advierte a Vader que, si lo derriba, él mismo será más poderoso de lo que Vader pueda imaginar. Cuando ve juntos a Luke y Leia, Obi-Wan deja de luchar y se sacrifica para que puedan huir. Cuando la espada de Vader atraviesa a Obi-Wan, el Jedi desaparece.

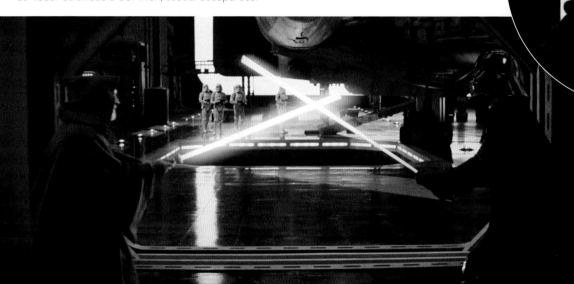

MUERTES

Obi-Wan Kenobi desaparece y se hace uno con la Fuerza tras ser alcanzado en el combate contra Darth Vader en la Estrella de la Muerte.

Rayo tractor
Obi-Wan desactiva el rayo tractor de la Estrella de la Muerte para que el *Halcón* escape.

El *Halcón* escapa de la Estrella de la Muerte.

Vader asegura a Tarkin que se ha colocado una baliza rastreadora en el *Halcón*.

Petición rechazada
Luke intenta convencer a Han de unirse al ataque a la Estrella de la Muerte, pero él se niega.

Luke se reúne con su viejo amigo Biggs Darklighter.

Una huida atrevida
Tras separarse de Han y Chewie, Luke y Leia logran huir a duras penas de soldados de asalto atravesando un enorme abismo.

Entregando los planos
El *Halcón* llega a la base rebelde secreta de Yavin 4.

La base de Yavin
Los líderes rebeldes se reúnen en la sala de control de Base Uno para supervisar el ataque.

La Estrella de la Muerte llega al sistema Yavin.

LISTOS PARA LA BATALLA

El general Jan Dodonna explica a los pilotos rebeldes la estrategia: usar pequeños cazas para atravesar las defensas exteriores de la Estrella de la Muerte. Su objetivo es volar por una estrecha trinchera hasta una pequeña apertura de salida térmica en la que dejar caer torpedos de protones que den lugar a una reacción en cadena.

Combate cerrado
Han y Luke derriban a cuatro cazas TIE que los persiguen.

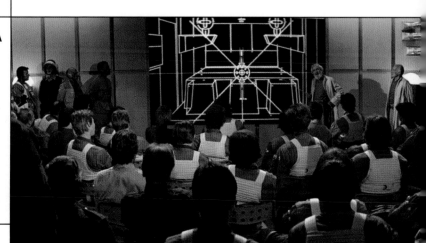

La batalla de Yavin

Ya con los planos de la Estrella de la Muerte, los rebeldes actúan antes de que se les agote el tiempo. La estación de combate imperial se acerca a toda velocidad tras rastrear al *Halcón Milenario* hasta la selvática luna Yavin 4. Luke Skywalker y una treintena de pilotos en cazas estelares lanzan un ataque contra un punto débil que podría acabar con la estación de combate. Los rebeldes esperan que una victoria marque un punto de inflexión en la lucha contra el Imperio.

En el segundo ataque, los torpedos de Dreis no alcanzan el objetivo.

Luke salva a Biggs del ataque de un caza TIE.

Rojo seis, derribado

Jek Porkins se une a Biggs Darklighter para atacar una torre de deflexión, pero poco después informa de un problema mecánico y es derribado: es la primera baja rebelde.

Por poco

El Ala-X de Luke es alcanzado por un caza TIE; Wedge Antilles lo derriba y salva a Luke.

Primer ataque a la trinchera

Jon Vander, como Oro Cinco, entra en la trinchera de la Estrella de la Muerte junto a otros dos Alas-Y, pero Darth Vader acaba con todos.

Un poco calentito

Luke dispara a la Estrella de la Muerte y se acerca demasiado a la superficie antes de remontar.

UN MINUTO

Casi todos los pilotos rebeldes han sido derribados, lo que deja a Luke, Biggs y Wedge para comenzar su ataque. Darth Vader y dos cazas TIE persiguen a los Alas-X que se abalanzan hacia la apertura de salida térmica.

Acercándose a la Estrella de la Muerte

El comandante Garven Dreis ordena a los pilotos rebeldes colocar los alerones-S en posición de ataque.

Batalla en el espacio

Treinta cazas Ala-X, del Escuadrón Rojo, y Ala-Y, del Escuadrón Oro, lanzan su ataque mientras el Escuadrón de la Muerte se acerca a Yavin 4.

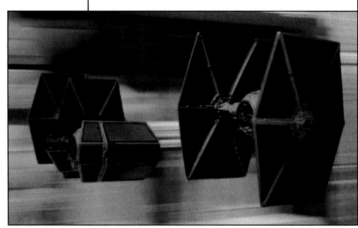

A bordo de la Estrella de la Muerte

Al saber que las naves rebeldes son muy rápidas para los turboláseres, Darth Vader ordena que los cazas imperiales las derriben una a una.

Vader se acerca

Vader ordena a dos pilotos de TIE que le ayuden a dar caza a varias naves rebeldes que se han separado de las demás.

Siete minutos hasta el objetivo

El gran moff Tarkin observa cómo se desarrolla la batalla mientras la Estrella de la Muerte se acerca a la base rebelde.

Observador impertérrito

Advierten a Tarkin de que el ataque rebelde plantea peligro para la estación espacial, pero se niega a evacuarla.

A TIRO

La Estrella de la Muerte ya puede disparar. Mientras Luke llega a la salida térmica, Vader fija su computadora de tiro y aprieta el gatillo. De repente, un disparo por sorpresa del *Halcón Milenario* destruye un TIE y hace que el segundo colisione con la nave de Vader, enviándola en barrena al espacio profundo. Con el camino despejado, Luke descarga con éxito sus torpedos de protones en la apertura de salida térmica.

Absorber daño

Vader ataca las naves rebeldes. Wedge sale de la trinchera cuando su Ala-X queda dañado. Biggs muere.

Vader siente que la Fuerza es poderosa en el piloto rebelde.

Recuperar a Vader

Las tenientes imperiales Ciena Ree y Berisse Sai atracan la nave inutilizada de Darth Vader y lo llevan de regreso al destructor estelar *Devastador*.

Enfrentamiento final

Mientras huye de la Estrella de la Muerte, la piloto de Ala-Y Evaan Verlaine casi cae ante el TIE de la piloto imperial Iden Versio.

Superviviente imperial

Con su caza TIE dañado por escombros de la estación espacial, Iden Versio se estrella en Yavin 4. Queda herida, pero consigue evitar que la capturen; roba una nave rebelde y huye a Hosnian Prime, donde tratan sus heridas en un tanque de bacta.

VOZ DEL MÁS ALLÁ

Luke se acerca a toda velocidad a la salida térmica y pasa a computadora de objetivo. A solo unos segundos del objetivo, Luke oye la voz de Obi-Wan instándole a confiar en la Fuerza. Luke sigue el consejo de su mentor y apaga la computadora.

La Estrella de la Muerte explota.

MUERTES

0: Jek Porkins muere por impacto directo de turboláser.

0: Biggs Darklighter muere al ser derribado por Darth Vader.

0: Wilhuff Tarkin muere en la explosión de la Estrella de la Muerte.

Ceremonia de victoria

En Yavin 4, la princesa Leia condecora con medallas a Luke y Han por su valentía.

Después de Yavin

Con la destrucción de la Estrella de la Muerte, la Alianza se apunta una gran victoria contra el Imperio, pero no tiene tiempo para celebrarlo. Los rebeldes se ven obligados a evacuar la base de Yavin 4 cuando un rencoroso Palpatine autoriza la creación de nuevas unidades de élite encargadas de rastrearlos y darles caza. Leia, Luke, Han, Chewbacca y el resto de la Rebelión siguen luchando contra el opresivo régimen, enfrentándose a él en múltiples frentes.

RESCATADORES REACIOS

La unidad de reconocimiento rebelde Alcaudones es emboscada por la Oficina de Seguridad Imperial en Taanab. Su líder Caluan Ematt es el único superviviente. La princesa Leia le pide a unos reacios Han Solo y Chewbacca que lo rescaten de Cyrkon.

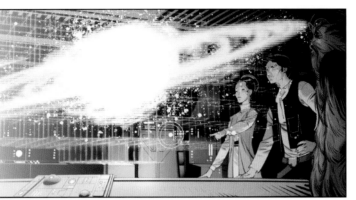

Informante involuntario

Leia y Verlaine hallan la Orden Melódica. Una de sus miembros, Tace, pasa involuntariamente información sobre la situación de Leia a su hermana Tula, una oficial imperial.

Fuerzas movilizadas

Pilotos imperiales de élite asignados a Axxila III se enteran de la destrucción de la Estrella de la Muerte, de que la flota está en alerta máxima y de que han sido asignados a nuevos destinos.

Emboscada en Sullust

Leia localiza un enclave de contrabandistas alderanianos. Soldados imperiales atacan al grupo, pero son derrotados.

El capitán Lindon Javes, que se niega a matar inocentes, deserta del Imperio.

Escuadrón Infernal

El Imperio crea una unidad de élite para dar caza a un grupo de expartisanos de Saw Gerrera, conocido como los Soñadores.

Cazando supervivientes

La contraalmirante Rae Sloane ordena la creación del Escuadrón Hélice para interceptar refugiados alderanianos.

Han y Chewie rescatan a Ematt.

Permiso denegado

Leia le pide ayudar en la búsqueda de una nueva base. El general Jan Dodonna lo deniega y le pide que se quede con el mando de la Alianza, dado que el Imperio ha puesto precio a su cabeza.

DESOBEDECIENDO ÓRDENES

Leia desafía a Dodonna y lanza su propia misión para hallar supervivientes alderanianos, comenzando en Naboo. Recluta a la piloto Evaan Verlaine, una alderaniana veterana de la batalla de Yavin, y se hacen con una lanzadera con la que despegan de Yavin 4. Luke y Wedge Antilles interceptan a Leia y Verlaine, pero no pueden evitar que se vayan. En Naboo, lord Junn les ofrece llevarlas ante un grupo de músicos alderanianos conocido como la Orden Melódica.

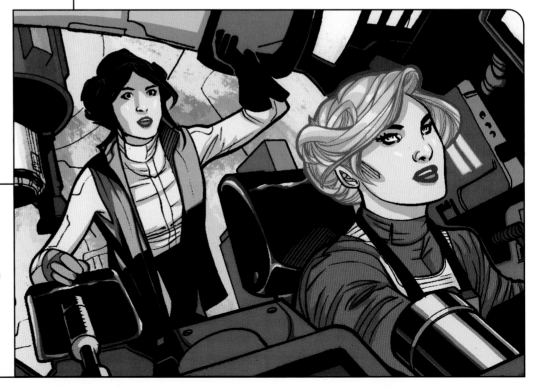

Premio a la valentía

Por su ayuda a rescatar alderanianos de Sullust, Leia premia a Nien Nunb con las Ondas de Calcedonia.

MENTIRAS FAMILIARES

Lux Bonteri, simpatizante de la Alianza, contacta con su hijastra, miembro del Imperio Galáctico, y le ofrece secretos de los rebeldes a cambio de la amnistía. Bonteri recibe una lista de momentos y lugares en los que rendirse; en lugar de ello, ofrece la información a los Soñadores, que lanzan una serie de ataques.

Contrabandistas

Ansiosos por dejar la Rebelión detrás y disfrutar su recompensa, Han y Chewie son reclutados para misiones humanitarias en Umbara y Kiros.

Nueva aliada

Abrumados y sufriendo muchas pérdidas, Leia y los alderanianos reciben ayuda de una nave de guerra espirión que derrota al destructor estelar.

Verlaine es elegida princesa de la diáspora alderaniana.

C. 0 DBY

TIEMPOS DESESPERADOS

Para pagar deudas de juego con el criminal Papa Toren, Lando Calrissian y Lobot aceptan la misión de atacar un yate imperial. Sin saberlo, roban el vehículo personal de Sheev Palpatine, el *Imperialis*, que transporta tesoros y artefactos Sith.

Giro peligroso

Lobot es apuñalado por Guardias reales del Imperio. El emperador envía a la cazarrecompensas Chanath Cha a recuperar la nave o destruirla.

Sin salida

Chanath Cha deja a Lando y Lobot con vida, pero desactiva las cápsulas de salvamento y activa la autodestrucción del *Imperialis*.

PETICIÓN DE LOBOT

Lobot reactiva las cápsulas de salvamento para abandonar el *Imperialis*, con Lando, antes de que explote, pero el esfuerzo lo incapacita. Se desactiva y reproduce un mensaje pregrabado en el que suplica a Lando que halle una causa en la que creer.

0 DBY

Lucha por la libertad

Chewbacca sobrevive a una explosión y a un ataque de soldados imperiales y ayuda a Arraz y a los demás esclavos a huir de la mina.

La Alianza Rebelde evacua Yavin 4.

ÉXITO INAUGURAL

El Escuadrón Infernal ejecuta su primera misión en Arvaka Prime, infiltrándose en la boda de la hija de un moff. El equipo, liderado por Iden Versio, recupera datos que el moff Jaccun Pereez planeaba emplear en un chantaje a fin de pagar deudas de juego.

Parada imprevista

Chewbacca realiza un aterrizaje forzoso en Andelm IV, donde el señor del crimen Jaum obliga a los habitantes a extraer recursos para el Imperio.

Por fin reunidos

Andelm IV es libre, y Zarro se reúne con su padre.

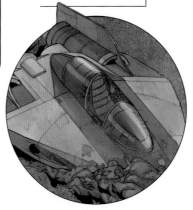

Héroe accidental

Una joven llamada Zarro convence a Chewie de que se infiltre en la mina de Jaum y rescate a su padre, Arrax, y a los demás esclavos.

Capturados en Andelm

Chewbacca y Zarro son llevados a un destructor estelar imperial, pero en el caos consiguen robar un bombardero TIE y escapar.

197

Impulso rebelde

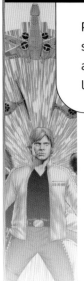

Para aprovechar la victoria en la batalla de Yavin, los rebeldes llevan a cabo una serie de peligrosas misiones en distintos sistemas de la galaxia. Los imperiales contraatacan con operaciones destinadas a eliminar toda resistencia. Hay peligros a cada paso: Luke pierde un amigo y ha de enfrentarse a los límites de sus nacientes poderes Jedi. Cuando los rebeldes lanzan un nuevo ataque a gran escala, Luke se ve abrumado en su primera escaramuza contra Darth Vader.

Ataque en Affadar

El imperio sigue una baliza rastreadora para atacar a los Soñadores. El Escuadrón Infernal apenas consigue escapar con vida. Azen Novaren, inculpado de traición por el Escuadrón Infernal y expuesto como el agente infiltrado del OSI Lar Kantayan, es torturado hasta la muerte.

Misión completada

Incumpliendo órdenes, los miembros del Escuadrón Infernal Gideon Hask y Del Meeko matan a los demás Soñadores. El Escuadrón Infernal escapa de Jeosyn.

Espadas gemelas

Vader busca las espadas de luz que antaño esgrimió Darth Atrius. La contrabandista Sana Starros entrega una a un señor del crimen local. Luke la destruye al sentir el poder del artefacto Sith. Vader encuentra a Starros y destruye la otra.

Fiera competición

Han y Chewie intentan superar al Imperio mientras recogen a los informadores rebeldes y completan cada etapa de la carrera.

Identidad expuesta

El Mentor revela que es Lux Bonteri, y admite que obtuvo la lista de objetivos de su hijastra, que trabaja para el Imperio. Iden lo deja inconsciente.

Han y su rival Loo Re Anno son declarados ganadores *ex aequo* de la Carrera del Vacío del Dragón.

Daño colateral

Envían a los Soñadores a una fábrica de bombas con estudiantes en ella. Seyn Marana, miembro del Escuadrón Infernal infiltrada, sabotea las bombas. Posteriormente se sacrifica cuando el líder de los Soñadores empieza a sospechar de ella, para no poner en peligro los planes del Escuadrón Infernal.

CARRERA ESPACIAL

Han se niega a prestar el *Halcón Milenario* a la Rebelión. Por ello, Leia y el general Airen Cracken piden a Han que compita en la Carrera del Vacío del Dragón como tapadera para rescatar a informadores rebeldes y a un posible traidor.

AUTÉNTICO REBELDE

Tras la Carrera del Vacío del Dragón, Han regresa a la Alianza Rebelde. Se da cuenta de sus lealtades y se compromete a ayudar a Leia a luchar contra el Imperio. Nuevamente juntos, surge el romance entre la princesa y el granjero Han.

ATAQUE EN CYMOON 1

Con la idea de aprovechar la destrucción de la Estrella de la Muerte, la Alianza lanza una misión encubierta para dañar la capacidad del Imperio de producir nuevas naves y vehículos. El ataque, dirigido por la princesa Leia, tiene por objetivo la mayor fábrica imperial de armamento de la galaxia. No obstante, el plan se sobrecargar el reactor y huir de la Fábrica de Armas Alfa antes de que explote se complica con la llegada sorpresa de Darth Vader.

Un Jedi en desarrollo

En una misión para establecer una línea de suministros secreta entre Rodia y la Alianza, Luke aprende que una espada de luz se construye con la Fuerza, una habilidad que ha de desarrollar.

Usar la Fuerza

Luke y la piloto Nakari Kelen pilotan el Joya del Desierto hasta Denon en busca de la criptóloga Drusil Bephorin. Por primera vez, Luke emplea la Fuerza para mover un objeto.

Luke decide mejorar sus habilidades con la Fuerza: lo siente como una obligación hacia quienes ha perdido.

Pruebas en el templo

En el templo de Eedit, en Devaron, Luke comienza su entrenamiento y oye la voz de Obi-Wan Kenobi. Exploradores imperiales lo rastrean.

Célula rebelde

Un grupo mercenario dirigido por Saponza establece una base en Tatooine. Tras enfrentamientos con Jabba el Hutt, el grupo acaba alineándose con la Alianza Rebelde.

0 DBY

Visiones de la Fuerza

Durante misiones con el Escuadrón Rojo, Luke siente que la Fuerza lo impulsa a explorar un templo Jedi en Devaron.

Amigo o enemigo

El guía Sarco Plank ayuda a Luke a derrotar a los soldados en Devaron, pero luego lo traiciona, ansioso por quedarse con los tesoros del templo. En combate, Luke usa la Fuerza para derrotar a Plank.

Primer encuentro

Luke se enfrenta a Vader, pero este no tarda en superarlo. Vader toma la espada de Luke y la reconoce como la que él solía poseer.

Misión completada

La fábrica imperial de armas explota, y los rebeldes huyen de Cymoon 1 a bordo del *Halcón Milenario*.

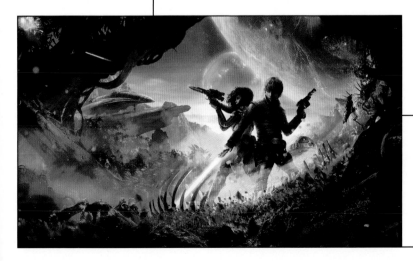

PÉRDIDA TRÁGICA

Durante la difícil misión de poner a Bephorin a salvo, Nakari y Luke se besan. En Omereth son atacados por cazarrecompensas. Luke intenta usar la Fuerza para proteger a Nakari de una granada, pero fracasa, y ella muere.

MUERTES

Lar Kantayan, inculpado por Escuadrón Infernal, es asesinado por los Soñadores.

Seyn Marana se mata para proteger una operación.

Nakari Kelen muere por la granada de un cazarrecompensas.

Anakin Skywalker

Con un talento natural para reparar máquinas, así como habilidades de pilotaje, el joven Anakin Skywalker tiene una poderosa conexión con la Fuerza. Aunque sigue el camino de los Jedi, se enamora de Padmé Amidala y se ve posteriormente acosado por visiones de la muerte de ella. El canciller Palpatine explota los temores de Anakin, atrayéndolo al lado oscuro de la Fuerza. Como Darth Vader, extiende un reino de extremada crueldad por la galaxia en nombre del Imperio, solo para ser redimido por su hijo.

41 ABY: Nacimiento inexplicable
Nace Anakin, hijo de Shmi Skywalker. Se cree que su nacimiento sobrenatural demuestra que fue concebido por voluntad de la Fuerza.

32 ABY: El Elegido
Anakin gana una peligrosa carrera de vainas y, con ello, su libertad. El maestro Jedi Qui-Gon cree que Anakin traerá el equilibrio a la Fuerza.

32 ABY: Piloto accidental
Durante la batalla de Naboo, Anakin destruye la Nave de control de droides de la Federación. Cuando Qui-Gon muere, Obi-Wan toma a Anakin como su aprendiz.

22 ABY: Apego prohibido
Tras un intento de asesinato contra Padmé, asignan su protección a Anakin y Obi-Wan. Anakin y Padmé se enamoran.

22 ABY: Asignan a Anakin como maestro de Ahsoka Tano.

22 ABY: Rescatar a Obi-Wan
Anakin, ya un caballero Jedi, vuela hasta Cato Neimoidia para ayudar a Obi-Wan, acusado de ser un asesino de la República y sentenciado a muerte.

22 ABY: Boda en secreto
Anakin y Padmé se casan en Naboo tras la primera batalla de Geonosis. C-3PO y R2-D2 asisten a la ceremonia.

22 ABY: LA IRA DE ANAKIN
Tras tener visiones de su madre sufriendo, Anakin regresa a Tatooine para rastrear a los incursores tusken que la tienen cautiva. Poco después de hallarla, su madre muere en sus brazos. Enfurecido, Anakin masacra a todos los tusken del campamento, mujeres y niños incluidos.

22 ABY: Primera batalla de Geonosis
Junto a Obi-Wan y Padmé, Anakin se encuentra en el corazón de la primera batalla de las Guerras Clon. En un duelo con el líder separatista conde Dooku, Anakin queda desarmado y es derrotado por el señor del Sith.

19 ABY: AMIGA PERDIDA
Tras muchas aventuras junto a Anakin, culpan a Ahsoka de asesinato y la expulsan de la Orden Jedi. Anakin demuestra su inocencia, pero queda devastado cuando ella se niega a regresar a la Orden.

19 ABY: Búsqueda de Padmé
Cuando la nave de Padmé es abandonada en Batuu, Anakin y Thrawn, de la Flota de Defensa Expansionaria, se unen para encontrarla.

19 ABY: Momento feliz
Anakin está exultante de júbilo cuando Padmé le dice que está embarazada. Sin embargo, no tarda en empezar a tener sueños de Padmé muriendo al dar a luz.

19 ABY: LA TENTACIÓN DEL MAL
El canciller supremo Palpatine aprovecha los miedos de Anakin y lo atrae al lado oscuro con la historia de Darth Plagueis, un señor del Sith que usó la Fuerza para crear vida y salvar personas de la muerte.

9 ABY: ANAKIN PERDIDO

Vader se enfrenta a su antiguo maestro. En un intenso combate, el yelmo de Vader queda dañado, revelando su cara llena de cicatrices. Obi-Wan pide perdón por el pasado, pero Vader declara que él mató a Anakin Skywalker, no Obi-Wan.

3 ABY: Ahsoka y Vader luchan en el templo Sith de Malachor.

0: Maestro en mal
Vader acaba con Obi-Wan durante el rescate de la princesa Leia, presa en la Estrella de la Muerte.

9 ABY: Amenaza prevista
Vader frustra su intento de asesinato por parte de la gran inquisidora Reva, quien busca venganza por la masacre de sus compañeros jovencitos durante la Orden 66.

0 DBY: Descubriendo a Luke
Boba Fett revela a Vader que el piloto que destruyó la Estrella de la Muerte se apellida Skywalker.

9 ABY: Vader se encuentra con Obi-Wan en el planeta Mapuzo, pero el Jedi consigue escapar.

14 ABY: Mustafar es la localización escogida para la Fortaleza de Vader.

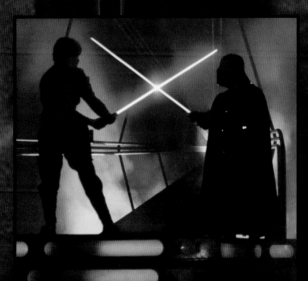

C. 17 ABY

Ecos del pasado
Vader halla la espada de luz oxidada de Ahsoka en un crucero Jedi estrellado.

3 DBY: TRAMPA EN CIUDAD DE LAS NUBES
Vader se enfrenta a Luke en un duelo con espadas de luz. Vader lo derrota y le revela que es su padre, con la esperanza de convencerlo de unirse a él para derrocar al emperador y gobernar juntos.

19 ABY: Un nuevo comienzo
Vader despierta encerrado en una armadura negra, y el emperador le dice que mató a Padmé. Obi-Wan, Yoda y Bail Organa se aseguran de que Luke y Leia, hijos del señor oscuro y Padmé, queden a salvo del señor del Sith.

19 ABY: Derrotado
En un duelo contra Obi-Wan en Mustafar, Vader queda gravemente herido. Lo rescata el emperador Palpatine.

4 DBY: EL RETORNO DEL JEDI
En su enfrentamiento final con Luke, a bordo de la segunda Estrella de la Muerte, Vader se entera de que Leia es su hija. Luke derrota a Vader, pero se niega a matar a su padre, lo que provoca que el emperador dispare una salva de relámpagos de Fuerza para destruir al joven Jedi. Al ver a su hijo retorcerse de dolor, Vader arroja al emperador por un gigantesco vacío. Mortalmente herido, Anakin regresa al lado luminoso antes de convertirse en uno con la Fuerza.

19 ABY: Señor del Sith
Ya en el lado oscuro, Anakin se convierte en Darth Vader y dirige un letal ataque contra el templo Jedi.

La ambición de Vader

Obsesionado por hallar al piloto que destruyó la Estrella de la Muerte, Vader pide ayuda al mundo criminal. Su búsqueda de respuestas revela un secreto largo tiempo enterrado, que arroja al señor del Sith a una misión personal mientras su posición como ejecutor del emperador pierde fuerza. Para ayudarse en sus planes secretos y luchar contra la amenaza de un eventual sucesor cibernético, Vader recluta los servicios de una arqueóloga fuera de la ley, la doctora Aphra.

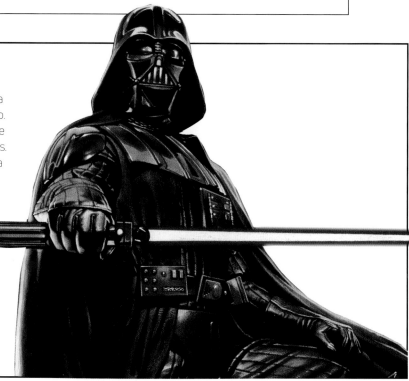

MÚSCULO DE ALQUILER

El emperador conoce a un misterioso nuevo agente cibernético, el doctor Cylo-IV. Envían a Vader a Tatooine a negociar la cooperación de Jabba el Hutt con el Imperio. Con las negociaciones acabadas, Vader contrata a dos de los cazarrecompensas de Jabba para misiones diferentes. Envía a Krrsantan a capturar a Cylo-IV, y encarga a Boba Fett averiguar la identidad del piloto responsable de la destrucción de la Estrella de la Muerte.

Masacre

En Tatooine, Vader masacra una aldea entera de incursores tusken como represalia por la muerte de su madre.

La misión de Skywalker

La Rebelión lucha por mantener el impulso de la victoria, mientras Luke regresa a Tatooine en busca de respuestas.

C. 0 DBY

CONSECUENCIAS INVOLUNTARIAS

Se envía al espía rebelde Eneb Ray a rescatar a unos senadores encerrados en Coruscant. Allí, Ray ve la oportunidad de matar al emperador, pero se da cuenta, demasiado tarde, de que ha matado a un señuelo. Palpatine detona una bomba y mata a todo el mundo dentro de la cárcel Arrth-Eno. Se culpa a los rebeldes del incidente.

Droides despertados

La doctora Aphra roba la matriz de personalidad Triple-Cero para que su droide de protocolo pueda comunicarse con su droide asesino blastomech Beté-Uno.

Enfadar a Darth

Vader investiga una red criminal apoyada por el sindicato Crymorah y destruye su base. Harto de su entrometido ayudante, Vader mata al teniente imperial Oon-ai, acusándolo de espía.

MUERTES

El teniente Oon-ai es acusado y asesinado por Darth Vader.

Commodex Tahn es asesinado por Triple-Cero.

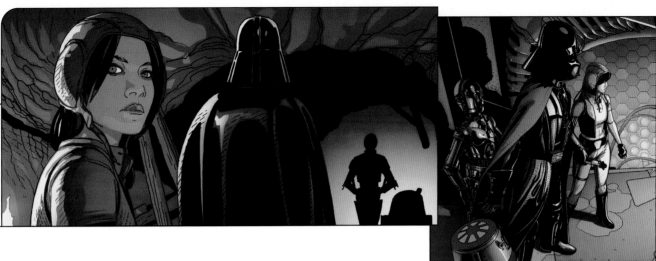

EL PLAN SECRETO DE VADER

Tras perder el favor del emperador, Vader recluta a Aphra para crear una unidad leal de droides comando, que son construidos en una fábrica abandonada en Geonosis.

Leia paga a Starros para que la ayude a rescatar a Luke.

Robo espacial

Vader contrata a Aphra para robar los créditos confiscados y entregárselos en secreto a él. El inspector Thanoth sospecha que Vader ha simulado el robo.

Identidad revelada

Boba interroga y tortura a nativos de Tatooine hasta descubrir que el rebelde que busca se apellida Skywalker.

La señal de auxilio de R2-D2 lleva a Chewbacca y C-3PO a Nar Shaddaa.

Cubrir huellas

Thanoth viaja hasta Anthan Prime siguiendo una pista. Vader mata a un traficante de información y a un traficante de armas antes de que lo delaten.

Secuestro en Nar Shaddaa

Mientras busca un templo Jedi en Nar Shaddaa, Luke es capturado por Grakkus el Hutt, quien le ordena emplear la Fuerza para abrir holocrones Jedi. Luke es obligado a luchar contra el roggwart Kongo el destripador.

Creaciones terribles

Vader y Aphra invaden la base de Cylo, y descubren su plan para sustituir a Vader con guerreros cibernéticos experimentales.

Desplazamiento de poder

Vader elimina a un señor del crimen rodiano en Son-Tuul, robando su fortuna personal en créditos y poniendo el planeta bajo control de un hutt rival.

Media verdad

Aphra interroga al enterrador de Padmé, Commodex Tahn. Este admite que ella dio a luz a un chico.

0 DBY

Enfrentamiento en Tatooine

Boba descubre a Luke en el hogar de Obi-Wan Kenobi, y ambos combaten. Luke consigue huir.

Revelación familiar

Boba le dice a Vader que el piloto rebelde que busca se apellida Skywalker. Vader se da cuenta de que tiene un hijo.

Enfrentamiento en la luna de los contrabandistas

Han, Starros y Leia llegan a Nar Shaddaa. Los rebeldes usan espadas de luz en la lucha para rescatar a Luke y huir.

SABOTEANDO A THANOTH

Vader sabotea la investigación del inspector Thanoth sobre el robo de los créditos de Son-Tuul y levanta el bloqueo imperial, lo que permite a Aphra escapar. Vader persigue y destruye la célula rebelde conocida como Demonios de Plasma.

Aphra informa a Vader de que Luke se encuentra en Vrogas Vas.

RECUERDO DEL PASADO

Durante una misión para hallar una nueva base, Han y Leia se ven perseguidos por cazas TIE y se retiran a un planeta no identificado. Los sigue hasta allí Sana Starros, quien asegura ser la mujer de Han.

Oponentes indignos

Vader derrota con facilidad a las creaciones cibernéticas de Cylo. El emperador ordena a este que los envíe en misiones contra enemigos del Imperio.

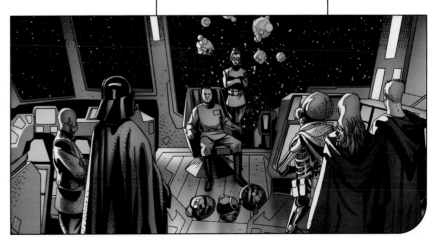

Traiciones galácticas

Mientras Darth Vader busca a su hijo, le ordenan asegurar la cooperación de una familia real hostil que controla Shu-Torun, planeta minero rico en recursos. Vader sobrevive a un intento de asesinato, y se encamina a Vrogas Vas, donde se enfrenta con fuerzas rebeldes. El señor oscuro debe también superar en ingenio a un enemigo en el Imperio que quiere traicionarlo y ocupar su lugar como favorito del emperador.

Asedio a la prisión
Llevan a Aphra a la prisión Mancha Solar, que después cae ante el ataque de Eneb Ray, quien asesina a muchos prisioneros de guerra imperiales a fin de convencer a Leia de que la violencia es clave para la victoria.

Capturada
Aphra apunta a los rebeldes con un bláster, pero Leia la sorprende con un puñetazo y la hace prisionera.

Vrogas Vas
Vader llega en busca de Luke, pero se encuentra con rebeldes. El Ala-X de Luke y el TIE de Vader colisionan y tienen un aterrizaje forzoso.

Enfrentarse a Vader
El comandante Karbin llega a Vrogas Vas para capturar a Luke y Leia. Pese a blandir cuatro espadas de luz, muere en un duelo contra Vader.

Luke es capturado por Aphra.

Chewbacca y Han rescatan a Luke.

Colaboradores reacios
Vader visita Shu-Torun para coaccionar a la familia real y que se posicione a favor del Imperio. Sobrevive a un atentado, mata al rey y lo sustituye por su hija, la reina Trios.

Posición peligrosa
Leia se pone en peligro al ordenar al Ala Ámbar que dispare sobre su posición para matar a Vader. Los Alas-Y son derribados.

Señal de auxilio
Han y Luke interrumpen su contrabando de nerf y acuden a la llamada de asedio de la prisión Mancha Solar.

Problemas
Soldados rebeldes rodean a Vader, pero él los derrota con su espada de luz y haciendo explotar sus granadas con la Fuerza.

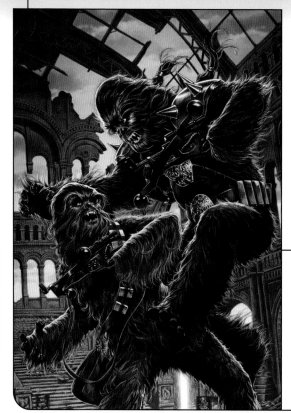

> «**No ganarás** esta guerra, Vader. No importa cuántos soldados envíes al combate. No importa qué oscuros poderes invoques.»
>
> Princesa Leia Organa

HUIDA BLOQUEADA
Han, Chewbacca y Luke llegan al *Halcón*, pero se encuentran con Krrsantan y Aphra. Chewie y Krrsantan luchan. Este último está a punto de ganar, pero C-3PO lo electrocuta involuntariamente. Han envía a Luke a ayudar a Leia.

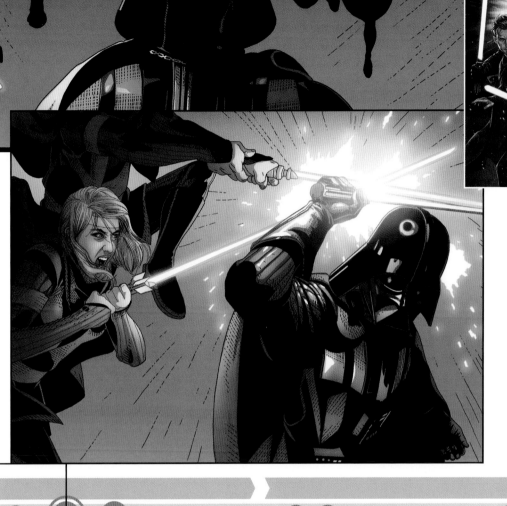

TRAMPA EN SHU-TORUN

Los barones del mineral de Shu-Torun están en pie de guerra. El emperador ordena a Vader ayudar a la reina Trios a sofocar la rebelión de los barones con ayuda del doctor Cylo y sus creaciones cibernéticas. Es una trampa. Cylo ha conspirado para traicionar a Vader y ordena a los mellizos Astarte —Morit y Aiolin— que ataquen. En medio del combate, Morit empuja a su hermana a la lava antes de huir.

Monstruo cibernético

Vader aborda la nave de Cylo y se enfrenta a Tulon Voidgazer y a un rancor cibernéticamente mejorado. Vader mata a Voidgazer y a la criatura.

Droides asesinos

Beté-Uno y Triple-Cero visitan al técnico mercenario Ruen para mejorar su armamento. Después, cuando Ruen descubre los peligrosos orígenes de los droides, estos lo matan.

Equipo

Leia, Aphra y Starros se unen para capturar a Eneb Ray. A Aphra se le permite huir.

La traición de Cylo

El emperador convoca a Vader al *Ejecutor*. Ordena a su aprendiz que destruya a Cylo por su traición en Shu-Torun.

Verdadera identidad

El inspector Thanoth le dice a Vader que sabe que es Anakin Skywalker y que tiene tratos con Aphra. Tras revelar la localización de Aphra, muere a manos de Vader.

Viva o muerta

Vader envía cazarrecompensas en busca de Aphra.

Recuperando a Aphra

Los droides Triple-Cero y Beté-Uno localizan a Aphra en las Estepas Cosmatánicas, y la devuelven al *Ejecutor*.

Mentiras arriesgadas

El cazarrecompensas Beebox muestra cenizas que, asegura, pertenecen a Aphra, pero Vader detecta su mentira y lo mata.

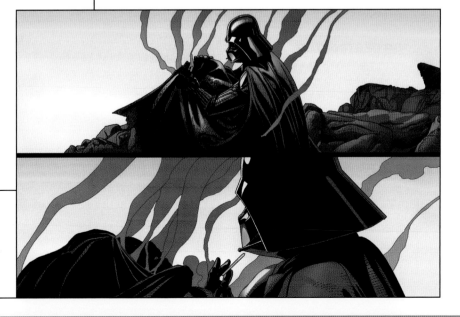

MUERTES

El comandante Karbin es ejecutado en un duelo con Vader.

Aiolin Astarte es rematada por Vader para acabar con su sufrimiento.

Tulon Voidgazer muere al intentar atacar a Vader.

Inspector Thanoth asesinado por Vader.

ASESINATO POR PIEDAD

Vader rescata a una malherida Aiolin Astarte de la lava. Agonizando, revela que Cylo conspiró con los barones del mineral para traicionar al emperador. Vader acaba con su sufrimiento.

El mal despierta

Vader derrota a su rival, el doctor Cylo, y a sus creaciones cibernéticas, y se asegura su lugar como aprendiz del emperador. El intento de la doctora Aphra de traicionar a Vader y obtener el favor del emperador tiene consecuencias inesperadas. Tras sobrevivir a duras penas a un encuentro con Vader, Aphra se une a su padre en la búsqueda de un antiguo artefacto, capaz de desatar una mortal tempestad de puro mal.

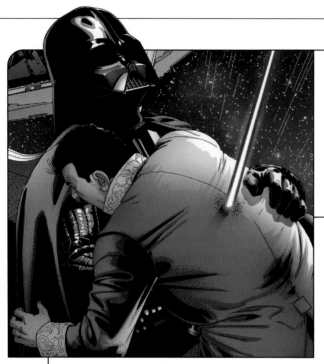

0 DBY: INTENTO DE SECUESTRO

El doctor Cylo se enfrenta al *Ejecutor* y desactiva la armadura de Vader. Incapacitado, Vader tiene visiones de Obi-Wan, Anakin y Padmé. Usando la Fuerza para recuperar la consciencia, mata al doctor Cylo y sella el destino de los futuros clones del mismo.

> **«Os convertiré en ceniza.»**
>
> Darth Vader

0 DBY: Romper el bloqueo

Al entregar suministros en Tureen VII, los rebeldes se ven hostigados por Vader y la Fuerza Operativa 99. Consiguen huir en el *Harbinger*, pero C-3PO queda atrás.

0 DBY: Misión en Skorii-Lei

En una misión para acceder a información vital para la Rebelión, Leia es herida. Le devuelve la salud la lugareña Pash Davane.

0 DBY: Peligroso error de cálculo

Aphra revela los asuntos secretos de Vader al emperador, quien se muestra sorprendentemente complacido. Vader arroja a Aphra al espacio abierto.

0 DBY: ROBAR UN DESTRUCTOR

Han, Leia, Luke, Chewbacca, Sana Starros, C-3PO y R2-D2 secuestran el destructor estelar imperial *Harbinger*. Los rebeldes consiguen expulsar al espacio el reactor de la nave antes de que explote, haciendo creer al Imperio que la nave fue destruida. Soldados SCAR de la Fuerza Operativa 99 rastrean el *Harbinger* hasta Tureen VII e intentan recuperarlo. En un duelo contra el sargento Kreel de la 99, Luke usa la Fuerza y ayuda a los rebeldes a huir.

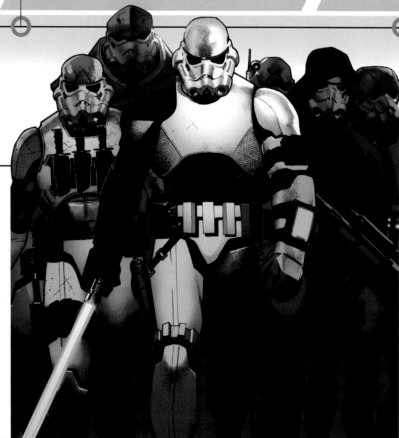

MUERTES

0 DBY: El doctor Cylo es apuñalado por Vader con su espada de luz.

***C. 0 DBY: La reina de Ktath'atn** muere a manos de Luke Skywalker.

C. 0 DBY

Una misión atractiva
Aphra se entera de que su doctorado ha sido suspendido por su padre, quien le ofrece una atractiva oportunidad.

Asuntos familiares
Korin Aphra le pide ayuda a su hija para hallar los restos de una antigua secta escindida de los Jedi, los Ordu Aspectu.

Yavin 4
Infiltrándose en el templo de Massassi, Aphra y su padre usan cristales para descubrir la localización de la Ciudadela de Rur.

EL MAL DESPIERTA
Korin y su hija localizan la Ciudadela de Rur. La oficial imperial Magna Tolvan los rastrea y los ataca. Aphra y su padre activan a Rur el Inmortal, una malvada entidad que ordena a sus droides que ataquen a los imperiales.

Interruptor secreto
Aphra abandona a Tolvan en un mundo del Borde Exterior y, en secreto, se queda el auténtico cristal de Rur para subastarlo.

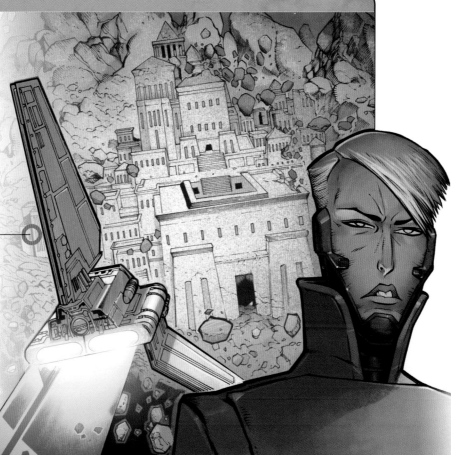

C. 1 DBY

GOLPE EN EL *HALCYON*
A bordo del crucero estelar galáctico *Halcyon*, Lando Calrissian y Hondo Ohnaka ayudan a Maz Kanata a robar a los imperiales un cofre de madera lleno de carísimas joyas y artefactos. Para Maz, el auténtico tesoro es el cofre mismo, un regalo de Chewbacca de tiempo atrás.

1 DBY: Confusión cultural
En una misión para obtener cristales para cañones láser, Luke y Leia ofenden involuntariamente a sus huéspedes sarkan y son temporalmente tratados como criminales.

1 DBY

C. 0 DBY

Viaje a Ktath'atn
Reacio, Luke acompaña a Aphra en una misión para reactivar el cristal de Rur.

Control mental
La reina de Ktath'atn intenta capturar a Luke y Aphra mediante simbiontes abersyn. Luke y Aphra huyen.

Ayuda en camino
Leia, Han y Starros llegan a la Ciudadela de los Aullidos. Han es hipnotizado y capturado por la reina.

DUELO PSÍQUICO
Aphra infecta a Luke con un simbionte abersyn para ayudarle a derrotar a la reina. En el duelo, Luke usa la Fuerza para derrotar al simbionte y matar a la reina. La muerte de la reina libera a Han de su trance.

C. 0 DBY

Varados
Fuerzas imperiales, que persiguen a Luke y Leia hasta un remoto planeta acuático, amenazan a una civilización subacuática. Luke y Leia derrotan a los soldados de asalto y recuperan partes de un AT-AT para huir.

C. 1 DBY

Ofensiva del Borde Medio
La Alianza lanza ataques contra el Imperio: la Compañía Crepúsculo libra batallas en Phorsa Gedd, Ord Tiddell, Bamayar y Durkteel.

C. 1 DBY

Problemas en Tibrin
Leia y Luke realizan una misión encubierta para reclutar a los ishi tib para la Alianza. Luke es capturado cuando los imperiales atacan.

Rescatar a Luke
Leia se hace pasar por oficial imperial para liberar a Luke de un destructor estelar. Tras haber triunfado, Luke y Leia convencen a los ishi tib de que luchen por la Rebelión.

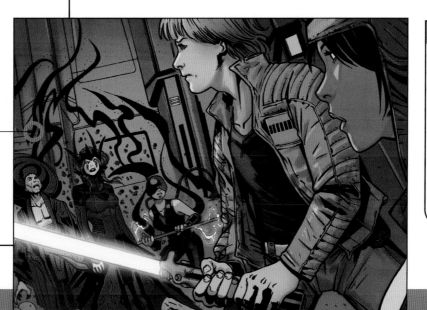

Vínculos imperiales

El intento de la doctora Aphra de revivir una antigua entidad malvada sale terriblemente mal. Su complicada relación con Magna Tolvan la lleva a la cárcel y, con el tiempo, acaba por hacerla aterrizar en un retorcido experimento junto a Triple-Cero, cortesía del doctor Cornelius Evazan. Cuando el Imperio regresa a Jedha para extraer cristales kyber de sus ruinas, los rebeldes no andan muy lejos. Hay una oferta para una nueva alianza secreta.

C. 1 DBY

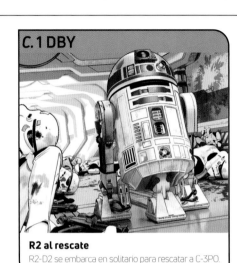

R2 al rescate
R2-D2 se embarca en solitario para rescatar a C-3PO.

C. 1 DBY

Devorada
Al intentar robar un ídolo en un planeta remoto, la doctora Aphra es devorada por una bestia Colmillo de Sombras. Ella contrata a distancia a los cazadores Nokk y Winloss para que la liberen.

C. 1 DBY

Soñar con Aphra
Magna Tolvan va a ser ejecutada por incompetencia. Sueña que la doctora Aphra la rescata.

Coaccionada por Triple-Cero
Aphra secuestra a Hera Syndulla, y la usa para acceder a las memorias del droide, en el archivo de la base Colmena 1.

Una relación complicada
Tras pasar dos románticos días juntos, Tolvan usa a la doctora Aphra para atacar al grupo criminal Son-Tuul. Tolvan envía a la doctora Aphra a la prisión Accresker.

C. 1 DBY

Masacre imperial
La Fuerza Operativa 99 ataca una base rebelde en Horox III, sin dejar supervivientes.

C. 1 DBY

Intenciones ocultas
Sana Starros pide ayuda a Lando Calrissian para engañar a piratas y ladrones y robarles 45 000 créditos. Starros dona su parte a un hospital de Nar Shaddaa.

C. 1 DBY

Rur despierta
Aphra revive el cristal de Rur y anuncia que lo subastará.

Traición droide
La doctora Aphra ordena a sus droides que no asesinen a los asistentes a la subasta del cristal. En represalia, Triple-Cero alerta a Vader de la localización de la doctora Aphra.

Masacre en la subasta
Triple-Cero coloca la personalidad de Rur el Inmortal en un droide. Emplea espadas de luz para huir y comienza a asesinar a los asistentes.

Rur, derrotado
Vader elimina la conciencia de Rur, se hace con el cristal y se lo entrega al emperador Palpatine. La doctora Aphra escapa.

C. 1 DBY

ENGAÑAR AL HUTT
Mon Mothma les pide a Han y Chewbacca que transporten a Grakkus el Hutt hasta el general Davits Draven, con la esperanza de obtener información de sus casas seguras. De camino, Han engaña a Grakkus para que le revele la situación de su base secreta en Teth.

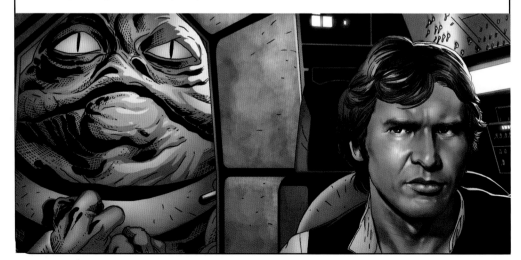

C. 1 DBY

Tácticas persuasivas
La doctora Aphra convence a Tolvan de que la libere de la prisión.

INFESTACIÓN DE BIOTOXINAS

Interrogada, la doctora Aphra revela que la prisión Accresker está infestada por una colonia de esporas alimentadas por la Fuerza que protege a un Jedi caído. Los imperiales ordenan evacuar la prisión, y la dejan caer en curso de colisión contra el planeta rebelde Tiferep Major.

Borrado de memoria
Justo antes de impactar, la prisión Accresker es sujetada por un rayo tractor. Tras la llegada de Vader, y para protegerse, Aphra y Tolvan reescriben los recuerdos de Tolvan. Esta le dice al Sith que ha matado a Aphra.

EXPERIMENTO RETORCIDO

El prisionero Lopset Yas revela su verdadera identidad: el doctor Cornelius Evazan. Evazan implanta bombas en la doctora Aphra y en Triple-Cero que explotarán a menos que permanezcan juntos; a eso lo llama «arte». Evazan huye con Ponda Baba, dejando que la doctora Aphra y Triple-Cero se las arreglen solos.

Trabajo en equipo
La doctora Aphra y Triple-Cero contactan con un cibernético llamado Prexo, en Milvayne, pero no les retira los implantes. Les quedan 10 horas antes de que las bombas exploten.

Negocio justo
Cuando Aphra los salva de los imperiales, Triple-Cero revela que Tolvan se ha unido a la Rebelión. Aphra devuelve a Triple-Cero sus memorias.

Se acaba el tiempo
Aphra y Triple-Cero descubren que Prexo ha desaparecido. El tiempo se les agota mientras luchan contra soldados de asalto, pero Winloss y Nokk desactivan las bombas.

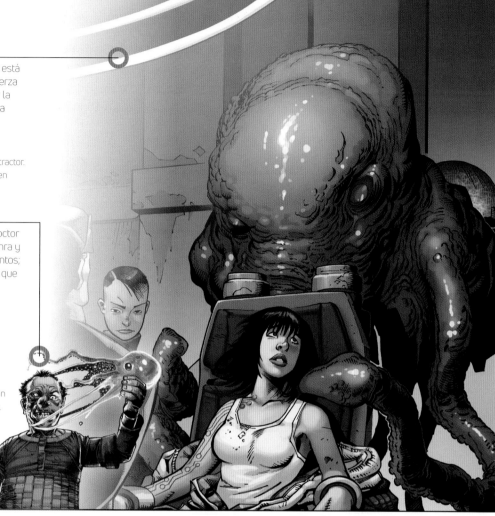

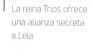

1 DBY

Regreso a Jedha
El imperio, de la mano del comandante Kanchar y de la reina Trios, llega a lo que queda de Jedha para extraer cristales kyber.

La reina Trios ofrece una alianza secreta a Leia.

> «¿Destruir material imperial **realmente caro**? Esa es nuestra **especialidad**.»
>
> Han Solo

UN PLANETA PULVERIZADO
Han, Leia, Luke y Chewbacca se alían con lo que queda de los partisanos de Saw Gerrera para detener una excavación minera. Luke y Benthic Dos Tubos se infiltran en la excavación y desactivan los escudos, lo que permite que Han y Leia, desde el *Halcón Milenario*, la destruyan. Chewbacca obtiene los planos de un reptador extractor de minerales, el *Leviathan*, y Han consigue inutilizarlo conduciéndolo hasta un cráter.

La Alianza, aplastada

Leia se embarca en una crucial misión para reclutar nuevos aliados y ampliar la debilitada flota rebelde. Pero, cuando un nuevo aliado traiciona a la Rebelión, las tremendas pérdidas llevan a Leia a idear un plan de represalia. La doctora Aphra quiere saquear una antigua arma ambicionada por ambos bandos con el mismo propósito. Como siempre, Aphra actúa por su propio interés... pero pronto se ve obligada a trabajar para cierto señor del Sith.

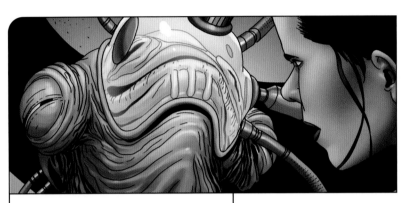

1 DBY: Guerrero derribado

El general Jan Dodonna perece en la destrucción de su crucero. Leia asciende a rango de general.

C. 2 DBY

Huida
Han, Leia, Luke, C-3PO y R2-D2 huyen de Mako-Ta y llegan al planeta Hubin.

Varados en Hubin
Los rebeldes conocen al clan Markona y a su líder, Thane, quien asegura que no hay transmisores desde los que pedir ayuda ni transportes. Luke se interesa por la hija de Thane, Tula.

Starros, capturada
El Escuadrón Cicatriz tortura a Sana Starros, para revelar que los rebeldes están en Hubin.

Huir del Escuadrón Cicatriz
Thane se sacrifica para que los rebeldes y el clan Markona huyan en la lanzadera del Escuadrón Cicatriz, robada.

1 DBY: SÚPLICA FINAL

Lee-Char graba un holomensaje para el pueblo mon cala, instándoles a alzarse y luchar contra el Imperio. Los rebeldes escapan con el mensaje en cuanto Lee-Char muere. Las últimas palabras del rey inspiran a los cruceros mon cala a unirse a la flota rebelde.

1 DBY: Misión suicida

Leia y el general Draven se infiltran en el destructor estelar Ejecutor, para revocar los códigos de desactivación de la flota rebelde. Leia y los planos escapan en un caza TIE, pero, cuando llega Vader, Draven y su equipo mueren.

1 DBY Se forma el Escuadrón Pícaro.

1 DBY

1 DBY: Planificación

Incapaz de convencer a la flota mon cala de unirse a la Alianza, Leia le pide ayuda a la reina Trios para rescatar a su rey, Lee-Char, de una prisión imperial.

C. 1 DBY

Una base inadecuada
Leia dirige una exploración a Crait, donde su equipo se enfrenta a la Fuerza Operativa 99.

1 DBY: TRAICIÓN Y CASTIGO

Alertado por la reina Trios, Darth Vader lanza un inesperado ataque en los muelles espaciales de Mako-Ta durante la ceremonia de recepción de los cruceros mon cala en la flota rebelde. Las naves son inutilizadas, lo que evita su salto al hiperespacio; y el Escuadrón de la Muerte de Vader lanza un feroz ataque. Muchos líderes rebeldes mueren o son dados por muertos, y Leia jura que la reina Trios pagará por su traición.

1 DBY: Revelación

Los rebeldes se infiltran en una instalación de máxima seguridad en Strokill Prime, pero hallan a Lee-Char apenas vivo, conectado a máquinas.

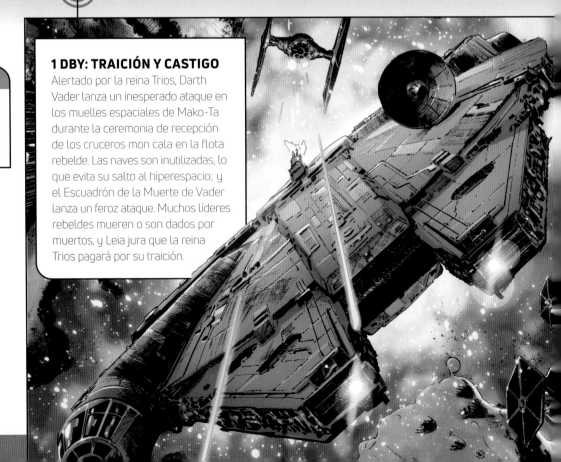

«En este momento están **poniendo a salvo** al viejo Palpy en alguna cripta impenetrable para que practique su **vudú** a salvo.»

Doctora Aphra

C. 2 DBY

Venganza en Shu-Torun
Leia recluta a Benthic Dos Tubos y a sus extremistas partisanos para destruir la Espiga, una fortaleza que mantiene unido el planeta de la reina Trios, Shu-Torun.

Motivos en conflicto
Luke dirige una misión para desactivar la Espiga y, con ella, la infraestructura de Shu-Torun. Benthic, que recuerda lo que el Imperio hizo a Jedha, intenta sobrecargar la Espiga y destruir el planeta.

Súplica real
La reina Trios queda mortalmente herida en la lucha contra Leia y advierte de que el planeta corre riesgo de destrucción. Leia le promete que salvará Shu-Torun.

Cumplir la promesa
Leia convence a Benthic de que salve el planeta.

Estrategia fracasada
Vader llega a Shu-Torun y mata al comandante imperial Kanchar por permitir que los rebeldes escapen.

C. 2 DBY

ANTIGUA ARMA
La doctora Aphra roba el letal fusil Farkiller. Tanto los rebeldes como la ministra de Propaganda imperial, Pitina Mar-Mas Voor, lo buscan para asesinar al emperador Palpatine.

Vida perdonada
Aphra revela la conspiración y obtiene el favor del Imperio. Vader ejecuta a Pitina Mar-Mas Voor por traición y le dice a Aphra que le ha de ayudar a buscar bases rebeldes.

2 DBY

2 DBY: Ética financiera
Lando, con problemas económicos, llega a un trato, pero gasta el dinero en liberar a la colonia minera de los fantanine.

2 DBY: Espíritu impagable
Jabba el Hutt ayuda a los incursores tusken a proteger su buscadísimo vino sagrado del desierto de codiciosos extranjeros en busca de beneficios.

NACIMIENTOS
2 DBY: Poe Dameron, hijo de Shara Bey y Kes Dameron, nace en Yavin 4, en el Borde Exterior.

MUERTES
1 DBY: El general Jan Dodonna muere cuando el turboláser del *Ejecutor* destruye el *República*.

1 DBY: El general Davits Draven muere por Vader a bordo del *Ejecutor*.

C. 2 DBY: La reina Trios es herida de muerte por la princesa Leia.

C. 2 DBY: Pitina Mar-Mas Voor es ejecutada por Darth Vader.

C. 2 DBY: El comandante Kanchar es estrangulado por Darth Vader mediante la Fuerza.

Luke Skywalker

Luke Skywalker, hijo de Anakin y de Padmé Amidala, crece en Tatooine, desconocedor de sus orígenes o de su importancia para la galaxia. Arrojado a la lucha por la libertad, Luke se convierte en un héroe rebelde y aprende los caminos de la Fuerza. Redime a su padre y destruye el Imperio, pero no se decide a restaurar la Orden Jedi; aprende amargas lecciones y acaba convirtiéndose en un duradero símbolo de esperanza.

0 DBY: Luke aprende a conectar con la Fuerza en Devaron.

0 DBY: Luke vive un breve romance con Nakari Kelen.

0 DBY: Cruzar hojas
En una misión a Cymoon 1, Luke lucha contra Vader y ve que no está preparado para luchar contra el terrorífico Sith.

0: Salvador de la Rebelión
Luke confía en que la Fuerza guíe su torpedo de protones y destruya la Estrella de la Muerte, salvando así a la Alianza y convirtiéndolo en héroe.

0 DBY: Luke regresa a Tatooine en busca del diario de Obi-Wan.

1 DBY: Luke forma el Escuadrón Pícaro en Mako-Ta.

19 ABY:
Familia de acogida
Tras nacer en Polis Massa, Luke es llevado a Tatooine por Obi-Wan Kenobi y criado por Owen y Beru Lars.

0: Adiós a su mentor
Obi-Wan permite que Vader lo abata, sacrificándose así para que Luke y sus compañeros consigan huir.

3 DBY: Visión
Mientras se halla perdido en Hoth, Luke tiene una visión de Obi-Wan, que le pide que acuda a Dagobah y aprenda de Yoda.

0: Adiós a casa
Soldados de asalto rastrean a R2-D2 hasta Owen y Beru, a los cuales matan. Luke abandona Tatooine con Obi-Wan, decidido a convertirse en Jedi, como su padre.

3 DBY: Decisión apresurada
Luke entrena con Yoda en Dagobah, pero abandona tras tener una visión de sus amigos en peligro en Ciudad de las Nubes.

0: Una verdad temporal
Obi-Wan le entrega a Luke la espada de luz de su padre, de quien le cuenta que fue un caballero Jedi, traicionado y asesinado por Darth Vader.

C. 16 ABY–0, C. 11 ABY–0 y C. 3 ABY–0

Pasado oculto
Para proteger a Luke, Owen le cuenta que su padre era un navegante en un carguero de especia.

As del T-16
Luke se convierte en un piloto excelente, superando habitualmente a sus amigos en las cazas de ratas womp por los laberínticos cañones de Tatooine.

Un sueño demorado
Luke promete seguir a sus amigos a la Academia Imperial, pero su tío insiste en que lo necesita en la granja por una temporada más.

0: PETICIÓN DE AYUDA
Mientras limpia un droide astromecánico, Luke descubre un mensaje de una princesa en peligro. Leia Organa ha ocultado los planos de la Estrella de la Muerte en los bancos de datos de R2-D2, y ruega a Obi-Wan que entregue el droide a salvo en Alderaan.

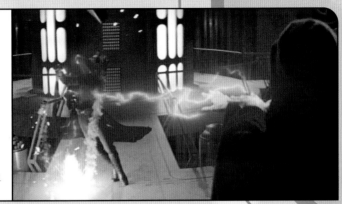

«**Soy un Jedi,** como mi padre antes de mí.»

Luke Skywalker

4 DBY: REDENCIÓN PATERNA

Convencido de que hay bien en el antiguo Anakin, Luke se rinde a su padre, quien lo lleva ante el emperador, a bordo de la segunda Estrella de la Muerte. Palpatine intenta provocar a Luke para que ceda a su ira, pero Luke consigue rechazar la tentación del lado oscuro. El emperador ataca a Luke con relámpagos, pero Vader se redime salvando a su hijo al arrojar a Palpatine por el hueco de un reactor, y regresa así al lado luminoso.

35 DBY: Sabiduría de maestro

Luke se manifiesta como espíritu de la Fuerza para aconsejar a Rey cuando ella regresa a Ahch-To, guiándola hasta la espada de Leia.

4 DBY: Hermana oculta

Tras la muerte de Yoda en Dagobah, Luke habla con el espíritu de Obi-Wan acerca del pasado y se entera de que Leia es su hermana.

4 DBY: La elección de Leia

Luke entrena a Leia como Jedi en Ajan Kloss, y se queda con su espada de luz cuando ella decide seguir otro camino.

4 DBY: Luke rescata a Han Solo en Tatooine.

15 DBY: Luke toma a Ben Solo como estudiante.

34 DBY: Última puesta de sol

Exhausto más allá de sus límites, Luke muere en Ahch-To, y su cuerpo se desvanece cuando se hace uno con la Fuerza.

28 DBY: Oscuridad renovada

Luke presiente el lado oscuro en Ben y se enfrenta a su sobrino, lo que lleva a la destrucción de su nuevo templo Jedi.

C. 3–28 DBY

Fragmentos del pasado

Luke recorre la galaxia en busca de conocimientos perdidos, recuperando textos sagrados y hallando Ahch-To, lugar del primer templo Jedi.

28 DBY: Desaparición

Luke decide que los Jedi deben desaparecer, y se exilia en Ahch-To, desconectando de la Fuerza.

34 DBY: Un maestro reacio

Leia envía a Rey en busca de Luke. Él se niega a regresar, como ella le pide, pero accede, reacio, a enseñarle.

3 DBY: Revelación oscura

En Ciudad de las Nubes, Vader está a punto de matar a Luke, y le revela que Obi-Wan mintió: él es el padre de Luke. Estremecido, Luke se niega a unirse a su padre, y los amigos a los que intentó salvar han de salvarlo a él.

34 DBY: Luke conecta nuevamente con la Fuerza.

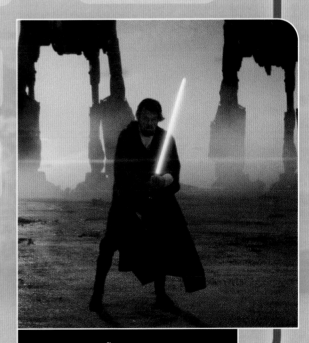

34 DBY: ENGAÑO EN LA FUERZA

Luke se proyecta a sí mismo con la Fuerza, entreteniendo a Kylo Ren en Crait para que Leia y la Resistencia puedan escapar. Solo contra el poder de la Primera Orden, se convierte en una leyenda que inspirará a la galaxia durante generaciones.

Cazando la Rebelión

Tras una ofensiva fallida, el Imperio recupera la iniciativa y redobla esfuerzos para localizar bases rebeldes; entre tanto, un plan para atraer a los imperiales a una trampa se topa con un contratiempo. Vader ignora que la Rebelión está fortificando un nuevo puesto de mando en Hoth. Al enterarse de la localización secreta rebelde, la doctora Aphra logra alejar al señor del Sith de la pista. Pero sus acciones solo demoran el inevitable ataque de las fuerzas imperiales.

> ### «¡No pierdas **los tornillos,** Trespeó!»
>
> Leia Organa

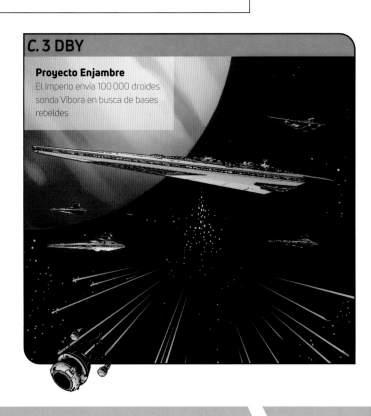

C. 3 DBY

Proyecto Enjambre
El Imperio envía 100 000 droides sonda Víbora en busca de bases rebeldes.

C. 3 DBY

Vigilancia en Nothoiin
Leia y C-3PO encuentran a soldados de asalto desertores que los toman por cazarrecompensas enviados a por ellos.

2 DBY
Fracasa la Ofensiva del Borde Medio de la Alianza, que inicia su retirada.

3 DBY
Comienza la construcción de base Echo, en Hoth.

C. 2 DBY

CAZANDO REBELDES
El Imperio redobla esfuerzos para hallar bases rebeldes mientras Luke, Han, Leia y Chewbacca realizan misiones por separado para distraer al Imperio. Luke viaja a Sergia; Han y Leia, a Lanz Carpo; y Chewbacca y C-3PO, al planeta volcánico K43.

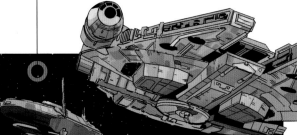

Casi un desastre
Chewbacca y C-3PO colocan bombas de protones en K43 para demoler destructores estelares imperiales, pero se dan cuenta de que el planeta está habitado por los kakran.

Un truco frustrado
Han y Leia esperan engañar al Imperio para que ataque y elimine al jefe criminal Carpo. Harto de que los imperiales gobiernen en Lanz Carpo, Dar Champion, exnovio de Leia, frustra el plan.

LADRÓN DE ESPADAS
En Sergia, Luke conoce a Warba Calip, una ladrona que simula ser sensible a la Fuerza. Ella le convence de que robar a un imperial le ayudará en su formación como Jedi. Calip le ofrece enseñarle acerca de la Fuerza, pero en realidad le roba su espada.

Es una trampa
Vader aterriza en K43, con intención de capturar a C-3PO y Chewbacca para atraer a Luke. Skywalker llega poco después.

Batalla por las bombas
Los kakran usan un pulso para desactivar las bombas, pero Vader las reactiva. Han y Leia, seguidos por el jefe Carpo, llegan a K43.

Gigante durmiente
El planeta K43 se abre por la mitad y revela a una antecesora kakran colosal, que aplasta a un destructor estelar. El jefe Carpo muere.

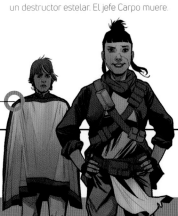

C. 3 DBY

Romance renovado

Magna Tolvan y la doctora Aphra reinician su romance. Tras tocar el electrotatuaje cargado de datos del hombro de Tolvan, Aphra se entera de que la base rebelde está en Hoth.

SITH HACKEADO

La doctora Aphra atrae a Vader a Tython diciéndole que tiene información sobre una base rebelde. El planeta aloja el Martirio de Lágrimas Heladas, un confesionario hecho de kyberita maciza, poderoso en la Fuerza. Vader sigue a Aphra al Martirio y queda incapacitado por el nexo de la Fuerza. Aphra hackea el traje de Vader, borrando registros de los droides sonda del Proyecto Enjambre para demorar el descubrimiento de la base de Hoth.

Rápida huida

La doctora Aphra huye de Tython con Triple-Cero y Beté-Uno.

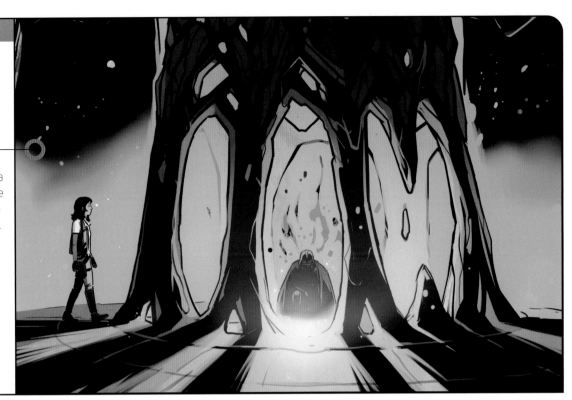

3 DBY: Favor devuelto
La doctora Aphra ayuda a Nokk a hallar al cazador trandoshano que ejecutó a su familia cuando Nokk se negó a matar a un bebé wookiee.

3 DBY: Extracción de Ozri II
Magna Tolvan dirige el Equipo Misericorde a una misión de extracción de un espía rebelde infiltrado para llevarlo a Hoth.

3 DBY: Hielo inestable
Atrapados por hielo quebradizo en Hoth, Kes Dameron y Shara Bey son rescatados por Luke y Chewie.

3 DBY: Problemas con un wampa
En la base Echo, en Hoth, Leia, Chewbacca y R2-D2 atrapan un furioso wampa.

3 DBY: Conferencia estratégica
Miembros de la 61.ª Compañía de Infantería Móvil (Compañía Crepúsculo) llegan a Hoth.

3 DBY

C. 0–3 DBY

Entrega de huevos
Jaxxon T. Tumperakki ayuda a la reina de Livorno a entregar sus rarísimos huevos a Leia.

3 DBY: Espía enemigo
Han y Chewbacca disparan a un droide sonda imperial antes de que se autodestruya.

C. 0–3 DBY

Intercambio justo
Han, Luke y Chewbacca ayudan a Jaxxon T. Tumperakki a huir de Dengar, a cambio de un cargamento de chips de tránsito imperiales.

3 DBY: ATAQUE POR SORPRESA
Mientras patrulla la tundra helada de Hoth, Luke es atacado por un wampa. En la guarida de la bestia, Luke usa la Fuerza para recuperar su espada de luz y escapar. El espíritu de la Fuerza de Obi-Wan Kenobi aparece y le ordena ir al sistema Dagobah para entrenar con el maestro Jedi Yoda.

MUERTE

C. 2 DBY: El jefe Carpo muere cuando su nave colisiona con un destructor estelar

La batalla de Hoth

Un droide sonda imperial revela la situación de la nueva base rebelde, y lleva a la flota de Vader al planeta Hoth. Alertados de la llegada de la flota, los rebeldes activan un escudo que impide el bombardeo orbital imperial. El general Veers dirige un ataque terrestre con caminantes AT-AT que los deslizadores rebeldes solo pueden derribar mediante cables de arrastre. Los rebeldes sufren una devastadora derrota cuando más de la mitad de su convoy es destruido.

Campo de batalla helado
Soldados rebeldes preparan las defensas en la tundra de Hoth, excavando trincheras y estableciendo torretas y cañones láser.

El primer transporte ha salido
El cañón de iones de la base Echo desarbola el destructor estelar *Tirano* y permite que el primer transporte GR-75 huya.

Preparados para la batalla
La princesa Leia da instrucciones a los pilotos en el hangar de la base Echo.

ATAQUE CON CAMINANTES
Darth Vader pone al general Maximilian Veers a cargo del ataque terrestre. Veers aterriza en Hoth más allá del escudo energético y dirige los AT-AT y AT-ST de la Fuerza Tempestuosa hacia la base Echo. El objetivo principal es el generador de energía. Soldados rebeldes y deslizadores intentan desesperadamente mantener al enemigo a raya y ganar tiempo para la evacuación, pero no son rivales para los caminantes imperiales.

Base Echo
Temiendo un ataque imperial inminente, el general Carlist Rieekan ordena la evacuación.

Acción en el espacio
Vader ordena la invasión de Hoth, seguro de haber descubierto la base rebelde.

Acorralando a los rebeldes
El destructor estelar de Vader, el *Ejecutor*, dirige al Escuadrón de la Muerte a Hoth.

Llegada a Hoth
Vader mata al almirante Ozzel por salir demasiado pronto del hiperespacio y alertar a los rebeldes.

> **«Me ha fallado** usted por última vez, almirante.»
>
> Darth Vader

Huida imposible
El derrumbe de un pasillo cierra
el paso hacia el transporte de Leia.

Hora de huir
El centro de mando de la base
Echo es alcanzado, lo que da
comienzo a la evacuación final.

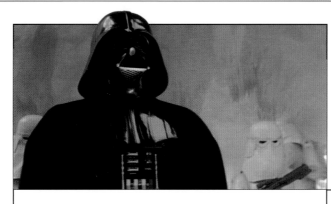

MUERTES

Kendal Ozzel es estrangulado por
Vader mediante la Fuerza.

Dak Ralte muere en combate contra
un AT-AT.

Zev Senesca muere al ser derribado
por un AT-AT.

Wampas matan a
varios soldados
imperiales.

Vader elimina a soldados de
la Compañía Crepúsculo.

TROPAS IMPERIALES ENTRAN EN LA BASE
La batalla se inclina a favor del Imperio poco antes de que Vader
y soldados de la Fuerza Tempestuosa aterricen. Tras ordenar
atrapar con vida a los mandos rebeldes, Vader usa la Fuerza para
destruir la puerta acorazada de la base Echo. Soldados de las
nieves ocupan la base y buscan a cualquier rebelde restante.

ACERCÁNDOSE
Han, Leia, Chewbacca y
C-3PO llegan al *Halcón
Milenario*. Su huida se
ve demorada por los
problemas mecánicos de
la nave. Mientras soldados
de asalto llegan al hangar
y comienzan a disparar, el
Halcón consigue despegar
de la base Echo.

Defensa aérea
El Escuadrón Pícaro, dirigido
por Luke, lanza un ataque en
aerodeslizadores T-47 modificados,
o «deslizadores de nieve».

Abrumados
La infantería rebelde se retira mientras los
caminantes AT-AT causan graves bajas.

Luke hace un aterrizaje
forzoso con su deslizador.

Blindaje impenetrable
Los pilotos rebeldes Thane Kyrell y
Yendor derriban un AT-AT disparando
a sus vulnerables articulaciones.

Rojo Dos, Zev
Senesca, es derribado
por un AT-AT.

Adiós a Hoth
Luke se reúne con R2-D2 y viaja
a Dagobah en busca de Yoda.

3 DBY

AT-AT derribado
Wedge Antilles y Wes Janson
usan cable de arrastre y el arpón
de un T-47 para derribar un AT-AT.

**Potencia de
fuego máxima**
El AT-AT Ventisca Uno del
general Veers destruye
el generador de la base Echo.

VIENTRE VULNERABLE
Luke escapa a duras penas de
su deslizador estrellado antes de
que la pata de un AT-AT lo aplaste.
Emplea su arpón magnético para
llegar hasta el vientre del caminante,
y usa su espada de luz y un
detonador termal para
derribarlo.

Un bravo derribo
Un soldado no
identificado destruye un
AT-ST con una granada
durante la defensa de
Perímetro Delta.

Artillero perdido
El deslizador de Luke es
alcanzado; su artillero de
cola, Dak Ralter, muere.

Graves pérdidas
De los 30 transportes
rebeldes que intentan
escapar, el bloqueo
imperial destruye 17.

Misiones separadas

Tras abandonar Hoth, Luke viaja a Dagobah en busca del maestro Yoda. Han, Leia, Chewbacca y C-3PO son perseguidos por el imperio; logran evitar estrellarse contra asteroides y acabar siendo digeridos por un gusano exogorth. Tras eludir los destructores estelares imperiales, Han busca refugio con su viejo amigo Lando Calrissian, en Ciudad de las Nubes, pero Lando no tarda en entregarlos a Vader. Impulsado por visiones de sus amigos sufriendo, Luke detiene su entrenamiento.

Advertencia
Yoda ve a Luke en un sueño, lleno de sentimientos de ira, odio y sufrimiento.

Aterrizaje forzoso
El Ala-X de Luke cae en un neblinoso pantano de Dagobah. Una serpiente dragón engulle a R2-D2, pero lo escupe.

Extraño habitante del pantano
Tras establecer campamento, Luke y R2 conocen a un excéntrico residente de Dagobah.

La senda de un Jedi
Obedeciendo el consejo de Obi-Wan Kenobi, Luke viaja al planeta Dagobah en busca del maestro Jedi Yoda.

Escondite
Han pilota el *Halcón* por un peligroso campo de asteroides en su intento de dejar atrás a los cazas TIE, y se oculta dentro de lo que parece una cueva.

Han y Leia se besan.

Huyendo del Imperio
Tras abandonar Hoth, el *Halcón Milenario* intenta dejar atrás destructores estelares imperiales.

El hiperimpulsor del *Halcón Milenario* falla.

La caza de Vader
Imperturbable ante los asteroides, Vader ordena al almirante Firmus Piett que persiga al *Halcón Milenario*.

Pulverizado
Muchos cazas TIE y al menos dos destructores estelares del Escuadrón de la Muerte son pulverizados por asteroides.

HUIR DEL EXOGORTH
Dentro de la caverna, unos mynock se alimentan del cableado del *Halcón*. Han sale de la nave para retirar a las criaturas desde fuera, y se da cuenta de que han de irse de inmediato: están, en realidad, dentro de un exogorth. El *Halcón* consigue a duras penas pasar por la mandíbula de la colosal bestia.

MUERTE

Penrie, piloto imperial, muere cuando un asteroide destruye su caza TIE.

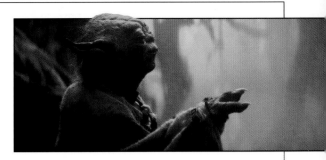

Comienza la formación

Luke promete no fracasar y comienza su entrenamiento, saltando de árbol en árbol con Yoda, quien le pide que confíe en la Fuerza.

Mal candidato

Luke se da cuenta de que ha encontrado a Yoda. El maestro Jedi sostiene ante el espíritu de la Fuerza de Obi-Wan que Luke es muy viejo para empezar a entrenar.

Premonición oscura

En la cueva del Mal Luke derrota una visión de Vader y ve su propia cara dentro del casco del señor del Sith.

El tamaño no importa

Tras un fallido intento de Luke, Yoda usa la Fuerza para sacar el Ala-X de Luke del pantano en que está hundida.

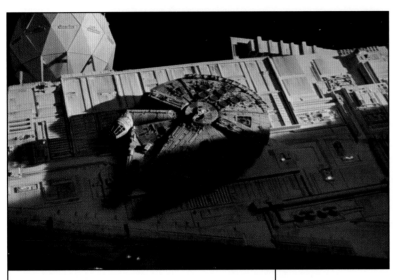

Amigos en peligro

Luke tiene una visión de Leia y Han en peligro, y decide abandonar Dagobah. Yoda y Obi-Wan le piden que no abandone su entrenamiento.

Refugio en las nubes

Libre de la flota imperial, Han pone rumbo a Ciudad de las Nubes, pero el *Halcón* está siendo perseguido en secreto por Boba Fett en su nave clase Firespray.

Luke llega a Ciudad de las Nubes.

3 DBY

MEDIDAS DESESPERADAS

Con el hiperimpulsor del *Halcón* aún averiado, Han tiene una nueva estrategia. Pilota el *Halcón* en curso de colisión directa con un destructor estelar, pero adhiere el carguero a la popa de la nave que lo persigue, ocultándose. Los imperiales creen que la nave ha saltado al hiperespacio.

Sin escapatoria

Encargan a la imperial Ciena Ree desactivar el hiperimpulsor del *Halcón Milenario*.

Han es congelado en carbonita y entregado a Boba Fett.

ENEMIGO O ALIADO

Mientras persigue al *Halcón Milenario*, Vader ordena a la flota salir del campo de asteroides para recibir un mensaje del emperador. Palpatine advierte a Vader de una gran perturbación en la Fuerza, y le dice que el hijo de Anakin Skywalker podría destruirlos a ambos. Vader sugiere que el chico podría ser un poderoso aliado, y jura al emperador que lo convertirá al lado oscuro o lo destruirá.

La traición definitiva

Poco después de que Han, Leia y Chewie lleguen a Ciudad de las Nubes, Lando es obligado a entregarlos a Vader.

Cambio de bando

Ciena Ree descubre que su mejor amigo y compañero, el piloto imperial Thane Kyrell, se ha unido a la Alianza Rebelde.

Cazarrecompensas

Vader contrata a Dengar, IG-88, 4-LOM, Zuckuss, Bossk y Boba Fett para hallar el *Halcón Milenario*.

219

Historia del Sith

La fuente de poder de los Sith es el lado oscuro de la Fuerza. Durante siglos, el miedo, la ira y el odio han impulsado su ansia de destruir a los Jedi. Aunque gran parte de su historia se pierde en el tiempo, la que se conoce está llena de conspiraciones y planes malvados en pos de lograr el dominio de la galaxia. Incluso cuando se los creía extintos, los Sith resurgieron demostrando ser tan tenaces como malvados.

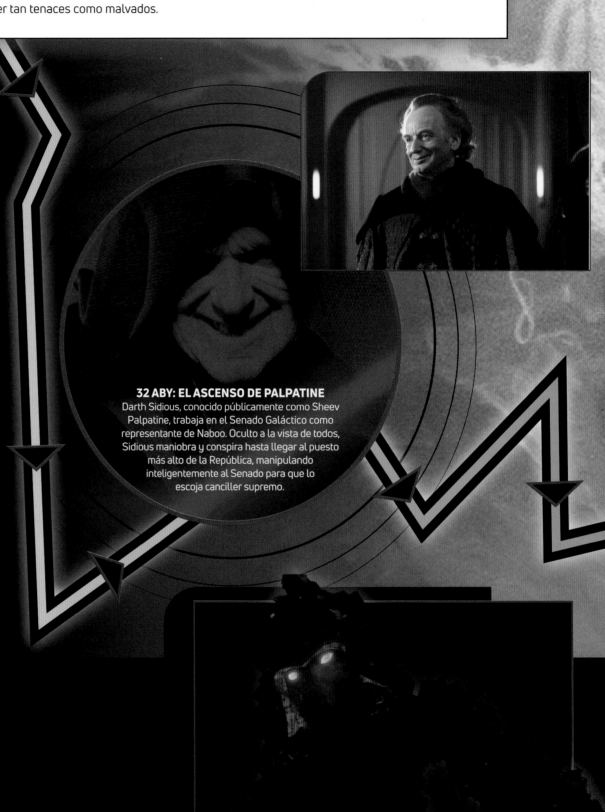

C. 5000 ABY

Un antiguo cisma

El Sith se forma como una escisión de la Orden Jedi. En su búsqueda de poder, los Sith aceptan habilidades que los Jedi consideran antinaturales.

C. 5000–1032 ABY

Luz contra oscuridad

El Sith combate contra los Jedi en numerosos conflictos durante cientos de años, hasta que el conflicto acaba con la destrucción del Imperio Sith.

C. 5000–1032 ABY

Lugares sagrados

Los Sith construyen altares en planetas como Malachor y Moraband. Codician estos lugares por su conexión con el lado oscuro de la Fuerza.

C. 2500 ABY

Alianza rota

Los Sith se alían con los drengir, pero acaban traicionando a las criaturas vegetales. Atrapan a la Gran Progenitora en una estación espacial amaxine.

C. 1032 ABY

LA REGLA DE DOS

Darth Bane, último Sith superviviente, reconoce que las luchas internas y las traiciones han llevado a la perdición del Imperio Sith. Para evitarlo, Bane declara la Regla de Dos, por la que solo puede haber un maestro y un aprendiz del Sith. Esta práctica protege a una orden inherentemente egoísta de la autodestrucción y asegura la supervivencia del Sith en los siglos venideros.

32 ABY: EL ASCENSO DE PALPATINE

Darth Sidious, conocido públicamente como Sheev Palpatine, trabaja en el Senado Galáctico como representante de Naboo. Oculto a la vista de todos, Sidious maniobra y conspira hasta llegar al puesto más alto de la República, manipulando inteligentemente al Senado para que lo escoja canciller supremo.

19 ABY: ORDEN 66

Sidious permite que se libren las Guerras Clon durante años. En secreto ha implantado en todos los clones un chip de control que, cuando sea activado, les obligará a obedecer su orden definitiva: traicionar y matar a los Jedi. Vader caza a los supervivientes.

19 ABY: El Elegido

Sidious manipula al Jedi Anakin Skywalker para hacerlo caer en el lado oscuro y convertirlo en Vader.

22 ABY: Poder ilimitado

Sidious maquina la crisis separatista para obligar a la República a concederle poderes de emergencia y crear un gran ejército.

32 ABY: El antiguo Jedi conde Dooku se convierte en aprendiz de Sidious.

32 ABY: El aprendiz de Sith Darth Maul es derrotado por un Jedi en Naboo.

C. 30 ABY–4 DBY

Maquinaciones perversas

Sidious prosigue sus estudios del lado oscuro, acumulando antiguas reliquias y tramando su venganza y su regreso en caso de ser asesinado.

C. 0–3 DBY

EL SITH ETERNO

En los rincones más remotos de la galaxia, la secta del Sith Eterno trabaja en secreto para preparar el regreso de Palpatine, con una gigantesca flota de naves destructoras de planetas para ejecutar su venganza contra la galaxia.

35 DBY: Un final oscuro

El plan de Palpatine de controlar la galaxia fracasa cuando su flota de la Orden Final y el Sith Eterno son derrotados en Exegol.

4 DBY: La caída del emperador

Vader traiciona a su maestro. Palpatine elude la muerte mediante conocimientos secretos del lado oscuro y una tecnología monstruosa.

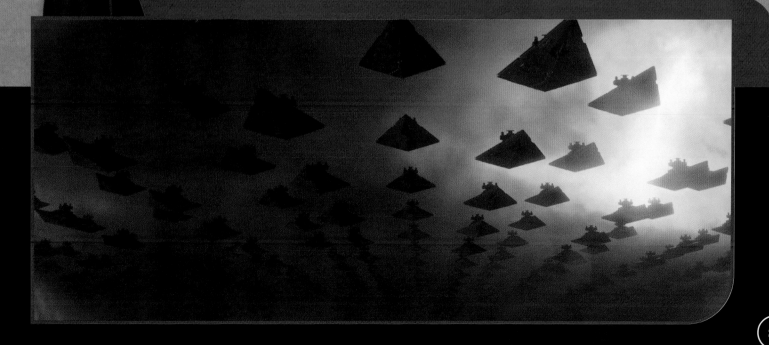

La cruzada de Vader

Atraído por Vader a Ciudad de las Nubes, Luke se entera de la verdad sobre su padre y se ve obligado a escoger entre la luz y la oscuridad. Lando ofrece a Leia y Chewbacca la oportunidad de huir y lograr reunirse con la Alianza, aunque el destino de Han sigue siendo un misterio. Vader se embarca en un viaje de descubrimiento personal, pero el emperador lo castiga duramente, y pronto se da cuenta de que no puede derrotar a Palpatine ni su plan de supremacía definitiva.

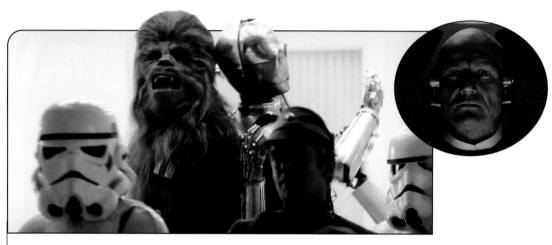

Una sola opción
Luke se deja caer de la plataforma y queda atrapado en una antena, colgando bajo Ciudad de las Nubes.

Conexión en la Fuerza
Mientras cazas TIE persiguen al *Halcón*, Leia siente la llamada de auxilio de Luke. Pese a las protestas de Lando, regresan a Ciudad de las Nubes a rescatarlo.

Cambio de opinión
Lando ordena a Lobot que les rescate a él, Leia, Chewbacca y C-3PO de los soldados de asalto imperiales.

Lenguaje droide
R2-D2 anula la computadora central de Ciudad de las Nubes y abre la puerta a la plataforma de aterrizaje del *Halcón Milenario*. La computadora revela que el hiperimpulsor ha sido desactivado.

Huida de Ciudad de las Nubes
Bajo fuego pesado de soldados de asalto, Leia, Lando, Chewbacca y los droides abordan el *Halcón*.

Impresionante
Luke cae en la cámara de congelación de carbonita, pero usa la Fuerza para escapar en el último momento.

Respuestas
A bordo del *Halcón*, Luke oye a Vader llamándolo. Luke interroga a Obi-Wan, quien no responde.

Ventaja injusta
Vader usa la Fuerza para arrojar maquinaria pesada contra Luke, rompiendo una ventana y arrojándolo hacia una plataforma de emergencia.

Lando ordena la evacuación de Ciudad de las Nubes.

Enfrentamiento esperado
Luke se abre camino por los pasillos de Ciudad de las Nubes, y se enfrenta a Darth Vader en la cámara de congelación.

Boba abandona Ciudad de las Nubes con Han.

REVELACIÓN
Vader y Luke prosiguen su feroz combate a espada por las tripas de Ciudad de las Nubes. Luke es acorralado; pierde su mano y su espada mientras Vader se acerca. Pese a ser derrotado, Luke rechaza la oferta de Vader de unirse a él para derrocar al emperador. Vader revela que es el padre de Luke, y le insta a unirse a él para gobernar la galaxia como padre e hijo. Luke no puede creerlo.

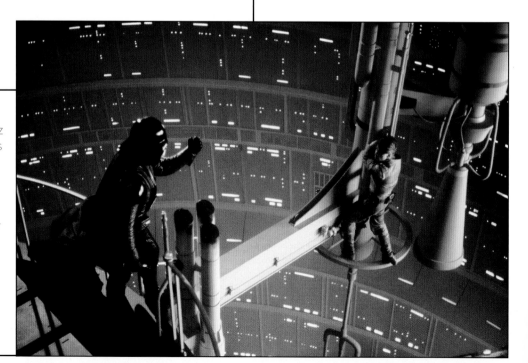

Una huida apurada

Mientras las naves imperiales se acercan, R2-D2 reactiva el hiperimpulsor y permite que el *Halcón* escape.

Culpar a Vader

Sabé y los amidalanos, un grupo de lealistas en busca de respuestas, atacan a Vader en Naboo, creyéndolo erróneamente el asesino de Padmé y Anakin.

LA TUMBA DE PADMÉ

Vader y ZED-6-7 descubren una nueva pista que los lleva a Polis Massa, donde hallan un droide de maternidad. Vader contempla una grabación de Padmé. En ellos, ella le dice a Obi-Wan que aún existe el bien en Anakin.

Medidas necesarias

Soldados de la muerte bajo el mando del sargento Cordo reciben la orden de destruir un cañón de iones rebelde. La detonación destruye el cañón y mata a Cordo.

La lección del emperador

Como castigo por desafiarlo y embarcarse en una búsqueda personal para hallar a Luke y saber cómo murió Padmé, el emperador abandona a Vader en Mustafar.

Pasaje a Exegol

Vader obtiene un buscarrutas Sith de manos del Ojo del Pantano Hebroso, que lo lleva directamente al emperador.

Buscando pistas

Vader, con el droide forense ZED-6-7, viaja a la granja de los Lars, en Tatooine, y al apartamento de Padmé Amidala, en Coruscant, en busca de venganza contra quienes le han ocultado la existencia de Luke.

Asesino Sith

El emperador envía al asesino Ochi de Bestoon a Mustafar para que dé caza a Vader, incapacitado y a quien se ha prohibido usar la Fuerza. Durante su pelea, Ochi sugiere que el emperador está construyendo un nuevo y gigantesco poder.

Buscando a Han

A bordo del *Halcón*, Chewbacca y Lando abandonan la flota rebelde en una misión de búsqueda de Han. No tienen éxito, y acaban regresando con los rebeldes.

3 DBY

Una cara familiar

En Vendaxa, Vader convence a la antigua doncella y doble naboo de Padmé, Sabé, de que le ayude a descubrir la verdad de la muerte de Padmé.

A Luke le implantan una mano robótica nueva.

AMENAZA SUPREMA

En busca de los secretos del emperador en Exegol, Vader descubre un cristal kyber del tamaño de una montaña que alimenta una gigantesca flota de destructores estelares. Al darse cuenta de que no puede vencer al emperador, Vader accede a seguir sirviéndole.

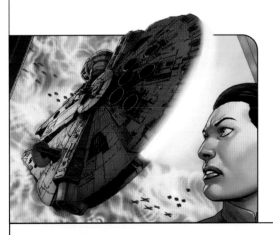

MUERTES

Ric Olié es asesinado por Darth Vader y soldados de la muerte.

Gregar Typho es asesinado por Vader y soldados de la muerte.

Tonra es asesinado por Darth Vader y soldados de la muerte.

AYUDAR A LA FLOTA

El *Halcón* halla la flota rebelde bajo ataque imperial en el Borde Medio. A bordo, Luke usa la Fuerza para hacer perder el control a los cazas TIE. La flota rebelde consigue huir, y Vader advierte a la comandante Zahra de que no destruya el *Halcón*.

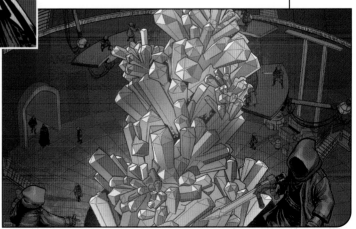

Alianzas cambiantes

Viejos agravios vuelven a la palestra cuando reaparece la cazarrecompensas Nakano Lash, pero sus revelaciones obligan a sus enemigos a cuestionar su búsqueda de venganza, y Beilert Valance pasa de cazarrecompensas a protector. Entre tanto, Han Solo sigue desaparecido, y los rebeldes se enfrentan a nuevos problemas cuando se enteran de que el Imperio escucha sus comunicaciones secretas. Una misión clandestina a un museo imperial es clave para desarrollar nuevos códigos.

El regreso de Nakano Lash

La misteriosa cazarrecompensas reaparece tras años oculta para proteger a Cadeliah, heredera del sindicato Lamento de la Viuda y del Clan Indómito.

Visiones de la Fuerza

Luke y R2-D2 llegan a Serelia en busca de una misteriosa mujer llamada Verla, que Luke cree que puede ayudarlo a encontrar una espada de luz.

Regreso a Ciudad de las Nubes

Luke y Leia acompañan a Lando por asuntos inacabados. Lando libera a Lobot, y Luke busca su espada de luz perdida.

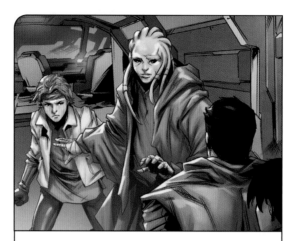

PETICIÓN FINAL

Lash admite haber matado al heredero del sindicato Lamento de la Viuda para evitar que matase a su amante, una humana del rival Clan Indómito que estaba embarazada de Cadeliah. Ahora enferma terminal, Lash convence a Valance de que proteja a Cadeliah.

Santuario

4-LOM y Zuckuss persiguen a Valance y Cadeliah hasta una base rebelde secreta en Lowik. Valance derrota a los cazarrecompensas, y deja a Cadeliah con su amiga Yura Vega como cuidadora.

Cazar a Leia

La comandante imperial Ellian Zahra se centra en la Cuarta División, buscando venganza contra Leia por la muerte de su mentor, Tarkin. Zahra aborda la nave de Leia y se enfrenta a ella con una espada, creyendo que la princesa perderá la fe en la derrota al Imperio.

Un ugnaught halla la espada de luz.

Búsqueda de venganza

Boba Fett, Beilert Valance, T'onga y otros cazarrecompensas rivales quieren vengarse de Lash por su supuesta traición.

Partida de abordaje

Zahra amenaza con destruir el crucero rebelde y hiere a Leia. Luke llega, pero Zahra escapa y regresa al *Voluntad* de Tarkin.

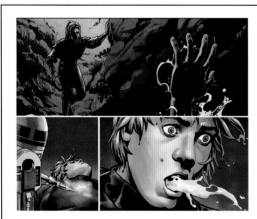

SENTIR EL PELIGRO

Gracias a la Fuerza, Verla siente que Luke es el hijo de Vader. Intenta ahogarlo, pero R2-D2 la detiene. Finalmente, Verla se convence de que hay bien en Luke, y le dice que busque una espada de luz de hoja amarilla en Tempes.

La heredera

Lash cree que Cadeliah puede unir a ambos sindicatos criminales, ahora en guerra. Otros se enteran de la existencia de Cadeliah, la consideran una amenaza y la quieren ver muerta.

La ira de Boba Fett

El cazarrecompensas llega a Ruusan y dispara a T'onga antes de fijar su objetivo en la nave de Lash.

ELIMINAR A CADELIAH

Vukorah quiere eliminar a Cadeliah e impedir que llegue a liderar el Lamento de la Viuda y el Clan Indómito. Contrata a los cazarrecompensas 4-LOM y Zuckuss para que rastreen a Valance y Cadeliah.

Ataque inminente

La general Vukorah, del Clan Indómito, dispara contra la nave de Lash, quien queda atrapada por los restos de la nave.

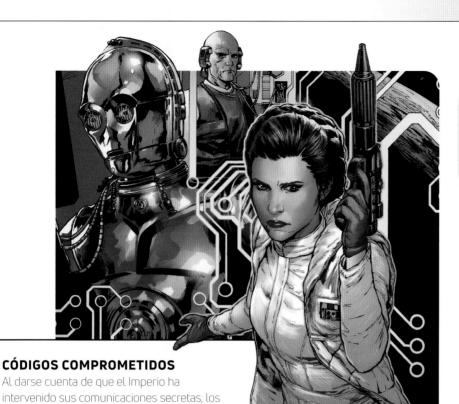

> **«Está bien, pedazo maloliente de chatarra imperial..., hora de devolverla.»**
>
> Piloto rebelde L'ulo L'ampar

CÓDIGOS COMPROMETIDOS

Al darse cuenta de que el Imperio ha intervenido sus comunicaciones secretas, los rebeldes idean un plan, la Operación Starlight, para desarrollar nuevos códigos basados en el antiguo lenguaje trawak. Según C-3PO, el único droide conocido que habla este lenguaje está en un museo imperial de Coruscant. Dirigidos por Kes Dameron y con ayuda de Lobot, los rebeldes se infiltran en el museo, roban el robot lingüista y consiguen llevarlo a la flota rebelde.

Rescate rebelde

Contratan a Valance para liberar el transporte rebelde *Espíritu de Jedha*, secuestrado por piratas.

Pagar una deuda

Valance se entera de que Boba Fett va a entregar a Han Solo, congelado, a Jabba. Valance, que debe su vida a Han, planea un rescate.

Nueva misión

Con sus líderes muertos, la Compañía Crepúsculo no encuentra un propósito definido. Everi Chalis idea una serie de ataques destinados a destruir un astillero imperial en Kuat, apodados «Operación Ringbreaker».

3 DBY

El Escuadrón Starlight bajo ataque

Mientras intenta entregar los nuevos códigos de comunicación, Shara Bey y su equipo son atacados por el destructor estelar *Voluntad de Tarkin*. Atrapado en un rayo tractor, el escuadrón debe abordar la nave imperial en su lucha por escapar. Bey se sacrifica y se queda atrás.

Reclutando a Aphra

Domina Tagge contrata a Aphra para que se infiltre en Manufacturas De'Rruyet y robe un hiperimpulsor Nihil experimental que resulta falso.

Asedio de Inyusu Tor

La Compañía Crepúsculo queda varada en Sullust tras el aterrizaje forzoso del *Trueno*. Toman una instalación minera y repelen los ataques de soldados de asalto imperiales.

Observadora secreta

Oculta, Bey hackea el *Voluntad de Tarkin* para obtener información; finalmente contacta con la flota rebelde.

ELECCIÓN IMPOSIBLE

Hacer funcionar el robot traductor hace que los sistemas de Lobot se colapsen. Ignorando las quejas de Lando, tanto Leia como Kes Dameron ordenan a Lobot intentar establecer contacto con el Escuadrón Starlight. Sintiéndose abandonado por los rebeldes, Lando ofrece el droide a Jabba el Hutt.

Anillos de poder y riqueza

La doctora Aphra comienza su búsqueda de los míticos Anillos de Vaale. Ronen Tagge posee ambos anillos hasta que Aphra causa una explosión en su apartamento de lujo en Canto Bight. El contrabandista Afortunado recupera el Anillo de la Fortuna.

Cambio de bando

La gobernadora imperial Everi Chalis deserta a la Rebelión y proporciona información crucial para destruir varios objetivos imperiales, incluida una fábrica de armas biológicas en Coyerti.

MUERTES

Nakano Lash muere cuando la general Vukorah vuela su nave.

225

Guerra de los cazarrecompensas

La galaxia entera busca a Han Solo, congelado, tras haberle sido robado a Boba Fett. Numerosos cazarrecompensas están dispuestos a luchar, engañar y traicionarse por encontrarlo antes que los demás. Tan solo un sombrío grupo criminal, dirigido por alguien del pasado de Han, sabe dónde se encuentra. Pronto, las figuras más importantes del crimen, los amigos de Han y el mismo Darth Vader coinciden en su búsqueda del preciado botín.

EL RESURGIR DE CRIMSON DAWN
Qi'ra revela que el grupo criminal Crimson Dawn tiene en su poder a Han y que invita al mundo criminal de la galaxia a una subasta por él.

Aguafiestas
La doctora Aphra y Sana Starros se cuelan en la nave *Bermellón* para obtener información sobre Crimson Dawn para Domina Tagge.

Agresión calculada
En Nar Shaddaa, Deathstick ataca a Beilert Valance y Dengar. De acuerdo con el plan de Qi'ra, se les permite escapar.

Una pista sobre Han
Amilyn Holdo le dice a Leia que Crimson Dawn va a subastar a Han. Lando y Chewie se unen a ella y se dirigen al helado planeta Jekara.

Invitación inesperada
Cuando Ebann Drake es asesinado, su prima Domina Tagge envía a la doctora Aphra en su lugar en la subasta de Crimson Dawn.

Trato secreto
Ochi de Bestoon descubre que Bokku el Hutt trabaja con Crimson Dawn para traicionar a Jabba y quedarse con Han para sí mismo.

Solo, robado
En Nar Shaddaa, roban Han a Boba y lo entregan a Lady Qi'ra, de Crimson Dawn.

Buscando a Solo
Vader busca a Han para preparar una trampa para Luke.

Recompensa
Jabba pone precio a la cabeza de Boba por no entregarle a Han. Boba se convierte en objetivo de muchos cazarrecompensas, incluidos Zuckuss y 4-LOM.

Asesina a sueldo
Valance y Dengar piden información sobre Boba a Devono Vix, pero Vix es asesinado por Deathstick, a sueldo de Crimson Dawn.

Hackear a Vader
En su busca de Han, Vader se enfrenta a IG-88. El droide asesino emplea códigos para inutilizar el traje de Vader, pero acaba derrotado.

Fett, de incógnito
Tras llegar a Jekara, Boba derrota a Bossk y se disfraza para infiltrarse en la subasta de Crimson Dawn.

Sly Moore, perdonada
Vader está decidido a matar a la umbarana por traición, hasta que ella revela la subasta de Han y la probable aparición de Luke en ella.

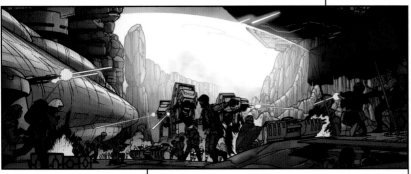

BATALLA DE AB DALIS
Luke se une al Escuadrón Starlight en una misión de rescate. Fuerzas rebeldes ordenan a los cazas que concentren fuego intenso contra tierra, desencadenando una erupción volcánica que acaba con el destructor estelar *Ultima II*.

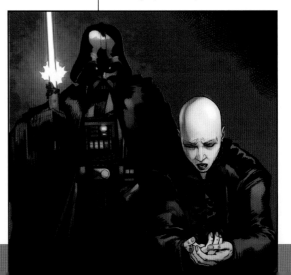

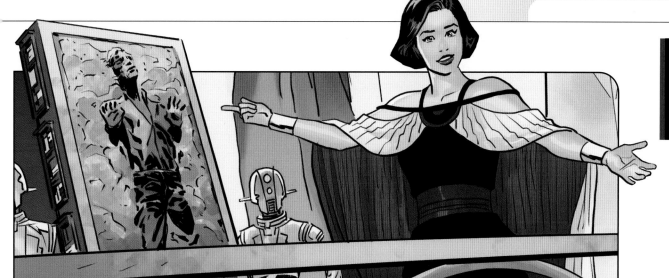

MUERTES

Devono Vix es decapitado por Deathstick.

Los miembros del Gran Consejo Hutt son asesinados por Vader.

Esperanza renovada
Leia cree que Han ha muerto. Qi'ra aborda el *Halcón* y le dice a Leia que Boba se lleva a Han a Tatooine.

LA MEJOR PUJA
Cárteles criminales como el de los Hutt, el Sol Negro y el Clan Indómito se reúnen en la nave insignia de Crimson Dawn, el *Bermellón*, para pujar por Han Solo, congelado. Jabba el Hutt ofrece un millón de créditos por Han, superando así a todos sus competidores. Leia, Chewbacca y Lando se cuelan en el *Bermellón* y espían la subasta de Qi'ra, pero su plan de rescate de Han se va al traste con la aparición de Boba.

El golpe de Lobot
Lobot desarbola la lanzadera imperial que transporta a Han.

Reconstrucción droide
Crimson Dawn paga para restaurar a IG-88, en un intento por recuperar a Han de manos de Boba. IG-88 se enfrenta a Boba, pero es derrotado.

Inexperto
Aún incapaz de enfrentarse a Vader cara a cara, Luke lo atrae hacia sí para que Leia y Lando intenten recuperar a Han.

Sentimientos en la Fuerza
Vader siente que el miedo impide a Luke convertirse en un Jedi, y se entera de que el emperador lo quiere vivo.

A por el botín
La lanzadera que lleva a Han al *Ejecutor* es perseguida por el Consejo Hutt, el *Halcón Milenario* y Valance y Boba Fett en el *Esclavo I*.

3 DBY

Cambio de lealtad
Boba y Valance se unen para hacerse con Han, y abandonan a Dengar en Jekara. Rescatado más tarde por Deathstick, Dengar revela la localización de Cadeliah a Crimson Dawn.

HACIA CASA
Boushh y su equipo de cazarrecompensas son atrapados mientras intentan expulsar traidores de la Corporación Tagge. Lady Domina ofrece a Boushh y sus compañeros exiliados ayuda para regresar a su planeta natal, a cambio de información sobre su cliente, Crimson Dawn.

Tentáculos carmesíes
Aphra y Sana Starros roban un collar de datos que revela que espías de Crimson Dawn se han infiltrado en numerosas organizaciones galácticas.

Al alcance
Qi'ra dispone que el *Halcón* aterrice en el destructor estelar para que Leia, Lando y Chewbacca se hagan con Han.

El final del Consejo
Vader acaba con el Consejo Hutt, lo que deja a Jabba como líder único del clan Hutt.

Cambiar el trato
Vader llega y reclama a Han para el Imperio; lucha contra Qi'ra hasta que presiente la llegada de Luke. Amenaza con matar a Han a menos que Luke acuda ante él.

Dar por muerto
En el *Ejecutor*, Valance lleva a Boba a Han antes de que el cazarrecompensas lo traicione y lo deje casi muerto.

Un aliado improbable
El Ala-X de Luke es derribado en Jekara. Sly Moore traiciona a Vader y envía droides a reparar el caza rebelde.

Han, perdido
Leia, Lando y Chewbacca llegan hasta Han, pero una explosión abre una brecha en el casco del *Ejecutor*. Han es expulsado al espacio abierto, y Boba lo recupera.

Amenaza creciente

Alertada de la amenaza de una nueva Estrella de la Muerte, la Alianza comienza a buscar estrategias para derrotarla. La princesa Leia formula un plan para distraer a la flota imperial y dar a la Rebelión una ventaja temporal. Con las naves rebeldes comenzando a reunirse en secreto en Sullust, Leia y Luke lanzan una misión de rescate para liberar a Han Solo de las garras de Jabba el Hutt. Luke regresa a Dagobah para cumplir una promesa que hizo a Yoda.

Juegos mentales
Luke ayuda durante la infiltración de un equipo rebelde en una refinería imperial, pero le distraen oscuras visiones sembradas por el emperador.

Operación Luna Amarilla
Leia idea una misión de distracción para reclutar naves y distraer al Imperio mientras la flota rebelde se concentra en Sullust.

PRISIONERA DISPUESTA
Iden Versio, del Escuadrón Infernal, consigue ser «capturada» por la Alianza. A bordo del crucero *Fe Invencible*, Versio elimina un mensaje cifrado interceptado que habría revelado que el emperador está tendiendo una trampa a los rebeldes en Endor.

Desvío y rescate
En Arkanis, Leia y Chewbacca rescatan a Lando de Bossk. Chewbacca es capturado, pero Leia engaña a Bossk para que lo deje en libertad.

Engañar a Jabba
Lando se infiltra en el palacio de Jabba, en Tatooine, disfrazado de guardia.

La segunda Estrella de la Muerte
En una reunión en Zastiga, la líder de la Rebelión, Mon Mothma, y el almirante Gial Ackbar revelan a personal rebelde autorizado que el Imperio está construyendo una nueva estación espacial capaz de arrasar planetas.

Zin Graw
Zin Graw, piloto de TIE del Ala Sombra, se convierte en espía rebelde.

Nuevo disfraz
Leia y Chewbacca viajan a Ord Mantell. Maz Kanata les ayuda a robar una armadura de un cazarrecompensas llamado Boushh.

Luke le regala
Luke le regala R2-D2 y C-3PO a Jabba.

NUEVA MOTIVACIÓN
Vader llega a la segunda Estrella de la Muerte, parcialmente construida, para decirle al comandante Tiaan Jerjerrod que el emperador está disgustado por su falta de progresos. Jerjerrod promete que la tripulación redoblará esfuerzos en previsión de una visita personal del emperador.

Regreso a Tatooine
C-3PO y R2-D2 viajan hasta el palacio de Jabba el Hutt con un mensaje de parte de Luke.

Capturada por los imperiales
Leia y su equipo son detenidos en el destructor estelar *Doncella Escudera*, pero consiguen escapar robando la lanzadera imperial *Tydirium*.

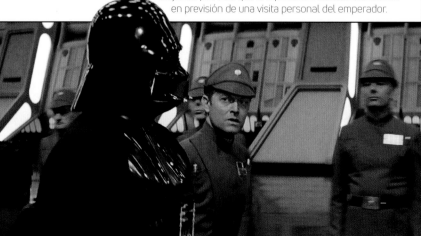

GRAN POZO DE CARKOON

Jabba ordena que se arroje a los rebeldes al voraz Sarlacc, para que sufran el destino de ser digeridos durante más de mil años. Recuperando su nueva espada de luz verde de R2-D2, Luke desata una intensa lucha para huir.

MUERTES

Jabba el Hutt, jefe criminal, muere estrangulado por Leia.

Lyttan Dree, piloto imperial de TIE, es destruido al intentar retomar el *Celeridad*.

Zin Graw, piloto del Ala Sombra, muere en combate espacial.

Último disparo

Leia apunta un cañón láser de gran calibre hacia la cubierta de la barcaza de Jabba. Luke lo dispara, desatando una serie de enormes explosiones mientras los rebeldes escapan.

Temeraria e imaginativa

Disfrazada como el cazarrecompensas Boushh, Leia lleva a Chewbacca a Jabba. Libera a Han de la carbonita, pero son capturados.

Boba ataca

Han y Chewie luchan contra el cazarrecompensas y salvan a Lando del Sarlacc.

No hay trato

Jabba se niega a la petición de Luke de liberar a sus amigos. Luke cae por una trampilla, enfrentándose (y, finalmente, derrotando) a un rancor.

La verdugo del Hutt

En el caos que se desata en la barcaza de Jabba, Leia ve una oportunidad de atacar y estrangula al Hutt hasta matarlo.

ENEMIGO INTERIOR

En una misión para recuperar el destructor estelar *Celeridad*, el Ala Sombra se enfrenta a una facción imperial que va por libre, dirigida por el almirante Gratloe. Mientras evitan que Gratloe venda el *Celeridad* a los rebeldes, Graw muere en un combate espacial contra Alas-X rebeldes.

4 DBY

Boba cae en las fauces del Sarlacc.

El emperador Sheev Palpatine llega a la segunda Estrella de la Muerte.

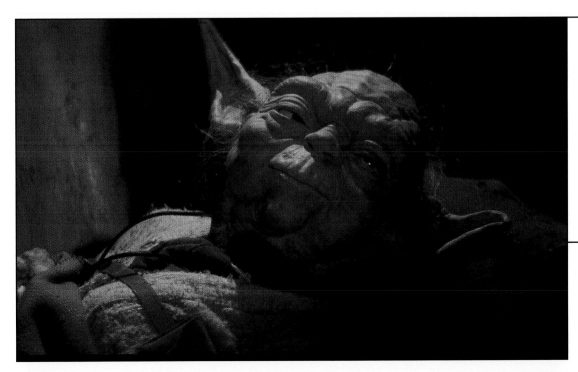

CUMPLIR UNA PROMESA

Luke regresa a Dagobah para acabar su formación como Jedi. Yoda le dice que ya no necesita más entrenamiento para ser un Jedi, sino enfrentarse a Vader. Antes de convertirse en uno con la Fuerza, Yoda le revela a Luke que hay otro Skywalker. El espíritu de Obi-Wan le revela a Luke que tiene una hermana melliza: él se da cuenta de que es Leia.

C. 4 DBY

PESADILLA VIVIENTE

Boba despierta en el estómago de un sarlacc, rodeado de ácido. Aprovecha oxígeno del traje de un soldado de asalto muerto antes de emplear su lanzallamas para abrirse camino hasta la libertad. Arrastrando su cuerpo herido, sale del pozo y se desmaya sobre la arena.

C. 4 DBY

Cazador cazado

Los jawas le quitan a Boba su armadura y su mochila propulsora. Posteriormente, incursores tusken se llevan al cazarrecompensas como prisionero.

C. 5 DBY

Fett contra los Pyke

Tras presenciar cómo desde un tren repulsor se disparaba contra el campamento tusken, Boba jura llevar la lucha a los Pyke pilotando el vehículo (un transporte para su lucrativo comercio de especia) con impunidad.

C. 4 DBY

Hazañas de Boba

Tras un fracasado intento de huida, Boba salva a un joven tusken de una amenazante criatura.

C. 4 DBY

Una nueva tribu

Boba es aceptado por la tribu tusken y comienza a entrenar con un bastón gaffi.

C. 5 DBY

Deslizadores robados

Boba roba deslizadores a la banda Trancos Kintanos y enseña a los tusken a manejarlos para que puedan atacar el tren. Boba continúa su entrenamiento con el gaffi.

C. 5 DBY

Un buen botín

Los tusken detienen el tren, y Boba ordena a los Pyke pagar por futuros tránsitos por su territorio. Declara la propiedad ancestral tusken del territorio del Mar de Dunas, y que estos no tolerarán más ataques de los Pyke.

C. 4 DBY 9 DBY

Visiones del pasado

Tras reclamar el trono de Jabba el Hutt, Boba Fett cura sus heridas en una cápsula de bacta. Dentro del tanque, su mente divaga con visiones del pasado. Recuerdos de su infancia en Kamino se mezclan con experiencias traumáticas: cómo fue casi devorado por un sarlacc; su captura y posterior aceptación por una tribu tusken; el modo en que volvió a perder una familia y cómo vagó por las dunas de Tatooine en busca de su identidad.

9 DBY: Una operación vital

Boba halla a la asesina Fennec Shand malherida y la lleva a un salón de modificación para que le salven la vida con implantes cibernéticos. Tras recuperarse, Shand accede a ayudar a Boba como agradecimiento por salvar su vida.

C. 5 DBY

Masacre de tusken

La aldea tusken es masacrada en ausencia de Boba, al parecer por parte de los Trancos Kintanos, y él queda huérfano nuevamente.

9 DBY: El robo de una Firespray

Boba expresa su deseo de crear su propio gotra criminal. Con ayuda de Fennec, regresa al palacio de Jabba y se infiltra en él, enfrentándose a droides y guardias, para recuperar su nave clase Firespray.

C. 5 DBY

NEGOCIACIONES DIFÍCILES

Boba habla con los Pyke de Mos Eisley y les exige pago en nombre de los tusken. Sin embargo, los Pyke afirman que ya han pagado a los Trancos Kintanos su tránsito seguro por el mismo territorio. Boba promete resolver el problema en nombre de los tusken.

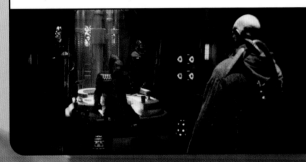

9 DBY: Venganza

Boba y Fennec escapan en la nave. Fennec decide quedarse con Boba mientras él ajusta viejas cuentas. Dispara a los Trancos Kintanos con las armas de la nave.

C. 5 DBY

UN CAMBIO VITAL

Para cimentar su lugar en la tribu, Boba se embarca en un viaje espiritual con ayuda de una criatura similar a un lagarto. Confuso, vaga por el desierto mientras tiene vívidas alucinaciones. Boba regresa al día siguiente al campamento con una rama, señal de su progreso y valía, con la que crea un bastón gaffi para acabar siendo miembro de pleno derecho.

9 DBY: REGRESO AL SARLACC

Boba regresa al sarlacc en busca de su armadura. Con la nave flotando sobre el pozo, intenta mirar en su oscuro interior. De repente, el sarlacc ataca la nave con sus tentáculos. Fennec lanza un explosivo por las fauces abiertas, y acaba con la bestia. Tras una última búsqueda en su estómago, Boba se convence de que la armadura no está allí. Traza planes para su nueva banda y promete lealtad y una parte de las ganancias a Fennec si se queda con él.

9 DBY: Nuevo amo

Fennec y Boba entran en el palacio de Jabba. Boba mata a Bib Fortuna y se sienta en el trono.

La batalla de Endor

Al enterarse de que Palpatine en persona se encuentra en la segunda Estrella de la Muerte, los rebeldes aprovechan para atacar. Han dirige un comando a la Luna Boscosa de Endor para destruir el generador de escudos que protege la estación espacial, y Lando dirige los escuadrones de caza. Los rebeldes no saben que el emperador les ha tendido una elaborada trampa y que la estación es plenamente operativa. Luke se enfrenta a Vader en un duelo final antes de que el hombre antaño conocido como Anakin Skywalker escoja su destino final.

La flota rebelde llega a Endor.

ES UNA TRAMPA
Lando y el copiloto Nien Nunb dirigen el ataque a la Estrella de la Muerte desde el *Halcón Milenario*, pero pronto se dan cuenta de que el escudo está activo. Ordenan a las naves rebeldes cancelar el ataque y defenderse de los cazas imperiales.

Voluntarios
Han se ofrece a dirigir el equipo de Rastreadores en su ataque a la luna de Endor. Chewbacca, Leia y Luke se unen a él.

Batalla en el espacio
El emperador ordena a Vader colocar la flota imperial en el extremo opuesto de Endor, a la espera de órdenes.

Plenamente operativa
La segunda Estrella de la Muerte dispara y destruye los cruceros rebeldes *Libertad* y *Nautiliano*.

En la Luna Boscosa de Endor
Han, Leia, Chewbacca y Luke se dirigen a Endor en una lanzadera imperial robada. Al pasar junto al *Ejecutor*, Luke y Vader se sienten mutuamente.

Provocación del emperador
Incitan a Luke para que mate a Palpatine, pero Vader lo impide y comienza un intenso duelo de espadas de luz.

Plan de ataque
Los líderes rebeldes Mon Mothma, el almirante Ackbar y el general Crix Madine tienen una reunión informativa.

Sorpresa rebelde
Tras aterrizar en la luna boscosa, el comando rebelde encuentra exploradores imperiales, a los que Han alerta involuntariamente de su presencia.

Ultimando la flota
La flota rebelde se concentra sobre Sullust, preparándose para atacar la segunda Estrella de la Muerte.

Persecución por el bosque
Luke y Leia persiguen a los exploradores en motodeslizadores. El vehículo de Leia resulta dañado, y ella queda separada del grupo.

Lucha de voluntades
Luke rechaza la oferta de Palpatine de unir fuerzas. El emperador revela que ha tendido una trampa a la flota rebelde.

NUEVOS AMIGOS
Leia conoce a Wicket, un ewok que la lleva a su aldea, en las copas de los árboles. Los demás rebeldes son capturados cuando Chewbacca acciona involuntariamente una trampa. Transportan a Han, Luke, Chewie y los droides a la aldea ewok, donde se reúnen con Leia.

Luke le revela a Leia que ella es su hermana melliza.

Luke se entrega
Vader llega a la luna boscosa. Luke se entrega, con la esperanza de convencer a su padre de regresar al lado luminoso de la Fuerza. Vader se niega a ello y lleva a su prisionero a la Estrella de la Muerte, ante Palpatine.

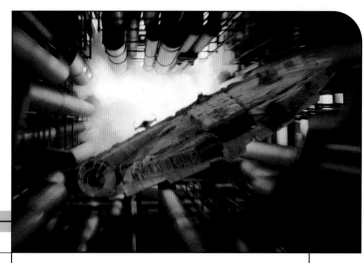

Combate a corta distancia

Lando ordena a la flota rebelde que se acerque a los destructores estelares para protegerse del fuego de la segunda Estrella de la Muerte.

Curso de colisión

El comandante Arvel Crynyd estrella su Ala-A dañada contra el puente de mando del *Ejecutor*, matando al almirante Piett.

El *Ejecutor* se precipita contra la Estrella de la Muerte.

REACCIÓN EN CADENA

Wedge Antilles sigue al *Halcón* dentro de la Estrella de la Muerte, maniobrando a través de estrechos túneles mientras les persiguen cazas TIE. Los rebeldes destruyen el núcleo del reactor y se lanzan a una rápida salida mientras las explosiones amenazan con engullirlos.

COMO MI PADRE ANTES QUE YO

Rabioso, Luke propina golpe tras golpe con su espada a Vader, derribándolo y cortándole la mano. Desafiando al emperador, Luke afirma ser un Jedi y se niega a dar el golpe fatal a su propio padre. El emperador desata un terrible ataque de relámpagos de la Fuerza contra el joven Skywalker. Vader intercede y lanza al emperador a su presunta muerte por el abismo de un reactor, salvando a su hijo pero, al final, sacrificando su propia vida.

Retirada imperial

La almirante Rae Sloane ordena que el resto de la flota imperial se dirija al sistema Annaj.

Fuego amigo

Luke escapa de la Estrella de la Muerte en una lanzadera imperial, pero la piloto rebelde Shara Bey está a punto de derribarlo.

4 DBY

La segunda Estrella de la Muerte explota.

Secreto descubierto

Vader siente que Luke tiene una hermana melliza. Su sugerencia de que tal vez pueda atraerla al lado oscuro pone furioso a Luke.

Redención

Vader le pide a Luke que le quite la máscara para verlo con sus propios ojos. Anakin ha regresado a la luz y se vuelve uno con la Fuerza.

Nuevos aliados

Tras convencerse de que C-3PO es un dios, los ewoks acceden a dirigir a los rebeldes a la entrada secreta del generador de escudos.

Éxito del comando

Los rebeldes acceden otra vez al generador, ponen los demás explosivos y lo destruyen.

Misión incompleta

Han y el equipo rebelde entran en el búnker del generador, pero son rápidamente embolsados por imperiales.

Cambio de rumbo

Los ewoks usan imaginativos arietes y trampas de troncos para derribar caminantes AT-ST.

MUERTES

Arvel Crynyd, piloto de Ala-A, muere estrellándose con el *Ejecutor*.

Firmus Piett muere cuando el Ala-A de Arvel se estrella contra el puente de mando del *Ejecutor*.

Anakin Skywalker se sacrifica para salvar a Luke.

Los ewoks lanzan un ataque sorpresa contra los imperiales.

Chewbacca y los ewoks se ponen a los mandos de un AT-ST.

Leia es herida por fuego de bláster.

Después de Endor

La victoria rebelde en Endor desencadena alegres celebraciones a lo largo de una galaxia agradecida, pero fuerzas imperiales leales a Palpatine se niegan a ceder el poder. En una misión para eliminar remanentes imperiales, Han y su equipo se dan cuenta de que el triunfo rebelde puede ser breve. En el fugaz destello de la victoria, Han y Leia se casan. Para algunos, la lucha se ha acabado; para otros, la guerra apenas está empezando.

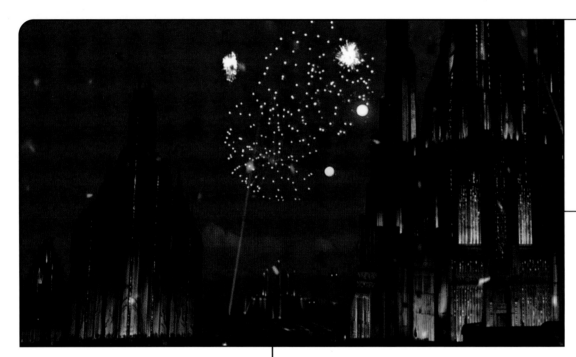

CELEBRACIONES GALÁCTICAS

Residentes de la Luna Boscosa de Endor, Naboo, Bespin y Tatooine se unen al resto de la galaxia para celebrar la noticia de que el Imperio ha sido derrotado. Los rebeldes disfrutan de una feliz reunión en la aldea del Árbol Brillante, con los espíritus en la Fuerza de Obi-Wan Kenobi, Yoda y Anakin Skywalker como felices testigos.

Huida de Endor
El Escuadrón Infernal se abre camino por la luna boscosa hasta su encuentro con la *Corvus*, y se retira hacia el planeta Vardos.

Luke incinera a su padre en una pira funeraria.

Reacción violenta
En Coruscant, entusiastas multitudes derriban la estatua de Palpatine, y la policía imperial abre fuego.

Fortalezas enemigas
Han dirige a los Rastreadores en una misión para atacar la base imperial en las antípodas de Endor.

Descubrimiento y presentimiento
Los Rastreadores, entre ellos Kes Dameron y Shara Bey, luchan contra soldados de asalto y AT-ST. Han descubre los planes de la Operación Ceniza.

Lazos familiares
Leia le explica a Han que Luke es su hermano.

> «Hemos luchado **tanto tiempo**... Me **cuesta creer** que hemos ganado.»
>
> Kes Dameron

PARADA NO PROGRAMADA

En una excursión a la gélida luna de Madurs, a bordo del *Halcyon*, Leia y Han descubren una estación minera imperial sumergida, que extrae un metal rico en energía llamado carnium. Explosiones causadas por la estación están desgajando la luna, y los recién casados se unen a los lugareños para sabotearla. Su misión está a punto de fracasar, hasta que Leia conecta con la Fuerza con gigantescos animales submarinos que atacan y destruyen la estación.

Botín de victoria
Los ewoks capturan e intentan asar a varios soldados de asalto hasta que Han y Leia intervienen y les ofrecen cambiarlos por raciones.

Se otorga la Medalla al Valor a los pilotos de Ala-B de la Alianza.

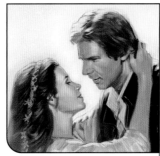

Leia y Han se casan en Endor.

Amedda, un paso al frente
El gran visir Mas Amedda se hace con el control de las fuerzas imperiales que quedan en Coruscant.

Salvar Madurs
El rayo tractor del *Halcyon* estabiliza temporalmente el núcleo de Madurs. Leia negocia la adhesión de la luna a la Nueva República.

Batallas continuadas
Bey dirige el Escuadrón Verde, derrota remanentes imperiales y libera Ciudad Cawa, en Sterdic IV.

Los rebeldes liberan Beltire.

4 DBY

UN NUEVO AMANECER

La Alianza para Restaurar la República comienza su transición hacia un gobierno galáctico renovado, llamado Nueva República. Sus líderes son conscientes de que la Guerra Civil Galáctica no ha acabado y de que los remanentes imperiales son un peligro constante.

Luna de miel en el *Halcyon*
Han y Leia se embarcan en el crucero *Halcyon*, de Líneas Estelares Chandrila, en un viaje que es mitad luna de miel y mitad misión diplomática.

Detener las malas noticias
El gobernador imperial Ubrik Adelhard crea el Bloqueo de Hierro en torno al sistema Anoat para impedir que se extienda la noticia de la muerte del emperador.

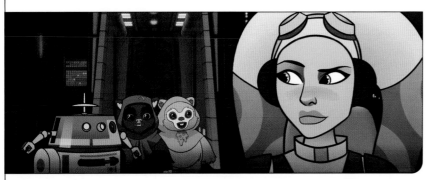

Cabos sueltos
Junto con algunos ewoks, Hera Syndulla y Chopper lanzan el *Espíritu* para eliminar cazas TIE de un remanente imperial que se dirigen a la aldea ewok.

C. 4 DBY

Búsqueda de respuestas
Lando y Chewbacca acuden a Neskar a investigar e impedir que piratas ataquen las líneas de suministro rebeldes.

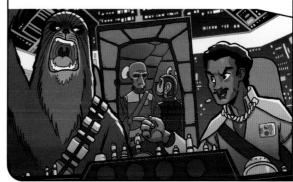

Operación Ceniza

La aparente muerte del emperador desata una campaña de bombardeo llamada Operación Ceniza. El almirante Garrick Versio dispersa satélites disruptores del clima, causando devastación medioambiental en varios planetas, incluido Naboo. La operación obliga a leales imperiales a cuestionarse su lealtad y sus alianzas. Sin embargo, solo es el inicio del plan del emperador para castigar a sus enemigos y a sus sucesores eliminándolos definitivamente.

Aún al mando
Droides mensajeros transportan órdenes del emperador a oficiales imperiales seleccionados, con instrucciones para iniciar la Operación Ceniza.

El cañón, comprometido
Iden Versio se infiltra en el crucero rebelde atacante y se dirige a la cubierta de armas, empleando un droide buscador ID10 para hackear el sistema de la nave y sabotear el cañón.

Destructor indefenso
Un crucero mon calamari emplea un cañón de iones para inutilizar el *Intrépido*. Cazas TIE y Alas-X se enfrentan en el espacio.

Naves rebeldes atacan los astilleros de Fondor.

MISIÓN EN PILLIO
El miembro del Escuadrón Infernal Del Meeko se embarca en una misión para destruir artefactos coleccionados por el emperador Palpatine. Cuando llega a Pillio, Luke ayuda a Meeko a llegar al observatorio del emperador. Meeko, a su vez, le permite a Luke quedarse con una brújula estelar Jedi.

Huida y enfrentamiento
Huyendo del crucero rebelde inutilizado en su caza TIE, Iden Versio se enfrenta a Alas-X rebeldes para defender el *Intrépido*.

Objetivo: Vardos
El Escuadrón Infernal se entera de que los satélites climáticos van a destruir Vardos, planeta natal de Versio.

Victoria
Iden destruye las pinzas magnéticas que sujetan el *Intrépido* a los astilleros. Con sus turboláseres, la nave daña gravemente el indefenso crucero rebelde, y después huye.

RONDA DE GUARDIA
El almirante Versio destina al Escuadrón Infernal a los astilleros de Fondor. Su misión, para el moff Derrek Raythe, es proporcionar seguridad mientras se cargan satélites experimentales en el destructor estelar *Intrépido*, atracado en los astilleros.

«Si esto es el nuevo Imperio, **no quiero formar parte** de él.»

Del Meeko

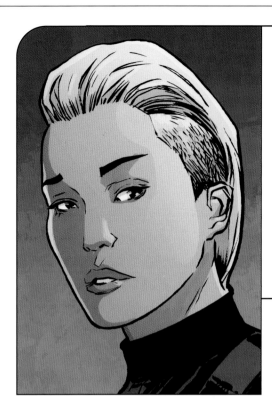

EL GENOCIDIO DE NACRONIS

La 204.ª Ala de Caza Imperial (Ala Sombra) comienza a atacar múltiples planetas como parte de la Operación Ceniza. En Nacronis, la piloto de Ala Sombra Yrica Quell escolta bombarderos TIE mientras lanzan explosivos que causan una tormenta planetaria. Con toda la vida de Nacronis extinguida, Quell se ve abrumada por la culpa. Su mentor, Soran Keize, insta a Quell a desertar a la Nueva República antes de seguir luchando por el bando perdedor.

Ataque orbital

A bordo del destructor estelar imperial *Tormento*, el capitán Lerr Duvat despliega satélites de disrupción climática para arrasar Naboo.

Súplica ignorada

El Escuadrón Infernal halla los satélites de la Operación Ceniza rodeando Vardos. Iden se enfrenta a su padre, el almirante Versio, debido a los satélites, pero él los activa de todos modos.

Objetivos del emperador

Rastreadores rebeldes atacan una base de la Oficina de Seguridad Imperial en Tayron. C-3PO hackea la computadora de la OSI y descubre varios objetivos de la Operación Ceniza.

Superados

Los imperiales abruman a los pilotos de los N-1 hasta la llegada de Lando, Nien Nunb, Shriv Suurgav y la flota rebelde

Punto de ruptura

Meeko e Iden se niegan a matar civiles imperiales. Su colega del Escuadrón Infernal, Gideon Hask, los acusa de traición.

Escuadrón real

Shara Bey, la reina Sosha Soruna y Leia reactivan y pilotan olvidados cazas estelares N-1 para atacar los satélites de destrucción climática.

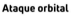

4 DBY

Súbdito leal

Ordenan a Hask matar a Meeko e Iden, pero ellos escapan. Hask es ascendido a líder del Escuadrón Infernal tras rescatar a Gleb en solitario.

Regreso a Naboo

Leia viaja a Naboo con Shara Bey, con la esperanza de hallar aliados para la Nueva República.

Naboo experimenta un corte de comunicaciones.

Nueva sangre

Iden y Meeko aceptan la oferta de Lando de unirse al esfuerzo del Escuadrón Peligro para derribar satélites de disrupción climática.

«Decisiones desagradables»

El general imperial Valin Hess dirige un ataque al planeta Burnin Konn que devasta una ciudad entera y sacrifica a miles de soldados de su propia división.

Misión de extracción

Encargan al Escuadrón Infernal extraer a la Regente Gleb, directora de la Escuela Preparatoria Militar de Futuros Líderes Imperiales.

Catástrofe climática

El capitán Korro informa de que el ataque orbital de los satélites está causando incendios, inundaciones y destrucción generalizada en Naboo.

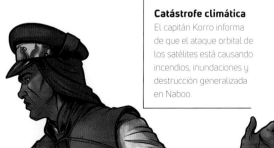

Desilusionados

Iden y Meeko se rinden a la Alianza Rebelde. Son interrogados por Lando de camino a Naboo.

Batallas sin descanso

La Operación Ceniza continúa destruyendo numerosos sistemas. La unidad imperial de élite Ala Sombra intercambia disparos con su nuevo enemigo, el Escuadrón Alfabeto, sometido a presiones internas: su líder, Yrica Quell, se enfrenta a su pasado cuando tiende una trampa a sus antiguos compañeros y su lealtad es cuestionada. Mientras tanto, en Akiva, la almirante Sloane consigue huir del alcance de la Nueva República por muy poco.

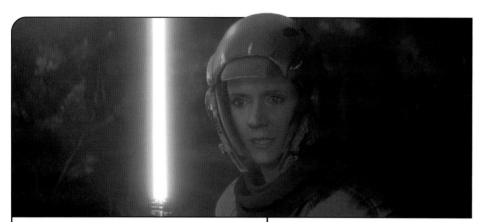

Conexión de equipo
En la luna de Harkrova, Yrica Quell pierde una gran oportunidad de encajar con el Escuadrón Alfabeto cuando experimentan visiones místicas en un templo Jedi.

UNA ADVERTENCIA OMINOSA
Leia entrena como Jedi con Luke en Ajan Kloss, aprendiendo a canalizar la Fuerza, y a usar una espada de luz. Deja de entrenar cuando siente que su camino Jedi llevará a la muerte de su hijo aún no nacido, Ben.

Primer fracaso
Envían al Escuadrón Alfabeto a Abednedo para extraer a soldados de asalto capturados. La misión fracasa cuando cazas TIE destruyen un transporte, matando a los cautivos.

VICTORIA DE LA NUEVA REPÚBLICA
Tras ayudar en varias misiones de recuperación, envían al Escuadrón Alfabeto a ayudar a los Alas-Y del Escuadrón Granizo a destruir un destructor estelar dañado en el sector Haldeen. Quell sigue luchando por forjar una amistad con su equipo.

Hera asume el mando del Escuadrón Alfabeto.

Soran Keize abandona el Imperio y asume el alias de Devon Lhent.

Nueva base
El Ala Sombra se hace con el control de Orbital Uno, una estación minera de gas tibanna sobre Pandem Nai.

La caza del Ala Sombra
El agente de la Nueva República Caern Adan forma el Escuadrón Alfabeto para enfrentarse a la 204.ª Ala de Caza Imperial, el Ala Sombra.

Paz rota
La esperanza de una paz duradera desaparece cuando remanentes imperiales atacan una decena de planetas.

CERRAR LA TRAMPA
El Escuadrón Alfabeto acorrala al Ala Sombra en su base, en torno al planeta Pandem Nai. Nath Tensent aborda la plataforma Orbital Uno y exige información sobre el pasado de Quell a la comandante Shakara Nuress, a la que luego mata. El ataque del Escuadrón Alfabeto desencadena una reacción en cadena de explosiones de células de combustible que arrasa la estación y envía residuos en caída hacia el planeta. Quell y sus compañeros han de volar a toda prisa para destruir las piezas más grandes y salvar vidas.

> ## «Estábamos hartos de matar, pero **no teníamos elección**.»
>
> Yrica Quell

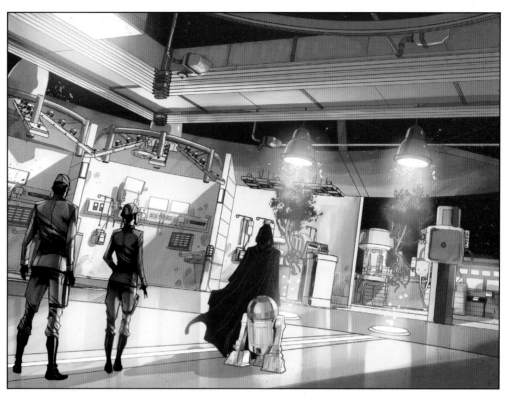

El secreto revelado
En Pandem Nai, Adan se enfrenta a Quell por su papel en el genocidio de Nacronis y su deserción a la Nueva República. Adan no revela sus secretos, pero pide que, a cambio, Quell no le cuestione ni le desobedezca.

El Gran Árbol
R2-D2 recluta a Shara Bey para ayudar a Luke a recuperar dos fragmentos de un árbol uneti, sensible a la Fuerza, robados en Coruscant.

Desmontar el ejército
Mientras es testigo de las víctimas y la destrucción causadas por la guerra en Naalol, Mon Mothma decide impulsar una Ley de Desarme Militar.

Sloane y otros oficiales crean el Consejo del Futuro Imperial.

4 DBY

Keize regresa al Ala Sombra.

Buscar a Wedge
Las naves de la misión de búsqueda son destruidas en Akiva. El almirante Ackbar sospecha que Wedge está allí y despliega un equipo táctico.

Equipo táctico derribado
El equipo táctico salta de su transporte a la atmósfera de Akiva, pero turboláseres imperiales lo masacran. Tan solo sobrevive el sargento mayor Jom Barell.

MISIÓN DE EXPLORACIÓN
En una misión de búsqueda de imperiales en el Borde Exterior, Wedge queda atrapado en un rayo tractor y se infiltra en el destructor estelar *Vigilancia*. Consigue enviar una señal de auxilio, pero Sloane lo captura y lo lleva al palacio del sátrapa de Akiva.

Hostilidades en Akiva
Norra Wexley, Jas Emari, Sinjir Rath Velus y Temmin Wexley idean un plan para interrumpir la reunión imperial en Akiva y rescatar a Wedge.

MUERTE

Shakara Nuress es asesinada por Nath Tensent.

Batallas sin descanso (continuación)

4 DBY: Batalla en Sevarcos
Tropas imperiales luchan contra fuerzas de la Nueva República; pierden cuando mineros esclavizados liberan tres rancor.

> «Es hora de algo **mejor**. Algo **nuevo**. Un imperio **digno** de la galaxia que gobierne.»
>
> Almirante Gallius Rax

4 DBY: Persecución
Ordenan a la capitana Terisa Kerrill y al Escuadrón Titán que eliminen el Escuadrón Vanguardia y detengan el Proyecto Halcón Estelar.

4 DBY: Ataque en los astilleros de Nadiri
Con las fuerzas de la Nueva República abrumadas por múltiples ataques imperiales, el destructor estelar *Supervisor* ataca el *Halcón Estelar*. La nave queda dañada, pero consigue escapar.

4 DBY: PERSECUCIÓN EN CALIENTE
Tras infiltrarse en el palacio del sátrapa, Norra y su equipo son capturados y, junto a Wedge, enviados a un yate capitaneado por Sloane. El yate huye de Akiva cuando naves de la Nueva República al mando de la comandante Kyrsta Agate atacan la flota imperial. Alcanzado por un turboláser, el yate se estrella contra el dañado destructor estelar *Vigilancia*, y Sloane escapa en una lanzadera. Norra ordena a su hijo Temmin y a los demás que evacuen en otra lanzadera. Robando nuevamente un caza TIE, Norra persigue a Sloane.

4 DBY: Alertar a las masas
El equipo de Norra se hace con una emisora imperial en Akiva y transmite un mensaje que alerta a los ciudadanos de una ocupación imperial.

4 DBY: Nuevos comienzos
Bey y Kes Dameron se retiran del ejército y plantan parte del árbol sensible a la Fuerza en su hogar de Yavin 4.

4 DBY: Presunta muerte
Norra roba un caza TIE, pero es derribada. Sobrevive e idea un nuevo plan para extraer a Wedge del palacio del sátrapa.

4 DBY: Salida caótica
Sloane vuela en pedazos su lanzadera y huye en una cápsula, hiriendo a Norra en la explosión. Sloane abandona el enfrentamiento de Akiva a bordo del destructor estelar *Vencedor*.

4 DBY Akiva se convierte en el primer planeta del Borde Exterior en unirse a la Nueva República.

4 DBY Sullust es liberado del Imperio.

4 DBY: Lealtades divididas
Han deja de lado sus deberes en la Nueva República y ayuda a Chewbacca a liberar Kashyyyk, reclutando contrabandistas para ello.

4 DBY: Reunión de almirantes
Sloane se reúne con Gallius Rax en el *Devastador*, en la nebulosa Vulpinus.

4 DBY: Reliquia Sith
En Taris, un miembro de los Acólitos del Más Allá compra lo que se supone que es la espada de luz roja de Darth Vader.

4 DBY: Proyecto Halcón Estelar
La Nueva República comienza un plan, dirigido por Hera, en el que el Escuadrón Vanguardia requisa y reutiliza destructores estelares imperiales.

4 DBY: BATALLA EN NEBULOSA RINGALI
El Escuadrón Titán lanza un ataque contra el *Halcón Estelar*. Hera pone la nave, muy dañada, en un curso de colisión con la luna de Galitan. El impacto genera una colosal explosión que engulle las naves imperiales, y el Escuadrón Vanguardia escapa.

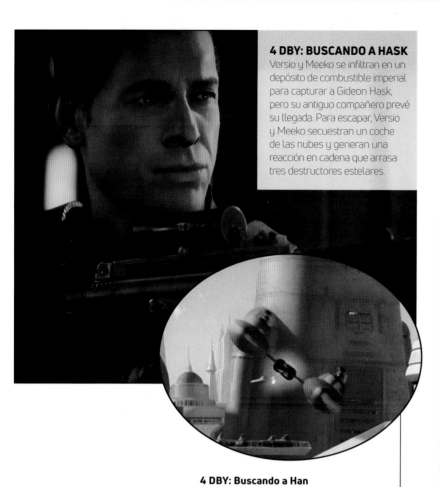

4 DBY: BUSCANDO A HASK
Versio y Meeko se infiltran en un depósito de combustible imperial para capturar a Gideon Hask, pero su antiguo compañero prevé su llegada. Para escapar, Versio y Meeko secuestran un coche de las nubes y generan una reacción en cadena que arrasa tres destructores estelares.

5 DBY: Tomar Troithe
Temiendo que el Imperio pueda tomar Troithe, la Nueva República despliega fuerzas aéreas y terrestres para capturar guerrilleros imperiales.

5 DBY: Misión a Jarbanov
Soran Keize, repuesto como mayor, asigna al Ala Sombra el ataque a una colonia de suministro de la Nueva República y la recuperación de cazas TIE.

5 DBY: Tender una trampa
Quell y Adan proponen un plan para tomar el sistema Cerberon y atraer al Ala Sombra en un intento de recuperarlo. El plan se basa en contraespionaje especulativo.

5 DBY: Atraer a los imperiales
Las fuerzas de la Nueva República se concentran en tomar Troithe, pero dejan sin supervisión sectores cercanos.

5 DBY: Legado doloroso
Quell llega a un misterioso templo, similar a los del Sith, que le hace revivir dolorosos momentos de su pasado.

MUERTE

Caern Adan fallece por sus graves heridas tras un aterrizaje forzoso.

4 DBY: Buscando a Han
El Escuadrón Infernal no consigue convencer a Han de regresar a la Nueva República. Chewbacca y él permanecen en Kashyyyk.

5 DBY

4 DBY: Defensa de Naboo
Yendor dirige el Escuadrón Corona en auxilio de las fuerzas de la Nueva República que defienden Naboo de ataques imperiales.

4 DBY
Chandrila es nombrada capital de la Nueva República y sede del Senado Galáctico.

5 DBY: El pasado, expuesto
Adan es capturado, lo que desencadena un mensaje que revela a su equipo el verdadero papel de Quell en el genocidio de Nacronis.

5 DBY
Quell y Nath Tensent rescatan a Adan de una instalación imperial en Narthex.

5 DBY
Quell se rinde al Imperio.

4 DBY: TRAIDOR AL IMPERIO
Han y Chewbacca viajan a Takodana a reunirse con el desertor imperial Ralsius Paldora. A cambio de transporte seguro y asilo, Ralsius ofrece a Han un cubo de datos con información sobre logística y armamento ocultos imperiales. Un segundo cubo posee información que Han y Chewie necesitan para liberar Kashyyyk.

5 DBY: EL REGRESO DEL ALA SOMBRA
La 204.ª llega al sistema Cerberon. El equipo de Quell desconfía de ella y no le permite intervenir en la batalla. Junto con Adan, Quell aborda una lanzadera y emplea el rayo tractor para arrojar un asteroide hacia el crucero imperial *Aerie*. La lanzadera de Quell queda gravemente dañada, y Keize la persigue. Ella se estrella en un planetoide. Adan resulta gravemente herido, y fallece posteriormente.

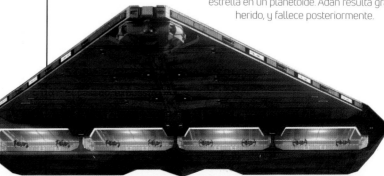

241

Un Imperio desafiante

Han dimite de su posición en la Nueva República para rescatar a Chewbacca y ayudar a liberar el mundo natal de los wookiees, Kashyyyk. Choques devastadores siguen enfrentando a fuerzas imperiales y de la Nueva República, con multitud de víctimas. Toda esperanza de paz se convierte en desastre cuando Mon Mothma y otros líderes resultan víctimas de un atentado orquestado por Gallius Rax, al que sigue el caos.

Consejo en la sombra
Rax crea una organización clandestina para gobernar entre bastidores, con Sloane como figura oficial a la vista.

En busca del *Halcón*
Norra y Wedge son atacados por imperiales, pero rescatados por naves bajo el mando de la comodoro Agate.

Batalla de Nag Ubdur
Fuerzas de la Nueva República encuentran una feroz resistencia de desesperados soldados imperiales y pilotos de TIE suicidas. Los imperiales emboscan a soldados de la Nueva República en el risco de Govneh, causando muchas bajas. Durante una retirada, los imperiales masacran a los habitantes de Binjai-Tin.

Buscar fugitivos
Norra y su equipo de rebeldes se lanzan a la captura de criminales de guerra imperiales.

Espada robada
Los Acólitos del Más Allá causan disturbios en Corellia. Uno de ellos, llamado Oblivion, es arrestado, pero escapa con una espada de luz Sith.

Misión no autorizada
El almirante Ackbar ordena a Norra dejar de buscar a Han. Ella se niega, y la mayoría de su equipo dimite para continuar la búsqueda.

Tener secretos
El equipo de Norra captura al experto imperial en armas biológicas Perwin Gedde, pero alguien lo envenena para evitar que revele información imperial.

Hallar a Solo
En Chandrila, Leia recluta a Norra y su equipo para que localicen a su marido desaparecido.

TABLAS EN KASHYYYK
En Kashyyyk, Han y Chewbacca caen en una trampa. Cuando los imperiales atacan, Chewie es capturado, y Han consigue huir. Pese a las súplicas de Leia para que vuelva, Han decide quedarse y ayudar a Chewbacca.

Semillas de rendición
En Velusia, Leia y Mon Mothma se reúnen con el gran visir Mas Amedda para hablar de la rendición imperial.

Flotas ocultas
El almirante Rax revela al Consejo en la Sombra la existencia de cinco flotas imperiales adicionales, ocultas.

Liberar prisioneros
En la luna Hyboreana, fuerzas de la Nueva República atacan una prisión clandestina imperial y liberan a los presos.

Se necesitan niños
Preocupados por que el Imperio está «envejecido», Sloane y Rax debaten introducir programas de natalidad para impulsar la creación de familias.

MUERTE

5 DBY: Perwin Gedde
es envenenado por el cazarrecompensas Mercurial Swift.

> ## «Hagamos el héroe y **ganemos de una vez.**»
>
> Wedge Antilles

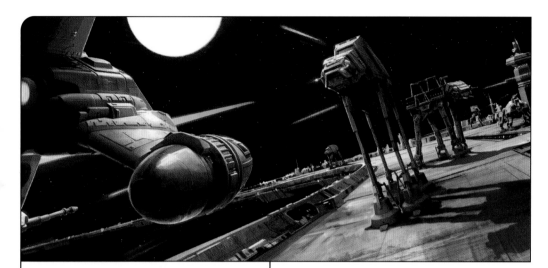

Solo, rescatado
Leia, la piloto Evaan Verlaine, el almirante Ackbar, Wedge y el Escuadrón Fantasma llegan a Kashyyyk a rescatar a Han, que ha sido capturado por soldados de asalto.

Un nuevo Imperio
Rax, que huye a Jakku en el *Devastador* con remanentes imperiales, se autoproclama consejero del Imperio.

BATALLA DE KUAT
La Nueva República lanza un ataque contra fuerzas imperiales que se prolonga durante semanas. Los Alas-B de la teniente Gina Moonsong destruyen un centro de mando. Ambos bandos pierden numerosas naves, pero la Nueva República sale victoriosa.

Falsa esperanza
Sloane asegura ser el informante secreto de la Nueva República conocido como «el Agente». Le dice a la Nueva República que desea negociar la paz.

Objetivo: Rax
Disgustada por las tácticas de insurgencia empleadas en Chandrila, Sloane decide matar a Rax. Brentin Wexley se une a ella. Sloane descubre que Rax procede de Jakku, y se dirige allí en su busca.

5 DBY

Huida de la prisión de Kashyyyk
Tras hallar a Han en Irudiru, Norra y su equipo le ayudan a liberar a Chewbacca y otros prisioneros encerrados en la nave prisión *Jaula de Ashmead*.

Kashyyyk es libre de control imperial, aunque persisten pequeños remanentes.

Se rumorea que el general Crix Madine ha muerto.

CÉLULA DURMIENTE
En el discurso de Mon Mothma, el Día de la Liberación, en Chandrila, antiguos prisioneros de la *Jaula de Ashmead*, controlados por Gallius Rax, disparan contra funcionarios de la Nueva República. Brentin Wexley, bajo control mental, dispara a Mon Mothma. Gracias a Norra, Mothma solo resulta herida.

La caza del gran almirante
Norra recluta a Sinjir Rath Velus, Jas Emari, Temmin Wexley y el droide Señor huesos para hallar a Sloane.

La guerra se acerca
En Jakku, Sloane y Brentin presencian la llegada del *Devastador* y de las flotas imperiales.

Se acerca el enfrentamiento final

Yrica Quell, recuperada para el Imperio, pero informando en secreto a la Nueva República, intenta detener la masacre de miles de civiles en Coruscant. Una misión de exploración descubre que la flota imperial se está concentrando en Jakku, pero convencer a los políticos de actuar trae problemas. Mientras tanto, artefactos Sith caen en manos de extremistas del lado oscuro que los usan para atacar objetivos de la Nueva República.

DISPARAR AL MENSAJERO

Durante una escaramuza entre el *Yadeez* y tres cruceros clase Gozanti eximperiales, Quell ve una nueva oportunidad para enviar un mensaje encriptado. Al notarse observada, se gira y dispara, destruyendo uno de los droides mensajeros del emperador.

Buscando respuestas

Soran Keize ordena a Quell y a un equipo que lleven la memoria del droide a Netalych, donde los técnicos los descifrarán.

Información peligrosa

Preocupado por la posibilidad de que la colosal cantidad de información de la cripta se use para cazar al personal imperial, Keize planea destruirla, amenazando la vida de miles de civiles.

DESCUBRIMIENTO SORPRESA

Norra informa a Leia de que ha rastreado a Sloane hasta Jakku. Leia aprueba una misión de exploración. Cuando Norra y su equipo llegan a Jakku descubren más de una docena de destructores estelares imperiales.

Dejando rastro

Con una radio robada de un TIE, Quell transmite mensajes en clave y permite que la Nueva República rastree el *Yadeez*.

Tesoro de información

Quell y Kairos evitan que Keize destruya la base de datos y asesine a miles de civiles de Coruscant. Más de 50 analistas de la Nueva República examinan los datos.

Ataque de TIE

Norra y Jas Emari escapan a Jakku en una cápsula de salvamento y son capturadas. Temmin Wexley y Sinjir regresan a Chandrila y advierten a la Nueva República.

Acusada de traición

En Netalych, Quell es acusada de traición por su equipo. Los pilotos de la Nueva República Kairos y Chass na Chadic capturan a Quell.

LA CONTINGENCIA

Gallius Rax comienza a ejecutar el último paso del plan del emperador. Rax debe atraer a las flotas imperial y de la Nueva República a Jakku y eliminarlas a ambas destruyendo el planeta.

Base de datos secreta

El análisis del droide mensajero revela las coordenadas de la vasta cripta de datos del emperador en Coruscant.

Lealtades divididas

Devuelven a Quell al *Liberación*. Hera le concede su petición de acudir a Coruscant, y le proporciona un prototipo de Ala-X T-70.

Luchar por la familia
Chewbacca lidera a sus compañeros wookiees en la prolongada liberación de Kashyyyk. Salva a su hijo Lumpawaroo del comandante imperial Dessard.

> «Debemos **acabar con el Imperio** si queremos la paz. Y, para acabar con el Imperio, debemos **soportar** la política.»
>
> Mon Mothma

C. 5 DBY

Evolución del Ala-X
Comienza el desarrollo del prototipo del Ala-X T-70.

Voto en contra
Mon Mothma no consigue convencer al Senado Galáctico de que envíe al ejército de la Nueva República a Jakku.

MUERTES

Soran Keize sucumbe a sus heridas tras estrellarse en un caza TIE.

Remi es apuñalado con una espada de luz Sith.

Segunda oportunidad
Por orden de Mothma, Han y otros cuatro espías descubren que sobornos y corruptelas hicieron que cinco senadores votaran contra el ataque en Jakku. Al verse expuestos, cambian sus votos y se aprueba el despliegue de la Nueva República en Jakku.

Sloane y Brentin Wexley son capturados por Rax.

C. 5 DBY

Limpieza en las nubes
Lando y Lobot liberan Ciudad de las Nubes de remanentes imperiales.

5 DBY

Hora de atacar
Leia sostiene que la situación en Jakku requiere un golpe decisivo contra el Imperio. Mon Mothma coincide, pero no puede actuar sin aprobación del Senado.

C. 5 DBY

ARTEFACTOS SITH

En Devaron, Yupe Tashu proporciona armas Sith a miembros de los Acólitos del Más Allá. Entre los objetos que trae está la máscara del virrey Exim Panshard, hecha de metal de meteorito que contiene los gritos de un centenar de víctimas de una masacre. La Acólita Kiza se pone la máscara durante un exitoso ataque a una base de la Nueva República. Consumida por el poder del lado oscuro, emplea una espada de luz Sith para matar a su novio, Remi.

Cazando a Gallius
Rax, Sloane y Brentin Wexley llegan a un trato con Niima la Hutt para poder atravesar su territorio.

La batalla de Jakku

Las fuerzas del Imperio Galáctico y de la Nueva República convergen para una última batalla sobre Jakku, planificada por Gallius Rax como parte del plan del emperador llamado Contingencia. Rax planea destruir tanto la flota del Imperio como la de la República volando el planeta. La paz galáctica está en peligro, y, cuando los remanentes imperiales huyen a las Regiones Desconocidas, se siembran las semillas para el surgimiento de la Primera Orden.

Apoyo terrestre
La general Hera Syndulla ordena que dos corbetas escolten tropas terrestres a la superficie de Jakku.

Oportunidad inesperada
Por órdenes de su capitán, en pánico, el destructor estelar *Castigo* rompe la formación. Esta acción permite un ataque directo contra el *Devastador*, y los Alas-B del Escuadrón Espada disparan a los motores del crucero de batalla.

Batalla espacial
La flota de la Nueva República llega a Jakku, y de inmediato se enzarza en un fiero combate con naves imperiales.

Una defensa formidable
Una línea de destructores estelares forma un cordón impenetrable en torno al superdestructor estelar *Devastador*.

CAÍDA
Restos de la colisión entre el *Castigo* y la nave insignia de la Nueva República *Armonía* dañan otra nave republicana, el *Concordia*, capitaneado por Kyrsta Agate. Este desobedece la orden del almirante Ackbar de abandonar la nave, y usa su rayo tractor para arrastrar consigo el *Devastador* a la superficie de Jakku. Agate muere junto a la tripulación, pero su acción inclina la balanza de la victoria hacia la Nueva República.

Nuevo destino
Rax ordena a Brendol que emplee el *Imperialis* para trasladar a su hijo Armitage y a un grupo de niños soldado a las Regiones Desconocidas.

Reacción sísmica
Brentin, Norra y Sloane descubren el plan de Rax de desintegrar el planeta haciendo implosionar su núcleo mediante un túnel y ondas sísmicas. Brentin intenta sellar el túnel mientras Sloane se enfrenta a Rax.

Batalla terrestre en Jakku
Los pilotos del Escuadrón Fantasma Temmin y Wedge atacan cazabombarderos TIE y caminantes AT-AT, allanando el camino a las fuerzas terrestres de la República.

El Observatorio
Rax lleva a Brendol Hux al Observatorio de Jakku, un escondite secreto para artefactos Sith y para una réplica del yate del emperador, el *Imperialis*.

El sacrificio definitivo
El soldado de la Nueva República Jom Barell muere cuando salta de un Ala-U para interceptar un proyectil y salvar a sus camaradas.

Equipo
Tras estrellarse en Jakku, la piloto del Escuadrón Espada Gina Moonsong se une a Temmin Wexley para atacar un convoy imperial de suministros.

Alas-U desembarcan comandos en la batalla, cerca de Ciudad Cráter.

Extraña alianza
Brentin y Sloane consiguen liberarse y son hallados por Norra. Sloane la convence de unir fuerzas para rastrear a Rax.

Droide perdido

El Ala-X de Temmin Wexley es alcanzado por residuos y realiza un aterrizaje forzoso. A bordo de una lanzadera imperial robada, Norra envía al Señor Huesos a salvar a Temmin, pero el droide es destruido por un ataque de Alas-A.

SALVAR A UN AMIGO

Carlist Rieekan ordena a las fuerzas rebeldes de Thane Kyrell que aborden el destructor estelar *Infligidor*. La capitana imperial Ciena Ree ordena que la tripulación abandone la nave. Kyrell reconoce a su vieja amiga y la obliga a abandonar el *Infligidor* antes de que se estrelle.

NACIMIENTOS

Ben Solo, hijo de Leia Organa y Han Solo, y futuro líder supremo de la Primera Orden, nace en Chandrila.

MUERTES

Kyrsta Agate muere mientras derriba el *Devastador*.

Garrick Versio muere cuando el *Eviscerador* se estrella.

Brentin Wexley muere por un disparo de Gallius Rax.

Gallius Rax muere por un disparo de Rae Sloane.

Ciena Ree es hecha prisionera de la Nueva República.

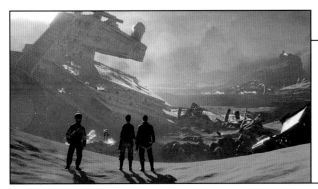

SÚPLICA INÚTIL

El Ala-X de Iden se estrella en el arrasado destructor estelar *Eviscerador*, donde halla a su padre, el almirante Versio. Hacen las paces, pero él se niega a abandonar la nave y perece cuando esta se estrella en Jakku. Iden escapa en una cápsula de salvamento y se reúne con su unidad en el planeta.

Un nuevo comienzo

Brendol, Sloane y otros miembros del remanente imperial se retiran a las Regiones Desconocidas a reconstruir el Imperio.

5 DBY

Salvar Jakku

Sloane acaba sellando el túnel y evita que el planeta se autodestruya.

Una lucha amarga

Sloane alcanza a Rax, pero se ve superada. Norra y Brentin acuden en su ayuda. En el combate, Rax mata a Brentin.

MARGINADA POR SIEMPRE

Sloane dispara a Rax con el bláster de Norra. Mientras muere, él explica a Sloane acerca de la Contingencia y la insta a huir a las Regiones Desconocidas. Sloane decide intentar reconstruir el Imperio a su imagen y semejanza.

Transmisión urgente

Gina y Temmin toman un transporte de tropas imperiales y lo usan para enviar una petición de apoyo aéreo al mando de cazas de la Nueva República.

Hora de hacer mutis por el foro

Al darse cuenta de que está en el bando perdedor, el soldado TK-605 mata a su superior y deserta junto con TK-603. Recuperan sus antiguos nombres de Corlac y Terex.

C. 5 DBY

Jedi perdido
Sabine Wren y Ahsoka Tano inician su búsqueda de Ezra Bridger.

La guerra acaba

El Concordato Galáctico, un tratado de paz, acaba con la guerra civil entre el Imperio y la Nueva República.

Cazas Ala-B hacen retroceder a la infantería imperial.

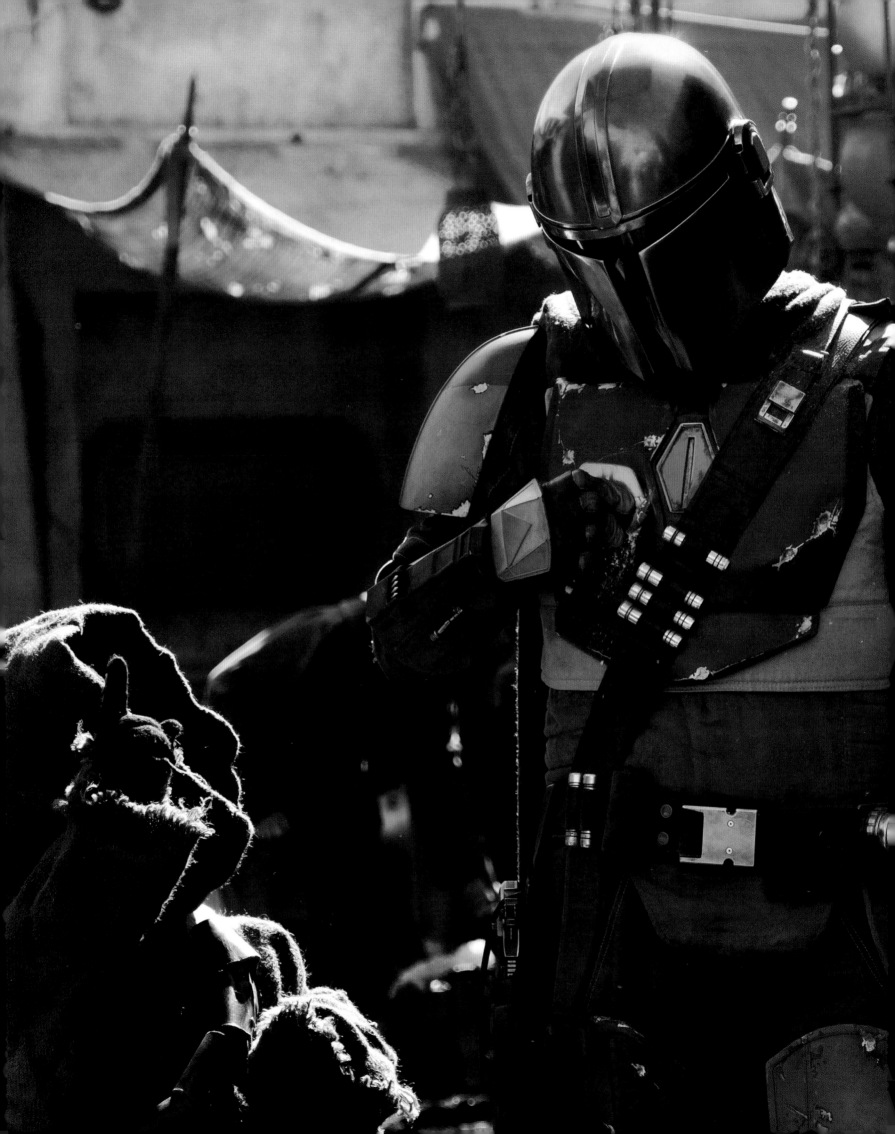

La Nueva República

6–27 DBY

El Imperio ha sido derrocado y la paz parece prometer un futuro brillante para la victoriosa Nueva República. Mientras **Leia Organa** se establece como política, su mellizo **Luke Skywalker** cumple con su destino para descubrir los secretos de los Jedi.

Pero, en el Borde Exterior, remanentes imperiales siguen acosando a los ciudadanos de la galaxia, y **Snoke** invade la mente de Ben Solo, empujando al joven Jedi hacia la oscuridad. El submundo criminal prospera en el vacío de poder conforme las frágiles semillas de la democracia comienzan a crecer, y un mandaloriano llamado **Din Djarin** ha de examinar sus opciones cuando lo contratan para recuperar a un expósito, **Grogu**, que necesita desesperadamente protección.

La Nueva República

Amanece una nueva era. Tras dejar atrás la Guerra Civil Galáctica, los ciudadanos de la Nueva República redescubren la democracia que fue suprimida por el Imperio Galáctico. El último de los Jedi funda una escuela, ansioso por transmitir conocimientos a la próxima generación y recuperar enseñanzas de la orden. En el Borde Exterior, un mandaloriano cambia el rumbo de su destino cuando salva a un jovencito en apuros, y un legendario cazarrecompensas pone su mirada sobre un trono.

21 DBY: SURGIMIENTO DE LA PRIMERA ORDEN

Pese a la derrota del Imperio Galáctico, una nueva amenaza a la paz galáctica asoma menos de dos décadas después de la fundación de la Nueva República. Comienza a formarse la Primera Orden, aunque aún es desconocida para la galaxia. Entre las filas de la Orden hay niños robados y remanentes imperiales que buscan crear un nuevo Imperio.

9 DBY Boba se da cuenta de que no hay aburrimiento en la vida de un capo: se enfrenta a amenazas y rivalidades de asesinos y de los Mellizos Hutt.

9 DBY El famoso cazarrecompensas Boba Fett arrebata a Bib Fortuna el trono de Jabba el Hutt y construye un nuevo sindicato del crimen en Mos Espa.

9 DBY Din accede a unirse a las fuerzas de Boba contra el sindicato Pyke una vez haya visitado a Grogu.

9 DBY El mercenario Cad Bane, antiguo enemigo de Boba, lo desafía en nombre de los Pyke.

9 DBY Din halla droides construyendo la escuela Jedi de Luke en Ossus.

9 DBY Grogu debe decidir continuar su entrenamiento Jedi con Luke o volver con Din.

10 DBY Shara Bey muere en Yavin 4.

21 DBY Luke y Lando lanzan una infructuosa búsqueda de Ochi. Las pistas los llevan a Pasaana, pero allí se enfrían.

21 DBY Ochi muere en las ciénagas movedizas de Pasaana.

21 DBY Un grupo bautizado en honor a los antiguos guerreros amaxine se ve inmerso en un complot para financiar la Primera Orden.

24 DBY Phasma conoce a Brendol Hux y se une a la Primera Orden.

C. 6 DBY

Durante su viaje por la galaxia para desenterrar la sabiduría perdida de la orden, Luke halla el tesoro escondido de conocimiento Jedi de Jocasta Nu.

8 DBY Con seis años de edad, Poe Dameron —futuro piloto de la Resistencia— pilota su primera nave con su madre, Shara Bey.

9 DBY: ENCUENTRO CRUCIAL

El mandaloriano Din Djarin recupera a Grogu durante un trabajo rutinario. El encuentro con Grogu lo acaba poniendo contra el Gremio de Cazarrecompensas tras violar su código y negarse a entregarlo al Cliente, que pagó por él.

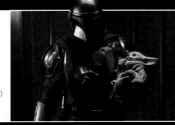

7 DBY Han Solo y Lando Calrissian persiguen al malvado científico Fyzen Gor.

9 DBY Din recorre la galaxia en busca de los amigos de Grogu: los Jedi. En su viaje conoce a nuevos aliados, como el valiente *sheriff* Cobb Vanth y la guerrera mandaloriana Bo-Katan Kryze.

9 DBY El remanente imperial del moff Gideon expone y en gran parte aniquila el refugio mandaloriano de Din en Nevarro.

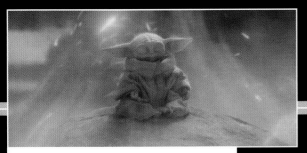

9 DBY: CONTACTAR CON LOS JEDI

Sentado en una piedra vidente en el planeta Tython, Grogu se comunica mediante la Fuerza. Al principio su llamada parece no tener respuesta: hay poquísimos Jedi con vida. Por suerte, su llamada acaba atrayendo a Luke Skywalker al rescate.

18 DBY Poe finge su propio secuestro y se une a los traficantes de especia de Kijimi como su piloto.

15 DBY La hija de Lando, Kadara, es secuestrada.

C. 19 DBY

Luke, Ben y el explorador Lor San Tekka visitan un puesto de avanzada Jedi en Elphrona.

C. 12 DBY

Phasma, futura capitana de la Primera Orden, trama el asesinato de sus padres y su clan.

15 DBY Luke comienza a entrenar a su sobrino sensible a la Fuerza, Ben Solo, en su escuela.

C. 15 DBY

Tras su nacimiento, los padres de Rey huyen para protegerla del espectro de Sheev Palpatine.

C. 19 DBY

En Elphrona, Ben conoce a los Caballeros de Ren. El líder le dice que con ellos podrá conocer más sobre la sombra que lleva dentro, en caso de que alguna vez escoja un camino diferente.

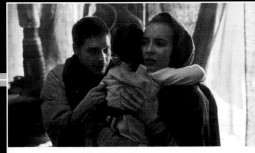

21 DBY: REY, ABANDONADA

En un desesperado intento de proteger a su hija Rey de los agentes de Palpatine, sus padres la abandonan en Jakku, al cuidado del cascarrabias comerciante Unkar Plutt. Prometen volver a recogerla, pero Ochi los mata cuando se niegan a revelar su localización.

21 DBY Luke intenta dar sentido a visiones inconexas del planeta Exegol y del renacer del poder del Sith.

21 DBY Palpatine le encarga al asesino Ochi de Bestoon que halle a su hijo Dathan y a su nieta, Rey.

C. 24 DBY

En la escuela Jedi de Luke, Ben lucha por mostrar su verdadero yo a otros estudiantes.

C. 26 DBY

Las hermanas Tico, Rose y Paige —futuras luchadoras de la Resistencia—estrellan el simulador de vuelo de su madre.

C. 27 DBY

C-3PO es actualizado. Ahora, su sistema operativo contiene casi siete millones de formas de comunicación.

La búsqueda del transmisor Phylanx Redux

El pasado ha regresado a todo volumen. Años atrás, por separado, Lando y Han encontraron una misteriosa máquina de guerra, el transmisor Phylanx Redux, cuando eran, respectivamente, propietarios del *Halcón Milenario*. Ahora el científico criminal Fyzen Gor, quien construyó el dispositivo y ha hecho carrera implantando partes orgánicas a droides, ha quedado en libertad. Y está decidido a desatar un alzamiento droide para poner a la galaxia de rodillas.

C. 6 DBY

Tesoro académico
Luke halla la cripta de conocimiento y los artefactos Jedi de Jocasta Nu.

7 DBY: LA BÚSQUEDA DEL PHYLANX
El droide asesino da 72 horas a Lando para que devuelva el transmisor Phylanx Redux, un dispositivo capaz de convertir droides en asesinos. En Chandrila, un furioso Lando pide ayuda a su viejo amigo Han, a quien culpa de esta crisis. Ambos acuerdan trabajar juntos para hallar el dispositivo y evitar que Gor aniquile Ciudad de las Nubes.

NACIMIENTOS
6 DBY: Phasma, futura capitana de la Primera Orden, nace en Parnassos.

7 DBY: Por muy poco
Tras causar una brecha que libera a las fuerzas de seguridad y a los hipnotizadores bastak, Han y su equipo son rescatados por Lando y Taka en la *Bermellón*.

7 DBY
Fyzen Gor es liberado de la prisión.

7 DBY: Wookiees desaparecidos
Gor, antaño estudiante de medicina que experimentaba con implantes orgánicos en droides, vuelve a su pasión secuestrando y desmembrando a varios wookiees.

7 DBY: Batalla de Grimdock
La *Bermellón* llega a la subestación y halla un bloqueo de la Nueva República enzarzada en batalla contra piratas espaciales.

7 DBY: Datos vitales
Han y su grupo consiguen acceder a la subestación y reunirse con Aro N'cookaala, el gungan administrador. Con su ayuda, Peekpa accede al archivo de Grimdock en busca de información sobre el dispositivo y sobre Gor.

7 DBY: Huida apurada
Gor está a bordo de la nave pirata *Radium Destrobar*, pero consigue escapar cuando la nave es destruida.

C. 6 DBY

Sueños de futuro
En Jakku, los antiguos soldados de asalto Terex y Corlac acaban de construir una nave y planean irse. Terex desea reunirse con los remanentes del Imperio. Corlac sugiere que primero ganen algún dinero mediante sus contactos en un planeta del Borde Exterior.

REVIVIR EL IMPERIO
En Kaddak, Corlac le presenta a Terex a sus contactos, Bett y Wanda, socias de un taller y chatarrería. Acuerdan ayudar a Terex y Corlac a reparar vehículos en un astillero imperial en el que Terex una vez estuvo destinado. Corlac convence a Terex de que construyendo una nueva flota, podrían reconstruir el Imperio.

Un astillero para explotar
Corlac y Terex llegan a los astilleros imperiales de Rothana con Wanda, Bett y su equipo. El conocimiento de los códigos de acceso de Terex les permite acceder.

7 DBY: Intento de asesinato
Un droide asesino se infiltra en Ciudad de las Nubes y activa un interruptor en el droide de protocolo de Lando, DRX-7. Esto vuelve homicida al leal ayudante.

7 DBY: La *Bermellón*
Han y Lando contratan a Taka Jamoreesa (piloto de género no binario) y su nave, la *Bermellón*. Tras añadir a Chewbacca al grupo, se dirigen a la subestación Grimdock, donde estuvo prisionero Gor.

7 DBY: Capturados
La *Bermellón* es capturada por el capitán Krull, que intenta evitar la huida de varios individuos recientemente liberados por un sargento imperial, entre ellos, Gor.

7 DBY: Leia al rescate
Gracias a un holomensaje de Leia, Krull se convence de que Lando y Han son agentes de la Nueva República en una misión de alto secreto para el Senado.

7 DBY: Reunir una tripulación
El experto en droides Florx Biggles, la estratega Kaasha Bateen y la hacker Peekpa se unen a Han y Lando.

7 DBY: Separación
El equipo se divide cuando Han y Lando viajan a Grava en la lanzadera *Caballero* en busca de un imperial que solía buscar el dispositivo, según información de Peekpa. Los demás permanecen en la *Bermellón* y viajan a la última posición conocida del dispositivo.

6 DBY

7 DBY: La apuesta de Lando

En una apuesta con el eximperial Ruas Fastent, ahora miembro «orgánico» de la secta llamado Siete-Siete Dirgeos, Lando hace trampas en una partida de vazaveer. En su derrota, Dirgeos revela que Gor planea usar el transmisor no solo para aniquilar Ciudad de las Nubes, sino la galaxia entera, desatando una asesina revuelta droide.

7 DBY: La advertencia de Peekpa

Han y Lando abandonan Grava. Gor ataca la *Bermellón*, pero Peekpa huye en una cápsula de salvamento para advertir a Han y Lando.

7 DBY: REBELDE DROIDE

Lando rastrea a Gor hasta el transmisor y oye una voz droide que pide ayuda. Un equipo de droides de aspecto único aparece y se enfrenta a Gor y a sus esbirros. En medio de la batalla, la voz droide sigue suplicando a Lando que la destruya, y le confirma que es el núcleo del transmisor Phylanx Redux. Calrissian halla por fin el dispositivo. El droide se ha rebelado contra su programación gracias a una intervención de L3-37, hace muchos años.

7 DBY: El triunfo de Gor

Gor carga el transmisor con los datos para convertir a todos los droides de la galaxia en asesinos. Tiene éxito cargando el activador, y transmite la letal señal a todos los droides de las Empresas Calrissian.

7 DBY: Gor se esfuma

Peekpa hackea los sistemas de la *Bermellón* y eyecta a Gor al espacio. Lando lo persigue, mientras Han da caza a la *Bermellón* en busca de sus amigos.

7 DBY: El rescate de L3

En el último momento, dos droides muy parecidos a la droide L3-37 (también creados por ella) ponen a salvo a Lando.

7 DBY: LA ASCENSIÓN DE LORD TEREX

Terex descubre la traición de Corlac y sus socias y los mata a ellos antes. Sin nada que perder, se hace con el control de su equipo y crea una poderosa banda criminal, los Rancs. Se proclama su líder y se hace llamar Lord Terex.

7 DBY: En la Hermandad

En Grava, Lando y Han encuentran una secta, la Hermandad de Cable y Hueso, y les da la bienvenida Balthamus, uno de los primeros experimentos con droides de Gor.

7 DBY

Han rescata a la tripulación de la dañada *Bermellón*.

7 DBY: La muerte de Fyzen Gor

Gor huye en una cañonera, pero Han ejecuta una atrevida maniobra de vuelo y desata la potencia de fuego de la *Caballero* desde debajo de la nave enemiga. Gor se eyecta de la nave, pero el fuego láser de Han lo destruye.

7 DBY

Los droides mejorados con partes de wookiees atacan a Lando.

7 DBY: El sacrificio de Lando

Lando lanza una serie de detonadores térmicos para destruir el dispositivo, totalmente dispuesto a sacrificarse. El transmisor Phylanx Redux explota.

7 DBY: Restos helados

Peekpa, Han y Lando siguen el rastro de la *Bermellón* hasta el Cinturón de Remanentes Mesulanos. La nave aparece de repente y ataca a la *Caballero*.

7 DBY: CHEF LETAL

En Chandrila, la fascinación de Ben Solo, de dos años, con una taladradora se ve interrumpida por el droide de cocina de la familia, BX-778. Los fotorreceptores del droide se vuelven rojos conforme una nueva orden circula por sus circuitos: matar. El droide se acerca a Ben con su brazo cortante preparado, calculando el modo más eficiente de cumplir la orden. De repente, mientras flota sobre el niño, el droide se detiene.

7 DBY: La traición de Corlac

Corlac, Wanda y Bett traman un plan para crear una flota pirata y matar a Terex si no se aviene a sus planes.

Clan de dos

Durante mucho tiempo, Din Djarin, llamado el Mandaloriano (o Mando), ha sido un cazarrecompensas sin cara, con sus rasgos ocultos bajo el yelmo de beskar, y con su nombre solo conocido por unos pocos. Pero un encargo hace que todo cambie para él. Contratado para recuperar un botín para un cliente imperial, el Mandaloriano se encuentra con un vulnerable niño y acaba arriesgándolo todo (su medio de vida, su reputación y su vida) por hacer lo que cree correcto.

MANDO CONTRA CUERNO DE BARRO

Para recuperar las piezas robadas, Mando accede a llevar una exquisitez a los jawas: un huevo de un cuerno de barro. Pero la criatura resulta un adversario formidable. Cuando está a punto de perder el combate, Grogu, llamado el Niño, usa la Fuerza y levanta a la bestia en el aire, lo que permite que el Mandaloriano la derrote.

Un trabajo bien hecho

El Mandaloriano completa su tarea y entrega a Grogu al Cliente, a cambio de un camtono lleno de beskar.

IG-11, renacido

Kuill reprograma lo que queda de IG-11 y le enseña a caminar nuevamente. El ugnaught consigue convertir al exasesino en un cuidador y ayudante.

Nueva armadura

En el refugio mandaloriano de las cloacas de Nevarro, la Armera emplea el beskar para forjar una nueva armadura para Djarin. Todo el beskar que sobre se donará a los expósitos, niños abandonados y recogidos por los mandalorianos.

El tiroteo

Tras descubrir que los han enviado con la misma misión, Djarin y el droide asesino IG-11 trabajan en equipo para derrotar a los niktos.

La nave del Mandaloriano, la *Razor Crest*, es desmantelada por jawas.

El Mandaloriano rastrea y captura a un mythrol fugado en el gélido planeta Pagodon.

El Cliente

En Nevarro, el Mandaloriano se reúne con el líder local del Gremio de Cazarrecompensas, Greef Karga. Djarin acepta el encargo mejor pagado de Karga: rastrear un botín para un misterioso imperial, llamado el Cliente.

EL NIÑO

Un rastreador de bolsillo activo lleva al Mandaloriano y a IG-11 a un cochecito flotante cerrado, oculto tras unas ruinas. Dentro, envuelto en mantas de color marrón y ropa demasiado grande, descubren lo que parece ser un niño, pese a que la recompensa asegura que tiene 50 años. IG-11 ha sido enviado a eliminar el objetivo, pero Djarin protege instintivamente al niño y derriba al droide con un solo disparo.

Viaje a Arvala-7

En Arvala-7, el ugnaught Kuill ayuda a Djarin a llegar a una base en la que guardias niktos custodian su objetivo.

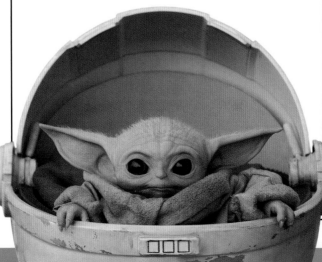

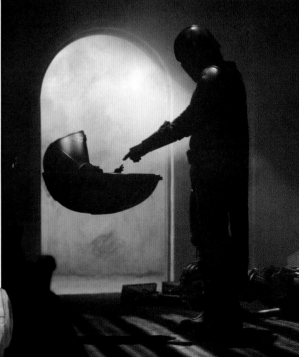

«Te **dije** que era **mala idea**.»

Din Djarin

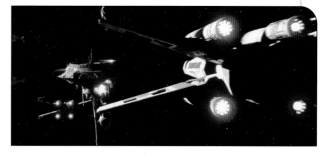

CAMBIO DE OPINIÓN

Tras mucho pensarlo, el Mandaloriano decide entrar en el refugio del Cliente, fuertemente protegido, y recuperar a Grogu. Su misión para rescatar al jovencito de su cautiverio (y de algún tipo de siniestro procedimiento médico por parte del doctor Pershing) tiene éxito, aunque provoca un tiroteo con los soldados del Cliente.

El engaño de Toro

El Mandaloriano y Toro se separan tras la captura de Fennec. Cuando Djarin regresa a donde dejó a su socio, halla a Fennec aparentemente muerta, y Toro ha desaparecido.

¡Es una trampa!

Malk le paga a Djarin. Oliéndose una nueva traición, el Mandaloriano ha escondido un rastreador en Qin, que alerta a una patrulla de Alas-X de la Nueva República. Las naves llegan y atacan el Gallinero mientras Djarin y Grogu se alejan a toda velocidad.

Apoyo

El Mandaloriano es atacado por otros cazadores del Gremio por incumplir el trato. Por suerte, pronto su Tribu se une al combate en su defensa, lo que permite a Djarin huir con Grogu.

Equipo

Djarin y Grogu huyen al boscoso planeta Sorgan. Allí conocen a Cara Dune, una exsoldado convertida en mercenaria. Los granjeros contratan a Djarin para defender su aldea, y él contrata a Cara como ayudante.

Tiroteo en Mos Eisley

Toro traiciona a Djarin, y mantiene a Grogu y Peli como rehenes en un intento de cobrar el botín por Din. Pero el Mandaloriano mata a Toro, le paga a Peli y abandona el planeta con Grogu.

En la estación espacial el Gallinero, Djarin obtiene un encargo de su viejo amigo Ranzar Malk.

9 DBY

Buscados

Djarin y Cara ayudan a los granjeros de krill a derrotar a una banda de incursores. Su nueva paz, no obstante, se ve perturbada cuando descubren que él y Grogu están todavía buscados por el Gremio.

Fett y Fennec

Boba Fett halla a Fennec malherida y la lleva a un salón de modificación para que le salven la vida con implantes cibernéticos.

Robo de una Firespray

Con ayuda de Fennec, Boba se infiltra en el palacio de Jabba y recupera su nave, de clase Firespray.

La venganza de Din

El Mandaloriano escapa de su celda y da caza, uno a uno, a los miembros del equipo. Los encierra antes de disparar a Q9-0 para defender a Grogu, y a Malk le entrega a Qin, en el Gallinero, como estaba previsto.

Aterrizaje de emergencia

Al abandonar Sorgan junto a Grogu, Djarin evita a un cazarrecompensas, pero su nave resulta dañada. Aterriza en Tatooine y contrata a la manitas local, Peli Motto, para que repare la nave.

La búsqueda de Fennec Shand

Tras conocerse en la cantina de Mos Eisley, Djarin y el novato Toro Calican buscan la recompensa por la mercenaria de élite Fennec Shand en el Mar de Dunas.

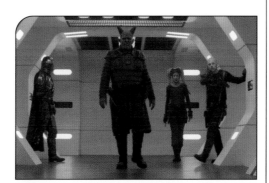

Fuga de una prisión de la Nueva República

Por orden de Malk, el Mandaloriano y los mercenarios Migs Mayfeld, Xi'an, Burg y el droide Q9-0 se infiltran en una nave prisión de la Nueva República para liberar a un camarada, Qin.

Traicionado

Tras liberar a Qin, el equipo traiciona a Djarin, dejándolo encerrado en la nave con la alarma activada.

Enfrentamiento en Nevarro

Tras incontables días en el exilio evitando cazarrecompensas, parece que el Mandaloriano ya no puede evadir su pasado. Convocado por Greef con un encargo, regresa a Ciudad Nevarro para liberarla del dominio del remanente imperial del Cliente. El Mandaloriano se rodea de los pocos individuos en los que confía..., pero no prevé la llegada del formidable enemigo moff Gideon, con grandes ansias de esclavizar a Grogu.

Cambio
Greef traiciona a sus hombres y revela que había planeado tender una trampa, pero ha cambiado de idea después de que Grogu lo salvara.

El sacrificio de Kuiil
Exploradores imperiales matan a Kuiil antes de que pueda llegar a la *Razor Crest*. Dos descuidados soldados recuperan al Niño.

Modo niñera activado
Los exploradores llevan al Niño de regreso a la ciudad. Mientras esperan órdenes a las afueras de la ciudad, son atacados por IG-11, quien recupera al Niño.

Trampa revelada
En una cantina de la ciudad, Cara y Greef llevan el cochecito sin el Niño y a un Djarin supuestamente cautivo al encuentro del Cliente. No obstante, cuando la treta se descubre, disparos desde el exterior matan al Cliente.

Invitación
A modo de compromiso, Greef invita a Djarin a regresar a Ciudad Nevarro para matar al Cliente, con Grogu como cebo. El trabajo liberaría la ciudad de los imperiales y pagaría la deuda de Din con el Gremio.

Retirada a lo seguro
Cabalgando a lomos de un blurrg, Kuiil lleva a Grogu a la seguridad de la *Razor Crest*, con IG-11.

Siniestra negociación
Gideon amenaza al grupo de Djarin con un bláster de repetición E-Web. Revela que conoce las identidades de todos ellos, incluido el Mandaloriano, y les insta a rendirse.

Expósito
Din le cuenta a Greef y a Cara que fue rescatado de niño por mandalorianos y educado en el Cuerpo de Combate. Gideon fue un oficial de la OSI durante la Gran Purga.

El Mandaloriano se reúne con Cara en Sorgan, y la recluta.

Agilidad mental
Djarin concibe un nuevo plan: el equipo simulará llevar Grogu al Cliente.

Aparece Moff Gideon
Soldados de la muerte y de asalto rodean la cantina, atrapando a Djarin y a su tripulación. El superior del Cliente, el moff imperial Gideon, llega y les advierte de que quiere a Grogu.

También Kuiil y el reprogramado IG-11 se unen a Djarin.

POTENCIA DE FUEGO
IG-11 y Grogu llegan a la cantina. El droide ataca a los imperiales desde afuera, mientras Din y Greef le apoyan. Obligados a retroceder con un Din malherido, se enfrentan al infernal fuego de un lanzallamas. Grogu, empleando nuevamente su misterioso poder, mantiene a raya las llamas.

Tras aterrizar en Nevarro, el Mandaloriano insiste en que IG-11 permanezca en la *Razor Crest*.

ATAQUE DE REPTIAVES
Greef se reúne con Djarin y su equipo en un remoto lugar de Nevarro. El grupo acampa, pero es atacado por reptiaves salvajes. Una de las bestias muerde a Greef en el brazo, dejándolo malherido. Gracias a la intervención de Grogu con la Fuerza, la herida de Greef se cura de un modo milagroso.

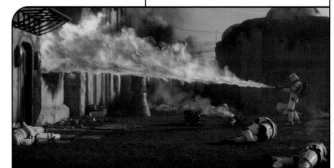

EMBLEMA GANADO

En el escondrijo, la Armera forja el emblema de Din. Declara que el Mandaloriano y Grogu son un clan de dos. Se trata de un reconocimiento del vínculo entre Din y Grogu, forjado a lo largo de su camino juntos y a lo largo del que les espera. Unidos por el emblema del cuerno de barro, el jovencito y Djarin deberán permanecer juntos hasta que el Mandaloriano pueda devolver a Grogu a su verdadero clan: los Jedi. La Armera entrega a Djarin una mochila propulsora de beskar, un último regalo que puede necesitar para su misión.

> «Muéstrame a aquel cuya **seguridad** ha llevado a tanta **destrucción**.»
>
> La Armera

La espada oscura regresa

Gideon escapa de los humeantes restos de su nave abriendo el metal con ayuda de un preciado artefacto: la espada oscura.

9 DBY

Escondrijo abandonado

Din e IG-11 se reencuentran con sus amigos en la cloaca. Llegan al refugio mandaloriano, pero lo hallan vacío. Tan solo la Armera permanece en él.

Una huida

Greef y Cara escapan por las cloacas con Grogu, mientras Din permanece atrás para que IG-11 pueda curarse de sus heridas.

La defensa de la Armera

Djarin y sus aliados huyen mientras la Armera mantiene a raya a sus perseguidores.

IG-11 se sacrifica y destruye al escuadrón, lo que permite a los otros alcanzar un lugar seguro.

Greef le ofrece una posición en el Gremio, pero Din la rechaza: su prioridad es cuidar del expósito. Grogu y él abandonan el planeta en la *Razor Crest*.

Por la lava

El grupo debe atravesar un peligroso río de lava para escapar de la ciudad, pero otro escuadrón de soldados los espera.

Guerrero desenmascarado

El droide necesita retirarle el yelmo a Din. Y Din protesta, alegando que ningún ser vivo ha visto su cara desde que juró el Credo, pero el droide IG-11 le aclara que él no es un ser vivo.

MUERTE

Kuiil es asesinado por exploradores imperiales.

COMBATE AÉREO

Gideon ataca al grupo en su caza TIE Outland. El Mandaloriano emplea su nueva mochila propulsora en persecución del imperial, y derriba el TIE con gran habilidad. Din sale victorioso del duelo, creyendo que la amenaza ha sido neutralizada.

Búsqueda de los Jedi

Din comienza a buscar a miembros de la Orden Jedi para que el expósito tenga la oportunidad de estar entre los de su clase. El guerrero espera que otros mandalorianos le ayuden en esta misión. El vínculo entre Grogu y su protector se va fortaleciendo por la naturaleza tumultuosa de su periplo juntos, que los enfrenta a voraces arañas del hielo, intimidantes droides soldado y otras amenazas.

HIJO DE LA GUARDIA

Bo-Katan identifica a Din como miembro de la secta religiosa Hijos de la Guardia, que se escindió de la cultura mandaloriana. La secta cree que los guerreros nunca deberían mostrar sus caras, una regla que ha hecho que Din oculte su rostro desde que era niño. Él cree que Bo-Katan y su equipo no son auténticos mandalorianos, puesto que no se cubren la cara.

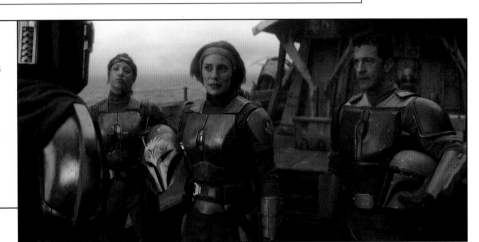

El Marshal
Din rastrea hasta Tatooine una supuesta visión de un mandaloriano. La pista lo lleva al *marshal* de Mos Pelgo, Cobb Vanth (llamado «el Marshal»), quien viste armadura mandaloriana.

Asedio arácnido
De camino a Trask, la *Razor Crest* se estrella en una luna helada mientras intenta evadir Alas-X de la Nueva República. La nave es atacada por arañas del hielo, pero los pilotos de las Alas-X los rescatan.

Buscando a un Jedi
A cambio de información sobre un Jedi, Din supera su reserva inicial y ayuda a Bo-Katan a robar una fragata llena de armas a los eximperiales. Más tarde le dice que puede hallar a Ahsoka Tano en Corvus.

Tarea imposible
Din viaja a Corvus y entra en la ciudad de Calodan. Su magistrada, Morgan Elsbeth, le ofrece una lanza de beskar a cambio de que la libre de una Jedi que la está acosando.

El contrato del dragón
Din accede a ayudar a Vanth a eliminar un dragón krayt que aterroriza la ciudad a cambio de la armadura mandaloriana.

Amerizaje
Pese a que la nave cae al mar a su llegada a Trask, Din y sus pasajeros llegan sanos y salvos a tierra firme. La Señora Rana lleva a Din y a Grogu a una posada en la que se ha visto a mandalorianos en el pasado. Allí, un quarren asegura a Din que lo puede llevar junto a otros mandalorianos.

El magistrado y la *marshal*
Din regresa a Nevarro para reparar su nave, y halla una ciudad floreciente bajo el liderazgo del magistrado Greef y la *marshal* Cara.

Liberar Mos Pelgo
De camino a la guarida del dragón, Vanth revela a Din que compró la armadura años atrás a unos jawas. Vanth la usó para limpiar de matones la ciudad.

Un cargamento precioso
Din acepta una pasajera, la Señora Rana, que transporta sus huevos a Trask. A cambio del pasaje, le ofrece información sobre la localización de otros mandalorianos.

CIENCIA SINIESTRA

Din accede a ayudar a Greef y Cara a destruir una base imperial en Nevarro. Descubren que oculta un laboratorio, y hallan un mensaje de Pershing a Gideon. Pershing dice que sus experimentos en voluntarios con sangre de Grogu han sido un fracaso, y que necesita más sangre. La transmisión tiene solo tres días, lo que revela al equipo que Gideon está vivo.

Aliados improbables
Vanth y Din colaboran con tusken locales y con la gente del pueblo para matar al dragón. Vanth entrega a Din la armadura, como había prometido. Se separan como amigos. Desde lejos, Boba ve cómo Din se aleja con su armadura.

Los mandalorianos
Din y Grogu viajan en un barco lleno de pescadores quarren, que se vuelven contra ellos e intentan atrapar a Din. Llegan en su ayuda tres mandalorianos: Bo-Katan Kryze, Koska Reeves y Axe Woves.

Din contra la Jedi
Djarin encuentra a Ahsoka, y apenas consigue escapar con vida de sus dos espadas de luz antes de revelar que le ha enviado Bo-Katan.

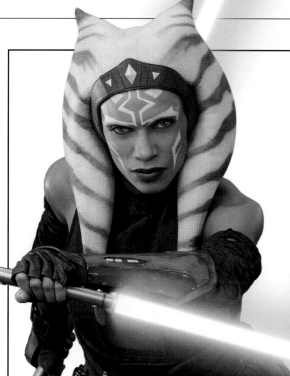

VÍNCULO CON LA FUERZA

Grogu y la exJedi Ahsoka se comunican mediante la Fuerza, y el expósito cuenta su historia. Ahsoka le explica a Din que Grogu fue criado en el Templo Jedi de Coruscant, y que fue alumno de muchos maestros Jedi diferentes. Tras la Orden 66, Grogu sobrevivió escondiéndose y suprimiendo sus habilidades con la Fuerza.

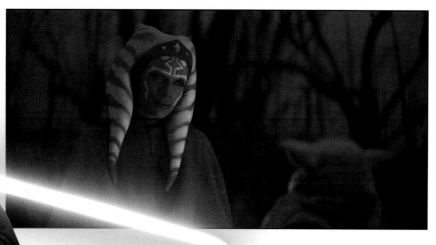

Din ofrece ayudar a Ahsoka a luchar contra la magistrada, y se asegura de que Grogu es entrenado.

Conectar
Ahsoka envía a Din y Grogu a Tython en busca de una piedra vidente con una gran conexión con la Fuerza. Allí, Grogu podrá escoger su propio camino cuando conecte a través de la Fuerza. Un Jedi podría sentir a Grogu y acudir en su busca.

Herencia familiar
Boba y Fennec llegan a Tython, y le piden a Din que les devuelva la armadura de Fett. Boba dice que la armadura se la dieron a Jango los antepasados de Din, y ofrece proteger a Grogu a cambio de ella.

Buscando a Gideon
Din regresa a Nevarro con Boba y Fennec en la nave de Fett. Din desea información del prisionero y eximperial Migs Mayfeld, de quien espera que pueda rastrear el crucero de Gideon.

9 DBY

Sin profesor
Ahsoka se niega a enseñar a Grogu debido a su vínculo emocional con Din, que lo vuelve vulnerable al miedo y a la ira. Se trata de sentimientos peligrosos para un Jedi.

Equipo
Los nuevos aliados liberan la ciudad de la magistrada. Ahsoka exige a Elsbeth que le diga dónde está su maestro, el gran almirante Thrawn. En agradecimiento, Ahsoka le regala a Din la lanza.

En Tython, Grogu medita sobre la piedra vidente, llamando a otros Jedi mediante la Fuerza.

Prueba de pertenencia
Boba muestra a Din el código de cadena de su armadura, que revela que Jango fue un expósito. Din acepta que la armadura pertenece a Fett. Fennec y Boba prometen ayudarle en el rescate de Grogu.

SECUESTRADO

Din, Boba y Fennec rechazan la primera oleada de un repentino ataque imperial, y Fett recupera su armadura. Sin embargo, la *Razor Crest* es reducida a cenizas, con excepción de la lanza de beskar. Grogu es rodeado y secuestrado por los temibles soldados oscuros de Gideon.

El rescate de Grogu

Es posible que montar un arriesgado rescate para liberar a Grogu de las garras del remanente imperial de moff Gideon no sea la tarea más dura de Din. Su misión será peligrosa y tendrá consecuencias duraderas para el guerrero mandaloriano —quien deberá escoger entre su código y su amigo tras las líneas enemigas—, pero también significa el final de su papel de protector y el tener que despedirse.

UN MANDALORIANO SIN YELMO
Una vez dentro, Din halla un terminal imperial y se quita el yelmo para un escaneo facial, a fin de acceder a información sobre el crucero ligero del moff Gideon, donde está cautivo Grogu. Al sacrificar sus creencias, da prueba irrefutable de que hará todo lo necesario para salvar al expósito.

9 DBY

Enemigos reunidos
Din le pide a Cara Dune que emplee su estatus de *marshal* para localizar al prisionero Mayfeld. Descubre que está en Karthon, a donde vuelan en la nave de Boba. Cara transfiere Mayfeld a su custodia.

Din y Mayfeld se infiltran en la planta de procesado de rhydonium.

A la salud del Imperio
Un incómodo brindis con el oficial imperial Valin Hess acaba en un tiroteo, pero Din y Mayfeld consiguen escapar.

Falso vuelo
Una falsa batalla lleva a Bo-Katan a aterrizar la lanzadera de Pershing en la nave de Gideon, dejando a Din allá donde está prisionero Grogu.

Oscuridad
Din lucha contra un soldado oscuro, apuñalándolo con su lanza de beskar y arrojando a los demás soldados al espacio por una esclusa.

El equipo de Din desarbola e inmoviliza la lanzadera del doctor Pershing.

Misión en Morak
Din le dice a Mayfeld que necesitan su ayuda para conseguir las coordenadas del crucero de Gideon. Mayfeld sugiere conseguirlas en una base minera imperial en Morak.

Disfraz imperial
En Morak, Din y Mayfeld emboscan un transporte imperial que transporta valioso rhydonium y se disfrazan de pilotos de tanques Juggernaut. Consiguen defender el vehículo de un feroz ataque por parte de piratas shydopp.

Hora de irse
Fennec y Cara cubren a Din y Mayfeld mientras estos huyen hacia la nave de Boba. Cara libera a Mayfeld, y el equipo de Din parte para continuar el rescate.

Grogu, encadenado
En la celda de Grogu, Din halla al niño encadenado, con Gideon blandiendo la espada oscura sobre su cabeza.

Kryze y la espada oscura
Bo-Katan accede a unirse a Din para reclamar la espada oscura, en poder de Gideon.

> «Todo el mundo tiene unos límites que **no traspasa** hasta que la cosa **se pone fea**.»
>
> Migs Mayfeld

ADIÓS, GROGU

Tras luchar por rescatar a Grogu, Din y el resto del grupo contemplan cómo el joven alienígena se va junto al Jedi y su fiel droide, R2-D2, que le resulta fascinante a Grogu. Es una separación agridulce para Din, y, aunque señala que ha completado su misión de devolver al sensible a la Fuerza a otros de su clase, su vena paternal espera volver a ver al jovencito algún día.

Derecho a reinar

Din ofrece la espada oscura a Bo-Katan, pero Gideon, burlón, le explica que ha de ganárselo en combate para ser su auténtica propietaria y heredera al trono. Ella se niega a disputárselo a Din.

Sin salida

Los soldados oscuros regresan y atraviesan los escudos de la nave. El equipo de Din está atrapado en el puente, y los soldados oscuros comienzan a atravesar puertas hacia ellos.

La última lucha de Gideon

Gideon intenta huir por última vez, disparando a sus captores y, por último, suicidándose antes de volver a ser desarmado.

Ya no es el camino

Cuando Din se prepara para despedirse de Grogu, se quita el yelmo, mostrando su cara al expósito por primera vez. Le dice a Grogu que no ha de preocuparse.

9 DBY

DUELO DE DESTINOS

Gideon y Din se enfrentan nuevamente: espada oscura contra lanza de beskar. Al final, el mandaloriano obtiene la victoria en el combate. Al derrotar a Gideon obtiene la libertad de Grogu y la espada oscura, con todo lo que simboliza: el derecho a gobernar Mandalore.

Una llegada bienvenida

El Jedi Luke Skywalker llega a bordo de un Ala-X, y acaba con los soldados oscuros uno a uno con su espada de luz.

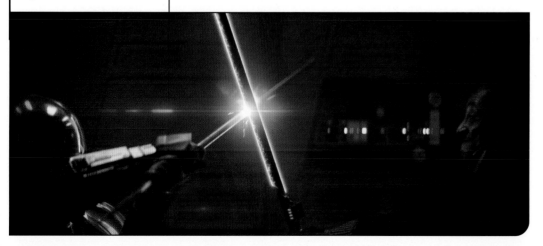

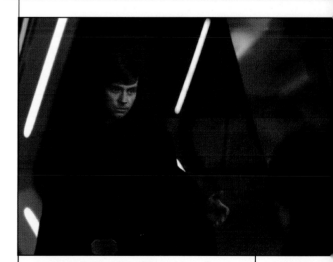

LA RESPUESTA DEL JEDI

Tras acabar con los soldados oscuros, Luke llega al puente de mando. Solo entonces ve en persona al ser que lo convocó mediante la Fuerza, a él y a cualquier Jedi vivo, desde la piedra vidente de Tython. Luke dice que entrenará a Grogu y que dará su vida para protegerlo.

Nuevo daimio en la ciudad

Tras años trabajando para otros como cazarrecompensas y la pérdida de su tribu tusken, Boba Fett decide crear su propia banda criminal y, como jefe de ella, no tener que responder ante nadie. Tras recuperar su armadura y su nave clase Firespray, y con su socia Fennec Shand a su lado, Boba se prepara para tomar el submundo criminal de Mos Espa, antaño vigilada por Jabba el Hutt, y cambiar el rumbo del futuro de sus ciudadanos.

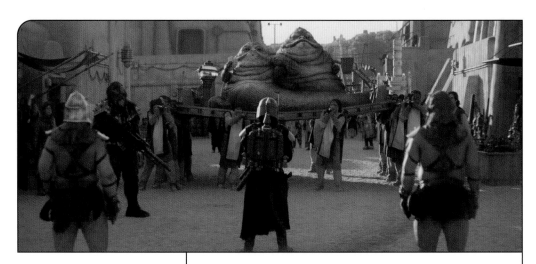

El Santuario
Boba y Fennec visitan la cantina de Garsa Fwip, el Santuario. Aseguran a la propietaria que su negocio seguirá bajo protección durante el reinado de Boba.

Devolver una deuda
Boba mata a Bib Fortuna y arranca al twi'lek el que fue el trono de Jabba en su palacio de Mos Espa.

El alcalde niega haber enviado asesinos contra Boba.

UN ASUNTO DE FAMILIA
Los Mellizos, sobrinos hutt del fallecido Jabba, desafían a Boba en cuanto a sus ambiciones por el trono. Llevan consigo a su matón: el gladiador wookiee Krrsantan. Boba les recuerda que Jabba ha muerto y que él ha matado a Fortuna, por lo que Mos Espa le pertenece.

Tributos
Boba acepta tributos de las familias criminales locales, ahora a su servicio. Sin embargo, el alcalde de la ciudad, Mok Shaiz, no ofrece tributo alguno y, a modo de insulto, apenas ofrece una bienvenida de boca de su mayordomo.

INTENTO DE ASESINATO
Boba y Fennec son atacados por asesinos de la Orden del Viento Nocturno. Los gamorreanos ayudan a vencer a los atacantes, aunque Boba queda gravemente herido. Todos los agresores mueren excepto uno, al que Fennec captura y lleva al palacio de Boba para interrogarlo. El asesino asegura haber sido enviado por el alcalde.

Ciudad dividida
El droide 8D8 le explica a Boba y Fennec cómo, tras la muerte de Jabba, hubo un vacío de poder que Fortuna aprovechó. La ciudad se dividió en tres familias criminales: los trandoshanos, los klatooinianos y los aqualish.

Nueva protección
Dos guardias gamorreanos, antaño de la corte de Bib, se presentan ante Boba y le juran lealtad.

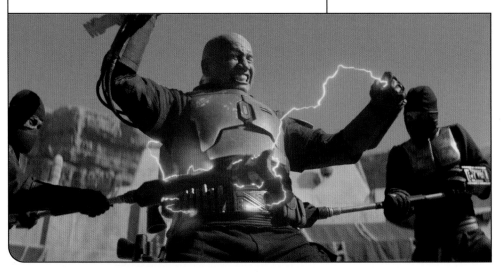

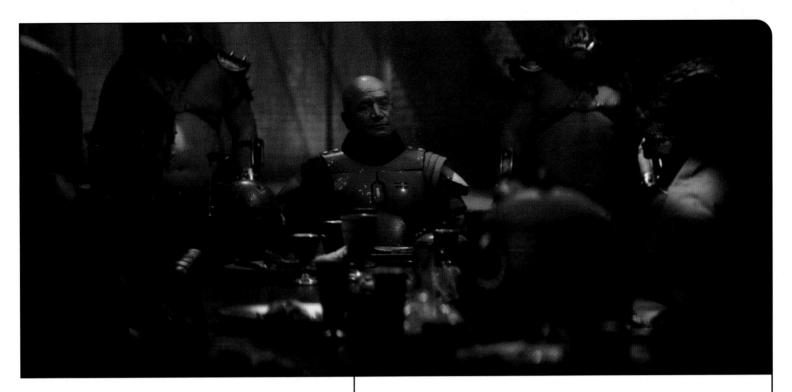

CENA CON UN DAIMIO

Boba invita a las familias criminales de Mos Espa a un banquete. Explica que los Pyke están saqueando la riqueza de Tatooine con su tráfico de especia, y que han comprado al alcalde. Propone a las familias una alianza contra los Pyke. Al no conseguir asegurarse su lealtad, les pide que permanezcan neutrales en el conflicto que se avecina, a lo que acceden. Ya a solas, Boba y Fennec deciden que Fett tiene muchos créditos, pero necesita más músculo.

9 DBY

El ataque de Krrsantan

Krrsantan ataca a Boba mientras este sana en su tanque de bacta. Con ayuda de los mods, Fennec atrapa al wookiee en el pozo del rancor, vacío.

Malas señales

Miembros de los Pyke comienzan a llegar a Mos Espa. Boba comienza a prepararse para la guerra.

Boba libera a Krrsantan.

Seguridad modificada

Boba contrata a los mods, una pandilla juvenil que monta en llamativos motodeslizadores y posee implantes cibernéticos.

Boba ofrece a Krrsantan unirse a su gotra.

Disculpas

Los Mellizos admiten haber enviado a Krrsantan a matar a Boba. Ofrecen a Fett una cría de rancor como disculpa.

Pykes y políticos

Boba visita la oficina del alcalde, pero el político ha desaparecido y se ha alineado con los Pyke.

Paz reta a Din por la espada oscura, afirmando que la creó un ancestro suyo.

Charla sobre armas

Din explica que ganó la espada oscura en el combate contra el moff Gideon, a quien ahora la Nueva República interroga por sus crímenes. La Armera funde la lanza de beskar y, por petición de Din, forja con ella una cota de malla para Grogu.

Nave recuperada

Din regresa a Tatooine para comprar una nave a Peli Motto: un caza estelar N-1 reacondicionado. Fennec llega pidiendo ayuda en nombre de Boba. Din promete ayudar, pero primero ha de visitar a un amigo.

Din ya no es un mandaloriano

Din gana el combate contra Paz. Sin embargo, la Armera lo expulsa por haberse quitado el yelmo, violando así el Credo.

Regreso a Nal Hutta

Los Mellizos le dicen a Boba que se van de Tatooine. Les han mentido: el alcalde ha prometido el trono de Jabba a otro grupo criminal. Los hutt declaran que no quieren tomar parte en una guerra.

El regreso del mandaloriano

En el Anillomundo Glavis, Din se reúne con Paz Vizsla y la Armera, miembros de Hijos de la Guardia. Invitan a Din a unirse a su nuevo refugio.

> «¿Por qué una **confrontación** cuando podemos hacernos **ricos colaborando**?»
>
> Boba Fett

Nuevo daimio en la ciudad

(continuación)

Tensión en el ambiente
Cobb Vanth advierte a los Pyke que trafican especia por Mos Pelgo que están en territorio hostil. Acaba con tres de ellos, y le dice al cuarto que pase un mensaje a sus jefes: no han de regresar, o se enfrentarán a terribles consecuencias.

Regalo para Grogu
En Ossus, Din ve cómo unos droides construyen una academia Jedi. Reunido con Ahsoka, le explica que ha ido a comprobar que Grogu está bien.

Acto altruista
Ahsoka convence a un reacio Din de no reunirse con Grogu, pues su apego dificultará mucho el entrenamiento Jedi del jovencito. Din le deja a ella la cota de malla y se marcha.

Los Pyke ponen una bomba en el Santuario de Garsa.

LA ELECCIÓN DE GROGU
En Ossus, Luke pone ante Grogu la cota de malla, regalo de Din, y la espada de luz de Yoda. Le explica que si escoge la malla, podrá regresar con Din, pero no podrá ser un Jedi. Si escoge la espada de luz, podrá convertirse en el primer estudiante de su academia, donde le formarán para ser un gran Jedi. Sin embargo, Grogu no verá a Din durante muchos años.

Entrenamiento Jedi
Luke continúa con la formación de Grogu y le habla sobre la Fuerza. Pone a prueba sus reflejos, cada vez mejores, con un remoto. Ahsoka le da la cota de malla a Luke.

Buscando reclutas
Din regresa a Tatooine y se une a Boba y a sus demás aliados. Para luchar contra los Pyke, Din le pide ayuda a Vanth y a la gente de Mos Pelgo, renombrada Ciudad Libre. Vanth responde que hará lo que pueda, y Din se va.

TIROTEO EN CIUDAD LIBRE
El mercenario Cad Bane llega a Ciudad Libre y le dice a Vanth que igualará la oferta que le haya hecho Boba con tal de que el pueblo se mantenga fuera del conflicto y permita el tráfico de especia de los Pyke. Vanth se niega, y hay un tiroteo. Bane mata al ayudante de Vanth y hiere a este de gravedad.

Detener el tráfico de especia
En Mos Espa, Din le dice a Boba que Vanth y la gente de Ciudad Libre acudirá en su ayuda a cambio de eliminar el comercio de especia. Boba accede, y asegura que la especia está matando a la gente de su ciudad. Los mods le sugieren que emplee las ruinas del Santuario como base.

Cada vez menos aliados
En Mos Eisley, Bane se reúne con los líderes Pyke y les dice que Vanth y Mos Pelgo ya no son una amenaza. Los Pyke declaran que los incursores tusken tampoco ayudarán a Boba porque los han eliminado y han inculpado a los Trancos Kintanos por ello.

Amigos reunidos
Grogu llega al hangar de Peli en Mos Eisley, tras decidir quedarse con Din.

BANE CONTRA BOBA

Bane regresa para luchar contra Boba bajo los abrasadores soles gemelos de Tatooine. La armadura de Fett le protege de los disparos de Bane, pero el duros parece tener la ventaja. Decidido a proteger su territorio, Boba emplea el arma de su tribu tusken, el bastón gaffi, y atraviesa el pecho de Bane con él, poniendo fuera de juego al pistolero a sueldo de los Pyke.

Grogu ayuda

El rancor enfurecido arrasa las calles de la ciudad y casi mata a Din. Grogu usa la Fuerza para calmar a la enorme criatura y hacer que se duerma.

El ataque de los droides

Aparecen dos droides de aniquilación Scorpenek y disparan contra las fuerzas de Boba. Incapaces de atravesar los escudos de los droides, su futuro se ve cada vez más negro.

Ciudadanos felices

Boba y Fennec patrullan las calles de Mos Espa, ahora una ciudad pacífica. Grogu y Djarin se alejan por el espacio.

Traición

Las familias criminales del lugar violan su promesa de neutralidad y atacan a las fuerzas de Boba. Fennec acude a Mos Eisley para encargarse de los líderes Pyke.

Nuevamente juntos

Peli llega a Mos Espa con Grogu, que se reúne con Din. Un droide interrumpe su momento de alegría.

Dispersión

En Mos Espa, las tropas de Boba se dispersan por la ciudad anticipando la batalla.

9 DBY

Negociaciones acabadas

Bane llega a Mos Espa y se aproxima a Boba. Asegura representar a los Pyke. Le dice a Boba que, si permite que continúe el tráfico de especia, el conflicto se podrá evitar, pero Fett no retrocede.

Estalla la guerra

Los Pyke rodean el Santuario. Boba y Din vuelan en sus mochilas propulsoras y atacan a los Pyke. Una guarnición de luchadores de Ciudad Libre acude a ayudar. También llegan los mods y Krrsantan, y el irregular grupo de aliados de Boba lucha contra los Pyke en todos los frentes.

Boba ordena a Din proteger a los demás mientras sale en busca de refuerzos.

El rancor ataca

Boba regresa montando en su rancor por los terrados de la ciudad, distrayendo al droide. El trabajo combinado del rancor, Grogu y los soldados de Boba acaba finalmente con los droides e iguala las posibilidades de victoria de Fett. Los Pyke se retiran.

Vanth sana en el tanque de bacta de Boba.

«Esta será mi última lección. Preocúpate solo **por ti**. Cualquier otra cosa es de **débiles**.»

Cad Bane

FENNEC ACABA EL TRABAJO

Fennec usa sus habilidades de asesina de élite para infiltrarse tras las líneas enemigas y poner punto final a la lucha contra los líderes Pyke y las familias criminales del lugar. Deslizándose como una sombra por su cuartel, Fennec usa su fusil de francotiradora y una gama de herramientas para eliminar uno a uno a sus enemigos.

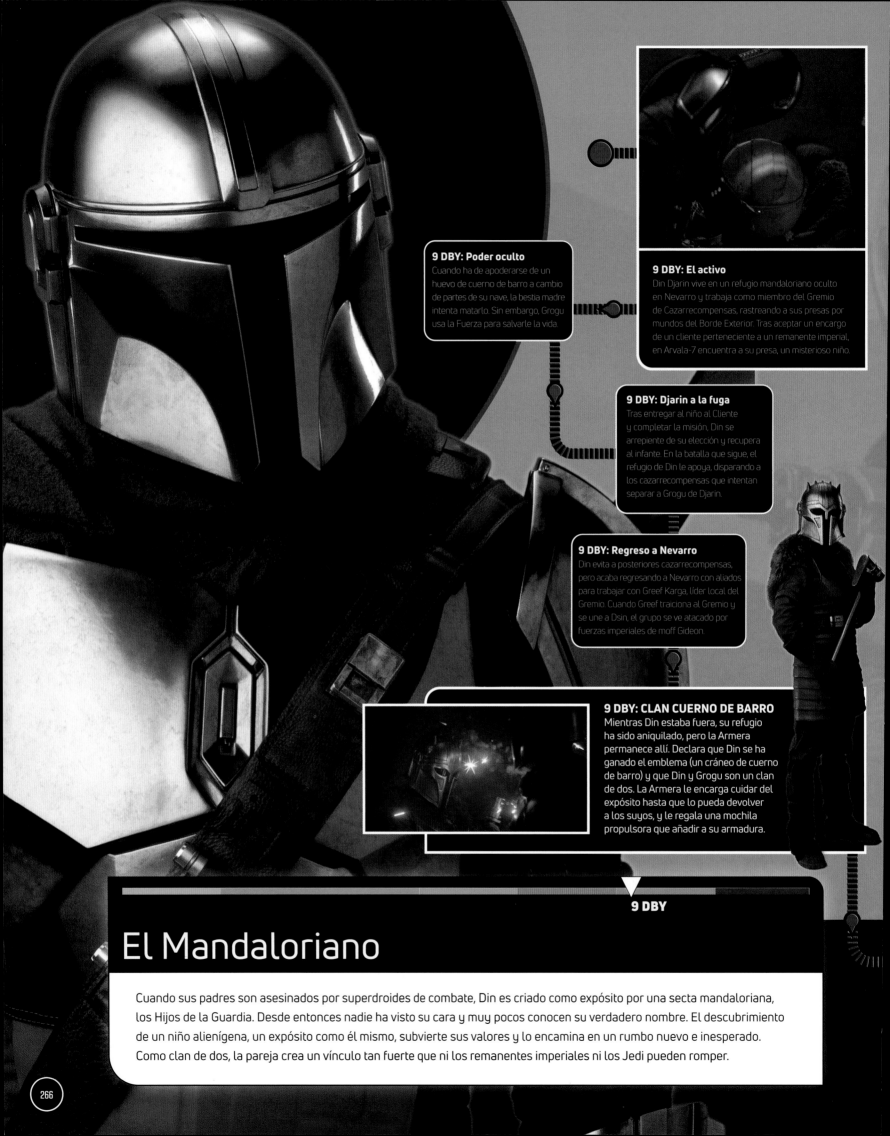

9 DBY: Poder oculto
Cuando ha de apoderarse de un huevo de cuerno de barro a cambio de partes de su nave, la bestia madre intenta matarlo. Sin embargo, Grogu usa la Fuerza para salvarle la vida.

9 DBY: El activo
Din Djarin vive en un refugio mandaloriano oculto en Nevarro y trabaja como miembro del Gremio de Cazarrecompensas, rastreando a sus presas por mundos del Borde Exterior. Tras aceptar un encargo de un cliente perteneciente a un remanente imperial, en Arvala-7 encuentra a su presa, un misterioso niño.

9 DBY: Djarin a la fuga
Tras entregar al niño al Cliente y completar la misión, Din se arrepiente de su elección y recupera al infante. En la batalla que sigue, el refugio de Din le apoya, disparando a los cazarrecompensas que intentan separar a Grogu de Djarin.

9 DBY: Regreso a Nevarro
Din evita a posteriores cazarrecompensas, pero acaba regresando a Nevarro con aliados para trabajar con Greef Karga, líder local del Gremio. Cuando Greef traiciona al Gremio y se une a Dsin, el grupo se ve atacado por fuerzas imperiales de moff Gideon.

9 DBY: CLAN CUERNO DE BARRO
Mientras Din estaba fuera, su refugio ha sido aniquilado, pero la Armera permanece allí. Declara que Din se ha ganado el emblema (un cráneo de cuerno de barro) y que Din y Grogu son un clan de dos. La Armera le encarga cuidar del expósito hasta que lo pueda devolver a los suyos, y le regala una mochila propulsora que añadir a su armadura.

9 DBY

El Mandaloriano

Cuando sus padres son asesinados por superdroides de combate, Din es criado como expósito por una secta mandaloriana, los Hijos de la Guardia. Desde entonces nadie ha visto su cara y muy pocos conocen su verdadero nombre. El descubrimiento de un niño alienígena, un expósito como él mismo, subvierte sus valores y lo encamina en un rumbo nuevo e inesperado. Como clan de dos, la pareja crea un vínculo tan fuerte que ni los remanentes imperiales ni los Jedi pueden romper.

9 DBY: Din y su equipo se infiltran en el crucero ligero de Gideon.

9 DBY: Este no es el Camino

Din se quita el yelmo frente a otros seres vivos por primera vez desde que se convirtió en mandaloriano. Aunque es una dolorosa traición al Camino que le enseñaron, su sacrificio es esencial para obtener la localización de Gideon y poder rescatar a Grogu.

9 DBY: APARECE UN JEDI

Pese a liberar con éxito a Grogu y obtener la legendaria espada oscura, Din y su equipo se ven atrapados por los soldados oscuros de Gideon. Todas las esperanzas parecen perdidas hasta que un caza Ala-X aparece y una figura encapuchada con una espada de luz verde destruye a los soldados. Luke Skywalker captó la llamada de Grogu, y ahora Din debe entregarle al expósito para que pueda ser entrenado en la Fuerza.

9 DBY: La piedra vidente

En Tython, Grogu se comunica con la Fuerza, con la esperanza de atraer a algún Jedi. Boba llega y reclama su armadura. Gideon captura a Grogu; pese a la ayuda de Boba, la nave de Din es destruida en el combate.

9 DBY: Otra vez cazarrecompensas

Din regresa a su vida como mercenario. En el Anillomundo Glavis vuelve a contactar con la Armera y con Paz Vizsla. Tras recibir una camisa de cota de malla, Djarin es expulsado por la Armera por abandonar el Camino.

9 DBY: La Jedi

Din y el expósito conocen a Ahsoka en Corvus. Ella explica a Din que el niño se llama Grogu y los encamina hacia Tython.

9 DBY: Casi unidos nuevamente

Din viaja a Ossus para ver a Grogu. Pero Ahsoka lo evita, prometiendo entregar la cota de malla de Din al expósito.

9 DBY: Encuentro con Bo-Katan

Din conoce a la guerrera Bo-Katan Kryze en Trask. Le sorprende enterarse de que no todos los mandalorianos viven según su juramento de nunca quitarse el yelmo, y los acusa de ser impostores. Bo-Katan dirige a Djarin hacia Corvus, donde hallará a Ahsoka Tano.

9 DBY: Devolver un favor

Para pagar su deuda con Boba, Din ayuda a Fett en la creciente guerra entre sindicatos criminales en Mos Espa.

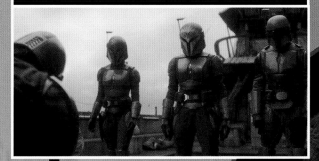

9 DBY: LA ELECCIÓN DE GROGU

En medio de la batalla entre las fuerzas de Boba y una banda rival, Grogu se reúne con Din, pues ha decidido que prefiere estar con él. Tras la emotiva reunión, Grogu usa la Fuerza para calmar a un rancor desbocado y salva la ciudad de la destrucción.

9 DBY: La coraza de Fett

Mientras busca a otros mandalorianos para que le ayuden, Din descubre una armadura mandaloriana en posesión de Cobb Vanth, en Tatooine. Din accede a ayudar a Cobb a librarse de un dragón krayt a cambio de la baqueteada armadura de beskar. Poco saben Djarin y Vanth que la armadura pertenece a Boba.

9 DBY: Nuevo enemigo

Din usa su nueva mochila propulsora para enfrentarse al caza TIE Outland de Gideon en el aire, haciendo que caiga al suelo.

La paz de la Nueva República

Se ha devuelto a la galaxia a una época de paz, y la Nueva República espera sanar las heridas dejadas por el conflicto. Luke intenta reconstruir el futuro de la Orden Jedi y toma a su sobrino Ben bajo tutelaje. Pero permanece una sombra que abarca mundos dispersos y al propio Ben, acosado por oscuros pensamientos. En otro lugar, Poe Dameron infravalora terriblemente el peligro al verse envuelto en una banda de tráfico de especia.

NACIMIENTOS

11 DBY: Finn, el futuro soldado de asalto FN-2187, convertido en héroe de la Resistencia.

13 DBY: Kadara Calrissian, hija de Lando.

15 DBY: Rey, futura Jedi, nace en Hyperkarn, hija de Dathan y Miramir.

15 DBY: Luke, el profesor
Ben acude a su tío para que lo entrene en los caminos de la Fuerza. Como primer padawan oficial, el hijo de Leia representa un nuevo desafío para Luke, que ha aprendido de algunos de los más grandes Jedi.

C. 15 DBY

La ira de Palpatine
El hijo de Palpatine, Dathan, y su esposa Miramir se ocultan con su hija recién nacida, Rey, para evadir a los agentes del Sith.

C. 16 DBY

SIENTE LA FUERZA
Luke enseña a Ben y a los demás estudiantes a levantar rocas usando la Fuerza en su creciente academia Jedi en Ossus. Luke explica que algunas personas aprenden a usar la Fuerza más rápidamente que otras, pero que no significa necesariamente que sean más fuertes.

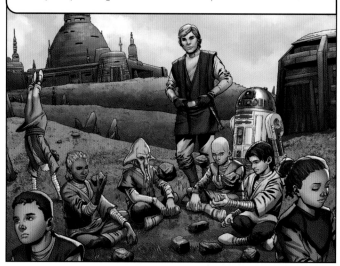

18 DBY: Una gran oportunidad
Poe conoce a Zorii Wynn (también conocida como Zorii Bliss) en una taberna. Accede a transportar a su grupo de contrabandistas para huir del planeta y vivir aventuras.

18 DBY: Ala-A estrellado
Poe Dameron estrella el Ala-A de su difunta madre tras recibir impactos de las Fuerzas de Defensa Civiles de Yavin 4. No es el primer roce (ni será el último) del joven Poe con la ley.

C. 12 DBY

El clan Phasma, asesinado
En Parnassos, Phasma orquesta el asesinato de su clan, incluidos sus padres. Ella y su hermano Keldo se unen al clan Scyre.

15 DBY: Tragedia familiar
Secuestran a la hija de dos años de edad de Lando, Kadara.

C. 17 DBY

LUCHAR POR EL PUESTO DE HONOR
Otra estudiante de la escuela de Luke, Voe, intenta competir en todo con Ben. Intenta superarlo en todas las lecciones, desde el combate con espada hasta el aprendizaje de meditación, pero no lo consigue. La ira que siente hace que Voe se avergüence.

18 DBY: Fianza
Kes Dameron, el padre de Poe, paga la fianza y lo saca de la cárcel. A Kes le decepcionan las trastadas de su hijo, y quiere protegerlo, especialmente en ausencia de su madre.

9 DBY: Nuevo luchador
El guerrero mandaloriano Aran Tal se une al reparto de *Cazadores del Borde Exterior*, una adición con la que la organización celebra su primer año de emisión galáctica.

9 DBY: Transmisión galáctica
El espectáculo de lucha de Balada el Hutt y Daq Dragus en el Gran Estadio de Vespaara llega a una enorme audiencia cuando firman un contrato de emisión y *Cazadores del Borde Exterior* debuta oficialmente en la HoloRed.

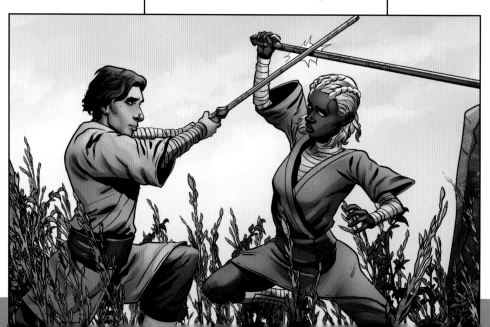

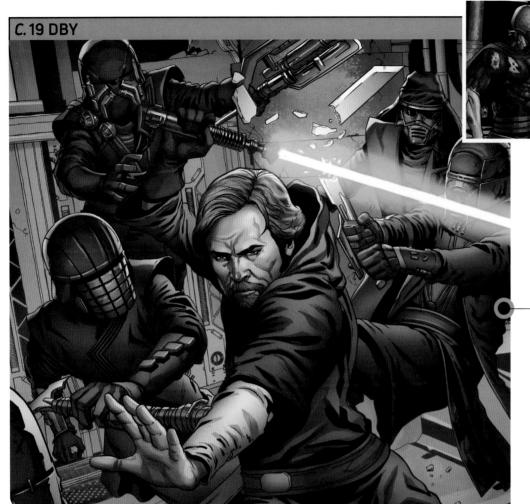

C. 19 DBY

Una voz siniestra

Snoke habla a Ben mediante la Fuerza, insinuando que Luke lo ve como a un niño y que algún día comprenderá los verdaderos poderes de Ben.

Misión a Elphrona

Luke, Ben y el explorador Lor San Tekka hallan un antiguo puesto de avanzada Jedi, lleno de artefactos y tesoros, en una misión al planeta Elphrona.

C. 19 DBY LOS CABALLEROS DE REN

En una base Jedi, un encuentro con los seguidores del lado oscuro Caballeros de Ren cambia a Ben. Mientras el joven Jedi protege a Lor San Tekka, su tío y maestro, Luke, lucha en solitario contra los Caballeros para defender a su sobrino y las valiosas reliquias del lugar. Pero Ren puede sentir la oscuridad en el joven Solo; antes de huir, ofrece al padawan un camino alternativo para el futuro, si algún día Ben quiere saber más sobre la sombra que lleva dentro.

19 DBY

18 DBY: Lecciones de vuelo
Tomasso, el segundo al mando de los Traficantes de Especia de Kijimi, se encarga de tutelar a Poe. Le enseña al joven los hipersaltos rápidos, y, a su vez, Poe le enseña a Zorii a pilotar.

19 DBY: Lugareños hostiles
Kes y su amigo L'ulo L'ampar rastrean a Poe hasta el planeta Judakann, pero Kes se infecta con el veneno de criaturas del lugar que los atacan, y han de abandonar la búsqueda de su hijo.

19 DBY: No hagas enfadar a una Bliss
Zeva Bliss, madre de Zorii y líder de los Traficantes de Especia de Kijimi, mata a Tomasso por traicionar a la banda y le dispara al droide EV-6B6, implicado en un golpe fracasado.

19 DBY: Zeva contra Poe
La agente de la Oficina de Seguridad de la Nueva República Sela Trune muere en brazos de Poe, también herido, tras una lucha con Zeva. Poe debe la vida a Zorii, quien interviene y le insta a huir.

18 DBY: Buscar un cambio
Ransolm Casterfo abandona su trabajo en la fuerza de seguridad de Riosa para convertirse en político.

19 DBY: La elección de Poe
En Kijimi, Poe frustra el plan de Zeva de hacerse con el submundo criminal. Aunque Bliss desea asesinar a sus enemigos, Poe libera a los prisioneros.

18 DBY: METERSE EN PROBLEMAS
Poe se entera de que el grupo de Zorii forma parte de un peligroso grupo criminal, los Traficantes de Especia de Kijimi. Cuando están a punto de zarpar en su nave, la *Ragged Claw*, agentes de la Nueva República interrumpen su despegue. Poe sugiere que la banda simule su secuestro y amenace con una situación con rehenes, y la Nueva República les permite despegar.

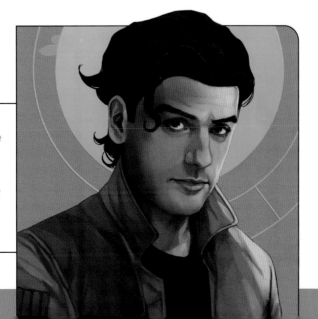

MUERTES

10 DBY: Shara Bey, madre de Poe Dameron, muere de hematoignis.

19 DBY: Tomasso, traficante de especia, es asesinado por la líder Zeva Bliss.

19 DBY: Sela Trune, agente de la Nueva República, es apuñalada por Zeva Bliss.

Remanentes del Imperio

Una nueva amenaza se cuece en forma de la Primera Orden: una organización militar liderada por supervivientes imperiales que crece rápidamente en fuerza y tamaño. Entre sus más recientes reclutas hay una hábil y despiadada guerrera llamada Phasma, así como los desafortunados niños que son reclutados. Pero un bebé, nada menos que descendiente del linaje de Palpatine, permanece escondido y a salvo de fisgones y de asesinos ocultos…, de momento.

21 DBY: La suerte de Lando

En un bar, Lando escucha a un ebrio Ochi hablar de su misión, y acude a Tython para informar a Luke del plan del cazador.

21 DBY: Regreso del espíritu

Mientras estudia los hallazgos de Tython, Luke tiene una visión de Exegol y se enzarza en un combate contra oscuros espectros del Sith. Tan solo el espectro de su padre, Anakin, consigue liberar a Luke. Anakin le advierte de que una peligrosa sombra se acerca.

21 DBY: Cazadores del Espacio Salvaje

Perseguidos por cazadores, Miramir y Dathan huyen de Jakku con su joven hija, Rey. Se les acercan cazadores en el Espacio Salvaje, pero son rescatados por el Escuadrón Halo de la Nueva República.

21 DBY: Reuniones en Taw Provode

Al darse cuenta de que la familia ha tenido ayuda, Ochi captura a Lando y a Komat. Cuando está a punto de matar a Lando, Luke los salva y se enfrenta al cazador de Jedi. Tras un breve combate, Exim llega en un defensor TIE y dispara contra los héroes. La distracción permite a Ochi y a Lando escapar, ambos buscando desesperadamente a la familia.

21 DBY: Traición

Rey y sus padres son encerrados en la estación por su capitán y regente, que está confabulado con Ochi.

21 DBY: Ayuda del contrabandista

Con ayuda de Lando y R2-D2, la familia fugitiva huye a bordo de una nave. Entre tanto, Luke encuentra a Kiza, que se ha visto atraída al cristal corrupto que él transporta. Ella consigue huir sin revelar su identidad, y los héroes huyen del complejo minero.

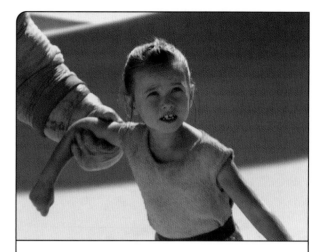

21 DBY: ABANDONADA

En un intento de ponerla a salvo, Dathan y Miramir dejan a Rey en Jakku a cuidado del jefe chatarrero Unkar Plutt. Toman de la tienda un collar de cuentas aki-aki. Una Rey desesperada ve cómo su familia se va en la nave robada a Ochi.

21 DBY: Reliquias misteriosas

En un yacimiento arqueológico de Yoturba, Luke y Lor San Tekka hallan un holocrón Sith destruido y astillas de un cristal kyber corrupto.

21 DBY: Persecución

Tras enterarse de que el próximo destino de la familia fugitiva es el complejo minero Nightside, Lando y Luke parten hacia allí con R2-D2.

21 DBY: Enfrentamiento en la luna cristalina

Komat y Luke atraen a Exim a la luna de Taw Provode, donde combaten contra el espíritu. Luke destroza la máscara de Exim, y al parecer acaba con el espíritu del Sith.

21 DBY: TAREA PARA ASESINOS

En una luna vertedero del Borde Interior, Kiza (antigua Acólita del Más Allá, ahora poseída por el espíritu del señor del Sith Exim Panshard) visita al asesino Sith Ochi de Bestoon. Palpatine contacta con Ochi mediante la Fuerza y le ordena rastrear a los padres de Rey y secuestrarla. Kiza entrega a Ochi una daga que lo dirigirá de regreso a Exegol (un lugar al que desea regresar desesperadamente) cuando haya encontrado a la familia.

21 DBY: Escaramuzas con el Sith

Los padres de Rey intentan engañar a Ochi atrayéndole, con sus fuerzas, a una instalación imperial de combustible en Taw Provode. Con ayuda de Lando y Komat, la familia consigue robar la nave de Ochi y huir. Luke localiza la base de Kiza, pero no consigue salvarla de la influencia de Exim, y ella acaba muriendo. Luke se dirige hacia Taw Provode para reunirse con sus aliados, creyendo que la amenaza ha acabado, pero el espíritu de Exim posee el cadáver de Kiza.

21 DBY: Viaje a Polaar

Tras no conseguir reunirse con la familia de Rey, Luke, Lando y R2-D2 visitan a una exmiembro de los Acólitos del Más Allá llamada Komat, en Polaar. Komat les informa acerca del pasado de Kiza, pero son atacados por los droides de esta, que han rastreado a Luke. Tras deshacerse de sus enemigos, Luke y R2-D2 parten en busca de Kiza, mientras Lando y Komat acuden a ayudar a la familia.

21 DBY: Destino trágico

Antes de conseguir abandonar el sistema, Dathan y Miramir son asesinados por Ochi. La localización de Rey está a salvo, pues el collar aki-aki hace creer al cazador que está escondida en Pasaana.

21 DBY: El fin de Ochi

Ochi se dirige a Pasaana, donde muere cuando su deslizador se ve atrapado en las ciénagas movedizas.

21 DBY: AMENAZA EMERGENTE

La que se conocerá como Primera Orden comienza a formarse en las Regiones Desconocidas. Fundada por remanentes imperiales, sus miembros conspiran para restaurar el orden despótico que dio lugar al Imperio.

21 DBY En sendos cazas Ala-A, la piloto Greer Sonnel y Han Solo ganan el Guantelete, una carrera patrocinada por Solo.

24 DBY: Phasma y Hux
Phasma investiga la caída de una nave en la zona fronteriza, y halla un superviviente, el general Brendol Hux.

24 DBY: El Scyre se divide
Tras desobedecer los deseos de Keldo, Phasma y sus guerreros más fieles se unen a Brendol y abandonan a Keldo y al resto del clan. Acceden a guiar a Brendol a otro fragmento de su nave estrellada.

24 DBY: Keldo, asesinado
Tras un largo y peligroso viaje, Phasma y Brendol llegan a su destino. Sin embargo, Keldo, Frey y el resto del Scyre llegan y los atacan. Phasma mata a su hermano, y Frey es el único superviviente del grupo de Keldo.

24 DBY: Parnassos, bajo ataque
Brendol, Phasma y Frey son rescatados por la Primera Orden. A bordo de una nave de transporte, Hux demuestra a Phasma el poder de la Orden destruyendo su antiguo hogar en el planeta. Ella decide unirse a la Orden.

24 DBY: UV-8855
Mientras Phasma disfruta del alto rango que le proporciona la ayuda a Hux, Frey comienza a entrenar como el soldado de asalto UV-8855.

26 DBY Phasma regresa a Parnassos para forjar su característica armadura de chromium.

C. 26 DBY

El vuelo de las Tico
En Hays Minor, las hermanas y futuras miembros de la Resistencia Paige y Rose Tico usan un simulador de vuelo. Rose estrella el Z-95 virtual que pilotan.

C. 27 DBY

Actualización
Actualizan el droide de protocolo C-3PO. Ahora conoce casi siete millones de formas de comunicación.

27 DBY

C. 21 DBY

Han Solo dirige equipos de la legendaria carrera de los Cinco Sables.

22 DBY: Caos en el clan Scyre
En Parnassos, Porr, miembro de Scyre, asesina sin honor al líder del grupo, Egil. En respuesta, Keldo y Phasma trabajan en equipo para neutralizar al usurpador y convertirse en colíderes del Scyre.

21 DBY: Financiar la Primera Orden
La Primera Orden emplea como tapadera a los guerreros amaxine para financiar en secreto el imperio criminal de Rinnrivin Di, que no tarda en pisar el territorio del antiguo cártel hutt. Miles de millones de créditos de beneficios se desvían hacia la Primera Orden.

21 DBY: Fin de la buena suerte
Luke y Lando rastrean la nave de Ochi hasta Pasaana, pero no encuentran a su presa.

24 DBY: Scyre contra Garra
Phasma y sus guerreros defienden el Scyre contra un clan rival, la Garra. La propia Phasma protege al único niño del clan, Frey, reconociendo el valor del joven cuando tan pocos nacen en Parnassos.

24 DBY: Cardinal contra Phasma
Se crea una rivalidad entre el protegido de Hux, el capitán Cardinal, y Phasma, quien sustituye al soldado de armadura roja como guardaespaldas de Hux.

24 DBY: Traición fraternal
Phasma y Keldo discuten por cómo reaccionar ante el ataque de la Garra. El Scyre vota y apoya el intento de Keldo de llegar a una tregua con la Garra. Phasma considera traición el acto de su hermano.

25 DBY: Hematoignis
Diagnostican a Greer Sonnel hematoignis, una rarísima enfermedad causada por el vuelo espacial y que puede ser letal. Ella es la piloto personal de la *Brillo de Espejo* para Leia.

C. 24 DBY

LOS CONFLICTOS DE SOLO
En la academia Jedi de Luke, Ben tiene dificultades para mostrar su auténtico yo a Tai, compañera y amiga. Tai le dice a un perturbado Ben que no tenga miedo de lo que piensen los demás, y que le aceptarán por quien es realmente.

MUERTES

Ochi de Bestoon, asesino Sith, muere en Pasaana.

Keldo es apuñalado por su hermana, Phasma.

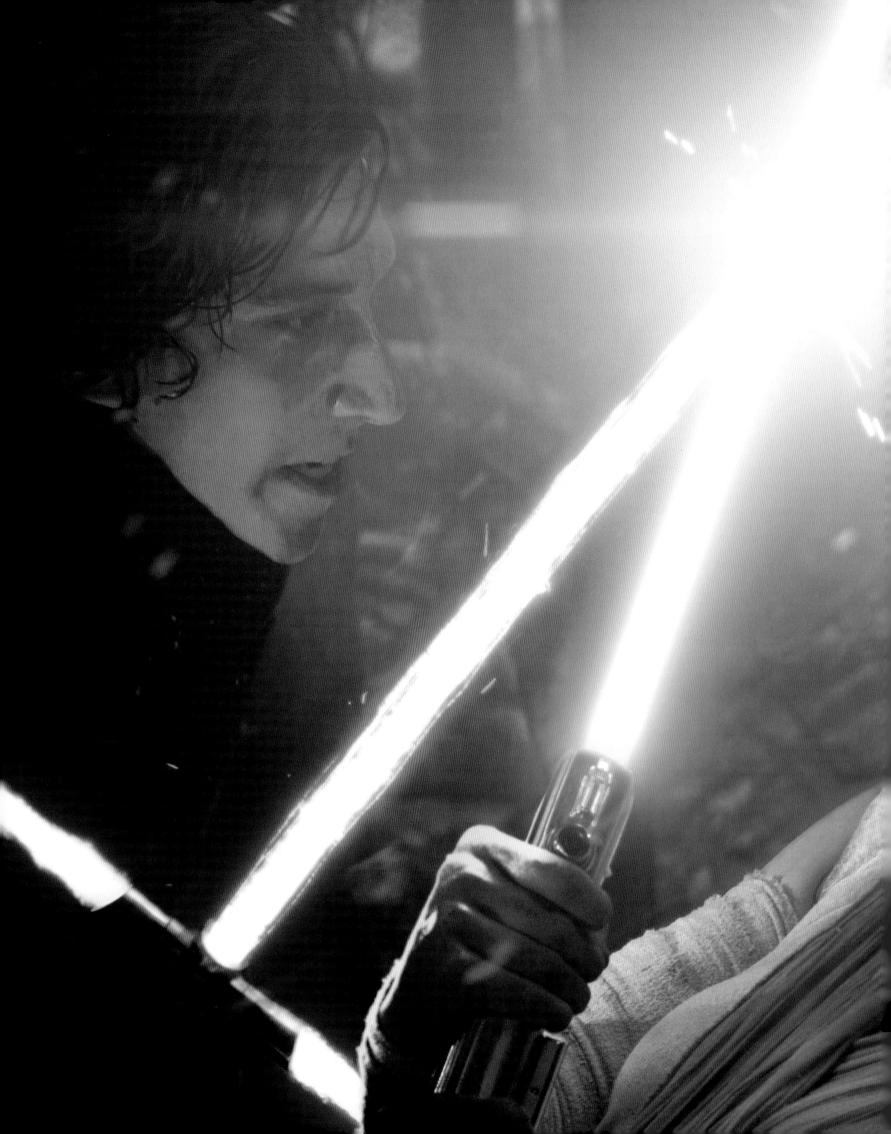

La Primera Orden

28–35 DBY

La galaxia vuelve a estar en guerra. La Nueva República no ha sido capaz de contrarrestar la amenaza de la Primera Orden. El líder supremo **Snoke** y su ejecutor del lado oscuro, **Kylo Ren** (antaño **Ben Solo**), emplean un impresionante poder militar para subyugar la democracia. Avergonzado por no haber evitado que su sobrino cayera en el lado oscuro, el maestro Jedi **Luke Skywalker** desaparece.

No obstante, la senadora **Leia Organa**, caída en desgracia tras saberse que era hija de **Darth Vader**, no retrocede. Retomando su cargo de general, Leia enciende la chispa de la rebelión para formar la Resistencia, reclutando a los mejores pilotos y espías de la Nueva República para evitar el ascenso de un nuevo Imperio. Ha de reunir a sus viejos amigos y a sus más leales aliados si quiere que haya una esperanza de éxito..., y, en efecto, una poderosa nueva aliada surgirá, heredera del legado Jedi: **Rey**.

El surgimiento de la Primera Orden

Las llamas de la revolución vuelven a arder. El malestar político de la Nueva República y la amenaza de la Primera Orden espolean a Leia Organa a formar una nueva rebelión. Al mismo tiempo, Luke Skywalker se exilia en una remota isla, deshecho por la culpa por la destrucción de su escuela y la fatal caída de Ben Solo en el lado oscuro. Sin embargo, la Fuerza despertará en la joven chatarrera Rey, quien tiene la llave para restaurar la paz en la galaxia... con ayuda de la valentía de Finn, Poe y otros luchadores que una y otra vez lo arriesgarán todo en su batalla contra el mal.

34 DBY: EL CATACLISMO DE HOSNIAN

34 DBY: EL CATACLISMO DE HOSNIAN

En un sorprendente y repentino golpe, la Primera Orden aniquila la sede del gobierno de la Nueva República y cuatro planetas más del sistema Hosnian: Courtsilius, Raysho, Hosnian y Cardota. El devastador ataque sume la galaxia en el caos, confirmando los peores temores de Leia sobre las semillas de un nuevo Imperio y arrojando a la Resistencia a una guerra total contra la última encarnación de tiranía galáctica.

34 DBY Kaz y sus aliados en el *Coloso* descubren que su hogar está equipado con un hiperimpulsor, lo que les permite huir de la Primera Orden.

34 DBY En el primer envite de la nueva guerra, la batalla de Takodana, la Resistencia choca con la Primera Orden en una carrera por obtener a BB-8. Rey es capturada por Kylo, y BB-8 se reúne con Poe.

34 DBY Iden Versio se toma un interés personal en el Proyecto Resurrección cuando su marido, Del Meeko, es asesinado, lo que lleva a una escaramuza en una nave de la Primera Orden.

34 DBY La base Starkiller es destruida cuando cazas de la Resistencia explotan una debilidad en la superarma devastadora de planetas, pero Han muere a manos de su hijo, Kylo.

35 DBY Rey y sus amigos acuden a Pasaana en pos de un buscarrutas que los lleve a Exegol. Allí descubren una daga con la localización del buscarrutas grabada en la hoja.

35 DBY Gracias a un espía infiltrado en los altos rangos de la Primera Orden, la Resistencia sabe de la existencia de la flota de la Orden Final en Exegol.

35 DBY Chewie es capturado por la Primera Orden.

35 DBY En una atrevida infiltración en la nave de Kylo, Poe, Rey y Finn montan un rescate para rescatar a Chewie. Antes de que los héroes huyan, Kylo le cuenta a una sorprendida Rey que es la nieta de Palpatine.

35 DBY En Kef Bir, Rey busca en las ruinas de la segunda Estrella de la Muerte un buscarrutas Sith, pero Kylo aparece y lo destruye.

28 DBY En el llamado «bombardeo servilleta», el edificio de conferencias del Senado de la Nueva República es bombardeado por terroristas para azuzar la división entre los partidos populista y centrista.

28 DBY Tras unirse a los Caballeros de Ren y asesinar a su líder, Ben se forja una nueva identidad: Kylo Ren, aprendiz del líder supremo Snoke.

28 DBY Leia es denunciada públicamente como hija biológica de Darth Vader, lo que acaba con su carrera política y destroza su relación con su hijo, Ben Solo.

28 DBY Viendo que la Nueva República está mal equipada para combatir a la Primera Orden, Leia se reúne con aliados para crear la Resistencia.

34 DBY Han Solo y Chewbacca recuperan el *Halcón Milenario.*

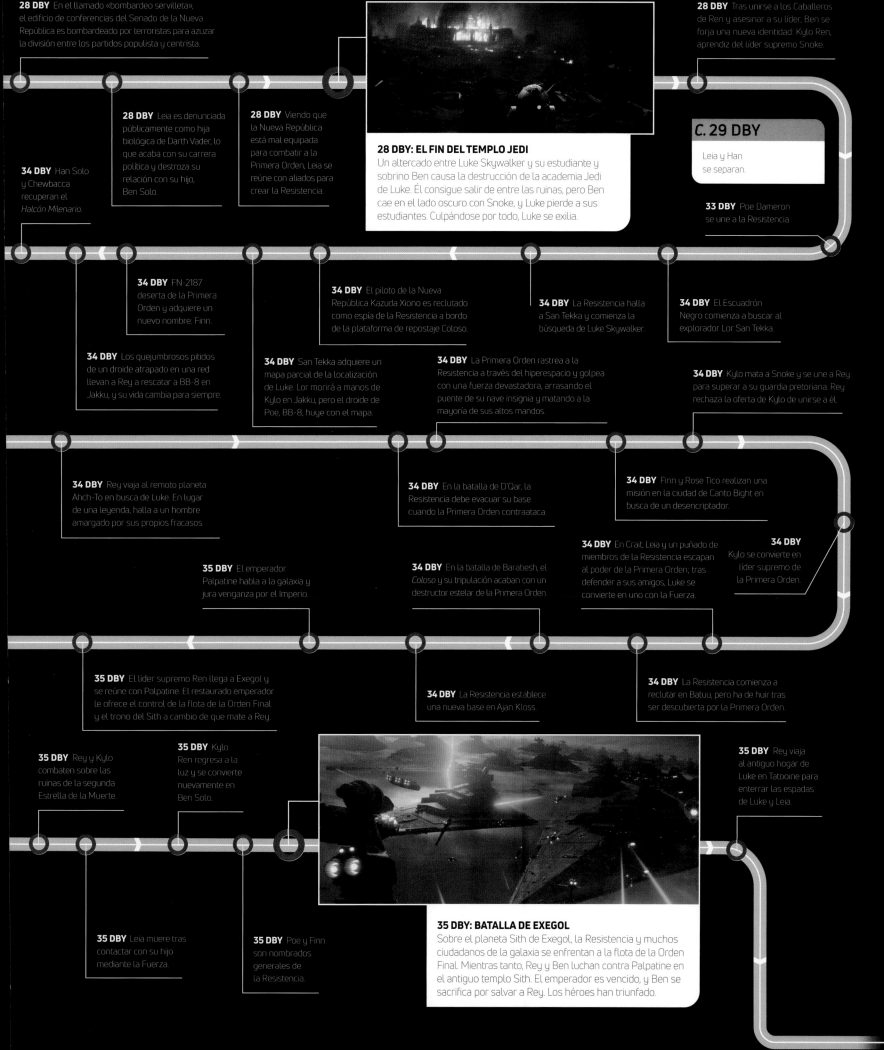

28 DBY: EL FIN DEL TEMPLO JEDI

Un altercado entre Luke Skywalker y su estudiante y sobrino Ben causa la destrucción de la academia Jedi de Luke. Él consigue salir de entre las ruinas, pero Ben cae en el lado oscuro con Snoke, y Luke pierde a sus estudiantes. Culpándose por todo, Luke se exilia.

C. 29 DBY

Leia y Han se separan.

33 DBY Poe Dameron se une a la Resistencia.

34 DBY FN-2187 deserta de la Primera Orden y adquiere un nuevo nombre: Finn.

34 DBY El piloto de la Nueva República Kazuda Xiono es reclutado como espía de la Resistencia a bordo de la plataforma de repostaje Coloso.

34 DBY La Resistencia halla a San Tekka y comienza la búsqueda de Luke Skywalker.

34 DBY El Escuadrón Negro comienza a buscar al explorador Lor San Tekka.

34 DBY Los quejumbrosos pitidos de un droide atrapado en una red llevan a Rey a rescatar a BB-8 en Jakku, y su vida cambia para siempre.

34 DBY San Tekka adquiere un mapa parcial de la localización de Luke. Lor morirá a manos de Kylo en Jakku, pero el droide de Poe, BB-8, huye con el mapa.

34 DBY La Primera Orden rastrea a la Resistencia a través del hiperespacio y golpea con una fuerza devastadora, arrasando el puente de su nave insignia y matando a la mayoría de sus altos mandos.

34 DBY Kylo mata a Snoke y se une a Rey para superar a su guardia pretoriana. Rey rechaza la oferta de Kylo de unirse a él.

34 DBY Rey viaja al remoto planeta Ahch-To en busca de Luke. En lugar de una leyenda, halla a un hombre amargado por sus propios fracasos.

34 DBY En la batalla de D'Qar, la Resistencia debe evacuar su base cuando la Primera Orden contraataca.

34 DBY Finn y Rose Tico realizan una misión en la ciudad de Canto Bight en busca de un desencriptador.

35 DBY El emperador Palpatine habla a la galaxia y jura venganza por el Imperio.

34 DBY En la batalla de Barabesh, el *Coloso* y su tripulación acaban con un destructor estelar de la Primera Orden.

34 DBY En Crait, Leia y un puñado de miembros de la Resistencia escapan al poder de la Primera Orden; tras defender a sus amigos, Luke se convierte en uno con la Fuerza.

34 DBY Kylo se convierte en líder supremo de la Primera Orden.

35 DBY El líder supremo Ren llega a Exegol y se reúne con Palpatine. El restaurado emperador le ofrece el control de la flota de la Orden Final y el trono del Sith a cambio de que mate a Rey.

34 DBY La Resistencia establece una nueva base en Ajan Kloss.

34 DBY La Resistencia comienza a reclutar en Batuu, pero ha de huir tras ser descubierta por la Primera Orden.

35 DBY Rey y Kylo combaten sobre las ruinas de la segunda Estrella de la Muerte.

35 DBY Kylo Ren regresa a la luz y se convierte nuevamente en Ben Solo.

35 DBY Rey viaja al antiguo hogar de Luke en Tatooine para enterrar las espadas de Luke y Leia.

35 DBY Leia muere tras contactar con su hijo mediante la Fuerza.

35 DBY Poe y Finn son nombrados generales de la Resistencia.

35 DBY: BATALLA DE EXEGOL

Sobre el planeta Sith de Exegol, la Resistencia y muchos ciudadanos de la galaxia se enfrentan a la flota de la Orden Final. Mientras tanto, Rey y Ben luchan contra Palpatine en el antiguo templo Sith. El emperador es vencido, y Ben se sacrifica por salvar a Rey. Los héroes han triunfado.

Hija de Darth Vader

La ascendencia biológica de Leia Organa es un secreto solo conocido por unos pocos, ella incluida. Si se revelase públicamente, podría cambiar la percepción que los ciudadanos de la galaxia, incluido su hijo, tienen de ella. Años después de su valiente lucha contra el Imperio, un recuerdo familiar hará añicos su reputación con una terrible verdad: antes de ser adoptada por Bail y Breha Organa, Leia fue hija del siniestro Darth Vader.

Herencia no deseada
Leia asegura a Lady Carise que no tiene interés en su recién heredado título de gobernadora de Birren, y se lo ofrece a ella.

Leia, nominada
El partido populista nomina a Leia como candidata a primera senadora.

EL «BOMBARDEO SERVILLETA»
Terroristas bombardean el edificio del Senado de la Nueva República. Leia recibe una advertencia y consigue ordenar una evacuación que salva las vidas de muchos políticos, pero el incidente lleva a una grave fractura entre los partidos populista y centrista. El plan, organizado en secreto por la agente de la Primera Orden, Lady Carise Sindian, y los guerreros amaxine, distrae a la Nueva República para que la Primera Orden pueda montar su entrada en la galaxia.

Leia se reúne con Rinnrivin Di en Harloff Minor.

Lord Mellowyn, gobernador de Birren y pariente lejano de Bail Organa, muere.

Comienza la carrera de los Cinco Sables, supervisada por Han Solo.

Aniquiladora de los hutt
Mientras investiga el cártel criminal de Rinnrivin Di, este regala a Leia un holocubo con imágenes de ella estrangulando a Jabba el Hutt.

Misión en Ryloth
Leia visita Ryloth en busca de información sobre el cártel de Rinnrivin Di. La misión expone la financiación secreta que ha facilitado su meteórica ascensión al poder.

Misión en Bastatha
La senadora Leia Organa y su rival político Ransolm Casterfo (un hombre que colecciona y exhibe con orgullo artefactos imperiales) acuerdan liderar una misión en Bastatha.

Honrar a un padre caído
Se celebra en Hosnian Prime una ceremonia en honor a Bail Organa y a otros héroes de la República.

> «Si ahora **me voy** podría estar entregando la galaxia al **próximo emperador**. Ya sabe que no puedo hacer eso.»
>
> Leia Organa

EL SECRETO DE LEIA

En Birren, Lady Carise, que se prepara para sustituir a Lord Mellowyn, halla un cofre de madera: una cajita de música con una grabación secreta de Bail a Leia. El mensaje revela algo que Leia descubrió por sí misma hacia el final de la Guerra Civil Galáctica, pero que mantuvo escondido: es la hija de Darth Vader y Padmé Amidala.

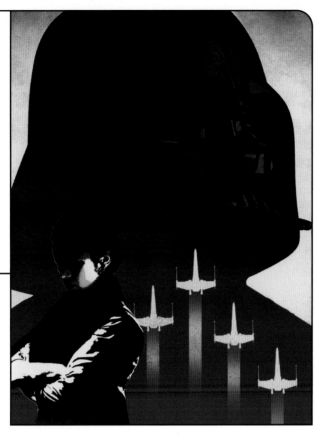

SURGIMIENTO DE LA RESISTENCIA

En un hangar vacío, rodeada de héroes de la Guerra Civil Galáctica, como el almirante Gial Ackbar, así como por la siguiente generación de luchadores por la libertad, como Joph Seastriker, Leia celebra la primera reunión de lo que será la Resistencia, con el objetivo de proteger la paz en la galaxia.

Expuesta

Cuando se extiende la noticia del linaje de Leia, el escándalo deja a Ben Solo desilusionado. Leia vive para lamentar haber ocultado la información a su hijo.

La baja de Leia

Leia se toma la baja del Senado y retira oficialmente su candidatura, tras haber perdido apoyos políticos en ambos bandos.

Asesinato

Tai-Lin Garr es nominado primer senador por los populistas, pero es asesinado por el líder de los guerreros amaxine en un acto electoral poco después.

Adiós a Birren

Leia informa a las familias reales de Birren que Lady Carise ha roto su juramento. Desalojan a Carise del gobierno de Birren.

28 DBY

El cártel expuesto

Con ayuda de Casterfo, Leia revela que los amaxine están desviando miles de millones de créditos a planetas centristas en supuestos contratos armamentistas.

Sindian inculpa por el asesinato de Garr a Casterfo, que es arrestado por la Nueva República.

Misión en Sibensko

Leia continúa su investigación del cártel de Di. Con ayuda de C-3PO, Greer Sonnel y Joph Seastriker, se infiltra en Sibensko, la ciudad subacuática secreta de Di.

SALIDA EXPLOSIVA

Tras descubrir una base militar amaxine bajo la ciudad, Leia es atacada por los guerreros. Por suerte, Han acude a rescatarla, y la base es destruida cuando una serie de detonadores térmicos se activan en la ciudad, desencadenados por el derribo de una nave.

ACUSACIONES EN EL SENADO

Lady Carise revela la verdad del linaje de Leia a Ransolm Casterfo, quien se opone a su nominación como primera senadora. Casterfo divulga el secreto de Leia a todo el Senado de la Nueva República, una traición a su creciente confianza tras su misión en Bastatha.

MUERTES

Lord Mellowyn fallece, y su muerte acaba llevando a un escándalo político.

Tai-Lin Garr es asesinado por Arliz Hadrassian, la líder de los guerreros amaxine.

El surgimiento de Kylo Ren

Su madre rechazó su derecho de nacimiento como heredera del Imperio. Pero Ben Solo se rebela contra su tío, el Jedi, y se distancia de sus padres, los héroes de guerra, para caminar por una senda oscura por su cuenta. Durante años, Ben existe en las sombras, con su mente tentada por el lado oscuro de la Fuerza y por la voz del misterioso Snoke. Tras un fatídico enfrentamiento con Luke Skywalker, el joven acaba huyendo en rumbo de colisión con su destino.

El templo, destruido

Ben usa la Fuerza para convocar un relámpago de Fuerza, que arrasa el templo de Luke en un fiero incendio, matando a todos sus ocupantes.

Ben contra los supervivientes

Tres padawans (Hennix, Tai y Voe) evitan la masacre del templo. Incrédulos ante la versión de Ben de los hechos (que Luke intentó matarlo mientras dormía), el trío de discípulos Jedi luchan contra Ben, y Hennix queda malherido.

Ben se retira

Ben huye a una estación espacial amaxine. Allí, el sensible a la Fuerza Snoke se convierte en su nuevo mentor, llevándolo por una oscura senda.

AÚN NO ERES CABALLERO

En Varnak, Ben rastrea a los Caballeros de Ren. El coste de unirse a ellos es cobrarse la vida de otro ser; una «buena muerte», en palabras de Ren. Ben no es considerado miembro de pleno derecho, pero le permiten viajar con los Caballeros gracias a su fuerza en el lado oscuro y a la recomendación de Snoke.

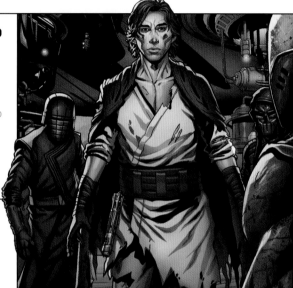

Viejos conocidos

Ben regresa a la antigua base Jedi de Elphrona, allá donde conoció a los guerreros del lado oscuro, los Caballeros de Ren.

MAESTRO CONTRA APRENDIZ

Sintiendo una oscuridad creciente en su sobrino, Luke mira en la mente de Ben. En un momento de debilidad que posteriormente lamenta, Luke enciende su espada de luz sobre el joven, despertándolo y rompiendo de facto su relación con su agresiva postura.

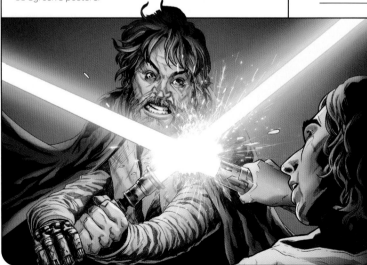

Contacto

Ben halla la máscara del líder de los Caballeros, Ren, y la usa para hablar con él. Ren le dice que los Caballeros están en Varnak. De repente, Voe, Tai y Hennix aparecen en la base.

Descenso a las tinieblas

En la luna-mina de Mimban, los Caballeros buscan una antigua reliquia, que Ben encuentra tras emplear la Fuerza para invadir la mente de un cautivo. Tai y Voe llegan para enfrentarse a él nuevamente.

Jedi emparedados

Ben atrapa a Tai y Voe en la base, y mediante la Fuerza deja caer antiguas columnas y esculturas para confinarlos dentro.

Ren mata a Tai rompiéndole el cuello con la Fuerza.

Batalla de Elphrona

Ben arroja a Voe por un acantilado, pero amortigua su caída con la Fuerza. Hennix, creyéndola muerta, lanza su espada de luz girando hacia Ben, quien la desvía y mata a Hennix con su propia espada.

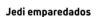

EL NACIMIENTO DE KYLO REN

En el *Buitre Nocturno*, Ben reclama el legado oscuro que ha estado persiguiéndolo. Con los Caballeros de Ren a su servicio, sangra su cristal kyber y modifica la empuñadura de su espada de luz hasta que refleja su conducta: fría, oscura e inestable. Enciende su modificada espada de hoja roja, antaño el arma de un Jedi, y se rebautiza como Kylo Ren.

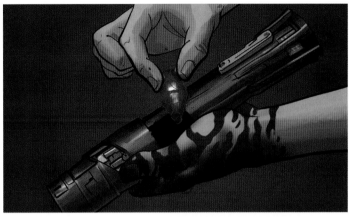

MUERTES

Hennix muere por su propia espada de luz, desviada, en Elphrona.

Tai es asesinado por Ben Solo mediante la Fuerza en la luna-mina de Mimban.

Ren muere luchando contra Ben Solo en la luna-mina de Mimban.

Voe es asesinada por Ben Solo en la luna-mina de Mimban.

El *Raddus* y el *Anodino* se unen a la flota de la Resistencia.

28 DBY

C. 28 DBY

Nueva rebelde
Leia recluta a Larma D'Acy para la Resistencia.

Maestro en el exilio
Espantado por la destrucción del templo y la pérdida de su sobrino, Luke decide exiliarse.

Un despertar
A los 13 años, el humano Karr Nuq Sin descubre que es sensible a la Fuerza.

Ben contra Ren
Convencido de que Ben no es especial, Ren se enfrenta a él. Furioso, Ben mata a Ren y asume el mando de los Caballeros.

El fin de Voe
Ben le dice a Voe que nunca será una Jedi y que no queda nadie que la pueda entrenar. La mata a sangre fría, empleando la hoja roja de Ren para ello.

C. 28–34 DBY

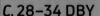

NIETO DE VADER
En el sistema Rarlech, Kylo Ren regresa junto a Snoke para completar su entrenamiento. Ha recuperado un yelmo como parte de su personalidad, pero esta vanidad desagrada a su maestro. Según Snoke, Kylo, o bien se esconde tras el yelmo o bien pretende ser Darth Vader.

Las pruebas de Dagobah
En Dagobah, Kylo ha de vencer visiones de su pasado. Mata a un ente producto de su imaginación con el aspecto de Luke, y, lleno de ira, destruye la cueva.

Estruendos de resistencia

A medida que la Primera Orden se refuerza y roba recursos, las chispas de la Resistencia comienzan a crecer por la galaxia. No obstante, el progreso es lento. Mientras la Primera Orden obtiene recursos saqueando mundos y haciéndose con los famosos astilleros de Corellia, Leia Organa y otros luchadores por la libertad van reuniendo información y su propio recurso más preciado: gente dispuesta a luchar para que otros tengan una vida mejor.

C. 31 DBY

BUSCANDO RELIQUIAS SITH
La cazadora de tesoros Mika Grey se lanza a la búsqueda de reliquias Sith. La arqueóloga espera que su trabajo sirva para evitar que estos poderosos artefactos caigan en manos de la Primera Orden, que los usaría para dominar a otros.

31 DBY: Trineo de salvamento
Siempre ingeniosa, Rey construye un trineo con parte de una cápsula de salvamento mon calamari.

29 DBY: Somos la Primera Orden
La Primera Orden se da en la galaxia.

32 DBY: Fugitivos
Karr Nuq Sin, ya con 17 años, y su amiga Maize Raynshi roban el yate de la Primera Orden *Avadora* y huyen con él de su planeta natal, Merokia.

C. 29 DBY

Separación
Han y Leia se separan.

C. 31 DBY

Problemas con el Kanjiklub
Han y Chewie son atraídos a Batuu cuando Tasu Leech y el Kanjiklub intentan cobrarse la deuda que tiene con ellos el contrabandista. Consiguen huir de la banda asociándose con la dueña de la taberna local y jefa criminal Oga Garra.

32 DBY: Misión en Jakku
En la Colonia Niima, en Jakku, Karr descubre el *Halcón Milenario*, abandonado, y tiene una visión en la Fuerza cuando toca un antiguo remoto de entrenamiento.

C. 29 DBY

Construir una flota
La Primera Orden toma los astilleros de Corellia y comienza a crear su flota.

C. 31 DBY

Reformas domésticas
Rey añade un generador a su AT-AT.

32 DBY: VISIONES Y RELIQUIAS
En una visita a Takodana, Karr conecta con el pasado de Luke Skywalker al tocar su medalla de Yavin y un brazo que perteneció a C-3PO. El brazo muestra también al joven visiones de Anakin Skywalker.

30 DBY: El asesinato del general Hux
Phasma mata a Brendol Hux con el veneno de un escarabajo de Parnassos.

29 DBY: La mercenaria y su mentor
La mercenaria Bazine Netal acepta el encargo de recuperar un maletín de la cámara acorazada del exsoldado imperial Jor Tribulus.

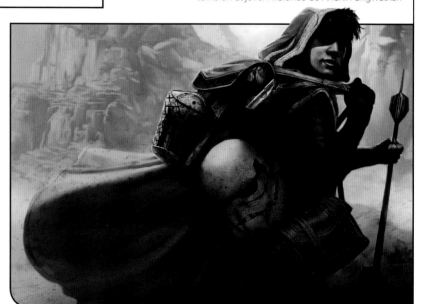

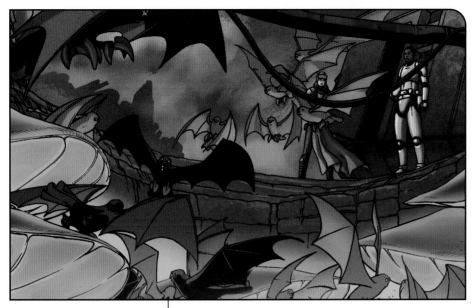

> «No vas a **comerte** mi cabeza. ¡La necesito para **pensar**!»
>
> FN-2187

33 DBY: Soldado compasivo

Tras descubrir que la construcción de la Primera Orden ha alterado a una especie nativa, FN-2187 envía a las criaturas aladas a una luna vertedero segura.

33 DBY

Izal «Izzy» Garsea y Damar Olin comienzan a contrabandear en la *Meridian*.

C. 32 DBY

Metal valioso

La Primera Orden fija su interés en Hays Minor para actividades mineras y pruebas de armamento.

33 DBY

BB-8 libera droides maltratados.

C. 33 DBY

Cazadores de reliquias

En Vargos 9, la cazadora de tesoros Mika Grey se encuentra con los Saqueadores de la Primera Orden, un escuadrón de élite que busca reliquias Sith.

33 DBY

33 DBY: FN-2187, Brigada de saneamiento

El soldado de asalto de la Primera Orden FN-2187 es asignado a barrer en la base Starkiller, pero su tarea es interrumpida por una infestación en la cubierta 9.

33 DBY: EL ENGAÑO DE HUX

Kylo y Armitage Hux se estrellan en un planeta del Borde Exterior cuando un subalterno descontento sabotea su lanzadera. Con Kylo sin yelmo e inconsciente, Armitage consigue caerle en gracia al solitario habitante Bylsma (nativo de Alderaan) contándole historias de la caída del Imperio. Con el pretexto de pedir ayuda para el hijo de la princesa Leia, Armitage lleva a la Primera Orden a su rescate y marca el planeta como objetivo para pruebas de puntería de la base Starkiller.

MUERTES

30 DBY: Brendol Hux

es envenenado por Phasma, aunque la causa oficial de su muerte es «desconocida».

33 ABY: Clonadores de Kamino
El Jedi Sifo-Dyas, asustado por visiones de una futura guerra galáctica, encarga en secreto a los kaminoanos un ejército clon para la República.

32 ABY: EL SITH SE HACE CON EL CONTROL
Sifo-Dyas muere en una operación orquestada por el Sith. Dooku, también conocido como Darth Tyranus, se hace cargo del proyecto y colabora en secreto con los kaminoanos. Dooku recluta al cazarrecompensas Jango Fett como molde original genético de los soldados.

C. 27 ABY

Nuevos soldados
Se produce una segunda generación de un millón de soldados.

22 ABY: Ejército revelado
Varios años después de su creación, se llama al ejército clon para que defienda a la República en la batalla de Geonosis.

22 ABY: COMIENZAN LAS GUERRAS CLON
El Gran Ejército de la República ataca a los separatistas en varios frentes, bajo el liderazgo de Jedi que luchan por recuperar la paz. Bandas de hermanos idénticos comienzan a expresarse individualmente, tatuándose las caras y añadiendo marcas a su coraza.

19 ABY: Se despliega la Fuerza Clon 99 (la «Remesa Mala») en la batalla de Anaxes.

19 ABY: Orden 66
El canciller Palpatine emite la Orden 66, que activa un chip de control en los soldados clon que los hace matar a sus líderes Jedi.

19 ABY: EL INICIO DE LOS TK
Los soldados de asalto TK marcan el inicio del reclutamiento masivo del Imperio, comenzando desde una base secreta en Daro. Se entrena a los reclutas en academias imperiales por toda la galaxia, y su sobria armadura blanca es una actualización de la de sus predecesores clones.

19 ABY: Proyecto Manto de Guerra
Un escuadrón de reclutas de élite de la galaxia se reúne bajo el mando del clon mejorado Crosshair, antaño miembro de la Fuerza Clon 99.

19 ABY: Ejército de reclutas
Palpatine se proclama emperador del nuevo Imperio. El Gran Ejército de la República se convierte en la base de un ejército imperial reclutado.

19 ABY: Contrato finalizado
Cuando se desmantela el programa de soldados clon, las instalaciones de clonación de Kamino se abandonan. Naves imperiales destruyen las fábricas.

1 ABY: Imperio de muerte
Soldados de la muerte, altos guerreros de armadura negra, combaten en Eadu. Son solo una de muchas fuerzas especiales.

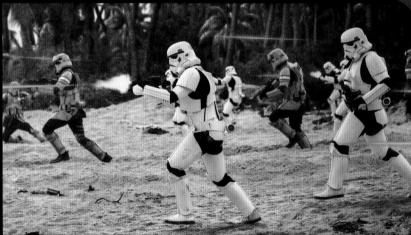

1 ABY: LA GALAXIA EN GUERRA
Casi 20 años después del inicio del Imperio estalla la Guerra Civil Galáctica en la batalla de Scarif, cuando un pequeño grupo de rebeldes conocido como Rogue One consigue robar los planos de la Estrella de la Muerte. El conflicto hace que algunos cadetes deserten hacia los luchadores por la libertad, liderados por políticos que antaño representaban a la República y que quieren ver restaurada la democracia.

5 DBY: La batalla de Jakku representa la última batalla librada por el Imperio.

C. 5 DBY

El final de los soldados de asalto
El recién instaurado Senado de la Nueva República aprueba la Ley de Desarme Militar, decretando que el reclutamiento y la formación de soldados de asalto están prohibidos.

Evolución del soldado de asalto

Desde las filas del Gran Ejército de la República (una herramienta secreta de dominación galáctica de los Sith) legiones de soldados clon dan forma a las Guerras Clon, hasta que traicionan a la Orden Jedi y llevan a la República a su fin. Al inicio del Imperio, ceden su lugar a los soldados de asalto, reclutas que sirven a un régimen despótico que acaba cayendo a manos de la Alianza Rebelde. La galaxia, no obstante, no ha visto el fin de la emblemática armadura, que renacerá como símbolo de la Primera Orden.

35 DBY: Guerreros carmesí

Con sus armaduras rojas de gammaplast, los soldados Sith no son sensibles a la Fuerza. Han sido entrenados en Exegol para ser totalmente leales al emperador e intentarán defender a su líder del ataque de la Resistencia.

34 DBY: La Primera Orden, desplegada

La Primera Orden envía soldados de asalto a Jakku. En contraste con los soldados del Imperio, lucen cascos más estilizados.

C. 11 DBY

Semillas de orden

En las Regiones Desconocidas, los lealistas imperiales Brendol Hux y Rae Sloane reclutan a una nueva generación de soldados de asalto para la Primera Orden.

9 DBY: Máquinas de guerra

Droides soldado conocidos como soldados oscuros combaten en la batalla de Tython. Carecen de las debilidades de sus contrapartidas orgánicas.

9 DBY: Remanentes

Pese a los esfuerzos por eliminar al ejército del Imperio, quedan soldados de asalto por toda la galaxia. Los soldados se ganan la vida sirviendo a los antiguos gobernadores, que controlan áreas aún dominadas por oficiales imperiales.

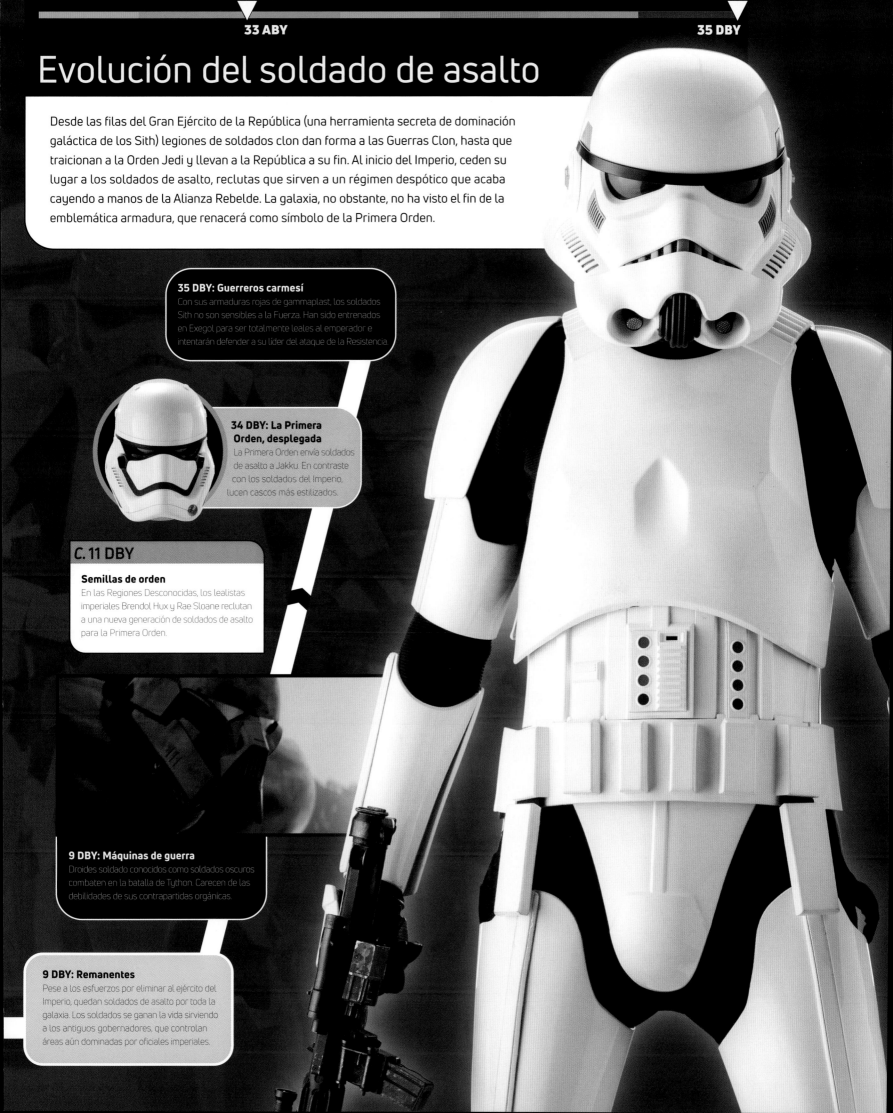

Auge de la rebelión

La Resistencia continúa creciendo, mientras informes de espías exponen la inacción de la Nueva República ante la beligerancia de la Primera Orden. Entre sus últimos miembros está el talentoso piloto Poe Dameron, quien trae consigo a su escuadrón de la Nueva República. Por órdenes de Leia, Poe crea un equipo de élite que lleva a cabo una serie de misiones para encontrar al explorador Lor San Tekka, una misión que será crítica para el futuro de la Resistencia.

El rescate de Plutt

En Jakku, el chatarrero Unkar Plutt es capturado por ladrones en busca de un mapa del tesoro. Mediante viejos intercomunicadores, Rey lo rescata simulando ser un bloggin.

Dioses y monstruos

La bestia zillo se traga a Kylo, pero este se abre camino desde dentro de sus tripas. Los benathy supervivientes se arrodillan ante el poder de la Primera Orden.

NUEVO RECLUTA

Indignado por la inacción de la Nueva República, Poe se une a la Resistencia. La general Leia Organa lo recluta en persona, con su Escuadrón Estoque, y pasan al crucero estelar *Eco de Esperanza*, listos para ayudar al creciente movimiento de Leia para acabar con la Primera Orden.

Dameron, desafiante

Desafiando órdenes, Poe se lanza en una misión en solitario al remoto sistema hasta el que rastrea el carguero y descubre una creciente flota de la Primera Orden.

El vuelo de Rey

Rey aprende a pilotar naves con ayuda de un simulador de vuelo recuperado. Su habilidad será bienvenida cuando recupera un carguero ligero en buen estado.

Poe contra Holdo

En una nave robada, Holdo y Nunb se ven perseguidos por el Escuadrón Estoque dirigido por el piloto Poe Dameron, pero logran huir internándose en un campo de asteroides.

Flota de la Primera Orden

Poe y su escuadrón son atacados por cazas TIE de la Primera Orden mientras acuden a una llamada de auxilio de un carguero.

A LA SOMBRA DE VADER

En el Espacio Salvaje, Kylo Ren y sus soldados intentan negociar con los benathy, que han estado atacando mundos cercanos. Su líder, el rey Kristoff, insulta a Ren. El frustrado guerrero de la Primera Orden lo mata a él y a sus guardias. Estalla una batalla en la que el dios de los benathy, una bestia zillo, toma parte.

La búsqueda de la verdad

La vicealmirante Amilyn Holdo y Nien Nunb se infiltran en una estación de la Nueva República para hallar pruebas de la inacción del gobierno contra la Primera Orden.

Robada

Tras reparar la nave, Rey la pilota hasta la Colonia Niima, pero se la roban antes de que pueda vendérsela a Plutt.

Operación Golpe de Sable

Poe captura el yate de lujo *Gracia de Hevurion* en busca de información sobre su dueño, el senador Erudo Ro-Kiintor, de quien se sospecha que colabora con la Primera Orden.

Superviviente clon

Atraídos por la señal de auxilio de una nave separatista tiempo atrás olvidada, el Corsario Carmesí y su tripulación recuperan una cápsula de criociclo estático que contiene al soldado clon de la República CT-6116, apodado Kix.

RATHTARS PELIGROSOS

El rey Prana contrata a Han Solo para que le lleve unos peligrosos rathtars. Solo comienza su peligrosa tarea a bordo del *Eravana* con una tripulación más abundante que con la que la acaba.

Unirse a la Resistencia

Snap Wexley recluta personalmente para la Resistencia a Mattis Banz, de 14 años, que espera convertirse en piloto.

33 DBY

Kix y el Corsario

Ya descongelado, Kix se une a la tripulación del Corsario en la *Meson Martinet*.

Memorias de Leia

La general Leia Organa comienza a escribir sus memorias con ayuda del droide de protocolo PZ-4CO.

C-3PO es actualizado hasta los 7 millones de lenguajes.

Rescate

Ackbar es rescatado antes de que la Primera Orden pueda ejecutarlo.

La «libertad» de la Primera Orden

Sale a la luz propaganda política de la Primera Orden que asegura haber liberado un campo de trabajo en la luna de Iktotch. En realidad es una prisión de la Primera Orden.

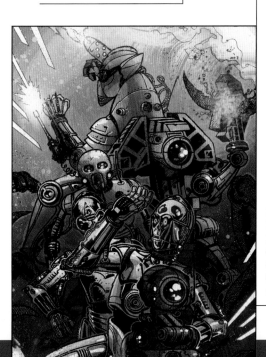

El almirante Ackbar es capturado por la Primera Orden.

El brazo fantasma de C-3PO

C-3PO y O-MR1 forjan una amistad en su viaje, y al final comparten la localización de Ackbar. El droide de la Primera Orden se sacrifica para que puedan llegar a la baliza rastreadora y que C-3PO sobreviva. O-MR1 se desintegra en lluvia ácida, y deja tras de sí tan solo un brazo rojo. C-3PO usará el brazo en honor a su camarada caído.

Droides estrellados

Cuando una nave de la Resistencia se estrella en el planeta Taul, los únicos supervivientes son un grupo de droides, incluido su líder, C-3PO, y un droide de protocolo de la Primera Orden, O-MR1, del que se cree que posee la localización de Ackbar. Se dirigen hacia una baliza rastreadora, pero solo C-3PO y O-MR1 sobreviven.

La búsqueda de San Tekka

Ignorando que Oddy ha puesto un rastreador en su nave, Poe lleva el Escuadrón Negro al planeta Ovanis para preguntar a sus habitantes, la secta del Crèche, por San Tekka. Una información interceptada muestra que el explorador visitó al grupo en tiempos recientes.

El sendero por delante

Terex, que ha rastreado la nave de Poe, viaja a Ovanis y causa problemas. Poe, sin embargo, tiene éxito, y un anciano del Crèche revela que San Tekka viajó de Ovanis a la prisión de Megalox para reunirse con Grakkus el Hutt.

Misión en Megalox

El director de la prisión de Megalox permite al Escuadrón Negro entrar en la instalación. El grupo lucha contra un grupo de prisioneros para llegar hasta Grakkus. Pero Terex ha empleado nuevamente a su confidente y llega antes que ellos a la fortaleza del hutt. Pese a la interferencia de Terex, Poe y su equipo liberan a Grakkus a cambio de valiosa información sobre el posible paradero de Tekka. El Escuadrón Negro regresa a D'Qar, donde Leia y Poe se dan cuenta de que hay un traidor en sus filas.

El adiós

Hue y Thanya Tico envían a sus hijas Rose y Paige con la Resistencia, a D'Qar. Las hermanas son asignadas a un bombardero llamado *Martillo Cobalto*.

La Primera Orden ocupa el palacio de Harra la Hutt en el planeta Vodran.

Poe recluta a su amiga Suralinda Javos para la Resistencia.

34 DBY

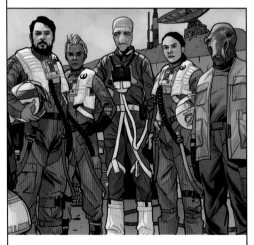

LA CREACIÓN DEL ESCUADRÓN NEGRO

Por orden personal de Leia, Poe forma el Escuadrón Negro para hallar a Lor San Tekka, quien puede conocer el paradero de Luke Skywalker. Poe selecciona a cuatro pilotos —Snap Wexley, L'ulo L'ampar, Jessika Pava y Karé Kun— y al técnico Oddy Muva. Lord Terex, ahora agente de la Primera Orden, ha esclavizado a la mujer de Oddy, Sowa Chuan, y ahora coacciona a Oddy para que espíe.

LAS TICO CONTRAATACAN

La Primera Orden ocupa el planeta Hays Minor y comienza a destrozarlo con bombarderos modificados en busca de metales valiosos. Rose y Paige consiguen destruir algunos de los bombarderos.

La llegada de Banz

La Resistencia lleva a Mattis Banz a D'Qar, donde lo asignan al Escuadrón J para su entrenamiento.

Regreso a los Rancs

Frustrado por sus recientes fracasos, el agente Terex prepara un plan secreto propio para destruir la Resistencia. Simula abandonar la Primera Orden, asegurando que desea recuperar el control de su antigua banda, los Rancs de Kaddak.

Todo se complica

Terex coloca un rastreador en uno de los droides espía de la Resistencia de C-3PO, N1-ZX, y le da la localización del líder supremo Snoke. Bien por ser reprogramado por Terex o bien por instinto de conservación, N1-ZX contacta con C-3PO, asegura poseer información valiosa (omitiendo su vínculo con Terex) y exige ser retirado de Kaddak.

BB-8 al rescate
El droide acaba solucionando la misión mientras Terex y Dameron combaten.

El final de L'ulo
Oddy secuestra la *Punta Carroña* y hace que sus sistemas apunten a toda nave que no tenga un transpondedor de la Resistencia. Luego huye de la nave con Sowa y otros cautivos en cápsulas de salvamento. L'ulo protege una cápsula al precio de su propia vida.

Trampa activada
Mordiendo el anzuelo, Poe, BB-8, Oddy y C-3PO viajan a Kaddak y descubren que N1-ZX ha sido capturado por los Rancs. Terex recupera el liderazgo de su banda mientras Poe rescata a N1-ZX, quien se niega a entregar la información hasta estar a salvo en D'Qar. Oddy desaparece durante el viaje del equipo de la Resistencia hacia su nave. Poe y los droides huyen a bordo de su Ala-X, mientras Terex regresa al Punta Carroña, con Oddy como polizón en la nave.

Engaño revelado
Tras deducir que Oddy es el traidor, Poe sale del hiperespacio antes de llegar a D'Qar. La *Punta Carroña* y una flota de los Rancs aparecen de inmediato junto a él. Tras un breve combate, Poe y los droides realizan un aterrizaje forzoso en un planeta cercano.

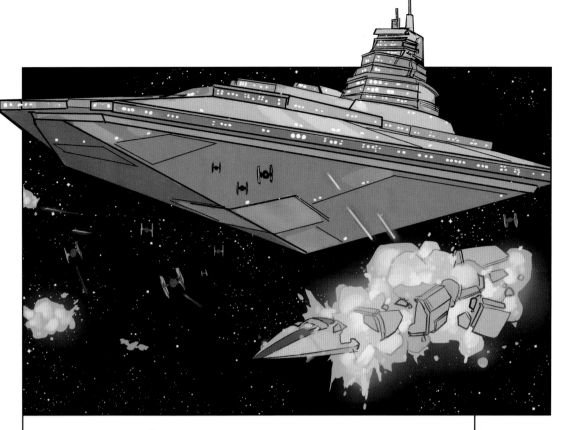

LA *PUNTA CARROÑA*, DESTRUIDA
Un crucero pesado de la Primera Orden destruye las restantes naves de los Rancs, incluida la *Punta Carroña*, y toma prisionero a Terex. Poe, rápido de reflejos, convence a la comandante Malarus, de la Primera Orden, de dejarlo en paz, puesto que el Escuadrón Negro sobrevuela, listo para transmitir todo enfrentamiento a la Nueva República. Oddy y Sowa huyen juntos del planeta en dirección a Abednedo.

34 DBY

La venganza del Señor Huesos
Con ayuda de Snap, Poe carga la matriz de personalidad (y habilidades de combate) del Señor Huesos en N1-ZX. Mientras que el droide se encarga de algunos Rancs, él, y los datos no verificados de sus bancos de memoria, son destruidos.

Castigo cibernético
La capitana Phasma hace que le coloquen a Terex un implante cibernético que le obliga a obedecer órdenes como castigo por su fracaso.

El engaño *Romary*
Malarus y Terex se apoderan del *Romary*, un carguero cargado de combustible destinado a la Resistencia, y que navega con pocos recursos. La Primera Orden se queda con el combustible y prepara el *Romary* como una bomba.

Escuadrón Negro al rescate
Terex y un grupo de los Rancs aterrizan en el planeta y rastrean a los agentes de la Resistencia hasta un sistema de cuevas. Mientras Terex se acerca a ellos, el Escuadrón Negro llega a la órbita para luchar con la flota de los Rancs.

El último vuelo del *Romary*
El Escuadrón Negro, con el encargo de Leia de reunirse con el *Romary*, se da cuenta de la intervención de sus enemigos y lanza un inteligente contraataque. Obliga a la tripulación del carguero de combustible de la Primera Orden a que se lo entregue y hace detonar el *Romary*.

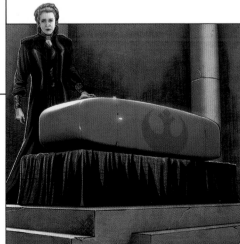

FUNERAL POR UN LUCHADOR
En D'Qar, la Resistencia celebra el funeral por L'ulo con un ataúd vacío. En su elegía, Poe compara al atrevido piloto con un Jedi, diciendo que cuando mueren, ambos se desvanecen, pero sus recuerdos siguen brillando.

El amor de Oddy
Oddy se reúne con su mujer, Sowa, rehén en la *Punta Carroña*.

MUERTE

L'ulo L'ampar muere en combate.

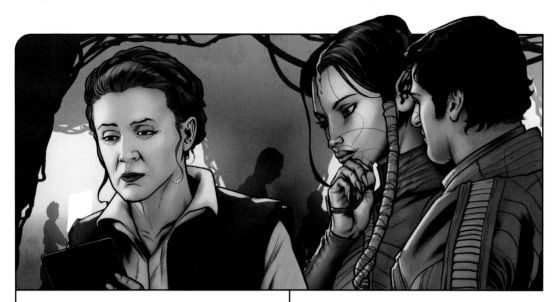

EL NUEVO EMPLEO DE SURALINDA

Leia encarga a Suralinda Javos, antigua periodista, que ayude a mejorar la opinión pública de la Resistencia a fin de financiar sus operaciones. Suralinda propone grabar atrocidades de la Primera Orden y emitirlas por la galaxia. La Resistencia decide dirigirse al planeta Spalex y grabar los actos de la Primera Orden allí.

La trampa del *Enshado*

Siguiendo informaciones falsas sobre la localización de Muva, tanto Poe como Snap son capturados en el crucero ligero *Enshado*, de la comandante Malarus. La nave se dirige luego a Spalex a recoger a Jess y Karé. En el viaje, Terex supera temporalmente su implante y permite a Oddy huir de su celda.

Misión en Spalex

Equipadas con buena cantidad de drones de reconocimiento, Suralinda, Karé Kun y Jessika Pava llegan a Spalex. No tardan en hallar soldados de asalto ejecutando a toda una aldea en pos de cristales de thorilidio.

Golpe con drones

Mientras Jess y Karé distraen a sus captores, Suralinda envía una señal a sus drones, que disparan a los soldados de la Primera Orden en tierra.

Oddy ayuda a Poe y Snap a escapar de su encierro en el *Enshado*.

Snap y Poe buscan al traidor Oddy.

ODDY, ARRESTADO

Buscado tanto por la Resistencia como por la Primera Orden, Oddy Muva regresa con su esposa Sowa Chuan a su hogar de Abednedo. Es capturado por Terex y ambos se dirigen al *Enshado*. Ordenan a Sowa dar información falsa a la Resistencia.

Oddy Muva, héroe de la Resistencia

Mientras el *Enshado* orbita Spalex, Oddy roba un caza TIE y se sacrifica para derribar el crucero. Pese a traicionar la causa por amor, Oddy entrega su vida y muere como un piloto. El resto del escuadrón sobrevive y consigue escapar a D'Qar.

MUERTES

Oddy Muva muere al explotar su caza TIE sobre Spalex.

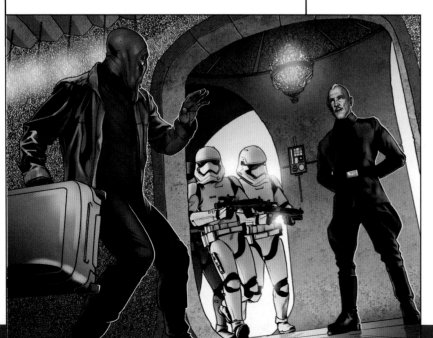

Reconocimiento interrumpido

Tras abrir fuego contra fuerzas de la Primera Orden, Jessika es herida, y ella, Karé y Suralinda son capturadas.

Carrera armamentística
Poe descubre que la Primera Orden está enviando explosivos a Jaelen; es una conspiración para importar armas a planetas pacíficos en transportes civiles.

La carrera por San Tekka
Terex abandona a Lor flotando en un traje espacial en la Gran Nebulosa de Forveen. Después deja que la Primera Orden y la Resistencia luchen por el premio.

Intercambio
El agente Terex captura a San Tekka. Revocando su implante, ofrece a su cautivo a la Primera Orden a cambio de que le extirpen la cibernética.

La comandante Malarus roba el Ala-X de Poe.

LA MISIÓN DE UN EXPLORADOR
Cuando el Escuadrón Negro consigue salvar a San Tekka, Leia encarga una misión a su viejo amigo. Sus habilidades como explorador pueden emplearse a favor de la Resistencia, rastreando al exiliado Jedi Luke Skywalker.

Hays Minor, destruido
Rose y Paige se enteran de que su mundo natal, Hays Minor, y todas las personas que conocían han sido destruidos. Les tienta la idea de una misión suicida de venganza, pero Leia les ofrece sabiduría y consuelo.

34 DBY

Lor San Tekka es arrestado en Cato Neimoidia mientras intenta robar un raro artefacto de la cripta del palacio del barón Paw Maccon.

Una ocasión feliz
Con otra guerra en ciernes, Snap y Karé se casan en una ceremonia oficiada por Leia.

Treta real
Gracias a información de Grakkus, C-3PO ha mantenido un espía en Cato Neimoidia, y no tarda en conocer la presencia de San Tekka en el planeta. Leia crea una distracción en Cato Neimoidia: simula estar guardando su colección de valiosísimos vestidos de Naboo en la cripta. Poe, escondido entre los vestidos, libera a San Tekka.

Espías de la Resistencia

La Primera Orden se extiende por la galaxia, y la general Leia Organa está decidida a descubrir los planes del grupo. Junto a Poe Dameron, supervisa una cantidad de espías que tendrán un papel crucial en los meses finales de la Nueva República. Entre estos agentes, los principales serán Kazuda Xiono, de incógnito en la plataforma *Coloso*, en Castilon, y Vi Moradi, a quien encargan recoger información sobre los misteriosos líderes de la Primera Orden.

Ataque en Tehar
Kylo Ren ataca una aldea en Tehar, y mata a todo el mundo excepto a dos niños, Kel y Eila, que escapan con precio puesto a sus cabezas: la Primera Orden desea eliminar testigos de la atrocidad.

LA TRIPLE OSCURIDAD
Una tormenta triple oscuridad (de visibilidad extremadamente baja) proporciona cobertura al capitán pirata Kragan Gorr y su banda, que atacan el *Coloso* por orden de la capitana Phasma, de la Primera Orden. Gorr y su tripulación acaban fracasando en su misión.

El corredor Jace Rucklin roba hipercombustible a Jarek Yeager.

Bienvenida
Llevan a Synara a bordo del *Coloso*. Synara, que en realidad forma parte de los piratas de Gorr, no puede creer la suerte que ha tenido; contacta con Gorr, quien le ordena espiar.

Speedstar contra los guavianos
El corredor Marcus Speedstar destruye una nave de la Cuadrilla Guaviana de la Muerte, y queda endeudado con los matones.

Poca discreción
Kaz se halla compitiendo con los Ases, pilotos de élite que protegen *Coloso* y compiten por diversión... y por jactancia.

INFILTRACIÓN
El piloto de la Nueva República Kazuda Xiono (Kaz) entrega a Poe información que demuestra que la Primera Orden planea atacar la República. Poe recluta a Kaz como espía y lo envía a la plataforma de repostaje *Coloso* en Castilon, con BB-8 como guía. Kaz debe descubrir la identidad de un colaborador de la Primera Orden. Se une al equipo de carreras Fireball como mecánico, y traba amistad con su líder, el veterano de la Alianza Jarek Yeager, y los mecánicos Neeku Vozo y Tamara Ryvora.

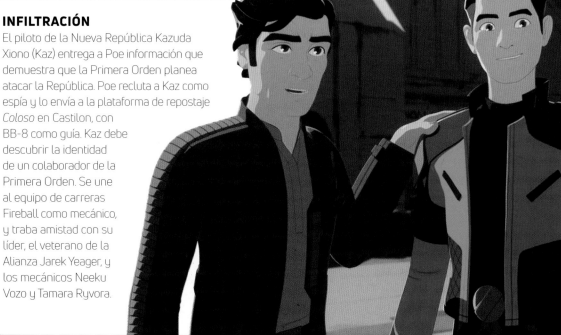

Venganza kowakiana
Poe y Kaz investigan un carguero que ha sido atacado por piratas. Al atracar en él son atacados por monos-lagarto kowakianos y por un enorme simio-lagarto kowakiano, pero consiguen huir con la única superviviente, Synara San.

Falsificación
Kel y Eila falsifican sus muertes, con ayuda de los chelidaes del *Coloso*, para evitar ser entregados a Phasma.

Un poco de ayuda
La Primera Orden ofrece combustible al *Coloso* durante un apagón, pero el capitán Doza rechaza la ayuda de la organización.

ESTACIÓN THETA BLACK

En una misión de reconocimiento por las Regiones Desconocidas, Kaz y Poe descubren que la Primera Orden ha estado extrayendo dedlanita, un material empleado en la fabricación de blásteres, en una base abandonada llamada estación Theta Black. Sin embargo, las pruebas de la producción de armas en masa se pierden cuando la capitana Phasma destruye la base. Kaz, que pilota su nave, está a punto de morir en la explosión; se salva al usar un asteroide como escudo.

Ataque pirata

Gorr ataca el *Coloso* tras ser notificado por Synara de que sus defensas están desactivadas. Pero la lealtad de Synara comienza a cambiar cuando la mecánica Tam arriesga su vida por salvarla.

Hermanos reunidos

Con ayuda de su hermano Jarek, Marcus gana la Clásica de la Plataforma y el dinero necesario para liberar a su amigo Oplock, rehén de los Guavianos hasta que se pague la deuda.

FN-2187 al rescate

En una simulación, el futuro héroe de la Resistencia FN-2187 salva a su camarada Slip y destruye una falsa base de la República. Phasma lo regaña por mostrar compasión.

34 DBY

Kaz entra en la oficina de Doza, en la Torre Alta, y ve que está reunido con la Primera Orden.

Torra al rescate

Torra ayuda a Kaz a huir de la Torre Alta del *Coloso*, llevándolo por una peligrosa ruta a través del incinerador de residuos. Las inusuales actividades de Kaz hacen que Torra se muestre suspicaz con él.

Se necesitan pruebas

A Leia le preocupa que la palabra de los agentes de la Resistencia no baste para convencer al Senado de la Nueva República para que actúe.

AYUDA DE LA PRIMERA ORDEN

Consciente de que los Ases ya no pueden proteger al *Coloso*, el capitán Doza accede a reunirse con el comandante Pyre y le ruega que la Primera Orden proteja la plataforma. Se trata de una difícil negociación para Doza, un antiguo imperial que desea proteger a su hija Torra.

> «Necesitaremos **toda** la **ayuda** que podamos conseguir.»
>
> Leia Organa

Espías de la Resistencia (continuación)

Regreso sana y salva

La Primera Orden traiciona a Gorr para «rescatar» a Torra. Su regreso seguro lleva al capitán Doza a permitir que la Orden ponga una guarnición de seguridad a bordo del *Coloso*.

INVITADOS NO DESEADOS

La presencia de la Primera Orden no tarda en convertirse en una ocupación total del *Coloso*. La nueva era incomoda a muchos de sus habitantes. A medida que la Orden intensifica su búsqueda de una espía en la plataforma, Kaz ayuda a Synara, una espía de los piratas, a escapar para evitar su detección.

CARDINAL, POR LIBRE

Tras abandonar Parnassos, encargan a Vi vigilar un sistema cercano en busca de actividad enemiga. Allí es capturada por el capitán Cardinal, de la Primera Orden, y es llevada al destructor estelar *Absolución*. La nave albergará una importante reunión de líderes de la Primera Orden. Cardinal ha estado interrogando por su cuenta a Vi, pues no confía en Phasma, y aprovecha la oportunidad para llevar a cabo un interrogatorio no oficial.

Estafador y ladrón

El agente de la Primera Orden Teroj Kee roba un conector de fase, un dispositivo usado para abrir en canal pequeños planetoides para extracción de mineral.

Objetivo: Doza

El comandante Pyre conspira con Gorr para secuestrar a Torra a fin de facilitar las negociaciones con su padre. Synara y Kaz intentan rescatar a Torra con ayuda de los Ases.

Una criatura marina pone en riesgo el *Coloso*.

LA MISIÓN DE STARLIGHT

Por órdenes de la general Organa, Vi Moradi, la agente Starlight de la Resistencia, investiga a los líderes de la Primera Orden. Vi se dirige a Parnassos, mundo natal de Phasma. Allí conoce a Siv, un personaje del pasado de Phasma, quien no tiene reparos en contarle sus recuerdos de la brutal líder. La nave de Vi es demasiado pequeña para sacar a Siv y a su hija Torbi del planeta, pero promete volver a por ellas.

Cobertura

Gorr está a punto de descubrir que Kaz es un agente de la Resistencia. Por suerte, Synara no puede identificarlo como uno de los pilotos del carguero, pues estaba inconsciente durante el rescate.

Disfrazado de soldado de asalto

Tras un altercado con el soldado de asalto CS-515 en el *Coloso*, Kaz se infiltra gracias a su armadura, mientras Neeku y Tam vigilan al soldado. La conducta de Kaz levanta sospechas, pero consigue robar una vara de datos.

CAOS EN D'QAR

Jo pilla a AG espiándolo, y envía al droide a que le borren la memoria y lo programen como a un soldado modelo. El resto del escuadrón provoca un apagón en la base de D'Qar para rescatar a AG, en el momento en que un escuadrón de Alas-X debe aterrizar. Sin luces de aterrizaje, Jo ordena al grupo emplear bengalas para ayudar a los pilotos a aterrizar sanos y salvos.

Trato hecho

A cambio de su libertad, Vi accede a contar a Cardinal todo lo que sabe de la historia de Phasma.

Duelo de capitanes

Cardinal halla más tarde a Phasma en la sala de entrenamiento. Incapaz de contenerse, comienza una lucha contra ella. Phasma acaba venciéndolo, hiriendo de gravedad a su antiguo rival y dejándolo por muerto. Vi acude en rescate de Cardinal, con la esperanza de convencerlo de desertar, y huyen de la nave.

Cargamento imprevisto

En una misión al sistema Atterra, la tripulación de la fortaleza estelar *Martillo Cobalto* (incluidas Rose y Paige) rescatan una pequeña nave, pilotada por los refugiados Casca y Reeve Panzoro, de cazas TIE de la Primera Orden.

Ayuda para Atterra

El *Martillo Cobalto* lleva a los Panzoro a D'Qar, donde suplican ayuda para Creciente Bravo, un grupo de Atterra que lucha contra la Primera Orden. La general Organa accede a enviar una nave de reconocimiento para verificarlo.

Permiso revocado

Cuando Cardinal intenta entrar en la reunión se hace evidente que Armitage le ha revocado el estatus. Impotente, se ve obligado a regresar a sus tareas de entrenamiento de jóvenes reclutas.

El lamentable destino de CS-515

El comandante Pyre ordena que realicen un lavado de cerebro a CS-515 por sus inusuales acciones. Kaz no tarda en abandonar el lugar. Tam, Neeku y Kaz liberan a CS-515, cuyo lavado de cerebro protege la identidad de Kaz.

Espías en la noche

Durante la noche, en D'Qar, el droide AG-90 del Escuadrón J escucha al piloto de la Resistencia Jo Jerjerrod holocomunicarse con sus padres, miembros de la Primera Orden.

Una última historia

Tras regresar con Vi, Cardinal le pide su confianza y una prueba irrefutable de los crímenes de Phasma. Tras contarle una última historia, Vi le da a Cardinal una muestra del escarabajo de la especie usada para matar a Brendol, y Cardinal la deja huir.

PLANES DE LA PRIMERA ORDEN

Kaz comparte la vara de datos con Yeager. Revela un mapa de sistemas que demuestra que la Primera Orden se prepara para la guerra. Resulta claro, para Kaz y Yeager, que el *Coloso* sería el perfecto puerto de repostaje para una línea de suministro militar.

Contra la piratería

El *Ninka* y el Escuadrón Cobalto de la Resistencia se enfrentan a piratas en el sector Cassander, derrotando a su enemigo y arrasando su base en Sheh Soahi.

Asesinos desenmascarados

Con el conocimiento de la traición de Phasma, Cardinal visita a Armitage. Cuando revela a Armitage que Phasma mató a su padre, este le responde que él mismo ordenó a Phasma llevar a cabo el asesinato. Después amenaza a Cardinal para asegurarse de su silencio y lealtad.

Adiós a los secretos

Vi explica que Phasma mató a Brendol Hux, antiguo mentor de Cardinal, y la lealtad de este a la Primera Orden comienza a verse erosionada. Cardinal la deja inconsciente para proporcionar las explosivas revelaciones al general Armitage Hux.

La Primera Orden acelera

La amenaza que representa el poder militar de la Primera Orden por fin es visible para todo el mundo, y el choque es inminente. Lor San Tekka descubre una pista que podría guiar a la general Leia Organa hacia su hermano, Luke Skywalker. Ella envía a su mejor piloto, Poe Dameron, y a BB-8 a por la vital información. Lamentablemente, la Resistencia no es el único grupo de la galaxia que busca al maestro Jedi exiliado.

No hay respeto por los muertos

En el viaje de reconocimiento al sistema Atterra, las Tico descubren a la Primera Orden arrojando cuerpos de prisioneros al mar ácido, tras permitir que se asfixien en el espacio.

La misión de Kylo

Kylo Ren tortura a Del invadiendo su mente mediante la Fuerza y obteniendo información acerca de la potencial localización del experto en cultura Jedi San Tekka.

Base en Refnu

Miembros de la Resistencia, incluidas Paige y Rose, establecen una base temporal en el planeta Refnu como zona de lanzamiento para las entregas a Creciente Bravo.

La captura de Del Meeko

Mientras investiga rumores del secreto Proyecto Resurrección de la Primera Orden, el famoso desertor imperial Del Meeko es hecho prisionero en Pillio por la protectora Gleb y la agencia Seguridad Jinata para la Primera Orden.

Hask contra Meeko

Del Meeko se enfrenta a su antiguo colega del Escuadrón Infernal Gideon Hask, ahora en la Primera Orden. Del suplica a Hask que deje en paz a Iden Versio justo antes de ser ejecutado.

Éxito con San Tekka

Leia envía a Poe en una misión especial para reunirse con San Tekka.

La ira de Ackbar

Por sus fracasos, el almirante Ackbar ordena al Escuadrón J dirigirse al planeta Vodran, donde deberán recuperar suministros.

Reunión con BB-8

Poe llega al *Coloso* a recoger a BB-8 antes de dirigirse a Jakku. Kaz le convence de que primero le ayude a investigar el sistema Dassal.

Lor San Tekka contacta con Leia y explica que posee un mapa del paradero de Luke.

Historia familiar

En Vodran, AG-90 informa al escuadrón de que cree que Jo Jerjerrod es un traidor. Posteriormente se enfrentan a Jo y él revela que es leal a la Resistencia. Jo tan solo quiere mantener el contacto con sus padres porque los quiere pese a su diferencia de lealtades.

Leia aprueba el empleo de bombarderos de la Resistencia para enviar vitales suministros al grupo Creciente Bravo, con cinco entregas programadas.

LA CONCIENCIA DE FN

En el asteroide Caída de Pressy, Phasma ordena a FN-2187 y a su escuadrón que maten a supuestos agentes de la Nueva República que están saboteando una operación minera. En su lugar, el escuadrón halla mineros desnutridos y heridos en huelga. Cuando Phasma ordena que los maten, FN-2187 no consigue apretar el gatillo.

Encerrado

En Vodran, los miembros del Escuadrón J Mattis Banz y Lorica Demaris son encerrados por la Primera Orden y separados de Jo y AG-90, que simulan lealtad a sus captores.

Diferencias de lealtad

Leal a la Resistencia, Jo se niega a dar información valiosa al comandante Wanten, y trabaja con AG para liberar a sus compañeros.

UNA PISTA HACIA SKYWALKER

En la pequeña aldea de Tuanul, en el árido planeta Jakku, Poe y BB-8 tienen una reunión clandestina con un viejo aliado de Leia. En una modesta cabaña, Lor San Tekka entrega a Poe la clave para hallar al último Jedi: un chip que contiene un mapa que, se supone, lleva a Luke Skywalker. San Tekka cree que solo un Jedi puede traer el equilibrio a la galaxia nuevamente.

Misión en Jakku

Dirigido por Kylo y Phasma, un contingente de soldados de asalto de la Primera Orden ataca la aldea. En Jakku, FN-2187 ha de enfrentarse a la crueldad de la Primera Orden cuando, implacable, abre fuego contra aldeanos mal armados y peor entrenados. Se niega a disparar a los defensores.

El final de Tuanul

Tras la batalla, Kylo ejecuta a San Tekka con su espada de luz, y Poe es capturado. Ejecutan a los aldeanos, y la aldea es arrasada por las llamas.

La huida de BB-8

BB-8 huye de Tuanul con el chip de Lor San Tekka a salvo en un compartimento interno.

34 BBY

Problemas en Dassal

En el sistema Dassal, Poe y Kaz hallan los restos de planetoides reventados y de un sol extinguido. A duras penas consiguen huir de la Primera Orden, alertada de su presencia por un droide sonda.

MUERTES

Del Meeko muere al ser ejecutado por Hask en Pillio.

Lor San Tekka muere al ser ejecutado por Kylo Ren en Jakku.

Misterio en Pillio

En una misión para Leia, Shriv halla la nave de Del Meeko, la *Corvus*, abandonada en el planeta coralino oceánico Pillio.

Primera entrega a Atterra

La primera misión de entrega de suministros a Atterra Bravo tiene éxito.

La búsqueda de BB-8

Mientras la Primera Orden y la Resistencia corren en busca de BB-8, poseedor de información crucial, saltan a escena nuevos héroes, incluidos el soldado de asalto FN-2187 y Rey, la chatarrera de Jakku. Entre tanto, los veteranos de la Alianza Iden Versio, Han Solo y Chewbacca vuelven a la acción. El legendario *Halcón Milenario* sale de su lugar de descanso, y su legado vuelve a la vida cuando se une a una nueva era de rebelión.

Llamada de la *Corvus*

Mientras entrenan en el sistema Hartaga, Iden Versio y su hija Zay reciben un mensaje de Shriv Suurgav, a bordo de la *Corvus*. Se reúnen en la órbita de Pillio, donde Shriv les explica que ha hallado la nave abandonada. Acuerdan dirigirse a la localización previa de la nave, Athulla.

UNA ESPECIE DE RESCATE

FN-2187 está desesperado por abandonar la Primera Orden, pero no sabe pilotar una nave estelar. Su suerte cambia cuando ayuda a Poe, el mejor piloto de la Resistencia, a huir en un caza TIE robado. Poe se niega a llamar al soldado desertor por su denominación, y lo bautiza como «Finn».

Kylo Ren invade la mente de Poe con la Fuerza.

Rey halla un amigo

En Jakku, BB-8 queda atrapado en la red de Teedo. Sus frenéticos pitidos atraen a la bondadosa chatarrera Rey, quien lo rescata cortando la malla.

Ases en tierra

Los críticos con la Primera Orden, como la Tía Z y Hype Fazon, comienzan a desaparecer mientras se mantiene en tierra a los Ases del *Coloso*.

Una trampa

Cinco naves de los escuadrones Cobalto y Carmesí son emboscadas por la Primera Orden durante el segundo vuelo de suministro a Atterra Bravo. El *Martillo Cobalto* es uno de los pocos supervivientes.

Proyecto Resurrección

Iden, Zay y Shriv viajan a Athulla, donde hallan información sobre el Proyecto Resurrección, el plan de la Primera Orden para raptar niños y convertirlos en soldados de asalto. Después derrotan a las naves de Seguridad Jinata dirigidas por Leema Kai.

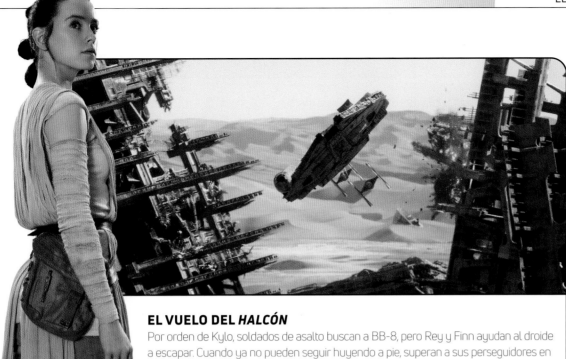

Un inicio difícil
La pareja de contrabandistas se muestra suspicaz con los polizones antes de que estos les expliquen que BB-8 lleva un mapa con la ruta que conduce a Luke Skywalker.

Los rathtars, en libertad
Rey libera accidentalmente a los rathtars de la bodega del *Eravana* cuando la Cuadrilla Guaviana de la Muerte y el Kanjiklub abordan el carguero. Ambas bandas llegan para cobrarse deudas con Han.

Ayudar a la Resistencia
Han, Chewie y sus nuevos amigos huyen en el *Halcón*, reclutados en la misión de devolver a BB-8 a la Resistencia. La siguiente parada es Takodana.

EL VUELO DEL *HALCÓN*
Por orden de Kylo, soldados de asalto buscan a BB-8, pero Rey y Finn ayudan al droide a escapar. Cuando ya no pueden seguir huyendo a pie, superan a sus perseguidores en ingenio, robando el *Halcón Milenario* de la chatarrería de Plutt y librando un arriesgado combate aéreo por el Cementerio de Naves. Con las habilidades de pilotaje de Rey y la puntería de Finn, destruyen a los TIE que los persiguen y huyen de la órbita de Jakku.

Perdido pero vivo
Poe despierta y vagabundea por el Cementerio de Naves hasta que lo recoge el chatarrero Naka Iit, que pasa por allí en un deslizador.

34 BBY

Caza TIE derribado
El general Hux ordena disparar contra el caza TIE robado, y la nave, tocada, cae en barrena hacia la superficie de Jakku. A Poe lo dan por muerto.

Buena suerte
Finn llega a Colonia Niima deshidratado y exhausto. El encuentro con BB-8 y Rey en la aldea da lugar a un mal comienzo.

SOLO VUELVE A CASA
En el *Eravana*, Han y Chewie interrumpen un encargo de transporte de rathtars para recuperar el *Halcón* cuando aparece en sus sensores. Robado por Gannis Ducain años atrás, el *Halcón* cambió de manos varias veces antes de volver a las de Han. Rey, Finn y BB-8 se ocultan, creyendo que los recién llegados son la Primera Orden, pero Chewie y Han no tardan en hallarlos.

Una huida arriesgada
Con ayuda de Kaz, la Tía Z y Hype Fazon roban un transporte para huir de su encierro por la Primera Orden.

Tam, prisionera
Tam Ryvora se rinde a la Primera Orden mientras el resto de sus amigos (Kaz, Yeager, Bucket, Neeku y CB-23) huyen del comandante Pyre.

«Chewie, estamos en **casa**.»

Han Solo

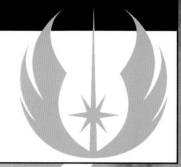

Rey

Una chatarrera, una doña nadie, una Jedi, la nieta del emperador: el destino de Rey la lleva mucho más allá de cualquier etiqueta que le pongan. Rey no deja que las duras circunstancias de su infancia endurezcan su corazón o le impidan ayudar a quienes lo necesitan. Un encuentro fortuito con BB-8 da inicio a su viaje para unirse a la Resistencia y aceptar sus poderes, enfrentarse a sus miedos y salvar la galaxia. Al final hallará una familia y un nombre que ella misma escogerá.

34 DBY: Corazón bondadoso
Rey salva al droide BB-8 de un chatarrero, Teedo.

21 DBY: Separación dolorosa
Miramir y Dathan dejan a Rey en Jakku, con Unkar Plutt, y huyen, para mantener su localización a salvo de quienes buscan hacerle daño o explotar sus nacientes habilidades en la Fuerza. Sin que Rey lo sepa, sus padres son asesinados por Ochi de Bestoon. Rey ha de aprender a vivir como chatarrera en el planeta desierto.

15 DBY: Rey nace en el planeta Hyperkarn, hija de Dathan y Miramir.

34 DBY: PRIMEROS PASOS HACIA UN MUNDO MÁS GRANDE
Rey, BB-8 y el soldado de asalto Finn huyen de la Primera Orden tras robar el *Halcón Milenario*. En el espacio son capturados por Han Solo y Chewbacca. Tras convencer a Han de que la ayude a reunir a BB-8 con la Resistencia, viajan a Takodana. Allí, en el castillo de Maz, la espada de luz de Skywalker la llama.

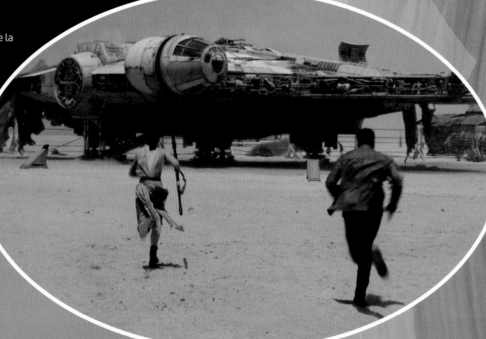

34 DBY: Contraataque
Rey es capturada por Kylo Ren en Takodana y transportada a la base Starkiller. Ella le sorprende cuando se resiste a sus técnicas de interrogatorio.

34 DBY: Un arma digna
Tras huir de las garras de Ren, Rey se enfrenta a él en combate cuando convoca la espada de Skywalker mediante la Fuerza.

34 DBY: Sin que Luke lo sepa, Rey se marcha de Ahch-To con una pila de textos sagrados Jedi.

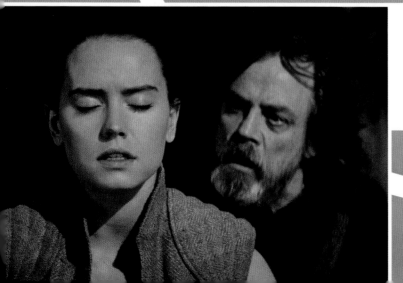

34 DBY: BUSCANDO A LUKE SKYWALKER
Rey viaja hasta el ignoto planeta Ahch-To para pedir a Luke Skywalker que ayude a la Resistencia. Pese a las reservas iniciales de Luke, la persistencia de Rey le convence de enseñarle acerca de los Jedi y de cómo desarrollar una conexión más profunda con la Fuerza.

34 DBY: Buscando respuestas
Rey se ve atraída por el lado oscuro de la Fuerza cuando busca información acerca de su pasado.

34 DBY: Conexión en la Fuerza
Vinculados por la Fuerza, Kylo y Rey conectan entre sí a través de las estrellas en intensas visiones y conversaciones.

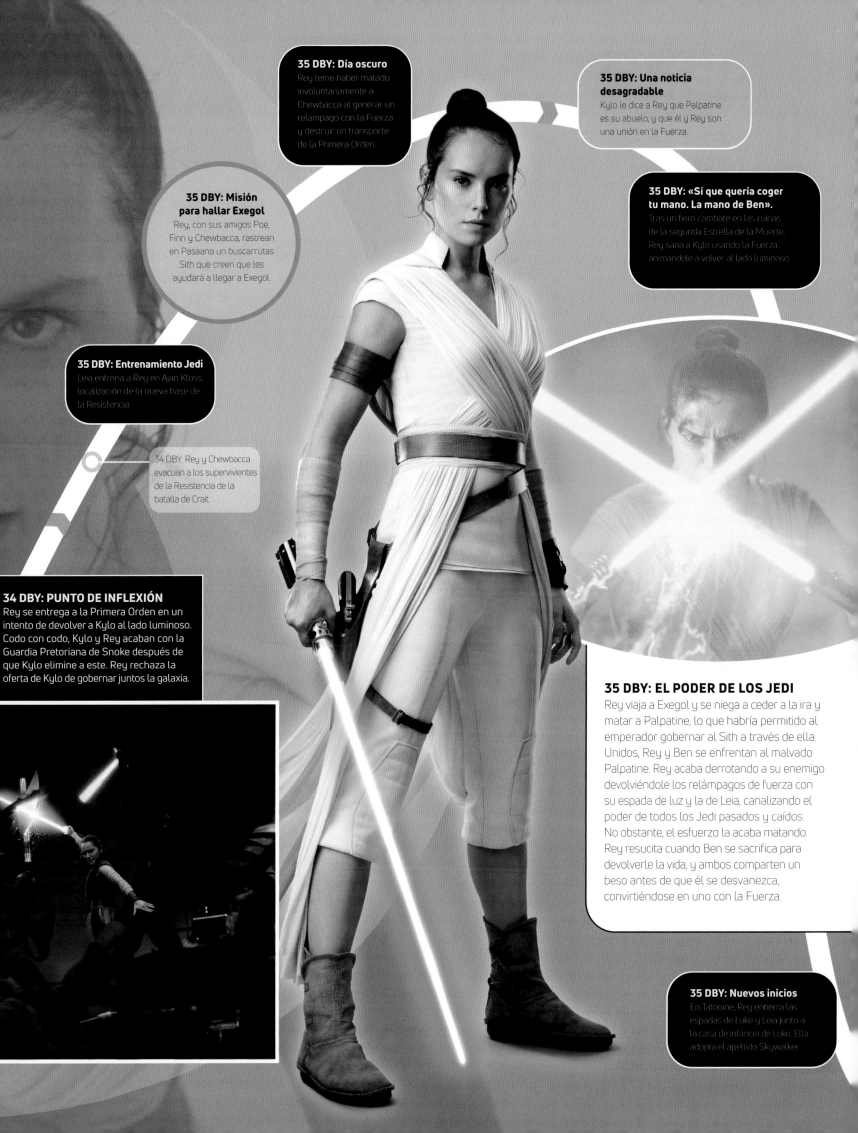

35 DBY: Día oscuro
Rey teme haber matado involuntariamente a Chewbacca al generar un relámpago con la Fuerza y destruir un transporte de la Primera Orden.

35 DBY: Una noticia desagradable
Kylo le dice a Rey que Palpatine es su abuelo, y que él y Rey son una unión en la Fuerza.

35 DBY: Misión para hallar Exegol
Rey, con sus amigos Poe, Finn y Chewbacca, rastrean en Pasaana un buscarrutas Sith que creen que les ayudará a llegar a Exegol.

35 DBY: «Sí que quería coger tu mano. La mano de Ben».
Tras un fiero combate en las ruinas de la segunda Estrella de la Muerte, Rey sana a Kylo usando la Fuerza, animándole a volver al lado luminoso.

35 DBY: Entrenamiento Jedi
Leia entrena a Rey en Ajan Kloss, localización de la nueva base de la Resistencia.

34 DBY: Rey y Chewbacca evacuan a los supervivientes de la Resistencia de la batalla de Crait

34 DBY: PUNTO DE INFLEXIÓN
Rey se entrega a la Primera Orden en un intento de devolver a Kylo al lado luminoso. Codo con codo, Kylo y Rey acaban con la Guardia Pretoriana de Snoke después de que Kylo elimine a este. Rey rechaza la oferta de Kylo de gobernar juntos la galaxia.

35 DBY: EL PODER DE LOS JEDI
Rey viaja a Exegol y se niega a ceder a la ira y matar a Palpatine, lo que habría permitido al emperador gobernar al Sith a través de ella. Unidos, Rey y Ben se enfrentan al malvado Palpatine. Rey acaba derrotando a su enemigo devolviéndole los relámpagos de fuerza con su espada de luz y la de Leia, canalizando el poder de todos los Jedi pasados y caídos. No obstante, el esfuerzo la acaba matando. Rey resucita cuando Ben se sacrifica para devolverle la vida, y ambos comparten un beso antes de que él se desvanezca, convirtiéndose en uno con la Fuerza.

35 DBY: Nuevos inicios
En Tatooine, Rey entierra las espadas de Luke y Leia junto a la casa de infancia de Luke. Ella adopta el apellido Skywalker

El Cataclismo de Hosnian

El Cataclismo de Hosnian es un momento crucial para la Nueva República: es la prueba irrefutable de que la amenaza de la Primera Orden es real y de que esta posee un arma de destrucción masiva. Con un solo disparo, la base Starkiller aniquila los cinco planetas del sistema Hosnian, incluida la sede del gobierno de la Nueva República: una sorpresiva muestra del poder destructivo de la Primera Orden, visible desde gran distancia.

No soy un héroe
Finn admite ante Rey que nunca ha estado en la Resistencia y busca un empleo con unos mercenarios para comenzar una nueva vida.

LA RELIQUIA
Rey oye el llanto de un niño, y el sonido le lleva hasta un cofre en una cámara del castillo. En el cofre, la espada de luz de Skywalker la llama, invocando sus recuerdos más dolorosos. Con solo tocarla, el arma construida por Anakin Skywalker invade a Rey con aterradoras visiones de su pasado, así como de la trágica caída en las tinieblas de Kylo Ren.

Comienza la caza
Alertadas de la aparición de BB-8 en el castillo, la Primera Orden y la Resistencia intentan hacerse con el droide.

«No quiero saber nada de esto»
Maz anima a Rey a coger el arma, pero la aterrorizada chatarrera se niega y, presa del pánico, huye del castillo hacia los bosques cercanos.

Llegada al castillo de Maz
Mientras Chewie espera en el *Halcón Milenario*, Han Solo lleva a Rey, Finn y BB-8 al castillo de la pirata Maz Kanata, en Takodana. Maz conoce a Han desde hace años, y él confía en que conseguirá llevar a BB-8 con la Resistencia.

Yeager, arrestado
Jarek Yeager y su tripulación hunden el *Coloso* en el océano de Castilon para poder llegar nadando hasta un disruptor de comunicaciones en la parte superior de la estación, desactivarlo y enviar un mensaje a Leia. Aunque lo consiguen, Yeager es capturado, y Leia no puede enviar ayuda.

ESTA PLATAFORMA PUEDE VOLAR
Con la Primera Orden a las puertas, Kaz y Neeku colaboran para arrojar a los soldados de asalto al agua, que ahora rodea totalmente el *Coloso*. En la sala de control, Neeku descubre un hiperimpulsor, lo que sugiere que el *Coloso* es, en realidad, una nave.

Reclutar a Tam
Tras un interrogatorio de la agente Tierny, Tam Ryvora acepta la oferta de unirse a la Primera Orden como piloto.

Un nuevo método
Gracias al nuevo plan de Paige Tico, el tercer viaje de entrega de suministros a Atterra Bravo es un éxito.

Regreso a casa
Iden Versio y Shriv Suurgav aterrizan en Vardos, tras seguir una pista sobre la localización de Del Meeko.

Niima, destruida
Poe llega a la Colonia Niima en busca de BB-8. La colonia ha sido destruida, y el droide ha desaparecido. Poe se dirige a D'Qar.

Carrera hacia Takodana
Consciente de que BB-8 está en Takodana, Leia organiza rápidamente una fuerza para dirigirse al planeta. Poe llega a D'Qar justo a tiempo para acudir con ellos.

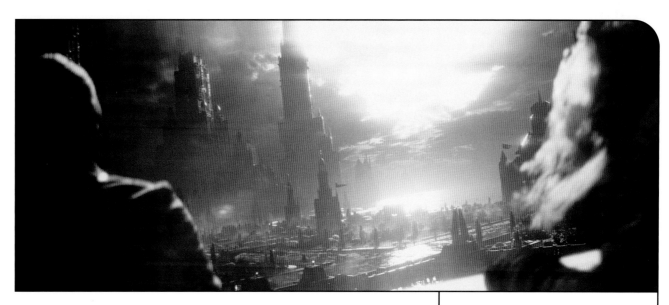

DECAPITAR LA REPÚBLICA

Con un explosivo rugido, la base Starkiller cobra vida por primera vez en una terrible demostración de poder. Procedente de las Regiones Desconocidas, un solo disparo se divide en cinco impactos perceptibles desde muchos puntos de la galaxia y que acaban con Courtsilius, Raysho, Cardota, Hosnian y Hosnian Prime, capital de la Nueva República. Más allá de las incontables vidas perdidas, el ataque aniquila el Senado galáctico y la Flota de Defensa de la Nueva República.

34 BBY

La Primera Orden carga la base Starkiller.

UNA TRANSMISIÓN FATÍDICA

Desde su escondite a bordo del *Coloso*, Kaz ve una transmisión de Hux para la Primera Orden. En su discurso, el general promete que ha llegado «el fin de la República».

MUERTES

El canciller Villecham, líder de la Nueva República, muere en Hosnian Prime con el resto del Senado galáctico.

Abandonando Vodran

Tras huir de sus captores, la mayor parte del Escuadrón J se reúne en Vodran. Sin embargo, el líder del escuadrón, Jo Jerjerrod, es capturado por el comandante de la Primera Orden Wanten, quien lo quiere entregar a sus padres en la base Starkiller. El Escuadrón J los persigue con la esperanza de salvarlo.

Caos galáctico

Tras el Cataclismo de Hosnian, la Primera Orden parece no tener oposición en la galaxia. No obstante, no se ha perdido todo. En múltiples mundos, agentes de la Resistencia contraatacan, negándose a rendirse pese a la tremenda desproporción. Leia Organa y un grupo de soldados se dirigen a Takodana para recuperar a BB-8, mientras Kazuda Xiono anima a los residentes del *Coloso* a rebelarse e Iden Versio contraataca contra quienes asesinaron a su esposo, Del Meeko.

La batalla de Takodana
La Primera Orden llega a Takodana en busca del droide de Poe. Kylo Ren rastrea en persona a BB-8, cegado por sus vínculos personales con Luke.

Rodeados
Finn, Han y Chewie se ven totalmente superados, y tras una dura lucha son capturados por soldados de asalto.

INVASOR OSCURO
Rey se ve impotente ante Kylo Ren. Con un gesto de la mano, Kylo Ren invade los recuerdos de la joven y la secuestra, ya que se da cuenta de que la mente de Rey tiene la llave que busca: ella ha visto el mapa que lleva a Skywalker. Las fuerzas de la Primera Orden parten del planeta con Rey en su poder.

Finn cambia de opinión
Al darse cuenta de que la Primera Orden ha completado su superarma, Finn vuelve con sus amigos. Sin embargo, Rey está en el bosque, y BB-8 la sigue.

«¡NECESITO UN ARMA!»
Mientras estalla el caos de la batalla de Takodana, Maz insta a Finn a luchar contra la Primera Orden armado con la espada de Luke. Le hace frente FN-2199, un soldado con el que había servido hasta poco antes de su deserción. Finn se enfrenta a él en combate, pero al final le salva un disparo de la ballesta de luz de Chewbacca.

Mucho tiempo sin vernos
En una tensa reunión, Han se reencuentra con su esposa, la general Leia Organa, tras la victoria de la Resistencia.

Reconocimiento en Starkiller
Snap Wexley y Karé Kun realizan una misión de reconocimiento en la base Starkiller. La nave de Snap está a punto de sobrecalentarse, pero los rápidos reflejos de Karé le salvan la vida.

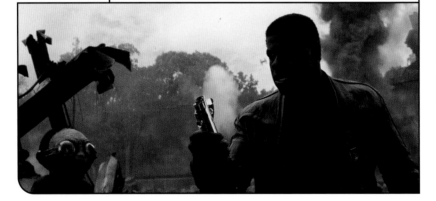

Ataque de Alas-X
Poe Dameron dirige los cazas de la Resistencia a Takodana. Se enfrentan a la Primera Orden, lo que permite que Finn, Han y Chewie escapen.

Trampa de la Primera Orden
En Vardos, Iden y Shriv Suurgav hallan el cuerpo de la protectora Gleb, ejecutada por el agente Hask por orden de Kylo Ren. La Primera Orden los hace prisioneros, e Iden se entera de que el cielo en llamas que ella y Shriv vieron se debía al Cataclismo de Hosnian.

RETRIBUCIÓN
Iden, Shriv y Zay formulan un plan para ayudar a la Resistencia. Con sus habilidades de pilotaje colectivas, roban dos cazas TIE e intentan infiltrarse en el destructor estelar *Retribución*, de la Primera Orden. Aunque la Primera Orden sospecha de ellos y les dispara, consiguen colarse por un conducto de ventilación. Cuando la nave salta al hiperespacio, los infiltrados están a bordo.

La *Corvus*, derribada
Iden contempla impotente cómo un destructor estelar de la Primera Orden derriba su nave, la *Corvus*, con Zay a bordo.

Crisis en el *Coloso*
Tras presenciar impotente la destrucción de su hogar, Kaz Xiono está decidido a liberar el *Coloso* de las fuerzas de la Primera Orden.

Reunidos
Hask ordena la ejecución de Iden y Shriv, pero ambos escapan y se enteran de que Zay ha sobrevivido. Reunidos, Iden informa a Zay de que Hask mató a Del.

Expulsarlos
Kaz y Tora Doza rescatan al capitán Doza y a Yeager de su encierro. Juntos, trabajan para expulsar a la Primera Orden de la base.

LA FUERZA, DESPIERTA

Encerrada, en su intento de defenderse de la invasión mental de Kylo Ren, Rey recurre a la Fuerza y desentierra los peores temores de él.

Reunión de amigos

Tras la batalla de Takodana, los luchadores de la Resistencia se reúnen en D'Qar, y Poe, BB-8 y Finn vuelven a verse.

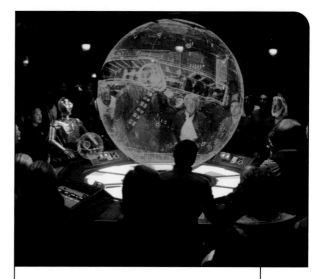

PLANES PARA STARKILLER

Reunidos en torno a un plano técnico, en D'Qar, las mentes más brillantes de la Resistencia trazan un plan para atacar desde dentro la base Starkiller, gracias a información recogida por Snap y Karé en su vuelo de reconocimiento.

El interés de Snoke

El sorprendente poder de Rey llama la atención del líder supremo Snoke, quien ordena a Kylo que la lleve ante él.

NUEVO OBJETIVO

La misión de Snap revela la localización de la base de la Resistencia en D'Qar a la Primera Orden. Como sucediera antes con la Estrella de la Muerte, su próxima demostración de poder apuntará a la Resistencia reunida, eliminando el último obstáculo en su camino para el dominio galáctico.

El final de la ocupación

Con el orden en descomposición y el *Coloso* surgiendo de las profundidades, la agente Tierny y el comandante Pyre abandonan el *Coloso* con Tam Ryvora, que se siente traicionada por sus amigos.

Hiperespacio

Cuando piratas y Ases han regresado a la plataforma, el *Coloso* salta al hiperespacio; sin las coordenadas de D'Qar exactas, su destino se desconoce.

Comienza la batalla

Mientras el *Coloso* asciende a órbita para poder saltar al hiperespacio, los Ases vuelan en defensa de la estación contra cazas TIE de la Primera Orden. Gracias a la llamada de auxilio de Kaz, la Tía Z y Hype Fazon regresan en una lanzadera robada de la Primera Orden para ayudar a su antiguo hogar, al igual que los piratas de Kragan Gorr en la *Galeón*.

Nueva recluta

Tam se une oficialmente a la Primera Orden, donde se le pide que aporte información sobre sus antiguos amigos de la Resistencia.

Un sendero despejado

En su cuarto vuelo de suministro, los escuadrones Carmesí y Cobalto no encuentran cazas TIE orbitando Atterra Bravo.

Combate con el «barón rojo»

Kaz consigue salvar a Yeager y destruir el caza TIE del barón Vonreg, quien muere.

MUERTES

La protectora Gleb muere al ser ejecutada por el agente Hask en Vardos.

El mayor Vonreg muere al ser derribado por Yeager cerca del *Coloso*.

34 BBY

La batalla de la base Starkiller

Tras pasar años acumulando recursos, armas y soldados, el golpe inicial de la Primera Orden, desde la base Starkiller, puso al gobierno de la República de rodillas. Ahora, un segundo disparo amenaza con exterminar a la Resistencia. Los héroes intentan destruirla antes de que eso ocurra, pero han de infiltrarse en ella para hacerlo, y su objetivo es el oscilador térmico que estabiliza el núcleo del planeta. En otros lugares, agentes de la Resistencia luchan por sobrevivir en el caos de la galaxia.

34 DBY

Reescribir la historia
Phasma se infiltra en el centro de operaciones para borrar las huellas de sus actos y sembrar falsa información.

Ataque aéreo
Con los escudos de la superarma desactivados, la Resistencia debe aprovechar el momento y atacar. Es una batalla contra reloj, pues el arma estará cargada cuando haya agotado la energía de su sol.

Ventaja
Leia no pierde tiempo, y ordena a Poe un ataque aéreo.

Libertad
Desde su celda en la base Starkiller, Rey emplea un truco mental Jedi para convencer a un soldado de asalto de que la libere de sus grilletes, lo cual le permite escapar.

A bordo del *Retribución*
Iden Versio, Zay Versio, Shriv Suurgav e ID10 descubren que niños de sistemas enteros han sido secuestrados y convertidos en soldados por la Primera Orden, así como que esta posee naves para invadir la galaxia.

Información crítica
El droide de Iden descarga los planos del superdestructor de la Primera Orden, que serán valiosos para la Resistencia. Iden y Zay se abren camino hasta los controles del hiperimpulsor, desde donde esperan obligar al *Retribución* a salir del hiperespacio.

Shriv busca una nave para huir.

Iden y Zay colocan explosivos para destruir el hiperimpulsor.

Hask regresa
El agente de la Primera Orden Hask toma como rehén a Zay. Sin un blanco claro de Hask que no ponga en peligro a su hija, Iden descarta luchar y arroja su bláster.

Infiltrados en Starkiller
El *Halcón* llega a la superficie nevada de la base Starkiller. Han Solo, Chewbacca y Finn se infiltran en la base por un túnel.

El Escuadrón J llega a la base Starkiller para rescatar a su líder, Jo Jerjerrod.

Ataque terrestre
Mientras Leia supervisa el ataque de los cazas, Han, Chewie, Finn y Rey se dan cuenta de que no basta con desactivar los escudos. Trazan un plan para colocar detonadores térmicos en la base.

Regreso del *Coloso*
El *Coloso* se pasa de largo y surge del hiperespacio a tres pársecs de D'Qar. Está sin coaxium y necesitado de reparaciones.

Han y Chewie se dirigen a la sala del oscilador. Rey y Finn abren a distancia la escotilla de mantenimiento, permitiéndoles el acceso.

Kylo llega al oscilador.

Conocimiento interno
Finn ofrece su experiencia en destructores estelares para que Han y Chewie ganen acceso al oscilador, donde tienen su mejor oportunidad de causar un daño directo. A fin de obtener acceso, deben hackear un empalme externo.

Colocando explosivos
Han y Chewie colocan cargas explosivas en dos niveles de la sala del oscilador, en un intento de destruirlo desde tierra.

UNA VIEJA ENEMIGA
A punta de bláster, Finn obliga a Phasma a bajar los escudos de la base, y luego arroja a su antigua comandante al compactador de residuos. Esta maniobra da una ventaja a la Resistencia y supone una venganza personal para Finn.

Rey y Finn se reúnen en la base.

Reunión familiar
Han se encuentra a Kylo en una estrecha pasarela sobre un abismo, mientras Chewie, Rey y Finn lo ven todo desde arriba.

Kazuda Xiono envía un mensaje a Tamara Ryvora, pero ella no responde.

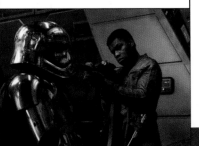

Buscando a Rivas

La capitana Phasma busca a Sol Rivas, quien sabe de su traición. Ambos consiguen despegar con éxito antes de la destrucción de la base.

Golpe perfecto

Solo unos segundos antes de que la superarma dispare, Poe penetra en el oscilador, haciendo blanco con varios disparos críticos que provocan una reacción en cadena y, a su vez, la explosión total del planeta.

Dos son mejor que uno

El Escuadrón Azul y el Escuadrón Rojo bombardean el oscilador térmico con múltiples pasadas, pero no consiguen penetrar su blindaje exterior.

La Primera Orden contraataca

El ataque aéreo comienza a flaquear cuando cazas TIE y fuego antiaéreo diezman a los Alas-X, acabando con la mitad de la flota de la Resistencia.

MUERTES

Han Solo es asesinado por Kylo Ren con su espada.

El agente Hask recibe disparos de Iden Versio y cae en el núcleo del reactor del *Retribución*.

Iden Versio muere por un rayo láser perdido en el *Retribución*.

LA VENGANZA DE IDEN

Zay desarma a Hask y escapa de su poder. Está a punto de morir en una caída, pero Iden consigue atraparla justo a tiempo. Zay pasa un bláster a su madre y la insta a vengar a Del Meeko. Iden dispara a Hask y lo arroja a su muerte en el núcleo del reactor.

Victoria agridulce

Los motores del *Retribución* quedan destrozados, y la nave sale del hiperespacio cerca de la base Starkiller. Pero la victoria dura poco: Iden es derribada por un rayo perdido de bláster, uno de los anteriores disparos de Hask.

Iden y Zay se retiran para activar los explosivos.

34 DBY

Hora de irse

Rey y Finn huyen a la noche nevada para encontrarse con Chewie en el *Halcón*.

COMBATE INACABADO

Tras atraer la espada de luz a su mano con la Fuerza, Rey se enfrenta a Kylo en un feroz combate de esgrima. Ella hace acopio de todas sus habilidades para herir a su oponente, pero su duelo se ve interrumpido por seísmos: el planeta se está desgajando desde dentro. El enfrentamiento deja a Kylo con una cicatriz como recuerdo de su derrota a manos de una novata.

ELECCIÓN

«¡Ben!» El nombre del hijo de Han resuena en las paredes del arma de la Primera Orden. Durante un momento parece que Han puede convencerlo de regresar a la luz. Pero, a medida que Starkiller agota el sol que orbita —señal de que está cargada y lista para disparar—, Kylo apuñala a su padre con su espada de luz.

Presencia oscura

En las tinieblas, Kylo espera a Rey y Finn, listo para recuperar la espada de luz de Skywalker que porta Finn. El caballero oscuro desarma a Rey y se enfrenta a Finn en un breve duelo. Finn queda muy malherido.

Adiós, viejo amigo

Angustiado, Chewie dispara a Kylo, y después detona las cargas y activa una cadena de explosivos.

Hacer que importe

Con sus últimas fuerzas, Iden le pide a Zay que entregue el droide y los planos del superdestructor a la Resistencia. Shriv planea cómo abandonar la nave.

Hora de retirarse

Chewbacca lleva el *Halcón* hasta Rey y Finn, y los rescata. Tras recuperar a Jo, el Escuadrón J escapa en su propia nave mientras el planeta explota.

Un futuro oscuro

La base Starkiller ha desaparecido, pero el triunfo de la Resistencia se convierte en terror cuando la Primera Orden llega a D'Qar. La fricción entre Leia y Poe crece antes de que un ataque al *Raddus* elimine a la mayoría de los oficiales en un solo raid. Entre tanto, Rey viaja a Ahch-To en busca de Luke Skywalker, pero los acontecimientos toman un giro inesperado. Si ella no consigue traerlo de vuelta, es posible que los rebeldes hayan perdido toda esperanza.

Un destello de esperanza

R2-D2 despierta y revela la parte restante del mapa de BB-8 que conduce hasta Luke. Leia entrega a Rey una baliza rastreadora para que pueda hallar el camino de regreso a la flota, y la envía con Chewie y R2 en el *Halcón Milenario* a recuperar a Luke, que ya saben que está en Ahch-To.

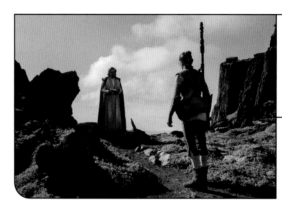

UN ENCUENTRO DRAMÁTICO

Rey y el *Halcón* llegan a Ahch-To para recuperar a Luke, pero el Jedi rechaza la espada de luz de su padre y le pide a una sorprendida Rey que se vaya.

Truco mental Jedi

Rey busca piezas de repuesto en Necrópolis y libera a los trabajadores allí esclavizados usando la Fuerza.

Regreso al hogar

Una Resistencia victoriosa regresa a su base en D'Qar. Finn es llevado inmediatamente a la enfermería.

Misión en Ahch-To

De camino a Ahch-To, Rey, Chewie y R2-D2 hacen un aterrizaje de emergencia en el mundo-vertedero de Necrópolis.

> ## «**Incineren** su base, **destruyan** sus transportes y que su flota sea **eliminada**.»
>
> General Hux

BB-8 revela un mapa incompleto de la localización de Luke.

SOLDADOS DE PHASMA

Rivas hace un aterrizaje de emergencia en Luprora, donde es capturado por los r'oras, la especie nativa del lugar. Phasma incita a los colonos lupr'ors del planeta y los prepara para librar una batalla contra los r'oras en su intento de matar a Rivas.

Evacuación

Pese a la destrucción de la base Starkiller, la Primera Orden sigue siendo una gran amenaza. Leia ordena a la flota de la Resistencia que evacue la base.

Noticias devastadoras

El Escuadrón Carmesí y el Escuadrón Cobalto regresan a Refnu de su última entrega de suministros en Atterra Bravo y se enteran de los últimos acontecimientos por la vicealmirante Amilyn Holdo. Esta requiere a Rose para su equipo a bordo del *Ninka*, separándola de su hermana Paige. Las naves se dirigen a D'Qar a ayudar con la evacuación.

El Escuadrón Negro se separa

El Escuadrón Negro abandona D'Qar para buscar aliados. Poe se queda atrás para ejecutar una arriesgada maniobra de distracción.

Datos del superdestructor

Shriv Suurgav y Zay Versio llegan a la base de la Resistencia y entregan los planos del superdestructor de la Primera Orden a Leia. Esta les ordena buscar aliados en el Borde Exterior.

¡YA ESTÁN AQUÍ!

Obligados a abandonar preciada munición, los luchadores por la libertad intentan poner a salvo a su gente. Cuando la Primera Orden llega, la evacuación aún no está completa.

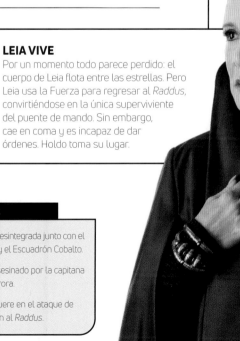

PERSECUCIÓN ENEMIGA

Liderada por la nave insignia del líder supremo Snoke, el *Supremacía*, una flota de la Primera Orden hace su aparición: ha seguido a las naves de la Resistencia por el hiperespacio, un logro debido al uso de innovadora tecnología de rastreo. Kylo y un par de pilotos de caza TIE lanzan un bombardeo que acaba con el hangar y el puente de mando del *Raddus*. Muchos oficiales y héroes de batallas, como el almirante Gial Ackbar, son arrojados al vacío del espacio. Se da a Leia por muerta.

Rivas, ejecutado

Phasma encuentra a Rivas y lo mata, junto con la piloto de TIE que se unió a ella en la misión y que acaba conociendo su secreto. Después se dirige al *Finalizador*.

34 DBY

Finn despierta tras su tratamiento de bacta.

La Resistencia abandona D'Qar.

Kylo destruye su máscara en un arrebato de rabia.

La Resistencia sale del hiperespacio.

Poe, degradado

Tras una sonora bofetada, Leia degrada a Poe a capitán por sus acciones..., un golpe para su ego y para su hoja de servicios.

INSUBORDINACIÓN

Tras contactar con el general Hux como técnica de distracción para ganar tiempo, Poe desobedece a Leia y dirige sus cazas en un ataque contra un superdestructor. Aunque acaba teniendo éxito, sacrifica numerosos cazas y destructores en la atolondrada acción. Entre los desaparecidos está el Escuadrón Cobalto al completo, incluida Paige.

LEIA VIVE

Por un momento todo parece perdido: el cuerpo de Leia flota entre las estrellas. Pero Leia usa la Fuerza para regresar al *Raddus*, convirtiéndose en la única superviviente del puente de mando. Sin embargo, cae en coma y es incapaz de dar órdenes. Holdo toma su lugar.

MUERTES

Paige Tico es desintegrada junto con el *Martillo Cobalto* y el Escuadrón Cobalto.

Sol Rivas es asesinado por la capitana Phasma en Luprora.

Gial Ackbar muere en el ataque de la Primera Orden al *Raddus*.

UN MENSAJE IMPORTANTE

A bordo del *Halcón Milenario*, R2-D2 reproduce el mensaje que incitó a Luke a ayudar a los rebeldes por vez primera; la súplica de su hermana Leia a Obi-Wan Kenobi contra el Imperio galáctico. Pese a sentirse manipulado por su amigo droide, Luke accede a ayudar a Rey enseñándole tres lecciones acerca de los Jedi.

Buscando un descifrador

Finn y Rose le cuentan su plan a Poe, quien pide ayuda a Maz Kanata. Ella les sugiere contactar con un descifrador de Canto Bight que puede ayudarles a burlar la seguridad de la Primera Orden e infiltrarlos en el *Supremacía*.

Sueños y negativas

En Ahch-To, Rey descubre un antiguo árbol hueco que contiene textos religiosos de los Jedi. Ella le explica a Luke que ha visto el lugar en sus sueños y que la Resistencia la envía en busca de ayuda. Le dice que algo ha despertado en ella, pero Luke se niega a ser su maestro y afirma que los Jedi deben extinguirse.

Embrollo de fugitivos

Rose encuentra a Finn junto a las cápsula de salvamento del *Raddus* y, creyéndolo un desertor, lo aturde. Cuando Finn despierta, le dice que partía en busca de Rey.

Un plan brillante

Finn le explica a Rose que la Primera Orden puede rastrear por el hiperespacio. Ambos trazan un plan para desarticular el rastreador en la nave insignia enemiga *Supremacía*.

«Es hora de que los **Jedi** se **extingan**.»

Luke Skywalker

Buscar aliados

En el planeta Pastoria, mientras busca aliados en el Borde Exterior, el Escuadrón Negro elimina involuntariamente al principal rival del rey Siroc.

DJ, encarcelado

El hacker y ladrón DJ es apresado gracias a un vengativo droide que usa uno de sus alias: Denel Strench. El criminal acaba con sus huesos en prisión en la ciudad de Canto Bight, en Cantonica.

UNA CONEXIÓN PERTURBADORA

En Ahch-To y en el *Supremacía*, respectivamente, Rey y Kylo sienten la presencia del otro. Descubren que comparten una conexión en la Fuerza, que les permite verse mutuamente y comunicarse estén donde estén de la galaxia. Rey, nerviosa, dispara un bláster contra Kylo, pero tan solo crea un agujero en la pared de un refugio de piedra. Este inusual vínculo se conoce como unión en la Fuerza.

Saqueo o fiesta

En la tercera lección, Luke engaña a Rey diciéndole que los lugareños lanai están a punto de ser atacados por enemigos, un saqueo mensual. Le explica que un auténtico Jedi no se implicaría en una situación que solo empeorase las cosas en el futuro, incapaz de mantener el equilibrio. Rey lo ignora y corre a la aldea de los lanai a ayudar, pero descubre que, en realidad, el ataque es una fiesta. Con una sonrisa, Luke le explica que la Resistencia necesita ayuda de verdad, no la cáscara fracasada de una vieja religión.

Segunda lección

Luke afirma que el legado de los Jedi está marcado por la hipocresía y el fracaso. Mantiene que un maestro Jedi fue responsable de crear a Darth Vader; pero Rey le responde que fue otro Jedi quien lo salvó. Luke le habla sobre la creación de su escuela y describe cómo falló a su sobrino Ben, quien cayó en el lado oscuro. Ese doloroso recuerdo sigue acosándolo.

A su llegada a Canto Bight, Finn atraviesa una bandada de criaturas voladoras cuyos tentáculos dañan la lanzadera.

Agentes secretos

Finn, Rose y BB-8 parten hacia Canto Bight en una lanzadera.

Libertad

En una celda, Finn y Rose conocen a DJ, quien les dice que puede ayudarlos a descifrar los códigos de seguridad de la Primera Orden..., por un precio. Rechazan su propuesta, pero se maravillan cuando abre la puerta de la celda y se aleja, dejándolos libres.

Una rara sociedad

En los pasillos de la prisión, DJ se topa con BB-8, que se ha infiltrado para liberar a Rose y Finn. El droide ha incapacitado a los guardias. Llega otro vigilante, pero el droide le dispara monedas del casino y DJ lo deja inconsciente.

Libertad para los fathiers

Finn y Rose escapan de la cárcel y acaban en los establos de los fathiers de carreras de Canto Bight. Los jóvenes cuidadores liberan a las criaturas generando una estampida, lo cual ayuda a Rose y Finn a huir de la persecución policial.

Cambio de rumbo

Rey dice que hay esperanza todavía para Ben y que puede devolverlo a la luz, pero Luke le recomienda que no lo intente. Rey abandona Ahch-To sin él.

Momento de vergüenza

Rey lucha contra Luke y le pregunta si él creó a Kylo Ren. Luke le cuenta que sintió la oscuridad en Ben y las muertes que causaría, y que por un breve momento pensó en matar a Ben para evitarlo, pero que se arrepintió de inmediato.

Pasado doloroso

En otra conexión entre ambos, Rey exige saber por qué Kylo mató a Han. Kylo le responde a Rey que sus padres la abandonaron como a basura, y le dice que Luke intentó matarlo porque temía su poder.

34 DBY

Vagos y maleantes

Rose, Finn y BB-8 entran en un casino en busca del descifrador. Justo cuando lo encuentran, Rose y Finn son arrestados y encarcelados por haber aterrizado su lanzadera en la playa, lo cual se considera un delito de vertidos de basura al entorno. Echan a BB-8 del casino.

DJ y BB-8 recogen a Finn y Rose en un yate robado y huyen de Cantonica en dirección al *Supremacía*.

LA LLAMADA DE LADO OSCURO

Con la esperanza de ver a sus padres, Rey visita una oscura cueva en Ahch-To. En cambio, tan solo ve su propia imagen infinitamente reflejada. En una nueva conexión con Kylo, Rey confiesa que nunca se ha sentido tan sola, y ambos acercan sus manos hasta tocarse en la Fuerza antes de que un furioso Luke les interrumpa.

«¿Por qué la Fuerza nos conecta?»

En otra conexión, Kylo pregunta a Rey si sabe por qué destruyó el templo de Luke, pero ella responde, furiosa, que sabe todo lo que necesita saber de él.

Verdades reveladas

En la primera lección, Luke le describe a Rey la naturaleza de la Fuerza. Mientras ella se encuentra meditando y guiada por él, el lado oscuro la llama. También aprende que Luke se ha cerrado a sí mismo respecto a la Fuerza.

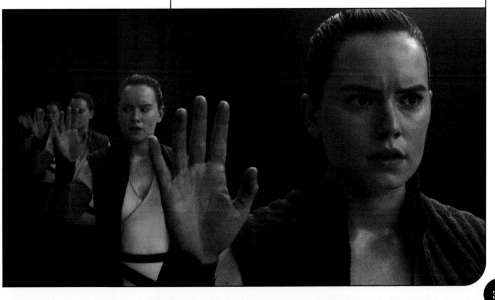

Unión en la Fuerza

La Resistencia está de rodillas. La vicealmirante Amilyn Holdo cumple con su último deber, como única piloto del *Raddus*, mientras los efectivos de los rebeldes disminuyen y los pocos que quedan realizan un viaje desesperado hacia una desvencijada base rebelde en Crait. Entre tanto, Rey vuela al encuentro con Kylo Ren, sintiendo que aún hay bien en él. Juntos podrían poner fin al reinado del líder supremo Snoke, pero... ¿A qué precio?

LA LECCIÓN DE YODA

Luke Skywalker intenta quemar los antiguos textos Jedi y el árbol en el que se encuentran, pero le interrumpe el Maestro Yoda. Como espíritu de la Fuerza, le dice a Luke: «El mejor maestro, el fracaso es». Después incendia el árbol con un rayo. Luke cree que los libros han desaparecido, pero, en realidad, Rey se los llevó consigo al irse de Ahch-To.

El regreso de Leia
Leia despierta de su coma y acaba con el breve motín de Poe. La Resistencia es evacuada a bordo de las lanzaderas; solo Holdo queda atrás, para pilotar el *Raddus*.

Contra los pretorianos
Rey y Kylo son un equipo formidable, y acaban con la Guardia Pretoriana de Snoke en una feroz lucha en las ruinas de la sala del trono de Snoke.

En la guarida del león
Rey llega al *Supremacía* para entregarse a Snoke, en un esfuerzo por devolver a Kylo a la luz.

Infiltración
Gracias a DJ, el grupo aborda sin ser detectado la nave insignia de la Primera Orden para desactivar el rastreador hiperespacial.

Capturados en el *Supremacía*
DJ, Rose y Finn son capturados a bordo del *Supremacía*, y su misión resulta un fracaso. Por suerte, BB-8 evita ser detectado.

Mantener viva la llama
Holdo prepara la evacuación del *Raddus* para salvar a los soldados restantes de la Resistencia. Su plan implica huir a bordo de una flota de lanzaderas desarmadas, ocultas a los sensores de la Primera Orden. Poe no conoce el plan, pero descubre que Holdo está cargando combustible en las lanzaderas y teme que serán destruidas.

El mensaje de Poe
Poe contacta con el equipo de Finn (Rose, BB-8 y DJ) y les informa de que Holdo prepara lanzaderas para una evacuación. Finn le ruega a Poe que gane algo de tiempo para poner en marcha su plan, mientras van de camino al *Supremacía*.

Motín en el *Raddus*
Frustrado por las acciones de Holdo, desesperado por dar tiempo a Finn y desconocedor del plan, Poe lidera un motín contra su líder. La releva del mando y asume el control.

Traicionados
Llevan a Rose y Finn a un hangar para ejecutarlos. DJ traiciona a la Resistencia e informa del plan de evacuación de la Resistencia a la Primera Orden, que comienza a detectar y aniquilar las naves que se aproximan al planeta Crait.

LA CAÍDA DE SNOKE

La enorme arrogancia de Snoke le impide creer que lo puedan traicionar. Ordena a su aprendiz que ejecute a Rey, pero no logra discernir las intenciones de Kylo, quien vuelve la espada de Skywalker con la Fuerza y la enciende para partir en dos a su antiguo maestro.

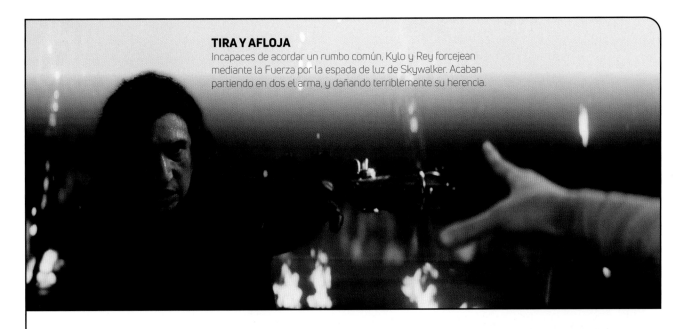

TIRA Y AFLOJA

Incapaces de acordar un rumbo común, Kylo y Rey forcejean mediante la Fuerza por la espada de luz de Skywalker. Acaban partiendo en dos el arma, y dañando terriblemente su herencia.

FINN CONTRA PHASMA

Finn se enfrenta a su antigua superior, la capitana Phasma, aún llena de rencor por su deslealtad. Tras arrojar a Phasma a una plataforma que se desintegra en llamas bajo ella, Finn, BB-8 y Rose huyen a bordo de una lanzadera.

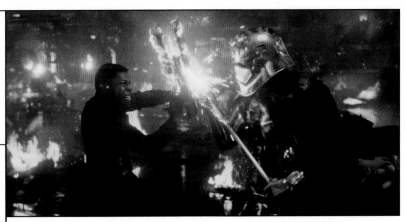

La huida de Rey

Rey usa la lanzadera personal de Snoke para huir del *Supremacía* y encontrarse con el *Halcón*.

34 DBY

Coincidencia temporal

Rose y Finn escapan a duras penas de su ejecución cuando la colisión del *Raddus* y el *Supremacía* sacude la nave y a sus captores.

MUERTES

Snoke es segado por la mitad por su aprendiz Kylo Ren en el *Supremacía*.

Amilyn Holdo muere heroicamente a los mandos del *Raddus* cuando colisiona deliberadamente con el *Supremacía*.

LA ÚLTIMA MISIÓN DE HOLDO

Desesperada por acabar con la masacre, Holdo se hace con los mandos del *Raddus* y salta al hiperespacio en dirección al *Supremacía*, partiéndolo en dos y acabando con numerosos destructores estelares. Este atrevido sacrificio se conocerá años más tarde como la maniobra Holdo.

Leia Organa

Leia, hija de Anakin Skywalker y Padmé Amidala, sigue los pasos de su padre adoptivo Bail Organa como senadora por Alderaan, ayudando a la Alianza Rebelde en misiones humanitarias apenas veladas. Su desafío lleva a la destrucción de su planeta, en una de las muchas tragedias que deberá afrontar. Pese al terrible precio que ha de pagar, Leia nunca deja de luchar por la libertad, sirviendo a la galaxia como férrea líder rebelde, firme senadora de la Nueva República y fundadora de la Resistencia.

19 ABY: Leia nace en Polis Massa, en el sector Subterrel, y es adoptada por la familia Organa y criada en Alderaan.

3 ABY: Agente rebelde
Con el secreto de Bail revelado, Leia le hace de ayuda senatorial en Coruscant, llevando a cabo «misiones humanitarias» para la Rebelión.

9 ABY: Regreso a casa
Leia huye de Jabiim con la Senda y es devuelta a sus padres, en Alderaan, por el arrepentido timador Haja Estree.

0: Sonda mental
Llevan a Leia a la Estrella de la Muerte y la interrogan, pero se niega a revelar la localización de la base rebelde. Tarkin ordena que la Estrella de la Muerte destruya Alderaan, obligando a Leia a presenciar la muerte de sus padres y de su mundo.

C. 3 ABY–0
Senadora imperial
Leia sucede a Bail como senadora de Alderaan.

0: Prisionera liberada
Luke Skywalker y Han Solo ayudan a Leia a huir de la Estrella de la Muerte. Vuelan a Yavin 4 en el *Halcón Milenario*.

3 DBY: LA PRINCESA Y EL PIRATA
Leia huye de Hoth a bordo del *Halcón* y vive una historia de amor con Han Solo en el largo viaje a Bespin. No consigue rescatar a Han de las manos de Boba Fett, pero siente a Luke en la Fuerza y regresa para salvarlo de Vader.

C. 12–3 ABY
Formación en diplomacia
Leia aprende intensivamente desde diplomacia hasta etiqueta cortesana, para dominar su doble papel como princesa y legisladora.

9 ABY: Rescate real
Obi-Wan y Tala Durith rescatan a Leia de la Fortaleza de la Inquisición en Nur, y huyen a un santuario en Jabiim.

3 ABY: El secreto de Bail
Leia visita Crait para investigar un ataque imperial y descubre que su padre está allí como parte de la Alianza Rebelde.

0: Pensar rápido
La *Tantive IV* es rastreada y capturada por Vader sobre Tatooine. Atrapada, Leia transfiere los planos a R2-D2 con un mensaje en el que suplica a Obi-Wan que devuelva el droide a Bail.

C. 2 DBY
Tramar venganza
Leia idea un ataque contra el mundo industrial de Shu-Torun tras la traición de la reina Trios a los rebeldes en Mako-Ta.

9 ABY: Cebo de la cazadora
La inquisidora Tercera Hermana contrata cazarrecompensas para secuestrar a Leia a fin de atraer a Obi-Wan Kenobi.

1 ABY: UN MOMENTO DESESPERADO
Bail le dice a Leia que busque a Obi-Wan Kenobi en Tatooine y lo lleve a Alderaan. Con su nave personal, la *Tantive IV* —que es reparada a bordo de la nave insignia rebelde—, Leia viaja a Scarif con la flota rebelde y recibe los planos de la Estrella de la Muerte después de un frenético esfuerzo de los rebeldes por mantenerlos fuera del alcance de Darth Vader. La *Tantive IV* salta al hiperespacio.

> **«Alguien** tiene que **salvar** nuestro pellejo.»
>
> Leia Organa

15 DBY: El camino de los Jedi
Leia envía a Ben a formarse como Jedi con Luke, una decisión que dará lugar a una tragedia.

28 DBY: Secreto revelado
Leia va camino de convertirse en primera senadora de la Nueva República, pero la revelación de su linaje acaba con su candidatura.

28 DBY: Niño perdido
Ben cae en el lado oscuro y adopta el nombre de Kylo Ren.

C. 29 DBY y C. 32 DBY

Ruptura
Leia y Han se separan.

Nuevo protegido
Leia se convierte en mentora de Poe Dameron, piloto talentoso pero terco, y decide enseñarle a ser un líder.

4 DBY: Nuevos comienzos
Nace Ben, hijo de Leia y Han, el mismo día en que el Imperio se rinde a la Nueva República.

28 DBY: Raíces rebeldes
Al ver que la Nueva República se ha vuelto ciega a la amenaza de una resurrección imperial, Leia crea un grupo militar secreto, la Resistencia.

34 DBY: Tragedia familiar
Leia encuentra a Han en Takodana, pero su reunión resulta trágicamente breve cuando Kylo asesina a su padre en la base Starkiller.

4 DBY: Leia se convierte en senadora de la Nueva República en Alderaan.

34 DBY: Lenta sanación
Leia se salva mediante la Fuerza tras un ataque de la Primera Orden cuando la Resistencia huye de D'Qar, pero queda malherida.

4 DBY: Cambio de planes
Leia se forma como Jedi con Luke, pero abandona tras tener una visión de la muerte de su hijo aún no nacido.

34 DBY: Leia se reúne con Luke en Crait.

4 DBY: Trabajo en vacaciones
Leia se casa con Han en Endor. En su luna de miel convence a unos pescadores de Madurs para sabotear una instalación imperial.

35 DBY: Maestra
Tras la muerte de Luke, Leia entrena a Rey en la Fuerza en Ajan Kloss, y demuestra ser una maestra tan tenaz como amable.

4 DBY: Hermanos incógnitos
Poco antes de la batalla de Endor, Leia se entera de que Luke es su mellizo, y que son hijos de Darth Vader.

35 DBY: Mensaje de amor
Leia concentra todas sus energías en la Fuerza y contacta con Ben, ayudándole a regresar al lado luminoso.

4 DBY: LA VERDUGO DEL HUTT
Leia se disfraza de cazarrecompensas y libera a Han de la carbonita en el palacio de Jabba, pero es atrapada y encadenada por el Hutt. En la caótica lucha sobre el Gran Pozo de Carkoon habitado por el Sarlacc, emplea la cadena para estrangular a Jabba.

35 DBY: Poderoso espíritu
Leia muere y pasa a ser una en la Fuerza: su cuerpo se desvanece, y posteriormente se le aparece a Rey en una visión en Tatooine.

La batalla de Crait

Aunque el Escuadrón Negro se enfrenta a la Primera Orden en Ikkrukk, es en Crait donde se decide el destino de la Resistencia. Cada vez menores en número y con su petición de auxilio ignorada, Leia Organa pierde toda esperanza. Pero, mientras llueve una salva de fuego de bláster sobre la fortaleza rebelde, la ayuda llega, finalmente, en forma de Luke Skywalker. La chispa de la Resistencia se mantiene con vida y huye para luchar un día más.

UNA ANTIGUA ESPERANZA
La Primera Orden avanza sobre su objetivo mientras Leia recibe la noticia de que su súplica se ha oído en numerosos lugares, pero no hay respuesta. Justo cuando pierde toda esperanza, su hermano Luke Skywalker aparece de la nada, y tiene lugar un emotivo encuentro.

Nuevo líder
Kylo Ren afirma que Rey ha asesinado a Snoke y se autoproclama nuevo líder supremo.

Ocultos
Resguardada en un búnker rebelde, la Resistencia emite el código de Leia con una petición de auxilio al Borde Exterior, esperando que acudan aliados.

Oportunidad de luchar
Rey derriba cazas TIE con el cuádruple cañón láser mientras el experto pilotaje de Chewbacca aleja a los TIE de la asediada fortaleza.

Finn, BB-8 y Rose Tico llegan a Crait, aterrizando a duras penas una lanzadera robada.

El *Halcón*, al rescate
Rey y Chewbacca llegan a Crait en el *Halcón Milenario*.

Rey y Chewie navegan en el *Halcón*, usando la llamada de auxilio para localizar a Leia y aterrizar cerca.

Batalla en las Llanuras de Sal
La Primera Orden llega con un ariete blindado: su cañón superláser de asedio.

Misión en Ikkrukk
El Escuadrón Negro se dirige a Ciudad Grial, en Ikkrukk, en busca de aliados para la Resistencia.

Apoyo a la Primera Orden
El Escuadrón Negro descubre que la ciudad está siendo atacada por la Primera Orden. Los pilotos acuden en defensa de la ciudad, arriesgando sus vidas en el proceso.

La Resistencia se reagrupa en Crait.

Aprovecharlo todo
Se aprovecha una flotilla de viejos y oxidados deslizadores esquí cuando la Resistencia decide pasar a la ofensiva. Liderados por Poe Dameron, un buen número de soldados, incluidos Rose y Finn, vuelan hacia el cañón para ganar tiempo.

Superados
Los caminantes AT-M6 de la Primera Orden superan fácilmente a los deslizadores y causan muchas bajas mientras el cañón se carga.

El bien mayor
Desoyendo la orden de retirada de Poe, Finn intenta sacrificarse para ayudar a sus amigos, dirigiendo su pequeño deslizador contra el ardiente corazón del cañón láser.

En la línea de fuego
El oficial de la Resistencia Caluan Ematt dirige a luchadores de la libertad a las trincheras que rodean la entrada a la fortaleza y crea un perímetro defensivo contra los invasores.

HORA DE ESCAPAR

Al darse cuenta de que el combate de espadas de luz entre Luke y Kylo es una distracción para ganar tiempo, Poe Dameron dirige a los supervivientes por los viejos túneles de la mina, siguiendo a los vúlptices hasta una salida segura a la superficie salina del planeta.

MUERTE

Luke Skywalker muere en Ahch-To tras proyectarse a través de la galaxia para ayudar a la Resistencia en Crait.

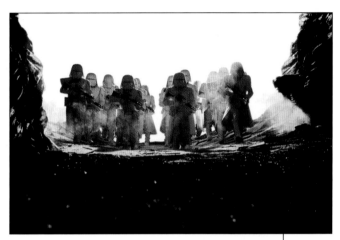

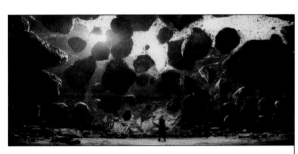

Mover rocas

Con los soldados de la Resistencia incapaces de salir de los túneles, Rey usa la Fuerza para levantar suficientes rocas para crear una abertura que permita a los evacuados abordar el *Halcón*.

Rey y sus pasajeros abandonan Crait en el *Halcón*.

Batalla ganada

La Primera Orden toma la base de Crait, pero es una victoria insustancial. Su botín es poco más que tecnología caducada y deslizadores muy dañados.

34 DBY

Salvar a un amigo

En su propio deslizador, Rose aparta a Finn en el último momento, salvándolo de realizar una misión suicida. Sin embargo, el cañón abre una abertura en el perímetro de la Resistencia.

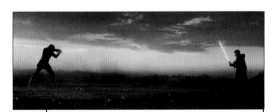

Antigua fuerza

El maestro Jedi Luke Skywalker sale a la llanura salina y se enfrenta sin miedo a una salva de fuego de bláster de los vehículos de la Primera Orden.

MAESTRO CONTRA APRENDIZ

Cuando el polvo se asienta, Luke está de pie intacto, lo que arrastra a Kylo a un último enfrentamiento. El maestro Jedi está casi sereno, de pie ante su sobrino y antiguo aprendiz, que se mueve como un animal a punto de golpear. Cada movimiento de Kylo responde a un intenso odio.

LECCIÓN FINAL

Kylo propina el que debería ser un golpe mortal con su espada de luz roja. Pero su tío y antiguo maestro no resulta herido. Solo entonces, tanteando con su hoja, se da cuenta Ren de que ha estado luchando contra una ilusión: Luke se ha proyectado mediante la Fuerza a través de la galaxia para una última lección. Exhausto por este esfuerzo, Luke abandona su forma corporal y se convierte en uno con la Fuerza.

Resistencia renacida

Pese al silencio con que se recibe su súplica de ayuda en la devastadora batalla de Crait, la general Leia Organa tiene esperanzas con respecto al futuro de la Resistencia. Con los escasos luchadores que le quedan, comienza a reconstruir sus fuerzas, buscando personalmente a antiguos amigos y haciendo nuevos aliados. Aunque una base temporal en Ryloth dura poco y tan solo acaba en más destrucción, lentamente, pero sin pausa, la Resistencia comienza a crecer.

RESISTENCIA ARRASADA

Los supervivientes de la Resistencia en la batalla de Crait caben en el *Halcón Milenario*. Entre ellos están Leia, Chewbacca, Rey, Finn, Rose Tico y Poe Dameron. No obstante, Leia sabe por experiencia que un puñado de rebeldes puede ser una fuerza formidable, sea cual sea la dimensión del enemigo.

Poe y Maz Kanata se reúnen en el planeta balneario Ephemera.

Jefe Negro acude

Poe es reasignado al Escuadrón Negro para ayudar a sus pilotos a reclutar voluntarios para la Resistencia. El escuadrón se ha visto embolsado por fuerzas de la Primera Orden y de sus aliados en Ciudad Grial, en Ikkrukk.

Zay Versio y Shriv Suurgav buscan aliados para la Resistencia en el Borde Exterior.

Traslado a Ryloth

Leia dirige el *Halcón* y la Resistencia a Ryloth para establecer una base temporal con su viejo aliado, Yendor.

De enemiga a amiga

Miembros del Escuadrón Negro reclutan a la exestratega imperial Teza Nasz para la causa rebelde.

La traición de Tam

Gracias al comlink de Tam y al mensaje que ella recibe de Kaz, la Primera Orden rastrea el *Coloso* hasta D'Qar. La agente Tierny despliega cazas TIE, pero el *Coloso* huye con un impulso de coaxium recuperado de las ruinas del superdestructor de la Primera Orden.

Ciudad Grial, salvada

El Escuadrón Negro salva Ciudad Grial de la Primera Orden, pero el gobierno de Ikkrukk se niega a unirse a la Resistencia.

LOS REBELDES RESISTEN

Tras la caída del Imperio, la piloto rebelde Norra Wexley regresó a su planeta natal, Akiva, con su compañero Wedge Antilles. Mientras la Resistencia reúne desesperadamente aliados, el hijo de Wexley, Snap, los saca de su retiro. Reacios al principio, acaban aceptando y abandonan Akiva tras un tiroteo con simpatizantes de la Primera Orden.

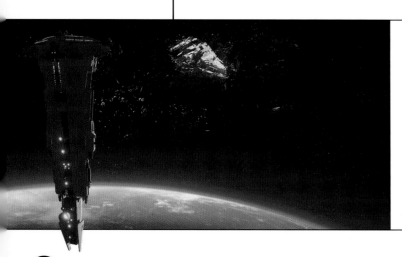

DEMASIADO TARDE

El *Coloso* llega a D'Qar y halla un campo de batalla. La base de la Resistencia ha sido demolida, junto con cualquier coaxium para el hiperimpulsor del *Coloso*. Pero no todo está perdido: Kaz tiene un plan para robar combustible del superdestructor de la Primera Orden, abandonado en órbita. El destructor estelar del comandante Pyre no tarda en aparecer, pero el *Coloso* consigue escapar gracias al plan de Kaz.

«Mi padre fue Darth Vader [...] ¿Hay alguien que quiera **cuestionar** mi **lealtad** a la Resistencia?»

General Leia Organa

La Resistencia se reforma

La Resistencia se reúne en una casa segura del Colectivo. Tras los Quince de Corellia de la lista de Shu, hay otros objetivos de la Primera Orden con los que Leia quiere contactar.

Escape de Corellia

Poe se reúne con el equipo de Wedge en los astilleros corellianos. Snap roba una corbeta, mientras Poe se pone a los mandos de un caza estelar. Ambos grupos abandonan el planeta.

Reagrupamiento en Ryloth

Los equipos de la Resistencia se reagrupan en Ryloth. Los ánimos están exaltados, y estalla una pelea cuando el recluta Pacer Agoyo se resiente por estar en el mismo equipo que la eximperial Nasz. Leia y Poe calman a los soldados.

Enfrentamiento en la chatarrería

En Bracca, guardias de la Primera Orden intentan evitar que la Resistencia robe naves destinadas a desguace, pero el Escuadrón Escoria consigue robar seis Alas-X.

Casterfo, libre

Ransolm Casterfo, viejo amigo de Leia, es liberado junto a los otros 14 de los Quince de Corellia. De este grupo, once acceden a huir con la Resistencia.

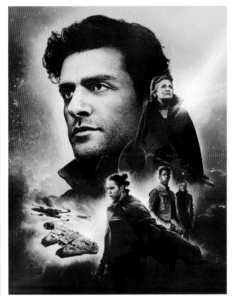

La Primera Orden se manifiesta

La Primera Orden llega a Ryloth, exigiendo a sus habitantes un tributo; de lo contrario bloqueará las rutas de sus naves.

MUERTES

Hasadar Shu es asesinado por la Primera Orden en Corellia.

Winshur Bratt muere por un disparo de la eximperial Teza Nasz.

34 DBY

Tableta de datos robada

En Corellia, el cadete de la Primera Orden Monti Calay roba información sobre los Quince de Corellia, una lista de prisioneros políticos y sujetos a vigilar, de la tableta de datos de su superior, el oficial ejecutivo de registros Winshur Bratt. Calay la vende a la organización clandestina el Colectivo.

Cambio de bando

Tras ser maltratada por Bratt, la empleada de la Primera Orden Yama Dex se une a la fuga en Corellia y deserta a la Resistencia.

El busca de la lista perdida

La Primera Orden ataca la subasta en Corellia y mata a Hasadar, con la esperanza de recuperar la lista antes de que se venda.

Explorar en Bracca

Shriv dirige al recién renombrado Escuadrón Escoria al planeta chatarrería de Bracca en busca de naves aprovechables.

Ataque a Ryloth

Se descubre la base de la Resistencia, y la Primera Orden ataca la instalación.

Aliados sorprendentes

En medio del combate, la benefactora del Colectivo y viuda de Hasadar, Nifera Shu, ve una opción para salvar la vida: colaborar con la Resistencia. Poe accede a ayudarla a huir y le entrega todos los créditos que puede conseguir a cambio de la lista.

Apuestas altas en Ciudad Coronet

Poe y Finn buscan la lista robada de prisioneros y simpatizantes de la Resistencia en la residencia del empresario Hasadar Shu, en Corellia, donde se ha de vender al mejor postor.

La misión de Wedge

Wedge regresa a su mundo natal con Norra y Snap para liberar a los quince prisioneros de Corellia.

Retirada de Ryloth

Pese al brutal coste personal (la muerte de su hija), Yendor ayuda a la Resistencia a huir de la Primera Orden en Ryloth.

Reuniendo aliados

Mientras la tripulación del *Coloso* tiene problemas para su sustento, la Resistencia sigue reclutando miembros, requisando naves y almacenando armas en su lucha contra la Primera Orden. Pero, como en Ryloth, la Primera Orden ha comenzado a castigar a cualquier planeta que siquiera acepte una transmisión de los luchadores por la libertad. Su reinado del terror hace que incluso el antaño amistoso planeta Mon Cala sea inhóspito para la general Leia y su grupo.

CAZADORES DE RELIQUIAS

En Ashas Ree, el Borde Exterior, la cazadora de tesoros Mika Grey queda atrapada en un templo de la Fuerza mientras busca una reliquia Sith, oculta en el altar, bajo el edificio. Kaz entra en el templo mientras explora una aldea sospechosamente abandonada con Torra, Freya Fenris, Eila y Kel. Hallan a Mika y se ven atrapados, pero consiguen escapar con la reliquia. Mika la usa para matar a los Saqueadores de la Primera Orden que la han rastreado.

Ataque quarren

Mientras Leia se reúne con políticos mon calamari, un grupo de quarren alineados con el cabecilla Nossor Ri atacan a su equipo, airados por la continua presencia de la Resistencia en Mon Cala. Chadkol Gee, protegido de Ri, alerta a Hux.

Unos cazarrecompensas rastrean a Finn hasta Avedot.

Luego visita una estación-refinería de combustible en Drahgor III, perteneciente a la familia del tendero, Flix.

Viaje a Vendaxa

Kylo y Hux viajan a Vendaxa en busca de la Resistencia, pero son atacados por un acklay y regresan con las manos vacías.

Traición

La Primera Orden destruye el planeta helado Tah'Nuhna y a su gente por ofrecer suministros a la Resistencia.

La Resistencia establece su base en Anoat.

Información sobre Avedot

Poe y Finn planean dirigirse a la luna de Avedot, donde una base abandonada de la Nueva República alberga un cargamento de armas.

Salvar vidas

Tam salva a Jace Rucklin en un entrenamiento con munición real. Su compasión es percibida como debilidad, y le cuesta la promoción a líder de escuadrón.

Ocupación de Fondor

La Primera Orden declara que el pueblo de Fondor cometió traición al comunicarse con la Resistencia, pese a haberle negado la ayuda. La Orden toma los astilleros del planeta.

Un espía entre ellos

El *Coloso* rescata a Nena Nalor, una espía de la Primera Orden. Nena accede a los sistemas de control e incapacita la enorme nave, dejándola indefensa.

Pasar desapercibido

Unos cazarrecompensas detectan a Finn en la estación de repostaje Cometa Rebelde y alertan a la Primera Orden.

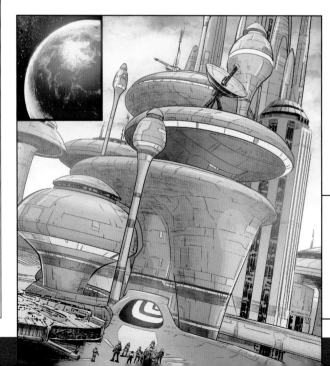

Dinero de guerra

Nena entrega a sus nuevos amigos a la Primera Orden a cambio de un pago, atrayendo cazas TIE a la nave. Neeku logra hacer reparaciones de urgencia, y el *Coloso* huye.

MISIÓN EN MON CALA

Leia, Chewbacca, Rey, Rose y C-3PO vuelan en el *Halcón* a Ciudad Dac, en Mon Cala, donde Leia espera hacerse con algunas naves adicionales. Aunque varios quarren y mon calamari la reciben con hostilidad, Aftab, hijo del general Gial Ackbar, da una calurosa bienvenida a Leia.

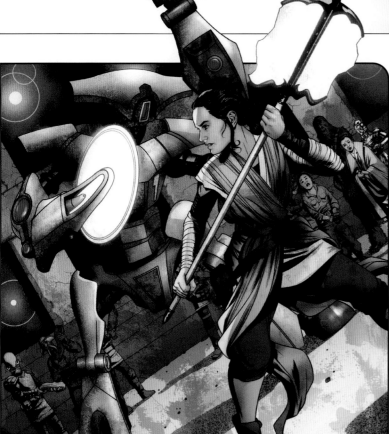

EL RITUAL DEL DESAFÍO

Con los visitantes de la Resistencia convocados ante el tribunal debido a la lucha, Rey accede a un duelo con el droide RK-9 para solucionar la disputa según el Antiguo Ritual de Desafío. Rey lucha por derrotar a la reliquia de guerra hasta que sus amigos acuden en su ayuda y Rose lo decapita. Sin embargo, la ayuda de Rose es una violación de las sagradas reglas del ritual, y el rey de Mon Cala, Ech-Char, expulsa a la Resistencia con efecto inmediato.

Doza derribada

La guerrera de la Resistencia Venisa Doza, esposa del capitán Doza y madre de la piloto de los Ases Torra, es capturada y encerrada por la agente Tierny cuando intenta encontrarse con su familia.

No todo está perdido

Venisa se encuentra con Tam y desafía su lealtad a la Primera Orden. Tras una larga discusión, Tam ayuda a Venisa a escapar de la Primera Orden, pero rechaza ir con ella.

Vranki el Triste

En un casino, en el que esperan reunir créditos para el *Coloso*, los Ases se enfrentan al hutt Vranki el Triste, quien trama para que los pilotos le sirvan a él. En una serie de carreras arregladas, Neeku y Kaz colaboran para vencer todas las trampas.

34 DBY

«Kaztástrofe»

Un explorador guaviano detecta a Kaz volando a través de un campo de asteroides. Cuando se presenta una fuerza guaviana más poderosa, Kaz consigue evitar que el *Coloso* sea entregado a la Primera Orden.

Cazado

El cazarrecompensas clawdite Remex Lo y la banda de Kendoh persiguen a Finn mientras Poe y BB-8 pasan desapercibidos al cargar las armas de Avedot.

La Primera Orden establece un bloqueo sobre Mon Cala.

Negociaciones agresivas

Un quarren planta un explosivo en una lanzadera destinada a Leia, pero Rey usa la Fuerza y protege a sus amigos de la explosión.

El sacrificio de Ri

El general Nossor Ri pilota una nave mon calamari hacia la flota de la Primera Orden, sacrificándose como expiación por la traición de Gee. La acción de Ri permite que la Resistencia y una flota de nuevos reclutas —entre ellos Aftab Ackbar— escapen.

Intento de asesinato

En Avedot, la asesina Kendoh Voss se acerca a Poe. Con los primeros contenedores de armas ya en la nave de Poe, este y BB-8 salvan a Finn y se retiran, volando el resto de armas para asegurarse la huida.

Un rescate

Finn derriba la nave de los cazarrecompensas y a su piloto, Basso Mak. Finn, Poe y BB-8 escapan y se dirigen a la base de la Resistencia, en Anoat.

MUERTES

Basso Mak muere en un tiroteo con Finn.

Nossor Ri muere al ser derribado por la Primera Orden sobre Mon Cala.

Victoria en Kashyyyk

Chewbacca, Beaumont Kin, Nien Nunb, Daz Crano y el porg Terbus salvan wookiees cautivos en un campamento de la Primera Orden en el Bosque Negro de Kashyyyk. Juntos vencen a los soldados de asalto y hacen huir a la Primera Orden.

La Resistencia, a la carrera

Tras las aventuras en Mon Cala, la siempre ingeniosa Resistencia sigue recogiendo suministros y sembrando raíces por toda la galaxia. En el remoto planeta Batuu, en el Borde Exterior, la espía de la Resistencia Vi Moradi explora localidades potenciales para una base de reclutamiento. Entre tanto, en el *Coloso*, la situación es cualquier cosa excepto estable, y la frágil alianza entre el líder pirata Kragan Gorr y el capitán Imanuel Doza se hace añicos.

Comunicaciones
En Garel, C-3PO, BB-8 y R2-D2 ayudan a una joven llamada Likana a hackear comunicaciones e impedir una ocupación de la Primera Orden.

El *Halcón Milenario*, estrellado
El *Halcón Milenario* se estrella en Minfar, con Rey, Rose Tico, BB-8 y Poe a bordo, tras un combate con la Primera Orden. El planeta es el origen de una llamada de auxilio del líder zixon Jem Arafoot, y el grupo decide que no puede irse sin ayudarle.

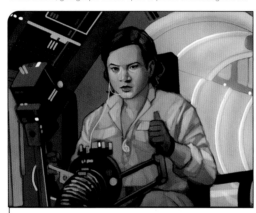

Bajo tortura, la profesora Glenna Kip (una espía de la Resistencia) ayuda a Spiftz a buscar el Cuerno, que ella misma creó pero que ahora espera destruir.

Liberando a los zixon
Poe se enfrenta a Spiftz, destruyendo el Cuerno de Eco y liberando así a los zixon. Abandona la nave (que ha sembrado de explosivos creados por Kip) antes de que esta explote, matando así a Spiftz.

La batalla de Minfar
La Resistencia se enfrenta a un destructor estelar sobre Minfar y gana, asegurándose una alianza con los zixon.

Mentiras en Varkana
El cazarrecompensas Ax Tagrin atrae a Kaz y Jarek Yeager a Varkana con una llamada de auxilio de otro espía de la Resistencia, Norath Kev. CB-23 rastrea el origen de la señal, pero resulta ser una trampa de la Primera Orden, y algunos de ellos acaban siendo capturados.

Disfrazados
Kaz y Norath se visten de soldado de asalto para actuar tras las líneas enemigas y liberar de la Primera Orden a Yeager, CB-23 y Synara San, la cual les había acompañado a Varkana.

La Resistencia establece una base en Pacara.

Finn y Poe Dameron liberan el planeta Tevel, productor de bacta, de la Primera Orden.

La búsqueda del Cuerno de Eco
Soldados dirigidos por el comandante Spiftz se enfrentan a los zixon en su búsqueda de laboratorios imperiales abandonados y de un arma, el Cuerno de Eco, con el poder de controlar a los zixon si la escuchan. Spiftz cree, erróneamente, que el dispositivo puede usarse contra otras especies.

La Primera Orden se retira con los zixon cautivos. Rose, Poe, Rey y BB-8 unen sus fuerzas a las de Kip y traman un plan para rescatarlos.

Los guerreros zixon son esclavizados por el Cuerno de Eco, que ha sido encontrado por la Primera Orden.

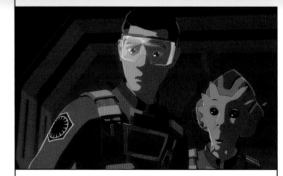

TAM Y EL *TITÁN*
A bordo de la supercisterna de la Primera Orden *Titán*, Kaz y Neeku se infiltran como técnicos para robar una pieza que el *Coloso* necesita para seguir operando. Gracias a los esfuerzos de su vieja amiga Tam, que desea ayudar a su antiguo hogar, tienen éxito, pero no se dan cuenta de que Tam les ha ayudado a distancia.

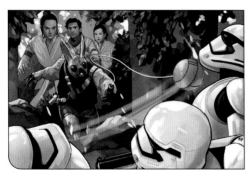

Alianza subterránea
Una zixon llamada Lim guía a la Resistencia por la jungla de Minfar. No tardan en verse en una escaramuza con un grupo de soldados de asalto, pero Lim y los héroes triunfan. Ella los guía por túneles a la ciudad subterránea de Ghikjil, donde forjan una alianza con Jem y los zixon.

Tierras prohibidas
El grupo de la Resistencia llega a un laboratorio imperial abandonado, en busca de recambios. No saben que la Primera Orden ha llegado allí antes que ellos.

Comandante cobarde
Spiftz huye a su crucero, el *Ladara Vex*, en órbita en torno a Minfar. Se lleva consigo el dispositivo Cuerno de Eco. Rey se enfrenta a cazas TIE desde el *Halcón* mientras Poe, disfrazado de oficial de la Primera Orden, se infiltra en el crucero.

MOTÍN

El líder pirata Kragan Gorr intenta un motín en el *Coloso* con un grupo de superdroides de combate comprados a Sidon Ithano y presentados al capitán Doza como droides de seguridad. Neeku Vozo, al darse cuenta del engaño, traba amistad con un droide de combate B1, creando un valioso aliado que ayuda a frustrar el plan de Gorr de derrocar a Doza.

RESISTENCIA EN RUINAS

Con su equipo devuelto tal y como Oga había prometido, Vi y su nuevo aliado, Dolin, viajan hasta las ruinas de Batuu para establecer un campamento para la Resistencia. En la búsqueda de antenas de larga distancia para explicar su éxito a sus camaradas, Vi se crea un enemigo: el dueño de una tienda que, tras reconocerla como la espía apodada «Starling», informa sobre ella a la Primera Orden.

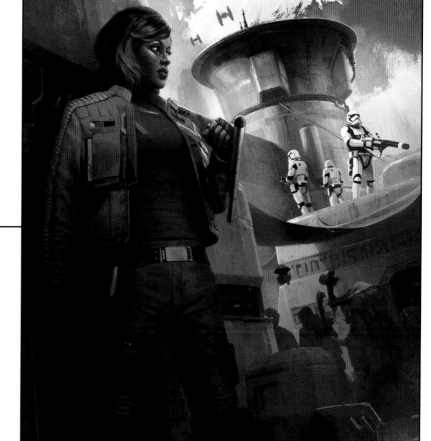

34 DBY

Jack Carmesí ataca

Los agentes de la Resistencia Dama Cimina y su abuelo Shorr Komrrin embarcan en el *Halcyon*, un crucero estelar de 275 años con una rica historia. La nave es atacada por el pirata Jack Carmesí, quien sabe que hay espías de la Resistencia a bordo.

Conociendo a Salju

Un amistoso batuuano llamado Salju ayuda a Vi a conseguir un empleo en el Desguace Salvi e Hijo. Esto proporciona a Vi una fachada para reclutar para la Resistencia, así como una muy necesitada fuente de ingresos.

Por el *Halcyon*

Para intentar salvar el crucero, Komrrin entrega a Cimina un pendiente que contiene información vital, y después abandona la nave en una cápsula de salvamento. Desde la cápsula anuncia que él es el espía que buscan los piratas. Esta valiente distracción permite que el *Halcyon* escape. Cimina llega al turístico planeta Sesid, en el que entrega el pendiente a la espía Vi Moradi.

Primeros reclutas

Vi comienza a reclutar: una chadra-fan llamada Kriki y el contrabandista Zade Kalliday pasan a engrosar las filas de la Resistencia.

El plan de Vi

Archex viste su armadura de Cardinal y se entrega a Kath para asegurarse del éxito de la misión y para salvar a Vi. Aunque la Resistencia consigue su objetivo, Archex se encuentra a bordo cuando la lanzadera explota.

Aterrizaje en Aguja Negra

Con el encargo de Leia de establecer una base de la Resistencia en Batuu, Vi Moradi y Archex (el antiguo soldado de la Primera Orden llamado Cardinal) realizan un aterrizaje de emergencia en el planeta. Al despertar se dan cuenta de que su nave, llena de suministros, y su droide han sido saqueados y desmantelados por matones locales.

Éxito en la búsqueda

Vi halla el artefacto, pero se ve demorada por dos dardos venenosos. La rescatan y curan el granjero local Dolin y su abuela, y consigue entregar el premio a Oga.

Vi contra la Primera Orden

Una confidencia lleva al teniente de la Primera Orden Wulfgar Kath a la Aguja Negra con un pequeño contingente de soldados para aprehender a Vi. Oga Garra, propietaria de la cantina y jefa criminal, enfrenta a Vi y Kath para que encuentren un artefacto (un collar de gemas) en antiguas ruinas. Oga promete a Vi que, de tener éxito, recuperará sus pertenencias robadas.

Interrogatorio

Capturada por la Primera Orden, Vi es interrogada por el teniente Kath, pero no revela secreto alguno de la Resistencia.

MUERTES

El comandante Spiftz muere cuando la *Ladara Vex* es destruida.

Archex muere en la explosión de un transporte.

La Resistencia de Batuu

Después de que Archex y la Resistencia de Batuu rescaten a Vi, ella dirige un ataque contra la Primera Orden. El plan es transmitir un mensaje desde la lanzadera de la Primera Orden justo antes de hacerla explotar de modo que parezca una avería.

Capitana Moradi

Gracias al sacrificio de Archex, Batuu ha quedado libre por un tiempo de la Primera Orden, lo que permite a Vi expandir su base en las ruinas. Por sus éxitos en Batuu, la general Organa asciende a Vi a capitana. Leia contacta con ella poco después y le informa de que enviará naves a Batuu en breve.

Santuarios temporales

No hay lugar seguro en la galaxia a medida que la Primera Orden y sus lacayos prosiguen su implacable aniquilación de bolsas de resistencia. La base de Vi Moradi en Batuu atrae la atención del propio Kylo Ren, quien supervisa en persona la ocupación del puesto de avanzada de la Aguja Negra. El *Coloso* y sus residentes desesperan por hallar un nuevo hogar, pero la fanática Primera Orden se encuentra pisándoles los talones.

Ataque en Aeos Prime

Un droide sonda de la Primera Orden en Aeos Prime revela al *Coloso*. La reina aeosiana promete ayuda al Coloso para que consiga escapar. Tam es ascendida en la Primera Orden tras defender un destructor estelar de un misil disparado por la Fireball.

Kylo llega a Batuu

Tras un chivatazo, la Primera Orden se da cuenta de que Batuu alberga una base de la Resistencia. Descontento con enviar agentes de rango inferior a buscar a Vi, Kylo desea supervisar en persona su captura. Vi prepara a sus reclutas para el combate.

El precio del pirata

Hondo vende el *Halcón* a la mercenaria Bazine Netal por 200 000 créditos para alejarla del puesto de avanzada de la Aguja Negra. Luego hace que un cómplice le devuelva el *Halcón* sano y salvo.

LA ESPADA DEL SITH

Los forajidos Kendoh Voss, Remex Io y Wooro se reúnen con Dok-Ondar en su tienda del puesto de avanzada de la Aguja Negra. Colocan un droide espía, con esperanza de hallar una reliquia Sith: la empuñadura de la espada de Khashyun. El grupo tiene ya en su poder la hoja.

Probar la medicina de Io

Io tiene un roce con los soldados de asalto de la Primera Orden. Varg, el matón clawdite de Dok-Ondar, adquiere el aspecto de Io y se hace pasar por él.

Ayuda de Oga

Izzy y Jules derrotan a Ana Tolla en una escaramuza en una granja con ayuda de la tabernera Oga Garra y su banda.

Regreso a Parnassos

Vi regresa a Parnassos junto a Chewie y Kriki. Allí encuentra a Siv y a Torbi, y consigue extraerlas sanas y salvas del planeta.

El *Coloso* busca refugio en Aeos Prime, un planeta previamente asediado por el Imperio.

Dok-Ondar, encerrado

Izzy y Jules descubren que Dok-Ondar ha sido encerrado en su cámara acorazada por un fanático de la Primera Orden. Para ayudar a Dok, Izzy entrega el paquete en la siguiente fase de su viaje..., y lo deja en manos de la Resistencia.

Devolver la hoja

Dok-Ondar y Hondo realizan una estafa: Atraen a Voss y a la Primera Orden a su tienda para una escaramuza, y Voss huye, creyendo tener en su poder la empuñadura, mientras Varg usa su disfraz para extraer la hoja para su cliente.

La traición de Dok

Dok-Ondar revela que fue él quien contrató a la banda de Kendoh y los engañó para conseguir la espada. Ya con el auténtico Io, Voss y compañía parten de la Aguja Negra con las manos vacías.

Entrega especial

La contrabandista Izzy Garsea es contratada para entregar un paquete al coleccionista Dok-Ondar de Batuu, pero halla el taller vacío. Se reúne con su amigo de la infancia, Jules Rakab.

La banda de contrabandistas de Ana Tolla toma a Izzy y Jules como rehenes e intenta reclutarlos.

La furia de la Primera Orden

Un variopinto grupo de aliados que incluye a Hondo Ohnaka, Mubo, Lens Kamo y Ayuu se infiltra en un centro de comunicaciones de la Primera Orden en las Tierras Salvajes para rescatar a su amigo Seezelslak. Al hacerlo descubren y desmantelan el programa de reeducación del teniente Gauge, diseñado para el reclutamiento forzoso de lugareños para la Primera Orden.

UN TRATO VALIOSO

Chewbacca y Rey no consiguen hallar los componentes que necesitan para arreglar el dañado *Halcón*. Chewie contacta con Hondo Ohnaka y a cambio de ayuda accede a prestarle temporalmente el *Halcón* para su nueva empresa, Soluciones de Transporte Ohnaka. Hondo recoge la nave de manos de Chewie en el Borde Exterior y la pilota hasta Batuu. De camino, los porgs que viven a bordo realizan una entrada sorpresa.

Un *Hondo* convincente

Hondo le pregunta a Chewie si puede mantener el *Halcón* en Batuu un poco más de tiempo. Promete darle a Chewie una parte de sus ganancias.

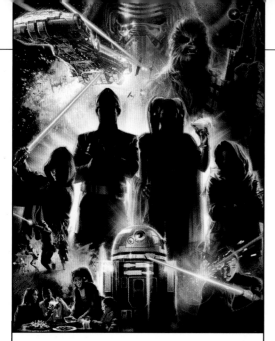

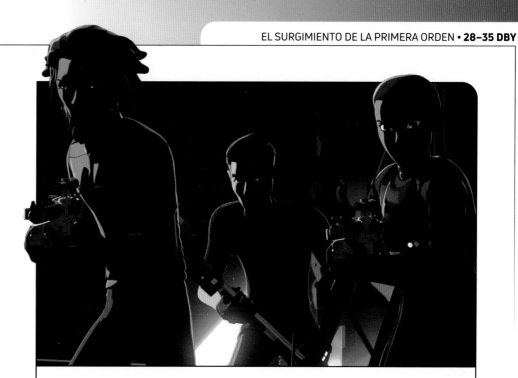

LOS AÑOS DEL LUJO

Un crucero de placer a bordo del lujoso *Halcyon* se convierte en una desesperada misión de ayuda a la Resistencia cuando el teniente Harman Croy y la Primera Orden asumen el mando de la nave en busca de espías. El *Halcyon* atraca en Batuu.

BATALLA DE BARABESH

Aunque Tam, Kaz y Yeager consiguen avisar a sus compañeros de que su localización ha sido revelada, cuando llegan al sistema Barabesh como prisioneros en el *Thunderer* se sorprenden al ver que el *Coloso* no ha huido. Cansado de huir, Imanuel Doza lanza al Escuadrón Jade y a los Ases a enfrentarse a la Primera Orden. Kylo desata su furia contra Tierny mediante la Fuerza. Al final, el destructor estelar es destruido gracias al trabajo de sabotaje de las defensas de la nave realizado por los cautivos, justo antes de huir sanos y salvos al *Coloso*.

Regatear con Hondo

Chewbacca lleva el *Halcón* a la plataforma de atraque 5 de Batuu y permite a Hondo usar la nave a cambio de repuestos muy necesarios.

Contrabando

Hondo contrata aspirantes a contrabandista para que roben coaxium a la Primera Orden en Corellia con el *Halcón*.

Duelo épico

Rey y Chewbacca se infiltran en el *Halcyon*, y la Jedi cruza su espada de luz con la de Kylo una vez más.

Rucklin delata

Tras una reunión a bordo de la lanzadera, Yeager, Kaz, Tam, CB-23 y Jace son capturados por el *Thunder*. Jace revela que el *Coloso* está en el sistema Barabesh, como ha deducido de los datos de vuelo de la lanzadera.

34 DBY

Finn contra el *Finalizador*

Finn dirige una misión de infiltración en el *Finalizador* sobre Batuu, y descubre que Kylo le pisa los talones a Rey en el planeta.

Pérdida de inocentes

La Primera Orden toma represalias contra los aeosianos por apoyar al *Coloso*. Al ver que la causa ha implicado una masacre de inocentes, Tam decide desertar, y prepara un encuentro con Yeager y Kaz en Castilon.

Reunión interrumpida

Kaz y Yeager llegan a Castilon en una lanzadera robada a la Primera Orden. Fingiendo un ejercicio de entrenamiento como único modo de abandonar la Primera Orden, Tam llega en un caza TIE con el lealista Jace Rucklin de copiloto y dos TIE más a su lado. Tam destruye los otros cazas para defender a Yeager y Kaz.

Destino: Pacara

Reclutas de la Resistencia parten de Batuu hacia la base de Pacara en una nave disfrazada de transporte comercial. Pero la nave, al mando del teniente Bek y pilotada por Nien Nunb, no llega muy lejos y acaba siendo atrapada por la Primera Orden.

El *Coloso* escoge bando

Los Ases ayudan a Venisa Doza y al resto del Escuadrón Jade a escoltar a los nuevos reclutas desde Dantooine. Tras esta misión, Imanuel Doza declara que pueden quedarse: el *Coloso* se une a la Resistencia.

Impaciente ante su falta de resultados, Kylo les da a Tierny y Pyre una última oportunidad de hallar al *Coloso*.

UN HOGAR EN AJAN KLOSS

La Resistencia se traslada al Borde Exterior. Tras una intensa búsqueda por toda la galaxia, se deciden por el planeta Ajan Kloss. Antaño explorado como potencial base por la Alianza Rebelde, sirvió como avanzada tras la batalla de Endor y como campo de entrenamiento de Luke Skywalker y su primera estudiante: su hermana.

La batalla de Batuu

Poe llega con refuerzos para destruir el *Finalizador*. Los reclutas de la Resistencia abordan cápsulas de salvamento y regresan a la base secreta en las ruinas.

En las garras del enemigo

La Primera Orden captura a los reclutas de la Resistencia. Nien Nunb borra los datos de vuelo sensibles mientras son arrastrados al *Finalizador*.

Izzy y Jules ven la batalla estallar sobre Batuu y piensan en unirse a la Resistencia.

MUERTES

La agente Tierny es ejecutada por Kylo Ren.

Pyre fallece en el *Thunderer*.

Jace Rucklin muere en una explosión en el *Thunderer*.

Sheev Palpatine

Durante más de un siglo, ningún individuo ha tenido mayor impacto en la galaxia que Sheev Palpatine. Mientras ascendía públicamente al poder en la esfera política, Palpatine mantenía un oscuro secreto: su otra identidad como el señor del Sith Darth Sidious. El maestro del lado oscuro consigue orquestar las Guerras Clon mientras controla tanto la facción separatista como la de la República. Tras declararse cabeza del Imperio, Palpatine demuestra ser difícil de vencer... incluso tras su muerte.

84 ABY: Sheev Palpatine nace en Naboo.

52 ABY: Palpatine se convierte en senador por Naboo.

C. 40 ABY

Secretos de los Sith
Operando en secreto como el señor del Sith Darth Sidious, Palpatine toma un aprendiz, Darth Maul.

36 ABY: Palpatine anima a Wilhuff Tarkin a entrar en política.

32 ABY: Negociaciones agresivas
Los Jedi sienten el resurgimiento de los Sith cuando dos caballeros, Qui-Gon Jinn y Obi-Wan Kenobi, están a punto de morir en la crisis de Naboo.

32 ABY: Palpatine, canciller
Tras la moción de censura presentada por la reina Amidala contra el canciller Valorum, Palpatine es propuesto para ser el próximo canciller supremo del Senado de la República.

32 ABY: Duelo de los Destinos
Durante la batalla de Naboo, el aprendiz Darth Maul es segado en dos tras matar a Qui-Gon Jinn apuñalándolo con su espada de luz. Se da a Maul por muerto.

29 ABY: Skywalker en problemas
Palpatine se interesa por el emocional joven aprendiz Jedi Anakin Skywalker. Enseña al padawan la corrupción que hay en Coruscant.

19 ABY: La tragedia de Cincos
El clon Cincos intenta difundir la verdad sobre los chips de control implantados en los clones, pero Palpatine lo silencia.

21 ABY: El experimento de zillo
Cuando un ataque en Coruscant acaba con la muerte de la última bestia zillo conocida, Palpatine ordena que se la clone. La piel acorazada del animal tiene potenciales usos militares y médicos.

21 ABY: Sidious contrata a Cad Bane para secuestrar niños sensibles a la Fuerza.

C. 22 ABY

Los planos de la Estrella de la Muerte
Palpatine reúne a las mejores mentes de la República para hacer realidad sus sueños de una superarma devastadora de planetas.

28 ABY: La decisión de Padmé
Tras entrar en el Senado, la relación de Padmé Amidala con Palpatine, antaño amistosa, se agria.

22 ABY: COMIENZAN LAS GUERRAS CLON
Sidious y su nuevo aprendiz, el conde Dooku, conspiran para comenzar las Guerras Clon en Geonosis. Gracias al senador Jar Jar Binks, Palpatine obtiene poderes de emergencia: el uso sin restricciones del recién revelado ejército de clones. Controla, de facto, el conflicto desde ambos bandos.

19 ABY: BATALLA DE CORUSCANT
Palpatine es abducido por el general Grievous y mantenido cautivo en el *Mano Invisible*, sobre Coruscant. En la batalla que sigue, Anakin y Obi-Wan acuden en ayuda del canciller, custodiado por el conde Dooku. Palpatine anima a Anakin a matar a Dooku, sosteniendo que es demasiado peligroso para seguir vivo.

19 ABY: La oscura historia de un Sith
En la ópera, Palpatine cuenta a Anakin la historia de Darth Plagueis el Sabio, un Sith que podía salvar a personas de la muerte..., manipulando así los miedos de Anakin y tentándolo al lado oscuro.

19 ABY: El Sith expuesto
Palpatine queda al descubierto como señor del Sith. Mace Windu se enfrenta a él, y varios Jedi mueren; Windu es arrojado por una ventana y cae a su muerte.

19 ABY: Orden 66
Sidious obtiene a un nuevo aprendiz: Anakin, ahora rebautizado Darth Vader. Juntos desencadenan la Orden 66, que obliga a los Jedi supervivientes a dispersarse.

4 DBY: Operación Ceniza activada

Se activa el plan de contingencia de Palpatine, la Operación Ceniza. El mensaje, un holograma de Palpatine para miembros clave del personal imperial, lo entregan droides mensajeros.

21 DBY: Ochi reclutado

Palpatine recluta al cazador de reliquias y asesino Ochi de Bestoon para que halle a su hijo, producto de la experimentación con clonación, y a su joven nieta, Rey.

35 DBY: La Orden Final

Desde el planeta Sith de Exegol, Palpatine, en una versión clonada y en descomposición de su cuerpo original, ofrece a Kylo Ren el control de la flota Sith.

4 DBY: PRESUNTA MUERTE

Palpatine atrae a Luke Skywalker para que combata contra Darth Vader. Al final, Luke se niega a matar a su padre y a unirse al lado oscuro. Vader se sacrifica cuando Palpatine dispara un torrente de relámpagos de Fuerza para matar al Jedi. Se da a Palpatine por muerto cuando Vader arroja su cuerpo al abismo de un reactor.

4 DBY: Palpatine supervisa la construcción de la segunda Estrella de la Muerte.

35 DBY: UNIÓN EN LA FUERZA

Rey se enfrenta a Palpatine con Ben Solo, que ha regresado al lado luminoso. Palpatine aprovecha el poder de su unión en la Fuerza para rehacer su cuerpo orgánico. Revitalizado, vence a Rey y a Ben, y después ataca la flota de la Resistencia con su renovado poder.

3 DBY: Una lección para Vader

Palpatine responsabiliza a Vader por no atraer a su hijo biológico al lado oscuro, y, lleno de ira, aplasta el cuerpo mecánico de su aprendiz y lo deja en Mustafar para enseñarle una lección.

35 DBY: La destrucción de Palpatine

Rey lucha por última vez contra Palpatine, aprovechando la fuerza de todos los Jedi para girar contra él su ataque de relámpagos de Fuerza y destruirlo por siempre.

0: La Estrella de la Muerte, destruida

La superarma de Palpatine, la Estrella de la Muerte, demuestra el poder del imperio en Alderaan antes de ser destruida por los rebeldes.

0: Palpatine disuelve el Senado imperial.

19 ABY: SE CREA UN IMPERIO

Palpatine se autoproclama emperador, y la República cede su lugar oficialmente al Imperio. Poco después rescata a un malherido Vader tras su combate con Obi-Wan en Mustafar y lo convierte en un temible ejecutor cibernético.

El regreso de Palpatine

Dado por muerto durante mucho tiempo, el caído emperador y señor del Sith Darth Sidious renace para impulsar lo que ve como orden natural: la total subyugación de la galaxia. En una transmisión a todos los sistemas, Palpatine anuncia su regreso y proclama que ha llegado el día del Sith. Triunfal, convoca una colosal flota de destructores estelares con armas devastadoras de planetas (su «Orden Final») y promete dárselos a Kylo Ren. El precio: Kylo debe matar a Rey.

EL DÍA DE LA VENGANZA

La voz de Sheev Palpatine regresa en una escalofriante transmisión a toda la galaxia: «Por fin el trabajo de generaciones está completo. El gran error se ha corregido. El día de la victoria está cerca. El día de la venganza. El día de los Sith».

Secretos arácnidos

Kylo conoce al Ojo del Pantano Hebroso en Mustafar. La criatura arácnida guarda un buscarrutas que perteneció a Vader.

Eliminar a la competencia

El líder supremo Ren viaja a Exegol guiándose con el buscarrutas Sith. Está decidido a acabar con cualquier amenaza a su poder.

Fantasmas de Mustafar

En Mustafar, Hux mira cómo Kylo y sus soldados acaban con seguidores del Sith, los llamados Alazmec de Winsit, en la marisma de Corvax.

Un camino a Palpatine

Kylo recupera el buscarrutas. Contiene las coordenadas hacia el planeta Sith oculto, Exegol, donde espera Palpatine.

Espía en la Primera Orden

El confidente de la Resistencia Boolio obtiene un archivo encriptado de un espía, el general Hux. Contiene información sobre la Primera Orden destinada a la Resistencia.

> ## «La Primera Orden fue solo el comienzo.»
>
> Palpatine

PALPATINE, RENACIDO

En Exegol, Palpatine surge de las tinieblas para reunirse con Kylo. Renacido en un cuerpo clonado, Palpatine está debilitado pero es aún poderoso. Kylo se da cuenta de que ha sido manipulado toda su vida, a medida que Palpatine trabajaba desde la distancia a través de Snoke y de la memoria de Vader para avivar sus impulsos más oscuros. Palpatine convoca una flota de destructores estelares conocida como la Orden Final, el Sith Eterno, para sus planes de crear un nuevo Imperio.

Kylo el asesino

Kylo accede a matar a Rey a cambio del mando de la Orden Final y del trono del Sith como nuevo emperador.

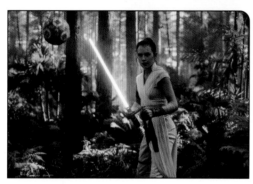

AHORA VUELAN

Kylo alerta a soldados locales de la Primera Orden de la presencia de la Resistencia en el planeta. Los héroes huyen por el desierto en esquifes robados, perseguidos por soldados de asalto con mochilas propulsoras y motodeslizadores. Justo cuando Rey divisa la nave del cazador de Jedi, Ochi de Bestoon, los rebeldes son arrojados a las ciénagas movedizas, donde el inestable terreno los devora.

Regreso a los Caballeros

Kylo regresa con los Caballeros de Ren y vuelve a forjar su máscara.

El regreso del héroe

Después de permanecer en Pasaana durante años tras ayudar a Luke en su búsqueda del buscarrutas Sith, Lando Calrissian acude en ayuda de Rey y sus amigos. Los dirige hacia el cañón Lurch, donde hallan la nave abandonada de un cazador de Jedi, la cual contiene pistas cruciales.

Un traidor entre ellos

Kylo deja caer la cabeza de Boolio en la mesa de la sala de reuniones del destructor estelar *Imperturbable*. Informa al alto mando de la Primera Orden de que hay un traidor.

Kylo mata al general Quinn tras cansarse de sus objeciones.

Trabajo duro

En Ajan Kloss, Rey continúa su formación Jedi con Leia. Mientras medita, Rey intenta entrar en comunión con los Jedi del pasado. Pasa a practicar con la espada de luz de Luke y remotos de entrenamiento en la selva.

35 DBY

Visiones de Exegol

Su entrenamiento se ve interrumpido por una visión del trono Sith con ella y Kylo sentados en él, con una voz en su cabeza que grita «Exegol».

Fiesta en Pasaana

Rey, Finn y su equipo se dan de bruces con el animado festival de los Ancestros de los aki-aki.

CONEXIÓN EN LA FUERZA

Kylo y Rey vuelven a conectar en la Fuerza, pese a la distancia física, y tienen un tenso intercambio de opiniones. Ren jura dar caza a Rey y le arranca el collar, un regalo de la niña aki-aki Nambi Ghima. En cuanto se analiza la pista, Kylo sabe por dónde comenzar la caza.

Noticias temidas

Finn y su equipo regresan a Ajan Kloss. Con la información de Boolio, la Resistencia confirma el regreso de Palpatine y su localización en Exegol, en las Regiones Desconocidas.

Datos cruciales

En la colonia del Glaciar Sinta, Boolio se reúne con Finn y le entrega datos encriptados vitales. Finn los transfiere a R2-D2.

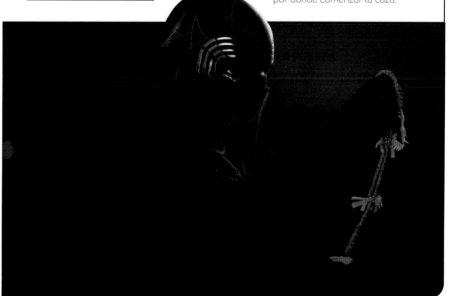

Misión en Pasaana

Los antiguos textos de Luke, en poder de Rey, revelan que el único modo de llegar a Exegol es usando un buscarrutas. Rey, Poe, Finn, Chewie, BB-8 y C-3PO siguen los pasos de Luke en el planeta Pasaana, donde se perdió su rastro.

En busca del buscarrutas

Con pocas horas hasta que la flota de la Orden Final desate su poder contra quienes se opongan al Nuevo Imperio, la Resistencia ha de llevar con rapidez el combate a Exegol. Pero solo se puede hallar el planeta mediante un buscarrutas Sith. Rey, Finn, Poe, Chewbacca, C-3PO y BB-8 siguen una ruta antaño recorrida por Luke y Lando, quienes habían investigado previamente los rumores de reliquias Sith. Mientras la misión continúa, Rey debe afrontar la verdad acerca de su linaje.

REY DESATA SU IRA

Rey siente la presencia de Kylo y se dirige sola al desierto para enfrentarse a él, destruyendo su caza TIE con un corte de la espada de luz de Skywalker. Cuando un transporte se aleja con Chewie y la daga presuntamente a bordo, Rey intenta detenerla con la Fuerza. Kylo surge de los restos del TIE, y los dos poderosos usuarios de la Fuerza tiran del transporte, como hicieron en su lucha por la espada de luz en la sala del trono de Snoke. Esta vez, Rey pierde el control, y un relámpago de Fuerza sale de sus dedos, destruyendo la lanzadera.

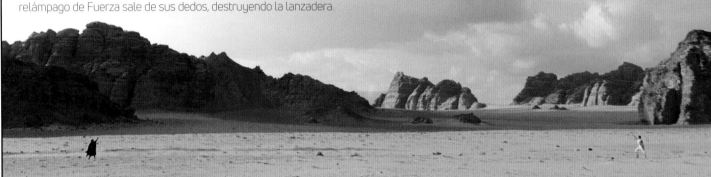

El fin de Ochi

Tras atravesar (en vertical) las ciénagas movedizas, el equipo de Rey se halla en oscuras grutas subterráneas. Encuentran un deslizador con el amuleto maléfico de los leales a los Sith. Los restos esqueléticos del asesino Ochi de Bestoon yacen muy cerca.

Una serpiente vexis herida amenaza a los héroes, pero Rey usa la Fuerza para sanarla.

Una salida

La vexis derriba un muro de la cueva, y los rebeldes ven una salida hacia la superficie. Chewie toma la hoja y se dirigen a la castigada nave de Ochi, el *Legado de Bestoon*, abandonando el *Halcón* para evitar a la Primera Orden.

Chewie, prisionero

Los Caballeros de Ren han rastreado al grupo de la Resistencia hasta Pasaana y capturan a Chewie, llevándolo a bordo de un transporte de la Primera Orden.

Las malas noticias tienen alas

Las noticias de un ataque de la Primera Orden en el Festival de los Ancestros de Pasaana (última situación conocida de Rey y sus amigos) llegan a la Resistencia en Ajan Kloss.

LA DAGA DE OCHI

Junto a los huesos de Ochi, Rey halla una daga decorada con ornamentadas marcas Sith. Al aferrarla, Rey siente el dolor que la hoja ha causado a lo largo de los años. El arma, largo tiempo olvidada, lleva inscrita la localización del buscarrutas personal de Palpatine, pero descifrar runas Sith le está vetado a la programación de C-3PO.

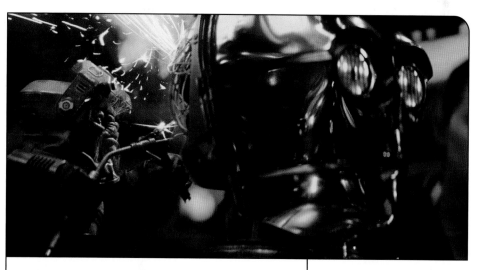

El rescate de Chewie

Con el medallón, Finn, Rey y Poe consiguen permiso para aterrizar la nave de Ochi en el *Imperturbable*. Se separan cuando Rey siente que la daga está a bordo y que la necesitarán en su misión. Finn y Poe liberan a Chewie, pero un disparo hiere a Poe, y los tres son capturados por la Primera Orden.

EL SACRIFICIO DE C-3PO

Babu Frik trabaja en C-3PO y halla el archivo con las runas Sith en la zona de memoria prohibida del droide. Sin la daga, es su mejor opción para hallar el buscarrutas, pero extraer la información borrará por completo la memoria de C-3PO.

Droide hackeado

Babu consigue extraer los datos. Un C-3PO con fotorreceptores rojos revela dónde está el buscarrutas: una luna de Endor.

La aventura continúa

Nuevamente tras la pista del buscarrutas, el *Halcón* se dirige a Kef Bir, una luna de Endor.

Misión en Kijimi

Mientras evitan a los soldados de asalto que han invadido el planeta, los fugitivos de la Resistencia encuentran a la vieja amiga de Poe, Zorii Bliss.

Una reunión no tan feliz

Zorii piensa en matar a Poe allí mismo, pero Rey acude en su defensa. Zorii accede a llevarlos con el reprogramador, Babu Frik.

Mientras el *Imperturbable* se posa sobre Kijimi, Rey siente que Chewie está a bordo, vivo.

Una ayuda inopinada

Hux, el traidor a la Primera Orden, rescata a los rebeldes capturados con la esperanza de dañar a Kylo.

Los Caballeros de Ren llegan a Kijimi rastreando a la Resistencia.

Un regalo precioso

Zorii le da a Poe un medallón de capitán de la Primera Orden, que otorga derechos de aterrizaje a cualquier nave.

La traición de Hux

Hux lleva a Poe, Chewie y Finn al *Halcón*. Para que no se descubra la traición de Hux, Finn le dispara en la pierna.

35 DBY

BB-8 descubre y despierta al droide de Ochi, D-O.

Kylo llega al *Imperturbable*.

El general leal Pryde ejecuta a Hux al descubrir su traición.

Buscando respuestas

Para hackear la memoria de C-3PO y descifrar el mensaje de la daga Sith, Poe propone al equipo viajar a Kijimi para buscar a un reprogramador de droides que conoce.

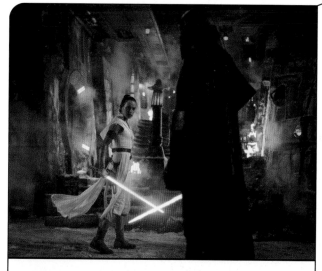

REY PALPATINE

Kylo revela a una horrorizada Rey que es la nieta de Palpatine, y que ella y Kylo son una unión en la Fuerza. Le propone nuevamente trabajar juntos, pero el *Halcón* aparece tras ella, y Rey salta hacia su pasarela, extendida.

El *Halcón*, con la Primera Orden

Aún en Pasaana, Lando Calrissian intenta recuperar el *Halcón*, pero la Primera Orden lo ha requisado.

VERDADES FAMILIARES

Rey se infiltra en la zona privada de Kylo en el *Imperturbable*, mientras él la busca en Kijimi. Mediante su conexión con la Fuerza, ambos cruzan sus espadas, y Kylo obliga a Rey a recordar la verdad de su linaje: Palpatine hizo que Ochi asesinara a sus padres.

Los rebeldes huyen

Creyendo haber matado a Chewbacca, una traumatizada Rey huye, con los demás rebeldes, en el *Legado de Bestoon*.

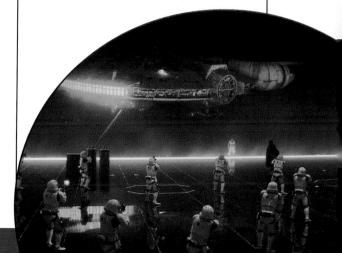

El surgimiento de la Orden Final

En Kef Bir, una de las lunas de Endor, y con la amenaza de la Orden Final cerniéndose, la unión en la Fuerza se enfrenta en un combate por el futuro de la galaxia. Es un duelo que lleva generaciones preparándose: el nieto de Darth Vader contra la nieta del emperador, sobre las ruinas de la segunda Estrella de la Muerte. En un sorprendente acto de abnegación, una Leia moribunda hace un último esfuerzo por contactar con su hijo Ben, a quien cree encerrado bajo el furioso exterior de Kylo Ren.

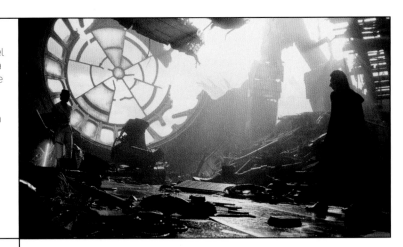

EL DUELO
Kylo aparece en la sala del trono tras haber seguido a Rey hasta Kef Bir. Destruye el buscarrutas para que el único modo en que Rey pueda completar su misión de llegar a Exegol sea con su ayuda. Encendiendo su espada de luz, Rey lanza un feroz ataque. Su lucha los lleva a un montón de restos flotantes, sacudido por el furioso océano.

Kylo Ren, derrotado
La voz de su madre distrae a Kylo, quien deja caer su espada de luz. Rey atrapa el arma y la enciende, causando una herida fatal a Kylo con su propia hoja.

Situar el objetivo
Rey usa la hoja de Ochi para localizar el buscarrutas, en las ruinas de la Estrella de la Muerte.

Llega la caballería
Rey y sus amigos reciben la ayuda de Jannah, líder de una banda de guerreros de Kef Bir que montan orbaks, similares a fathiers.

Al alcance
Finn intenta ayudar a Rey, pero ella lo empuja con la Fuerza para protegerlo.

Los restos de la Estrella de la Muerte
Rey pilota un esquife hasta las ruinas de la segunda Estrella de la Muerte, navegando por un mar peligrosamente arbolado.

Finn y Jannah llegan a los restos de la segunda Estrella de la Muerte.

El *Halcón Milenario* hace un aterrizaje forzoso en la luna oceánica de Kef Bir.

Buenas noticias
En Ajan Kloss, Leia anuncia a la Resistencia que el *Halcón* vuelve a transmitir y que la misión del equipo vuelve a estar encarrilada.

La oscuridad de Rey
En la bóveda junto al antiguo trono del emperador, Rey halla el buscarrutas Sith de Palpatine y tiene una aterradora visión de sí misma en el lado oscuro.

El amor de una madre
A muchos pársecs de distancia, Leia siente el enfrentamiento, y emplea sus últimas fuerzas para intentar, por última vez, llegar a su hijo perdido. A través de la Fuerza, Kylo oye a su madre susurrar el nombre que le dio al nacer: Ben. Luego, ella desaparece.

Niños de la Primera Orden
Mientras ayuda a Finn a reparar el *Halcón*, Jannah le explica que ella y sus compañeros, la Compañía 77, fueron soldados de asalto de la Primera Orden. Se amotinaron en la batalla de la Isla Ansett.

TOQUE SANADOR
Dolida por su propia acción y sintiendo el fallecimiento de Leia, Rey sana la herida mortal de Kylo en un acto de compasión que también elimina la cicatriz que le causó su primer combate en la base Starkiller.

Un emperador furioso
Palpatine amenaza con dirigir su flota contra Kylo si este traiciona al señor del Sith y no mata a Rey.

BEN SOLO, RENACIDO

Han Solo se aparece ante su hijo, un espectro de su memoria que surge al reevaluar su vida y al rechazar finalmente al personaje de Kylo Ren. Con las emotivas palabras de ánimo de su padre aún en su mente, arroja su inestable espada de luz roja al mar y recupera su identidad como hijo de Leia y Han: Ben Solo.

Rey roba el susurrador TIE de Kylo y huye hacia Ahch-To.

Sirviente leal

Palpatine convoca al general Pryde a Exegol. Pryde jura lealtad, y Palpatine le ordena destruir un planeta favorable a la Resistencia.

Surge la Orden Final

Con la Primera Orden bajo control de Palpatine, la flota aniquila Kijimi con un solo destructor estelar. A esta muestra de poder le sucede una transmisión que ordena a todos los mundos que se rindan.

Regreso a Ahch-To

Rey regresa a Ahch-To, donde quema el TIE de Ren y arroja la espada de luz de Skywalker al fuego.

35 DBY

Dos generales

Con Leia fallecida, Poe es ascendido a general interino. Poe asciende a Finn a segundo general para que le ayude a dirigir.

Preparada para su destino

Rey abandona Ahch-To con las espadas de luz de Leia y Luke, el buscarrutas de Vader (rescatado del humeante susurrador TIE) y el Ala-X de Luke, recuperado del fondo del mar por el espíritu de la Fuerza de Luke.

Llorar una leyenda

Chewie, Poe, Finn y sus aliados regresan a Ajan Kloss en el reparado *Halcón*. Hallan a la Resistencia llorando la muerte de Leia.

MUERTE

Leia Organa muere tras usar sus últimas fuerzas para hablarle a su hijo mediante la Fuerza.

UNA ÚLTIMA LECCIÓN

El espíritu de la Fuerza de Luke se le aparece y atrapa la espada en el aire. Luke revela que tanto él como Leia conocían el linaje de Rey, pero escogieron entrenarla porque no creían que eso la definiera. «Enfrentarse al miedo es el destino de un Jedi», le dice. Exiliarse, ocultarse…, cometer los mismos errores que él cometió, significaría el final de los Jedi y de la Resistencia. Luke le regala a Rey la espada de luz de Leia.

La batalla de Exegol

Es la última oportunidad para la Resistencia. En un desesperado intento por acabar la guerra, los luchadores de la libertad se reúnen en Exegol para enfrentarse a la Orden Final. No son sino una pequeña banda de naves ligeras: desde antiguas fragatas y cazas estelares hasta cruceros mon calamari y cañoneras wookiees, enfrentadas a destructores estelares con armamento devastador de planetas. Pero la Resistencia, decidida, ataca, sabiendo que o bien gana o al menos morirá intentándolo.

Misión en solitario
Ben llega a Exegol, pilotando un caza TIE recuperado de Kef Bir.

Juegos mentales
Palpatine provoca a su nieta. Asegura que su negativa a ceder al odio y asumir el trono acabará llevando a su fin a la Resistencia, puesto que nadie más puede salvarlos.

La protección de Palpatine
Ben se abre paso a tiros entre los guardaespaldas de Palpatine, pero pronto lo rodean los Caballeros de Ren.

Poe y Finn reúnen a la Resistencia para un último plan de batalla.

EL PLAN DE PALPATINE
Rey llega ante el trono de los Sith, de repente consciente de la masa de ocultistas que la rodean con cánticos. Palpatine surge de las tinieblas y, triunfante, expone su plan de gobernar a través de Rey. La ha atraído a su coronación como emperatriz: un cuerpo vivo que albergará el espíritu de Palpatine tras matar su cuerpo en putrefacción.

En Ajan Kloss, R2-D2 restaura la memoria de C-3PO.

La Unión contra la oscuridad
Tras aterrizar el Ala-X de Luke en Exegol, Rey desciende al antiguo templo Sith para enfrentarse a su abuelo, Palpatine.

La Resistencia pide ayuda
Lando y Chewbacca vuelan en el *Halcón Milenario* a los mundos del núcleo para reunir partidarios mientras el resto de la Resistencia parte hacia Exegol.

Una visión temible
Finn y Poe lideran el ataque contra la Orden Final. Sin embargo, la colosal escala de la flota a la que se enfrentan resulta abrumadora cuando comienza a dispararles.

Nuevo plan
Con naves de la Resistencia proporcionando cobertura, Finn y Jannah aterrizan un transporte en el casco del *Imperturbable*. Se lanzan a la batalla montados en orbaks para evitar interferencias mecánicas, liderando una invasión de infantería.

Pryde ordena reiniciar la señal de navegación.

INFORMACIÓN VITAL
La memoria de D-O contiene los datos de Exegol que la Resistencia necesita para su ataque. R2-D2 recoge una transmisión del Ala-X de Luke: Rey está transmitiendo marcadores de curso para dirigir a la Resistencia a la batalla en las Regiones Desconocidas.

Ataque táctico
La Resistencia se centra en la torre de navegación de la Orden Final para atrapar a los destructores estelares en la atmósfera de Exegol. Sin embargo, Pryde pasa la señal de navegación a su nave, el *Imperturbable*.

Interferencia droide
BB-8 abre una escotilla en el exterior del *Imperturbable*, para que Finn y Jannah arrojen explosivos por ella, acabando con la señal de navegación.

Ahora o nunca
Mientras la mayoría del equipo se retira, Finn y Jannah permanecen en el casco del *Imperturbable* y se preparan para disparar al puente de mando.

Enjambres de cazas TIE se lanzan al combate.

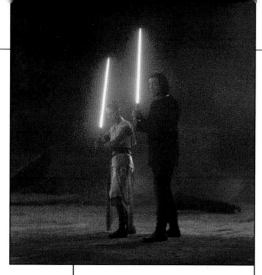

CODO CON CODO

Con la espada de luz de Leia en la mano, Rey lucha contra los guardias de Palpatine mientras Ben acaba con los Caballeros de Ren. Reunidos, Rey y Ben se enfrentan juntos a su enemigo. Incluso en su decrépita forma, el emperador sigue siendo poderoso en la Fuerza, desarmándolos y poniéndolos de rodillas.

Uno menos

Un rejuvenecido Palpatine arroja a Ben por un pozo en la roca.

Auténtica unión

Rey enciende la espada de luz de Skywalker y camina hacia Palpatine. Pero, en lugar de golpear con el arma, se la entrega, mediante la Fuerza, a Ben.

Atacando la unión

La fuerza vital de la unión en la Fuerza sana el decrépito cuerpo de Palpatine, quien se alimenta febrilmente de su energía. Se jacta de que usará sus poderes, unidos, para restaurarse a sí mismo como auténtico emperador.

TODOS LOS JEDI

Rey canaliza todo el poder y todos los ánimos de los Jedi que la precedieron. Ensangrentada y herida, lucha contra el cansancio y el dolor para enfrentarse nuevamente a Palpatine. Con la espada de luz de Leia, detiene el siguiente ataque de rayos. Llamando la espada de luz de Skywalker con la otra mano, emplea su poder combinado para devolver a Palpatine su letal energía, destruyéndolo por completo. La explosión arrasa el trono y a los expectantes ocultistas.

35 DBY

MUERTES

Snap Wexley muere al ser derribado por la Primera Orden en Exegol.

Nien Nunb muere al ser derribada la *Tantive IV*, que cae sobre Exegol.

Palpatine muere al ser superado por su nieta, Rey.

El general Pryde muere en la explosión del *Imperturbable*.

El precio definitivo

Palpatine ha muerto, pero el esfuerzo que Rey ha hecho para ganar acaba siendo demasiado para ella, que cae sin vida al suelo.

Exhibición de poder

Palpatine canaliza una tormenta de relámpagos hacia la flota de la Resistencia, destruyendo la *Tantive IV* y quemando los sistemas electrónicos de varias naves.

Golpe de suerte

Justo cuando Poe comienza a perder la esperanza, el *Halcón*, con Lando y Chewie en la cabina y Wedge Antilles a la artillería, regresa con un colosal acopio de refuerzos.

La Orden Final, desmantelada

Finn y Jannah destruyen el puente de mando del *Imperturbable* con un cañón láser. La Orden Final es incapaz de zarpar después de que su nave de mando caiga a la superficie. Poe da la orden a la Resistencia de acabar con el resto de las naves enemigas.

Abrumados

Varios cazas de la Resistencia y sus valientes pilotos, entre ellos, Snap Wexley, mueren ante la Orden Final, que no puede navegar pero tiene armas totalmente operativas.

El pueblo se rebela

La recién ampliada Resistencia apunta a los cañones inferiores de los destructores estelares mientras Pryde lo contempla incrédulo.

Gracias, viejo amigo

El *Halcón* acude a rescatar a Finn y Jannah mientras el *Imperturbable* explota.

El Sith, extinguido

La Resistencia ha ganado la guerra. Con la Orden Final destruida y Palpatine muerto por su oscuro poder redirigido contra él, por toda la galaxia los ciudadanos se unen para recuperar la paz y la justicia en todos los mundos. El linaje Skywalker acaba, pero la esperanza florece, siempre eterna. Y en un lejano mundo muy lejos de Exegol, allí donde comenzó la historia de los Skywalker, la última Jedi adopta su nombre y prosigue expandiendo su legado.

Juntos por fin
Finn, Rey y Poe se reúnen en medio de la multitud.

MUERTE

Ben Solo muere tras emplear su fuerza vital para revivir a Rey.

UN ACTO DE AMOR
Con sus últimas fuerzas, Ben consigue salir del pozo y llegar, arrastrándose, al cuerpo inerte de Rey. Usa su fuerza vital para devolverla a la vida. Este acto de amor la resucita, y los dos se besan antes de que Ben se derrumbe y se convierta en uno con la Fuerza.

Regreso a la base
Rey se reúne con la Resistencia en Ajan Kloss, y saluda feliz a BB-8 a su llegada.

Una armada vencida
La Orden Final es derrotada y sus naves caen despedazadas a la superficie.

Un regalo precioso
Maz Kanata entrega a Chewbacca la Medalla al Valor de Han.

Nuevos descubrimientos
Lando le dice a Jannah que procede del sistema Gold. Cuando ella le responde que no sabe de dónde procede, Lando le sugiere averiguarlo.

Rojo Cinco en el aire
Finn detecta a Rey pilotando el Ala-X de Luke entre los fragmentos de las naves Sith que caen. Aliviada al saber que está viva, la Resistencia abandona Exegol y regresa a Ajan Kloss.

VICTORIA PARA LA RESISTENCIA
Entre informes de que los pueblos están alzándose por toda la galaxia para asegurarse de que el Imperio no regrese, los supervivientes de la Resistencia se abrazan en un emotivo encuentro. Muchos han muerto en la batalla, pero quienes permanecen vivos celebran la victoria y honran el sacrificio de sus amigos: héroes de guerra por una noble causa.

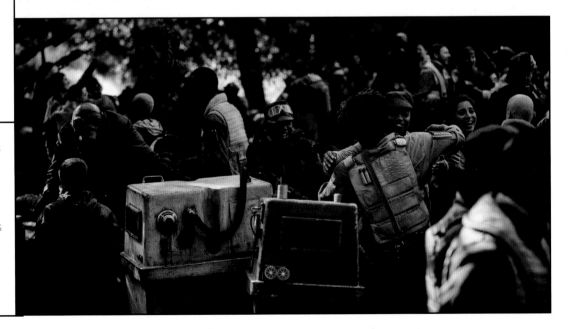

UN HOMENAJE ADECUADO

Rey construye una espada de luz de hoja amarilla que honra su pasado, con piezas de su vara. Asume una nueva identidad como Caballera Jedi.

«Soy Rey...
Rey **Skywalker**.»

Rey

Unirse a la familia

Mientras los espíritus de la Fuerza de Leia y Luke la contemplan sonrientes, Rey adopta su nuevo nombre: Rey Skywalker.

35 DBY

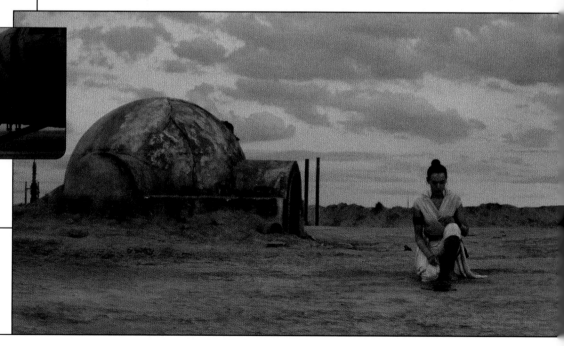

REGRESO A TATOOINE

Rey y BB-8 viajan a Tatooine a bordo del *Halcón Milenario*. En la granja de los Lars en la que creció Luke, Rey entierra las espadas de luz de Leia y Luke en la arena, cerca de la tumba de Shmi Skywalker.

Índice

Índice

Índice

AGRADECIMIENTOS

COORDINACIÓN EDITORIAL Ruth Amos y Matt Jones
COORDINACIÓN ARTÍSTICA Chris Gould y Jon Hall
EDICIÓN Catherine Saunders, Kathryn Hill,
Emma Grange y Laura Gilbert
DISEÑO Ray Bryant, Simon Murrell, Robert Perry,
Sandra Perry y Ala Uddin
DISEÑO DE CUBIERTA Mark Penfound
COORDINACIÓN DE PRODUCCIÓN Jennifer Murray
DIRECCIÓN DE PRODUCCIÓN Mary Slater
DIRECCIÓN EDITORIAL Emma Grange
DIRECCIÓN ARTÍSTICA Vicky Short
DIRECCIÓN DE PUBLICACIONES Mark Searle

Textos adicionales de Ruth Amos,
Matt Jones y Emma Grange

LUCASFILM
DIRECCIÓN EDITORIAL Brett Rector
DIRECCIÓN DE PUBLICACIONES Michael Siglain
DIRECCIÓN ARTÍSTICA Troy Alders
EQUIPO DE GUION Leland Chee, Matt Martin, Kelsey Sharpe,
Emily Shkoukani y Phil Szostak
EQUIPO DE RECURSOS Chris Argyropoulos, Jackey Cabrera,
Elinor De La Torre, Gabrielle Levenson, Bryce Pinkos,
Erik Sanchez, Michael Trobiani y Sarah Williams

COORDINACIÓN DE LA EDICIÓN EN ESPAÑOL
Coordinación española Cristina Sánchez Bustamante
Asistencia editorial y producción Eduard Sepúlveda

Publicado originalmente en Gran Bretaña
en 2023 por Dorling Kindersley Limited
DK, One Embassy Gardens, 8 Viaduct Gardens,
London SW11 7BW

Título original: *Star Wars Timelines*
Primera edición 2023

© Traducción en español 2023 Dorling Kindersley Limited

Copyright del diseño de página © 2023 Dorling Kindersley Limited

© & TM 2023 Lucasfilm LTD.

Servicios editoriales: deleatur, s.l.
Traducción: Joan Andreano Weyland

ISBN 978-0-7440-8903-5

Impreso y encuadernado en China

Para mentes curiosas
www.dkespañol.com

www.starwars.com

DK desea expresar su agradecimiento a:
Brett Rector, Michael Siglain, Lindsay Burke y Rob Simpson, de Lucasfilm
Publishing; Emily Shkoukani, Leland Chee y Kate Izquierdo, del equipo de
guion de Lucasfilm; Chelsea Alon, de Disney; Julia March, David Fentiman,
Cefn Ridout y Elly Dowsett por su ayuda en la edición; Kayla Dugger por
la revisión de los textos, y Vanessa Bird por la elaboración del índice.

Este libro se ha impreso con papel certificado
por el Forest Stewardship Council™ como parte
del compromiso de DK por un futuro sostenible.
Para más información, visita
www.dk.com/our-green-pledge.

MIXTO
Papel | Apoyando la
selvicultura responsable
FSC™ C018179